毛澤東時代
的人民電影
（1949～1966 年）

啟之・著

認識大陸作家系列

序一

史可史，非常史

孟犁野

　　多年來，我在讀書或看電影時，形成了一種慣性思維，總在無意中尋找：這本書或這部影片，它的特色（學術創見、藝術個性等）表現在哪裡？如能找到，便會因獲得新智而欣慰，而擊節，甚至夜不成眠；但是，更多的情況是一聲失望的歎息。

　　就中國電影史著而言，在經歷了很長一段冷寂期後，出現了一個相對火熱的局面。問世的各類專著，據說已多達 200 部左右（其中有些顯然是學術泡沫）。《當代電影》上有學者說，中國電影史已成為一門「顯學」。我孤陋寡聞，涉獵不多，從手頭僅有的 1、20 部來看，藝術史、文化史、類型研究、專題研究等等，確實有多樣的感覺，其中也不乏創見與新意。但是，令人遺憾的是，我始終沒有發現一部思潮史、制度（政策）史。然而，自 1949 年以來，制度與思潮操控著中國電影，不但規範著它的題材、主題、風格和審美，而且決定著它的興衰成敗。這一特點，在 17 年電影史上尤為昭彰。

　　可是，在成為「顯學」熱門，著述上百部的中國電影史中，卻罕見關於 17 年的專門論述。箇中緣由，我以為可能主要有兩條：一是它涉及許多政治敏感問題，躲也躲不掉。迴避吧，有違求真求實的學術

良知；直面吧，又有可能背離「導向」，麻煩多多。二是，人們普遍認為，這段電影史大體上是中共革命史、建設史的銀幕呈現與圖解，難見藝術。「我感興趣的是藝術，不是政治」足以成為眾多學者專家遠離17 年電影史的藉口和遁詞。

然而，對於 1949 年後的中國（大陸）電影史來說，這個導向性的體制史可是太重要了，它曾經是所有工作的「統帥、靈魂」。如不深入研究這個主導方面的問題，那麼，其它諸多側面如美學風格、理論批評、發行放映⋯⋯都說不清楚。應該說，已出版的一些相關史著，都不同程度地觸及了這些重大問題，但大多只在「時代背景」等章節中加以概述而已，有的索性予以迴避，很難就此話題充分展開，把它說深說透。多年來，我渴望能有一位別有洞見，史膽、史識更強的學者能關注這段影史中的重大問題，並在史料與觀點上有新的突破。所以，當我在《電影藝術》等專業理論刊物上讀到啓之先生的那些關於「人民電影」的系列論文，尤其是它們的集大成之作──《毛澤東時代的人民電影（1949～1966 年）》時，欣喜之情，可想而知。

此書把這個在別人著作中只作為「後景」的影事，以類似於長焦鏡頭的手段，把它「調」到前景，給予「聚焦」並加以放大，使那些在別人著作中比較模糊、簡略的事物，在讀者面前一下子變得清晰起來，進而讓人對某些歷史人物與往事有了更全面、更深刻的認識。如關於 1957 年電影界的「反右」運動，在別的史著中，為了不觸犯言說禁區，有的輕描淡寫，有的乾脆迴避，以致這段影史在今人的記憶中已變得模糊不清。而此書則以長達 4 萬多字的篇幅，全景式地把那些長期被遮蔽掉的真相抖露出來，讓人們看到許多影界名流的另一面，對我們全面認識這段歷史與相關人士極有價值，也在無意中使他們頭上的光環減色。

史學的基本功能應該是盡可能地還原歷史的本來面貌，進而探索歷史發展的規律，為後人提供歷史啓示。對這段影史已有很多人進行

過總結，但總體上是在 1981 年中共《關於建國以來黨的若干歷史問題的決議》的框架內進行的：成就是輝煌的，道路是曲折的，經驗是豐富的……具體到文藝方面，其共識就是：沒有處理好政治與藝術的關係，違背了藝術規律等……。應該說，在當時，能認識到這種程度已很不容易了，但這仍然是「常道」、「常史」。若進一步追問：是什麼樣的指導思想（道）與體制，導致掌權者違背藝術規律呢？這些「常道」、「常史」則語焉不詳，或不深究了。

此書的基本特色，或者說獨到的學術眼光，就在於它開掘了一個電影史研究的新視角：從指導思想、制度（政策）層面進行闡釋，以破解這段電影（「人民電影」）史上許多無人敢揭或難揭的深層之謎。作者以「非常」的學術立場與毫不含糊的觀點，一針見血地指出：是「兩化」導致了藝術規律的破壞，導致了電影藝術生命的萎頓。其一是「一元化」的指導思想（其核心理念是「工具論」），其二是「一體化」的管理（領導）體制。兩者相伴而來，文化專制主義由此而生。大體上肇始於 1951 年批判《武訓傳》，形成於 1953 年「社會主義過渡時期總路線」的提出。經過「反右」等政治運動的不斷強化、加固，到「文革」時成為一個超穩定結構。正是它們「束縛了藝術生產力，阻礙了電影事業的發展」。諸如題材狹窄、樣式單調，公式化、概念化等不治頑癰，其源蓋出於此。作者抓住「兩化」這個綱，然後「綱舉目張」，將網撒開，以「三次調整」為經線，以製片方針、管理體制、藝術創作、理論批評、發行放映等為緯線，為我們編織了一幅主宰 17 年電影的思潮、制度演變的詳盡圖譜。

藝術的天敵是「大一統」。這個「兩化」，導致電影藝術家主體意識的削弱，以致完全喪失，使電影的面貌變得單一，呆板。黨內有識之士（包括一些高層領導）曾多次想突破這種大一統的思想、體制牢籠，確實也在一定時期、一定程度上產生過好的效應。這段電影史上能留下一些至今還值得一看，甚至經典性的影片，是與一批文化基因中健康因子

保留較多，「陽奉陰違」、「抗拒改造」以至「跌倒修正主義邊緣」的電影家的努力分不開的，是與一些敢於突破體制樊籬的開明領導的支持分不開的。當然，對他們的作用也不宜估計過高。此書以極具說服力的論述告訴我們，這種「調整」的努力，均被高層的極左勢力所扼殺。由此可見，「兩化」的機制是一個超穩定的結構。沒有社會大變革、思想大解放作前提，僅靠一些電影人的努力是破除不了的。「兩化」之所以成為 17 年電影創作的體制性障礙，是因為藝術家的心靈自由受到嚴重束縛。作者在引徵了大量史料後，進一步指出：「人身心靈的自由是藝術創作的根本保證。」在另一處他又強調說：「……只要政治寬鬆，藝術多少有點自由，編導們的風格個性允許發揮，電影就能繁榮」。是啊，心靈自由（這與藝術家的社會責任感並不矛盾）的程度同藝術創作（新）的成敗興衰成正比。我在撰寫拙著《新中國電影藝術史稿》（1960～1966）的「結束語」時，將其標題定為「給點陽光就燦爛」。在這些方面，我同此書的作者可以說是「心有靈犀一點通」。心靈自由是藝術創作（學術研究亦然）之母，這是常識。但當常識被當作「四舊」先是同它「徹底決裂」，繼而又將其徹底砸爛，且至今主流媒體還諱言「創作自由」的時候，作者在此書中重申此意，則「常識」亦成「非常之識」，舊知亦成新意矣。君不見，當前有些被稱作「新啓蒙」的思想，實質上也不過是先輩們百年前「舊」思想的翻新而已——當然，這決不是在貶低他們在新的歷史條件下「翻新」的意義與價值。

作者在剖析「兩化」導致的一系列問題時，還創造或吸納、借鑑了一些富有時代感的新的理論概念、範疇，較確切地解釋了一些用傳統的理論概念說不準或說不清的電影創作現象。如對這段電影史上由於頻繁的政治運動導致的起伏不定的創作態勢，以往的史著大多用「高潮（峰）、低潮（谷）」來表述，而此書則改用「調整」；再如，作者還以「英雄美學」（激進主義美學）的命名來替代「紅色電影」；以「非主流電影」來概括那一大批曾被斥之為「宣揚資產階級、修正主義思

想」的影片；作者還把「非主流電影」作為一個動態的結構來理解，可見其對這個現象考察之細，思考之深，並在此基礎上，給它們以應有的歷史地位。此外，作者還吸納了文學研究中的「隱性結構」等理論術語。這些新的理論概念（至少對我這個年近耄耋老人來說是「新」），為我們提供了一個新的觀察、闡釋這段電影史的理論框架。應該說，此書不只是使用了一些新名詞，而是更新了研究方法，屬於「重寫電影史」的一種大膽而有益的嘗試。

「重寫電影史」需要有別於「常史」的視野。本書的學術視野同樣具有「非常」之處——這是一部 17 年電影的斷代史著，但作者把它放在一個更大的時空座標中考察，通過對臺港電影共時性的的比較，作者為我們揭示出了一個無法迴避的事實——大陸 17 年電影在數量上嚴重地落後於同時期的臺港。當人們為毛澤東時代的成就大唱贊歌之時，作者以統計學為後盾，披露了電影被「改造」的真實後果。這種比較研究方法的大膽運用，彰顯了作者理論創新的勇氣。

此書的另一大特色，也可以說是「非常」之處，是它特別豐富、扎實的史料呈現。這在已出版的同類史著中可以稱之為「最」。在這方面，您拿到這本書後，用不著多加費心，隨便翻一下，便可發現。我粗略地統計了一下，僅文末註釋部分引徵的史料就多達千條，總計多達 6 萬字！若再加上正文中的那部分，就遠不止此數了。其中有許多資料是作者從原始檔案中鉤沉而來，有些則屬於首次面世。它們揭示了許多鮮為人知的影史內幕。這說明：我前面提到作者的那些「非常」見解，並不是作者的理論偏見，也不是想當然，而是在艱苦地探尋、查閱、研究了大量史料的基礎上獲得的。據他在「後記」說，總計多達 700 萬字！僅整理、編輯出版的三大本《中國電影研究資料》（文化藝術出版社，2006 年版），就多達 160 萬字！請想想，如今業界還有多少人能像他那樣沉下心來，費錢、費時、費力地收集、整理、閱讀如此眾多的史料？

　　僅此一點，就可以看出作者治學態度之認真、刻苦、嚴謹。作者
之所以能對這段電影史上的諸多問題（許多是屬於所謂「敏感」的）
作出那樣毫不含混的（也是科學的）論斷，是因為他手頭有千萬字的
史料為他作旁證，他底氣足呵！

　　由上兩點引發的另外一點感觸是，作者無論在已出版的專著中，
還是其它許多單篇的學術、文化隨筆中，我都發現他有一個一以貫之
的學術追求：學術中有思想，思想中有學術。他很少發空論，總是在
言說歷史與現實問題的過程中表述自己的獨到觀點。這個學術研究的
追求，在這部書中得到進一步體現。毫無疑問，這是一部史書，但隨
著歷史事件的展開，不斷地閃現出了許多富有哲理意味的思想火花與
人生感悟：如：「時間給我們以高度」，「整人者的痛苦只能在他們挨整
的時候才能產生」，等等。孤立來看，它們也許說不上怎麼深刻，但它
們是在歷史敘述中自然而然地流露出來，又超越了那具體的歷史事
實，因而具有了一種歷史哲學的意味，進而提高了此書的學術品位。
聯繫到作者的其它著述，可以看出，他不僅追求在思想中把握學術，
而且追求一種「在思想中把握時代」（黑格爾語）的治學境界。

　　尺有所短，寸有所長。此書的「非常」之處，也可能被視作短處。
作者從「兩化」的角度切入這段電影史，使它在 200 部左右的電影史
著中顯得特立獨行。但對於有些堅守「常道」或者「常史」的讀者來
說——好像一部電影史著就是一部影片（故事片）史，也許會感到不
滿足。在「新左派」的眼裡，或者竟會覺得這是一個意識形態的「另
類」。也許作者已意識到這點，在一次交談中，曾流露出補充「電影美
學」的念頭。但仔細閱讀之後會發現，作者並沒有忽略電影美學這一
視角，只是傾重點和切入點有所不同。如書中對「非主流」和「紀錄
性藝術片」這兩類影片的論述，就充分地展示了作者鮮明的美學理念
——對現實主義美學的高揚與激贊，對「革命浪漫」和「烏托邦空想」
的偽現實與反現實美學的深刻剖析。當然，若能在不傷筋動骨的前提

下，能進一步聯繫較多的相關影片，將作者已提出的「偽現實主義美學」（激進主義美學）充分展開，或許有助於彌補此「短」？但轉念一想，此書已近 40 萬字了，若再加大篇幅，是否會影響它的讀者面呢？好在作者正在撰寫與此銜接的《文革電影史》，我想，他會在那個部分展開這個頗有創見的話題的。

作者打破「為尊（賢）者諱」的負面傳統，秉筆直書，還原真相的史膽[1]，以新的歷史觀考察電影現象，進而探索歷史規律的史識，令我這個不幸染上犬儒之疾，更不幸有時又忍不住想對這段歷史說點什麼的人，尤其感到欽佩。欽佩之餘，便隨手寫下了以上這篇書評不像書評，序言不像個序言的文字，很難說體會出了多少作者的意趣，只能算作與同行的一次對話，借題發揮而已。

此書的文風也值得一提，鑒於這是一部學術著作，作者一改其汪洋恣肆、亦莊亦諧的文風，以史家的冷峻和學術的中立落筆，一些章節頗有「零度敘事」之感。但是，隨著敘述的推進，面對著真善美的一再被毀，作者性格中「鐵肩擔道義」的使命感奔逸而出，筆下文字也隨之激越、鋒利起來。從而使這部著作兼具了史家的冷峻和作家的激情。

最後想說一下這篇短文的題目。我最早想到的是《透視與解剖：大一統體制下的新中國電影》，後來又想用《在思想中把握歷史》。但草成後，偶然在《新京報》（2009 年 5 月 23 日）上看到一篇紀念美國的中國思想史研究家史華慈的短文，題目就叫《史可史，非常史》，此文主旨不在談史學，而是巧用其人中文譯名姓氏「史」字，簡說其人思維方式特徵的。我頓時覺得，以此作為概括啓之先生的這部電影史著的基本學術特徵，或許更為貼切，於是移植過來。不敢掠人之美，謹此說明，並向作者河西先生致謝！

2009 年 7 月，於北京

序作者簡介

　　孟犁野（1931 年生）：中國電影家協會電影史研究部主任、研究員。1990 至 1998 年間，任中國電影家協會分黨組成員、書記處書記。創作並上演的話劇劇本：《昆侖戰風雪》、《高山尖兵》、《瀚海虹》等；學術著作：《獨幕劇編劇概論》、《中國公案小說藝術發展史》、《新中國電影藝術史稿》（1949-1965）、《中國電影史論》（韓國新星出版社）等。另有小說、散文、電影評論等數百篇。

注釋

1　最顯著的例子是第十一章。作者談到，「藝術性紀錄片」這一片種的首倡者
　　周恩來「用心良苦」，同時也坦率地指出，在這個問題上，周恩來是外行。
　　這是迄今為止，我在國內首次發現有人公開在文章對周恩來首倡的「藝術
　　性紀錄片」提出質疑的。

序二

一部難得的病史檔案與病理研究之作

陳墨

　　啓之先生長我 9 歲，學術功底比我扎實深厚，思想上更比我勇猛敏銳，在知識界的知名度遠非我所能及，為他的書作序，怎麼說都非我所宜。我之不揣鄙陋，斗膽而為，是源於他對我的信任與錯愛，在我，則是一種同道的榮幸與責任。

　　啓之先生是北京大學中文系古典文學家季鎮淮先生的弟子，研究生畢業後曾在北京電影學院文學系任教，後來轉至中國電影藝術研究中心研究室擔任研究員。在我們的研究室，他的獨立人格與自由思想，熱愛真理且關心公益的熾烈情懷，特立獨行並敢做敢當的鮮明個性，成了一道罕見的人文風景。我想說，他這種真正的知識分子風骨情懷，在當今中國大陸學術文化界，也是一種相當稀缺的寶貴品質。

　　當然，他首先是一個學者，有書為證。他專著有《內蒙古的文化大革命：未公開的歷史》（英文版）、《影視長短書》、《中西風馬牛》（按，這是一部專門談論當代中國大陸電影的書，是我的研究生的必讀書），及這部《毛澤東時代的人民電影（1949～1966 年）》；編輯過《中國電影研究資料：1949-1979》（三卷）及《是非姜文──〈鬼子來了〉惹的禍》；翻譯過《解釋：文學批評的哲學》（合譯）、《香港淪陷與加拿

大戰俘》、《八月》等等。他在學術方面才能廣博和用功之勤，不必我來多話。

　　更難得的是他有一種鬥士品質。例如他不畏威權之厲禁，多年來一直堅持對「文革」歷史文化的研究，不僅寫作和出版專著，且不斷發掘、搜集和整理「文革」歷史資料，完全不計利害地自費編輯出版專門刊登「文革」史料與研究文章的電子雜誌《記憶》。再如他近年來花費大量時間和精力追蹤學界論文抄襲、權學交易等種種醜惡現象，寫出多篇揭露學術腐敗的重磅文章。為了打擊學術弄虛作假的風氣，他甚至要個人出資創立學術打假基金。為此，他的車胎多次被人扎破，我和同事們不得不考慮成立一個小型「保護啓之車胎基金會」。不難想像，他之「打假」會遭遇到何種挫折與壓力，他則不改初衷，至今仍在戰鬥。

　　啓之兄是一個認真的人。追求人間真理，探索歷史真相，真誠坦蕩做人，認真踏實做事。他也是一個較真的人。見識他，才瞭解什麼是嫉惡如仇。對醜惡或不端總是金剛怒目，得罪的人自然不在少數，但沒有聽說過他有什麼私人仇怨。我本人也曾遭到過他當面開火及書信討伐，但這不會影響我對他的敬重和喜歡，只因我知道這世界上認真的人已經不多，較真的人更少，而認真且天真如啓之兄的人就更是鳳毛麟角。說他天真，並非他當真不通世故，而是指其赤子衷腸，澄澈的眼裡容不得半點沙礫污塵，如唐吉訶德般與各式各樣的惡勢力不共戴天。他之天真，在本質上，其實是一個情懷溫暖的謙謙君子，晶瑩天然如玉。

　　下面該說這部書，我想先說一下此書產生的背景。當年我們所在的中國電影藝術研究中心為迎接中國電影誕生100周年，要策劃出版一套有關中國電影史的紀念叢書，中心研究室的資深研究人員每人要認領並承擔一個課題，我記得啓之兄認領的課主題是「中國電影文學100年」。他的書稿完成後，沒有通過領導的審查，原因聽說是：此書不合慶典叢書體例及常規思想說法。若是別人，自會按照領導意圖修

改，得公費資助而名利雙收；啓之兄卻要堅持己見，寧可不出也不願隨便修改自己的觀點與立場。

古人說文如其人，這部書正是啓之兄人格精神與學術功力的證明。它之命運多舛，正因為其中具有獨立追索並自由講述歷史真相的鮮明特色。

本書《導論》中開宗明義，說此書是一部大陸 17 年電影斷代史，當然沒有問題。只不過，我個人覺得它更像是一部斷代史論。我之有這一說，是在閱讀本書的過程中明顯感覺到，作者思想家的熱情超過了史學家的冷靜，此書的思辨論說特徵遠強於史實鋪陳表述，對電影體制與政治運動過程的整體分析優於對電影創作與發行的細節追究，書中有不少以論帶史的痕跡而部分章節甚至明顯地結論在先。

當然，史論也好，史記也罷，都不能改變這部書在電影歷史研究方面的重大學術價值。無論是論稿，或是史綱，就我所見，尚沒有任何一部書中對「文革」前 17 年大陸電影的歷史，能夠像這部書一樣秉筆直書而明白通透。研究中國大陸「文革」前 17 年電影的著作多矣，大多不出大陸當代電影史著的體例與常規，無不受歷史敘述的權力話語如陳荒煤主編的官修史書《當代中國電影》的影響，既要為尊者諱，又要為賢者諱，結果自然雷池滔滔、迷霧重重，細處或有新鮮發見，大處則難免矛盾淤塞，乃至不知所云。

此書的明白通透，在於作者抓住了 1949 年至 1966 年 17 年間大陸中國電影被不斷改造的兩大關鍵，一是生產體制的「一體化」，即從電影生產經營體制多樣化向國家壟斷經營；一是思想指導的「一元化」，即從電影創作思想多元化不斷向政治思想專制。17 年間有過三次電影政策調整，三次非主流電影的波瀾，覆以三次嚴厲的政治思想及組織體系的大批判，使得政治極權不斷得到加強，而電影藝術家的創作自由及個人闡釋歷史的權力、藝術家的獨立思考並干預生活的權力、藝

術家的人道精神及表達人性與人情的權力則不斷被剝奪。書中對這一歷史進程的表述背景清晰且線索分明，重點突出而綱舉目張。

良史秉筆直書事實真相，不僅需要功力智慧，更需要膽識勇氣。啓之兄不畏威權，不憚禁區，即便是對共產黨政權的最大尊者即黨主席毛澤東的所作所為及其事實真相亦毫不隱諱。如說：「時至今日，仍有相當多的人們認為，是柯慶施、張春橋、江青等人的『極左』思潮影響了毛澤東，事實上是毛澤東的激進主義立場誘發、強化了黨內以至整個社會的激進主義思潮」（見該書下編第二章《激進文藝思潮再起》）。皇帝新裝，一言而白。歷史事實是，批判《武訓傳》、引蛇出洞式反右鬥爭、徹底否定文藝界的兩個批示，17 年歷史上的三場超級颶風都由毛澤東親自鼓吹發動，他才是 17 年大陸電影的出品人兼總導演。

進而，書中沒有為任何一個參與歷史的人物確定單一臉譜，旨在對 17 年電影歷史進程中的重要人物曾有過的言論行為進行真實記錄和準確表述。如周恩來、夏衍、陳荒煤這樣的領導者，以及鄭君里、海默、孫謙這樣的電影人，對共產黨事業赤膽忠心而對自己的工作兢兢業業，在「文革」中遭受巨大委屈冤枉甚至付出生命代價而不幸成歷史的犧牲，對如此賢者，作者並無特意諱飾。我們看到，在 17 年間此起彼伏的政治運動中，有人忽左忽右、東倒西歪，有人表裡不一、自相矛盾。如此史記，在大陸當代電影史著中難得一見。作者直書事實，一則出於史家如實記錄的職責，再則是要寫出這些人若不批人就要挨批的不由自主的命運，三則寫出今天我批人、明天人批我，深刻揭示出「個人是歷史的人質」，在極權專制下人人自危即不是不報、時候未到的恐怖歷史真相。

若說這部書有所不足，是書中對「改革派」與「保守派」這兩個概念的使用，我覺得不甚恰當。作者將左派、激進派、主流派一方稱為「保守派」，而將右派、非主流派一方稱為「改革派」，大約是因為前者要維護現狀而後者要改變現狀，看起來似乎有理。但這種概念命

名在邏輯與事實兩方面都有問題。在邏輯層面說，保守派特質是對傳統的尊重與守護，而改革派的特徵則傾向於對未來的理想。非主流派的主要觀點及其建議內容，主要基於 20 世紀 30 年代中國左翼電影傳統，也參考中外電影與社會的理性常識，本質上應該屬於保守一方。其實作者在書中也曾說到，這一派要求改革的目標其實並非「前進」而是「倒退」，即對 30 年代左翼電影傳統的保守。在事實層面說，1949年後中國大陸電影主流，無論是生產體制、從業人員，還是創作觀念、題材樣式，都是有意要與此前中國電影傳統進行決裂，如此才能夠「畫出最新最美的圖畫」。因此，堅持這一理念路線的人非但不是保守派，其實也不是改革派，而是革命派或激進派。

　　實際上，在講述 17 年電影歷史，使用「改革派」與「保守派」這一對概念，無論怎樣界定都很難恰如其分。1956 年所謂右派進攻，並不是一次有組織、有綱領的抗議運動，而只是一些人熱心未冷，按照共產黨中央的要求對各個領域及各項具體工作提出一些意見與建議。意見與意見的來源，不過是傳統、經驗、常識與理性，若要以「派」論，這些人應該是地道的「務實派」（本書中也使用過這一概念）。在嚴酷的政治氣候下，多數人都只能「不求藝術有功，但求政治無過」，任何一點理性常識都顯得難能可貴，任何一點務實建設的工作都會讓人彌足珍奇。他們都跟隨共產黨，只希望有一個更好的工作環境以便大家能夠做好自己的本職工作。另一方面，批判右派的，絕大部分人根本談不上是什麼改革或者保守，他們其實不過是「跟風派」，即跟著中央的最新指示精神，隨時準備改變自己的立場或觀點，批《武訓傳》也好，批胡風也罷；批右派也好，批「文藝黑線」也罷，其中到底有多少個人之見，只有天知地知。

　　真正決定 17 年中國大陸電影歷史走向的，既不是務實派，更不是跟風派，而是二者之上的最高領袖毛澤東。而他是一個十足的激進派或烏托邦幻想狂。有人說，「文革」前 17 年中國電影史，根本是位尊

權極導致自我膨脹的黨國至尊毛澤東，與周恩來、夏衍、陳荒煤等擔任具體領導工作的務實派之間矛盾衝突的歷史。這話值得參考。只不過，在當時的環境下，身在其中的務實派隨時隨地都可能會變成跟風派，而其中的一些跟風派有時候也會站在務實派一邊。其共同點是他們都習慣於按毛澤東的最高指示辦事，理解的要執行，不理解的也不敢不執行。17 年中國大陸電影中的所謂左派或右派，改革派或保守派，實並不由個人意誌自由選擇，因而隨時會有紅臉與白臉或花臉間的角色轉換。

在這一意義上說，17 年電影的主流，是毛澤東思想與情緒的鏡像記錄，也是一份烏托邦妄想癥的珍貴病歷，有「病」的不僅是妄想的至尊，還有全社會的盲從和蒙昧。這部《毛澤東時代的人民電影——1949～1966 年》稱得上是一部難得的病史檔案和病理研究之作，讓人發汗，更發人深思。它現在將在臺灣出版，什麼時候才能在大陸公開出版發行呢？我不知道。我希望為時不遠。是為序。

序作者簡介

陳墨（1960-）：電影史學家，中國電影藝術研究中心研究員，中國電影評論學會理事。著有：《劉心武論》、《張藝謀電影論》、《陳凱歌電影論》、《刀光劍影蒙太奇——中國武俠電影論》、《黃建新電影論》、《費穆電影論稿》、《中國百年電影閃回》、《影壇舊蹤》、《半間齋影話——陳墨電話評論集》、《中國電影十導演》等。

目　次

導言

　　本書是一部中國（大陸）電影的斷代史，探討的是新中國的第一個歷史時期——1949 年至 1966 年人民電影興盛、調整、改革、挫折的歷史過程。在中國電影史上，人民電影是一個特定的歷史名詞，指的是「在中國共產黨和人民政權直接領導下建立起來的社會主義電影事業」。[1]「正因為它是在人民自己的政權下，在黨的直接領導下，隨著黨所領導的中國人民的解放鬥爭的發展和勝利而誕生，而成長，而壯大的；所以，無論作為事業或作為藝術，從它誕生之日起，它就成為了『整個革命機器的一個組成部分』，成為了一種『團結人民、教育人民、打擊敵人、消滅敵人』的有力的武器。」[2]人民電影的指導思想是毛澤東的文藝思想，為政治服務、為工農兵服務是它的堅定不移的追求和奮鬥方向。人民電影的搖籃是延安，最早的機構是 1938 年 3 月 28 日成立的「陝甘寧邊區抗敵電影社」，建立這一機構的宗旨是「用抗戰中的血的經驗來教訓我們全中國人民，使他們更堅決地走上抗戰的道路。」「告訴全世界人民，中華民族是怎樣英勇地在為著正義而抗戰著，並以活生生的事實，博得他們的同情和援助。」[3]建國後，戰爭年代形成的對內教育，對外宣傳的宗旨被延續到和平建設時期。與文藝為政治服務等意識形態的要求相結合，電影成為宣傳黨的方針政策、啟發教育人民的最重要的武器。

　　在新的社會歷史語境中，在中國共產黨的領導下，以馬克思列寧主義和毛澤東思想為立國之本的新中國建立了全新的認知體系，這一認識體系重新審查歷史、重新解釋現實、重新認識歷史與現實之間的關係。根據這一認知體系，國家對社會進行了革命性的改造。在這一改造工程中，文藝是重點，電影則是重點中的重點。如果說，這一改

造使中國當代文學「呈現出思想方面高度的統一性（以毛澤東文藝思想為指導）、隊伍方面高度的組織性（作家由自由職業者轉變為中國作家協會及下屬各級作協或各種文化機構的幹部）、藝術方面高度的規範性（以革命現實主義為藝術規範）的特點」的話[4]。那麼，作為當代文藝的組成部分，人民電影也同樣被賦予了相應的特點。當代文學的研究者認為：「這些特點決定了本時期的文學朝著一體化的方向發展的主導趨勢，並同五四以來多元化的文學格局形成顯著的比照。」[5]在我看來，除了「一體化」之外，還有一個「一元化」。一體化說的是管理體制，一元化說的是人的思想和藝術規範。「思想方面的高度統一性」和「藝術方面的高度規範性」都要落實到世界觀、人生觀和藝術觀上面。這「兩化」從兩個維度、兩個層面——人與制度、思想觀念與經營管理體制完成了對電影業的改造。

人民電影的歷史和新時期的經驗告訴我們，「一元化」違反電影的藝術規律，「一體化」違背電影的商品和娛樂原則。規律與原則不得不左突右闖，做困獸之鬥，而改造不曾稍歇，並且不斷升級，愈演愈烈。於是，我們看到一種規律——週期性的「出軌」和調整，週期性的運動和實驗，週期性的張弛和盛衰。

在 17 年的歷史上，先後出現過三波「非主流」浪潮：[6]1951 年的《武訓傳》、《我們夫婦之間》等私營影片訴諸文藝的虛構權利和修辭性質，要求個人闡釋歷史的合法性。50 年代中期，《新局長到來之前》、《青春的腳步》等影片堅持現實主義原則，積極反映現實、干預生活；60 年代初，《早春二月》、《北國江南》等影片透露出的對人性、人情的關注，對普世性的人道主義的渴求。這些週期性的出軌和異常現象，說到底，都是藝術規律和電影本性的曲折反抗。

在這 17 年中，電影界先後出現過三次較大的政策性或體制性調整：1953 年召開的三個會議，頒發的兩個文件，是在電影界遭到《武訓傳》批判和電影指導委員會的重創之後，試圖通過學習蘇聯的正規

化管理，加強一體化的辦法，為新中國電影事業開創一個「偉大的轉捩點」。然而，史達林模式帶來的只是更嚴重的公式化、概念化。於是有了 1956 年的「舍飯寺會議」的改革，有了「三自一中心」的提出，有了呂班的「春天喜劇社」和沙蒙、郭維的創作集團試點。不幸的是，1957 年的反右運動將這一大膽的體制性調整扼殺在搖籃之中，激進主義的文藝實驗——「紀錄性藝術片」將新中國電影事業再度推入泥淖。為了挽救危局，1961 年中共中央第三次調整政策，制訂了「文藝八條」、「電影三十二條」。這些調整雖然沒有觸動「一元化」和「一體化」的癥結，但其糾正政策的偏差、緩和藝術規律與管理體制的緊張關係，疏離激進主義文藝思潮，弱化體制弊端的用意依然清晰可見。

在這 17 年中，有三次政治運動改寫了電影的歷史——1951 年的《武訓傳》批判和隨之而來的文藝整風，否定了私營公司出品的影片，改變電影界的多元格局，並且在電影指導委員會的領導下進行了第一次文藝實驗——在拍「史詩電影」、「工農兵電影」的思想指導下，一年半的時間裡，電影生產顆粒無收。反右運動和隨後的「拔白旗」，扼殺了電影界的改革，將大批影片打成毒草，為第二次文藝實驗——「紀錄性藝術片」的問世開闢了道路。1963、1964 年由毛澤東的兩個批示引起的又一次文藝整風，打壓下電影界第三次調整的努力，為「樣板戲電影」的登場奠定了基礎。

週期性的政治干預和政策調整為人民電影的歷史勾勒出一個鬆——緊——鬆——緊的曲線，電影創作的盛衰與這一週期性的張弛緊密呼應。1949 年到 1951 年，因思想控制較寬鬆，審查制度尚不健全，私營影業還存在，電影創作上呈現出一派繁榮景象。《武訓傳》批判之後，空氣陡然緊張，加上電影指導委員會的嚴格把關，電影生產嚴重萎縮。1952 年 7 月中共中央不得不解散電影指導委員會，為電影鬆綁。1953 年到 1957 年初，控制再一次放鬆，1956 年的大鳴大放到達了頂點，電影創作也因此日趨昌盛。1957 年 6 月開始反右，控制再一次收

緊，電影創作走上歧途，粗製濫造的「紀錄性藝術片」盛極一時。60
年代初的「新僑會議」第三次為電影鬆綁，電影創作重現生機。1963
年之後，為了貫徹毛澤東的兩個批示，文化部先後兩次整風。電影的
生存環境第三次惡化，電影創作從此陷入低谷，直至「文革」。

　　需要指出的是，這種週期性不是原地踏步的循環，而是步步升級
的「不斷革命」。也就是說，每一個週期都要比前一個週期在思想觀念
上更激進，在改造對象和批判範圍上越來越擴大——《武訓傳》批判
和第一次文藝整風主要針對的是私營影業公司的專業人士，它們批判
的是 1949 年到 1951 年三年間私營影業的產品，否定的是文藝的個體
性——市民的趣味和虛構的權利；肯定的是為政治服務的集體話語。
反右運動把改造對象擴大到包括「延安派」和「上海派」在內的、主
張改革的一切電影從業者；其批判的是第一次調整期國營電影廠生產
的影片，它否定的是文藝的真實性——對社會問題的揭示和真情實感
的表露，肯定的是以革命浪漫主義面目出現的偽現實。兩個批示將改造
對象從「許多共產黨員」，[7]擴大到「基本上（不是一切人）」的層面，[8]15
年來電影為政治服務的成績被推翻，夏衍、陳荒煤等電影界的主要領
導人因此在隨後的文藝整風中遭到清洗。它否定的是文藝的普世性內
容，肯定的是階級鬥爭和「文革」中盛行的無產階級美學。

　　由此可見，17 年電影所呈現的形態、所遭受的磨難、所經歷的調
整，根源都在一元化和一體化之中。可以說，新中國對電影的改造過
程，也正是一元化和一體化建立、衝突、調整、強化、逐步走向激進
主義的過程。而一元化標準的不斷升級，一體化要求的不斷強化則是
這種改造的最大特點。這一特點表明，一元化和一體化是培育激進主
義的溫床。描述這一改造的內容和過程，揭示其中的規律，不但有助
於我們理解人民電影的歷史，而且有利於治理今天的電影生態。

注釋

1　鍾敬之：《人民電影初程紀跡》，廣州：廣東人民出版社，1987 年，第 112 頁。

2　程季華主編：《中國電影發展史》（第二卷），北京：中國電影出版社，1981 年，第 414 頁。

3　1938 年 3 月 30 日《新中華報》，轉引自鍾敬之：《人民電影初程紀跡》，第 4 頁。

4　王慶生主編：《中國當代文學史》，北京：高等教育出版社，2003 年，第 9 頁。

5　同上。

6　「非主流」是借用當代文學研究者的說法，指的是「那些偏離、或悖逆主流文學規範的主張和創作」。（參見洪子誠：《中國當代文學史》第十章，「在主流之外」，北京：北京大學出版社，1999 年。陳順馨：《1962：夾縫中的生存》前言，濟南：山東教育出版社，2002 年）洪子誠對這一概念做了如下的解釋和限定：第一，它是相對於不同階段的那些被接納、被肯定、被推崇的主張和創作而言，是個歷史的概念。它的範圍、性質，與當時文學規範的狀況有關。因此，在一個時間裡被肯定和推崇的一些作品，在另一個時間裡，可能會當作異端而受到批判。第二，「非主流文學」在一個高度一體化的文學語境裡，處於受壓制的地位。有的作品，發表後受到批判。有的則沒有得到公開發表的機會。而在一定範圍的讀者間，以各種方式流傳。第三，「非主流」的「異質」文學的出現，在 50 到 70 年代，呈現為「階段性」的狀況。它們或產生於文學規範的要求比較鬆懈，對「規範」發生多樣性理解的時候（如 1956 年～1957 年這一被稱為百花時代的階段，以及 60 年代初在政治、經濟、文學政策上進行調整的階段），或產生於文學控制雖十分嚴屬卻存在某種個人寫作、「發表」的空間的時候（如「文革」的後期）。（見《中國當代文學史》第 137 頁）除了傳播和審查方式之外，上述解釋與限定同樣適用於中國當代電影史。在 17 年電影史上，「非主流」電影都是「在一個時間裡被肯定和推崇」的作品。而「在另一個時間裡」，它們卻成了激進文藝主義的靶子，被「當作異端」，「受到批判。」電影與文學都在高度一體化的語境中生存，但一體化的程度電影比文學要高，作家在創作小說的時候，不像電影劇本那樣層層審查，層層把關，層層干涉。文學作品「沒有得到公開發表的」可以「在一定範圍的讀者間，以各種方式流傳。」電影離開影院和銀幕則無法以別的方式傳播。因此，「非主流」的影片只有在「拿出來批判」（毛澤東語）的名義下，才能夠與觀眾見面。另外，就「非主流」文藝的「階段性」而言，電影只能出現在「文學規範的要求比較鬆懈，對『規範』發生多樣性理解的時候」，而不可能出現在「文學控制雖十分嚴屬卻存在某種個人寫作、『發表』的空間的時候」，這是電影的物質屬性決定的。

7　1963 年 12 月 12 日，在中宣部編印的《文藝情況彙報》第 116 號上，毛澤東做出了關於文藝的第一個批示之後，又在《文藝情況彙報》所載的《柯慶施同志抓曲藝工作》一文的下面，做了如下的批註：「許多共產黨員熱心提倡封建主義和資本主義的藝術，卻不熱心提倡社會主義的藝術，豈非咄咄怪事。」

8　1964 年 6 月 27 日，文化系統的整風進行了三個月之後，向中央呈送了《全國文聯及所屬各協會整風情況的報告》，在此報告上，毛澤東做了第二個關於文藝的批示：「這些協會和他們所掌握的刊物的大多數（據說有少數幾個是好的），15 年來，基本上（不是一切人）不執行黨的政策，做官當老爺，不去接近工農兵，不去反映社會主義的革命和建設，最近幾年，竟然跌到了修正主義的邊緣。如不認真改造，勢必在將來的某一天，要變成匈牙利裴多菲俱樂部那樣的團體。」

第一部

總論

第一章　電影的變革

　　20世紀的中國電影曾經發生過三次重大的變革，這些變革都源自於社會政治。第一次是40年代末的新舊政權交替，第二次是60年代中期發動的文化大革命，第三次是80年代初開始的改革開放。在這三次社會政治變革之中，第一次變革對電影的改變是根本性的。換句話說，中國電影從1949年新中國建立之後「就從解放前的舊時期，進入了一個完全新的時期」。[1]在這個新時期裡，電影的管理體制、生產方式、敘事方法、思想內容、人物塑造、語言風格都發生了翻天覆地的變化；而這些變化又都是以新的文藝規範的確立、電影人的生存狀態、電影人的人生觀、藝術觀的革命化為基礎的。

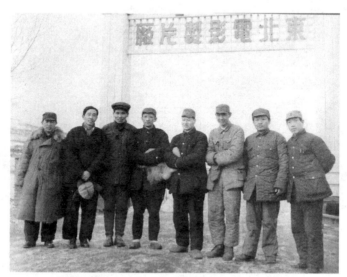

1946年冬，東北電影製片廠部分領導在廠門前合影
（左起：周從初、羅光達、何文今、袁牧之、吳印咸、張辛實、鐘敬之、趙偉）。

第一節　戰後時期的電影

　　抗日戰爭勝利之後，中國的社會政治進入一個急劇變動的時期，與社會政治密切相關的電影業也發生了前所未有的變化。由於地緣政治、意識形態、管理體制、經營方式、藝術觀念、創作形態等多層面的原因，形成了戰後電影「兩區」、「三方」、「五派」的多元格局。

　　「兩區」指的是國統區和解放區。戰後國民黨通過接收敵偽電影產業，在上海、南京、北平等地建立了電影廠，生產能力比戰前有了很大的提高。共產黨領導的人民電影事業從延安和華北解放區擴展到東北，並迅速形成了以東北為中心，以延安、華北為週邊的勢力範圍。新興的人民電影事業與國民政府掌控的官辦電影業在意識形態上形成了尖銳的對峙。這一電影社會政治版圖的變動不但改變了國共兩黨電影生產力的對比，而且深刻地影響了中國電影的面貌和走向。這兩個地區的存在和消長，使戰後電影界始終處在一個動盪變化的社會語境之中，這一語境一方面將電影人置於兩個中國、兩種意識形態的選擇之中，另一方面使國民黨消除異己，統一意志，「建立一個政治上獨裁、經濟上壟斷和思想上的統制劃一的三位一體」[2]的治國方略化為夢想。而電影界也未能像其企望的那樣，完全「成為國家機器的一部分，成為官方主流意識形態控制的對象」。[3]不同的思想文化從而有了足夠的生存空間，電影創作也有了較大的空隙。

　　「三方」指的是國民黨的官辦影業，共產黨的黨辦影業和民營影業。共

「人民電影」的第一部新聞紀錄片:《民主東北》。

產黨開創的人民電影事業是「根據地和解放區」正在進行的「規模宏大的創建理想社會的實驗」[4]在文化上的具體實現。它昭續延安文藝的傳統，以毛澤東的文藝思想為指南，高舉文藝為政治、為工農兵服務的旗幟，以大眾化、民族化的美學風格生產的新聞紀錄片《民主東北》、動畫片《皇帝夢》、《甕中捉鱉》以及《留下他打老蔣》、《回到咱們隊伍來》、《邊區勞動英雄》等劇情片，雖然未能在國統區產生影響，但在根據地建設和解放戰爭中發揮了強有力的宣傳教育作用。

國民黨在文藝上沒有完整而強有力的理論體系，難以整合國統區不同的文藝思想和流派，而其作為執政黨又不能不在某些時候為裝點社會穩定、文藝繁榮做出開放寬鬆的姿態，在電影經營上採取宣傳與賺錢共舉，主流與多樣並重的經營方針。這就使其政治目標與其文藝實踐之間產生了矛盾、拉開了距離，以至造成了某種程度的斷裂——戰後，國民黨宣傳部門號召文藝界「促進三民主義文藝建設」[5]，力圖將電影「作為本黨對外宣傳鬥爭之工具」，[6]而其掌控的中制、中電、長制等電影廠卻容納了大批進步影人，生產了大量的進步電影。正如論者指出的，這些「電影製片廠屬政府官辦是一回事，而影片本身具不具有官方意志的思想內容又是另一回事。」「官辦電影廠出品的並非都是正統電影，正統電影中充彌、透露的也並非都是正統意識」。「官辦正統電影雖有其占支配地位的特性，但它並不是一個以同樣方式完全組織在一起的單一系統，它包含有不同程度的彼此聯合、相互逾越甚至對立。」[7]

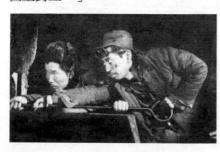

「人民電影」的第一部長故事片：《橋》，東北電影製片廠，1948年5月出品。編劇：于敏，導演：王濱，主演：王家乙、呂班、陳強。

　　戰後有民營影業公司 40 多家，其中「一片公司」佔二分之一強。與國共兩黨主辦的電影廠不同，除極個別的之外，[8]絕大多數民營公司的資金來自私人。因此，走市場、重票房成為所有民營公司的必然選擇。但在製片路線上，民營公司各有取捨——多數公司以賺錢為目的，不問政治，遠離現實，只求票房，大量生產缺乏思想／藝術含量的間諜、兇殺、驚險等類型片。據統計，在戰後數年中，民營公司共生產了 150 餘部電影，「關心經濟利益以至純粹以賺錢為目的的商業電影佔了總出品量的百分之六十還多」。[9]少數公司如昆侖、文華等在注重經濟效益的同時，並注重社會效益，前者堅守社會責任，後者飽含人文關懷。

　　歷來的研究者都把這三方的關係，尤其是國民黨與民營電影的關係作為重點。但由於意識形態的原因迴避或忽略了其間的矛盾性和複雜性。作為城市文化的產物，國統區是電影的主要消費地。民營影業是城市文化的支柱，是輿論宣傳的重要陣地。國共兩黨都欲爭奪其中的話語權。總的來講，國民黨對待民營影業的政策是有打有拉，它的控制有成功也有失敗。戰後，國民黨用外匯管制、統一發行和電影檢查等措施控制民營影業，但並沒有取得預想的效果——外匯管制給民營影業帶來了很大困難，但是由於「依託官方」就能「較方便地得到資金、膠片、原料、器材的來源」，民營影業也就有了空子可鑽。統一發行則因社會結構和電影管理體制以及輿論壓力等原因無法實施。電

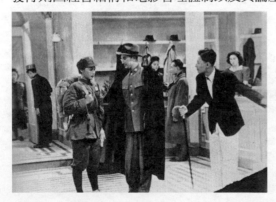

國民政府官辦電影：《遙遠的愛》，中電二廠，1947 年出品，陳鯉庭編導。此片既是左翼肯定的進步影片，又是國民黨政府表彰的影片。1948 年 12 月，在國民黨上海市文化運動委員會主辦的「中正文化獎金電影獎」的評選活動中獲獎。

影檢查是國民黨頒佈最頻、執行最嚴且貫徹始終，因此最能左右民營影業的製片路線和電影形態的制度。在三年多的戰後時期，國民政府每年都要頒佈有關法令法規，且審查標準越來越嚴。[10]1948 年 10 月 18 日上海《鐵報》曾經公佈過這樣的數字：「自 1945 年 10 月至 1948 年 9 月，經國民黨有關當局檢查的 162 部國產影片中，竟有 48 部遭到刪剪，不少影片則被刪剪得體無完膚、面目全非。」[11]這類訊息一方面說明國民黨電檢的嚴苛，另一方面也透露出當時輿論環境真實狀況——當局既無法禁止電影人對檢查制度的公開批評，也無法封殺媒體對其惡果的披露和譴責。[12]國民黨在輿論控制上的無能，使其電檢難以發揮更大的功能。

民營電影：《八千里路雲和月》。聯華，1947 年出品，史東山編導。此片既為左翼陣營所肯定，又是國民黨政府表彰的影片。1948 年 12 月，在國民黨上海市文化運動委員會主辦的「中正文化獎金電影獎」的評選活動中獲獎。

　　事情的另一面是，某些「進步電影」[13]還得到了國民黨的表彰——1948 年 2 月 15 日，在國民黨上海市文化運動委員會主辦的「中正文化獎金電影獎」的評選活動中，10 部獲獎電影中有六部屬於左翼肯定的「進步電影」，而在這六部之中，又有 4 部出自於民營影業公司。[14]在 90 餘位獲得「中正文化獎金牌」的電影人中，包括了鄭君里、白楊、吳茵、舒繡文等進步影人，進步電影的代表作《一江春水向東流》中的 18 位演職員亦在此列。[15]這些互相交叉、矛盾，甚至衝突、對立的情況，說明了國民黨對民營影業的政策與其實踐之間存在著距離，也說明國民黨的文藝觀念和評價標準存在著某些空隙，有時會出現某些

鬆動。這些距離、鬆動和空隙為進步影人提供了批判現實、關注民生的機會，也使國共兩黨在電影評判標準上出現了一定程度的重合。[16]

早在 30 年代，共產黨領導的左翼文藝就在民營影業中建立了組織。戰後，共產黨為了在國統區「搞個電影基地」而入股民營影業，[17]但其對民營影業的影響主要不是靠資金，而是靠接近左翼的電影人和他們的作品完成的。從大的方面講，共產黨反對一黨獨裁、實行民主政治的主張和嶄新的、具有完整體系的文藝觀念吸引了大批文藝界的左傾人士，而國民黨的腐敗和對影業的壓迫則從反面促使廣大的、處於中間狀態的電影人把希望轉向左翼。某些進步影人創作的批判現實的作品，如《八千里路雲和月》、《一江春水向東流》在贏得廣大觀眾的同時，也引起了某些民營影業公司的效仿。「國泰」檢討原來的商業路線，「先後邀請應雲衛、吳天、周伯勳等人參加工作，並聘田漢、洪深等為特約編劇」，[18]拍攝進步電影即是證明。

「五派」指的是戰後電影界存在著的五種不同的思想／藝術派別——正統派、商業派、人民派、進步派和中間派。「人民派」即前面說過

民營電影：《一江春水向東流》。昆侖，1947 年出品。蔡楚生、鄭君里編導。此片為進步電影的代表作，同時又得到國民黨政府的表彰，1948 年 12 月，在國民黨上海市文化運動委員會主辦的「中正文化獎金電影獎」的評選活動中獲獎。

的，在中共領導下的、在解放區致力於「人民電影」事業的電影人。如袁牧之、陳波兒、伊明、鍾敬之、江青、馮白魯、翟強、凌子風、汪洋等。這些人都是延安「出身」，因此也可以稱之為「延安派」。「正統派」指的是為國民黨文藝方針服務的右翼影人。如屠光啓、徐欣夫、方沛霖等。「商業派」以賺錢為唯一目的，此派廣泛存在於民營影業，和官辦之中。「進步派」的主體是來自「大後方」的成員，大

體上可以分為核心和週邊兩類，核心指的是 30 年代左翼電影的領導者，如早在抗戰前就加入了共產黨的夏衍、陽翰笙、洪深、田漢、司徒慧敏等人。週邊指的是出於對國民黨失望而傾向左翼，追求進步的電影人，如蔡楚生、史東山、瞿白音、於伶、鄭君里、陳白塵、沈浮、陳鯉庭、張駿祥、孫瑜、沈西苓、應雲衛、趙丹、白楊、舒繡文、吳茵等人。與政治上的選擇相一致，「進步派」在藝術上積極主動地向「人民派」靠攏，努力地以毛澤東的文藝思想為創作指南。這一政治取向在為其揭露黑暗、批判現實、關注社會民生增添動力的同時，也使其創作沾染上了「內容大於形式」和概念化、宣傳化的傾向。而國統區社會文化環境的特殊性，又使其創作難以穩定在理想的高度上，由此表現出一定程度的搖擺，因此削弱了思想的革命性和內容的純潔度。

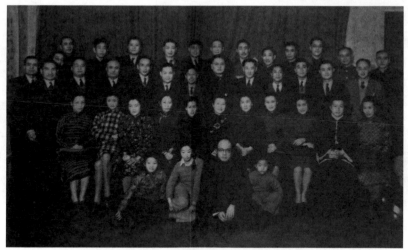

1947 年春，在上海黃慕蘭夫婦家中，在陽翰笙的組織下，由田漢出面邀請文藝界名流聚會。借歡送洪深赴閩任教之名，在文藝界醞釀廣泛簽名，以反對國民黨的戡亂之令。前排席地而坐者熊佛西，一排右起：葉子、黃晨、張瑞芳、白楊、程夢蓮、黃慕蘭、常青真、金素琴、安娥、黃宗英。二排右起：黃佐臨、鄔析零、趙丹、徐韜、應雲衛、洪深、曹禺、周信芳、鄭君里、陳誌皋。三排右起：夏雲瑚、韓非、張駿祥、陽翰笙、孟君謀、史東山、葉大密、田漢、梅蘭芳、金山、翦伯贊。

　　「進步派」的藝術主張，在瞿白音以「束清源」的筆名撰寫的〈論電影戰線〉一文中得到了清楚的表露。正如「束清源」的諧音——「溯本清源」所暗示的那樣，作者對電影的性質、功能，電影界的政治、藝術分野以及國產電影進行了革命性的思想清理。作者認為，「藝術是服務於一定的社會集團的」。在電影生產上，存在著兩種對立的立場：「製片人以及一切甘願泯滅藝術良心的藝術流氓，正在用種種藉口取消電影對社會的進步作用。而一切有良心的藝術人，正堅決地實踐電影的時代任務」。[19]作者所說的「製片人」指的是資本家或資方代表，作者所說的「有良心的藝術人」指的是「忠於創造『為人民』的作品的電影工作者」。[20]在對「中間派」、「商業派」進行了力所能及的批判之後，作者又對「九一八」以前的製片者、創作者和作品給予了全盤否定：製作者是「流氓和娼妓」，創作者是「鴛鴦蝴蝶派和禮拜六派等等半封建文人」，那時的作品不但「承襲了資本主義社會的糜爛生活的糟粕」而且「在半殖民地的生活意識外，又滲進了多量的半封建意識」（這一股逆流，長期統治了中國電影，直至今天）。[21]關於抗戰後的電影戰線，作者認為存在著「『為人民』與『反人民』的兩種製作傾向的鬥爭」。「為人民」指的是受到壓制的「描寫人民的生活鬥爭的」作品。「反人民」指的是「大量攝製的色情、武俠、神怪、間諜、言情、唯情」的作品。[22]上述藝術主張雖然不能代表所有的進步影人，但可以看出這一派在理解新的文藝方針時的主要趨向。

　　然而，自以為「為人民」的「進步派」並未因此被「人民派」接納，在第一次文代會上（即「中華全國文學藝術工作者代表大會」），在周揚、茅盾、陽翰笙的報告中，「人民派」被視為無產階級，「進步派」被視為應該得到改造的革命的小資產階級。這種等級性的區分並不是沒有理由的——由於所處文化環境與創作對象的不同，「進步派」與「人民派」在電影觀念和管理體制等方面確實存在著明顯的「差異和分歧」。[23]這種差異和分歧在戰後共同的目標和動盪的局勢下「被相

當程度地忽略和掩蓋了」。[24]在第一次文代會召開前後，這一差異和分歧才凸顯出來。歐陽予倩、蔡楚生等 16 人在 1949 年初上呈中共中央的《電影政策獻議》就是一個突出的例子。建國後，這些差異和分歧以不同方式和面貌在電影界出沒。

「中間派」以抗日中留在上海的電影人為主，他們屬於戰後在思想文化界頗有影響的「自由主義」陣營。與文學界的「廣泛的中間階層作家」[25]類似，「他們的主張並不完全相同」，[26]其創作也有較大的差異。他們的相類之處在於，崇尚藝術的獨立性，重視電影的特殊性，追求個人表達的自由。中間派的中心人物在政治上，不滿時政，批評時弊，但又厭惡政治宣傳，疏離政治活動。在藝術上，他們認為「進步思想」帶給藝術的是「宣傳」，是「文以載道」，是「主觀地寫實」，是破壞了形式與內容的「浪漫主義」；其作品雖然「表現了知識分子在今日的苦悶與矛盾，也犧牲了自己的心血結晶的完美的藝術」。[27]他們要求藝術超脫於為某種利益服務的狹隘目的，希望藝術家「能看得遠些，對於現實可以有點意味深長的啟示；能掘得深些，可以揭開人性深淵的底層」。[28]這是一個中心清晰、邊界模糊的派別。費穆、黃佐臨、桑弧、石揮、朱石麟、程步高、馬徐維邦、方沛霖、姚克、唐納、岳楓、王玨都是這一派中人。史東山、金山、孫瑜、趙丹等人也曾出現在此派的邊界上。

民營電影：《小城之春》，文華 1948 年出品。李天濟編劇，費穆導演。「中間派」經典作品。毛澤東時代被列入消極落後影片之中。

「中間派」的思想藝術主張，理所當然地引起了「進步派」的嚴屬批判。「中間派」的經典作品《小城之春》受到批評。桑弧的《不了情》、《太太萬歲》、《哀樂中年》被列入消極落後的影片之列。〈論電影戰線〉一文的作者則以電影界「沒有中間路線，沒有超然地位。有的

只是鬥爭，兩條戰線的鬥爭」[29]為由，否認「中間派」的存在，把「中間派」與「正統派」、「商業派」歸為一類：「一般製作人，都是以超然的、中間性的、無所謂的姿態出現的。他們逃避正面戰鬥，而以純商業的口吻，表示自己只追求利潤，決無其他。但這種鬼話，是無法掩飾他們的罪惡的……在『超然』，『中間』的外衣下製作出的色情、武俠、神怪、偵探、言情、心理描寫等等的『巨著』，無非是歪曲現實，迷醉觀眾，麻痺觀眾；使他們忘記這個世界的醜惡，忘記迫害他們的敵人，忘記鬥爭，這些影片，客觀上為既得利益集團服務，鞏固既得利益集團的統治。在『超然』，『中間』的外衣掩護下製片人剝奪了藝術家的一切創作自由」。[30]顯而易見，在此文的作者看來，「中間派」屬於「反人民」一類。

　　這些主張並不是孤立的。它是國統區的左傾激進文藝思潮在電影界的迴響。在此文問世之際，左翼文藝的領導者邵荃麟和郭沫若發表重要文章，對不同的藝術主張進行了嚴厲的政治討伐。在邵荃麟看來，「中間派」是「個人主義意識和思想」佔上風的「小資產階級」，是「為藝術而藝術」的代表流派。[31]郭沫若則把文藝界中的非左派歸入「紅黃藍白黑」之中，沈從文是「作文字上的裸體畫」、「軟化人們的鬥爭情緒」的「桃紅色」文藝的代表，朱光潛被歸為藍衣社一類，蕭乾則成了國民政府雇用的黑色「御用」文人。[32]

　　「兩區」、「三方」、「五派」的新格局劃分了抗戰勝利後中國電影的勢力範圍，它們之間的合作與鬥爭構成了這一時期電影創作的「多維多向多層」[33]的銀幕事實。而銀幕背後的創作理念同樣呈現出既矛盾衝突又共

民營電影：《哀樂中年》，文華 1949 年出品。桑弧編導。「中間派」的代表作。毛澤東時代被列入消極落後的影片之中。

存共榮的多元化景觀。這種錯綜複雜的形態和觀念既是戰後特定政經文化環境的產物，也是中國電影發展成熟的結果。可以說，在大陸百年電影史上，戰後電影的豐富性和複雜性是絕無僅有的。

隨著中共在戰場上的節節勝利，人民電影事業走上了歷史舞臺。「進步派」加入「人民派」的隊伍。正統派、商業派敗走海外。費穆、程步高、朱石麟、李翰祥、李嘉等「中間派」影人離開了大陸。

第二節　藝術規範的確立

1949 年 7 月，第一次文代會召開，國統區的「進步影人」與解放區的「文藝戰士」兩支隊伍會師。會上，周揚發表講話：「毛主席的《在延安文藝座談會上的講話》規定了新中國的文藝的方向，解放區文藝工作者自覺地堅決地實踐了這個方向，並以自己的全部經驗證明了這個方向的完全正確，深信除此之外再沒有第二個方向了。如果有，那就是錯誤的方向。」[34]「會議經過討論，一致確定毛澤東的《講話》為新中國文藝的總方針；文藝為人民大眾，首先是為工農兵服務的方向為新中國文藝的總方向。」[35]

這一總方針和總方向為新中國的文藝（電影）確立了一套系統而完整的藝術規範：「以解放區文藝為新中國文學的楷模」，「以工農兵為文藝工作的服務對象，以文藝為政治服務並從屬於政治為文藝工作的性質和地位，以『普及第一』為文藝工作的基本方針，以工農兵生活和工農兵形象為文藝表現的主要內容，以民族化和大眾化為文藝創作的主導風格，以『政治標準第一，藝術標準第二』為文藝批評的標準，以作家深入工農兵、改造世界觀為實現上述任務的保證」。[36]在此後的 30 年中，這一規範為文藝工作者所遵守奉行，成為一個牢不可破的律條。

　　這一藝術規範為新中國的文藝（電影）創作提供了具體的創作方法——社會主義現實主義和「兩結合」。社會主義現實主義在 1953 年第二次文代會時正式從蘇聯引進，這一創作方法「要求藝術家從現實的革命發展中真實地、歷史地和具體地去描寫現實。同時，藝術描寫的真實性和歷史具體性必須與社會主義精神從思想上改造和教育勞動人民的任務結合起來」。[37]「兩結合」是毛澤東在 1958 年提出來的，權力話語認為「這是對全部文學歷史的經驗的科學概括，是根據當前時代的特點和需要而提出的一項十分正確的主張，應當成為我們全體文藝工作者共同奮鬥的方向」。[38]自「兩結合」提出後，在引進時被稱為文學創作和文學批評的「最高準則」（周恩來語）和「唯一正確的方法」（周揚語）的社會主義現實主義不再提及，「兩結合」成為指導電影創作的「最高準則」和「唯一正確的方法」。

《大眾電影》封面。

　　這一藝術規範為新中國電影創作確立了新的題材、新的主題、新的敘事和新的人物，這些新的變化在 17 年的「人民電影」和 10 年的「文革」電影中表現得最為明顯。在這 27 年間，電影創作的題材集中在兩方面，一個是革命歷史／戰爭題材，一個是社會主義革命／建設題材。前者試圖通過對艱苦卓絕、流血犧牲的革命歷史的描繪和英雄人物的塑造，說明革命的正義性和新政權的合理性；後者試圖通過對社會主義改造和建設的宣傳，通過對新舊觀念的鬥爭和對新人新事新風尚的頌揚，說明中國選擇社會主義制度的必要性、正確性，以及新政權為人民謀幸福的不可懷疑。這兩種主題形成了一個共同的母題——歌頌中國共產黨和它的領袖。在上述題材和主題的規定下，電影創

作的敘事也發生了前所未有的變化，對於歷史／現實的現實主義敘述，轉化為對某種超現實理想的表達。因此，以黨性原則、集體主義為人生目標的英雄模範成為承載這一敘事的主體。

這一藝術規範也為新中國電影規定了中外文化資源。在 17 年期間，它將解放區文藝、經過政治提純的民間文藝作為「人民電影」必須汲取的本土文化資源。30 年代的文藝和電影遭到冷遇；傳統文化中的主流遺產被視為封建糟粕而遭到唾棄，傳統文化中的「異端」，如歷代農民起義則受到高度的重視。對於外國的文化資源，這一藝術規範在建國前夕就確定了反美崇蘇的文化指向——排斥、敵視以好萊塢為代表的西方資本主義國家的文化及電影，學習、尊崇以蘇聯為主的社會主義陣營的文化和電影。1949 年 9 月《文匯報》發動的對美國電影及帝國主義文學的批判活動，[39]1950 年 9 月至 11 月《文匯報》發起的「你對美帝影片的看法如何」的討論，[40]為人民電影奠定了反美的文化立場。

在反美的同時，崇蘇成為時代潮流，從 1949 年到 60 年代中蘇關係破裂止，中國引進了大量的蘇聯電影，翻譯了大批的蘇聯電影書籍。僅 1949 年到 1957 年的 8 年間，中國就譯製了蘇聯的長藝術片 206 部，長紀錄片和科教片 59 部，各種短片 202 部（其中美術片 24 部、紀錄片 39 部、科教片 139 部）以及許多新聞短片。看過這些蘇聯電影的中國觀眾共計達 15 億人次。在這 8 年間，中國翻譯了蘇聯電影方面的各種論著和資料共 2 千 4 百多萬言，出版了 175 種書籍，《電影藝術譯叢》出了 66 期。與此同時，蘇聯電影專家、顧問、教授頻繁來華，指導中國電影；蘇聯電影代表團也多次到中國進行友好訪問，舉辦蘇聯電影展。1952 年的「中蘇友好月」期間，蘇聯電影在中國的 60 個城市上映，觀眾人次達 1 億以上。[41]介紹蘇聯影片、導演、演員成為中國電影刊物的重要職能，蘇聯影片成為中國人瞭解世界的主要視窗。斯坦尼斯拉夫斯基的表演體系，愛森斯坦蒙太奇理論，普多夫金、維爾托夫、杜甫仁科的導演成就，成為中國電影人心儀神追的榜樣。

　　由於政治的原因，這種文化資源的取捨在 60 年代初期發生了變化：30 年代的文藝和電影遭到越來越嚴厲的批判，前蘇聯和東歐社會主義國家的文化及電影因為「修正主義」，也得到了與西方文化和好萊塢電影同樣的待遇，成為被排斥的文化資源。這種情況意味著，人民電影事業「逐漸走向文化上的自我封閉」。[42]

第三節　人生觀與藝術觀

　　在第一次文代會上，所有關於文藝的報告中都貫穿著兩個基本精神，一是文藝工作者的學習和改造，二是到工農兵之中去。報告中所說的學習，指的是學習毛澤東的文藝思想；所說的改造，指的是改造小資產階級思想。而到工農兵中去則是這一學習和改造的組成部分和必由之路。從整體上講，這是因為「新文藝界內部，也不容諱言的仍然存在著帝國主義國家資產階級文藝和中國封建主義文藝的影響」。[43]就國統區而言，這種學習和改造的任務更為迫切和嚴峻。因為「國統區的進步作家們大多數是小資產階級知識分子」，「未經改造的小資產階級知識分子在生活思想各方面和勞動人民是有距離的，小資產階級的思想觀點使他們在藝術上傾心於歐美資產階級文藝的傳統，小資產階級思想觀點也妨礙了他們全面深入地認識歷史和現實。」[44]同屬小資產階級的進步影人在這方面的缺欠似乎更多：在思想上，「對馬列主義──特別是對毛澤東的思想和方法的研究不深」；在生活上，「沒有太多的機會去接近工農兵群眾」；在創作上，思想性「表現得很貧弱」；生活性上「表現得很不充實」。在藝術形式上，「不善於運用為工農兵所喜聞樂見的形式」。[45]可以說，第一次文代會拉開了文藝工作者改造人生觀和藝術觀的序幕。兩年後，毛澤東在政協會議上鄭重指出：「思想改造，首先是各種知識分子

的思想改造,是我國在各方面徹底實現民主改革逐步實行工業化的重要
條件之一」。[46]確立這一政策的邏輯前提是:知識分子屬於資產階級或小
資產階級,比起工農兵來,他們的思想要骯髒得多。

　　思想改造從此有了特定的內涵,首先,它不同於思想轉變,按照
50 年代官方出版物的解釋,思想改造即思想轉變,即將資產階級小資
產階級思想轉變成無產階級、工人階級的思想。[47]這種解釋把思想改
造和思想轉變混為一談。思想轉變是一個獨立自主的過程,每個人對
事物的看法都可能發生變化,有時候,這種轉變前後的觀點甚至可能
是截然對立的。但是,無論是陶潛所謂的「覺今是而昨非」,還是梁啓
超所謂的「今我」與「昔我」交戰,思想轉變者始終都是以自我的是
非為是非,始終都沒有否定、放棄自我的思考能力。思想改造則不同,
它是要求一個人從一開始就否定自我,放棄自己的思考能力,承認黨
的思想,領袖的思想是正確的,自己的思想是錯誤的。因此,必須按
照黨的思想、領袖的思想來改變自己的思想。換言之,思想改造的前
提是要求以別人的是非為是非,否定思想的自主性和獨立性。

　　其次,思想改造也不同於提高道德修養,不同於傳統的抑惡揚善。
因為在改造者的話語系統中,道德、善惡是分階級的。它認為,不同
的階級有不同的道德、不同的善惡觀。所謂「什麼樹開什麼花,什麼
階級說什麼話」。也就是說,這個系統否認道德的普遍性,強調道德的
階級性。在它看來,一個人只有政治上正確,才可能有高尚的道德。
進而言之,只要政治上正確,道德就一定高尚;政治上越正確,道德
就越高尚。換言之,思想改造意味著政治的道德化。因此,思想改造
首先是政治立場、政治觀念的改造,而與道德修養無關。

　　另外,思想改造不是改造者一廂情願能辦到的,它必須有被改造
者的贊成、擁護,至少是順從。也就是說,雖然思想改造是改造者發
起的,並且帶有強制性;但是,如果沒有被改造者的配合是無法實現
的。因此,思想改造是改造者和被改造者雙方配合的結果。綜觀 17

年的思想改造，從總體上說，中國知識分子對思想改造是贊成、擁護和配合的。他們抱著愧疚心和自卑感，真誠地認為自己應該改造。[48]

有人認為，思想改造是對於教育界、科學界、學術界的說法，對於文藝界／電影界來說，思想改造就是文藝整風。[49]這種說法指的只是狹義的、作為運動的思想改造。從實際效果，也就是從廣義上講，思想改造除了文藝整風以外，還應該包括大大小小的政治運動，以及日常的組織學習和深入生活。

眾所周知，建國 17 年政治運動頻仍：批判《武訓傳》、批判俞平伯、批判胡適、批判胡風反黨集團、反右派運動、大躍進運動、插紅旗、拔白旗運動、反右傾機會主義、批判修正主義影片等，直至「文革」。除了「大躍進」之外，其餘的政治運動都是針對思想文化界，尤其是文藝界而發。這些政治運動的特點或者說共同點主要表現在五個方面，第一，嚴密的組織。它們都是以國家力量進行社會動員，有組織有步驟地對批判對象進行口誅筆伐。第二，巨大的聲勢。它們總是採取中共中央號召、民主黨派附和、工青婦響應、社會名流表態、知識分子發言撰文、工農兵座談聲討等形式，通過媒體在全社會造成輿論一律、萬眾一心的巨大的聲勢，使被批判者陷入孤立無援的境地。第三，崇高的道德立場。它們總是以國家利益、人民福祉的名義作為發動運動的理由，使被批判者和反對者在道德上處於劣勢。第四，嚴厲的處罰和株連。在這些運動的後期，總要處罰一批人。被處罰的，輕者檢討、撤職；重者勞改、流放、監禁、判刑，並且總要株連更多的人——被批判者的親友、同道、同情者以及對運動稍有非議的人。這些被株連的人，重者遭到與被批判者類似的處罰，輕者成為社會賤民。第五，「不斷革命」。這些政治運動具有一種不斷遞進上升的激進主義趨勢，這種「一浪高過一浪」的運動，將前一次運動中的批判者，變成後一次運動的被批判者。

在所有的思想改造運動中，政治運動對電影界、對電影人的改造是最大的。它以順之者昌、逆之者亡的巨大威力掃蕩了電影界中的異端思想，消滅了電影人的自我意識。電影人的「原罪」意識，在一次又一次的運動中得到強化，電影界正確的藝術觀念在一次又一次的運動中被扼殺於無形，電影創作的真知灼見越來越少，教條主義越來越盛。《武訓傳》批判後，趙丹承認，自己的表演從此走向了公式化概念化；[50]成蔭則把「不求藝術有功，但求政治無過」當作了創作的座右銘。[51]反右之後，毛澤東承認，「人家不敢講話了」。[52]電影界從此進入失語時代。如果說思想「一元化」是孫悟空頭上的金箍的話，那麼政治運動就是緊箍咒。

文藝整風的發起或與政治運動有關，或與領袖的批評有關。涉及到電影界的整風運動有三次：第一次是批判《武訓傳》之後，文藝界從 1951 年 11 月 24 日到 1952 年上半年的整風；第二次是毛澤東的第一個批示下達後，1964 年 3 月 14 日全國文聯及各協會開始的為期兩個月的整風；第三次是毛澤東的第二個批示下達後，文藝界從 1964 年 6 月 27 日至 1965 年 4 月的重新整風。

這些整風與政治運動有共同之處：同樣的嚴密組織、同樣的媒體聲勢、同樣的道德立場。不同的是：第一，它沿襲了延安整風的辦法，採取停業關門、集中學習的方式。第二，它要求人人過關，個個檢查。也就是用批評與自我批評的方法，在大會小會上自我批評。「即先否定自己的作品，承認自己的作品沒有貫徹馬克思主義和歷史唯物論，然後挖掘思想根源。」[53]第三，整風後期，也要進行組織處理，不過相對於政治運動來講，這時候的處罰株連不那麼嚴厲。

1965 年第三期《大眾電影》的封面，電影《雷鋒》的劇照。

文藝整風不如政治運動那樣來勢兇猛，但是綿裡藏針。如果說政治運動對人的改造是烈火烹

油，熱鍋暴炒，那麼文藝整風則是文火蒸煮，精調細作。延安整風時，謝覺哉有一首七言詩形象地描述了人們的思想脫胎換骨的過程：「緊火煮來慢火蒸，煮蒸都要工夫深。不要捏著避火訣，學孫悟空上蒸籠。西餐牛排也不好，外面焦了內夾生。煮是暫兮蒸要久，純青爐火十二分。」[54]在 17 年中的整風中，這種緊煮慢蒸的辦法更加老到，更加嫻熟。

通過這種緊煮慢蒸的辦法，文藝整風鞏固了政治運動的成果，擴大了政治運動的範圍，強化了思想改造的力度，深化了或推進了政治／文藝激進主義。正是在這種整風中，完成了思想「一元化」的工程。

除了政治運動和文藝整風之外，各種政治性學習、批判活動同樣是改造電影人思想的重要手段。1953 年學習社會主義現實主義，1954年批俞平伯、胡適、1955 年批胡風，1958 年學習「兩結合」創作方法，1959 年反右傾等大大小小的活動都是思想改造的社會課堂。

思想改造對電影人的影響是深刻的。它使人們學會了上綱上線，學會了「五子登科」[55]，學會了深挖思想根源，學會了說假話，學會了自誣與誣人。更重要的是，它取消生活和精神上的個體性，用公共／政治空間來取代個人空間。剝奪了個體的思想和精神的獨立性，扼殺了藝術創作必需的想像力和創造性，使電影界形成了絕對服從、惟上跟風的整體性格。「過去，我們國家很多地方失誤，有一個失誤就是忽視了對自由自覺本質的培養。以致人們活著是被動的，搞藝術也是被動的，所以我們國家這麼好的條件，沒有出大藝術家、大作家。」[56]謝晉的這番話是對思想改造的最好註腳。

注釋

1　袁牧之：《兩年來的電影工作及今後任務》（1952 年 1 月 5 日在北京中央電影局整風學習學委會上的發言），載《人民電影的奠基者：寧波籍電影家袁牧之紀念文集》，寧波：寧波出版社，2004 年，第 213 頁。

2　丁亞平：《影像中國：中國電影藝術 1945～1949》，。北京：文化藝術出版社，2005 年，第 17 頁。

3　同上。

4　洪子誠：《中國當代文學史》，北京：北京大學出版社，1999 年，第 4 頁。

5　《文學再革命綱領》（草案），載《文藝先鋒》第 12 卷第 1 期。

6　《中央電影攝影場概況》，轉引自陳播主編：《中國電影編年紀事》（總綱卷・上），中央文獻出版社，2005 年，第 280 頁。

7　丁亞平：《影像中國：中國電影藝術 1945～1949》，第 94 頁。

8　昆侖影業公司的投資中有共產黨的十分之一的股份。詳見陳播主編：《中國電影編年紀事》（總綱卷・上），第 283 頁。

9　丁亞平：《影像中國：中國電影藝術 1945～1949》，第 110 頁。

10　1946 年 2 月，國民政府內政部成立「電影檢查處」，並修訂頒佈了《電影片檢查暫行標準》。1947 年 10 月 30 日，國民政府行政院下達文件，要求各地按《戡亂》總動員綱要第七條為維護安寧秩序，政府對於煽動叛亂之集會及宣傳得加以限制之規定，「克日加強電影檢查工作」。（《中國電影編年紀事》上，第 287 頁）1948 年 11 月 11 日，國民政府立法院修正公佈了《電影檢查法》，該法共 26 條，規定每一部影片公映之前，得由電影檢查會審查後，才能准許上映。「由於《電影檢查法》的公佈，使多部進步影片遭到刪剪或禁映」。《中國電影編年紀事》（總綱卷・上），298 頁。

11　《中國電影編年紀事》（總綱卷・上），第 298 頁。

12　1946 年 1 月底，陽翰笙、洪深、曹禺、宋之的、馬彥祥等 50 餘人在《致政治協商會議各委員意見書》中要求「廢除對話劇、電影、舊劇、新劇的一切審查制度」。（《中國電影編年紀事》上，第 265 頁）1948 年 1 月 21 日，上海《大公報》召開「國產影片出路問題」座談會，座談會針對國民黨的電影檢查制度、外匯限制、美國電影入侵等問題，進行尖銳批評和揭露。（同上，第 291 頁）1949 年 1 月 24 日，吳祖光在香港寫下的《為審查制度送終》一文，對國民黨的審查進行了淋漓盡致的揭露：「國民黨的宣傳、審查，哪有一點方針、一點政策？徹頭徹尾都是戰戰兢兢的奴才心理；生怕他們的領袖，以及上級長官降罪下來；連姨太太都會通報到那個『海上女妖』宋美齡頭上去，連炸醬麵都會想到他們的蔣總統會被『炸』。更有一點特色就是凡是劇中被否定、被諷刺、被責罵的，他們都牽扯到自己頭上，說是

罵了自己。從來就不把那些光明的、好的，認為是在捧自己，反之都說是
共產黨，那就何怪今天共產黨領導人民革掉了國民黨的命，把他們的大總
統趕下了台，昨天作威作福的審查正是他們自己為自己挖掘了墳墓。」（原
載香港《文匯報‧影劇週刊》第 9 期，吳迪／啓之編：《中國電影研究資料》
上卷，第 8 頁。）

13　「進步電影」是一個變動中的概念，不同的歷史時期對它有著不同的解釋。
根據延安文藝提供的政治標準，「進步電影」在戰後的左翼陣營那裡，指的
是那些揭露國民黨黑暗統治的影片。《小城之春》、《孔夫子》、《太太萬歲》、
《不了情》等影片在當時被認為是小資產階級的，散佈了消極落後的思想
感情。其主創者──費穆、佐臨、桑弧等人在當時受到了來自左翼的批評
和排斥。這一政治性的定位一直延續到 80 年代。新時期之後，隨著思想解
放，學界不再用政治標準而用文化標準重新評價戰後電影，這一概念由此
被賦予了新的含義。上述被批評的影片及其主創者被納入「進步電影」和
「進步電影人」之中。本文是按照戰後左翼的觀點使用這一概念的。

14　這六部獲獎影片是《一江春水向東流》（昆侖）、《裙帶風》（國泰）、《母與
子》（文華）、《八千里路雲和月》（聯華）、《遙遠的愛》（中電二廠）、《松花
江上》（長制）。前四部影片是民營影業公司的產品。

15　《中國電影編年紀事》（總綱卷‧上），第 291 頁。

16　因此，將這些「進步影片」的出現，完全歸功於黨的領導和進步影人與國
民黨鬥爭的結果，是需要重新考量的。

17　1946 年 6 月，周恩來指示：「我黨務必在國統區搞個電影基地，作為一個
據點，公開拍攝影片，以重質量不重數量，以影片來揭露國民黨政治腐敗及
黑暗統治。」根據這一指示，在章乃器的幫助下，陽翰笙在上海成立了聯
華影藝社。第二年六月，陽翰笙將聯華與昆侖合併，「夏雲瑚出資六成，任
宗德出資三成，蔡叔厚代表中共地下黨組織出資一成。」陳播主編：《中國
電影編年紀事》（總綱卷‧上），第 283 頁。

18　丁亞平：《影像中國：中國電影藝術 1945～1949》，第 108 頁。

19　此文發表在《電影論壇》1948 年 2 卷 2 期，載羅藝軍主編：《中國電影理
論文選》上冊，北京：文化藝術出版社，1992 年，第 298 頁。

20　同上，第 300 頁。

21　同上，第 299 頁。

22　同上，第 300 頁。

23　洪子誠在《中國當代文學史》中談到中間階層作家與左翼文學主張之間的
關係時，做了這一表述。此處借用之。見該書第 5 頁，北京：北京大學出
版社，1999 年。

24　同上。

25　邵荃麟在《對於當前文藝運動的意見──檢討、批判和今後的方向》（載《大
眾文藝叢刊》1948 年第一輯）一文中提出這一概念，洪子誠在《中國當代
文學史》中使用了這一概念。

26　這是洪子誠在《中國當代文學史》中對「中間階層」作家的表述（第 6 頁）。
洪對「40 年代的文學界」的分析，對作者頗有啓發。

27　費穆：《國產片的出路》，載上海《大公報》1948 年 2 月 15 日。

28　潘子農：《銀幕邊緣雜感》，載丁亞平編：《百年中國電影理論文選》上卷，
北京：文化藝術出版社，2003 年。

29　此文發表在《電影論壇》1948 年 2 卷 2 期，載羅藝軍主編：《中國電影理
論文選》上冊，第 298-299 頁。

30　同上，第 298 頁。

31　邵荃麟：《對於當前文藝運動的意見——檢討、批判和今後的方向》，載《大
眾文藝叢刊》第一輯《文藝的新方向》，香港出版，1948 年。

32　郭沫若：《斥反動文藝》，出處同上。

33　丁亞平：《影像中國：中國電影藝術 1945～1949》，第 56 頁。

34　周揚：《新的人民的文藝》，《周揚文集》第 1 卷，北京：人民文學出版社，
1984 年，第 513 頁。

35　王慶生主編：《中國當代文學史》，北京：高等教育出版社，2003 年，第
10 頁。

36　同上，第 11 頁。

37　《蘇聯作家協會章程》，引自《蘇聯文學藝術問題》，北京：人民文學出版
社，1959 年，第 25 頁。

38　周揚：《新民歌開拓了詩歌的新道路》，載《紅旗》1958 年 6 月 1 日。

39　在這一批判活動中，《文匯報》發表的主要文章有：蘇聯名導演雷門：《好
萊塢——造謠的工廠》（1949 年 7 月 29 日），張駿祥：《揭穿這個漫天大謊
——斥美帝反動電影》（1949 年 9 月 16 日），《婦女界對美國電影的看法》
（1949 年 9 月 19 日），《傳播不正確的戀愛觀念，利用色情引導青年趨向
墮落——趙先生主張應拒映黃色美片》（1949 年 9 月 19 日），杜高：《論帝
國主義文學藝術的徹底反動性》（1949 年 9 月 27 日），喬列里：《兩個電影
世界》（1949 年 10 月 24 日）等。

40　在這一討論中，較重要的文章有：今是：《可恥的作風——美國影片中對民
族問題的描寫》（1950 年 9 月 19 日），《美國電影——美帝文化侵略和經濟
侵略的武器》（1950 年 11 月 10 日），梅朵：《美帝的戰爭影片》（1950 年
11 月 11 日），青海：《美帝影片給我的生活影響》（1950 年 11 月 17 日），
顧仲彝、吳邦藩、胡治藩講，姚芳藻整理：《替美國電影算賬》（1950 年 11
月 17 日），《留美同學昨在座談會上揭穿美帝醜惡內幕》（1950 年 11 月 20
日）。其他較有價值的文章尚有，《文藝報》1950 年第 3 卷 3 期發表的，吳
倩：《談談美帝電影的「藝術性」》，《大公報》1950 年 11 月 18 日登載的通
訊：《美國影片五年在中國賺的錢夠我們拍 2 千 8 百部影片，上海電影界職
工座談，堅決拒映美片，開展進步影片生產競賽》及郭紹虞、趙景深、徐
中玉、方令儒等人在 11 月 25 日發表的批判美國文化、文藝方面的文章。

[41] 參見蔡楚生：《向十月革命歡呼，向蘇聯電影學習》，載《中國電影》1957年第 11、12 期。

[42] 洪子誠：《中國當代文學史》，北京：北京大學出版社，1999 年，第 22 頁。

[43] 郭沫若：《為建設新中國的人民文藝而奮鬥》載《中華全國文學藝術工作者代表大會紀念文集》新華出版社，1950 年。

[44] 茅盾：《在反動派壓迫下鬥爭和發展的革命文藝──十年來國統區革命文藝運動報告提綱》，出處同上。

[45] 陽翰笙：《國統區進步的戲劇電影運動》，出處同上。

[46] 1951 年 10 月 23 日，毛澤東在政協一屆委員會三次會議上的開幕詞，載 1951年 10 月 24 日《人民日報》第 1 版。

[47] 上海北新書局 1951 年 10 月出版的《新知識辭典續編》對「思想改造」做了這樣的解釋：「一定的階級，產生一定的反映其階級利益的思想，如資產階級思想小資產階級思想等。凡是其他階級的人參加無產階級革命必須具有無產階級思想。這種使思想轉變的方法過程，叫思想改造。」轉引自謝泳：《思想改造》一文，載《當代文學關鍵字》，桂林：廣西師範大學出版社，2002 年，第 27 頁。

[48] 于風政：《改造》前言，鄭州：河南人民出版社，2001 年。

[49] 同上，第 249 頁。

[50] 趙丹：《地獄之門》，載《戲劇藝術論叢》1980 年 4 月第 2 輯，第 60 頁。

[51] 馬德波、戴光晰著：《導演創作論──論北影的五大導演》，北京：中國電影出版社，1998 年，第 132 頁。

[52] 1962 年 4 月 9 日，在第十八次最高國務會議上，毛澤東說：「右派猖狂進攻，不得不反，你不反怎麼辦呀？但是帶來一個缺點，就是人家不敢講話了。」

[53] 于風政：《改造》，第 256 頁。

[54] 謝覺哉：《一得書》，長沙：湖南人民出版社，1983 年，第 85-86 頁。

[55] 「五子登科」指套框子、抓辮子、挖根子、戴帽子、打棍子。見《周恩來選集》（下），北京：人民出版社，1984 年，第 103 頁。

[56] 《謝晉談藝錄》，上海：上海文藝出版社，1989 年，第 14 頁。

第二章　電影的生態

　　與思想的「一元化」同時到來的是管理的「一體化」，這裡所說的「一體化」，指的是電影的經營模式，管理體制和觀看、評價方式以及電影工作者的文化身份、生存方式等方面的特徵。[1]無庸贅言，這種「一體化」是計劃經濟的必然產物。

　　對於中國電影業來說，這是一種翻天覆地的改造。這種「一體化」給電影業帶來了前所未有的巨大變化——電影業得到了國家的全力扶植，電影藝術從此擺脫了商業的操控，電影人有了生活保障；成千上萬的放映隊將拷貝帶往窮鄉僻壤，電影在中國得到了最大程度的普及。

　　然而，這種根本性的改造在帶給電影業些許福音的同時，也給它帶來了根本性的、無法避免的災難——「一體化」束縛了藝術的生產力，極大地阻礙了電影事業的發展。電影同鋼鐵、煤炭、糧食一樣，被列入國家計畫之中，成為政府部門按照政策需要進行指令性生產的宣教工具。電影的商品性失去了存在的基礎，電影的娛樂原則被忽視以至被抹煞，電影的藝術規律遭到空前的破壞，電影的生產力與藝術創作所必備的創造性和想像力一起迅速萎縮。這些弊端體現在從經營到管理、從影評到書刊出版、從觀影方式到電影人的存在方式等多個層面。其中對電影創作起決定性作用的是經營模式、管理體制和從業人員的文化身份與存在方式。

第一節　經營模式

　　中國電影從誕生到 1949 年以前，佔主流形態的經營模式是市場訂貨，自主生產，自我發行（或代理發行），自由競爭，生產、發行、放

映等環節自負盈虧。1949年以後，市場訂貨變成了國家（社會）訂貨，自主生產變成了組織生產，自我發行（或代理發行）變成了政府的統購包銷，自由競爭變成了國家壟斷，自負盈虧變成了政府包管。經營方式的改變，使電影這一特殊商品脫離了市場，悖逆於經濟規律。電影的生產不再考慮觀眾需求和票房價值，而是服從於國家政策和政治需要。在這種需要面前，強調上座率、強調電影的贏利往往成了資產階級右派的主張。可以說，「算政治賬，不算經濟賬」是17年電影生產的思想指南。「文革」中流行的「寧要社會主義的草，不要資本主義的苗」的口號不過是這種思想觀念的擴展而已。

這種經營方式既是學習蘇聯的結果，[2]也是新政權建立的政治、經濟、文化結構的需要。照搬「蘇聯模式」使中國電影經營走向了正規化，也使它帶上了先天性的缺陷，「它忽視電影的藝術創作規律及其作為文化企業的諸特點，完全沿用經濟生產的方法與要求，單純依靠行政手段管理和經營電影企業。與當時整個國家的經濟體制相應，電影體制也反映了計畫產品經濟模式的基本特點，如無論製片還是發行放映，都由國家直接向企業下達行政指令性的計畫和指標；產品（影片）實行『統購統銷』和『供給式的分配』，財政『統收統支』，『吃大鍋飯』。製片廠的建設則模仿蘇聯在各加盟共和國建廠及『獨立、完整的藝術生產工廠』的經驗，在各大行政區搞『大而全』，『小而全』的封閉的單純生產型企業，等等。這個體制一方面強調高度集中、絕對統一，另一方面又實行『政企不分』和利益分配的大鍋飯方式，嚴重地限制了企業的自主權和經營活力。」[3]

這種經營模式在電影的發行放映方面表現得最為典型，「政府採取的辦法是統一領導，統一規劃，集中管理，分級派發[4]；選片、排片的標準以政治需求為依歸，首先要「緊密配合政治形勢」[5]其次要「突出主體」、[6]再次將所有影片作政治上藝術上的分類，然後分別對待發行。」[7]與政治標準第一的影片標準相一致，這種發行放映模式以政治效果為最高利

益，而將企業的盈虧放到次要地位。可以說，「經營」在 1949 年以後至 80 年代之前，完全喪失去了其原本的意義。

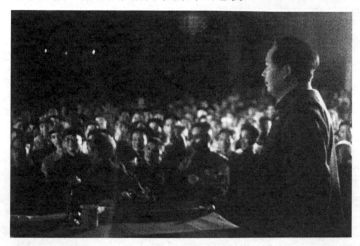

1949 年 7 月 2 日～19 日，中華全國文學藝術工作者代表大會在北平召開，這個會議標誌著中國大陸思想文化領域進入了「思想一元化」和「經濟一體化」的時代。圖為毛澤東在第一文代會上做重要講話。

第二節　管理體制

1949 年以前，中國電影的管理體制是多元化的，國民政府雖然有自己的電影公司，制訂過電影法規，限制禁止左翼電影的製作發行，甚至不惜採用暴力手段迫害左翼影人，打砸、威脅、恐嚇生產左翼電影的公司。但是，這些舉措並沒有改變電影業多元的基本性質──私營電影公司可以與國營（黨營）並存，國營影片與私營影片可以在影院中同映。南京政府設立的電影管理機構無法統一電影的評價標準，電影評論可以有「左、右」「軟、硬」之爭。在大部分時間裡，電影報刊可以為各種

藝術主張提供版面。國民政府所制訂的電影法規（主要是檢查法）由於
戰爭和國家分裂等原因，難以長期有效地貫徹執行。左翼電影雖遭限
制、剪刪，甚至禁映，但仍有生存空間。而人們通常稱之為「進步電影」
的影片則可以在國民政府建立的「中製」、「中電」生產。

1949 年以後，電影實行一體化管
理，首先設立了電影管理機構，在中宣
部的領導下，根據國家形勢的需要和意
識形態方面的要求來制訂或改變生產計
畫，並將這些計畫分配給各電影廠，由
電影廠分配給電影從業人員。同時，這
些管理機構還指導著電影的發行和放映

1960 年，劉少奇、宋慶齡、朱
德等國家領導人接見第三次文
代會代表。

工作，保證發行網和院線的正常運轉，將符合時代要求的影片適時
地提供給觀眾。其次，電影管理機構制訂、頒佈了各種關於電影的
暫行辦法、條例、政策法規，並「建立了經常性的制度」，[8]如為國慶
周年紀念製作獻禮片，為慶祝十月革命的勝利舉辦的蘇聯電影周，
為重大革命歷史題材、領袖出現的場面規定審查機構等等。[9]第三，
國家取締私營電影業。取締私營意在推行徹底的一體化管理。值得
注意的是，中國私營電影業被強令合營是在 1952 年 1 月，而大規模
的私營工商業的社會主義改造則完成於 1956 年。國家對私營電影業
的提前取締，固然與毛澤東對《武訓傳》的嚴厲批評有關，但究其
深層原因，則可以看出主流意識形態的極端排它性，以及國家權力
對「公共領域」[10]的高度恐懼以至無法容忍。

對於同屬「公共領域」的影評，一體化的管理體制表現出同樣的強制
性性格。在建國後出版的中國電影史著作裡，人們常常提到 30 年代影評
的輝煌歷史，提到左翼電影組織取得的主要成就——建立了影評隊伍，佔
領了各大報的電影副刊，每日發表影評，促進了當時的電影創作，影響了
大批觀眾等等。但是，在提到上述成就的時候，人們常常忽略左翼影評之

存在，並發生影響的社會條件。很顯然，左翼影評的成就是以右翼影評的
存在為前提的，而在政治觀、藝術觀上完全對立的左、右翼影評人的論爭
是以思想獨立、言論自由為基礎的。建國後，這一基礎不復存在，影評從
多種聲音變成了一種聲音。無論是專業評論家的影評，還是工農兵大眾的
影評都要跟這個聲音保持一致。其功能是按照不斷變化的國家意識形態的
要求，對電影創作和影片評價實行不間斷的監視和評判。「雙百」方針的
「貫徹執行」之所以未能改變影評的政治傳聲筒的性質，是因為，「雙百」
方針所賦予藝術和科學的自由，「必須以憲法規定的作為公民政治權利的
言論自由為前提」。[11]沒有這個前提，影評就只能與政治保持一致。保持一
致的結果使「電影事業中的很重要的環節——『影評』」「非常的凋零喑啞，
而這種不正常的情況，一直延續了2、30年之久。」[12]在這2、30年中，「能
夠真正對電影發表評論的不是電影評論家，而是政治家和行政長官」。[13]事
實證明，這一管理體制嚴重地阻礙了電影業的發展，嚴重地窒息了電影藝
術的想像力和創造性。對此，電影管理機構也有所察覺，並曾多次進行改
進，但無論是「三自一中心」的倡導，[14]還是審查權力下放的嘗試，[15]由於
沒有觸及這種管理體制的基礎，所以都無疾而終。前上影廠負責人徐桑楚
在其自傳中對此做過如下的評論：「尊重創作規律不能僅僅停留在觀念
上、口頭上，更重要的是，它還必須體現在管理體制和制度上面……但現
在看來，整個5、60年代，這個問題都沒有解決好，往往剛有一點眉目，
政治運動一來，多年的努力就白費了。」[16]

第三節　文化身份和生存狀態

1949 年以前，電影從業人員是自由職業者，他們可能無生活保
障，無固定收入，無退休金和免費醫療。但是他們有自由——選擇雇

主的自由，建立公司的自由，創辦刊物的自由，組織、參加專業或非專業團體的自由；更重要的是，作為電影工作者，他們有選擇從藝對象（編、導、演某部影片）的自由。

1979 年，鄧小平在第四次文代會上祝辭。

1949 年，尤其是 1952 年以後，他們的文化身份和生存方式都發生了根本的改變。就身份而言，他們從自由職業者變成了「幹部」。這是政府按照計劃經濟模式，借助於強有力的軍事和群眾運動的動員方式，對社會成員進行的「強制性地整合」。[17]在被組織分配到某個電影機構，成為「幹部」，並獲得各種生活保障和社會福利的同時，他們也失去了原有身份的獨立性和自由空間。建國前，他們所享受到的自由由此消失殆盡——他們沒有選擇雇主的必要，政府成為他們惟一的雇主。沒有建立私人公司的可能——所有的私營企業不是合營就是消亡；沒有創辦刊物的自由——所有的出版物都被納入國家計畫之中。他們也無需為組織專業社團費心——政府早已為其建立了惟一合法的專業團體：全國文聯下屬的文藝協會之一——「中影聯」或「影協」。[18]儘管這一團體的章程上明文規定，這是群眾性團體，是自願結合的群眾組織，但是「事實上，當代（50～70 年代）已不存在『自願結合』的文學社團的組織」。[19]由於這一團體的根本性質是協助政黨、國家，管理、控制電影業，[20]所以，電影從業人員在加入這一具有「行會」壟斷性質的團體，[21]獲得自身權益保障的同時，也擔負起維護新的文藝機制的正常運轉，傳達黨的文藝政策，幫助從業人員進行思想改造等任務，從而成為國家意識形態機器中的「螺絲釘」。

　　與文化身份的改變同時到來的，是生存狀態的改變。首先，他們的生存條件發生了巨大的改變。建國後，與其他大多數行業一樣，國

家對電影從業者採取「包下來」的政策，將他們「納入一種被稱為『單位』的體制之中」，[22]單位（電影廠、電影局等）按照級別，給他們分配了住房、傢俱、工作，並按時發給他們工資。按照政府規定，他們將享受退休金、免費醫療和勞保。也就是說，電影從業者不再有失業之憂和被老闆剝削之苦。

　　單位制度也改變了他們的生存方式，作為國家這個惟一老闆的雇員，他們要服從單位的規範，在單位制度的規範結構中，有兩條基本的行為準則：「一個是集體主義的準則，一個是森嚴的等級」。[23]集體主義要求他們服從大局，在個人利益與集體利益發生衝突的時候，優先考慮集體利益。因為在實際生活中，集體利益總是與國家利益、政治需要和主流意識形態聯繫在一起。因此，服從國家利益和政治需要，服從主流意識形態的「詢喚」就成為電影從業人員必須遵守的行為準則。而「森嚴的等級」制度則是敦促從業人員服從國家利益和政治需要，服從主流意識形態「詢喚」，以約束自己行為的制度保證。

　　如果「你要在這個『單位』的制度中生活得比較好，你就要考慮怎麼遵守單位制度的內部規範。如果你違逆了這個規範，而且很嚴重，就有可能從原來的單位中排除出去，從『幹部』的系列中排除出去，而失去原先的保障」。[24]這種保障包括工作權（編寫劇本、導演影片和飾演角色）、發表權、福利權、安全感、榮譽感、社會地位，甚至是基本的生存權。也就是說，所有的電影從業者都是組織之網中的一個網結。「在這張網上，每個人的身份、地位、作用是固定的，他同相鄰網結的關係是固定的。他無法從網上脫落，也不能從網上脫落，因為網不但是自由的限制，而且是生存的依靠，脫落即是死亡。」[25]

　　這種改造帶來了多種惡果，它使大多數人喪失了藝術創作所必需的獨立精神和自由思想，它也使大多數人在安享「大鍋飯」的同時，失去了事業上的進取心——

作家們在解放後都做了文藝幹部，每天向政府支取生活費。每個人的生活都得到了保障；而政府和人民並沒有嚴格地對我們提出什麼要求，三年沒有創作的作家也沒有受到哪怕只是輕微的指責。飽食終日之餘，我常常想到：我和二流子的區別何在呢？這樣的生活未始不是養成了作家們的「供給制思想」的原因之一吧。

這樣我想到我們為了促成文藝創作的繁榮，適應現實的需要，我們應該考慮一下改變目前的作家們的生活方式的問題。改變作家的生活方式可能很複雜，不是一個簡單的問題；但是我想首先我們應當肯定：作家應該以他的創作維持他的生活。創作就是作家勞動的結果，就是作家的生產成品。假如今後作家的版稅、稿費、上演稅都在政府的保障之下成為一種制度，這對於作家和讀者觀眾來說就是對於勞動的重視。優秀的作家的優秀的創作必然得到群眾的喜愛，必然爭取到廣大的讀者和觀眾，也必然因此獲得較為優厚的待遇。這是作家本分應得的，自然也就是一種最合理的最實際的鼓勵，這種鼓勵將促使作家增強勞動，對不夠努力的作家們，這樣也不失為一種刺激。[26]

這是吳祖光在 1953 年寫下的文字，然而這個先見之明，卻絲毫沒有妨礙這種惡果延續 30 多年。

概言之，「一體化」的經營、管理和從業人員身份的確定、生存方式的改變，為人民電影的性質、面貌、數量和質量奠定了制度基礎。宣傳黨的政策，教育群眾，啟發他們的社會主義覺悟，確立革命的合理性和真理性，在成為電影業的終極目的同時，也成為電影人的根本任務。

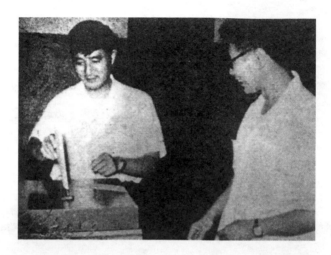

1960 年 7 月，趙丹在中華全國電影藝術工作者第二次代表大會上投票。

注釋

1　「一體化」是中國當代文學研究經常使用的一個重要概念。北大中文系洪
子誠教授對這一概念的解釋如下：「一體化指的是，一、文藝的演化過程，
即從多種形態演化為一種居絕對支配地位、甚至幾乎是唯一的文藝形態。
二、文藝組織方式、生產方式的特徵，包括文藝機構、文藝報刊、寫作、
出版、傳播、閱讀，評價等環節的高度一體化的組織方式，和因此建立的
高度組織化的文學世界。三、文藝形態的主要特徵，表現為題材、主題、
藝術風格、方法等的趨同傾向。」（《中國當代文學史研究講稿：問題與方
法》，北京：三聯書店，2002 年，第 188 頁。）本書所使用的「一體化」
不包括「文藝的演化過程」和「文藝形態的主要特徵」。根據我的理解，「文
藝的演化過程」和「文藝形態的主要特徵」，是「一體化」與「一元化」共
同作用的結果。

2　「組織生產」這個概念是 20 年代蘇聯的「無產階級文化派」提出來的。其
基本觀點是：一、精神產品的生產也應該與工業、農業的生產一樣，由國
家、政黨按照計畫，有步驟地實施，加以組織。二、建立「文學工廠」，即
組織一種專門機構，把一些作家，特別是工業、農業領域中工農出身的作
家，集中到「文學工廠」裡來，按照國家的需要來生產。與此概念相對應，
又產生了「社會訂貨」的概念。（洪子誠：《中國當代文學史研究講稿：問
題與方法》，第 91 頁。）

3　包同之、張建勇：《電影體制改革：回顧、思考與展望》，載《當代電影》
1990 年第 4 期。

4　關於 17 年電影的發行和放映，胡菊彬在《新中國電影意識形態史》（1949
～1976）（北京：中國廣播電視出版社，1995 年）第二章第二節「怎樣發
行電影」中有精彩的論述。他指出：「新中國電影發行放映的最大弊端就在
於它長期實行統購包銷的政策，即全國只有一個國營的電影發行放映公司
──中國電影發行放映公司，中國電影發行放映公司獨家買影片版權，再
將影片分配到下屬各省公司，各省公司再逐級往下供應。由此，中國的電
影發行形成了集中統一領導、嚴密分級管理的特點。」（第 65 頁）。

5　胡菊彬：《新中國電影意識形態史》（1949～1976），北京：中國廣播電視出
版社，1995 年，第 71 頁。

6　同上。

7　同上。

8　洪子誠：《中國當代文學史研究講稿：問題與方法》，第 93 頁。洪指出，這
種經常性的制度還包括「像我們熟知的『五個一工程』和主旋律的提倡、
獻禮工程等等，這都是國家組織文藝生產的方式。」

9　關於重大革命歷史題材的審查規定，後來從經常性的制度衍變成專門的機構。如「重大革命歷史題材影視創作領導小組。」洪子誠在《中國當代文學史研究講稿：問題與方法》中提到了這一點。見第 93 頁。

10　「公共領域」（Public Sphere）是哈貝馬斯（F. A. Hayek）在《公共領域的結構變化》（The Structural Transformation of the Public Sphere, 1962）一書中提出的概念。他的解釋是：「公共領域是一個介於社會和國家之間的領域，在這個領域中，公眾本身依循公共性的原則而成為輿論的主體。」

11　黎澍紀念文集編輯組編：《黎澍十年祭》，北京：中國社會科學出版社，1998年 11 月，第 142 頁。關於「雙百」方針未能在中國貫徹執行的問題，黎澍先生有過深刻的分析：「為什麼毛澤東的這個方針不能貫徹執行呢？多年來，我們一直以為這是因為沒有分清或者故意混淆了學術問題與政治問題的不同性質，其實這種看法是根本錯了。因為它的前提是：人民在政治上根本不應該有發言權。很清楚，我國憲法規定的公民自由言論，具有普遍意義，並且首先是指對政治問題的發言權，這是公民的政治權利，『雙百』方針無非是人們在藝術和科學方面享有充分自由的形象化提法。藝術和科學的發展需要有不受限制的思想自由，但是這種自由必須以憲法規定的作為公民政治權利的言論自由為前提。要求分清學術問題和政治問題的界限，爭取學術問題得以進行自由討論，實際上就是承認可以不要政治上的言論自由，只要學術問題討論的自由。這是否可以保得住討論學術問題的自由呢？事實證明，如果社會主義民主制度不健全，人民在政治上不能享有言論自由的權利，學術問題的自由討論也就沒有保障……因為於今任何進步的學術思想都有民主性質，與專制主義不相容。但是在我們中國，封建專制統治有悠久的歷史，是我們難以擺脫的重負，民主制度在近一百年來始終未能確立，更沒有形成傳統。解放後，我們也沒有自覺地系統地建立保障人民民主權利的各種制度，法制很不完備，也很不受重視。所以，我們在加強經濟建設的同時，還必須進行民主法治建設，保障人民的政治權利和言論自由。社會主義民主制度的健全，對科學和文化同對整個國家的進步一樣，是十分重要的，不可缺少。」

12　夏衍：《以影評為武器，提高電影藝術質量》，載《電影藝術》1981 年第 3 期。

13　鍾惦棐：《論社會觀念與電影理念的更新》，載《電影藝術》1985 年第 2 期。

14　1956 年 10 月電影局舍飯寺會議，決定對以蘇聯模式建立的故事片廠的組織形式和領導方式進行重大改進，並提出「三自一中心」（自選題材、自由組合，自負盈虧和導演中心）為主要內容的改革方案。

15　1956 年底，文化部電影局根據改革電影體制的精神，發佈《關於改進藝術片生產管理的暫行規定》，決定將審查劇本的權力下放到電影廠。1957 年初，根據「舍飯寺」會議精神，文化部在《關於改進電影製片工作若干問題的報告》中，再一次提出把「批准影片劇本的拍攝和完成片的發行許可權下放給製片廠」。

16　石川編著：《踏遍青山人未老──徐桑楚口述自傳》，北京：中國電影出版
　　社，2006 年，第 164-165 頁。

17　「強制性整合」是楊曉民、周翼虎在《中國單位制度》（北京：中國經濟出
　　版社，1999 年）一書中使用的術語。這兩位作者在他們的著作中提出，建
　　國後，政府與社會的關係發生了巨大的變化，「主要特徵表現為政府資源和
　　權力前所未有的擴張。由於社會主義綱領的實施，作為政治權力來源的舊
　　經濟和社會地位的標誌──財富、土地所有權、教育、年齡和宗法關係迅
　　速衰落，而外表政治角色（黨員、團員、積極分子、公職人員等）成為重
　　新分配政治權力資源的基本憑據。強有力的政府借助於軍事和群眾積極的
　　組織活動，對越來越多的社會成員進行社會強制性整合。」（第 77-79 頁）
　　這種整合將所有的社會成員整合成四種成分：幹部、工人、群眾、農民。
　　在這四種成分中，幹部屬最高級，其社會地位最高。

18　「中影聯」的全稱是「中華全國電影藝術工作者聯合會」（1949 年 7 月 25
　　日在北平成立）。在 1957 年 4 月 11 日召開的中國電影工作者代表大會上，
　　決定成立中國電影工作者聯誼會。同年 4 月 16 日聯誼會正式成立。簡稱仍
　　是「中影聯」。1960 年 7 月 30 日至 8 月 4 日，在第三次文代會期間，中影
　　聯舉行第二次會員代表大會，會議決定將「中影聯」更名為「中國電影工
　　作者協會」，簡稱「影協」。1979 年 10 月 30 日，中國文學藝術工作者協會
　　第四次代表大會召開，文代會期間，中國電影工作者協會第四次代表大會
　　於 11 月 4 日舉行，會議決定把「中國電影工作者協會」改名為「中國電影
　　家協會」。簡稱不變。

19　洪子誠：《中國當代文學史研究講稿：問題與方法》，第 196 頁。

20　這一觀點源自洪子誠，洪在《中國當代文學史研究講稿：問題與方法》一
　　書的第五講「文學體制與文學生產」中對此有如下論述：「文聯和它所屬的
　　各種協會是 50 年代之後惟一的文藝機構。其他的文學社團、組織都不再可
　　能存在……作協等這些機構，雖然章程中說是群眾性團體，『自願結合』的
　　群眾性組織，實際情況要比這複雜得多。事實上，當代（50～70 年代）已
　　不存在『自願結合』的文學社團的組織。作家協會的性質，有點類似一種
　　行會的性質，保障那些有資格加入『協會』的作家的『權益』，並帶有某種
　　程度的對這一行業的『壟斷』。但更主要的性質，是國家、執政黨管理、控
　　制文藝界的機構。」（第 196 頁）。

21　這裡對「中影聯」和「影協」的行會性質的判斷，借鑑了洪子誠的觀點。
　　洪的觀點見上注。

22　洪子誠：《中國當代文學史研究講稿：問題與方法》，第 215-216 頁。

23　同上。

24　同上。

25　于風政：《改造》，鄭州：河南人民出版社，2001 年，第 627 頁。

26　吳祖光：《對文藝創作的一些意見》（1953 年 2 月），選自《一輩子──吳
　　祖光回憶錄》，北京：中國文聯出版社，2003 年，第 137 頁。

第三章　電影的題材

在新中國電影史上，題材問題始終佔據著重要位置。對於 17 年的電影來說，這個問題尤為重大，它不但是電影管理機構制訂每年的生產計畫（題材規劃）的出發點，而且是文藝上的兩條路線鬥爭中的焦點話題。如果說，電影審查規定了創作者不能寫什麼，那麼題材規劃則告訴人們應該寫什麼和可以寫什麼。也就是說，題材問題決定著電影創作的基本走向。因此，有必要將這一話題單獨提出來討論。

第一節　題材等級

1949 年以前，人們對電影的分類是按照影片的類型，如武俠、言情、倫理、古裝等。1949 年以後，類型衰亡，題材尊顯，後者取代了前者，並且被賦予了前者所沒有的意義和價值。題材之所以享有這樣的殊榮，是因為電影不再是通常意義上的藝術商品，它被列入國家計畫之中，成為社會訂貨、組織生產的宣教性精神產品。作為國家組織管理的精神產品，電影所表現的生活內容要與社會經濟生活——工業部、農業部、國防部等諸門類相對應，於是題材的行業對口勢在必行，工業題材、農業題材、兒童題材、軍事題材等應運而生。另一方面，作為意識形態的重要組成部分，電影在重建歷史的同時，也將現實納入政治修辭學的範圍。於是有了革命歷史題材、革命戰爭題材、反特題材、反腐題材、獻禮片、「主旋律」、「五個一工程」等等。

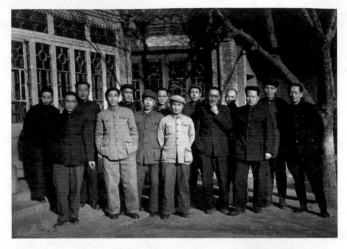

1949 年 10 月央央電影局第一次行政會議合影
（前排左起：蔡楚生、羅光遠、趙偉、彭厚榮、史東山、吳印咸、袁牧之。
後排左起：陳波兒、鐘敬之、田方、羅靜予、汪洋、袁庶華、何文今）。

　　政經結構與國家意識形態對電影的上述要求，為人們提供了一種
特殊的題材觀念。在這種觀念看來，題材是分等級的。「現實題材優於
歷史題材，『革命歷史題材』優於『一般』歷史題材，寫重大鬥爭生活
優於寫日常生活。這就為『題材』劃定了重大與不重大的分別──它
既成為評定作品價值的重要尺度，也規範了作家言說的範圍。」[1]這種
題材等級制所依據的標準仍舊是政治需要──作品涉及的社會生活在
建構「革命歷史」方面的能力，在證明現實秩序的道德合法性方面的
水平以及它所提供的終極真理的可信程度。很顯然，與歷史題材相較，
現實題材能夠更直接地為革命、為政治服務；與一般歷史題材相較，
革命歷史題材能夠更鮮明地表現出歷史的必然規律；與日常生活相
較，重大鬥爭生活更有利於激發人民鬥志，純化社會精神，滿足政治
需要。如此一來，題材就成為存在於創作之外的先驗條件，創作者的
成敗高下並不取決於他的創作本身，而取決他所選擇的題材。不同題

材的作品尚未問世，其價值就已經被分出了三、六、九等。題材等級制產生了一個無法掩飾的效果——創作者的言說受到了限制，創作活動被劃入一個指定的範圍。由此可以理解，17 年來，為什麼電影界不斷地為題材問題所困擾，為什麼「電影為工農兵服務」的提法受到置疑，為什麼「大寫 13 年」引起了兩條路線鬥爭，為什麼會出現「反火藥味論」、「離經叛道論」和「反題材決定論」。

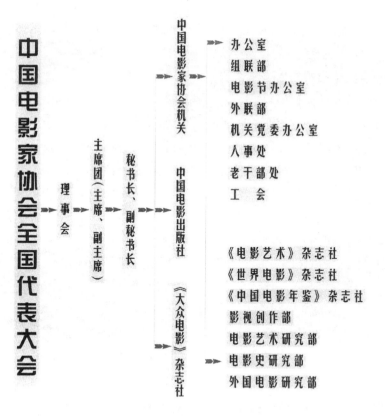

中國電影家協會全國代表大會組織結構圖。

第二節　題材規劃

在這種題材觀念的支配下，制訂題材規劃成為電影管理部門的頭等大事。文化部當年的存檔資料、有關部門領導的指示、電影局主辦的《電影劇作通訊》、《業務通報》為我們揭示了這一點。僅就存檔資料而言，從 1951 年到 1965 年的題材規劃以及與此相關的內容——會議、報告、批示、講話、意見、建議等占了這類資料的十分之九。一般地講，題材規劃的主要內容包括三個方面，一是影片的生活素材，二是影片的主題思想，三是各類影片的比例。以 1951 年、1953 年和 1965 年的題材規劃為例。

1951 年的題材規劃是生產 18 部影片，「18 部影片的主題，暫做如下分配：一、反映戰鬥的 3 個到 4 個，希望最好能有 4 個。同時希望是貫穿新愛國主義的思想，反映一些全國性的、包括高級將領的戰略思想的作品。二、反映生產建設的 4 個到 5 個，希望最好能有 5 個，其中包括農業建設如互助、競賽等 2 個，工業建設的 2 個，經濟問題的 1 個。（以上兩項是我們要反映的重點）三、反映土改的最好能有 2 個。四、創造和新發明的 1 個到 2 個。五、反美帝及世界和平問題的 2 個。六、反映國際主義的 2 個。七、反映民族問題的 1 個。八、反映文化建設的 1 個。九、兒童問題的 1 個。十、歷史的 1 個。十一、其他的如幹部作風等也可以有 1 個。」[2]

1953 年，電影局劇本創作所在「徵求了各有關部門的意見」之後，擬定了《1954～1957 年電影故事片主題、題材提示》，提示的前言說：「由於種種主觀和客觀的情況，造成了嚴重的劇本荒，從而也就影響到近年來各個電影製片廠的生產工作時常陷於停工待料的狀態。」提出這個提示的目的是為了「幫助作家瞭解目前電影劇作方面的情況和我們的願望，以便作家從事電影劇本的創作。」提示將主題、題材劃

定在「黨的革命鬥爭」、「工業建設與工人生活」、「農業生產、農村建設與農民生活」、「抗美援朝保衛和平」、「人民解放軍在保衛祖國建設祖國方面」和其他六大範圍內。革命鬥爭分五方面，第一次、第二次、抗日戰爭、第三次國內革命戰爭和革命烈士的傳記。在這個題材提示後面，還附了鐵道部、交通部、民委對電影劇本計畫的意見。[3]

上海電影局。

1965 年《文化部黨組關於電影工作的報告》對電影的題材規劃做了如下指示：「抓好影片的主題，是決定創作的關鍵。電影部門必須根據形勢的發展，統一籌畫和選擇主題，切實做到隨時向黨委反映情況；同時希望各中央局和省市委加強領導，對每一時期電影創作的主題，事先幫助選擇和審定，並在創作過程中給予具體指導。」[4]據此，制訂了如下規劃：一、描寫工農業生產高潮和新的大躍進中的好人好事，依靠黨委，抓主要的。黨委抓什麼，電影部門就抓什麼，緊緊跟上。二、描寫戰爭和革命歷史，從立足戰備出發，集中突出地表現毛主席的人民戰爭思想，反映中國偉大的革命戰爭的實際。三、描寫對資本主義和資產階級以及兩條路線的鬥爭。[5]

從上面的兩個實例中可以看出，題材規劃具有這樣幾個功能。第一是配合形勢。第二是指導創作。「電影部門必須根據形勢的發展，統一籌畫和選擇主題，切實做到隨時向黨委反映情況。」「依靠黨委，抓主要的。黨委抓什麼，電影部門就抓什麼，緊緊跟上。」這類指示將題材規劃的配合功能展示無遺。跟電影審查一樣，在一般情況下，題材規劃配合政府的宣傳，配合國家意志。在政治運動到來之際，題材規劃則要配合政治運動。同樣是反映革命戰爭的題材，在百廢待興、

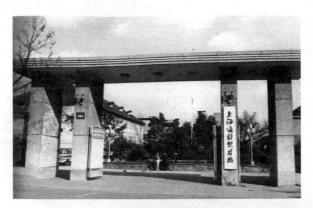

上海電影製片廠。

個人崇拜尚未抬頭的 1951 年，規劃要求的是「貫串新愛國主義思想」，「反映全國性的，包括高級將領的戰略思想」。而在中蘇關係惡化、想像中的戰爭危險逼近、個人崇拜日盛的「文革」前夕，規劃的要求就變成了「從立足戰備出發，集中突出地表現毛主席的人民戰爭思想」。很顯然，這種功能源自宣傳部門對電影的定位。這一功能的存在，使影片的思想立意和敘事策略處在不斷緊跟的調整之中，由此，我們可以理解，為什麼同屬革命戰爭或革命歷史的題材，其激進主義的色彩會日益濃重，為什麼黑白片的《南征北戰》、《渡江偵察記》至今尚有觀眾，而當它們被重拍並變成彩色時，反倒乏人問津。

第三節　題材比例

電影必須配合形勢，這是不言自明的，但是還有一個如何配合的問題。這就需要對創作進行具體的指導。如果說，題材等級限定了作者的言說範圍，那麼題材規劃則將這些範圍具體化，它告訴作者應該

寫什麼和怎樣寫。這些具體的指導落實在電影管理機構對梗概、劇本、完成片的審查之中。這一點後面將詳細論述。

值得一提的是規劃中的題材比例，規定各類題材的數量是計劃經濟的要求，是組織生產的本職。同時，這裡面還有另一層深意──就像國家要「以鋼為綱」或「農業學大寨」一樣，制訂題材比例具有確保主流話語的統治地位、堅持延安文藝方針的重大意義。題材是否「重大」是通過比例體現出來的。陳荒煤對此有過明確的說明：「我始終認為，對電影這樣一個最有群眾性的藝術，確定整個製片的題材比例，保證一定的反映現實鬥爭的重大題材比重，是貫徹電影為工農兵服務方針的一個重要關鍵。」[6]

一方面，題材等級制將尖端題材、重大題材變成了眾人追捧的對象，題材規劃將題材等級制落實到創作活動中，使那些不夠重大的題材更加乏人問津。另一方面，現實生活中，政治風向捉摸不定，現實題材難以把握，人們不得不躲到相對穩定而又安全的革命戰爭和革命歷史中去。由此一來，如何擴大題材從建國伊始就成了管理者和創作者都無法解決的難題。批評題材狹隘、呼籲題材多樣化、保證擴大題材也就成了 17 年電影史上一道不變的風景線。

1949 年上海電影製片廠舊址。

上海電影發行放映公司。

1955 年 2 月 1 日至 20 日，文化部電影局在北京召開故事片編、導、演創作會議。副局長陳荒煤、蔡楚生、蘇聯總顧問茹拉夫廖夫做了報告。周揚到會做了指示。會議研究了 1954 年電影創作中的缺點並探討了其根源，「最主要的缺點是創作中的概念化和公式主義，我們電影作品中題材和主題是狹窄的，遠比不上實際生活那樣廣闊和豐富，現實生活中複雜尖銳的階級鬥爭在作品中沒有得到很好的反映。在作品中缺乏真實生動而鮮明的形象，影片往往只表現了事件或運動的過程而沒有表現人物的命運，人物常常被當成圖解政策條文或政治概念的工具，只有一般的政治輪廓，而看不到人的個性以及豐富的精神世界，因而不能在觀眾中留下深刻難忘的印象。在我們的作品中衝突不強烈，情節平淡，缺乏幽默與熱情，作品的題材、體裁、風格，彼此都差不多。會議認為產生概念化公式主義的基本原因，是對生活缺乏正確和深入的理解，把豐富多樣的生活局限在一些概念裡；常常忽視和違背了藝術的特徵，不能通過生動真實的形象去再現生活的真實。不瞭解只有通過值得仿效的英雄人物的形象化，才能培養人們的共產主義思想品質，對典型創造的政治意義，實際上認識不足。」[7]

　　1956 年鳴放期間，電影界對題材規劃和題材比例提出了很多意見，代表人物鍾惦棐撰文指出：「領導電影創作的最簡便方式，便是作計畫，發指示，作決定和開會，而作計畫的最簡便的方式無過於規定題材比例：工業，10 個；農業，15 個；以及如此等等。」[8]兩年後，曾經堅守這一題材觀，並為其普及、貫徹奮鬥了大半生的周揚也察覺出了問題：「不要一寫先就搞個主題思想，不要開始寫就想一個什麼戰略思想……《南征北戰》……不是那麼感動人，其原因在哪裡？因為作家要去寫一個戰略思想，老是想這個東西去了……這樣作品寫出來很難有感動人的力量。」[9]文化部副部長夏衍把問題推向了時代高度：「我們現在的影片是老一套的『革命經』、『戰爭道』，離開這一『經』一『道』就沒有東西，這樣是搞不出新品種來的。我今天的發言就是離『經』叛『道』之言。要大家思想解放，要貫徹百花齊放，要有意識地增加新品種。」[10]然而，正如陳荒煤所說的，題材規劃及比例是貫徹執行黨的文藝方針的「重要關鍵」。因此，向這個關鍵挑戰的人們自然要受到嚴厲懲罰。「題材決定論」既是文藝創作的事實，也是文藝批評的禁區。

　　如果說，電影審查與監督鑄造了 17 年電影的靈魂，那麼，上述題材觀念則為 17 年電影塑了肉身。17 年留下的六百餘部故事片，正是這靈與肉的結合體。它形成了中國電影的新傳統，在今日仍舊發揮著作用。

注釋

1 　洪子誠：《當代文學的概念》，載《文學評論》1998 年 6 期。香港浸會大學中文系助理教授黃子平先生生持相同的觀點。他指出：「題材絕非一客觀自然存在的創作材料或素材，而是業已經由當代文化——權力結構劃定、構建的具有等差級別的言說範圍。」見《「灰闌」中的敍述》，上海：上海文藝出版社，2001 年 1 月，第 4 頁。

2 　轉引自胡菊彬：《新中國電影意識形態史》，北京：中國廣播電視出版社，1995 年，第 33 頁。

3 　中央電影局劇本創作所：《1954～1957 年電影故事片主題、題材提示（草案）》，載《業務通報》1953 年。

4 　吳迪（啓之）編：《中國電影研究資料》（中卷），北京：文化藝術出版社，2006 年，第 469 頁。

5 　《文化部黨組關於電影工作的報告》（1965 年 7 月），文化部存檔資料。

　　陳荒煤：《堅持電影為工農兵服務的方針——評《電影的鑼鼓》與《為了前進》，《文匯報》1957 年 2 月 25 日。

7 　周揚：《在全軍第二屆文藝會演大會幹部座談會上的講話》，1959 年 6 月，文化部存檔資料。

8 　鍾惦棐：《電影的鑼鼓》，載《文藝報》1956 年第 23 期。

9 　周揚：《在全軍第二屆文藝會演大會幹部座談會上的講話》，1959 年 6 月，文化部存檔資料。

10 　轉引自《當代中國電影》上冊，北京：中國社會科學出版社，1989 年，第177 頁。

第四章　電影的審查與監督

　　在電影管理體制的諸環節中，電影審查是關係到劇本能否通過，以何種內容通過，影片能否發行，以何種方式放映的至關重要的一環。任何國家都有電影審查，國民黨政府也曾不止一次地制訂、頒佈電影檢查法。17 年電影審查的特異之處在於：第一，這種審查並非像世界大多數國家和地區的電影審查那樣，把重點放在「性與暴力」方面，[1] 而是把注意力集中在影片表現的思想內容，尤其是政治傾向方面。換言之，電影審查主要是政治審查，審查影片是否違反了當時的政策或主流意識形態。在這種審查中，「政治標準第一」貫徹始終，而具有操作性的、具有法律效力的審查規則始終沒有確立。第二，17 年的電影審查機構及其職權處在不斷的改變與調整（放權與收權）之中，缺乏相對的穩定性和一貫性。第三，由於 17 年中政治運動頻繁，因此，對影片政治思想的審查總是隨著政治風向的變化而變化，又由於以「不斷革命」為理論基礎的激進主義是這些政治運動的主要內容，所以導致了審查標準不斷地向激進主義的文藝觀靠攏。[2] 第四，由於政治風向的變化來自上層，政治標準完全由領導制訂，加之審查規則的缺失，以及中國封建文化——一言堂、長官意志的深重影響，電影審查常常成為當權者和主管人的個人行為。一個劇本、一部影片的成敗生死常常繫於某位領導的一句話，某個部門的一個評語，甚至某個群眾的一封信。換言之，「人治」在電影審查中起著重要的作用。這些特異之處決定了 17 年電影的性質和基本走向，可以說，17 年電影的歷史就是創作者與電影審查制度衝突、妥協、退避，直至對其絕對服從的歷史。

　　上述「中國特色」的形成、維繫和鞏固，要歸功於電影審查的具體做法，這裡所說的具體做法包括兩個層面：制度性審查和運動性審查。

第一節　制度性審查

　　制度性審查是由國家專門設立的審查機構，即電影局、電影局的上級主管單位文化部、文化部的上級主管單位中宣部，以及相關的單位對劇本、影片進行的常規性審查。這種審查機制確立於 1953 年。此前，對劇本和影片是否需要審查，審查的標準及審查機構等問題既未明確，也不統一，有關政策具有明顯的實用主義色彩和較大的隨意性。[3]經過三四年的摸索和調整，一套行之有效的、高度集中的層層審查機制建立起來。其標誌是 1953 年政務院和電影局制訂的三個文件——《中央人民政府關於加強電影製片工作的決定》（1953 年 12 月 24 日，政務院第一百九十九次政務會議通過）、《故事影片電影劇本審查暫行辦法（草案）》、《關於各種影片送局審查次數的規定》（1953 年 11 月 5 日電影局頒佈）。這三個文件為中國電影審查的制度化奠定了基礎——確定了審查機構，明確了審查標準，且審查標準具有相對的穩定性和連續性。

　　概括而言，制度性審查有如下幾個特點：

一、多級性

　　多級性指的是電影審查者的層次之多。《故事影片電影劇本審查暫行辦法（草案）》第一條規定：「故事影片電影劇本均由中央電影局審查，由中央文化部審查批准。」第二條第一款規定：「作者提出電影劇本的故事梗概，其中包括劇本的故事輪廓、主要情節、重要人物的性格描寫等，先經創作所討論認為可以送審時，附上書面意見，送請電影局主管副局長審查。」第二條第二款規定：「電影劇本故事梗概送電影局審查的同時，由創作所附送梗概及意見若干份，由局分送藝術委員會委員審閱，在限定日期內提出意見供主管副局

長參考。」這些規定說明，在電影局審查之前，劇本要通過另外兩級——創作所和藝術委員會的審查。也就是說，創作所是一審，藝委會是二審，電影局副局長是三審，文化部主管副部長是四審。所以，一個劇本實際上要經過四級審查。1954 年以後，劇本的審查權下放至電影廠，[4]但是，審查的層次非但沒有減少，反而有所增加。創作所的審查權被分給了兩個部門和廠級領導。兩個部門即電影廠的文學部和廠藝委會，廠級領導即電影廠主管藝術的廠長或副廠長。「一分為三」的結果，使一個劇本至少要經過六道關口才可能投入製作。如果劇本內容「有關黨的歷史、重大的政治事件、有領袖出現的場面，」還要「根據文化部主管副部長的指示送交中宣部審查批准」。（《故事影片電影劇本審查暫行辦法（草案）》第三條）也就是說，這類劇本要經過七道關口。儘管在《暫行辦法》制訂之前，電影局就已經意識到「審查制度多頭紊亂」；[5]儘管在審查權下放之後到「文革」之前的十幾年間，文化部和電影局已經認識到了這種多級審查的弊端，不斷地批評這種審查制度，並且試圖改革。[6]但是這些嘗試終因種種制約和政治體制和限制而流產。

二、多頭性

多頭性指的是電影審查者的範圍之廣。出於對電影這一大眾傳媒的高度重視，在上述專職審查機構之外，還存在著一個龐大的非專職的審查隊伍。《故事影片電影劇本審查暫行辦法（草案）》第四條規定：「如文化部認為有必要將電影劇本故事梗概送交有關部門徵詢屬於政策方面的意見時，應由文化部主管副部長指示電影局送往有關部門在一定限期內提出意見供文化部審查時參考。」這裡所說的「有關部門」囊括國家所有的部、委、辦，並且包括工、青、婦、人民解放軍總政治部及相關軍區。文化部會根據題材將劇本或完成片請有關部門審

看，徵求他們的意見，並通過電影廠，將這些部門的意見、建議反饋給作者或導演。[7]這種「有必要」「送往有關部門徵詢意見」的劇本在所有劇本中所占的比重，可以從中宣部副部長周揚的講話中找到答案。1952 年 7 月 15 日，周揚在製片廠廠長聯席會議上明確指出：「作品的審查，還是要有中宣部、文化部和與題材有關的業務部門兩方面負責。因為中宣部、文化部沒有這樣多方面的知識來判斷每一個劇本所表現的內容是否正確，所以絕大部分的片子都必須要這樣來共同負責，而且有一些我們負不起責任的，最後還必須請總理看一下。」[8]在此後的十幾年間，儘管電影的審查形式不斷調整，但是對這種多頭性的審查制度毫無觸動。作為電影審查的「編外婆婆」，在一般情況下，這些有關部門的主要功能有三，一是充當政策的把關人，二是提高影片的「真實性」，三是及時制止影片可能產生的不良後果。[9]

三、多變性

這裡所說的多變指的是審查形式。所謂審查形式，也就是初審權由哪一級（電影局還是電影廠）掌握的問題。由於電影管理體制嚴重地限制了電影事業的發展，電影界的反對之聲不斷。為了既推進電影事業，又維護此種管理制度，文化部、電影局只能在審查形式上做文章。這就導致了審查形式的變化不居，放權與收權成為文化部和電影局經常上演的節目。1954 年 11 月 2 日至 16 日，在製片廠廠長會議上，為了學習蘇聯「獨立藝術工廠」的經驗，改進生產制度，電影局「明確規定劇本審查一般由廠進行，局負責看完成片」。[10]電影局放權不到一年，文化部在不加任何解釋的情況下，就把權力收了回來——1955年 10 月，文化部頒佈《關於批准影片生產主題計畫和電影劇本的規定》，強調「製片廠的審查權不再被提及」。[11]1956 年至 1957 年上半年，為了貫徹「雙百」方針，文化部和電影局決心進行體制改革，再一次

將初審權下放到電影廠。[12]但是，接踵而來的反右運動再一次使放權成了空話。60年代初期，文藝政策調整期間，這種「收放權」的節目進行了第三次表演。此後，審查形式的改革史終於劃上了句號——電影從審查標準到審查形式都被江青所操縱。

四、多面性

多面性指的是審查的範圍。這個範圍無所不包，凡是與電影製作有關的大小事情盡在其中。它不但要審查故事梗概，還要審查文學劇本；不但要審查導演闡述，還要審查分鏡頭劇本和工作樣片；不但要審查修改後的工作樣片，還要審查標準原底拷貝；不但審查編劇，還要審查改編的原作以及原作者；[13]不但審查導演，還要審查演員。[14]審查者要決定祥林嫂手中的魚什麼時候掉，[15]要決定某個角色——小蕙母親的眼鏡框是什麼顏色。[16]

除了上述「四多」外，電影審查中還有很多已經成為制度的「潛規則」。徐桑楚談到：在17年中，「拍軍事題材有個不成文的規定，就是不能寫失敗，不能寫戰爭的殘酷，擔心影響部隊官兵的情緒。」[17]另外一個不成文的規定是盡可能地遠離男女之愛。因為「有些老革命」責問電影界：「許多革命先烈犧牲了，他們生前從沒有談過戀愛，你們為什麼不寫他們。」[18]反右運動以後，「諷刺性喜劇」也列入這一「不成文的規定」之中，電影界只好用「歌頌性喜劇」填補喜劇的空白。而批判「中間人物論」之後，拔高正面人物就成了編導們不約而同的藝術取向。[19]

制度性審查是計劃經濟和政治體制共同的產物，由於組織生產、統購包銷，電影失去了商品的屬性；由於宣教的需要，電影失去了娛樂功能，成為純粹的意識形態工具。制度性審查之所以要多級、多頭、多變和多面，說到底，是因為它要保證這一工具發揮出最大、最好的宣傳效果。另外，在政治運動中，多頭性審查還承擔著為主管部門分

擔風險、推諉責任的功能。而審查的變動不居則使僵硬的管理體制保持一定的彈性，具有修補和改良體制的意義。多級性、多頭性和多面性是不變的，它們構成了一個三維立體性結構，多變性是這個結構中惟一的變數，這個變數的存在，使優秀作品的出現成為可能。大體上講，1953 年之後湧現的優秀劇作和優秀影片大部分產生於放權及其前後的寬鬆時期。但是，應該看到，制度性審查的整體結構塑造了電影的基本性格，決定了題材、主題、人物、情節的大體走向，並且極大地影響了電影創作——大小「婆婆」層層把關的多級審查嚴重地束縛了劇作者的想像力和創造性。多頭審查在創作者的頭上又增加了無數潛在的「婆婆」，使劇作者更加舉步維艱，如履如臨。多方面的審查在保證影片質量的同時，也壓抑了劇作者的創新精神。

第二節　運動性審查

　　運動性審查雖然也是由專門的審查機構實施，但是，這種審查是非常規的，偏離既定政策的，其審查標準為當時的政治運動的目的所左右。因此，這種審查雖然時常發生，但其標準談不上穩定性和連續性，當然，也有一條「紅線」貫徹始終，那就是以「不斷革命」論為理論基礎的激進主義的文藝主張。由於這種運動性審查是政治運動的產物，而這些政治運動大多是個人意志的結果，因此，這種審查具有如下幾個特徵：

一、突發性

　　1951 年 5 月，毛澤東發動的對《武訓傳》的批判，1957 年夏季反右「陽謀」的實現，1958 年「拔白旗」運動的降臨，1963、1964 年毛

澤東兩個批示的下達，以及「文革」的發動，都具有這一特點。這種突發性的審查，以政治激進主義為理論基礎，用文化激進主義的行為、心態來看待電影創作，對影片的思想內容、人物形象、情節結構採取蠻不講理、吹毛求疵的態度，以「打棍子」、「扣帽子」、「揪辮子」等「五子登科」的辦法整肅電影工作者，將政治運動的目標作為評價影片的標準，凌駕於本來已經很嚴苛的常規性的審查標準之上。這種突發性的審查，不但破壞了電影審查制度的自我更新和改進，而且更嚴重的是，它將審查變成了兒戲，變成了實現個人意志的工具。

二、組織性

為了配合政治運動，保證其順利開展，電影管理機構緊跟形勢，調整工作重點，進行業內的組織和動員。在上述政治運動到來之際，中宣部、文化部、電影局、電影廠逐級召開會議，進行廣泛的政治動員——組織黨員幹部和工農兵群眾以座談會、辯論會、批判會等形式對被批判者和他們的作品進行口誅筆伐。與此同時，在報刊上開闢專欄，發表批判文章，出版有關書籍，運動後期在業內進行文藝整風。

三、株連性

在上述政治運動中，被整肅者的親屬、朋友、同事等關係密切者常常要受到株連。與此相一致，在政治運動中受到整肅的編、導、演及出品公司的作品也常常因其創作者的厄運受到株連。《武訓傳》是私營公司（昆崙）出品的，它受到批判後，《我們夫婦之間》、《關連長》、《球場風波》、《影迷傳》等私營電影公司出品的影片也被打入冷宮。呂班、海默、石揮等人被打成右派之後，《新局長到來之前》（呂班編導）、《未完成的喜劇》（呂班編導）、《洞簫橫吹》（海默編）、《霧海夜

航》（石揮編導）等影片受到批判，並遭到禁映的命運。這種株連是封建專制主義的翻版，其目的就是震懾「思想異己」，以迫使電影創作者服從主體規範。

四、反覆性

運動性審查所否定的影片，在政治運動之前，常常是被電影主管部門肯定的，甚至是得到廣泛的好評的影片。運動性審查對這些影片的否定，實際上是對運動前的國家意識形態的否定。在運動之後或長或短的時間裡，這種自我否定再次被力圖恢復常規的國家意識形態所否定。其採取的具體形式或是政策性糾偏，或是撥亂反正。前者如 1959 年陳荒煤代表電影局對 1958 年「拔白旗」運動的象徵性檢討，1985 年胡喬木代表中共中央對《武訓傳》的重新評價。後者如「文革」後，為被打成毒草的影片的全面平反。作為運動的內容之一，這種反復性不但加劇了電影審查的兒戲化，而且從反面揭示出國家意識形態的虛偽性質。

制度性審查與運動性審查既有衝突的一面，又有合謀的一面。運動性審查破壞了制度性審查的穩定性和連續性，它奉行的激進主義的文藝標準打亂了制度性審查的常規。這是它們衝突的一面。但是，制度性審查又是運動性審查生長的土壤和運作的基礎，正因為制度性審查把電影看作宣教工具，運動性審查才有可能對這一工具大興問罪之師。正因為制度性審查堅持以政治思想為考量電影的唯一標準，運動性審查才可能將這一標準具體化為某一政治運動的訴求。「搞電影是很危險的，一部片子大家都說好，突然一下子又都說不好了」。[20]這是崔嵬在 1965 年 7 月 30 日電影題材規劃會議上發的牢騷。「都說好」，是制度性審查的結論，「都說不好」，是運動性審查的結果。同一部片子之所以忽好忽壞，是因為政治標準發生了變化。「劇本要審查，審查，

再審查。你們說干涉也好，不民主也好，還是要審查！」這是康生 1958
年 4 月在長影說的話。[21]康生膽敢如此放言無忌，是因為有審查制度
給他撐腰。另一方面，運動性審查通過「五子登科」、上綱上線等專橫
手段，強化了制度性審查所奉行的宗旨，加大了制度性審查在「人治」
方面的力度。由此可以看出，這兩種審查之間具有合謀共生的性質。
因此，從本質上講，它們之間的關係是互補的，正如同「左」與「極
左」的關係一樣。[22]

第三節　自我監督

　　「一元化」、「一體化」及上述審查機制造成了電影審查的泛化——
「自我監督」和「社會監督」。「自我監督」指的是電影創作者自覺地
根據政治需要、領導意圖和社會輿論從事創作活動。這種自覺行為
包括自我判斷和自我控制。自我判斷指的是，創作者隨時隨地且自
覺自願地用上述標準來審視對照自己的作品，對作品的思想內容、
人物塑造、故事情節、細節、對話等劇作元素進行調整和修改，「以
切合文學規範的『主體』」。[23]自我控制指的是，創作者自覺地用國家
意識形態來解釋現實，迴避矛盾，說服自我，摒除獨立性思考，以
遏制自己對真實性的渴望，壓抑自己的良知和社會責任感，放棄自
己的藝術個性。

　　「自我監督」將審查標準植入創作者的內心，變成了創作者的自
覺行動。因此，它比制度性審查和運動性審查更有效。1956 年《文匯
報》開展「為什麼好的國產片這樣少」的專題討論。導演白沉撰文說：
「當我接觸到一個劇本裡有工人鬧情緒的時候，馬上會有一個聲音告
訴我或提醒我：他是工人，工人決不會是那樣的；當我需要在電影裡

處理矛盾和衝突的時候，這個聲音又說了，生活那樣美好，我們的生活那樣偉大光明，你為什麼就只看見壞的一面，而看不見好的呢？」[24]1963年嚴寄洲執導《野火春風鬥古城》時，「不敢明確描述」楊曉東與銀環的「愛情線」，40 多年後，他在自傳中坦承：「我心裡清楚，即使當時你拍了下來，結果還得一剪刀剪掉。」他曾以「神來之筆」，為銀環設計了一場好戲，「曾經極想拍攝，但又沒敢拍」，「由於那個年代的特殊氛圍，使我不得不放棄。」[25]晚年的趙丹在總結自己一生表演的得失時，痛心地談到：「我怎麼會走上公式化、概念化的路上來呢？……影片《武訓傳》受到全國性的大批判後，我在思想上逐步形成了幾個概念。一、『藝術必須為政治服務』。因此藝術本身就沒有其他職能，藝術即政治。二、只能歌頌無產階級的英雄人物，不能歌頌其他階級的人物，對其他階級的人物只能是批判性的；而無產階級的英雄人物，則必定是具有崇高思想境界、高尚的道德品質，不具有缺點與錯誤。如果稍微寫一點缺點錯誤，就犯了立場、傾向性的原則錯誤。三、『各種思想無不打上階級的烙印』。因此一招一式、一舉一動、一顰一蹙，都有階級的內容。因之一切人物的內部素質與外部形體都只應該是壁壘分明的表演，否則就混淆了階級的界線啦……」[26]

　　60 年代初，從激進主義立場上退卻的周揚，發現了這種「自我監督」對藝術創作的危害。1961 年《文藝報》第三期上發表了由其主編、張光年撰寫的〈題材專論〉一文。此文在批評題材上的清規戒律時，有這樣一段話：「這些清規戒律很少見諸文字，它們不可能是文藝界普遍存在的現象；但是不能不看到，它們確實造成了某種束縛。固然真正有才能、有識見的作家，不會受到這些清規戒律的限制，但是有些修養不足的作者，下筆時卻產生了種種顧慮。」儘管這段話說得極其委婉隱曲，貌似面面俱到，但實際上既違背事實，又邏輯混亂。說它違背事實是因為，第一，創作上的清規戒律在 17 年裡是文藝界普遍存在的現象，文中所謂的「不可能」存在的「現象」其實無處不在。第

二,「自我監督」並非只限於修養不足的作者;那些「真正有才能、有識見的作家」下筆時同樣會產生種種顧慮。對比一下巴金、曹禺、老舍等人建國前後的創作,就可以明瞭這一點。說它邏輯混亂是因為,它既要破除題材上的清規戒律,又要維護這種清規戒律。在它看來,只要作者有足夠的修養,清規戒律和「某種束縛」就沒有了市場。由此產生的「自我監督」也就不復存在。然而,就是這篇文章也受到了激進主義的批判。[27]

第四節　社會監督

「社會監督」指的是群眾或「自發」或有組織地對劇本和影片的監視、督察與抵制。其主要表現方式是群眾影評、群眾來信等。[28]這裡所謂的群眾,既包括教授、研究員、影評人等專業人士,也包括工農商學兵等其他行業的人,既包括與影片內容有關的人士,也包括毫無關係的觀眾。這些人或出於一己之好惡,或按照權力話語的價值取向對影片發表評論、意見和建議,督促創作者按照其個人好惡或權力話語去認識生活、確立主題、塑造人物和設計情節。在媒體把關人的精心篩選下,這些影評或來信的觀點具有高度的一致性,由此形成了強大的社會輿論,一種無形而有力的「社會監督」機制由此誕生,這種機制一直延續到新時期。在嚴寄洲拍攝的《零點起飛》(1981 年)中,這一機制做了淋漓盡致的表演。《零點起飛》是嚴寄洲「自己比較喜愛也是導演藝術創作中比較滿意的一部影片」。在最後製作階段「突然間一陣鋼鞭鐵棍,雨點似的迎頭打來,必欲將影片置於死地而後快。起因是一位國民黨起義飛行員的妻子對號入座,一口咬定影片中主人翁就是她的已故丈夫,而她的丈夫起義前已經同她結婚了。影片中卻

描寫了他的愛情，這是歪曲起義人員的光輝形象，不利於對今日臺灣統戰工作云云。」，「某中央級大報紙竟不問青紅皂白，不作調查核實，不顧文藝政策，不負責任地印發內參上送。一紙謊言，影片被勒令停止發行！」「南（上海）北（北京）兩家頗有影響的大型電影畫報，也同時發表文章，捕風捉影亂掄棍棒配合圍剿。南面的畫刊以〈庸俗化：電影創作一害〉為題的批判文章中說：『……飛行員起義寫成是戀愛失敗的結果，明明是女特務，卻被美化為出污泥而不染，對愛情忠貞不二，不惜以死殉情的聖女……，聽說又在這個女特務身上花了不少功夫，諸如輕紗裹體，以肉體曲線勾引男人，觀之不免作嘔……什麼樣的靈魂，製作出什麼樣的作品……。』北面的畫報上則說：『……迷戀於紅燈綠酒，爭風吃醋三角戀愛之中，它們不僅嚴重地歪曲了我黨我軍的地下鬥爭，醜化了革命的起義志士，也無形地向觀眾、特別是青少年觀眾散佈了腐朽的思想毒素……污蔑歷史，傷風敗俗。」儘管這部影片中並沒有三角戀，沒有女特務，沒有地下工作者，更沒有輕紗裹身，但是，這一社會監督仍舊使影片「受盡折磨」，「到 1984 年公映時，觀眾看到的是一部缺肢斷腿的殘廢品，全片幾乎刪剪了五分之一的戲。」影片也「莫名其妙地改名叫《破霧》。據說是怕片名會刺激某個起義飛行員的妻子。」[29]

如果說「自我監督」的形成是由於審查標準深入個體內心，那麼「社會監督」的產生則是因為審查標準鑄造成集體意識。一方面，它以集體意志約束著創作者；另一方面，它還可以使某些影片得到被自動禁映的待遇。[30]「自我監督」與「社會監督」相互配合，相互促進，形成了一種社會氛圍，嚴重地制約了電影藝術的發展。八一廠導演嚴寄洲在其自傳中談到：「如果一個電影藝術家是在前怕狼、後怕虎的緊張狀態中進行藝術創作，怎麼能消除『不求藝術有功，但求政治無過』的雜念？在這種氛圍中能搞出像樣的電影藝術作品嗎？唐三藏的緊箍咒好念，苦就苦了孫悟空。這種現狀，十一屆三中全會以來有了很大

改善，但習慣勢力還很難一下根絕。而且還必須看到，這種極『左』思潮，不單是某些領導有，我們創作人員自己腦子裡也有，甚至連許多觀眾腦子裡也有。」[31]

　　全面客觀地評價 17 年的電影審查與監督，探討它在當代電影創作中的地位和作用，研究它與「文革」電影的關係以及它對新時期電影的影響，是一個富有挑戰性的課題，新時期以來有關這一問題的任何解釋和闡述，包括上述觀點，都將受到歷史的檢驗。

注釋

1. 事實上，17 年電影並不存在「性與暴力」的問題。關於世界大多數國家和地區的電影審查情況，參見宋傑：《電影與法規：現狀　規範　理論》第 3 章第 1 節「外國電影法概況」，第 2 節「臺灣、香港電影法概述」，北京：中國電影出版社，1993 年。

2. 胡菊彬在《新中國電影意識形態史》（1949～1976）一書的第 1 章第 3 節「電影審查」中提到過這一點，北京：中國廣播電視出版社，1995 年。

3. 關於政策上的實用主義，1948 年 10 月 26 日中共中央宣傳部向東北局宣傳部作的《關於電影工作的指示》表現得至為明顯。如，《指示》的第一條：「電影劇本審查方針，現在當我們的電影事業還在初創時期，如果嚴格的程度超過我們事業所允許的水平，是有害的，其結果將是窒息新的電影事業的生長，因而反倒幫助了舊的有害的影片取得市場。」關於隨意性，主要表現在對審查的態度上。上述《指示》規定，電影審查是不可或缺的。但是一年後，有關部門兩次宣稱無須審查劇本，只須審查影片。如，1949 年 11 月初，上海市軍管委文藝處在向私營電影業傳達新中國電影政策時說：「審查制度沒有必要。」「必要時可以審查成品。」同年 12 月 7 日，《中央人民政府文化部電影局工作報告》也認為「在劇本審查方面，一般地不審查。」「但影片則必須審查。」隔年，1950 年 7 月 12 日，在《中央人民政府文化部呈經政務院批准發佈有關電影事業五項暫行辦法》中，則對審查進一步放開：「凡已向中央人民政府文化部電影局登記核准之電影製片業，其新攝製之影片及其劇本，一律免予審查。」（胡菊彬：《新中國電影意識形態史》，第 40-42 頁）但就在上述《暫行辦法》見報的同一天，《人民日報》又登載了《提高國產影片的思想藝術水平，文化部成立電影指導委員會》的消息。該委員會的任務是「對有關推進電影事業，及國營廠的電影劇本、故事梗概、製片和發行計畫及私營電影企業的影片提出意見，並會同文化部共同審查和評議。」（1950 年 7 月 12 日《人民日報》）這個委員會於 1952 年結束使命。

4. 1954 年 11 月 2 日至 16 日，電影局召開製片廠廠長會議，會議「明確規定劇本審查一般由廠進行，局負責審看完成片」。（文化部存檔資料）。1955 年 10 月文化部發佈《關於批准影片生產主題計畫和電影劇本的規定》，「明確部、局、廠審查和批准的許可權」。（文化部存檔資料）1956 年 1 月 28 日至 2 月 6 日，電影局召開製片廠廠長會議，會議「決定撤銷北京電影劇本創作所，加強各廠編輯和編制力量，發揮各廠在劇本創作與組織工作上的主動性與積極性」。（文化部存檔資料）。

5. 1953 年 3 月，電影局劇本創作所召開全國第一屆電影劇本創作會議紀要（文化部存檔資料）。

6　1957 年 1 月 15 日，文化部黨組在向中宣部並中央呈報的《關於改進電影製片工作若干問題的報告》中，承認電影審查制度「層次繁多」。1961 年 3 月 7 日，時任電影局副局長的陳荒煤在對北影、八一廠部分領導和創作幹部的講話再一次談到：「但目前電影製片工作還存在嚴重的缺點，其中最主要的缺點是：影片數量不多，質量不高，管理制度過分集中，審查層次過多、過嚴，影響創作人員積極性。」見吳迪（啓之）編：《中國電影研究資料》（中卷），北京：文化藝術出版社，2006 年，第 92-93 頁。

7　具體言之，表現農業題材的要由農業部或國務院農業辦審查，如《小康人家》是在 1963 年 9 月 21 日由國務院農辦副主任張修竺及農辦組長、科室負責人約十餘人審查的。表現郵政工作的影片要請郵電部負責人審查，如《紅色郵遞員》。表現革命戰爭題材的影片要由中國人民解放軍總政治部或某軍區負責人審查，如《紅日》分別在 1963 年 6 月 15 日和 8 月 3 日，由南京軍區負責人江渭清政委、杜平副政委、鮑先志副政委、張才千副司令、林維先副司令、龍潛副主任、王副主任、工程兵司令員陳士渠上將（原三野參謀長）和陳毅副總理審查。描寫少數民族的影片要由國家民委負責人審查，如《金沙江畔》是在 1963 年 10 月 31 日由劉春、薩空了、謝扶民三位負責人審查，參加審查的還有民委民族文化司的負責人。另外，因為此片涉及到軍事，所以審查的還有軍委政治部負責人。表現青少年及兒童題材的由團中央負責人及下屬的有關單位的負責人會同審查，如《兄妹探寶》是在 1963 年 12 月 13 日，由團中央的五位書記：王偉、楊海波、王照華、張超、曾德林審查，同時參加審查的還有少年之家、少年兒童部負責人。（見文化部存檔資料）。

8　引自胡菊彬：《新中國電影意識形態史》（1949～1976），北京：中國廣播電視出版社，1995 年，第 42 頁。

9　如《雙婚記》，因為表現了舊社會煤礦瓦斯爆炸，造成了工人的死傷，煤炭部提出怕影響煤礦招工而被主管部門停映。描寫舊社會藝人生活的《飛刀華》因公安部反映青少年學飛刀而被主管部門停映。（文化部存檔資料）。又如《浪濤滾滾》，因為是有關水利建設的題材，需聽取水利部門的意見。水利部認為影片中關於工地翻車的一場戲失實。「然而要修改這場戲，不僅攝製組要重返山西文裕河水庫，而且連帶後面的戲也要一起修改……當時，攝製組已經解散，大家回到各自的崗位，再把他們從四面八方召集起來，不是件容易的事。」在既不能放映，又無法修改的情況下，這部 1965 年拍竣的影片直到 1978 年才在「電視上播了一下」。詳見唐明生：《跨越世紀的美麗──秦怡傳》，北京：中國電影出版社，2005 年，第 208 頁。

10　中國電影資料大事記，文化部存檔資料。

11　胡菊彬：《新中國電影意識形態史》（1949～1976），北京：中國廣播電視出版社，1995 年，第 44 頁。

12　1956 年 10 月 26 日至 11 月 24 日文化部電影局召開的製片廠廠長會議，最早提出了電影管理體制的改革。1957 年 1 月 15 日文化部黨組向中宣部並

中央呈報的《關於改進電影製片工作若干問題的報告》提出了較具體的改革方案，方案的主要內容包括：將藝術創作的責任更多地交由創作人員擔負，改變層次繁多的審查制度等。

13　如 1964 年電影局在審查《逆風千里》（1964 年珠影生產）時，曾對這部小說的原作者和改編者周萬誠的出身、經歷、生活作風和政治表現進行過全面調查。在一份調查材料上，這樣寫到：「關於《逆風千里》，作者周萬誠，廣州軍區創作組同志。原係山東子弟兵，當過營長（或連長），在解放戰爭中得過戰鬥英雄稱號。1962 年發現他有嚴重違法亂紀行為，主要是男女關係問題。因情節嚴重被開除黨籍、軍籍，送往農村勞動。大約修改劇本以前受過一次處分，修改劇本以後開除的軍籍……劇本修改過程中，更多的是導演的主意，作者也參加了修改，但作者當時正亂搞男女關係，沒有專心於改本子；又因剛受了處分，急於表現自己，希望本子拍成電影，處處遷就導演。」見《電影局編輯處沈客同志反映的一些情況》，文化部存檔資料。

14　如 1956 年 3 月 22 日，在向電影局呈報《對〈上甘嶺〉分鏡頭劇本的意見》中，長影廠藝委會提出，因劇中「師長這一角色任務很重，恐пл克同志完不成這個角色的任務。因此決定另請演員，初步確定擬請瀋陽軍區話劇團李樹楷同志擔任」。電影局局長蔡楚生回復：「希肯定浦克同志飾演師長一角」。（文化部存檔資料）

15　鍾惦棐：《電影的鑼鼓》，載《文藝報》1956 年第 23 期。

16　木白：《拍攝過程中的清規戒律》，載《文匯報》1956 年 11 月 26 日。

17　石川編著：《踏遍青山人未老——徐桑楚口述自傳》，北京：中國電影出版社，2006 年，第 175 頁。

18　同上，第 174-175 頁。

19　嚴寄洲在其自傳中談到，即使到了 80 年代，這種「潛規則」仍在困擾著他——「由於在拍攝過程中常有一個幽靈在干擾我，時常擔心把阿炳拍成所謂中間人物的恐懼感在腦子裡閃現……其結果便難免導致了阿炳身上留下了拔高的痕跡。」見《往事如煙——嚴寄洲自傳》北京：中國電影出版社，2005 年，第 135 頁。

20　見《電影題材規劃會議簡報》第四號，1965 年 7 月 30 日。陳播在引用了崔嵬的這句話後，評論說：「這些話裡面有話，反映他心目中對北影整風的看法」，文化部存檔資料。

21　陳荒煤主編：《當代中國電影》上冊，北京：中國社會科學出版社，1989 年，第 165-166 頁。。

22　見杜蒲：《試論「文革」的極左思潮》第一章，1990 年，國家圖書館博士論文文庫。

23　洪子誠：《中國當代文學史研究講稿：問題與方法》，第 192 頁。洪子誠談到：「這種判斷，又逐漸轉化為作家和讀者的自我判斷、控制，而最終產生了敏感的、善於自我檢查、自我審視，以切合文學規範的主體。」

24　白沉：《典型和唯成分論必須分清》，載《文匯報》1956 年 11 月 19 日。

25 《往事如煙——嚴寄洲自傳》，北京：中國電影出版社，2005 年，第 90 頁。

26 趙丹：《地獄之門》，《戲劇藝術論叢》1980 年 4 月第 2 輯，第 60 頁。

27 見《文藝戰線兩條路線鬥爭文獻和資料彙編》下冊，南充師範學院中文系文藝理論教研組，1974 年。

28 建國以來，電影管理機構對電影評論非常重視，組織影評成為工作的常規專案，並為此多次下文。如，1949 年 11 月，上海市軍管委文藝處提出：「審查制度沒有必要，但是批評也許比檢查嚴格，應該有建設性。」（《文藝處召集私營電影業座談，說明人民電影政策》，見《文匯報》1949 年 11 月 10 日）。又如，1956 年和 1957 年，為了改變審查層次過多的問題，電影局下文，要求「大力組織社會輿論對創作的監督工作……」（胡菊彬：《新中國電影意識形態史》，第 44 頁）

29 《往事如煙——嚴寄洲自傳》，北京：中國電影出版社，2005 年，第 156-157 頁。

30 電影局副局長蔡楚生談到，1954 年《大眾電影》登出了對《體育之光》的批評文章，這部片子即被自動停映。見《電影局 1954 年第三次製片廠廠長會議》，文化部存檔資料。1958 年至 1961 年間，《上海姑娘》等 20 多部影片因受到當時報刊的批評，各地放映單位自動禁映。1962 年 7 月 12 日，文化部發出《關於各地不得自動禁映影片的通知》，要求對 1957～1958 年拍攝的上述影片立即恢復發行。見吳迪（啟之）編：《中國電影研究資料》（中卷），第 411 頁。

31 《往事如煙——嚴寄洲自傳》，北京：中國電影出版社，2005 年，第 149-150 頁。

第二部

1949~1955 年

第五章　新氣象

在 1949 年 10 月建國前，新中國的電影事業即已開始。其標誌是，1946 年 10 月東北電影廠的建立、1949 年 4 月中央電影管理局的成立和 1949 年 7 月中華全國文學藝術工作者代表大會（第一次文代會）的召開。這三件大事與毛澤東在天安門上的莊嚴宣告一道，為新中國電影舉行了奠基禮。

從各方面講，1949 到 1951 年的三年間都是新中國電影事業最好的時期。由於剛剛建國，統一思想的工程尚未啓動，電影管理體制有待建立。這種歷史語境為新中國電影提供了難得的機遇，一方面，來自上海的進步影人在擁護新文藝路線的前提下，對文藝為工農兵服務抱著「非主流」的態度，堅持為城市市民服務的製片方針。另一方面，政府對私營電影公司的資助，影片審查的寬鬆（在 1950 年 7 月以前，私營影業公映新片均不予審查）[1]，在為「上海派」影人提供關於新時代的美好想像的同時[2]，也為電影的娛樂性提供了較大的空間。可以說，正是這種思想寬鬆、管理開放、公私並存、主旋律與多樣化和平共處的局面，促成了新中國電影史上的第一次「非主流」影片的出現，並由此迎來了新中國電影創作的第一個高潮。

第一節　電影界除舊佈新

1949 年，新中國的身影由遠而近，漸漸清晰。凡是對新政權抱有信心的電影界人士，無不以充滿期待的喜悅心情祈盼著新中國的降臨。他們由衷地相信，一個新的時代即將開始，一個自由創作的天地

在等待著他們，中國電影事業的振興偉業將在他們手中完成。在這除舊佈新的歷史時刻，聲討舊政權的罪惡，歡呼新中國的誕生，為電影事業獻計獻策，渴望學習、進步和改造，以便及早地投身火熱的創作之中，成為左翼和進步電影人的共同心聲。

1949 年 1 月，為迎接第一次文代會召開，身在香港的歐陽予倩、蔡楚生、史東山、夏衍、吳祖光、瞿白音、梅朵、張駿祥、柯靈等 16 位著名的電影工作者，向中共中央提交了《電影政策獻議》。《獻議》將蘇聯、東歐作為中國電影學習的榜樣：「社會主義的蘇聯，早已把電影作為了國營的重要事業之一。東歐的新民主主義國家，像捷克、南斯拉夫等，也逐步走上了這一條正確的道路。」並對國民黨在電影事業方面的犯下的嚴重罪行進行了嚴正的聲討：「代表四大家族利益的反動國民黨政府，不僅把電影作為榨取利潤的對象，更把電影用作反動宣傳的工具。由於大部分電影工作者堅貞不屈，不為利用，反動政府這個企圖落空了，但進步影片之不能抬頭，粗劣與毒素影片之猖狂肆虐，客觀上是反動政府的反動政策的直接結果。」《獻議》提出了供政府擬定電影政策的二十條參考意見，並表示：「我們願以至大至善的努力，來建立和發展新民主主義的中國電影事業。」[3]

同樣遠在香港的著名劇作家吳祖光也在為新中國歡呼雀躍：「一個新的中國就要出現了，新的、為人民的制度將會替代了過去的黑暗與不合理。新的中國將是民主的、自由的國度，這是不復令人置疑的事情。」[4]他堅信，文藝將從此走上振興之路，文藝工作者的前途一片光明：「中國人將獲得真正的言論、思想、身體的自由了。不再是夢想而是鐵般的現實。每一個有血有肉、有一腔追求真理之情的，有正義感、責任感的中國的演劇工作者，誰能不振奮精神全力來迎接這個新的中國！新的中國是個大有可為、前途不可限量的中國，而我們就將在廣大的人民之前，演出我們發自良知與良心的、為人民的戲劇了。」[5]

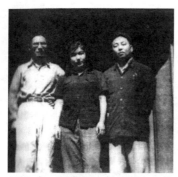

1953 年，吳祖光、新鳳霞在上海
夏衍寓所前，與夏衍合影。

在舊政權的統治時期，國民黨的電影審查制度極大地戕害了中國電影事業，在舊政權垮臺之際，這一制度理所當然地遭到了正直電影人的清算。《獻議》提出了「廢除國民黨反動政府之電影檢查制度。」「影片之評審，實行群眾性的自我檢查制度」的主張。吳祖光則在《為審查制度送終》一文中寫道：「今天讀報，知道那個卑鄙無恥、專制獨裁、毒害中國二十幾年的賊首蔣介石，已經滾下了他的魔王寶座；無論在目前他還企圖用什麼手腕維持殘局，而人民解放的全面勝利到底即將實現。審查制度自然將告結束，所以今天再來討論劇本審查問題，已經可以說是在作清算功夫，對將要來到的新國家中的新制度來說，也庶幾可備參考之一格。」隨後，他對這一制度進行了深刻的揭露和斥責：

> 在國民黨統治之下的審查制度，一言足以蔽之，就是奴才的審查制度……國民黨的宣傳、審查，哪有一點方針、一點政策？徹頭徹尾都是戰戰兢兢的奴才心理；生怕他們的領袖，以及上級長官降罪下來；連姨太太都會通報到那個「海上女妖」宋美齡頭上去，連炸醬麵都會想到他們的蔣總統會被「炸」。更有一點特色就是凡是劇中被否定、被諷刺、被責罵的，他們都牽扯到自己頭上，說是罵了自己。從來就不把那些光明的、好的，認為是在捧自己，反之都說是共產黨，那就何怪今天共產黨領導人民革掉了國民黨的命，把他們的大總統趕下了臺，昨天作威作福的審查正是他們自己為自己挖掘了墳墓。[6]

比起滯留在香港的同行們，上海的電影人對舊政權給電影業造成的巨大災難有著更為切身的體會：「去年春天，偽幣通貨膨脹惡化，進口材料

價格提高，一下子就把電影業給打垮了臺。正經投資組織公司的人沒有了，只造成一片公司的風氣，把電影業變成了投機的對象。」[7]「去年『八一九』以後，可以說是連公司老闆和觀眾的口袋都被搜劫一空。營業情形日漸下落，最壞的情形，有的影片在上海頭輪演下來，不夠拷貝成本，有的則連報紙廣告費，招貼，路牌廣告的錢都不夠。到今年就更不成了，前幾個月正是偽金元券加速貶值的時候，製片業和別的工商業毫無二致，滿樣是捉襟見肘，拮据不堪。」[8]由此一來，電影人的生計都成了問題：

> 例如中電二廠，前一陣每次發薪只能先發半個月的一半，即全月的四分之一，剩下的一半慢慢再給，五月中聽說要每次先發給八分之一，不知道為什麼後來沒有實行。（該廠有的演員五月下半月薪津到現在還沒拿到。）民營公司裡素以資本雄厚見稱的文華公司，雖然還沒有到發不出薪水的階段，可是脫期已不能免。佐臨的《錶》倒一直沒有停工，可是也只僅先拍演員趙錢孫一個人的戲，據說通告演員多了連預備飯都有問題。國泰廠為同人薪水，有一陣兒成天跑到影戲院票房間坐等票款。這期間，清華公司從三月底解散了，職工演員各發兩個月遣散費。最近聽說又要重新組織，六月可能開始拍戲。清華以前，以氣魄大見稱圈內的，但是這次復活要小規模幹起了。昆侖公司早就有應變的準備，和苦吃的決心。這種準備並不是說手頭有充分的錢，而是準備吃大鍋飯的決心。他們五月間每人只拿到一點錢，暫時維持，薪水工錢都談不到了。[9]

因此，上海的電影人對於即將到來的新中國抱著更為熱切的期盼和未免盲目的樂觀。「無疑的，中國電影事業是面對著一個非常美麗的遠景的。據可靠的統計，國內市場每年需要國片 400 部。」[10]「而目前國產電影充其量每年出到 130 部左右，已經是難能可貴了。市場如此廣大，影片出路不會成為問題。」[11]

　　在上海的電影人中，演員們最急不可待，「在工作情緒上，在生活上，大家都熱切的盼望電影業的引擎重新發動」。[12]1949 年 7 月 16 日，上海文藝處順天應運，組織新老解放區的演藝界座談，270 多位演員歡聚一堂，于伶、夏衍講話之後，黃宗江、金焰、黃宗英、魏鶴齡、秦怡、石揮、衛禹平、錢風等人踴躍發言，如何跟上新時代，如何適應新語境，如何盡快地掌握新理論，以及如何深入生活，為工農兵服務，成為與會者的共同心聲。[13]

　　在 1949 年 7 月召開的第一次文代會上，電影界除舊佈新的決心得到了更權威、更集中，也更經典的表達——陽翰笙代表中國戲劇電影界做了名為《國統區進步的戲劇電影運動》的報告。陽翰笙在介紹、表彰國統區進步戲劇電影所取得的巨大成績的同時，對國民黨政府在這一領域的罪惡統治——迫害進步的電影工作者，打壓民族電影事業，實行反動的電影審查制度等等，進行了嚴正的指控。與此同時，報告熱情地回顧並高度地讚揚了進步電影在 1928 年至 1949 年間所取得的成就，這些成就的取得離不開黨的正確領導。在報告的末尾，陽翰笙指出了進步電影陣營存在著四個「基本上的缺點」：

　　　一、在思想上，我們對馬列主義——特別是對毛澤東的思想和方法的研究不深；或者就沒有機會去研究，有的甚至還沒有認識到這種研究的重要性。

　　　二、在生活上，由於客觀環境的限制與主觀努力的不夠，我們的工作都沒有太多的機會去接近廣大的工農兵群眾，因而使大家的生活經驗都很狹窄，生活體驗也就不夠豐富，不夠充實。

　　　三、在創作上，由於有上述的兩大缺點，我們有些作品因此在思想性上便表現得很貧弱，在生活性上也就表現得很不充實。

　　　四、在藝術形式上，我們不善於運用為工農兵所喜聞樂見的形式。

他滿懷信心地認為，在「解放區」「自由的天地」中，「只要肯去研究，肯去學習，肯去生活」，就可以克服這些缺點。更好地用電影為工農兵服務。[14]

在這個除舊佈新的社會改造工程中，來自國統區（新解放區）的電影人的壓力最大。這不僅僅是因為他們擔負著「除舊」──改正上述缺點的艱巨任務，更重要的是，在如何「佈新」面前，他們普遍「感到苦悶」，感到「無所適從。」[15]按照蔡楚生的解釋是「因為時代太偉大了，個人的能力太有限了，而且一切幾乎都得從頭做起」。以至於「過去算是進步的朋友」也「一時不知從何做起」。[16]那麼，解決的辦法是什麼呢？在電影局藝委會的擴大座談會上，進步電影人在討論中找到了出路：第一是「加深自己的學習──政治思想，馬列主義的學習。」第二是「注意藝術理論修養和對電影技術的運用」。第三是「我們的作品既是為人民服務的，也就是為政治服務的，因此也就必須把掌握政策，反映政策擺在第一位。」第四是「加深加廣向人民學習，向工農兵學習。」[17]

新時代帶來了新氣象，也帶來了新話語。在唾棄舊制度、舊規範的同時，電影界自覺自願地接受了新的文藝規範和文藝體制。我們可以看到，在此後的 17 年中，電影界在這一新的體制中，努力地遵守著新的文藝規範，全心全意地實踐著上述承諾。然而，陽翰笙報告中所說的基本缺點卻始終如影隨形，成為電影界檢討不完的題目。

第二節　文化取向：反美崇蘇

由於政治制度和意識形態的原因，在中美建交之前，新中國始終採取全方位的反美立場。這一立場最早也最權威的文字，來自於毛澤東為美國大使司徒雷登寫下的官方文件。新中國建立前後，美國和好

萊塢成為西方資本主義陣營的代表，批判、斥責、反對以至仇視美國文化／文藝和電影，成為貫穿整個 17 年的思想潮流，而 50 年代初的抗美援朝則將反美的文化取向變成了一個聲勢浩大的社會文化運動。上海是美國電影的最大市場，有著大量的美國影迷，換句話說，上海觀眾是美國電影的最大受害者，因此，這座最早開放的東方大都市理所當然地成了這一運動的主角。

　　這一運動從 1949 年下半年開始，至 1950 年底達到高潮。1949 年 7 月 29 日《文匯報》首先發表蘇聯著名導演雷門的批判美國反蘇電影《鐵幕》一文，文章指斥好萊塢是「造謠工廠」。[18]隨後，《文匯報》組織婦女界、影劇界著名人士座談——批判美國電影。徐鏡平、左誦芬、王靜安、謝小雲、郁雋民、胡繡楓、莫愁、許藍、上官雲珠、楊雲慧等知名人士紛紛發言表態，斥責美國電影宣傳腐朽的資產階級人生觀，誘導女性愛慕虛榮、追求享受，「利用色情引導青年趨向墮落」。[19]與此同時，美國文藝也受到了無比凌厲的批判，政治性和階級性成為判別文藝作品的唯一標準。杜高在其文章中說：「我們的文學藝術是真正的為著人民的」，「帝國主義資產階級的作家及其文學藝術的全盤內容則正是其階級的統治者企圖用藝術遮蓋他們那醜惡的面孔，來進行反對人民的利益和反對民主的利益的徹底反動的手段。」[20]在所有的文章和發言中，美國耶魯大學美術碩士，原中電導演張駿祥所著《揭穿這個漫天大謊——斥美帝反動電影》一文最富戰鬥性。文章說：「我們並不是無原則地抵制美國的電影，只要是真實的、進步的，甚至只要不是含有有毒害因素的，我們都可以暫時容忍。」但是，作者認為，美國電影都是「翡翠七彩的謊言！它們的目的是要美國國內的廣大工人市民群眾，到劇院裡做做好夢，好心甘情願地替資本家們做牛做馬。」因此，「我們必須揭穿它！我們拒絕再聽這個翡翠七彩的謊言！我們不能一面承認電影是有力的宣傳工具，一面聽任這些影片麻醉毒害我們的市民。」[21]

　　在這一輪的討論中，儘管排斥美片的傾向性極其強烈，但大部分論者並沒有不加分析地將美片一概打倒。部分論者尚能公正客觀地看待美國電影，把它們分成有毒與有益的兩種。如吳湄在批評美國有害電影的同時，承認「不過美國電影中偶然也有不含毒素的片子。傳記片如《居里夫人》，教育片如《萬世師表》、戰爭片如《戰地鐘聲》等都是為人類求進步、求光明的片子，我們不反對這一類進步的、正義的片子。」[22]王靜安、徐鏡平女士也提出類似的觀點。[23]在媒體方面，如《文匯報》編輯部也特意說明：「我們檢討美國的反動電影，並不含有狹隘的排外意味，對於有益的甚或無害的美國電影，我們並不反對。」[24]

　　一年後，1950 年 9 月至 11 月《文匯報》發起「你對美帝影片的看法如何」的群眾性討論。《大公報》、《光明日報》、《文藝報》熱烈響應，發表了大批稿件和讀者來信，對美片及美國文化進行了全方位的批判和聲討。有趣的是，在這一片打倒、禁映的聲浪中，出現了一種「赤裸裸」的獨立聲音──陳蒼葉對美片和蘇片都提出了一分為二的看法：

　　　我是一直喜愛看美國電影的，雖稱不上影迷，但看得相當多。解放以前，總經常訂二、三份電影畫報。我雖不愛看那些空洞無聊的歌舞滑稽片，但對部分較高級的片子，至如今還是相當愛好的。如文藝片中的《魂牽夢縈》、《茶花女》、《義犬救主》、《一曲難忘》中的五彩；《紅菱豔》、《舞宮鶯燕》中的妙舞；《一代歌王》、《翠堤春曉》中的迷人音樂；《蠱姬》、《郎心如鐵》中的攝人心魄的氣氛；一時說也說不盡。

　　　我認為電影固然是要給觀眾以教育的，但其娛樂性還是不可抹殺……常聽得有人說：「我們到電影院裡來是為了找開心的，誰要看那些解放苦戲，老是那一套。你看，票價定得低也

沒什麼人看……」當然我不會一般見識，也愛看像《森林之曲》、《寶石花》、《健美兒女》等蘇片。解放後受了學習空氣的薰染，多少令我提高了一步，但是我對報端加於美帝電影的竭力抨擊產生疑惑。

美帝電影中的場面及導演、演技，在我看來是勝於我國和蘇聯的。你說，美片中常見那種熟嫻優美的舞蹈，中國演員中會的有幾人？蘇聯的演員在電影中看到的大多臃腫無線條可言，基本條件就不夠（當然不是說每個角色都要漂亮的），我也看過些俄譯劇本，覺得不近人情得可笑。美帝電影中也有替無產階級說話的片子，如《青山翠谷》等。對於美片中那些色情胡鬧的，我希望要加以取締。我的意思是美片可以去蕪存菁，自有它的強處的，並不是低級趣味的崇拜……我不喜作假，如此赤裸裸地說出我的看法。[25]

陳蒼葉的來信與一年前吳湄等人的發言並無本質區別，或者說，陳的看法是吳湄等人的繼承和發展。有趣的是，僅僅一年的時間，這種觀點就無法見容於媒體和主流，批判者、斥責者蜂擁而來。有人認為：陳是「線條至上主義者」，不欣賞明星的演技，而欣賞她們的線條，就是「玩弄女性」。陳的思想是「剝削階級的思想」，陳的標準是「反動的資產階級的標準，是一種墮落的藝術標準」。[26]有人從劃分方法上指責陳：不應該僅把美片分成低級與高級，而應該用進步與落後來劃分它們。另外，陳將蘇片與美片比較是錯誤的，因為「美片是為美帝的利益服務的，而蘇聯影片是為全世界的勞苦人民服務的。」這是兩個陣營——和平與侵略、正義與非正義的區別。它們之間沒有可比性。[27]有人從電影的功能上反駁陳，認為電影不是娛樂，美片的娛樂性不過是為了掩蓋其反動實質。[28]陳蒼葉提出的文藝片的好處，同樣受到了眾人的否定和批判。有人提醒陳不要因為娛樂而「忽略」「藝術品的階級

性」。[29]有人從審美觀上批判陳，認為他之所以把勞動婦女健康的形態看成了「臃腫」，是因為他「保持著資產階級庸俗荒淫的審美觀點」，至於他把俄譯劇本看成是「不近人情得可笑」，則是因為人情、人性是分階級的，只有站在資產階級立場上的人才會對俄譯劇本產生這種感情。[30]

儘管，《文匯報》等主流媒體對陳追窮猛打，號召人們「幫助」陳蒼葉。陳蒼葉的看法和解釋，還是贏得了一些讀者的同感，《文匯報》編輯部收到了十幾封贊成陳蒼葉的看法的來信。陳浩睿認為陳蒼葉的文章「可以代表上海大多數人的意見」，「雖然，絕大多數的讀者，是斥罵著美帝影片，但我覺得他們或多或少的是有些『一面倒』的風氣。雖然，美帝是我們的敵人，但敵人科學上的先進，技術上的進步，也不能學習與探求嗎？我認為，政治上是應絕對『一面倒』，科學與技術上是應學習長處的。」作者還說——

> ？？？？因此認為國產片是勝利了，此一年中，美帝的片子是被封鎖著；新片是不允許他上映，而仍佔著百分之五十二的觀眾，這就表示電影觀眾，仍是喜愛著美帝電影的「純藝術」、「純技術」，以及「絢麗的彩色」。如此多數的觀眾（百分之五十二我認為是多數），去複看美帝舊片，我認為它尚未失敗，因為最近美琪映演的《黑暗的都市》很早就客滿了，（注意此客滿並非團體票使然，而是每個觀眾單獨的買票而使其客滿。）這就可證明。但是最近一張蘇片的《金鑰匙》我伴同了弟弟妹妹以及小孩五個人去看，但極目院座觀眾不滿百人。雖然那影片中亦有曲悅耳的歌聲，但為何沒有觀眾，我至今不能求得答案。我以為電影工作者，應從藝術上與技術上，去與美帝影片作鬥爭。[31]

謝墨萍則認為，陳蒼葉的意見是「正確的」，他「衷心的贊同」。他認為，評價電影之好壞，應該持客觀立場，頭腦冷靜。據此，他

對陳蒼葉的客觀坦率做了高度的肯定，並對陳的批判者做了如下的評價：

> 我看到許多讀者對這篇坦白、真摯的文字竭力的加以攻訐，使我懷疑這些抨擊是否是真實的，抑或是做作的，虛偽地戴上了前進的面具，空發議論，儘管說要打倒美帝影片，而實際上仍是鑽在美帝影片圈裡，我懷疑是否有這種言行不一的讀者。

謝還將美片分為好壞兩類，他認為武俠、歌舞色情等低級趣味的影片是帝國主義麻痺人民思想的工具。另一類則是高級的文藝片。在列舉了《亂世佳人》、《亂世孤燕》、《萬壽無疆》、《魂牽夢縈》、《翡翠谷》、《蝴蝶夢》、《茶花女》、《一曲難忘》、《劍膽琴心》等不勝枚舉的好影片之後，他發出了這樣的質問：

> 難道這些都是「含有毒素」，「麻痺人民」，「炫耀軍國主義」的影片嗎？難道這些都是小市民所愛欣賞的嗎？只要我們不太健忘，還可回憶到這些影片當時賣座的盛況，以及輿論的好評，就不難明瞭這些美帝影片是否真的及不上蘇聯影片？這些影片的內容我不想在這裡多介紹，想必讀者都已看過，假使不要太主觀，太偏見的批評，這些影片是否值得一看？是否有價值的？而蘇聯影片儘管是大量的宣傳，減低了票價，而觀眾仍舊寥若晨星，是否因為美帝影片是庸俗的，所以擁有大量的觀眾，而蘇聯影片太深奧了，所以缺乏知音之人呢？[32]

《文匯報》編輯部在這些贊同陳蒼葉的來信前，在《對症下藥》的題目下，加了這樣的按語：「我們覺得對於美帝影片的看法，雖然已經經過近一個月的討論，尤其是接受了美帝影片毒素者的自白，更幫助了我們對美帝影片本質的瞭解。但是我們並不認為問題已經解決了！到現在為止，我們又收到了和陳蒼葉君站在一面的讀者的十多封

來信，這表示了還有很多讀者抱有另一種看法，為了使這一部分讀者得到正確的認識，我們便不能貪圖『乾脆』、『爽快』；而需要細緻具體的給以答覆，指出他們的錯誤。」[33]

媒體把關人的這一誘導結出了果實，客觀公正的主張被漠視，絕對偏激的觀點佔據了話語權，美國電影的性質由此得到這樣的定位：在政治上是反動的——它維護、粉飾資本主義制度，反對以蘇聯為首，包括新中國在內的社會主義制度。在思想內容上宣揚資產階級的生活方式，充滿了色情、肉慾、暴力、殖民思想和種族歧視。藝術上的優點——技術性強，視聽效果好，只能起到迷惑觀眾，更有利於傳播腐朽反動的思想的作用。在文化上，美國電影是文化侵略的工具，是麻痺中國人民的精神鴉片。在經濟上，美片從中國賺走了巨額資金：美國電影公司「於 1947 年一年間從京、津、青、濟、唐山、張家口及瀋陽等 7 個城市的頭輪影院騙去租金 260 餘萬美元，折合人民幣 787 億 5 千萬元。他們每年在上海的收入約有 6 百萬美元。如果從經濟上一些零星的統計，我們可以推想 40 年來全中國損失在美片上的外匯是大得嚇人的。」[34]

具有指導全國文藝作用的《文藝報》所發表的吳倩的文章《談談美帝電影的藝術性——上海通訊》表明了上級主管部門對這場討論的態度。[35]兩年後，《文藝報》上發表的《清除美帝國主義的思想毒害》一文在更深的層次上為這一運動劃下了一個暫時的句號。[36]這一討論是新中國親蘇反美的文化取向的具體化，它導致的一個後果之一，就是在此後的近 30 年的時間裡，只有一部表現美國煤礦工人與資方鬥爭的電影《社會中堅》引進了中國。中國煤礦工人由此感到了憶苦思甜的必要。[37]

1949 年秋，蘇聯派出以著名導演格拉西莫夫和瓦爾拉莫夫為首的
兩個攝製組來華，與中方合拍紀錄片《解放了的中國》和《中國人民的勝利》。
圖為中蘇兩國電影工作者在聚會時合影。三排左起第五人為格拉西莫夫。

　　反美仇美的另一面是親蘇崇蘇，幾乎所有的批判美國文化／電
影的人，都異口同聲地讚美蘇聯。蘇聯電影成為與美國電影的對照
物，它代表著政治上的正確，是人類最先進思想體系——無產階級
思想感情的結晶。它標誌著藝術上完美，是世界電影史上最偉大的
藝術佳作。它不以娛樂性自矜，而以教育性傲世。它拒絕為資產階
級提供消遣，而公開地宣稱它要為全世界勞動人民服務。它傳播著
最先進最健康的文化，宣傳著完全不同於美國電影的嶄新的生活方
式。總之，蘇聯電影是思想性和藝術性高度結合的精品，是中國影
人學習的完美榜樣。

　　1951 年 11 月 7 日，在慶祝蘇聯電影展開幕式上，電影局副局長，
電影藝術委員會主任蔡楚生告訴人們：

　　　　當中國人民抗美援朝的運動蓬勃展開起來的時候，中國人民一
　　　　致要求徹底地把殘餘的美英影片予以肅清。好萊塢的充滿毒素

的影片在中國從此絕跡。新中國自己的電影，和配有華語對白
的蘇聯電影日益受到廣大人民的歡迎。據不完全的統計，一九
五〇年看蘇聯電影的觀眾已達五千萬人以上，一九五一年從一
月到六月的半年間，觀眾的數字已躍增到近四千萬人，而且此
後必將與日俱增……新中國的電影工作者更是無時不在向蘇
聯電影學習，所有的創作幹部和一切的藝術幹部，看蘇聯電影
已成為「必修之課」，蘇聯電影理論的譯述和出版工作，也是
經常而相當多量地和有計劃地在做著的。我們的電影工作者，
從蘇聯這些光輝的作品和著作中，作不斷的鑽研，不斷的學
習，用以提高創作中的思想水平和藝術水平。[38]

　　反美仇美關上了一扇門，親蘇崇蘇打開了另一扇門──從 1949
年到 60 年代中蘇關係破裂止，中國引進了大量的蘇聯電影，翻譯了大
批的蘇聯電影書籍。僅 1949 年到 1957 年的 8 年間，中國就譯製了蘇
聯的長藝術片 206 部，長紀錄片和科教片 59 部，各種短片 202 部（其
中美術片 24 部，紀錄片 39 部，科教片 139 部）以及許多新聞短片。
看過這些蘇聯電影的中國觀眾共計達 15 億人次。在這 8 年間，中國翻
譯了蘇聯電影方面的各種論著和資料共 2 千 4 百多萬言，出版了 175
種書籍，《電影藝術譯叢》出了 66 期。與此同時，蘇聯電影專家、顧
問、教授頻繁來華，指導中國電影；蘇聯電影代表團也多次到中國進
行友好訪問，舉辦蘇聯電影展。1952 年的「中蘇友好月」期間，蘇聯
電影在中國的 60 個城市上映，觀眾人次達 1 億以上。[39]介紹蘇聯影片、
導演、演員成為中國電影刊物的重要職能，蘇聯影片成為中國人瞭解
世界的主要視窗。斯坦尼斯拉夫斯基的表演體系，愛森斯坦蒙太奇理
論，普多夫金、維爾托夫、杜甫仁科的導演成就，成為中國電影人心
儀神追的榜樣。

　　反美親蘇的文化取向的確立，是勢在必行，無可厚非的。它滿足了國家意識形態的需要，捍衛了新中國在冷戰中的國際地位，打擊了國內的異端思潮，鞏固了新生政權。但是，這一文化取向也帶來了嚴重的負面作用——電影是傳播思想文化的渠道，不加分析地拒絕、貶斥美國電影，迷信、崇拜蘇聯電影，實際上是另一種片面偏激的崇洋媚外。美國電影中所傳播的現代化的思想、生活方式被拒之門外，等於延緩了中國的現代化進程。

中蘇電影工作者的親密友誼。
1952 年《大眾電影》插頁。

　　就電影而言，這一文化取向以及上述討論造成的影響是深刻而巨大的。第一，它強化了電影的教育功能，排斥、貶低以至扼殺了電影的娛樂功能。由此導致了中國電影極端地重視思想性，而忽視了電影的藝術性，以及與之相關的技術性。美國電影「用技術來欺騙和說謊」[40]的說法導致了新中國電影創作在技術面前的停滯不前。而一體化管理下的電影市場更助長了上述傾向。17 年電影創作中始終無法擺脫的說教性和公式化、概念化都與這一文化取向有關。第二，它強化了電影的政治性和階級性，排斥、貶低了普適性的人情、人性。上述討論中，媒體對美國文藝片的全盤否定，等於否定了電影藝術家在人情、人性方面的探索，否定了電影藝術對人類情感和心理的豐富性、複雜性的挖掘。因此也就阻滯、堵塞了中國電影工作者在這方面的努力。階級性和政治性的長期灌輸，對國民偏狹、狂熱的文化品格的形成無疑會起到潛移默化的作用。第三，這一文化取向培養、助長了全社會的絕對化、片面化、簡單化的思維方式。應該說，陳蒼葉對美蘇電影的看法是辯證的，合乎實際的。媒體對他和他的贊同者一邊

倒的批判所起到的社會效果，就是打壓理性，扶助偏激、片面的思維
方式。從思想淵源上講，這種思維方式早在 30 年代左翼文藝中就盛極
一時——左傾人士對當時電影內容不切實際的政治要求，王塵無等人
片面激進的影評，以及左右兩派關於電影的軟硬之爭，都在在突顯了
這種思維方式的巨大活力。就此而言，上述討論不過是 30 年代左翼文
藝的思維方式的延續而已。

第三節　「非主流」的電影路線

　　這裡所說的「非主流」的電影路線，指的是在建國前後的一段時
間裡，來自上海的電影工作者對新中國的電影管理體制和主流文藝思
想的不同理解。這種不同主要表現在對私營影業的定位，對電影審查
的看法，以及電影的服務對象、表現對象、表現形式和表現手法等方
面。雖然持有這些電影觀的人當時的地位、工作、單位和政治面貌大
不相同，但是，他們有一個共同點，那就是深諳電影創作的規律及其
商品性質。因此，他們以不同的方式，或獻議，或撰文，或堅守自以
為正確的製片方針——不約而同地走到了「非主流」的電影路線上來。
　　在第一次文代會召開之前，歐陽予倩、蔡楚生、史東山、夏衍等
16 位著名的電影工作者，向中共中央提交了一個《電影政策獻議》。[41]
《獻議》在私營影業、電影審查等方面的看法，表現出這些黨內人士
和進步影人與新政權主流話語之間的巨大差距。關於私營影業，《獻議》
提出，「一切私營製片公司，凡致力於進步影片具有成績之攝製者，應
予以積極之扶助。」（第 7 條）「鼓勵並扶助優良之電影工作者，組織
合作社性質之製片機構，政府對之應酌予放貸資本，或配給器材。」
（第 8 條）這裡所說的「合作社性質的製片機構」，實際上就是電影人

自辦的股份公司。在這些資深影人看來，私營影業是發展電影事業的重要一翼，政府不但應該「積極扶助」，而且應該擴大這一性質的電影企業。關於電影審查，《獻議》提出「廢除國民黨反動政府之電影檢查制度。」（第 17 條），「為保衛新民主主義之人民政權，防止落後腐化反動思想之餘燼起見，影片之評審，實行群眾性的自我檢肅制度。無論國營或私營製片機構所攝製之影片，應先經由各該機構自身組織之工廠委員會或類似之組織，作民主討論，然後送交全國電影之工作者工會性組織之專門委員會評審，取得證明，始得公開放映。」（第 18 條）顯而易見，《獻議》的上述構想是主流無法容忍的。

關於新中國的電影如何審查，吳祖光在 1949 年的香港《文匯報‧影劇週刊》第 9 期上，同樣提出了與主流格格不入的看法：

> 我以為過去的政府是扶持黑暗的，而新的、人民的政府是打倒黑暗的，在一個民主合理的制度之下，魑魅魍魎將無所遁形；任何有毒的東西都將難逃人民的制裁。人民都是追求真理、嚮往進步的，亦將沒有人敢於宣傳危害人民的思想。追求真理的力量足以擊退任何敵人，足以擊退任何陰謀與毒害。一個民主的國家，所貴就在言論、學術、思想的自由。操之於少數人的事前審查，遠不如交給廣大的讀者與觀眾予以公平的裁判。好的必然被傳誦推廣，壞的必然遭受到唾罵與淘汰，而唯有通得過廣大讀者觀眾的作品才是經得考驗的好作品，這將遠較被少數人傳觀否決公平合理得多，這其間的得失是很明顯的。

吳祖光這裡所說的「操之於少數人的事前審查」，指的是國民黨大員陳立夫、中宣部部長張道藩、審查會主任潘公展對曹禺的劇本《蛻變》、張天翼的劇本《禿禿大王》和他的劇本《正氣歌》、《牛郎織女》、《風雪夜歸人》、《林沖夜奔》、《嫦娥》的禁演和刪改。

　　與這種「非主流」的管理思路相呼應的是對新中國電影製片路線的構想。新中國的文藝路線要求電影為工農兵服務。對此，史東山、陳鯉庭和文化、國泰影業公司的主創人員從不同角度提出了自己的看法。

　　史東山認為，「在今天這樣的情勢之下，特別在城市領導鄉村這工作方針之下，文藝為工農兵服務，應該不止是寫工農兵，而應該站在工農兵的立場上，為工農兵的利益選擇一切題材來寫……假如我們堅持說『今後對於工農兵以外的階層，就拿反映工農兵生活的東西給他們看就行了』，那無疑是不夠的。對於為工農兵利益而參加鬥爭的同盟軍，我們也應該加以鼓勵和表揚，對於那些頑固不化的人，我們也應該予以『對症下藥』的批評與教育。而對於那些反動勢力殘餘的種種陰謀及其利用各種姿態而出現的身手嘴臉，則必須及時加以揭發或表現出來讓群眾明白認識。」[42]

　　陳鯉庭等編導提出，「今日電影還是以小市民為主要的城市居民為觀眾對象」，因為，「以工人階級思想為領導思想的，為工農兵服務的影片（指國營影片）不能適應城市居民──小市民和知識分子的要求，因此尚不能獲得廣大的觀眾」。另外他們提出，「面向工農兵的電影放映隊，目前還不可能大量發展」，所以，「認為電影以工農兵為主要觀眾對象還是幾年後的事」。[43]

　　文華公司的藝委會在 1949 年 11 月擬定的五條製片「綱領」的第四條提出：「一切新社會的新事物，人民大眾（特別是工農兵）在革命鬥爭中和生產建設的偉大事蹟，應當在我們描寫對象中作頭等地位。」第五條提出：「在現階段我們的作品接受對象主要是城市居民，其中小資產階級佔大多數，而他們的思想意識都是比較落後的，根據這個特殊的條件和現有的群眾水平，站在無產階級和人民大眾的立場，改造他們，教育他們，幫助他們擺脫背上的包袱，使他們團結、進步，參加新社會的建設，是我們目前應盡的責任。」[44]

　　國泰公司暗地裡給國營和私營分了工，提出了「雨夾雪」的製片方針，即由私營影業下「雨」──拍給小資產階級看的片子，由國營廠下「雪」──拍為工農兵服務的影片。[45]

　　建國前夕，在十幾家私營影業公司中，人才雄厚，擁有製片能力的是昆侖、文華、國泰、大同四家。史東山是昆侖影業的創建人之一，陳鯉庭是昆侖影業公司藝委會主任，文華藝委會的主要成員桑弧、石揮、黃佐臨等是進步電影人，國泰的主要藝術骨幹楊小仲、徐昌霖等人都是資深影人。可以說，上述看法代表了上海派影人和所有私營影業公司的意見。儘管這些看法的出發點不完全相同──史東山和「文華」同仁從黨的利益出發，陳鯉庭和「國泰」諸人多從實際方面著眼，但是，擴大電影的服務範圍，在為工農兵服務的同時，兼顧城市市民和小資產階級則是他們的共識。

　　這股「非主流」思潮的出現並非孤立的，1949 年 8、9 月間，《文匯報》開展的「可不可以寫小資產階級」的討論，可以說是文學界對這一思潮的直接呼應。這場討論是由 1949 年 8 月 22 日《文匯報》的一則新聞引起的。這則新聞引述了文代會代表陳白塵在上海劇影協會報告中的一段話──「文藝為工農兵，而且應以工農兵為主角，所謂可以寫小資產階級，是指在以工農兵為主角的作品中，可以有小資產階級，資產階級的人物出現」。[46]8 月 27 日，電影編劇洗群投書《文匯報》提出不同看法，他以《講話》為根據，從三個方面反駁了陳白塵的說法，並提出了自己的理解：一、為工農兵服務，「並不就是說完全不應該或不能夠也為了小資產階級（雖然是次要的）」。二、只要立場站對了，作家不但可以寫小資產階級，還可以寫反動派，寫帝國主義。三，可以寫小資產階級，「這並不等於說，鼓勵大家只寫小資產階級，或是拿寫他們作為我們的主要任務」。[47]

　　7 天後，陳白塵在《文匯報》上發表短文《誤解之外》，回應洗群，說新聞報導與他那天的講話有出入。他的原意是分主次的，首先是「在

整個文藝創作裡講」，專門描寫知識分子、小資產階級的作品，不應該佔太多的分量，按照人口比例計算，應該控制在百分之十以內。其次，他才主張，「在一般作品裡，也不一定是專寫工農兵的；城市小市民、知識分子等等也出現的。但問題在於著重在哪兒——也就是說，應該誰做主角呢？」他認為，應該由工農兵做主角，而不是小資產階級。為了證明這種觀點的權威性，陳白塵還補充說：「這意見其實並不是我自己的，而是周副主席（恩來）在文代會上發言的傳達。」

在此後的兩個月中，《文匯報》就這一問題發表了十幾篇文章，參與討論的人們分成了對立的兩派，以洗群、黎嘉、張畢來等人為代表的多數派認為，問題不在於你寫什麼，而在於你怎麼寫。也就是說，小資產階級是可以作為主角的，只要你批判地寫就行了。以喬桑、左明等人為代表的少數派堅決反對多數派的主張，理由簡單得近於蠻橫：「不僅我們的文藝寫作要為工農兵服務，所有一切的一切也都是要為工農兵服務。」[48]值得注意的是少數派的思維方式，他們不是從文藝角度，而是從政治立場——階級的思想意識上來判別是非。用左明的話說，就是「好多作者們所以關心這一問題，正說明了他們還沒有能擺脫小資產階級知識分子的思想意識的支配，不自覺地做了舊思想意識的俘虜。」[49]

同年 11 月，正統馬列主義文學理論家何其芳在《文藝報》上發表長篇論文，代表主流話語對這場討論做了總結。他並沒有正面回答問題，而是貌似公允地對兩派進行了批評。其結論是，歷史是人民創造的，過去的文藝忘記了這一點，無產階級文藝要把人民作為自己的主角。與左明等人一樣，他用政治立場代替文藝觀點，把多數派視為小資產階級。[50]

上述情況表明，建國前夕，「非主流」文藝思潮在文藝界有著廣大的市場，文藝的服務對象和題材範圍之所以成為人們關注的焦點，固然與文藝工作者的職業本能有關，[51]但是更主要的原因還在於主流文藝觀的僵硬偏狹、不合情理和模糊含混。顯而易見，把文藝的服務對

象局限在工農兵身上，遠不如擴大到人民大眾上面於新中國有利，而主流文藝觀所堅持的寫工農兵，讓工農兵做主角等等，無疑在推崇「題材決定論」和「題材等級論」。

如果深入下去，我們就會發現，電影界的「非主流」思潮還有著更深厚的思想淵源——它與以胡風為代表的，被視為「異端」的馬克思主義文藝思想在某些局部不謀而合。胡風一向反對把文藝與政治的關係庸俗化，竭力維護文藝的相對獨立地位，強調文藝為政治服務的特殊方式。在文藝服務對象上，胡風主張「文藝應該為大眾服務」，為人民服務。[52]知識分子理所當然地包括在這裡的「大眾」和「人民」之中。胡風的這一思想，來自於他對知識分子階層切合實際的分析：

> 知識分子底絕大多數是小資產階級出身的，猶如在人民這個概念裡面，除掉產業工人和雇農以外，那絕對大多數，連農民和手工業者在內，無論「小」到怎樣可憐也都是小資產階級。然而，第一，由於中國社會近幾十年的激巨的變化，知識分子有不少是從貧困的處境裡面苦鬥出來的，他們在生活上和勞苦人民原就有過或有著某種聯繫。第二，在這個激巨的變化裡面產生了民主的文化革命和社會革命，知識分子有不少是在反叛舊的社會出身，被反帝反封建的文化鬥爭和社會鬥爭所教育出來的，他們和先進的人民原就有過或有著各種狀態的結合。第三，他們大多數脫離了原來的社會地盤，激劇的變化的中國社會又沒有產生能夠雇傭廣大知識分子的有力雇主（強大的國家機構和發達了的資產階級），那大多數就變成了所謂下層知識分子，從小資產階級變成了勞力出賣者，不得不非常廉價地（有的比技術工人還不如）出賣勞力，委屈地（所學非所用）出賣勞力，屈辱地出賣勞力，在沒有所謂職業保障的不安情形下面

　　　出賣勞力，這就擊碎了他們的願望或幻想，使他們裡面的真誠
　　　地想有所追求、有所貢獻的人們也感到了失望和痛苦，因而把
　　　心情轉向著祖國底和他們自己的前途，有可能正視以至走向廣
　　　大人民底生活或實際鬥爭，有的甚至是抱著狂熱的渴望或帶著
　　　真實的經驗，也就是和人民結合的內容的。那麼，就這樣的具
　　　體內容看，說知識分子也是人民，是並不為錯的。這樣才能理
　　　解知識分子革命性底物質的根源。[53]

　　不是教條主義地從出身出發，而是結合中國的具體情況，從政經
結構、社會變遷和階層的特殊性等方面全面考量知識階層，胡風的這
一寶貴的認識，將自己置於主流意識形態的對立面。

　　作家應當寫自己熟悉理解的東西，反對「題材決定論」和「題
材等級論」，胡風認為，「文藝作品底價值，它底對於現實鬥爭的推
進效力，並不決定於題材，而是決定於作家底戰鬥立場，以及從這
戰鬥立場所生長起來的（同時也是為了達到這戰鬥立場的）創作方
法，以及從這創作方法所獲得的藝術力量。」[54]他勸告激進的左翼領
導人，「不應出題作文，干涉他底題材選擇，也不應廣懸禁令，堵塞
他底心靈」。[55]並且嚴厲地批評當時的文藝政策:「在抽象的（虛偽的）
愛國主義的說教裡面，『用武斷的政論威嚇文藝家』『出題作文，干
涉他的題材選擇』。」[56]

　　史東山、陳鯉庭、洗群等電影界人士與胡風的「小宗派」沒有絲
毫瓜葛，也沒有證據證明他們受了胡風文藝思想的影響。因此，有理
由認為，電影界上述看法與胡風的某些文藝思想不謀而合。而正是這
種不謀而合，說明了電影界的「非主流」思潮的合理性。

　　1952 年，在文藝整風中，這種思潮遭到了嚴厲的批判。史東山、
洗群、陳鯉庭以及文華、國泰諸人都做了自我批評。從此，文藝為工
農兵服務和「題材決定論」成為不可動搖的教條在電影界盤踞了 30

多年。儘管歷史終於證明，史東山等人的另類觀點是「先見之明」。[57]
但是，新中國電影卻為此付出了沉重的代價。

第四節　變幻的主流：第一波「非主流」電影

在 17 年電影史上，前後出現過三波「非主流」電影，這些「非主流」的電影都發生在「文學規範的要求比較鬆懈，對『規範』發生多樣性理解的時候」，[58]都曾經被主流所接納、肯定甚至推崇。但是，當主流文藝規範發生變化，評判標準從寬鬆走向嚴苛的時候，這些影片又都被視為異端而受到批判，其中的問題嚴重者被禁放禁映。而當主流文藝規範重新走向寬鬆的時候，這些影片又得到了程度不同的平反昭雪，[59]成為「重放的鮮花」而重歸主流。也就是說，「非主流」電影被定位為異端在時間上是滯後的，在評價上則都經歷過一個肯定——否定——再肯定的過程。[60]第一波「非主流」電影出現在 1949 年至 1952年間，似乎是歷史的分工，它們都是私營影業的產品。

新中國的建立，使私營影業中的從業者煥發出了前所未有的創作激情，在三大國營廠推出主流電影的同時，私營電影公司推出了自己以為主流的產品。他們招續進步電影的優良傳統，繼承反帝反封建的時代精神，努力拓展題材範圍，土改、反特、婚姻法、妓女解放、藝人翻身、人民軍隊、歷史人物、夫妻關係、階級壓迫無不納入視野之中。在內容上，他們以新舊對比和表彰先進批判落後的敘事方法，控訴舊社會，謳歌新中國；把批判舊思想、舊風俗、舊的生活方式和改造落後人物作為自己的使命。與此同時，他們也在努力地塑造新人物，熟悉新生活，工農兵題材成為他們積極涉足的領域。而在藝術風格上，他們則仍舊保持著既往的傳統，重視影片的娛樂性，迎合城市市民和

「小資產階級」的審美習慣，推崇「悲喜相容」的風格。所有這些構成了私營影片的主要特徵。

1949 年到 1952 年的三年間，私營影業公司共生產了 61 部電影，在 1951 年底開始的文藝整風前公映了 47 部。除了政宣性影片，如《太陽照亮了紅石溝》、《勞動花開》、《紡花曲》之外，其他影片在文藝整風中都受到不同程度的批判，也就是說，被主流話語打入另冊，成了「非主流」。批判私營電影成為媒體的任務之一，在眾多的批判文章中，最有代表性的一篇出自《文匯報》記者姚芳藻之手。她對私營影片做了這樣的「結算」：

> 我們如果結算一下全部私營電影製片廠的出品，不難看出它們自解放以來一共出品的 58 部影片中，除其中 11 部尚未放映、不能估計其後果外，已放映的 47 部影片中，絕大部分是存在著問題、犯有錯誤或沒有積極教育意義的！這不僅造成了兩百億元左右的浪費，而且那些影片絕大部分散佈著資產階級或小資產階級的思想影響，因而在人民的革命事業中起著不良的作用。

晚年姚芳藻（麼廣超 2009 年 9 月 9 日攝）。姚在 1957 年被《文匯報》劃為右派。晚年著有《六月飛霜》一書。

在這篇文章中，作者將上述 47 部影片統統地歸入「異端」之中。並把它們分成「最壞的一類」、「暴露與轉變」的一類和以工農兵為主角的一類。

關於「最壞的一類」。作者分成兩種，第一種有 8 部影片——《影迷傳》、《女兒春》、《說謊的丈夫》、《陰陽界》、《江村遊俠傳》、《七十二家房客》、《姊妹冤家》、《三百六十行》。這些影片被歸入最壞的原因是「荒唐、庸俗、低級、無聊」。第二種是 6 部古裝片——《越劇菁華》、《相思樹》、《石榴紅》、《紅樓二尤》、《鴛鴦劍》、《彩鳳

雙飛》。它們被歸入最壞是「沒有表現出歷史的真實及人民的戰鬥性格」,「表面上是以反暴政反封建為主題,實質上是充滿了兒女私情的曲折情節,傳播著那種悲觀哀怨的氣氛」。

　　關於「暴露與轉變」,作者也舉了8部作品——《夫婦進行曲》、《和平鴿》、《這不過是愛情》、《婦女春秋》、《腐蝕》、《控訴》、《烏鴉與麻雀》、《三毛流浪記》等。並且認為,這些作品在私營影業公司的產品中最多,達23部,佔了二分之一。作者對「暴露」的影片進行了分析,雖然它們暴露的是舊社會的黑暗,但「是為暴露而暴露,而並不是積極的為了表現黨和人民的英勇鬥爭」,如《腐蝕》、《控訴》等片,「在銀幕上只看到陰慘的悲痛的生活,只給人以沉重恐懼的感覺,而不能給人以鼓舞、以力量」。關於描寫從落後到轉變的,作者以《夫婦進行曲》和《無限的愛》為例,認為,前者「大事宣揚了男女主角昨日所過的墮落的生活之後,今日沒有經過什麼改造,就糊裡糊塗的轉變過來了,還居然成了『功臣』或『積極分子』。把知識分子的思想改造寫得這樣簡單和輕而易舉,似乎是我們小資產階級不必要經過什麼嚴重改造,就可以很好地為人民服務似的」。後者在犯了類似的錯誤的同時,還「把小資產階級不恰當的放在過分重要的地位」。

　　關於第三類以工農兵為主角的影片,作者以《關連長》和《我們夫婦之間》為例,認為,這裡出現的工農兵,「是小資產階級眼裡的工農兵」,「是小資產階級的化身」,「結果就必然的歪曲了工農兵的形象和性格」。作者還引用了許多批判文章的觀點:「這是一種惡

《腐蝕》,文華影業,1950 出品。編劇:柯靈(根據茅盾同名小說改編),導演:佐臨,主演:丹尼、石揮。

劣的傾向，新的低級趣味，把我們的主人——工農兵當作了玩弄的對象，暴露了編導者嚴重的小資產階級錯誤思想！」作者還認為：「事實上，不僅在以工農兵為主角的影片中，很多影片中出現的工農兵和人民革命幹部的角色，都是程度不同的被歪曲著。如《人民的巨掌》中的公安幹部，《夫婦進行曲》中的軍代表和工會主席，《光輝燦爛》中的軍代表，《這不過是愛情》中的解放軍，都可以說明這個問題的嚴重性」。[61]

影評人賈霽緊跟輿論導向，在強調電影工作者思想改造的名目下，對私營影片進行了毀滅性的批判：

> 這些影片出品，呈現著各色各樣的複雜的現象。除了像《思想問題》、《姊姊妹妹站起來》、《兩家春》這些少數的值得歡迎的影片以外，其餘的大量的影片，就不能不說是存在著不少的問題。比方，有一部分影片，它們的內容和形式，都還是原封不動地表示了它們是在繼續著過去的一套，根本沒有什麼轉變或改進的模樣。另一部分影片，它們在外表上有了與過去不同的姿態，涉及到一些新的題材、新的主題，它們的製作者主觀上還企圖反映現實，反映國家政策和工農兵的鬥爭生活。但是，在總的方面說，那些影片絕大多數卻都是粗劣的和有錯誤的。解放以來，所有私營電影製片廠的 58 部出品，據《文匯報》記者報導：其中已放映的 47 部就絕大部分缺乏教育意義，或者犯有嚴重的錯誤。這些影片，在人民的革命事業中起著不良的甚至十分惡劣的影響……這些影片的根本問題在於：它們披著一件「進步」的外衣，而隱藏在那件外衣裡邊的實際內容……是在宣傳著各種各樣的資產階級、小資產階級的思想。

最後，賈霽得出這樣的結論：「在總的方面說，絕大多數都是粗劣的和有錯誤的……這些影片，在人民的革命事業中起著不良的甚至十

分惡劣的影響。」[62]與這些輿論相呼應,放映這些影片的影院和影院的主管部門受到媒體的批評,停映私營影片成為影院共同的選擇。[63]

事實上,這些影片前不久都是被主流文藝規範肯定的——1949年以後上馬的劇本,或是由電影主管部門——上海電影文學研究所提供,[64]或是由當時已發表的並有較好的社會反映的文學作品改編。其中的部分影片,如《武訓傳》、《我這一輩子》、《關連長》、《我們夫婦之間》、《人民的巨掌》、《腐蝕》、《三毛流浪記》等在公映後,還得到了廣泛的好評。《我這一輩子》、《腐蝕》等四部影片還被《大眾電影》選入1950年觀眾最喜愛的10部國產片之中。也就是說,它們本來屬於主流。《我們夫婦之間》和《關連長》是很好的例子。

《我們夫婦之間》,文華影業,1951年出品。鄭君里編導,趙丹、蔣天流主演。

《我們夫婦之間》是根據蕭也牧的同名短篇小說改編的,鄭君里之所以要把它改編成電影,是因為小說發表後受到文學界的廣泛好評,有較大的影響——《光明日報》的「文學評論」專欄發表多篇對這部小說極其推崇的文章,一、二十份報紙,其中包括一些地方黨報和團報轉載,並被改編成了話劇和連環畫。[65]電影所講的故事與小說基本相同:一對夫妻從解放區調到上海工作,因出身教育的不同,男方嫌女方農民意識,思想狹隘,女方責怪男方忘了本,兩人感情破裂。經過一番磨難,重歸於好。影片的主角是來自山東解放區的、貧農出身、沒什麼文化的女性。她「性格倔強,直爽,缺點是急躁、狹隘」,但她「有著堅定的無產階級的立場,憎愛分明,和舊的生活習慣不可調和」。[66]

　　《關連長》也是根據小說改編的，[67]講的是解放軍某部八連連長在解放上海時，為了保護孩子與敵人短兵相接、英勇犧牲的故事。與《我們夫婦之間》一樣，小說發表後，受到廣泛好評，被改編成了鼓詞和連環畫。所不同的是，「石揮對原作進行了大量的補充，首先，小說的第一人稱主觀視角被改成了客觀敘事，這樣作為最重要的敘述者的知識分子在電影中就成了一個次要人物，大量的敘事是靠無所不在的鏡頭敘述的，知識分子的弱化處理和影片後半段的退出起到了突出主要人物關連長的作用。其次，增加了人物……原作中對士兵沒有太多的描寫，影片增加了五個比較重要的士兵的刻畫，進而相應地增加了一些戲，使故事更加豐滿和具體化。第三，故事情節也改動較大，比如『認字』的情節，原作中是文化教員『我』發明了『識字串』，而影片變成了是關連長發明了『識字串』。比較大的改動是關連長申請戰鬥那些戲，是編劇加上去的。這些內容的目的是歌頌人民軍隊，歌頌人民英雄。」[68]如果說，石揮選擇這樣的題材，表明了「私營電影人希望融入主流話語的努力」，[69]那麼他的編導工作則在在顯示出從舊社會過來的藝術家的對新的國家意識形態的主動皈依。石揮的上述努力得到了熱烈的回報──影片甫映，即受到了評論界的高度讚揚，《新民報》、《文匯報》、《光明日報》等重要媒體發表文章，對其推崇備至。

　　然而，威權的變臉導致了輿論的無常──這兩部被媒體和主管部門視為主流的影片，在毛澤東揮筆之間就變成了「異端」。我們在後面會看到，葛琴、黃鋼、王震之、瞿白音、趙明、賈霽、伊明和鍾惦棐等電影界知名人物對《我們夫婦之間》不遺餘力的清算，會看到梁南、克馭路對《關連長》的討伐，以及中央文學研究所通訊員小組給它開列的三大罪名。

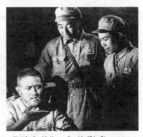

《關連長》，文華影業，1951年出品。編劇：楊柳青（根據朱定的同名小說改編），導演：石揮，主演：石揮、程之、于丁。

　　媒體的批判和業界的清算是否有道理，最好讓文本說話。我們不妨按照姚芳藻的混亂分類，看一看「最壞的」電影的基本內容。列為「最壞的一類」第一種的 8 部影片，包括 3 部諷刺人性惡德的喜劇，5 部揭露舊社會腐朽黑暗，進行新舊對比，批判落後人物的正劇。

　　先說 3 部喜劇──《影迷傳》背景是解放前的上海，講的是一對出身富貴之家的青年男女，因為癡迷美國電影，模仿好萊塢影星的生活，結果出乖露醜的故事。《說謊的丈夫》講的是岳丈為試驗女婿是愛其女外表美還是內在美，與女兒合謀設計，將女兒面貌變醜，女婿為了不讓人們知道自己娶了個醜老婆而四處說謊的故事。《七十二家房客》講的是房東闊佬勾結警察局長，欺壓房客，房客們與其智鬥的故事。

　　再來看那 5 部進行新舊對比的正劇──

　　《女兒春》的故事發生在抗戰到解放初的十幾年間：一個叫胡元海的奸商，拋棄元配妻子劉氏，與涉世不深的女青年史良玉結婚。胡勾結偽警搞黑市投機，驟然暴富，史良玉勸其改邪歸正，遭胡斥罵。後來，史良玉得知胡已有妻子，遂在進步記者支持下，投書法院，告胡重婚，法院受賄不予受理，進步記者反被扣上共產黨的罪名加以迫害。史良玉與胡元配的兒媳脫離胡家，自謀生路。解放前夕，胡某破產，回到蘇州老家。不久蘇州解放，翻身農民鬥爭胡某，訴其罪而分田產，史良玉與胡解除婚姻，走向了新生活。

　　《陰陽界》的故事發生在解放初期的上海，資本家錢柏年思想落後，懷疑政府，關掉工廠，其大女兒則貪慕享受，父女二人同赴香港。其妻與小女兒立足上海，在政府支持下，重新開廠，生產蒸蒸日上。結果，錢和大女兒在香港分別上當受騙，財色兩空，一臥病醫院，一流落街頭。其妻赴港，找到他們，告之上海情況，錢及其大女兒不勝慚愧，翻然悔悟。在一家人乘車經過香港與大陸的交界線時，錢柏年不禁發出了這樣的感慨：「這正是陰陽界呀！」

　　《姊妹冤家》的故事也是發生在解放前夕的上海：素秋從小受繼母及其親生女兒春琳的欺凌，但其好學上進，而春琳則流連舞場，生活糜爛。鄰家之子周家浩思想進步，與素秋相善，春琳則與公司總經理丁某同居。解放前夕，丁某拋棄春琳，打死春琳之母，扔下公司，逃離大陸。周家浩帶領公司員工保護公司資產，抵制美貨，並在素秋的幫助下，重新開展業務。春琳悔不當初，向素秋承認錯誤，素秋和家浩鼓勵她參加學習勞動，重新做人。姐妹倆捐棄前嫌，攜手迎接新生活。

　　《三百六十行》的故事同樣發生在1949年前後的上海，講的是一個鄉下青年小三兒在上海的種種遭遇：員警把他當成販毒者抓入牢獄，獄中人滿為患，將他放出。他試了多種行業，「竭力想做出成績來，可是他不明白自己所做的都是被剝削，被欺騙」，[70]後來他跟姜大叔到街上賣唱，大叔看到接收大員，勾起家破人亡的傷心史，一病不起。小三兒到楊公館當花匠，被公館的主人楊志遠看中，成了他搞投機買賣的替罪羊。解放了，「人民的力量粉碎了反動時期的桎梏」。[71]小三兒洗清冤情，獲得自由，楊志遠等人受到了制裁。

　　《江村遊俠傳》的故事發生在解放前夕江南某農村「新谷里」，講的是那裡的農民飽受惡霸地主及其狗腿子的剝削壓迫，而「刮民黨」亦來「新谷里」搜刮民財，調戲婦女。農民們聞知為民做主的人民解放軍要來到「新谷里」，膽氣倍增，一反平日的忍氣吞聲，投入到集體反抗之中。他們在山地裡召開反「刮民黨」大會，與惡霸地主和「刮民黨」鬥智鬥勇。終於打倒了惡人，盼來了解放。

　　被列為「最壞的一類」第二種的6部古裝片中，有一部是戲曲片（《越劇菁華》），其餘的是古裝片。戲曲片無須說，古裝片《石榴紅》、《彩鳳雙飛》、《鴛鴦劍》、《相思樹》跟《紅樓二尤》一樣，講的都是古代青年男女反抗權貴和封建禮教，維護愛情，爭取自由的故事。

　　姚芳藻所說的私營影業生產最多的「暴露與轉變」的影片，最足以說明私營影業對主流意識形態的認同。所謂「暴露」實際上是「新舊對比」。這類影片的主要敘事模式是「通過人物命運的轉折突出新舊社會的對比，對解放前的生活描寫是悲劇式的，農民、小職員、藝人、知識分子各色人物都生活在無盡的黑暗中，遭受著地主權貴、軍閥外敵的欺壓剝削，在饑餓戰亂中苟息殘喘，面臨著生存與死亡的掙扎。」[72] 與後來的同類影片不同的是，編導們深知個體在國家機器面前的微不足道，所以儘管寫到了這些下層民眾的憤怒和反抗，但並沒有著意誇大其作用，更沒有喚起他們的階級覺悟，讓他們走上革命道路。他們只是新中國的擁護者和受益者，解放的號角「鼓舞激勵了這群掙扎在社會底層的人們，他們鼓起勇氣推翻曾經騎壓在他們頭上的惡魔，真正當家作主，成為新社會的主人。」[73]

　　所謂「轉變」，更準確地說是表彰先進，批判落後。這類影片是傳統倫理片的主流化，其敘事模式是「以倫理故事體現社會衝突和變革」，[74] 其基本的敘事套路是將家庭成員──父母兄妹、夫妻婆媳分成兩派，一派思想落後──或貪戀資產階級生活方式，或懷疑新政府的政策，另一派思想進步，投入新生活，相信新政府。過去倫理片的揚善懲惡的道德內容，在這些影片中換成了政治指向。「道德批判與政治教化緊密相連」，[75] 人物的政治態度成了判定其道德高下的標準。換言之，思想進步，投入新生活，相信新政府就是善，反之就是惡。

　　在姚芳藻所列舉的 8 部作品中，《三毛流浪記》、《腐蝕》和《烏鴉與麻雀》為大家所熟知，不再贅述。其餘五部作品，《夫婦進行曲》是表彰先進，批判落後的典型影片，它通過「『妻子從紙醉金迷中轉變，丈夫在生產戰線上立功』的情節模式，達到『掌握批評武器摒棄糜爛生活，發揮創造精神建立美滿家庭』的效果」。[76]《和平鴿》和《這不過是愛情》（又名《只不過是愛情》）都是講醫務工作者戰勝私心和困難，抗美援朝，保家衛國的故事。《控訴》由三個小故事組成，其一是

控訴美國兵和在中國毆打三輪車工人，污辱婦女；其二是揭露美國傳教士欺騙學生，勾結反動政府，阻撓學生參加進步活動；其三是講述中美合作所對革命志士的迫害及革命者的反抗。而《婦女春秋》講的是新中國給上海里弄「迎春裡」帶來的變化，對惡勢力的鎮壓，對投機商人的改造，以及婦女們「走向建設新中國的大道」的過程。[77]

《三毛流浪記》，昆侖影業，1949 年出品。編劇：陽翰笙（根據張樂平的同名漫畫改編），導演：趙明、嚴恭，主演：王龍基、馮繼雄、關宏達。

至於姚芳藻所說的第三類以工農兵為主角的影片，以及她列舉的《關連長》、《我們夫婦之間》前面已有介紹，此處無須再講。

對比一下這些被批判影片的內容和批判的理由，我們不能不為輿論界的蠻橫和激進感到震驚，更不能不為主流話語的變化莫測和予取予奪感到恐懼。可以想見，這些影片主創者的委屈和不平，私營影業老闆的驚懼和恐慌。

把批判者的理由與後來的電影創作聯繫起來，我們就會發現它們具有一種思想史的意義——把上述 3 部喜劇和 5 部正劇視為「荒唐、庸俗、低級、無聊」而歸入「最壞」，說到底就是拒絕電影的娛樂性和芸芸眾生的日常生活，喜劇在「文革」前的難產，娛樂性、趣味性成為電影創作的禁忌由此開始。說古裝片「表面上是以反暴政反封建為主題，實質上是充滿了兒女私情的曲折情節，傳播著那種悲觀哀怨的氣氛。」要求「表現出歷史的真實及人民的戰鬥性格」，很顯然是反歷史反現實主義的，用階級鬥爭來解釋古代歷史，解釋古人的思想行為

的思維模式由此奠基。說新舊對比「是為暴露而暴露，而並不是積極的為了表現黨和人民的英勇鬥爭」，「在銀幕上只看到陰慘的悲痛的生活，只給人以沉重恐懼的感覺」，其實是站在偽現實主義的立場上，對歷史一廂情願的想像，這種想像在神化勝利者的同時，也神化了人民，此後創作和評論中盛行不衰的「個人迷信」和「人民崇拜」即由此開端。說表彰先進，批判落後的影片是「大事宣揚了男女主角昨日所過的墮落的生活之後，今日沒有經過什麼改造，就糊裡糊塗的轉變過來了。」「把小資產階級不恰當的放在過分重要的地位」云云。至少在客觀上造成了兩種效果，一是助長了迴避真實的傾向，二是貶低知識分子的形象。而「歪曲了工農兵的形象和性格」，「玩弄工農兵」的說法，則從反面為「高大全」開闢了道路。

批判的理由並不是突發的，個體的，在它後面湧動著一股強勁的激進文藝思潮。「在很長時間裡」，這一思潮的表現是「分散的、局部的、缺乏理論與實踐的體系性的」；它的代表人物是流動變化的，「它存在的同時，也存在著對它制約、抗衡的力量。」「到了50年代後期，情況發生了一些變化，尤其是1963年以後的十多年裡，激進的文學思潮（或派別）成了控制全局的、唯一合法化的力量。」[78]這一次，姚芳藻和賈霽充當了它的代表。五年後，姚芳藻被淘汰出局——成了《文匯報》最早劃定的右派。

主流電影是改造的結果，「非主流」電影同樣是改造的結果。清算「非主流」的目的，是為了使電影完全徹底地主流化。第一波「非主流」產生後，主流話語把私營影業看作是「非主流」的根據地，沒想到，在私營影業消亡之後，這個根據地又轉向了國營廠。

注釋

1 1952 年影片審查委員會在工作總結中提到：「根據 1950 年 7 月 11 日政務院頒佈條例，新片均不予審查。後因昆侖新片《武訓傳》犯了嚴重的錯誤，文華新片《腐蝕》、《關連長》等也存在嚴重的缺點，故於 1951 年 7 月份開始，所有香港新片、上海私營新片，由文化部電影指導委員會負責統一審查。」見《影片審查委員會工作總結》，文化部存檔資料。

2 「上海派」是美國電影學者 Paul Clark 提出來的，指的是來自舊上海的電影從業者。參見 Chinese Cinema：Culture and Politics since 1949 一書。Published by the Press Syndicate of the Univwesity of Cambridge，1987 年。

3 《電影政策獻議》，文化部存檔資料。此文的寫作時間約在 1949 年 1 月，同年 4 月 28 日由夏衍自香港帶到北平。見沈芸：《新中國電影事業的創建始末》（1949～1957），載《當代電影》2005 年第 4 期。

4 吳祖光：《為審查制度送終》載香港《文匯報‧影劇週刊》1949 年第 9 期。

5 同上。

6 同上。

7 王連：《從演員們的希望看上海的電影業》，載 1949 年 6 月 29 日《文匯報》。

8 施本：《製片人怎樣迎接新使命看上海的電影業》，載 1949 年 6 月 25 至 26 日《文匯報》。

9 同上。

10 王連：《從演員們的希望看上海的電影業》，載 1949 年 6 月 29 日《文匯報》。

11 施本：《製片人怎樣迎接新使命看上海的電影業》，載 1949 年 6 月 25 至 26 日《文匯報》。

12 王連：《從演員們的希望看上海的電影業》，載 1949 年 6 月 29 日《文匯報》。

13 《新老解放區打成一片，劇影演員大會師》，載 1949 年 7 月 17 日《文匯報》。

14 原載《中華全國文學藝術工作者代表大會紀念文集》，北京：新華書店，1950 年版。轉引自吳迪（啓之）編：《中國電影研究資料》（上卷），北京：文化藝術出版社，2006 年，第 34 頁。

15 蔡楚生：《在文化部電影局藝術委員會擴大座談會上的發言》，1949 年 10 月 31 日，文化部存檔資料。

16 同上。

17 同上。

18 〔蘇〕雷門：《好萊塢──造謠的工廠》，載 1949 年 7 月 29 日《文匯報》。

19 《婦女界對美國電影的看法》，《影劇演員們的認識》，載 1949 年 9 月 19 日《文匯報》。

20 杜高：《論帝國主義文學藝術的徹底反動性》，載 1949 年 9 月 27 日《文匯報》。

21 《揭穿這個漫天大謊——斥美帝反動電影》，載 1949 年 9 月 16 日《文匯報》。

22 《吳湄書面指出美片害人不淺，散播墮落思想污蔑女性人格》，載 1949 年 9 月 19 日《文匯報》。

23 見 1949 年 9 月 19 日《文匯報》。

24 本報座談會紀錄：婦女界對美國電影的看法，載 1949 年 9 月 19 日《文匯報》。

25 陳蒼葉：《我對美帝電影的看法》，載 1950 年 9 月 16 日《文匯報》。

26 陸士煦：《線條至上主義者》，載 1950 年 9 月 19 日《文匯報》。

27 葉真：《正義與非正義》，出處同上。

28 惲逸民：《電影不是為有閒階級服務的》，出處同上。

29 斯勤：《你看了電影能一點感想都沒有嗎？》，載 1950 年 9 月 26 日《文匯報》。

30 展柯：《每一個階級有每一個階級的「人情」》，載 1950 年 9 月 26 日《文匯報》。

31 陳浩睿：《我同意陳蒼葉的看法》，載 1950 年 10 月 7 日《文匯報》。問號處原文不清。

32 謝墨萍：《美帝影片竟無一張好嗎？》，出處同上。

33 見 1950 年 10 月 7 日《文匯報》。

34 《抗美援朝，不演美帝影片》，載 1950 年 12 月 6 日《光明日報》。

35 吳倩：《談談美帝電影的藝術性——上海通訊》，載《文藝報》1950 年 3 卷 3 期。當時報刊上發表的主要文章還有，《文匯報》：《傳播不正確的戀愛觀念，利用色情引導青年趨向墮落——趙先生主張應拒映黃色美片》（1949 年 9 月 19 日），喬列里：《兩個電影世界》（1949 年 10 月 24 日）。今是：《可恥的作風——美國影片中對民族問題的描寫》（1950 年 9 月 19 日），《美國電影——美帝文化侵略和經濟侵略的武器》（1950 年 11 月 10 日），梅朵：《美帝的戰爭影片》（1950 年 11 月 11 日），青海：《美帝影片給我的生活影響》（1950 年 11 月 17 日），顧仲彝、吳邦藩、胡治藩講，姚芒藻整理：《替美國電影算賬》（1950 年 11 月 17 日），《留美同學昨在座談會上揭穿美帝醜惡內幕》（1950 年 11 月 20 日）。《大公報》1950 年 11 月 18 日登載的通訊：《美國影片五年在中國賺的錢夠我們拍二千八百部影片，上海電影界職工座談，堅決拒映美片，開展進步影片生產競賽》及郭紹虞、趙景深、徐中玉、方令儒等人在 11 月 25 日發表的批判美國文化、文藝方面的文章。

36 陳聰：《清除美帝國主義的思想毒害》，載《文藝報》1952 年 6 期。

37 （北京門頭溝煤礦）薄德祿：《昨天 今天 明天》，載 1961 年 4 月 1 日《人民日報》。

38 蔡楚生：《蘇聯電影對中國電影事業的影響和幫助——慶祝「蘇聯影片展覽」開幕》，載 1951 年 11 月 7 日《人民日報》。

39 參見蔡楚生：《向十月革命歡呼，向蘇聯電影學習》，載《中國電影》1957 年第 11、12 期。

40 此語出自蔡楚生《在文化部電影局藝術委員會擴大座談會上的發言》，1949 年 10 月 31 日，文化部存檔資料。

41　《電影政策獻議》見吳迪（啓之）編：《中國電影研究資料》（上卷），北京：
　　文化藝術出版社，2006 年，第 3-5 頁。

42　史東山：《關於今後一個時期內電影的主題和據點》，載《人民日報》1949
　　年 7 月 6 日。

43　《上海聯合電影製片廠文藝整風學習總結報告》，見吳迪（啓之）編：《中國
　　電影研究資料》（上卷），北京：文化藝術出版社，2006 年，第 316-317 頁。

44　同上，第 317 頁。

45　同上，第 318 頁。

46　見《劇影協昨開會歡迎返滬文代》，載《文匯報》1949 年 8 月 22 日。

47　冼群：《關於可不可以寫小資產階級問題》，載《文匯報》1949 年 8 月
　　27 日。

48　左明：《對「可不可以寫小資產階級」的看法》，載《文匯報》1949 年 9 月 8 日。

49　同上。

50　何其芳：《一個文藝創作問題的爭論》，載《文匯報》1949 年 11 月 26 日。

51　冼群在文藝整風中檢討自己之所以要提出「可不可以寫小資產階級」的問
　　題，是因為他聽說有人甚至連「第二是為小資產階級的」也要取消時產生
　　的「近乎本能的反抗」。見《文藝整風粉碎了我的盲目自滿》，載《文匯報》
　　1952 年 2 月 1 日。

52　《論現實主義的路》，《胡風選集》第一卷，成都：四川人民出版社，1996
　　年，第 392 頁。

53　《論現實主義的路》，《胡風選集》第一卷，成都：四川人民出版社，1996
　　年，第 439-440 頁。

54　《關於結算過去》，《胡風評論集》下冊，北京：人民文學出版社，1985 年，
　　第 99 頁。

55　《文藝工作者底發展及其努力方向》，《胡風評論集》下冊，北京：人民文
　　學出版社，1985 年，第 12 頁。

56　《論現實主義的路》，《胡風選集》第一卷，成都：四川人民出版社，1996
　　年，第 409 頁。

57　見馬德波：《史東山先生的先見之明》，載《電影藝術》1996 年第 4 期。

58　洪子誠：《中國當代文學史》，北京：北京大學出版社，1999 年，第 137 頁。

59　之所以說程度不同，是因為某些影片，如《武訓傳》仍未准許公映，儘管
　　由它引起的批判運動已被否定。

60　根據這個標準，有兩類影片不能歸為「非主流」。一類是某些政治上正確的
　　影片，因藝術上的問題受到過公開或不公開的批評，如《劉胡蘭》、《紅旗
　　歌》和孫謙的電影創作。另一類是雖在「文革」前被禁止發行放映，但並
　　沒有在「文革」後得到重新肯定。如 1958 年攝製的表現浮誇風的某些「紀
　　錄性藝術片」。

61　姚芳藻：《是從頭做起的時候了——結算私營電影業兩年來所犯的錯誤》，
　　載《文匯報》1952 年 1 月 27 日。

62　賈霽：《談電影工作者的思想改造》，載《文藝報》1952 年第 14 期。

63　參見《湖南文化界應重視電影批評》，載《文藝報》1952 年第 5 期。

64　嚴子錚：《資產階級創作方法的失敗——關於上海電影文學研究所》，載《文匯報》1952 年 3 月 15 日。

65　康濯：《我對蕭也牧創作思想的看法》，載《文藝報》1951 年第 5 卷第 1 期。

66　蕭也牧：《我一定要切實地改正錯誤》，載《文藝報》1951 年第 5 卷第 1 期。

67　作者朱定，原作載《人民文學》1950 年 1 月號。

68　李鎮：《論石揮的電影藝術道路》，2001 年碩士論文，中國電影藝術研究中心研究生處存。

69　同上。

70　《三百六十行》，載《青青雜誌》1950 年第 12 期。

71　同上。

72　錢春蓮：《新中國初期私營電影研究》，碩士論文，2001 年，中國電影藝術研究中心存。

73　同上。

74　同上。

75　同上。

76　「掌握批評武器摒棄糜爛生活，發揮創造精神建立美滿家庭」是長江影業公司《夫婦進行曲》宣傳本事中的話，轉引自錢春蓮文。

77　《婦女春秋》，載《青青雜誌》1950 年第 17 期。

78　洪子誠：《關於五十至七十年代的中國文學》，載《文學評論》1996 年第 2 期。

第六章　《武訓傳》及其批判

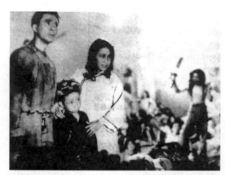

《武訓傳》上下集，昆侖影業公司，1950
年出品。編導：孫瑜，主演：趙丹、周伯
勛、黃宗英、蔣天流、王蓓等。

《武訓傳》是第一波「非主流」電影的魁首，更是所有「非主流」電影的鼻祖。第一波「非主流」電影的批判是從它開始的，這一批判引發的政治運動成為建國後的第一場大規模的文化清算。這一運動從兩個維度上為新中國開創了嶄新的局面，第一，它結束了建國初期的文化多元狀態，奠定了思想一元化的基礎。第二，它為極左思潮開闢了道路，成為政治／文化激進主義的前驅先導。

第一節　武訓與《武訓傳》的修改

武訓（山東堂邑人，1838-1896）是中國近代史上著名的平民教育家，他以乞丐之身而行興學之事，艱苦備嚐，終身不渝。為表彰他的義學善舉，清政府賜其「義學正」之名號、「樂善好施」的匾額和象徵最高榮譽的「黃馬褂」。清國史館將其事蹟列入清史列傳孝行節內。建國前，各界要人和社會名流對他都備極推崇。蔡元培、黃炎培、鄧初民、李公樸、陶行知等民主人士，蔣介石、汪精衛、戴季陶、何思源

等政界人物，馮玉祥、張學良、楊虎城、段繩武、張自忠等軍界要人，郭沫若、郁達夫、臧克家等文化名流，或為他題詞著文，或為他的義學捐款。近代教育家陶行知更是以他為榜樣，創辦育才中學，提倡「武訓精神」，抵抗國民黨當局的壓力，反對當時的教育體制。1945 年，中共主辦的《新華日報》曾發表過稱讚他的文章，[1]1943 年至 1949 年間，中共冀南行署還設立過武訓縣，成立了武訓縣抗日民主政府。總之，武訓是一位有著巨大影響的歷史人物，山東民眾稱其為「武聖人」，知識界視其為平民教育的先驅楷模，國外教育界稱其為「無聲教育家」，[2]在遭到批判以前，他在歷屆政權和不同的社會中都是正面的、被褒揚的、受崇敬的形象。

　　1944 年，孫瑜受陶行知先生之託，決心把武訓的事蹟搬上銀幕。1948 年 7 月中國電影製片廠（「中製」）投拍此片。11 月初，在影片拍攝三分之一的時候，「中製」因政治形勢和經濟困難停拍。1949 年 2 月，昆侖影業公司以低價購得此片的拍攝權和底片、拷貝。孫瑜加入昆侖公司接拍此片。在 1951 年 2 月拍成前，這個劇本經過三次修改。

　　第一次修改是在 1949 年底，在參加了新中國的第一次文代會、徵詢過周恩來對武訓的看法之後，孫瑜採納昆侖編委會陳白塵、蔡楚生、鄭君里、陳鯉庭、沈浮、趙丹、藍馬等人的意見，對劇本做了第一次修改。

　　這是一次根本性的修改。37 年後，孫瑜撰文談到主要修改的內容：「1948 年我在『中製』所拍的《武訓傳》劇本是一部歌頌武訓『行乞興學』勞苦功高的所謂『正劇』。陳鯉庭感到，武訓興辦『義學』可以作為一部興學失敗的『悲劇』來寫。大家也認為，只要指出興『義學』是失敗的，勞而無功的，而武訓本人到老來也發現和感到他失敗的痛苦，才能成為一個大『悲劇』。鄭君里建議把周大作為當時的太平軍北伐被打散、隱身在張舉人家中當車夫的一位壯士；沈浮也想到，周大以後還可以『逼上梁山』帶領一支農民武裝，對地主惡霸索還血債，燒殺報仇——這些修改意見我都一一接受。我認為，封建統治者

不准窮人唸書，但武訓說『咱窮人偏要唸書』，他那種『悲劇性的反抗』能揭露封建統治者『愚民政策』的陰險刻毒。同時，劇本的主題思想和情節雖然作了重大修改──改『正劇』為『悲劇』──武訓為窮孩子們終身艱苦興學雖『勞而無功』，但是他的那種捨己為人的、艱苦奮鬥到底的精神，仍然應在電影的主題思想裡予以肯定和衷心歌頌。」[3]

1950 年初，「上海電影事業管理處」的三位領導，夏衍、于伶和陸萬美聽孫瑜介紹劇本的主題思想和劇情。夏衍認為「武訓不足為訓」。[4]陸萬美表示：「我感到影片提出的問題，和我們今天的現實生活已隔離得太遠。老區農民翻身後自覺學習文化非常熱烈，民辦公助的『莊戶學』，新型的人民大眾學校已成千上萬地建立。武訓當時的悲劇和問題，實際早已解決。但武訓艱苦興學、熱忱勸學的精神，對於迎接明天的文化熱潮，還可能有些鼓勵作用。因此建議，在頭尾加一小學校紀念的場面，找一新的小學教師出來說話，以結合現實，又用今天的觀點對武訓加以批判。」[5]孫瑜按照陸的意見，對劇本做了第二次修改。

從藝術形式上講，這次修改主要在開頭和結尾，劇本原來的開頭是由一個「老布販」在武訓出殯時對他孫兒講武訓興學的故事，結尾也是由這個舊時代的老人勉勵孫輩們好好唸書。孫瑜將時間由清末（1896 年）改成了解放後（1949 年），背景由武訓出殯改成了武訓誕生 111 周年紀念會，講故事的人由「老布販」改成了「人民女教師」，聽眾則由老人的孫子改成了新中國的小學生。為了達到「用今天的觀點對武訓加以批判」的目的，女教師在影片的結尾說了一番總結性的話：「武訓老先生為了窮孩子們爭取受教育的機會，和封建勢力不屈服地、堅韌地鬥爭了一輩子。可是他這種個人的反抗是不夠的。他親手辦了三個『義學』，後來都給地主們搶去了。所以，單純唸書，也是解放不了窮人，還有周大呢──單憑農民的報復心理去除霸報仇，也沒有把廣大群眾給組織起來。中國的勞苦大眾經過了幾千年的苦難和流血的鬥爭，才在為人民服務的共產黨組織之下，在無產階級的政黨的

正確領導下，打倒了帝國主義和國民黨政權，得到了解放！我們紀念武訓，要加緊學習文化，來迎接文化建設高潮。我們要學習他的刻苦耐勞的作風，學習他全心全意為人民服務的精神，讓我們拿武訓為榜樣，心甘情願地為全世界的勞苦大眾做一條牛吧！」[6]這段蓋棺論定的話「是 1950 年底《武訓傳》全片攝完時，經過黨領導提出修改後審定的。基本上概括了《武訓傳》的主題思想（或稱『傾向』）和劇情發展──評述和刻畫武訓幻想『唸書能救窮人』並為之奮鬥一生的『悲劇』，歌頌他堅持到底的精神，描寫武訓發現他興學失敗的悲痛，把希望寄託在周大武裝鬥爭的勝利上。這也是 1950 年初《武訓傳》劇本之所以得到通過並進行拍攝的主要原因之一。」[7]

　　第三次修改與前兩次不同，前兩次源於政治，第三次則是由於經濟──昆侖公司發不出工資，要求孫瑜將此片拍成上下兩集。在緊密結合主題思想的基礎上，孫瑜添加一些情節：一，武訓昏睡中幻入地獄、天堂的夢境，二，李四和王牢頭協助周大越獄，周大逼上梁山。三，封建官吏為了收攬人心，利用武訓，奏請朝廷嘉獎武訓。這次修改雖然不如前兩次重要，但是它加強了一文一武這正副兩條線索，豐富了人物形象，突顯了主題思想。

　　1950 年底，《武訓傳》公映，「觀眾反應極為強烈，可算是好評如潮，『口碑載道』」。[8]1951 年 2 月，孫瑜帶著拷貝到北京請周恩來等領導審看。2 月 21 日晚 7 時，周恩來、胡喬木、朱德等百餘位中央首長在中南海某大廳觀看了此片，「大廳裡反應良好，映完獲得不少的掌聲。」[9]朱德與孫瑜握手，稱讚道「很有教育意義」，[10]周恩來、胡喬木、陸定一都鼓了掌，[11]周恩來建議孫瑜將狗腿子毒打武訓的鏡頭剪短。[12]孫瑜馬上照辦。

　　從上述修改劇本的過程中，可以看出，《武訓傳》的文本雖然受到了國家意識形態的嚴重操控──從正劇改成悲劇，從單純的行乞興學到一文一武兩個情節線，但是，作為定稿的文本仍舊帶有明顯的個人痕跡

——對武訓行為和品質的肯定和頌揚。對於權力話語來說，堅持個人觀點，也就是堅持個人闡釋歷史的合法性，亦既堅持文化與話語的多元。這種姿態本身就是對一元化的挑戰，因此，批判其個人觀點勢在必行。另外，特別值得注意的是，文本的修改和定稿是在黨的具體指導下進行的，並且其定稿是經過黨的領導審定的。儘管黨內對武訓的評價略有分歧，[13]但是，即使是黨內高層也沒想到，肯定《武訓傳》就是「承認或容忍污蔑農民革命鬥爭，污蔑中國歷史，污蔑中國民族的反動宣傳為正當的宣傳」。[14]即使朱德、周恩來、胡喬木也沒有想到，區區一部《武訓傳》會說明「我國文化界的思想混亂達到了何種的程度」！[15]會證明「資產階級的反動思想侵入了戰鬥的共產黨。」[16]會引發一場聲勢浩大、影響深遠的政治運動。這一巨大的反差說明，以激進主義為特徵的極左思潮從建國之初就已經產生，它遠遠地超過了黨內高層的思想認識水平，因此，它有資格批評那些「號稱學得了馬克思主義的共產黨員」，「喪失了批判的能力，有些人竟至向這種反動思想投降。」[17]它要貫徹、豐富《講話》所提出的文藝思想體系，進一步確立「文藝為政治服務」的思想原則。建國初期電影生產的平衡局面——國營與私營影業同在、政治話語與個人話語並存的二元格局由此被打破。

第二節　兩種歷史觀：「批判與歌頌結合」

孫瑜晚年總結經驗：「《武訓傳》一方面評述武訓『興學的失敗』，同時又用一種誇張的藝術手法歌頌他為窮孩子艱苦奮鬥一生的『精神』。這種『批判結合歌頌』的藝術手法是一個冒險的探索，可能影響主題思想的準確體現。」[18]應該說，孫瑜的總結是有道理的。但是，他還沒有說到點上，「武訓不足為訓」（夏衍語）才是問題的關鍵所在。

換句話說，在新中國的語境下，《武訓傳》的出現是一個異數。這個異數的出現固然是「思想混亂」（毛澤東語）的結果，同時也是「批判結合歌頌」的勝利。

「批判結合歌頌」的藝術手法雖然蒙蔽了審查者的眼睛，但是，也造成了政治話語與個人話語的矛盾衝突。這一矛盾衝突首先表現在歷史觀上。按照意識形態的要求，人民創造了歷史，階級鬥爭是推動歷史發展的動力，階級合作是統治階級緩和階級矛盾的策略，它只能拉歷史倒退。《武訓傳》顯然違反了這一規定。它既反對階級壓迫，又肯定階級合作。請看影片前半部對階級壓迫的描寫：7 歲的武訓拿著自己掙來的錢和一本《三字經》，走進一私塾學堂，懇求私塾老師收留自己唸書，老師怒氣衝衝搶過小武訓手中的錢和書，大罵著「滾！豈有此理，滾！」將小武訓趕出大門。青年武訓在張舉人家扛長活，舉人承諾一年給他六吊工錢。武訓受苦受累幹了 3 年，從來沒有想過領工錢。一日，家鄉的大叔找他，告訴他大娘病了。武訓懇求東家發給他 3 年工錢給大娘看病。張舉人打開帳本，大筆一揮：「庚辰三月支九吊，辛巳二月支九吊」，然後，拿著假賬告訴武訓，他的工錢全支完了。武訓哀求他，做事要憑良心。舉人大怒，命打手趙熊將他捆起來痛打。如果編導沿著意識形態的規定走下去，後面的故事就應當是階級的反抗，就像幾十年來我們司空見慣的模式一樣——受壓迫者忍無可忍，逼上梁山。然而，編導寫的是武訓，他要尊重歷史，尊重武訓。也就是說，他的個人意志和他所選擇的敘事客體使他必須堅持另外一種歷史觀。

於是，我們看到了影片後半部關於階級合作的描寫：行乞 30 年後，武訓拿著積攢的錢，來到當地的著名士紳楊樹坊進士家。在楊家門前跪了 3 天，感動了楊進士。楊進士將他扶起，答應幫他辦義學。於是，楊進士召集了 3、40 位士紳商量如何共襄義舉。年輕的士紳郭芬怒斥張舉人對武訓的誣衊，率先為義學捐款，士紳們亦為武訓的苦操奇行和大公無私所感動，紛紛解囊相助。站在一旁的武訓，顫動著花白的鬍子，欣

喜得老淚縱橫。20間瓦房的義學完工,「崇賢義塾」建成了,武訓請來了方圓二三百里學問最好的崔准出任老師。開學典禮上,崔先生向學生們講話:「沒有錢的窮孩子們,你們今天能在這裡唸書上學可真不容易啊!你們要好好用功,不要辜負了武七老先生,他討了30年的飯,扛了30年的苦活,才修起了義學。你們都是莊稼人的孩子,莊稼人因為不識字,從小苦到老,所以你們一定要好好地唸書、識字,也免得被別人欺負,也可以懂得聖賢的道理……」 楊樹坊、郭芬、崔准是士紳階層的代表,士紳階層是統治階級中的一員,統治者與被統治者居然走到了一起,共同致力於免費教育,以改變窮人的命運。這是在宣揚改良主義的歷史觀,在這種歷史觀看來,統治階級,至少其中的某些階層並不像意識形態規定的那樣壞,他們有良心、講人道、關心弱勢群體,很願意為貧下中農服務。也就是說,壓迫階級與被壓迫階級之間有著共同的道德,共同的人性、共同的需求,他們一道創造著歷史。因此,推動歷史的不僅有階級鬥爭,還有階級合作。

儘管編導後來按照意識形態的規定告訴人們,武訓和義學被地方長官和清廷所利用,興學失敗了。但是,楊樹坊、郭芬、崔先生的形象仍舊感動著人們。很多批判文章鉤沉索隱,不遺餘力地論證楊樹坊是當地的惡霸地主、民團頭目,是鎮壓農民造反的劊子手的原因就在這裡——只有把楊樹坊這個支持義學的代表簡化、醜化成一個完全徹底的階級敵人,規定中的歷史觀才能成立,郭芬、崔准等士紳的階級合作才會變成「偽歷史」,武訓的投降主義罪名才能落實。

兩種話語提供了兩種歷史觀,兩種歷史觀有著不同的政治選擇,以階級鬥爭為歷史動力的歷史觀自然要選擇革命,而承認階級合作者自然要贊同改良。因此,影片在提供了兩種歷史觀的同時,也提供了對革命與改良的不同闡釋。孫瑜和他的同事們、領導們以為,加上周大造反這一條線,就可以使影片符合意識形態的要求。然而,這一文一武之間的關係卻成了陷影片於政治災難的陷阱。文本中有兩處周大

與武訓的對話——周大殺出牢獄之後，到破廟裡拉武訓入夥。周大勸武訓：「武七，你跟咱們一塊去當響馬吧！這個世道不是咱們窮人過的啊。我們要殺，殺盡這些狗官惡霸。」武訓遲疑地問：「殺？殺行嗎？殺，他們這麼多人，也殺不光啊！我看還是辦義學要緊啊！」周大莫名其妙：「義學？」武訓解釋：「義學，讓窮孩子都有書唸。」周大明白了：「好，武七，你來文的，我來武的，咱們一文一武，讓這些狗官惡霸知道我們老百姓不是好欺負的。咱們再會吧！」武訓辦了第一所義學之後，去買糧救濟饑民。路上遇到了周大帶著的一夥響馬。周大對武訓說：「七哥，聽說你辦了個義學，真了不起，可是莊稼人單憑唸書就幹得過那些狗官和惡霸嗎？不行的，小心他們騙你。」武訓：「騙我？」周大抽出鋒利的馬刀，用兩個指頭彈得鋼刀鏘鏘地顫響：「要憑這個！」武訓：「全靠殺人行嗎？」周大：「可惜我沒有一個好頭子，好好地帶我們幹！洪秀全到了南京，上了寶座，就忘了我們窮人……可是我們還得幹下去！」周大一躍上馬，在馬上興奮地揮臂：「造反哪！大家一齊幹吧，總有一天，這天下都是咱們窮人的！」

　　按照激進主義的文藝觀，武訓只有兩條路可走：一個是參加周大的響馬隊伍，像宋景詩那樣，找機會殺回老家，先把張舉人、趙熊、魏俊、四奶奶統統殺光，再到四奶奶的牙床上好好滾一滾。二是像錢媽說的那樣，帶著小桃遠走高飛，生兒育女，等兒女當大成人，就像朱老忠那樣返回故里，找張舉人報仇雪恨。而周大對堅持辦義學的武訓也只能有兩種態度：在他辦義學前，對他嗤之以鼻，嚴厲批判，而不應該說什麼「一文一武」、「真了不起」一類的嚴重地喪失階級立場的話。在他辦義學後，勸其悔改，如果他堅持改良主義的立場，就把他殺掉。總之，武訓與周大之間是兩條道路、兩個階級的鬥爭。可是，影片卻讓這勢不兩立的雙方相互理解、相互同情。這就等於讓革命派與改良派握手言歡，等於讓革命承認改良的合理性。換言之，等於宣傳投降主義。儘管影片的後面補上了一筆，試圖暗示興學失敗的武訓

寄希望於周大的造反。但是，影片的基調已定，這一筆無濟於事。很多批判文章都以武訓反對殺人為例，證明武訓站在地主階級的立場上，證明影片誣衊了農民革命，其源頭就在於兩種話語的衝突。

　　文藝所要表達的核心是人，《武訓傳》寫的是武訓這個人。武訓身上最光彩、最奇特、最可貴的事蹟和品質就是以乞丐之身幾十年如一日地辦義學。臨清士紳在為武訓請獎的公文中寫道：「富厚之家樂施固所常有，乞討之子好善實出萬難，況五十餘年始終不怠。問之常人，固屬不能；即有義士為善，一時則有餘，為善終身則不足，此固千秋之罕聞。」[19]這裡所謂的「好善」、「為善」，換成儒家的話就是「仁者愛人」、「見義勇為」，換成今天的話就是「同情社會底層，關注弱勢群體」。影片中有這樣一場戲：楊樹坊答應了武訓的請求，召集士紳們開會。楊稱讚武訓修義學的志向和他的苦操奇行：「咱們應當見義勇為，當仁不讓……不要辜負武七30年修義學的苦心。」正說話間，張舉人進來了。他大罵武訓是瘋子、騙子、傻子，並對他的義學極盡誣衊之能事。年輕士紳郭芬站起反駁張舉人：「各位老大哥，張舉人說武七是個瘋子、騙子、傻子，可是有一件事大家看得清楚，武七他吃苦積錢，決不是為了自己，也決不是把錢往自己家裡搬，去討三奶奶、四奶奶，他是為了要給窮孩子們唸書，為了要給莊稼人找辦法！像他這樣大公無私、悲天憫人的瘋子、騙子、傻子，恐怕我們世上還嫌太少哪！我們還要多來幾千個幾百個像武訓這樣的瘋子、騙子、傻子！張舉人，你是知書明禮的，你該知道『民為邦本』，可是你偏偏要口口聲聲說『三綱五常，君臣父子』，把莊稼人當作牛馬都不如！難道你忘記了，你吃的、喝的、穿的、住的，都是由莊稼人身上刮來的嗎？」楊樹坊、郭芬讚揚的正是武訓身上的人道主義。可以說，人道主義是武訓和《武訓傳》的靈魂。陶行知對武訓精神「三無四有」的總結、[20]郭沫若稱武訓是中國的裴士托洛齊以及百餘年來朝野關於武訓的美談，莫不由此生發。兩種話語衝突的深層是人道觀的衝突。

　　正像上述公文裡講的，武訓奉行的人道主義的特殊性在於，他本身處在社會最底層，是弱勢群體中的最弱者。然而，他卻要以弱者之姿行強者之事，以貧賤之身成高尚之行。幾十年始終不怠，完全靠乞討要飯、磕響頭、耍把戲、做短工完成原始積累，終於在晚年辦起了三所義學。更可驚歎的是，他在功成名就、家資萬貫之後，堅持不娶妻室，不用毫釐於個人享受，仍舊以乞討為生。孫瑜對武訓的批判是有底線的，他可以批判武訓的政治選擇，可以在歷史觀、政治觀上向意識形態讓步，但在人道觀上卻拒絕妥協。他要塑造一個真實的、堅持人道主義理想的武訓形象，要用這個形象表現自己對人道主義的推崇和追求，要用這個形象來感動國人，使人們變得高尚起來。這就是孫瑜無法放棄的歌頌，他要為武訓的捨己為人而歌，為武訓的苦操奇行而歌，為武訓的人道理想而歌。

　　人道主義屬於道德範疇，武訓身上的人道主義光輝使他佔據了道德的至高點。要將他拉下來再踏上一萬隻腳，就必須在道德上做文章。周揚、江青等人主持的《武訓歷史調查記》之所以僅憑道聽塗說就把武訓定為「大流氓」，是因為他們知道，要消除《武訓傳》的影響，不但要在政治上打倒武訓，還要在道德上置他於死地。問題是，即便武訓認了幾個年輕的乾娘，與某個女人生了一個「小豆沫」，他「修個義學為貧寒」的理想和實踐就要不得了嗎？他的人道主義就會坑害窮孩子嗎？周揚、江青及其追隨者無法回答這些問題。出於同樣的理由，「文革」後為武訓辯白的人們紛紛當起了武訓的道德衛士，而當年的孫瑜則迴避了這類敏感問題——在當時的語境中，他所能歌頌的武訓必須是一個禁慾主義者。

　　在謳歌武訓的人道主義的同時，孫瑜沒有忘記意識形態的使命，為了提醒人們記住武訓的失敗。他不得不違背邏輯。這裡有兩個例子：義學裡，一個穿著襤褸的婦人用力拉她的孩子，嘴裡喊著：「回家去，唸啥書呀？」孩子不回去，婦人道：「莊稼人唸啥書呀，莊稼人要幹活！」

「唸了書，活也不幹了。架子也大了，走，回家去！」武訓睜大了眼睛，好像頭上挨了一棒⋯⋯武訓在院子裡纏線蛋，學生趙光遠在旁邊給他講書。趙光遠唸道：「學而優則仕。」武訓問這句話是什麼意思。趙光遠解釋說：「這就是說，書唸好了，就可以做官。」武訓怔住了：「做官？⋯⋯窮人唸好了書給窮人想辦法。做官？做了官那怎麼辦？」

武訓辦義學是為了讓窮孩子唸書。窮孩子唸不起書是因為貧窮。貧窮是個複雜的社會問題，並不全是由階級壓迫造成的。多生、疾病、懶惰、賭博、天災人禍等等非階級性的原因都可能造成貧窮。因為貧窮家裡需要勞動力，家長不願意讓孩子唸書。因為唸了書而忘了本等問題即使在今天也普遍存在。把今人也難以解決的問題，推到百餘年前的武訓頭上，以此來證明義學的失敗是缺乏說服力的。武訓辦義學離不開士紳、商賈和官府的支持。錢攢多了，需要士紳替他保存；放債生息，需要商賈替他經營；辦義學需要官府的批准。武訓應該清楚，在地主、士紳、商賈、官吏之中也有講誠信、奉人道、行仁政者，就像貧苦農民之中也有壞蛋、流氓、奸狡之徒一樣。既然如此，「學而優則仕」既不應讓他感到擔憂，也不能成為興學失敗的佐證。可是，為了將正劇改成悲劇，為了證明武訓興學失敗，孫瑜不得不違反這些基本常識。

為了調解兩種話語的衝突，孫瑜將故事的講述者由一個老布販換成人民女教師，通過女教師之口，把影片的主題以非常直白的方式訴諸於觀眾和執政黨。這一改換是意味深長的，這裡既可以看出舊上海的電影藝術家向新政權誠心誠意的歸附，又可以看出敘事藝術在應對政治話語時的笨拙生硬，同時，這裡面還包含著「畫眉深淺入時無」的試探與討好。

儘管後來的事實證明，政治話語對這種討好毫不領情，但是，女教師的加入卻使影片的結構發生了重大變化——女教師成為影片中的角色之一，從而具有了兩種敘事功能。第一種功能是編導的代言人，孫瑜試圖通過這個女教師之口來說明自己的創作宗旨。第二種功能是

意識形態的傳聲筒，孫瑜試圖通過這個傳聲筒將他所理解的政治理念傳達給觀眾。很顯然，女教師就是「批判結合歌頌」的結晶。孫瑜想用女教師的形象將個人話語與政治話語粘合在一起。然而，形象大於思維。武訓活生生的銀幕形象遠遠勝過了女教師生硬的說教。「他（武訓）含淚微笑默默地跪勸小學生們不要賭錢，感激地跪謝考得第一名的小學生趙光遠，在牌坊下卻堅決不肯跪領封建王朝賞穿的黃馬褂等等表演，使得電影觀眾情不自禁會流下熱淚，長留在觀眾記憶中的，是這位白髮蒼蒼的老乞丐痛哭流涕、悲勸孩子們『將來千萬不要忘記咱窮人的哀懇聲聲……』」晚年的孫瑜認識到了這一點。[21]

　　1949年8月，孫瑜從北京回到上海，第一次文代會上那些洋溢著高度革命豪情的文藝節目猶在目前，他腦海裡好像總飄浮著一個大問號──「在『秧歌』飛扭、『腰鼓』震天、響徹著億萬人衝鋒陷陣的進軍號角聲中，誰還會去注意到清朝末年山東荒村外踽踽獨行、『行乞興學』的一個孤老頭呢？」[22]孫瑜這不祥的預感在《武訓傳》公映五個月後被證實。儘管新中國的觀眾仍舊關注那個孤老頭和他的事業，但是由於政治的介入，這種關注已經衍變成一場全國性的政治運動。歷史證明，《武訓傳》生不逢時。

第三節　《武訓傳》評價的反覆

　　從1950年12月公映到1951年5月20日《人民日報》發表社論前，人們對《武訓傳》的評價基本是正面的──國內各大報紛紛發表影評和介紹性文字：孫瑜介紹編導此片的艱辛過程，趙丹講述了演武訓時受到的教育，端木蕻良讚揚武訓的奉獻精神，育才學校的校長表示要進一步發揮「武訓精神」……據統計，在這幾個月中，各地報刊

發表的有關文章共計 55 篇。[23]在這 55 篇之中，只有賈霽、楊耳、鄧友梅等少數人對武訓和影片持批評態度。在 17 年的電影史上，「百家爭鳴」的局面只有兩次，這是第一次。

在反對意見中，賈霽的文章《不足為訓的武訓》值得一提，此文的觀點不但頗有代表性，而且還有相當的「理論」色彩。賈文認為，影片是失敗的。就人物的思想而言，武訓沒有透過現象看本質，不是把階級壓迫而是把不識字當作窮人受苦的根本原因。他生活的時代正是太平天國革命運動興起的時代，他身邊還有一個參加過太平軍的周大，「為什麼這個時代這個影響沒有在武訓的頭腦裡起著積極作用呢？」因此，武訓對生活的認識「是從個人出發的，主觀唯心的，形式主義的。」「這種認識，違反歷史現實的真理，它的出發點是錯誤的，它的結果是危險的。」就人物採取的方法而言，武訓的行乞興學，脫離勞動，脫離群眾，脫離偉大的時代運動。辦義學「不走群眾路線」，「不依靠群眾來實現計畫」，而是依靠地主階級。這說明武訓「沒有站穩了階級的立場，是向統治者做了半生半世的妥協和變節。」因此，武訓走的「是階級調和的路線」，其方法是「近似於改良主義的方法。」就題材而言，武訓這個題材根本不值得表現，「它與我們偉大祖國的歷史不相稱，與我們偉大的現實運動不相容，它對於歷史和今天，都是沒有意義，沒有價值的。」而編導在表現這一題材上也犯了「嚴重的」、「根本性」的錯誤：「武訓既然是一個善良的勞動人民，按照他小時候的『聰明靈巧』善於學習的特徵，對於私塾先生和掌櫃的這類人物的仇恨，到了後來為什麼都喪失殆盡了呢？」「武訓的幼年分明已經有著了對於識字的渴望，為什麼一定還要到地獄裡去幻遊一下才有所謂覺悟呢？那一種變態的心理分析所表現的一種小資產階級知識分子瘋癲癡迷患得患失的沒落情調，難道是一個老老實實的勞動農民所能有的情緒嗎？」一個更嚴重的錯誤是，影片宣傳說，「文字無論掌握在誰手裡也都是對任何人服務的……這就是影片所編造的關於立字據偷字據

的等等戲劇性，突出地肯定地宣傳了字據在當時社會的超階級的社會效能。」字據是法律憑證，而法律是有階級性的，封建社會的法律是為地主階級服務的，所以他們根本不怕字據，武訓並不會因為有了一紙字據，就會從地保那裡要回他存的一百二十吊。地保也犯不著為了賴賬而派人去偷與武訓立下的字據。結論是：「作者在這裡盡其能事地做到了一種模糊階級鬥爭意識的一種無原則立場的宣傳。」[24]

賈霽的上述觀點是完全錯誤的，第一，他對武訓「透過現象看本質」的要求背離了歷史的規定性，把階級鬥爭的觀點強加給歷史人物。第二，他對武訓的責難——不走群眾路線、投靠地主階級辦義學、對地主階級的仇恨喪失殆盡等說法違背了基本的歷史常識。第三，階級鬥爭不是推動歷史的唯一動力，階級合作、改良主義同樣是推動中國現代化的重要力量。[25]第四，因此，同近代史上出現的工業救國、科學救國、教育救國等進步的、改良的思潮一樣，武訓「辦個義學為貧寒」的人道主義思想和努力不但在歷史上有意義，在現實中亦有價值。第五，影片表現武訓覺悟的藝術手法——夢遊地獄天堂，是否允當可以討論，但將其說成「變態的心理分析」、「小資產階級知識分子瘋癲癡迷患得患失的沒落情調」則完全是以政治話語取代藝術分析，以打棍子扣帽子代替正常的學術探討。

在中國電影史上，賈霽的這篇文章意義重大，它不但為反歷史、反馬克思主義、反現實主義的「政治索隱式影評」開了先河，[26]而且也為強辭奪理、上綱上線、「五子登科」的黨棍學閥的惡劣作風開闢了道路。此文最初發表在《文藝報》上，在毛澤東發動《武訓傳》批判的前五天，被《人民日報》轉載，成為發動這次政治運動的前驅先導。兩年後又成為人民出版社出版的《武訓和〈武訓傳〉批判》一書的首篇，此文在權力話語中的意義和分量可見一斑。

1951年5月20日，《人民日報》發表了毛澤東親自撰寫的社論《應當重視電影〈武訓傳〉的討論》。這篇社論是毛澤東文藝思想體

系中的一個重要文獻，它是對《講話》中提出的「歌頌與暴露」觀點的補充和發揮。《講話》中，政治是區分歌頌與暴露的標準：「對於革命的文藝家，暴露的對象，只能是侵略者、剝削者、壓迫者及其在人民中所遺留的惡劣影響，而不能是人民大眾。」社論則將這一標準深入到文化之中：「《武訓傳》所提出的問題帶有根本性質，像武訓這樣的人，根本不去觸動封建經濟基礎及其上層建築的一根毫毛，反而狂熱地宣傳封建文化，並為了取得自己所沒有的宣傳封建文化的地位，就對反動的封建統治階級竭盡奴顏婢膝之能事，這種醜惡的行為，難道我們所應當歌頌的嗎？」對照一下同是《講話》中提出的觀點：「我們決不可拒絕繼承和借鑑古人和外國人，哪怕是封建階級和資產階級的東西。」就可以清楚地看出，「歌頌與暴露」的文藝思想在始作俑者那裡發生了怎樣的變化。同時，這篇社論也是對關於京劇《逼上梁山》的通信中提出的歷史觀的豐富和發展。在通信中，毛澤東要求的只是「恢復了歷史的面目」，而在社論中，則進一步提出了如何看待中國歷史，如何看待農民革命的問題。並為《武訓傳》下了這樣的結論：它是「污蔑農民革命鬥爭，污蔑中國歷史，污蔑中國民族的反動宣傳……」這篇社論開創了以政治手段解決文藝問題的先河，「強化了文學主題的單一性」，「使文藝隸屬於政治的關係更加凝固化」。「《講話》為中國當代文學思潮所奠定的這一基石，在這次批判運動中被夯實加固。」[27]

在社論發表的當天，《人民日報》在「黨員生活」欄目中，發表了短評〈共產黨員應該參加關於《武訓傳》的批判〉，《人民教育》也發表社論〈展開《武訓傳》的討論，打倒武訓精神〉，文化、教育、歷史研究等部門亦迅速地行動起來，召開各種批判會，各界名人被組織起來，紛紛發表表態性文章，徐特立、何其芳、夏衍、艾青、袁水拍、胡繩、王朝聞、錢俊瑞、華君武、陳波兒等踴躍參加，孫瑜、趙丹登報檢討，馬敘倫、李士釗、端木蕻良等為武訓說過好話的人們紛紛進

行自我批判。《大眾電影》等刊物紛紛刊出編輯部的檢討文章……不久，中央教育部發佈了「各地以武訓命名的學校應即更改校名」的通知。從社論發表到 5 月底的 11 天中，僅報上發表的批判和檢討文章即達 108 篇，6 月份報上批判文章的數量則翻了 4 倍，不算各報編發的文章，僅以個人署名的文章即達 410 多篇，至 1951 年 8 月底，這類文章已達到 850 多篇。[28]

8 月 8 日，《人民日報》發表周揚的文章《反人民、反歷史的思想和反現實主義的藝術》，這一長文為《武訓傳》批判做了理論性的總結：政治上反人民，思想上反歷史，文學上反現實主義。周揚的邏輯前提是：「因為新中國是革命的武裝鬥爭的成果，如果強調改良主義的合理性和正當性，當然，就等於質疑了革命的合理性和正當性。」「這個前提，一是否認對歷史的不同闡釋的合法性，另一個是否認文學寫作的修辭性質，和作家的虛構的權利。」[29]根據這個前提，周恩來在中央做了檢查，夏衍等電影方面的領導在報上公開檢討，李士釗六年後被打成右派，武訓成為死有餘辜的歷史罪人，《武訓傳》被禁映。《武訓傳》的評價由正面走向了反面。

16 年後的「文革」期間，這一事件被人們以更狂熱的姿態書寫，1967 年 5 月 26 日，《人民日報》重新發表毛澤東為《武訓傳》撰寫的社論；5 月 27 日，《人民日報》在報導全國億萬軍民歡呼〈應當重視電影武訓傳的討論〉重新發表的同時，宣佈「把《武訓傳》和《修養》一起拋進垃圾堆」。劉少奇的「修正主義」與武訓的「奴才主義」掛上了鉤，孔孟之道與武訓精神成了難兄難弟。在揮舞批判武器的同時，武器的批判也派上了用場──武訓的墳墓被掘，屍骨被拋，塑像、匾額、祠堂被毀。《武訓傳》更成了過街老鼠。耐人尋味的是，在光大當年「無限上綱」，「五子登科」的政治索隱作風的同時，當年大多數批判者，如周揚、夏衍、田漢等人也被打成了文藝黑線上的人物，或淪為楚囚，或住進牛棚。

第四節　《武訓歷史調查記》的邏輯與眞僞

為了徹底澄清文化界和教育界在武訓問題上的混亂思想，《人民日報》社和中央文化部組織了一個武訓歷史調查組。調查組由周揚負責，由《人民日報》的袁水拍、中央文化部的鍾惦棐和江青（化名李進），山東宣傳部的馮毅之，聊城地委宣傳部的司洛路，臨清鎮委宣傳部的趙國璧等 13 人組成。在堂邑、臨清、館陶等縣、鎮、區、村幹部的協助下，訪問了當地各階層的人 160 餘位，進行了兩個多月的調查，由袁水拍、鍾惦棐、江青三人執筆。7 月 23～31 日，《人民日報》連載《武訓歷史調查記》（下面簡稱《調查記》）。

《調查記》分五部分，一、和武訓同時的當地農民革命領袖宋景詩；二、武訓的為人；三、武訓學校的性質；四、武訓的高利貸剝削；五，武訓的土地剝削。《調查記》的結論是：「武訓是一個以『興學』為手段，被當時反動政府賦予特權而為整個地主階級和反動政府服務的大流氓、大債主和大地主。」《調查記》將這一全國性的政治運動推向高潮，各單位組織人馬學習《調查記》，各種學習心得占滿了大小報刊的版面。郭沫若、翦伯贊、管樺、李爾重等名人學者紛紛撰文，談《調查記》給他們的教育啓發。

在《武訓傳》批判的運動中，對影片最具殺傷力，也最富理性說服力的莫過於《調查記》。拋開方法，僅從文本上看，《調查記》科學嚴謹，尊重歷史。它開列了 160 餘位被訪人的名單，徵引了大量史料，所有的結論似乎都有充分的證據——或當事人（主要是勞動人民）的口述，或文字資料的佐證。可是，30 年後，當歷史允許人們重新評價武訓和《武訓傳》的時候，《調查記》所提供的證據即刻土崩瓦解，《調查記》下的結論被一一推翻。人們將這個《調查記》與反右派運動，與「文化大革命」，與劉少奇的冤案聯繫起來是毫不奇怪的。它不但是

權力話語動用國家力量、有組織有目的地製造偽證的領軍之作，而且已經成為一種值得研究的文化現象。

這個調查的最大特點是有罪推定——「先定結論後找證據」。因此，調查組「光喜歡聽說武訓的壞話和否定的話，不喜歡聽說他的好話。」「當時參加座談的人們有幾種不同的態度；有人認為武訓就是個窮要飯的，武二豆沫、大叫化子；有人稱他為『武聖人』，說他要飯攢錢是為窮人辦義學，他把乞討來的錢存放到買賣鋪戶生息長利，用來辦義學。總的看，被調查人在預先不知道調查團的目的情況下，對武訓的作為都大加讚揚，說他是好人，是聖人。」[30]開會之初，堂邑縣長說不能否定武聖人。縣委書記只得拉他的衣襟示意。一位70多歲的清朝藤甲兵讚揚武訓，村幹部告訴他不要再講武訓的好話後，調查組再去訪問他時，他就以耳聾，聽不懂話為由，什麼也不講了。[31]

用這種調查方法，給武訓戴上什麼帽子都不算難事。據調查團成員之一，當年聊城地委宣傳部長司洛路回憶，大地主、大債主和大流氓是調查組回京後給武訓定的結論。可是，根據所得材料武訓夠不上「大地主」的資格，於是派他回去想辦法。司洛路到了武訓的家鄉武莊，找到武訓的二哥武謙的曾孫武金興，從他手裡拿到兩本上面寫著「義學正」的地畝賬。「調查團一看這兩本地畝賬，就說定地主是夠了，所以給武訓戴上了『大地主』的帽子。」[32]那麼這兩本地畝賬是否能證明武訓是個大地主呢？當年參加調查的中共臨清鎮宣傳部長趙國壁，在30多年後說了實話：「武訓一生的確買了幾百畝地，在臨清大概就有二三百畝，這些地就在臨清西南的楊墳一帶，那裡有武訓辦的一處義學，他所有的地，都歸義學所有。他本人不因為買了一些地就過剝削生活。」[33]對此，《調查記》有自己獨特的解釋：「他（武訓，作者注）吃得苦，穿得破，『堅苦卓絕』（蔣介石：《武訓先生傳贊》原注），一方面是為了可以擴大他的剝削資本，一方面也是為了必須保持這『苦行』的外形，『以乞丐終』，才能繼續欺騙，進行剝削。他的這

種守財奴工兵作風是中國封建社會中一部分地主高利貸的特性之一。」
這種解釋迴避了一個關鍵問題：武訓進行欺騙、剝削所得財產是否用
在了自己身上？35年後，聊城師範的兩位教師在重新調查後，以不勝
感慨的口吻回答了這個問題：「武訓自己一天地主生活也沒過，世界上
哪有不過地主生活的地主啊！」[34]

　　把武訓定為「大債主」是因為他的「主要剝削方式是高利貸」，《調
查記》詳細論列了武訓放債生息的方法、利息和討債的手段，以及他
坑害勞動人民的具體事例：因為怕窮人還不起債，武訓就採取「窮人
使，富人保」的辦法，也就是把錢貸給富人，讓富人轉貸窮人，他跟
富人要賬。其貸款的附帶原則是，貸款人必須是「夠三輩」的人家——
——債務人死了，武訓還可以找他的後輩算賬。武訓貸款的利息比清政
府規定的還高——月利三分，「如果向地主豪紳或銀號存錢，由他們轉
放高利貸，利率就只能比最高標準低一些，以便地主他們為他經手放
債，也得到一部分好處。」武訓討債的手段一般人學不了，調查組在
當地的勞動人民中聽到了這麼一個故事：一個姓張的衙役借了武訓二
十吊錢賴著不還，武訓就睡在衙門口，早晨起來抓起自己的屎就吃，
行人圍觀，驚動了州官，只得命令那個姓張的衙役趕快把本利一併還
給武訓。當地勞動人民還揭發，武訓運用高利貸奪走了兩個看閘人棲
身的小屋，奪走了一個賣書人的箱子。據此，《調查記》寫道：「凡屬
勞動人民，都說，當時他們都看不起武訓，所以叫他『豆沫』、『憨七』，
又因為他貪錢如命，所以說他是『財迷』。」令人費解的是，在調查組
依靠的「勞動人民」中，竟沒有一個人能夠說明這個「財迷」把迷來
的錢用在了什麼地方。

　　35年後，人們找到了答案：「當地群眾說，這些錢是用在辦義學
上，所以借他錢的人也給他一點利息，但是並不高，而且多是借給一
些商人，所以群眾並沒有把武訓當大債主看待。」[35]參加過調查團的
趙國璧甚至認為，上當受騙的不是借貸人而是放貸者：「武訓本人不識

字，他乞討來的錢，托人給存放到一些店鋪裡生點息，利息有高有低，他自己不會記賬，就拾些破繩頭、布條搓成繩，借他錢多的他就打個大結，借他錢少的，他就打個小結。因為這，他少不了挨勒受騙。」[36]

把武訓定為「大流氓」有兩個「證據」，其一，武訓拜過許多年輕婦女做乾娘，其中一個青年守寡的乾娘生了孩子，人們趕著叫「小豆沫」。另外，他還吃過族弟媳的「媽媽」。其二，幾個幫助武訓興辦興學的人都是流氓（《調查記》沒提供任何證據），「因此我們斷定，武訓生前，在魯西一帶，有一個相當大的流氓幫口，而武訓等人就是這個幫口的核心人物。」前一個「證據」被參加調查的兩個人輕易地推翻了：「當時調查這個事時，很多人都嘻嘻哈哈地當笑話說的，確實不確實呢？並沒有調查到結實的材料。」[37]「這些傳說根本沒有進行核實，純是些流言蜚語，卻拿來作了定案的根據，實在是冤枉。」[38]後一個「證據」，要麼是猜測，要麼是株連——說武訓的幫手是流氓，沒有任何證據，由此推論出武訓也是流氓，更是荒謬絕倫。沒有證據，只好靠「我們斷定」。

除了這三個罪名，武訓的另一大罪惡是反對農民革命。《調查記》公佈了一個重大的發現——就在武訓打出「行乞興學」招牌的第二年，他的家鄉就爆發了農民起義。起義的首領就是四年後被搬上銀幕的宋景詩。這一發現使武訓的批判者佔領了「歷史唯物主義」的制高點，因此，與武訓興學扯不上關係的宋景詩以「農民革命領袖」的身份列在了《調查記》的開篇。

然而，在史實面前，這位被描繪成「站在歷史的最前面」的「當地農民群眾最有名的領袖」，「歷史上的英雄人物」卻露出了另一副面孔。史實昭示人們，宋景詩確實領導了農民革命，確實與官兵和民團做過戰，確實被清廷所捕殺。但是同時，他也確實投降過清廷，確實救過清朝大員勝保的命，確實英勇地剿殺過自己的戰友。「宋景詩投降後，便與過去的戰友以及渡過黃河的撚軍、長槍會軍作戰，累立戰功，

不到半年的時間，就被提升為參將，並賞戴花翎。同治元年（1862年），宋景詩又隨勝保到安徽、河南、陝西與撚軍和回民起義軍作戰。宋景詩在陝西前線還得到了清廷賞賜的『巴圖魯』（勇士）名號。」[39]宋景詩反叛過清廷，但不是為了重歸革命，而是因為招撫他的勝保被政敵扳倒，革職拿問。失去靠山，擔心清廷會收拾他，於是，率部逃回山東，但立即又投到官軍麾下，參加了對張錫珠義軍的圍剿。他的反覆無常，使清廷明白，此人既不可用又不可留。在宋景詩打敗張錫珠義軍、活捉張的兒子張金堂後，清廷決定朝他下手。而宋景詩卻一邊與官軍作戰，一邊向敵人頻送秋波。但「狡兔」已死，他已經沒有了利用價值。

要把武訓比下去，就要把宋景詩抬起來。抬起來就要維護宋的高大全形象，要維護這一形象，就必須對他的投降官軍這一關鍵問題做出解釋。《調查記》的解釋是，宋景詩這樣做「決不是真的」，而是「策略性的暫時的妥協」。為了做出這一結論，《調查記》採取了兩個辦法。

辦法之一是無視史實。在《宋景詩檔案史料》中保存了許多督撫的奏摺，這些奏摺詳細地記載了宋景詩圍剿各類起義軍的戰鬥情況。黃清源先生舉了一個例子：「咸豐十一年（1861年）十一月九日，勝保被直東起義軍包圍，西安騎兵來救，立即又被義軍擊潰。在此危急時刻，宋景詩及其弟宋景禮率『靖東營』騎兵飛至，『躍馬大呼陷陣』，『狠命衝殺』，演出了沙場救主的一幕。勝保得救後，『立摘西安騎將珊瑚頂賞景詩』（見咸豐十一年十一月二日《兵部侍郎勝保折》）。」[40]同治元年（1862年）正月，勝保派宋景詩部作為前隊去安徽剿撚，二十二日，勝保軍與撚軍遭遇，副都統烏勒興阿被撚軍挑下馬來，宋景詩及時趕到，衝到陣前，救起烏勒興阿。（見《督辦安徽軍務勝保片》。）但《調查記》對這類記載一律視而不見。

辦法之二是歪曲史實。《調查記》說：「同年（即同治元年）十一月，『降匪宋景詩』卻『復叛』了，並擴大了活動，『回擾冠、館、堂邑等

縣，進據州城東營街一帶，這一仗，宋景詩從焦莊一直打到臨清，大敗清兵。」事實上，這個時候，宋還在陝西，「他於十二月二十五日才回到臨清，但絕非『進據州城』，而是向知州彭垣表示『情願聽候調遣』（同治元年十二月三十日《山東巡撫譚廷襄折》）。之後，他並未『大敗清兵』，相反地是幫助清兵鎮壓張錫珠起義軍（《山東軍興紀略》）。」[41]為了彰顯宋景詩的革命形象，《調查記》不惜張冠李戴──同治元年十二月二十七日，清廷下旨：副都統遮克敦布「畏賊如虎」剿匪不利，被革職，發往新疆。在遮克敦布「畏賊如虎」的時候，宋景詩還在陝西。這裡的「賊」分明指的是張錫珠的義軍。可是，《調查記》卻告訴人們，遮克敦布所畏之「賊」是宋景詩。這類的例子多多，不一一舉列。

有一個小小的插曲值得一提：1951 年 9 月，在《武訓傳》批判如火如荼之際，陳白塵與賈霽合作，寫成了劇本《宋景詩與武訓》，這無疑是對《武訓傳》的另一種方式的「討論」。在上海待罪的孫瑜聽到消息，抱著「略贖前愆」的心情向領導請纓，希望允許他執導這部歌頌農民革命領袖的影片。然而，到了北京，「讀了宋景詩的資料，我的頭感到漲大而又昏眩起來。清朝『官書』是全部捏造或是部分真實呢？關於宋的『乞降』和受『招撫』，江青的《武訓歷史調查記》裡曾提到過它，但堅稱宋景詩是『假投降』。問題是這一『假投降』至今仍然是一個大問號。」[42]這個大問號終於把孫瑜壓垮了──「一年度過，我得了高血壓，身體日見不支……從此，我脫離了《宋景詩》的工作。鄭君里在 1954 年底獨立完成了《宋》片的導演。」[43]

《武訓傳》批判從電影發端，橫掃整個思想文化界，運動深入到所有的文化部門，持續了將近一年。這一運動對新中國電影事業產生了重大影響：第一，它引發了以改造電影人思想為宗旨的文藝整風，第二，它將私營影業公司的產品視為「異端」，打入「非主流」，由此導致了私營影業公司的消亡。第三，電影審查愈發嚴苛，上面提到的電影指導委員會更加謹小慎微，以至在一年半內沒有一個劇本通過。

國營電影廠被迫停產。第四,「對電影人的思想和精神心理的影響,新中國電影界普遍流行達幾十年之久的『不求藝術有功,但求政治無過』的心理病,由此開始。」[44]公式主義、概念化從此盛行。[45]儘管 1985年胡喬木代表中共中央對這場運動做了「基本錯誤的」結論,但這場運動留下的陰影至今沒有完全消失。《武訓傳》不能公演,不能出音像製品,絕大部分電影史著作按照政治話語來解釋這場運動,把問題局限在所採取的方式、態度上等等都證明了這一點。

注釋

1 1945 年 12 月 1 日，郭沫若在《新華日報》「紀念武訓特刊」上，為武訓題詞：「武訓是中國的裴士托洛齊，中國人民應該到處為他樹銅像」。（裴士托洛齊是瑞士的專為窮人孩子辦教育的人道主義教育家——本書作者）。同月 6 日，《新華月報》發表黃炎培、鄧初民、李公樸、潘梓年等人紀念武訓誕辰 107 年的文章。

2 轉引自姜林祥：《武訓精神與中國傳統文化》，載《武訓研究資料大全》，張明主編，濟南：山東大學出版社，1991 年，第 282 頁。

3 孫瑜：《影片〈武訓傳〉前前後後》，載 1986 年 11 月 29 日《中國電影時報》。

4 夏衍的話出自孫瑜的《影片〈武訓傳〉前前後後》一文。

5 陸萬美的話原出自 1951 年 1 月 29 日的《雲南日報》，轉引自孫瑜的文章：《影片〈武訓傳〉前前後後》。

6 女教師的這番話摘自《武訓傳》劇本，與孫瑜《影片〈武訓傳〉前前後後》一文中引用的略有出入。

7 孫瑜：《影片〈武訓傳〉前前後後》，載《中國電影時報》1986 年 11 月 29 日。

8 同上。

9 同上。

10 同上。

11 1959 年 4 月 14 日，周恩來在中南海紫光閣與電影工作者談話時說：「提起《武訓傳》來，我也應該有責任，如果要整風，首先應該從我這兒整起吧。……在片子送到北京來的時候，我看了以後，也拍了兩下手，看時還有陸定一同志和胡喬木同志，他們也拍了手的呀，他們是理論家，這我一定要把他們拉上。所以說大家都有責任。」（《周總理在京接見六十多位電影工作者的講話紀錄》，文化部存檔資料）。

12 孫瑜：《影片〈武訓傳〉前前後後》，載《中國電影時報》1986 年 11 月 29 日。

13 在孫瑜徵求上海電影事業管理處三位領導的意見時，夏衍曾提出「武訓不足為訓」，于伶提醒孫瑜，「老解放區模範教師陶端于的題材頗好」，而陸萬美則建議把開場和結尾做一些修改，將開場的老布販，改為女教師。見孫瑜：《影片〈武訓傳〉前前後後》。

14 1951 年 5 月 20 日《人民日報》社論《應當重視電影〈武訓傳〉的討論》。

15 同上。

16 同上。

17 1951 年 5 月 20 日《人民日報》社論《應當重視電影〈武訓傳〉的討論》。

18 孫瑜：《影片〈武訓傳〉前前後後》，載《中國電影時報》1986 年 11 月 29 日。

19 光緒二十三年《臨清州士紳請獎公稟》，見羅正鈞編：《武義士興學始末記》。

20 陶行知在《武訓頌》(1941 年) 一文中把「武訓精神」歸納為「三無四有」，
「三無」是「一無錢，二無靠山，三無學校教育」；「四有」是「有合乎大
眾需要的宏願，有合乎自己能力的辦法，有公私分明的廉潔，有盡其在我
堅持到底的決心」。

21 孫瑜：《影片〈武訓傳〉前前後後》，《中國電影時報》(連載) 1986 年 11
月 30 日。

22 同上。

23 見張明主編：《武訓研究資料大全》附錄，濟南：山東大學出版社，1991 年。

24 此節中的引文均出自賈霽《不足為訓的武訓》一文，賈文原載《文藝報》
1951 年第 4 卷第 1 期，後被收入《武訓和〈武訓傳〉批判》一書，北京：
人民出版社，1953 年。

25 參見黎澎《關於五四運動的幾個問題——在五四運動六十周年學術討論會
上的發言》，載《近代史研究》1979 年第 1 期。

26 關於「政治索隱式批評」詳見李道新著：《中國電影批評史》第 6 章第 2
節，北京：中國電影出版社，2002 年。

27 朱寨主編：《中國當代文學思潮史》，北京：人民文學出版社，1987 年，第
81-82 頁。

28 見張明主編：《武訓研究資料大全》附錄，濟南：山東大學出版社，1991 年。

29 洪子誠：《中國當代文學史研究講稿：問題與方法》，北京：三聯書店，2002
年，第 102 頁。

30 李緒基、孫永都記錄整理：《趙國璧同志談當年調查武訓其人其事的一些情
況》，原載《聊城師範學院學報》1985 年第 4 期，引自《武訓研究資料大
全》，第 822 頁。

31 李緒基、孫永都：《應該恢復武訓的真正形象》，《武訓研究資料大全》，第
809 頁。

32 李緒基、孫永都記錄整理：《司洛路同志談武訓歷史調查記的寫作情況》，
原載《聊城師範學院學報》1985 年第 4 期，引自《武訓研究資料大全》，
第 828 頁。

33 李緒基、孫永都記錄整理：《趙國璧同志談當年調查武訓其人其事的一些情
況》，原載《聊城師範學院學報》1985 年第 4 期，引自《武訓研究資料大
全》，第 822 頁。

34 同上。

35 同上。

36 同上。

37 李緒基、孫永都：《應該恢復武訓的真正形象》，《武訓研究資料大全》，第
809 頁。

38 李緒基、孫永都記錄整理：《趙國璧同志談當年調查武訓其人其事的一些情
況》，原載《聊城師範學院學報》1985 年第 4 期，引自《武訓研究資料大
全》，第 822 頁。

39 黃清源：《武訓與宋景詩》，《齊魯學刊》1986 年第 3 期，轉引自《武訓研究資料大全》，第 883 頁。

40 黃清源：《武訓與宋景詩》，《齊魯學刊》1986 年第 3 期，轉引自《武訓研究資料大全》，第 886 頁。

41 同上，第 886 頁。據黃清源說，這件事在譚廷襄的奏摺和《山東軍興紀略》中均有記載。

42 孫瑜：《影片《武訓傳》前前後後》，載《中國電影時報》（連載）1986 年 11 月 29 日。

43 同上。

44 陳墨：《百年電影閃回》，北京：中國經濟出版社，2000 年，第 216 頁。

45 趙丹在《地獄之門》之中談到：「我怎麼會走上公式化、概念化的路上來呢？……影片《武訓傳》受到全國性的大批判後，我在思想上逐步形成了幾個概念。一，『藝術必須為政治服務』。因此藝術本身就沒有其他職能，藝術即政治。二，只能歌頌無產階級的英雄人物，不能歌頌其他階級的人物，對其他階級的人物只能是批判性的；而無產階級的英雄人物，則必定是具有崇高思想境界，高尚的道德品質，而不具有缺點與錯誤。如果稍微寫一點缺點錯誤，就犯了立場、傾向性的原則錯誤。三，『各種思想無不打上階級的烙印』。因此一招一式、一舉一動、一顰一蹙，都有階級的內容。因之一切人物的內部素質與外部形體都只應該是壁壘分明的表演，否則就混淆了階級的界線啦……等等。」《戲劇藝術論叢》1980 年 4 月第 2 輯，第 60 頁。

第七章　走向大一統

　　1951 年 11 月,《武訓傳》批判硝煙未散,一場更廣泛、更浩大、更觸及電影人靈魂的政治運動——文藝整風轟然而至。這是一場與延安整風一脈相承、以改造文藝工作者思想為宗旨的運動,它的到來是歷史的必然。中宣部在關於文藝整風的報告中說得很清楚:《武訓傳》的出籠並得到盲目好評,暴露出文藝界嚴重地背離了毛澤東的文藝方針,其上(領導層)忘記了階級鬥爭,成了資產階級小資產階級思想的俘虜。其下(專業人士)拒絕毛澤東的文藝思想,堅持小資產階級立場。[1]也就是說,整個文藝界從上到下都成了資產階級、小資產階級的王國。情況嚴峻若此,整風勢在必行。

　　當時,知識分子的思想改造運動正在全國轟轟烈烈地進行,教育界為首,學術界和科學界隨之。文藝整風正是把思想改造運動引入文藝界的最佳方式。「思想改造運動的主要對象是教育界、科學界、學術界有留學歐美背景的上層知識分子」[2],文藝整風運動的主要對象則比之寬泛得多,它不但指向來自國統區的進步的文藝工作者,還指向來自延安的革命文藝工作者;不但針對各地各級的文藝領導,還要整頓各種文藝團體和文藝出版物。「運動對象的相對寬泛,除了與對文藝界有更加嚴格的政治要求有關以外,顯然與對文藝界的整體狀況的估計有關。」[3]

　　《武訓傳》批判之後的半年間,電影界發生了三件大事:文藝整風、電影指導委員會的成立與解散、私營影業的合營。這三件事在改變電影生態的同時,也極大地改造了電影人的思想。

第一節　第一次文藝整風：動員與組織

　　文藝整風由北京開始，1951年11月24日全國文聯召開了北京文藝界學習動員大會，胡喬木、周揚做動員報告。胡喬木在報告中指出：「已經有的作品，多數不能和勞動人民的新生活互相呼應，這些作品往往缺少新的人物、新的事件、新的感情、新的主題，並且往往因為歪曲了勞動人民的形象和鬥爭，或者因為把勞動人民的形象和鬥爭抽象化公式化了，成為反現實主義的東西。」「同這種現象相聯繫的，是許多作家同勞動人民缺少聯繫，對於勞動人民的事業抱著淡漠態度，在創作上表現怠工、粗製濫造，或者放棄創作而醉心於行政事務和交際活動，個別的甚至簡直飽食終日、行為放蕩。」「許多，或者所有文學藝術團體，自從1949年成立以來，就沒有認真地組織過作家的創作活動，也沒有認真地組織過作家參加人民群眾的鬥爭，也沒有認真地組織過作家的學習，無論是政治的或是藝術的學習。」由此他得出結論：「目前文學藝術工作中的首要問題，從根本上說，就是確立工人階級的思想領導和幫助廣大的非工人階級文藝工作者進行思想改造的問題。」在報告的最後，他說明了這次整風的重點：第一、按照毛澤東的指示，認真地進行思想改造，學習馬列主義，與工農兵相結合。第二、宣傳馬克思主義的文藝思想，批評反馬克思主義的文藝思想，明確文藝是黨的工作的一部分。第三、整頓文藝事業的領導。第四、整頓文藝團體。第五，整頓文藝出版物。[4]

　　周揚與胡喬木不同，《武訓傳》的問世，他是點過頭的；文藝界的「思想混亂」，說明他的失職；在中宣部召開的文藝幹部座談會上，他已經挨了批評做了檢討。在這種壓力下，他必須比別人更積極、更激進地對待這次文藝整風。他在動員報告的開頭，承認自己「應當負很大的責任」，緊接著，他提出「文藝的思想性」的問題，要求文藝

界「必須對文藝作品中所表現的各種不同的思想、情感，以及社會上出現的各種不同的文藝觀點，進行一番階級分析工作」。他點了三種思想三種作品的名：代表資產階級思想的《武訓傳》，代表小資產階級思想的《我們夫婦之間》，代表了農民思想的「發家致富」作品。為此，他向「各方面文藝的領導工作人員」提出要求：「必須把審閱電影劇本和影片，審閱戲劇音樂上演節目，審閱刊物，當作一個重大的政治責任。」關於思想改造的對象，周揚認為全國絕大多數文藝工作者都應包括在內：「老解放區的經過思想改造的同志，不要以為自己在延安經過了整風學習，就沒有問題了。」「小資產階級出身的知識分子和小資產階級之間總是有千絲萬縷的聯繫，不是容易斷的，而他們和工農群眾之間的聯繫，卻是常常鬆懈的，容易斷的。」「新解放區的沒有經過改造的同志，他們的思想感情實際上是根本沒有改變的。他們雖然口頭上也講工農兵，心裡喜歡的卻依然是小資產階級。一部分老的左翼的文藝工作者，還有一個自以為很『革命』的包袱（這個包袱我也曾有過的），這就大大地妨礙了他們的進步。」[5]研究中國知識分子歷史命運的于風政對此評論道：「周揚將思想批判的『禍水』引向新解放區的文藝工作者，同時必然又是對 30 年代以後國民黨統治區進步文藝的清算。在 15 年後的『文革』狂潮中，江青等人再次將鬥爭矛頭指向所謂『30 年代文藝黑線』，並將周揚等人打入監獄，不過是更加徹底地完成著周揚們開創的『事業』而已。」[6]問題是，《武訓傳》、《關連長》、《我們夫婦之間》等所謂資產階級小資產階級影片，是新解放區的電影人搞的，這些人中的大多數又是 30 年代左翼文藝中的活躍分子。周揚不把「禍水」引向這些人，又能引向誰呢？文藝整風主要整的就是這些人。

　　動員報告之後，北京文藝界的整風正式開始。全國文聯組建北京學習委員會，丁玲任負責人。學委會指定學習文件，並組織了關於《實踐論》和《講話》的講解報告。參加整風的單位 20 多個，囊括了在京

所有的文藝單位，[7]參加學習的人數共 1228 人。[8]電影局來的最多，共計 361 人。根據學委會的安排，電影局的文藝整風由兩個分組組成，第一個分組包括電影局藝術委員會、劇本創作所、電影學校、中國影片經理公司及上海、東北兩地抽調來京的主要行政及藝術幹部；第二分組為北京電影製片廠的音樂科、演員科、新聞處的幹部及製片部門的主要工作人員。兩組人數共 361 人。整風學習從 1951 年 11 月 26 日開始，到 1952 年 1 月 4 日結束，為時一個多月。這一個多月從時間上均分為前後兩個階段，前一階段鑽研文件，展開互助，啓發自覺，運用批評與自我批評，進行個人思想檢查，著重以階級分析的方法，研究錯誤的性質和思想根源。後一階段對《劉胡蘭》、《紅旗歌》、《無形的戰線》等 12 部電影和若干劇本進行分析和批判，還檢查了組織領導工作，討論了深入生活等問題。[9]

上海的文藝整風比北京晚半年，因為上海屬華東，按照華東局的統一安排，上海文藝界在參加了國營工廠的民主團結運動、土改、治淮以及「三反五反」運動之後，「在思想上獲得一定的啓發的基礎上」才開始文藝整風。[10]

1952 年 5 月 22 日，在全市召開了整風學習動員大會，華東局宣傳部長舒同做動員報告，上海文化局局長夏衍及黃源、于伶、鄭君里等人做了檢討性的發言。為了搞好整風，華東局成立了學習委員會，夏衍、于伶、沈浮、葉以群、張駿祥、鄭君里、鍾敬之等 23 位文藝界著名人士被定為學習委員。夏衍擔任主任委員，鄭君里、彭柏山任副主任委員。在華東學委會下面，成立了上海文藝界分會，分會又以文協、美協、音協、戲改協、華東人民藝術劇院、上海人民藝術劇院、上影、上海聯合電影製片廠為單位，成立了八個支會。上海電影系統分成兩個支會：上影廠與華東影片經理公司為第七支會，上海聯合電影廠為第八支會。學委會要求各個支會學習文件，掌握四個基本觀點：一、小資產階級文藝工作者必須改造思想；二、在文藝領域必須批判、

肅清資產階級思想；三、文藝工作者必須樹立無產階級思想；四、堅定文藝為工農兵服務這個文藝方向。

上海聯合製片廠全體編、導、演參加了整風，人數共 169 人，分為 7 個小組，從 5 月 22 日開始，至 7 月 3 日結束，歷時 42 天。整風分成三個階段：文件學習階段，重點檢查階段，普遍檢查與總結階段。重頭戲和精彩部分集中在第二、三階段的個人檢查上，人生觀和藝術觀是檢查的重點。人生觀方面主要檢查名利觀點、糊塗觀點、雇傭觀點。藝術觀方面主要檢查脫離政治、脫離生活、單純技術觀點、為藝術而藝術等。支會重點檢查對象是葉以群、孫瑜、沈浮、石揮、陳鯉庭、趙丹等 6 人，小組重點檢查對象是桑弧、應雲衛、陳西禾、徐昌霖、陶金、顧而已、黃宗英、吳茵等 25 人，總計有系統的重點檢查者共計 71 人，約佔總數的二分之一弱。[11]

上影和華東影片經理公司的整風學習從 1952 年 5 月 22 日到 6 月 30 日，歷時一個月零九天。參加整風的人員，包括導演、翻譯、美工、攝影、業務行政幹部、宣傳發行幹部等，共計 100 人，分編為 8 個學習小組，分學習文件、揭露問題、普遍檢查和建議、總結四個階段進行。根據學委會的調查摸底，這個支會的主要問題是「個人主義的名利思想，以及由此產生的單純技術觀點和極端民主化的平均主義觀點。廠領導幹部中則是一種遷就、姑息的自由主義思想與官僚主義、事務主義的工作作風問題」。學委會將這些電影人對待整風學習的態度排了隊：無論是來自上海的還是來自老區的，無論是功成名就的專家、明星（如白楊、秦怡、舒繡文、金焰、張駿祥等），還是尚未成名、正在努力往上爬的（如陽華、范萊），都沒有意識到思想改造的重要性。功成名就者經過個人奮鬥，或憑著技術經驗，或創作了進步作品，在舊社會就獲得較大的名利，因此背上了進步、名譽、技術三大包袱，由此「形成脫離政治、脫離生活、脫離群眾，無視自己思想改造之必要」的心理。老區來的背上了功臣、熟悉工農兵生活的兩個包袱，「以

為自己再無改造之必要」。針對這些活思想，支會領導挑選了名導演、留美專家張駿祥、名演員秦怡和老解放區文藝幹部傅超武這三個典型做示範報告。「至此，運動得以全面地順利進展。」[12]

第二節　整風中的改造：人生觀與藝術觀

整風的重點是思想檢查，這是思想改造的第一步。當時的媒體連篇累牘地登載教育界、學術界的高級知識分子們的檢查，他們對思想改造運動的真誠擁護、對個人歷史的全盤否定、上綱上線地深挖思想根源、不勝謙卑地自我批判。為社會提供了一邊倒的氛圍，給人心製造了強大的壓力，也給電影人提供了榜樣。

在夏衍、袁牧之、于伶等領導的帶頭下，[13]京、滬兩地的電影人虔誠地投入到檢查之中，檢查的重點是人生觀（資產階級和小資產階級）和藝術觀（創作思想和創作方法）。檢查的方法是上綱上線，生拉硬扯，深挖狠批，混淆正誤。

著名導演、電影藝委會主任蔡楚生這樣檢討自己的人生觀：

> 我對自己說我要革命，我要運用電影這一武器來為廣大的群眾寫作（其實是只限於城市的市民，學生和知識分子）……但我的思想感情並沒有跨越小資產階級的界限，我受了資產階級思想的影響，也受了一些封建思想的影響，我只能運用小資產階級的世界觀、人生觀和藝術觀來從事創作……不能用無產階級的主人翁的態度來從事創作。

蔡楚生（1906-1968）編劇、導演。1949年後任電影局副局長、藝術委員會主任，影協第二、三屆主席。代表作《一江春水向東流》（與鄭君里合作）。文革中被迫害致死。

蔡楚生的檢討雖然一片真誠；但是脫離了歷史環境——在舊中國，電影只局限於城市，觀眾只能是市民、學生和知識分子。而且國民黨的電影審查也不允許過分地描寫下層民眾的苦難和階級鬥爭，電影市場也不歡迎這種影片。當時的文藝家，即使被毛澤東樹為旗手的魯迅，也不可能「用無產階級的主人翁的態度從事創作」。蔡楚生強己所難，做出這樣的違時之論，從一個側面說明文藝整風與實事求是相距甚遠。

沿著上述思路，蔡楚生檢討了自己在創作中表現出來的「十分混亂」、「互相矛盾」的創作思想：

……有時隱約給人以一個光明的前瞻，有時又使人感到嚴重的悲觀失望；有時寫了一些鬥爭的疾風暴雨，有時又簡直就是在吟風弄月；有時極力在描寫廣大人民大眾愛國、愛真理、愛革命的熱情，有時又無知地把反動分子的活動和人民的革命工作混淆起來；有時表現得很樸素，很嚴肅，有時自命為「大膽」，事實卻是寫得很低級，簡直就是在宣揚資產階級那一套；有時寫了一點新的道德和倫理的觀點，但更多的還是在寫同情、人道、人性……總之，貫串在我所有的作品中的，是一種小資產階級的思想意識。

　　這裡所說的無產階級、小資產階級是按階級理論——出身和職業來劃分的，這種劃分標準是教條主義的產物。建國後的文藝作品總有一個「光明的尾巴」，用此標準衡量舊作，就只能肯定「光明的前瞻」，否定「悲觀失望」。「疾風暴雨」和「吟風弄月」既與題材、內容有關，又與類型、樣式相連。「樸素」、「嚴肅」和「大膽」、「低級」是不同的風格表現，似乎跟思想混亂沾不上邊。至於「同情」、「人道」、「人性」是應予肯定的普世價值（universal value）。看來，根據這些理由就說自己是小資產階級思想意識，很有點自己給自己扣帽子、打棍子的意味。

　　蔡楚生又檢討了自己的「小資產階級的創作思想和創作方法」，「最典型的例子」是《一江春水向東流》。其「主要的錯誤是把自己小資產階級感情和靈魂裝進了一個女工的軀體，並使她終於投海自殺」。由此產生「悲觀絕望的壞影響」。為了追求「戲劇效果」，「把一個最初是進步有為的青年，寫成了一個隨波逐流，終於墮落到不可收拾的地步的人物。」「另一面是為迎合小市民的要求」，表面上『『暴露』反動統治階級的荒淫無恥，但事實上卻是在欣賞它、玩弄它，客觀上也就給予了觀眾以某種程度的毒害。」[14]

　　最後，蔡楚生檢討自己擔任藝委會主任以來所犯的種種錯誤：把為工農兵服務的文藝方向扭曲成為城市市民、學生、婦女服務；對私營廠只提改良、改進，「嚴重喪失了政治原則立場」；還「錯誤」地理解了人民電影的傳統：

> 在 1951 年「七一」的紀念會上，我過分地強調了過去進步電影的作用，並把它看成了今天人民電影的「傳統」，沒有看到：在無產階級思想指導下的人民電影，應該向一切優秀的作品學習，但不可能倒退回去向革命小資產階級的進步電影看齊……這恰恰就反映了我對於新時代的人民電影，保持有一種因襲過去「傳統」的、「改良」保守的看法。至於必須要在過去革命

小資產階級的進步電影的基礎上，再進行一次思想大革命，這種理解是非常缺乏的。[15]

激進文藝的理論和實踐的特徵之一就是「對文化遺產所表現的『決裂』和徹底批判的姿態」，[16]令人吃驚的是，對中國電影傳統的「決裂」和「徹底批判」竟來自於優秀的電影人。

1949 年 9 月，史東山在北平參加第一屆全國政治協商會議。

著名導演、電影技術委員會主任史東山的檢查同樣深刻而沉痛：「我的父親是個中學校的數學教員，無恆產、無副業，業餘研究天文和化學，積勞成疾而死。我 17 歲時遠離家鄉，來到北京、天津、張家口等地電報局當過幾年報務員。我一生的社會活動中，來往較密切、相交較深、並且是最大多數的，都是小資產階級。」[17]在檢討了家庭出身和社會關係之後，他承認自己深受資產階級思想的影響：「那時我對於資產階級的作風，雖然有些厭惡，但對某些資產階級人物，也曾覺得他們還不失為好人。」因此，他認為自己的思想感情「基本上是小資產階級的，但其中有不少是屬於資產階級的。」[18]根據這一定性，他對自己以前的創作做了總體性的剖析：

> 解放以前，我所編導的電影，絕大部分是表現小資產階級知識分子的，而且僅能從他們的身邊瑣事中去找材料。對於他們某些鬥爭事蹟，如《八千里路雲和月》中的演劇隊在農村中的活動情況，還只能憑藉所搜集的資料加以臆造。至於工人農民，當然更不善於描寫了。因此，在我那時所編導的某些影片，雖在一定的條件下，也有它一定的作用，但一般說來，錯誤是難

免的，尤其是多方遷就小市民的「欣賞口味」，或無聊地過多
描寫「戀愛」的場面，表現了藝術風格的庸俗化。甚至我曾荒
唐地認為孔子所說的「飲食、男女，人之大欲存焉」這一點道
理，是值得我們參考的，是「人類的兩大問題」。這反映出我
的人生觀和世界觀曾是荒謬到什麼程度！[19]

史東山舉了一個被資產階級思想毒害的例子——他編導的《新閨
怨》雖然揭露了「舊社會現實和舊社會制度」，但這種揭露是極其「微
弱的」。這部影片「基本上」宣傳了「婦女應該回到家庭」的資產階級
觀點。因此「它的主題思想」「是十分混亂而錯誤的」。「這是我個人
創作史上最大的污點，心中最深的創痛。」[20]

平心而論，編導對《新閨怨》的立意在當時具有糾偏矯枉的意
義。婦女走出家庭，服務社會固然是婦女解放的第一步，但是理想
與現實、社會思潮與個人處境之間的差距之大、情況之複雜，非身
在其中者所能想像。編導提醒婦女保護自身利益，不要盲目跟風與
提倡「婦女應該回到家庭」是兩回事，其出發點是普世性的人道主
義。從政治出發的階級性讀解和自我批判，只能導致並助長簡單化、
絕對化的思維方式。

這種思維方式也反映在他對理論的重新
認識上。三年前，他曾經提出：「在城市領導
鄉村這工作方針之下，文藝為工農兵服務，
應該不只是寫工農兵，而也應該站在工農兵
的立場上，為保衛工農兵的利益而選擇一切
題材來寫。」[21]文藝整風使他發現了當初的「錯
誤」：「我顯然把文藝為工農兵服務的方針曲
解了。我雖然在口頭上巧妙地說是『為保衛
工農兵的利益』，但在實際上還是把小市民看

《新閨怨》海報

得比工農兵要重。」[22]三年前，他還撰文提出「因為要把電影普遍地推廣到農村和部隊中去還需要些時間，所以目前在短期內只能稍稍偏重於城市裡的活動。」並提出了電影的娛樂性：「觀眾喜歡看大打出手，我們就無妨大打出手一下；觀眾喜歡看機關佈景，我們也無妨用些機關佈景；觀眾喜歡看家庭日常生活的描寫，我們也無妨就在家庭日常生活中來反映鬥爭。」[23]經過整風，他「提高」了認識，認為此文「所犯錯誤比較嚴重」自己「淺薄而又固執」，「遷就小市民的欣賞口味」。[24]

史東山的上述觀點符合實際情況，符合市場需求。他之所以一定要把正確的說成錯誤的，客觀上是時代風氣使然，主觀上是被革命的道義力量征服，失去了獨立的判斷力。在這種情況下，重視技術和藝術自然也就成了反省的內容：

> 我那時對於藝術——從思想性到藝術性，從內容到形式——的理解，都是不正確的……我對技術，顯然是不適當地強調的……特別今年初春，同志們在作編導總結的時候，我特地寫了一篇意見書提供同志們作「參考」。在那篇意見書裡，我高呼應該重視藝術性的問題，而所談的所謂「藝術性」，現在檢查起來……大部分是離開了立場觀點問題和生活實踐問題而片面地談所謂「技術」的，如「節奏」、「結構」、「技巧」以至於「幽默」等等……在電影局的同志中間散播了一種不良的影響。[25]

呂班（1913-1976）長影廠導演。1938年去延安，1942年入黨，1957年被劃為右派，1976年含冤病逝。代表作《新局長到來之前》、《不拘小節的人》、《未完成的喜劇》。

在文藝界一邊倒地窮究作品思想性的時候，電影技術委員會主任呼籲人們不要忘記技術和藝術，這種難得的清醒和敬業，居然被提倡者本人全盤否定。而上至文聯、影聯，下至整風學委會竟視這種怪事為進步。17 年來，電影界重思想，輕藝術；重內容，輕形式；重政治，輕業務；發展到後來，竟把藝術和形式、業務和技術與資產階級、修正主義劃上了等號，創作由此遭受巨大損害。文藝整風的作用由此可見一斑。

如果說，蔡楚生、史東山代表了領導層的反省，那麼，呂班的自我批判則代表了專業人士的思想變化。呂班對自己的定位是「江湖習氣」、「極端自由散漫的小資產階級個人主義者」，檢討自己的藝術觀「大受資產階級的影響」，創作方法是「從技術出發、以趣味為主的形式主義」。[26]雖然「十幾年來在黨的培養教育下」，「有些改變」，但因為舊的思想沒有徹底清算，藝術思想「極不正確」，小資產階級的傾向還很嚴重，並殘留著一些江湖習氣。他舉例說，自己喜歡「思悠悠，恨悠悠，恨到歸時方始休，月明人倚樓」一類的詩詞歌賦，欣賞那些不健康的，甚至是封建的東西。[27]他對自己做了這樣的總結：

> 我的藝術思想是相當混亂的，除了小資產階級的傾向外，還摻雜著或多或少的資產階級、封建主義思想的成分。它的表現形式有下面三種：一、即興的、靈感的──不深思熟慮，依靠腦子「快」，靈機一動，率爾操觚，現買現賣，極不認真。二、趣味主義──像我前邊所舉的例子，以趣味為中心，主要從趣味出發，不注意思想深度，不考慮客觀效果。三、單純技術觀點──重形式不重內容，重技術不重思想……這是一種極端片面、本末倒置的看法，充分表現了我的形式主義觀點。[28]

呂班這番推心置腹的檢查，5 年後成了同事們批判他的口實，江湖習氣、個人主義、流氓作風的惡名從反右開始就如影隨形，伴隨了

他的一生。未來是無法預知的，此時的呂班仍舊沉浸在自我批判的痛與快樂之中，向人們展示著思想改造的決心：

> 在藝術創作方面，我醉心於外形的演技，學習美國電影，記住許多「表情字典」。結果，大受資產階級的影響，造成了一種從技術出發、以趣味為主的形式主義創作方法。我自己是演丑角的，從舞臺到銀幕，有過幾個自以為成功的演出。那時報紙上，也有捧場的文章，認為我是「東方的卓別林」，說我的演技「在美裡面含著眼淚」，這些聲譽沖昏了我的頭腦，洋洋自得，不可一世。另外，我當時對國民黨統治，也抱有極深的反感，於是我以「嬉笑怒罵皆成文章」的態度，不分臺上臺下，處處滑稽幽默，甚至把日常生活也丑角化了……我曾給自己作過一個評價：「高低咸宜、雅俗共賞」。覺得我真是個「天才」演員……去年我導演的《呂梁英雄》影片，有一場民兵大擺地雷陣的戲……當時我靈機一動，叫劇務埋了一把夜壺，等日寇挖了出來時，引起觀眾一場大笑。這種手法雖然主觀上是想藉以諷刺敵人，但客觀效果卻在一場哄笑中，沖淡了敵後民兵那種英勇機智對敵鬥爭的嚴肅性、戰鬥性。這是一種極不嚴肅的小市民低級趣味。毫無思想毫無內容的庸俗手法。[29]

　　美國電影等於資產階級，卓別林式的表演等於「從技術出發、以趣味為主的形式主義的創作方法」，諷刺敵人等於「小市民的低級趣味」。這是當時語境規定的思想邏輯。一旦演技、趣味、滑稽幽默成了資產階級的專利，人民電影就只剩下了單調乏味了。整風之後，公式化、概念化盛行不衰，思想改造大有功焉。呂班意識不到這一點，他還有很多話要說：

十幾年來在黨的培養教育下，我各方面都有些改變，但因為舊
的思想根深蒂固，沒有徹底清算，它有時強固地支配著我的思
想感情，和黨給我的教育頑抗作對，以致使我後退。我的思想
中還存在著嚴重的小資產階級的傾向，並殘留著一些江湖習
氣。我的藝術思想也極不正確。我很喜歡一些舊的詩詞歌賦，
而且很欣賞那些不健康的，甚至是封建的東西。如這樣一首
詞：「……思悠悠，恨悠悠，恨到歸時方始休，月明人倚樓。」
我特別喜歡最後一句。[30]

「思悠悠，恨悠悠，恨到歸時方始休，月明人倚樓」描寫的是離
別之痛、相思之苦，把這種普世性的思想感情送給封建主義，人民電
影就會無可避免地走向無情無慾，走向樣板戲，走向「高大全」。在此
後的半個世紀的時間裡，沒有人意識到這種思想改造對電影事業的影
響，而當時的人們還以為自己在為人民電影開闢光明之路。呂班的總
結更值得深省：

從以上情況來看，我的藝術思想是相當混亂的，除了小資產階
級的傾向外，還摻雜著或多或少的資產階級、封建主義思想的
成分。它的表現形式有下面三種：一、即興的、靈感的——不
深思熟慮，依靠腦子「快」，靈機一動，率爾操觚，現買現賣，
極不認真。二、趣味主義——像我前邊所舉的例子，以趣味為
中心，主要從趣味出發，不注意思想深度，不考慮客觀效果。
三、單純技術觀點——重形式不重內容，重技術不重思想。我
很重視有演技經驗的舊演員，認為有高度熟練的演員，雖然思
想性不強，沒有生活，但可以用「演技」來彌補；同時，我認
為有生活沒演技的演員（從部隊或老解放區來的）是很難完成
任務的。這是一種極端片面、本末倒置的看法，充分表現了我
的形式主義觀點。[31]

　　與呂班比起來，上海的名導演和明星們的自我暴露來得更顯深刻：「我為名為利，利用別人向上爬，爬不上我就恨人，不相信人，當敵人壓迫我，我沒反抗而只有投降。」「為了名利，我在敵偽時期拍了《忠孝節義》，喪失了民族立場。」「我快爬上去了，已是明星了，可是缺少一個大字，為了大明星，我的勇氣就更大，當解放時我還懊喪的認為，不解放或晚解放幾年該多好呀，這樣我就成為大明星了……」「過去我是不擇手段向上爬，出賣風情，踏在別人的頭上爬，爬上去又踢開了他。」「我的文藝思想是混亂之極的，嚴重的名利觀點促使我幹了演員。」「為了名利，為了進戲劇班子裡，我偽造歷史，更改了自己的姓名，為了自己的小名，明知片子犯了嚴重的錯誤，但仍希望能上演。」「革命是危險的，但為了個人打算就以不革命也不反革命的態度選擇了既有進步之名，又有個人利益的道路，演這些無關緊要的戲。」「我的名利觀點與眾不同，當我的戲不多時，我就故意躲開鏡頭，不願意被觀眾發覺我是沒有用的配角，我一心想一鳴驚人，我有時甚至希望能夠找到一個大導演或是一個大商人做愛人，以便給我拍幾部主角戲。」「過去我的地位雖然很高了，但是我在他們一群大明星中還是不服氣，想做大大明星，在拍《國魂》一片時，我如願以償了，因為所有與我配戲的都是大明星。」「我的大明星地位已經到了頂點，再沒有可以爬的了，於是我就想當大導演，也因此導了《蝴蝶夢》，因為我覺得當導演地位是比演員來得高，同時還可以統治一切。」「我自以為女演員中，再沒有能比得過我了，所以我也不必跟別人再爭了，老闆們自然會來找我的，於是我就做得八面玲瓏，既有名又有利，名要爭得堂皇，利要拿到實惠，我是裡子面子都要，是一貫性的。」[32]

　　這些自我暴露固然談不上多麼高尚，但也談不上多麼卑下。這些所謂的名利心是人欲之一。在不損害他人和社會的條件下，追求名利既是人的正當權力，也是社會發展的動力。把名利心視為必須改造的

錯誤思想，實際上就是要與正常的人欲為敵。這種道德至上主義只能帶來兩個結果，一是使社會喪失進取心，二是將道德虛偽化。

思想檢查之後是思想清算，電影人的藝術觀──私營公司的「非主流」的電影路線成了清算的重點。陳鯉庭在劫難逃──

> 無獨有偶，有一部分編導（可以陳鯉庭同志為代表）站在革命小資產階級的立場，根據過去敵管區工作的經驗，提出一種小資產階級的電影路線，而且是比較有系統的，因此影響也較大，客觀上形成對毛主席文藝路線的對抗作用。……這種頑強的小資產階級的思想影響了很大部分小資產階級的電影藝術工作者（編、導、演員），以至於私營廠的資方，間接對私營廠的製片方針起了決定的作用。因此，「結果是害人害己，販賣錯誤的東西。」有的私營廠的工作人員，甚至忘記了或根本不理會毛主席的文藝方針，而是熱衷的執行著老闆所主張的：非工農兵的所謂「天安門外的路線。」[33]

文華藝委會在 1949 年 11 月所擬定的五條製片「綱領」，在組織者的深文周納和起草人的深挖狠批中，被上綱到了與黨「分庭抗禮，劃江對峙」的高度：

> 這個「綱領」的「妙處」正如起草人自己，在今天所說的：「妙在第五條的開端四個字『在現階段』，這樣，便把前面的四條輕輕『擱下來』了。」其實在第四條裡對人民大眾的注釋裡，就早已把「第一為工農兵」輕輕的換了個「特別是工農兵」了。而且，第三條的後半條配合上第五條，更取得了我們熟悉城市居民，我們有城市居民的生活和豐富的內容，這就不會陷入教條主義和公式主義的泥坑，因此，要教育城市居民的就只有我們，這樣的「合理」地位。也正如桑弧同志在檢查報告中所說

的：「在這個綱領的背後，還有一個思想情況，就是對國營的工農兵製片方針的對抗，仿佛說：你們拍工農兵，我們來搞小資產階級。」大有「分庭抗禮」、「劃江對峙」之勢。[34]

國泰公司提出的「雨夾雪」的製片方針，則被認為是「販毒」——

> 這方針是承襲了明星公司時代的老法套，那時，明星一廠專出落後的「雨」夾著二廠出些進步的「雪」，目的都是為了營業。今天雖不談一、二廠，也不妨下著小資產階級的「雨」而夾一些工農兵的「雪」，至於專下「雪」的製片方針，該是國營廠，這是「分工」。這個製片方針的商業觀點和投機性是再明顯不過了，但其危害性的嚴重，正如某一小組的結論中這樣的說：「這個製片方針的實質，是政治投機和藝術投機，是以進步掩蓋落後的，販賣毒藥危害人民。」[35]

經過上述清算，上海電影聯合製片廠的整風組織者對「非主流」電影路線做了這樣的結論，「這三個典型的事例，前二種可以代表小資產階級鑽空子式的頑抗型，後一種可以代表一般投機性、商業性的頑抗型。」[36]而在文藝整風中提高了認識的「非主流」的代表們在「大吃一驚」之後，「承認」自己是「小資產階級的猖狂進攻。」「有『綱領』性質的頑抗。」[37]

著名導演鄭君里。

在清算「非主流」電影路線的同時，「非主流」電影也遭到清算。在《文匯報》記者姚芳藻和影評人賈霽橫掃私營影片之後，電影界奮起直追，《我們夫婦之間》和《關連長》成為重點的清算對象。

葛琴認為，《我們夫婦之間》在創作方法上是「混亂」的。黃鋼認為，這部影片「對軍管

工作做了全部歪曲」。王震之認為，電影歪曲了知識分子的改造，反映了「落後的小市民對革命幹部的一種看法」，「這種對黨的事業及其幹部的歪曲看法的確到了無可容忍的地步。」「在藝術上，這部影片也是盡情地從一些無原則的繁瑣事件中來追逐低級的趣味，實質上流露著對工農的蔑視和嘲弄。」瞿白音認為「就人物和故事而論，這作品和影片都是不典型的，不真實的。」「影片把小說的缺點更明確了，擴大了，集中了。」而鄭君里在導演方面的表現則「充分說明了導演所受的美國電影手法影響之深，和小資產階級感情的『充沛』。」趙明認為，「這部影片的問題很大，很惡劣，在某種程度上也可以說是對工農幹部，共產黨員的誣衊。」伊明和鍾惦棐批評了導演鄭君里和趙丹、蔣天流和吳茵這三位演員，認為他們歪曲了人物。[38]像《武訓傳》批判一樣，賈霽在這次批判運動中再一次扮演了激進派的角色，他對這部影片的分析和批判可以說是最全面最深刻的，首先，他提出這樣一個問題：鄭君里為什麼要改編這樣的小說？他的答案是：「在創作態度上、在生活認識上、在創作方法上，鄭君里和蕭也牧也是多少有相一致或者說是相接連的地方。」隨後，他把這些一致處歸納為文藝思想。「那是一種什麼樣的文藝思想呢？那就是若隱若現地企圖混淆在無產階級現實主義的文藝思想中的各種各樣的小資產階級思想；這些小資產階級思想，在目前文藝創作界的現象上，表現得最嚴重的就是它以革命的面貌出現，想以它自己來冒充，以至於企圖代替無產階級思想。」在對影片中的人物進行了洋洋數千言的分析之後，賈霽緊扣時代主題——知識分子要進行思想改造。[39]

　　在這種情勢下，編導鄭君里所能做的是兩件事，一是不斷地用剪刀來糾正錯誤——「影片在上海、在南京以及來到北京以後，每次都減了若干鏡頭」[40]二是公開檢討。繼蕭也牧按照批判文章的定性公開檢討之後。[41]鄭君里在媒體上發表了題為《我必須痛切地改造自己》的文章。鄭君里承認，「我對原作引起了『共鳴』」，原因

是「我的文藝思想一貫是城市小資產階級思想」。他還檢查了自己的思想根源。[42]

梁南批判《關連長》「錯誤的軍事思想」——冒險主義、拼命主義。[43]克馭路指責幾個月前為這部影片叫好的影評,提醒人們不要「重犯盲目推薦《武訓傳》的錯誤」。[44]中央文學研究所通訊員小組的集體討論給《關連長》定下了三大罪名:第一是「以庸俗的小資產階級人道主義,歪曲了我們人民解放軍的革命人道主義。」理由是,「革命人道主義是從廣大群眾的長遠利益出發,而又與群眾暫時的利益相結合,但影片的編導者卻把觀眾拖進這樣一個狹小的圈子:好像我們不挽救這群孩子就是不人道。」第二是「影片嚴重地歪曲了中國人民解放軍的形象。」理由是,影片把關連長這個戰鬥英雄寫成了「土包子」——「見到文化教員的幾本書就驚奇的目瞪口呆,看到一本戰士三字經,像得了天書一般。」「戰士踩了群眾的莊稼,就在隊前大罵一頓,當戰士給他提了意見,他馬上高興地送給兩包煙。」另外,編導把這個模範連隊寫成了「沒教養、沒紀律」,「誰不知道,我們的部隊從來就是個大學校,從紅軍時代起就有著一整套的政治文化教育制度。」第三是歪曲了革命知識分子的形象。影片中的文化教員不能吃苦——「見了部隊的伙食就咧嘴」,還嚴重的教條主義——「給戰士上課時,滿口的『自然科學』、『觀念』、『宇宙』」。[45]鼓詞的改編者檢討自己的思想動機:「當初改編的動機,首先是讀過小說以後受了『感動』,繼而覺得應該把關連長的『幼吾幼以及人之幼』精神(把『人』字看得很狹隘),編成鼓詞來『普及』。無可諱言,這是小說的小資產階級人道主義中了我的意。」[46]據石揮的妻子童葆苓後來回憶,「石揮思想不通,一邊寫檢查一邊發牢騷:『我去部隊體驗過生活,解放軍就是這個樣子的。』」[47]

上影廠在總結中說,整風運動解決了六大思想問題,比較重要的是前四個:

1. 認清了小資產階級、資產階級思想的個人主義性質，和它對革命的破壞作用；又認清了工人階級思想的革命性，從而聯繫自己劃清了思想界線。

2. 認識了革命文藝對新社會的推動作用和「靈魂工程師」的光榮稱號，提高了自己的責任感，看到了文藝工作者的遠大前途；從而批判了自己過去作品中的歌頌個人英雄，傷感、頹廢、虛無的情調，和玩弄噱頭、取悅觀眾的「戲子」作風。

3. 認識了個人主義名利思想對事業、對組織、對同志、對自己的各種危害，及其趨向沒落的前途，從而批判了自己過去為名利的種種不正當行為。

4. 認識了自我改造之必要性和單純技術觀點——形式主義創作方法之無前途。激發了學習政治、深入群眾生活的要求。[48]

石揮（1915-1957）導演、演員。早年從事話劇表演，享譽話劇界，有「話劇皇帝」之稱。1941年轉向電影，主演的影片有《亂世風光》、《假鳳虛凰》、《太太萬歲》、《夜店》、《豔陽天》、《腐蝕》、《關連長》、《我這一輩子》等。導演代表作《關連長》、《我這一輩子》、《雞毛信》、《霧海夜航》。

電影局在總結中說：「在檢討時應該掌握實事求是的精神，有的同志對自己要求很嚴格，但往往容易將自己全盤否定，痛罵一頓。有些同志聽完他的檢討後說：『檢討很深刻，痛快淋漓。』在會上沒有意見。但會後又說：『幾十年的工作就沒有一點成績嗎？』」在批評了這種全盤否定的作法之後，電影局提醒大家：「在給別人提意見時，也不要亂扣帽子，應該從具體的問題和事實來進行分析，指出其關鍵所在，才

能真正給被批評的人以切實的幫助。實事求是，不掩飾不誇張，是進行檢討時必須遵守的一個重要原則。[49]」蔡楚生、史東山、呂班的檢查告訴我們，對自我工作的全盤否定並沒有真正得到否定，在給別人提意見時，亂扣帽子的現象也仍舊存在。所謂「實事求是，不掩飾不誇張」在左比右好、越左越革命的語境中，是難以辦到的。

　　電影局的總結還向人們傳授了這樣的經驗：「在接觸到文藝思想問題後，很容易就轉到作者的人生觀、世界觀及其階級根源的檢查，因為如果不從根本的問題上來檢查，就很難解決文藝思想上的問題，有些人的檢討還聯繫到他的生活作風、勞動態度等。這種檢討是必要的、有益的……但如果僅僅檢查各人的人生觀及其階級根源，就容易變成一般的整風學習。為了清除我們在文藝思想上的錯誤觀念，還必須進一步對於文藝思想進行具體深刻的檢討。電影局是採取了從成品和廢品中檢查文藝思想的方法，選出幾部典型的成品和廢品，由作者先做檢討，再由大家來討論，分析作品錯誤的性質，及其產生的原因。」[50]電影局挑選了兩部典型的失敗之作——《無形的戰線》和《劉胡蘭》。「《無形的戰線》的作者開始認為自己是站在無產階級立場的，只因為自己有小資產階級意識的殘餘，才表現了對女特務（脅從分子）的同情。經過大家分析後，認為無產階級對敵人——特務，首先是仇恨而不是同情，作者過多地描寫了女特務『良心的譴責』——並給以美好的形象，不是教育觀眾首先去痛恨厭惡特務分子，而是告訴觀眾：特務分子中也有好人，值得同情。經過反覆討論，作者才認識到自己是喪失了無產階級立場。」[51]關於《劉胡蘭》失敗的原因，「經過作者及大家的深刻檢討，才找出其中的根源」：「一、首先作者對於描寫英雄採取了輕率的態度……二、作者的馬列主義水平不夠，不瞭解英雄不是孤立成長的，沒有認識黨的堅強領導和教育，以及當地群眾的英勇鬥爭對於一個英雄人物的成長的重大意義。三、對於『生的偉大』這句話瞭解淺薄……」[52]編導馮白魯為此做了檢查。[53]顯而易見，通過這

種「從成品和廢品中檢查文藝思想的方法」，電影界對人性的理解進一步簡單化、絕對化，同情心、人道主義等普世價值則受到了階級觀念前所未有的打壓；當然，收穫也是有的——創作者從這種檢討中學會了如何塑造無產階級的英雄人物。

文藝界的整風從 1951 年 11 月 24 日開始，中間因為搞「三反」運動暫時中止（1952 年 1 月至 3 月），1952 年 3 月後接著進行，至同年 7 月 14 日宣告結束。電影界的整風雖然沒有這麼長時間，而且邊學習邊工作，但歷史留下的事實是，從批判《武訓傳》開始至文藝整風結束，「除了一部只有 30 分鐘的短片《鬼話》外，整整一年半的時間，三個國營製片廠沒有出品一部長故事片。在剛剛舉行完『新片展覽月』活動之後，即出現如此嚴重的蕭條局面，不能不令人感到難以置信和震驚。」[54]「寧要社會主義的草，不要資本主義的苗」是「文革」中的思潮，其實踐早在文藝整風中就開始了。

耽誤生產僅僅是文藝整風給電影界帶來的表層結果，它帶給電影界的深層影響至今也沒有得到認真的估量。從大的方面說，文藝整風統一了電影人的人生觀和藝術觀，中國電影自 1905 年誕生以來一直維繫的思想、審美和風格多元的歷史，至此結束。作為一個藝術群體，電影人失去了獨立的藝術追求，審美、趣味、風格被納入集體話語之中。新中國電影從此走上了一條具有實驗性質的「人民電影」之路，在這條路上，文藝整風留下的印跡隨處可見——

1. 文藝整風確立了、鞏固了激進文藝的方向，電影為政治服務、為工農兵服務從此成為不可懷疑、不可觸動的革命法典。建國前夕，「上海派」代表史東山提出的電影為廣大群眾，為城市市民（學生、婦女、知識分子）服務的思想，經過文藝整風的批評與自我批評，被列入方向性、路線性錯誤。1956 年大鳴大放期間，鍾惦棐等改革派提出的「票房價值」，[55]實際上是這一問題的另一種提法。大躍進後，從激進主義立場後退的周揚等人，

在《人民日報》上提出的文藝「為最廣大的人民群眾服務」的口號，[56]同樣是試圖改變這一激進觀念的努力，但是，在一體化和一元化的生態之中，這些努力均以失敗告終。

2. 文藝整風鞏固了文藝評判標準。政治標準第一，藝術標準第二更加深入人心。思想性（政治性）成為衡量電影創作的惟一標準，藝術和技術受到冷遇。因為政治標準肯定階級性，否定一般人性。所以人道主義、男女之情等普世價值被唾棄，被批判。這一後果在文藝整風後的電影創作中很快顯現出來——編、導、演們不敢去表現、表達愛情和感情。1953 年 3 月 11 日，周揚在一次會議上提到，「我們在作品中，每每寫到感情時，就不敢寫了，怕露出小資產階級感情來，如張伐同志演《翠崗紅旗》中的二猛子，他說他不敢用感情，他的宗旨，就是不求有功，但求無過，由於他的慎重，結果把解放軍演得見人見事都不動感情。」周揚還談到電影《人民的戰士》，「劉興告訴小萬的父親負傷了，而小萬的父親都不敢表示悲痛，還有劉興打回家鄉意外地看到了妻子和小孩，也都一點表情都沒有，如表現一下感情就是小資產階級的，這是違反真實的。」[57]就在同一個會上，周揚還提到：「關於戀愛問題我是主張寫的，以後還可以向這方面大膽研究。」[58]這個表態本身就說明，文藝整風使電影創作走上了逼仄之路。

3. 文藝整風對私營公司出品的影片的橫蠻無理的討伐，通過對《關連長》、《我這一輩子》、《無形的戰線》等影片的批判，強化了電影創作的公式化、概念化傾向，新人物、正面人物，尤其是英雄人物的創作從此成為標準件。一年後（1953

嚴恭（1914- ）長影廠導演，代表作《三毛流浪記》、《祖國的花朵》。

年 3 月 11 日），周揚在電影界學習社會主義現實主義的會議上承認：「一般地說，我們的文學作品中，寫反面人物總是比正面人物來得好，比較來得生動。例如《南征北戰》影片中的人物，比較起來，敵人的高級指揮員比我們的指揮員寫得生動，有性格。我們的高級指揮員就不是那樣生動。」[59]有的導演甚至認為：一出現黨員直接參與鬥爭，戲就發展不下去了。這種情況與 1952 年下半年開始的關於英難人物的討論相結合，使英雄人物的創作走向了偽現實主義的道路。

4. 文藝整風通過電影編導對舊影片的否定（如蔡楚生否定了《一江春水向東流》，史東山否定了《八千里路雲和月》、《新閨怨》，嚴恭否定了《三毛流浪記》），否定了中國電影傳統，否定了左翼進步電影的思想、藝術價值。造成了中國電影傳統的斷裂。從而為十幾年後出現的 30 年代「文藝黑線」論打下了基礎。

第三節　電影指導委員會的成立與解散

在建國初期的電影史上，電影指導委員會佔有重要的地位。儘管這個機構存在的時間不長，並且結局灰溜溜──以中央下令解散而告終。但是，它是人民電影實驗的第一次衝動，是聯接 17 年電影與「文革」電影的第一個環節，它所特有的思維方式和工作方法對電影界產生了長期的影響。

電影指導委員會是周恩來提議成立的，導因是東北廠出品的第一部少數民族題材的影片──《內蒙春光》違反了民族政策。[60]這個委員會於 1950 年 7 月 11 日成立，第二天的《人民日報》為此專門發表了消息，公佈了委員會的名單和任務：由文化部部長沈雁冰任主任委

員，委員除沈雁冰外，有周揚、丁西林、沙可夫、袁牧之、蔡楚生、史東山、陳波兒、李立三、陸定一、錢俊瑞、廖承志、蕭華、蔣南翔、徐冰、鄧拓、劉格平、張致祥、沈茲九、丁玲、艾青、老舍、趙樹理、陽翰笙、田漢、洪深、歐陽予倩、曹禺、李伯釗、江青、周巍峙、王濱等 32 人。這個名單包括了宣傳、文化、工會、統戰、新聞、教育等中央各部門和解放軍總政治部的負責人，以及文藝界和電影界的著名人士。委員會的任務是「對有關推進電影事業，及國營廠的電影劇本、故事梗概、製片和發行計畫及私營電影企業的影片提出意見，並會同文化部共同審查和評議」。[61]

　　但是，這個集文藝精英和意識形態把關人於一體的大而全的委員會，卻因成員龐雜眾多、各有所營而難以開展工作。從 1950 年 7 月到隔年 4 月，在這 9 個月的時間裡，這個委員會形同虛設。1951 年 4 月，中共中央決定開展對《武訓傳》的全國性的討論和批判，加強電影工作的領導再一次被提上日程，委員會決定成立常委會，由周揚、丁西林、沈雁冰、江青、蕭華、袁牧之、蔡楚生、史東山、陽翰笙為常委，同時，決定成立上海分會，由夏衍負責，劉曉、舒同、潘漢年、于伶為委員。至此，電影指導委員會才真正發揮作用。

　　這個委員會最大的作用就是嚴於把關，把關的指導思想是「寫重大題材」和「工農兵電影」。「寫重大題材」要求電影創作反映諸如抗美援朝、土改一類的重大社會、政治事件；「工農兵電影」要求電影只能表現工農兵，「甚至對工農兵生活的範圍加以限定，僅止於生產勞動和戰鬥的過程」。[62]這種片面性、極端性的提法對創作的危害是不言而喻的。但是，它們並非空穴來風──文藝為政治服務、為工農兵服務是它們最強大的理論依據。另外，當時的環境和社會心理也為這種口號的出現提供了足夠的理由──在《內蒙春光》、《榮譽屬於誰》[63]和《武訓傳》三部電影接二連三犯了錯誤的情況下，電影指導委員會難免要防範過度、矯枉過正。這是一方面，另一方面，在《武訓傳》批

判和文藝整風的緊張環境中指導電影，不能不謹小慎微，如履如臨。「不求藝術有功，但求政治無過」的心理不僅存在於專業人士之中，也同樣存在於審查者身上。矯枉過正最容易走向極端，謹小慎微就勢必要提高門檻兒。上述兩個口號的出現，就是這兩者相加的結果。

在 1952 年 7 月被解散之前，電影指導委員會的常委會開了十幾次會，會議的主要內容有三，一是審查劇本或劇本提綱，二是制訂題材規劃，三是處理與電影有關的業務，如選定參加國際影展的片目、向電影廠宣佈工作紀律、總結工作等。在這三項工作中，審查劇本和劇本提綱、提出處理決定和意見，是常委員會工作中的重中之重。[64]不妨舉幾個例子。

在第三次會議上，常委會對趙樹理寫的電影文學劇本《表明態度》做出了這樣的處理意見：故事梗概是可以成立的，但必須作很大的修改，修改時應注意：

劇中把一個消極落後的村幹部作為主人公是不恰當的，其「主要人物應該是對擴大農村生產帶有決定性的積極分子」。

「單單寫農村的變工互助是不可能走向社會主義的（因為這種生產方法是以個體經濟為基礎的），但變工互助比單幹對農民有利。應說服群眾，一方面組織起來，一方面還要深耕細作，不但對個人有利，也對人民有利。同時，也不應單方面只從經濟上鼓勵農民互助變工。」

將劇本中的幾個次要人物改成主要人物，將原來的主人公「作為教育對象來描寫，但也不要寫的太生硬……應以蓬勃的愛國主義運動與農村中新的生產熱潮以及支部有力的活動來刺激他、感染他，使他合情合理的轉變過來。」[65]

在第九次會議上，常委會做出了對劇本《六號門》的處理決定：基本通過。導演的準備工作即可開始，並應爭取在今年拍攝完成。但須根據今天本會所提之意見修改。意見共十條，下面簡述比較重要的五條：

1. 劇本中所反映的解放後搬運工人的自發鬥爭顯得孤立，無領導。應該增加表現比較高級的黨與政府機關的領導。這樣可以加強群眾運動與政府領導的聯繫。

2. 解放前與解放後的描寫在劇本中的比重幾乎相等，因此減弱了今天新工人運動的描寫，應將解放前的描寫酌情刪減，加強表現解放後的工人鬥爭。

3. 加強性格化描寫，如解放後工人稱呼封建把頭仍是馬大爺、馬三爺，不妥。

4. 鄭經理是個私商，從私商的角度來反映封建把頭制的不合理是不妥當的。

5. 加強描寫我軍圍城時期的工人鬥爭。[66]

　　從這兩個例子可以看出，常委會工作是認真的，甚至可以說是繁重的。但它們也告訴我們，常委會對劇本的審查完全從政治需要和政策概念出發，遠離了現實主義的創作原則。按照它的意見修改，得到的只有公式化和概念化。常委會要求趙樹理把《表明態度》中的主人公從消極落後的村幹部換成積極先進者，其邏輯顯然是，凡是村幹部都是積極先進者。常委會關於變工互助、單幹、社會主義、愛國主義、生產熱潮等等的大道理，基本上是對創作有百弊而無一利的空洞教條。對《六號門》的意見也一樣，常委會先驗地認為，只要工人起來鬥爭，就一定會有黨來領導；我軍圍攻城時，城裡工人就一定會響應；只要同屬剝削階級，就不會有利害衝突，所以不能從私商的角度來揭露封建把頭；只要一解放，上百年幾輩子養成的習慣就會在一個早上消失乾淨，見了把頭，工人就會挺直腰桿，直呼其名……

　　兩年後，蔡楚生對電影指導委員會的工作做了這樣的總結：「51、52年由於創作上的領導同志脫離實際的領導方法，不顧作家能做到什

麼，也不顧觀眾對我們作品如何迫切要求，而對一些新的作家提出了空洞不切實際的創作要求，使創作遭到嚴重的窒息，被否定的劇本提綱 400 餘件，成品 80 餘件，劇本 40 部。在這樣的影響下，老生、新生力量全部受到挫折，對事業造成無可限量的損害。」[67]

　　新時期以來，電影界對電影指導委員會的工作做了否定性評價，曾經共襄其事的鍾惦棐認為江青應對電影指導委員會的工作負主要責任：「而江青作為成員之一，卻一度操縱電影劇本的命運，以各種口實否定一個又一個的劇本。你寫艱苦奮戰，她就說是宣揚戰爭殘酷；你寫英勇犧牲，她又說這麼好的人怎麼能死；你寫婦女勞模，她說這種勞動不適宜女人；你寫外交之戰，她又說某某人當時主持此事，不能寫。名曰電影指導，實則求神問卜，吉凶難料。電影劇本有『槍斃』之名，正是這時的事。」[68]

　　《當代中國電影》的作者認為：「它的目的是通過各有關方面的協調合作，使全國的電影事業和電影創作得到統一的思想指導，以避免出現政治上的失誤。但在實際工作中，它根本違背了藝術創作的客觀規律，來自各方面的意見和要求，無論善良的還是苛刻的，都使得創作人員陷入無所適從和無法擺脫的羈縛之中，結果嚴重地甚至粗暴地干擾了創作。電影指導委員會前後共召開過十幾次會議，大至全國電影劇本的題材規劃和電影生產計畫的審定，小至每一個劇本的修改方案，都由它做出具體規定和執行細則，甚至具體到了親自規定一個劇本中的對話或字幕表的順序，直接確定一個攝製組的創作計畫等的程度。這種過於集中統一而又瑣碎具體的領導方式，勢必造成電影創作生產死氣沉沉的局面，不僅不能達到加強思想領導的作用，反而由於控制得過嚴過死，使電影劇本的成活率很低。」[69]

　　不管是歸罪於江青，還是歸咎於工作方法，都沒有觸及問題的要害：電影指導委員會是國家訂貨、組織生產的極端嘗試。只要一體化的體制存在，中國電影就不可能擺脫束縛，電影就不可能走向真正意

義上的繁榮。因此，電影指導委員會雖然結束了活動，但是它的基本原則並沒有動搖，其精神遺產繼續發揮著作用——

其遺產之一是電影「武器論」。指導委員會以列寧的教導「電影掌握在人民手裡，是最重要的『藝術武器』」為指南，要求「全黨全軍必須學會培養與充分使用這一宣傳工具。」[70]後來的電影主管部門同樣以此為圭臬。這種觀念從根本上歪曲了電影的性質。

其遺產之二是創作思想。指導委員會的兩大主張——「工農兵電影」和「寫重大題材」，在其解散後，主管部門雖然對此做了調整，但沒有也不可能進行實質性的改變。1956年大鳴大放期間，鍾惦棐等人對「工農兵電影」這一提法的置疑，60年代初理論界對題材的挑戰，以及「文革」時期激進文藝派對這兩大主張的極端發揮，都可以看出指導委員會的潛在影響。

其遺產之三是電影的管理。在指導委員會成立之前，有關部門雖然在題材上對國營廠也有要求，但並沒有耳提面命的硬性規定，指導委員會是題材規劃、選題計畫的始作俑者。指導委員會解散後，這一套思路和辦法被繼承下來，並得到了進一步完善。在劇本審查方面亦然。

第四節　私營影業的消亡

在社會主義改造的歷史語境中，私營影業是註定要消亡的。《武訓傳》批判和電影指導委員會不過為它提前敲響了喪鐘。值得研究的問題是，一、它的消亡對新中國的電影事業有利還是有害。二、當時提出的私營影業合營的理由是否站得住腳。讓我們從後一個問題說起。

　　1951 年 5 月底，在電影指導委員會的第四次常委會上，專門研究了私營影業的問題，並統計了當年上半年私營影業出品的 8 部影片的成本與收入情況：

　　《我這一輩子》：成本 10 個億，收入 14 個億。

　　《太平春》：成本 7 個億，收入 8 個億。

　　《思想問題》：成本 7 個億，收入 7 個億。

　　《腐蝕》：成本 13 個億，收入 21 個億。

　　《相思樹》：成本 9 個億，收入 3 個億。

　　《紅樓二尤》：成本 9 個億，收入 9 個億。

　　《生命交響曲》：成本 8 個億，收入 4 個億。

　　《再生鳳凰》：成本 7 個億，收入 4 個億。[71]

　　會議認為：「這一個統計裡面除了『文華』的《我這一輩子》與《腐蝕》收入超過了成本外，有的保持了平衡，有的則收入不敷成本。而這些影片的內容都還不能算是非常消極的，但是人民就不大歡迎。這也引起了很多廠家的恐慌與顧慮。由於以上的情況，有些私營影業要求政府派一共產黨員幹部駐廠指導，有些廠家要求公私聯營。」據此，會議對私營影業的性質與方向問題做出了這樣的決議：「電影生產不同於紗布，不同於洋磁碗，電影是對人民的思想教育極其負責的工作，我們要對人民負責，所以首先必須加強私營影業的領導，解決私營影業在生產上的困難，有步驟有計劃地走向公私合營和全部國營。」[72]

　　當時的管理機構是以人民不歡迎私營影片、私營經營狀況不好、因此業主要求聯營為主要理由，做出「公私合營和全部國營」的決定的。這種理由是站不住腳的。從上面的統計數字來看，至少在 1951 年 5 月前，私營的經營並不算壞，上述 8 個片子，收入超過成本的 3 部，持平的 2 部，虧損的 3 部，從總體上講，成本與收入持平——賺

13 個億，賠 13 個億。對於處在政經文化大變動、市場風險空前巨大的情況下，能做到持平已經是很不錯的成績了。事實上，私營影業從雇員到老闆都衷心擁護新政權，努力適應新的國家意識形態，都願意跟上時代步伐，拍出符合政策要求的影片。大部分私營影業公司也確實做到了這一點：從數量上看，它們生產的影片高於國營廠，1949 至 1952 年的三年間共生產電影 61 部。[73]也就是說，私營影業有人才、講效率、懂市場。從質量上看，私營影業雖然出了不少平庸之作，但其數量並不比國營更多。而其佼佼者，則比國營產品更經得住歷史的考驗。《關連長》、《我這一輩子》、《我們夫婦之間》、《兩家春》等影片在電影史上的地位是有力的證明。因此，把「人民不大歡迎」這個大而空的帽子扣在私營影業頭上，顯然是不適合的。

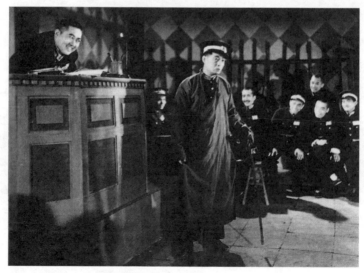

《我這一輩子》，文華影業，1950 出品。
編劇：楊柳青（根據老舍同名小說改編），
導演：石揮，主演：石揮、魏鶴齡、程之、李緯。

　　應該說，電影主管部門以市場、票房（人民是否歡迎）為衡量影片好壞的標準，是有利於新中國電影事業的發展的。問題是，電影主管部門奉行的是雙重標準──對私營用市場，對國營用計畫。也就是說，國營具有市場豁免權，它的產品是否有票房、是否受歡迎無關緊要，即使它一年半不拍片（如1951年至1952年的文藝整風期間），也工資照發；即使收不回成本（如1956年鳴放時披露的情況），也有充足的資金進行再生產。反右運動以批判票房價值來掩飾、否認國營影片不受歡迎、國營廠經營糟得很的大量事實，是這一雙重標準的極端表現。

　　這個雙重標準告訴我們，就像今天的農民工一樣，私營享受不到與國營同等的國民待遇。政策上的不平等，使私營從一開始就處在絕對劣勢的地位──他們只能迎合政治和世風，而不能左右人們的好惡；只能依靠媒體，而無法染指宣傳；只能聽命發行放映政策，而無法影響院線。政治上既得不到信任，經濟上又捉襟見肘──沒有融資渠道，沒有實業支撐，只能靠多拍片來維持生存，可劇本成了瓶頸。在這次常委會上，就提到了這個問題──

> 全上海的私營影業1951年出品計畫為67部，就需要有67個劇本，而今天人民的覺悟程度大大地提高，對電影的要求也大大提高，而一般的編劇者的政治水準與生活經驗都不能滿足這一要求，因此，這67部劇本的創作就成了很大的問題。一方面，私營影業普遍的希望我們能審查他們的劇本，另一方面造成上海電影領導工作的困難，他們都把劇本送來請我們提意見，假如要求嚴格一點，大部分的劇本實在不能進行攝製。不提意見當然不好，提了意見，必然的就成了政府對這一劇本的態度，這是一個很困難的問題。[74]

　　政策規定不審查私營影業的劇本，可私營卻希望主管部門審查。這種反常現象說明，私營企業處在無形的壓力之下，他們擔心劇本不

符合新時代的要求，擔心影片拍出後被槍斃，擔心貸不到款，擔心開
不了支……恐懼感引起了免禍心，私營「自做多情」地要求審查劇本，
正是這種「免禍」心理使然。1955 年資本家敲鑼打鼓歡迎合營，「文
革」中人們主動交出金銀財寶、文物、古籍，都是出於同樣的心理。

　　把恐懼感和免禍心當成了私營影業的真誠希望，把體制上的不平
等當作私營影業經營失敗的原因，把無奈之舉作為合營的理由，這是
電影主管部門對人心、對歷史估量的一大失誤。而正是這一失誤為提
前取締私營影業提供了政策上的所謂合法性。

　　當然，在當時的歷史條件下，私營影業的消亡是必然的。對於業
主來說，選擇合營也是識時務、順潮流的明智之舉。但是，某一歷史
階段的必然，並不代表著歷史發展的真正趨勢。今天私營影業的再興
和過去電影歷史的缺欠已經回答了本節開頭的第一個問題──私營影
業的消亡對新中國電影事業有百弊而無一利。首先，私營影業代表著
近代的生產方式，它是發展國產電影的生力軍。取締私營影業，意味
著對這一具有進步作用的生產方式的否定。[75]其次，它結束了中國電
影市場的多元格局。一元化的出現消滅了真正意義的市場，中國電影
從此失去了市場意識和自由競爭。市場的消失意味著商品性的消失，
商品性的消失標誌著工具性的強化。市場這只無形的手，被政治這只
有形的手所取代，取代的後果之一，就是電影產量長期停滯不前──
大陸 17 年的產量僅僅相當於香港同時期的七分之一、臺灣的五分之
一。[76]再次，它取締了個人創作空間。公私合營將電影人變成了「單
位人」，藝術創作的個人空間不復存在。個人空間的消亡意味著思想、
題材、風格、審美的整齊劃一。在時代主題的統一指導下從事電影創
作的「共名」時代開始，價值多元的、個人化創作的「無名」時代結
束。[77]最後，它割斷了民族電影的歷史。私營影業是中國電影傳統的
延續者和發揚者，「《我這一輩子》、《腐蝕》、《關連長》、《兩家春》等
思想性和藝術性和諧統一的電影佳作，其藝術成就的取得離不開對

3、40年代進步電影傳統的繼承和發揚。」[78]對私營影業的取締意味著對電影傳統的否定，積累了近半個世紀的藝術技巧和市場經驗難以發揮作用。歷史的斷裂，使民族電影的優良傳統被忽視、被放逐，使新中國電影失去了依託。電影人既無法從過去汲取經驗教訓，更無從繼承前人的藝術遺產。

　　40多年後，隨著經濟改革的深化，計劃經濟為市場經濟所取代。電影的商品性受到重視，在國營電影廠費力地培養市場意識的同時，適應市場的私營影業東山再起，再次頂起了國產電影的半邊天。與此同時，民族傳統受到重視，個人創作空間增大，「無名」時代的腳步越來越近。這些事實從反面證明，當初的合營不是歷史的進步，而是電影業的災難。

注釋

1　見《中共中央宣傳部關於文藝幹部整風學習的報告》,《建國以來重要文獻選編》第 2 冊,中央文獻出版社,1992 年,第 463 頁。在這一報告中,中宣部認為,電影《武訓傳》的公映並獲好評,表明文藝界已經被資產階級和小資產階級思想佔領:文藝工作的領導,在建國後的兩年中,偏離了毛澤東的文藝方針,「在與資產階級、小資產階級文藝家的合作當中,表現無原則的團結,對他們的各種錯誤思想沒有認真地加以批評,認真地提出改造思想的任務。」「遷就資產階級小資產階級,放棄思想鬥爭和思想改造工作,缺少對思想工作的嚴肅性」。「在某些方面甚至使資產階級小資產階級的思想影響篡奪了領導。」「而黨的文藝幹部在這種資產階級、小資產階級思想包圍下,有許多人隨波逐流,表現自己的立場是與他們一致的或接近的。」小資產階級文藝家「任意曲解毛主席的《在延安文藝座談會上的講話》,拒絕改造思想,拒絕以文藝為政治服務,要求文藝更多地表現小資產階級的生活和趣味。他們認為今天文藝(例如電影)的主要群眾是小市民,應多迎合小市民的趣味。他們反對以工人階級的先進思想去改造和提高小市民,而要求將工人階級的先進思想降低到小市民水平。」

2　于風政:《改造》,鄭州:河南人民出版社,2001 年,第 249 頁。

3　同上,第 250 頁。

4　胡喬木:《文藝工作者為什麼要改造思想——11 月 24 日在北京文藝界學習動員大會上的講演》,載《文藝報》1951 年第 5 卷第 4 期。

5　《整頓文藝思想,改進領導工作——11 月 24 日在北京文藝界學習動員大會上的講演》,載《文藝報》1951 年第 5 卷第 4 期。研究中國知識份子歷史命運的于風政對此評論道:「周揚將思想批判的『禍水』引向新解放區的文藝工作者,同時必然又是對 30 年代以後國民黨統治區進步文藝的清算。在 15 年後的『文革』狂潮中,江青等人再次將鬥爭矛頭指向所謂『30 年代文藝黑線』,並將周揚等人打入監獄,不過是更加徹底地完成著周揚們開創的『事業』而已。」(《改造》,鄭州:河南人民出版社,2001 年,第 252 頁)。

6　于風政:《改造》,第 252 頁。

7　這些單位是:文化部藝術事業管理局、電影局、中央戲劇學院、中央美術學院、中國戲曲研究院、中國青年藝術劇院、人民文學出版社、人民美術出版社、中華全國文學藝術界聯合會、《文藝報》、《人民文學》、中央文學研究所、中央音樂學院音樂工作團、華北文學藝術界聯合會、北京市文學藝術界聯合會、北京市藝術劇院、北京市人民美術工作室、《人民日報》、《光明日報》、《新民報》等。見《北京文藝界整風學習基本情況》,載《文藝報》1952 年第 15 期。

8 北京文藝界參加整風的具體人數是：戲劇界 214 人，電影界 361 人，美術界 151 人，音樂界 139 人，文學界 133 人。見《北京文藝界整風學習基本情況》，載《文藝報》1952 年第 15 期。

9 《電影局學委小組文藝整風學習總結初稿》，文化部檔案。

10 《華東及上海文藝整風運動開始》，載《解放日報》1952 年 5 月 23 日。

11 《上海聯合電影製片廠文藝整風學習總結報告》，文化部檔案。

12 《1952 年 7 月 2 日第七支會（上海電影製片廠、華東影片經理公司）文藝整風總結》，文化部檔案。

13 袁牧之的檢查，見《兩年來的電影工作及今後的任務——1952 年 1 月 5 日在北京中央電影局整風學習學委上的發言》，載《人民電影的奠基者：寧波籍電影家袁牧之紀念文集》，寧波：寧波出版社，2004 年。

14 蔡楚生：《改造思想，為貫徹毛主席文藝路線而奮鬥》，載《文藝報》1952 年第 2 期。

15 同上。

16 洪子誠：《關於五十至七十年代的中國文學》，載《文學評論》1996 年第 2 期。

17 史東山：《認真學習，努力改造自己》，載《文藝報》1952 年第 3 期。

18 同上。

19 同上。

20 同上。

21 見《關於今後一個時期內電影的主題和工作的據點》一文，載 1949 年 7 月 7 日的《人民日報》。

22 史東山：《認真學習，努力改造自己》，載《文藝報》1952 年第 3 期。

23 見《目前電影藝術的作法》一文，載 1949 年 8 月 7 日《人民日報》。

24 史東山：《認真學習，努力改造自己》，載《文藝報》1952 年第 3 期。

25 同上。

26 呂班：《我認識了我的錯誤思想》，載《文藝報》1951 年第 5 卷第 5 期。

27 同上。

28 同上。

29 同上。

30 同上。

31 同上。

32 《上海聯合電影製片廠文藝整風學習總結報告》，見吳迪（啓之）編：《中國電影研究資料》（1949～1979）上卷，北京：文化藝術出版社，2006 年，第 310-311 頁。

33 同上，第 316-317 頁。

34 同上，第 318 頁。

35 同上。

36 同上。

37 同上。

38　《記影片〈我們夫婦之間〉座談會》，載《文藝報》1951 年第 4 卷第 8 期。

39　賈霽：《關於影片〈我們夫婦之間〉的一個問題》，載《文藝報》1951 年第 4 卷第 8 期。

40　同上。

41　蕭也牧在《我一定要切實地改正錯誤》一文中承認自己的小資產階級的立場首先導致他「嚴重地歪曲了生活的真實」──「我們的老幹部不論是知識份子出身的也好，工農出身的也好，都是非常的可笑的和糟糕的！把女的寫成了一個愚昧無知的潑婦；把男的寫成了一個毫無革命幹部氣味的市儈式人物。」「這和現實的生活是有距離有出入；不僅是歪曲，而是偽造。客觀上，對於革命幹部是一個惡毒的諷刺。」其次，他還承認，這個立場使他醜化了工農及工農幹部。「寫到他們的缺點，則津津有味，增枝加葉，偽造事實，不惜採用諷刺的手法，竭力渲染。甚至寫到他們的優良品質時，也是抱著一種玩弄的態度。」見《文藝報》1951 年第 5 卷第 1 期。

42　鄭君里：《我必須痛切地改造自己》，載《文匯報》1952 年 5 月 26 日。

43　梁南：《談〈關連長〉中錯誤的軍事思想》，載《文藝報》1951 年第 4 卷第 8 期。

44　克馭路：《評電影〈關連長〉》，載《文藝報》1951 年第 4 卷第 8 期。

45　張學星等：《評〈關連長〉》（中央文學研究所通訊員小組集體討論），載《文藝報》1951 年第 4 卷第 5 期。

46　馮不異：《鼓詞〈關連長捨身救兒童〉的編者的檢討》，載《文藝報》1951 年第 5 卷第 1 期。

47　于之：《夢幻人生──石揮傳記小說》，上海三聯書店，1990 年，第 266 頁。

48　《1952 年 7 月 2 日第七支會（上海電影製片廠、華東影片經理公司）文藝整風總結》，文化部檔案。

49　熊焰：《電影局編導同志的文藝整風學習》，載《文藝報》1952 年第 4 期。

50　同上。

51　《無形的戰線》的編劇伊明接受大家的批評，在《必須首先做好一個共產黨員》一文中，深挖了自己的思想根源，從個人主義思想──未能很好地接受拍攝《陝北牧歌》的任務，到文藝標準上重藝術而輕政治的錯誤──無法理解《中華兒女》為什麼能在國際上獲獎。以及在《無形的戰線》中，為了影片的戲劇性而忽視了人物塑造，沒有把正面人物寫得那麼高大，對失足落水的反面人物崔國芳充滿了小資產階級的同情等，見《文藝報》1952 年第 4 期。

52　熊焰：《電影局編導同志的文藝整風學習》，載《文藝報》1952 年第 4 期。

53　馮白魯：《批判我的個人主義的思想作風》，載《文藝報》1952 年第 4 期。

54　陳荒煤主編：《當代中國電影》上冊，北京：中國社會科學出版社，1989 年，第 74 頁。

55　見《電影的鑼鼓》，載《文匯報》1956 年第 23 期。

56　見 1962 年 5 月 23 日《人民日報》社論：《為最廣大的人民群眾服務》。

57 周揚：《在全國第一屆電影劇作會議上關於學習社會主義現實主義問題的報告》（1953年3月11日），《周揚文集》第二卷，北京：人民文學出版社，1985年，第210頁。

58 同上。

59 同上，第200頁。

60 此片於1950年春上映，一個月後停映。後經過修改，並由毛澤東將其片名改為《內蒙人民的勝利》於1951年重新上映。見于學偉文《由《內蒙春光》到《內蒙人民的勝利》》，載《電影藝術》2005年第1期。

61 《提高國產影片的思想藝術水平，文化部成立電影指導委員會》，載《人民日報》1950年7月12日。

62 陳荒煤主編：《當代中國電影》上冊，北京：中國社會科學出版社，1989年，第71頁。

63 1951年4月17日，周揚在電影局幹部大會上的講話時說：「（此片）對於中國革命的力量與中國人民的傳統作了錯誤的描寫，在根本上錯了。」轉引自孟犁野：《新中國電影藝術史稿：1949～1959》，北京：中國電影出版社，2002年，第18-19頁。當時無法公開是因為此片涉及到黨內鬥爭和中蘇關係。據孟犁野分析，「其問題主要出自以下兩個方面：一是影片將革命榮譽歸屬於學習蘇聯經驗（新的調車法），是政治錯誤；二是影片片名採用了高崗發表在《人民日報》上的一篇長文《榮譽是屬於誰的》，內容又係高崗任主席的東北人民政府屬下的鐵路局的事蹟，而此時高崗的反黨活動，雖然尚未公開揭露，但已為毛主席所察覺。」關於學習蘇聯經驗的政治錯誤，孟注：1967年10月11日出版的第30期《鐵道紅旗》，上面刊載的一篇批判《榮譽屬於誰》的文章說，毛主席當時指出《榮譽屬於誰》是一部「歪曲中國革命歷史，醜化黨的幹部」的影片。這篇文章還提到另一位中央領導看了此片後也說：「將榮譽歸於一個採用蘇聯調車法的幹部，這是政治上的錯誤。」文章說，江青在此事後不久成立的「電影指導委員會」上對此片也有過多次批判，說它是「反現實的形式主義代表作。」《鐵道紅旗》上這篇文章所透露的上述資訊，同周揚1951年4月17日講話中關於此片「問題」的說法，字句雖有不同，但精神實質大體一致，足以幫助我們解開《榮譽屬於誰》被「停映」之謎。在「文革」時期嚴峻的政治形勢下，人們對待中央領導人的言論極其慎重，絕不敢隨意編造，否則便會招來災禍。因此，這篇文章所披露的史料應該是可信的。

64 見《電影指導委員會第一次到第十次會議記錄》，文化部存檔資料。

65 這次會議的出席者是周揚、丁西林、江青、袁牧之、蔡楚生、陳波兒。列席者是鍾惦棐、王震之，記錄者是汪歲寒。見《電影指導委員會第三次會議記錄》，1951年5月16日，文化部存檔資料。

66 這次會議的出席者是沈雁冰、周揚、江青、袁牧之、蔡楚生、陳波兒、吳錫昌。列席者是鍾惦棐、王震之、陳明、吳祖光、林藍、湯曉丹。記錄是汪歲寒。見《電影指導委員會第九次會議記錄》，時間不詳，根據有明確時

間記載的會議記錄，可以推斷，這個常委會每隔半個月開一次會。第七次會議是 1951 年 8 月 2 日召開，第十次是 9 月 6 日召開，由此推斷此次會議應在 1951 年 8 月下旬，文化部存檔資料。

[67] 《在電影局 1954 年第三次製片廠廠長會議上的講話》，文化部存檔資料。

[68] 鍾惦棐：《電影文學斷想》，《起搏書》，北京：中國電影出版社，1986 年，第 15 頁。

[69] 陳荒煤主編：《當代中國電影》，北京：中國社會科學出版社，1989 年，第 70-71 頁。

[70] 《加強黨對電影創作領導的決定》，文化部存檔資料。

[71] 《電影指導委員會常委會第四次會議記錄》，見吳迪（啓之）編：《中國電影研究資料》（1949～1979）上卷，北京：文化藝術出版社，2006 年，第 225 頁。

[72] 同上。

[73] 關於私營影業在這三年間生產的影片總數和片目，見錢春蓮：《新中國初期私營電影研究》，2001 年，中國電影藝術研究中心研究生處存，1998 級碩士學位論文。

[74] 《電影指導委員會常委會第四次會議記錄》，見吳迪（啓之）編：《中國電影研究資料》（1949～1979）上卷，北京：文化藝術出版社，2006 年，第 224-225 頁。

[75] 1951 年 5 月 13 日，劉少奇在政協全國委員會民主人士學習座談會上發表講話：「比較進步的近代生產方式，中國只有 10%。10% 中間，一部分是國營經濟，一部分是私營經濟。所以中國近代的工廠、私人工廠有進步作用。不管資本家的工廠也好，國營工廠也好，中國的工廠多一點，中國的生產力就會提高，人民的生活就會改善，所以它是進步的生產方式，為人民服務的，還要發展。因此，如果現在就採取社會主義步驟，把工業收起來，對人民沒有利益，而且人民也不願意這樣搞，如果搞，就要傷害工業生產的積極性。在農村裡面，我們曾經宣傳過勞動致富，就是勞動發財，農民是喜歡發財的。過去有些地方，因為沒收地主的財產，把私有觀念動搖了，農民就不大放心。宣傳勞動致富，就是為了提高農民的生產積極性。總之，傷害私人工業家和個體小生產者的生產積極性，這是破壞作用，是反動的，就是所謂『左』的錯誤。因為它破壞生產積極性，妨礙生產力的提高。」轉引自林蘊暉等：《凱歌行進的時期》，鄭州：河南人民出版社，1989 年，第 298 頁。

[76] 同時期的香港「呈現出百家興起、百花齊放的景象。長城、鳳凰、邵氏兄弟、電懋等實力雄厚的電影製作機構相繼崛起，中小型公司紛紛建立。約 17 年間（1949 年至 1966 年）共拍攝了 4000 多部影片。平均每年 200 多部。最多的 1961 年達到 300 部。」「臺灣從 1955 年起，民營公司逐漸活躍，拍攝了相當數量的臺語片，標示著這時期臺灣電影的成長。1963 年『中影公司』將製片方針調整為『健康寫實主義路線』，帶動了整個臺灣電影創作的

繁榮。在繁榮時期，臺灣的製片機構發展到 100 多家，19 年間共拍攝影片 3500 多部。平均年產達 180 多部（1980 年曾達 269 部）。見《中國電影圖志》，中國電影出版社，1995 年，第 201 頁。

77 「共名」與「無名」是當代文學研究者陳思和提出來的：「這是一對專指文化形態的相對立的概念。20 世紀中國的各個歷史時期，都有一些概念來涵蓋時代的主題。如『五四』時期的『民主與科學』、『反帝反封建』，抗戰時期的『民族救亡』、『愛國主義』，5、60 年代的『社會主義革命與建設』、『階級鬥爭為綱』、『兩條路線鬥爭』等等，直到 80 年代仍然有一些諸如『撥亂反正』、『改革開放』……這些重大而統一的時代主題深刻地涵蓋了一個時代的精神走向，同時也是對知識份子思考和探索問題的制約。這樣的文化狀態稱之為『共名』。而在比較穩定、開放、多元的社會環境裡，人們的精神生活日益豐富，那種重大而統一的時代主題已經攏不住民族的精神走向，於是價值多元，共生共存的狀態就會出現。文化思潮和觀念只能反映時代的一部分主題，卻不能達到一種共名的狀態，我把這種文化狀態稱為『無名』。」（《中國當代文學史教程》，上海：復旦大學出版社，1999 年，第 14 頁）「共名狀態下，時代主題對知識者來說，既是思想的出發點又是思想的自我限制，從某種意義上說，也可以把在這種狀態下工作的知識者稱作是時代精神的『打工者』。但在無名狀態下，知識者擺脫了時代主題的思想束縛，個人的獨特性比較明顯。」（《陳思和自選集》，南寧：廣西師範大學出版社，1997 年，第 139 頁）

78 錢春蓮：《新中國初期私營電影研究》，2001 年，中國電影藝術研究中心研究生處存，1998 級碩士學位論文。

第八章　第一次調整

　　陳荒煤把 1954 年稱為中國電影的「偉大的轉捩點」。[1]事實似乎如此，從 1953 年開始，中國電影在擺脫了「電影指導委員會」這個惡婆婆，領略了《武訓傳》批判的急風暴雨，經歷了文藝整風的「洗腦」之後，懷抱著建設新中國的熱情和忠誠，著手於理論建設和管理體制的調整。而這一切，又都是從總結經驗，糾正偏差開始。糾偏給中國電影帶來了生機，通過學習蘇聯和其他歐洲國家，管理體制走向正規化。與此同時，一個來自於蘇聯，具有完整體系的創作理論──社會主義現實主義被引入電影界，成為創作和評論的最高準則。

　　然而，如同我們在此後的幾十年中經常看到的，此番總結和認識是以肯定激進主義文藝觀為基調的，也就是說，它是在肯定既往錯誤的基礎上進行糾偏和調整。因此，這種糾偏與調整雖然可以使中國電影向好的方面的轉化，但是它所能做到的，也僅僅是緩解電影創作與一體化和一元化之間的矛盾而已。事實證明，這一系列措施並沒有將中國電影引向金光大道──糾偏淺嘗輒止，調整成為一紙空文，公式化概念化成為電影創作的頑疾，正規化照搬的是史達林模式，社會主義現實主義理論在統一創作理念的同時，給創作帶來了巨大的負面影響。「偉大的轉捩點」只是一個廉價而短暫的自我陶醉。[2]

第一節　糾偏：三個會議和兩個文件

　　從思想認識上講，總結經驗，糾正偏差的具體表現是發生在 1953 年的「三會兩文」。「三會」指的是，3 月召開的第一屆全國電影劇本

創作會議和第一屆電影藝術工作會議，9 月召開的第二次全國文藝工作者代表大會。「兩文」指的是 12 月政務院第 199 次政務會議通過《關於加強電影製片工作的決定》和《關於建立電影放映網與電影工業的決定》兩個文件。這一系列活動的社會政治背景是社會主義過渡時期的總路線的提出和第一個五年計劃的制訂。「三會」的召開和「兩文」的出臺是這一背景的產物。

雖然上述三個會議的重點不同，範圍有異，但基本精神和目的是一致的，簡單地說，就是學習蘇聯，總結經驗，調整方針，以扭轉創作落後於現實的局面。在這一基本精神的指導下，三個會議將檢討領導作風和領導方法，反對官僚主義。學習社會主義現實主義的創作方法，批評創作中存在的公式化、概念化，反對粗暴的文藝批評作為主要內容。關於社會主義現實主義的創作方法，另立專節討論，這裡只談其他。

一，關於電影藝術的領導問題。這是兩個電影會議中談的最多的問題，也是二次文代會報告中的重點。在劇本創作會議上，中央人民政府文化教育委員會副主任習仲勳指出：「目前電影工作主要缺點就是成品太少，關鍵在於創作劇本少，用較高的政治水平、藝術水準創作的劇本更顯得少。」電影工作者固然對此負有責任，但「電影工作部門的領導者更有責任」。領導者的責任表現在兩方面，一是行政命令式的工作方法，二是不負責任的官僚主義。關於前者，習仲勳指出：「對文藝工作的領導應該主要是思想領導，不是靠行政命令，發號施令」。思想領導「必須是具體之至，無微不至的……那種粗枝大葉採取粗暴的辦法，那只能夠毀滅這東西（指劇本──本書作者），不能給以幫助。」「這（指文藝創作──本書作者）是個工廠，但它不等於紡織工廠、化學工廠……我們這裡的工廠是更高級的工廠，我們的工程師是更高水準的工程師，是思想工程師、政治工程師。」因此，在文藝創作工廠裡不能搞「加工訂貨」，「按期完成」。關於後者，習仲勳以劇本審查

為例:「人家寫了東西叫你審查,一種是壓下去,石沉大海根本不去管……另一種就是要找些岔子,找些缺點進行批評。批評是要的,但這種不合實際的批評不需要……這叫做『不教而誅』,你們叫做『一槍即斃』。」[3]

在電影藝術工作會議上,周揚把電影藝術的領導問題主要歸結於官僚主義:「這種官僚主義不僅廠和局存在,文化部也同樣有濃厚的官僚主義的缺點……反官僚主義是一個長期的鬥爭……可以把嚴重的官僚主義分子從我們的工作崗位上撤換下去。」因此,他對官僚主義提出了更嚴厲更全面的批評:「官僚主義表現在許多方面,最突出的是表現在對電影藝術缺少政治的、思想的、藝術的領導。」對此,周揚歸結為四方面:「首先,在創作方向上,創作思想上缺乏明確的戰鬥的方向,文藝為工農兵這個總的方向我們是有的,但是具體的方向不明確,例如社會主義現實主義的方向,過去就不明確……社會主義現實主義的創作方向對很多同志還是陌生的新的東西,這一事實,證明了我們沒有宣傳。我們作品中缺乏先進的正面人物的鮮明形象的事實,證明我們沒有著重宣傳文藝創作應該創造先進人物的鮮明形象,應該創造典型。」「其次,放棄了藝術生產的領導。領導上將過多的精力放在行政事務上,而沒有將指導創作,指導藝術生產放在首要地位……沒有使廠成為獨立的藝術生產單位,也沒有注意藝術生產的特點。許多制度是違反藝術生產規律的。對電影劇本創作的領導,採取了違反創作規律的方法,出題目做文章,而且限期交卷。所以有的同志說,過去創作是『強迫結婚,限期生孩子』。這種行政命令的領導方法,對藝術生產是只有不利的。」「第三,在對電影文學劇本和影片的審查上,缺乏嚴肅慎重的態度,缺乏統一負責的制度。」今後「要確立逐級審查劇本的制度,中央只負責審查主題計畫,劇本審查由文化部和電影局負責」。但是,最後的審查還是在中央:「像蘇聯,每部影片必須由史達林同志看過以後才發行放映已經成了習慣……以後我們也可以這樣

做，每部影片都請中央甚至毛主席看過，但是審查的責任必須由局和文化部負責。」第四，「在對待幹部的培養提高方面，採取了不夠關心的態度，以致有的演員同志苦悶得想改行，甚至個別同志想自殺。東影廠的演員過著沒有人管的生活，上影廠的演員則採取了上下班制度，學習班上則是集體讀報，幾乎完全停止了藝術活動。」4

在第二次文代會上，對電影工作領導的批評擴大到整個文藝領域。《人民日報》發表以〈努力發展文學藝術的創作〉為題的社論，以更竣烈的口吻提出了改善文藝創作領導的要求，並嚴屬地批評了「放棄領導」的錯誤作法和種種官僚主義表現。5周揚、茅盾等領導在報告上也對此做了深刻的批評。「認真地改善它們的領導創作的方法，糾正各種使用行政手段和不懂事的批評粗暴地干涉和打擊文藝創作活動的錯誤」，成為「這次大會的重要的收穫」。6

二，關於電影創作中的反現實主義傾向。這是周揚提出來的，7主要指的是創作中的公式化、概念化。建國以來，公式化、概念化是文藝創作，更是電影創作中的頑疾，中共中央對其進行過多次批評。1951年的文藝整風期間，公式化、概念化已經作為反現實主義傾向的主要表現受到了批評。這一次是第二次，與第一次相較，這一次來得更系統、更嚴屬也更密集。這一批評在二次文代會期間達到高潮。周揚、茅盾在報告中不但指出了公式化、概念化的嚴重存在，而且提出了它們的形成原因。周揚將他在文藝整風中的觀點做了更系統的闡述：「我們的文藝作品直到現在還沒有能夠把中國人民在長期鬥爭中所積累的各方面的豐富經驗在藝術上加以綜合和概括，還沒有能夠創作卓越的正面人物的典型形象，許多作品都還沒免於概念化、公式化的缺陷，這就表現了我們的文學藝術中現實主義薄弱的方面。主觀主義的創作方法是嚴重存在的。」8茅盾指出：「我們許多作家還不能大膽地去表現社會生活各方面的矛盾，深入到矛盾的內部，去描寫新的形勢下複雜的階級鬥爭的動態。他們往往不是從這些矛盾鬥爭面前輕輕滑開

了，就是用主觀的方法把矛盾輕易地『解決』了，因而複雜的、豐富的社會現象，在作家筆下簡單化了，片面化了，變成了乾癟的公式，這就是普遍被指責的概念化和公式化的傾向。」[9]

那麼，公式化、概念化的原因何在呢？周揚認為來自於三個方面，最普遍最主要的原因在於作家認識生活和表現生活的能力不高，另一個原因是，對藝術服從於政治的關係的簡單化、庸俗化的理解。第三，行政命令式的領導方法「助長了創作上概念化、公式化的錯誤傾向」。[10]

三，關於電影批評。從領導的講話中可以看出，這個問題實際上包括兩方面，一是領導作風，二是批評家的態度和方法。習仲勳指出：「文藝的領導和文藝的批評上應該對黨的領導負責，對作家負責……不是光找岔子，扣帽子，而是要學會像園丁培養果樹一樣……要用耐心說服的辦法」。[11]周揚在第二次文代會的報告中高度肯定了對《武訓傳》的批判，認為這種批評是「完全必要的」，「沒有這種批評，我們的文學藝術就會陷於停滯或走入歧途」。同時，他也指出：「現在有一種害怕批評、憎惡批評的情緒，這種情緒，不能認為是正常的。但在我們的批評工作中發生了一些偏向，則應當加以糾正。」偏向之一是「批評的態度」，「有些批評家往往沒有把整個傾向是反人民的作品和有缺點甚至有錯誤但整個傾向是進步的作品加以區別，沒有把作家對生活的有意識的歪曲和由於作家認識能力不足或是表現技術不足而造成的對生活的不真實描寫加以區別，而在批評的時候一律採取揭露的、打擊的態度……批評家對於作家缺乏應有的同志般的愛護的態度，沒有將嚴正的批評和熱情的鼓勵，將對作家的嚴格的要求和對他的創作命運的關心正確地結合起來。批評一般是指責多而幫助少。」偏向之二是「批評的方法」。周揚說：「有些批評家在批評一個作品的時候，常常不是從實際出發，而是從教條出發。他們常常武斷地、籠統地指責一篇作品這樣沒有描寫對，那樣也沒有描寫對，但卻很少指

出究竟怎樣描寫才對。批評家往往比作家更缺乏對於生活的基本知識和深刻的理解，同時缺乏對作品具體的藝術分析的能力。」

周揚又談到了社會輿論和領導方法對作家的影響：「報刊上所發表的一些粗暴的、武斷的批評，以及在這種批評影響下所煽起的一部分讀者的偏激意見，再加上文藝界的領導方面對文學藝術創作事業缺少關心、幫助和支持，這就使不少作家在精神上感到了壓抑和苦惱。這種情緒是需要改變的。」[12]

在「三會」精神的指導下，主要的是通過對領導方法、創作方法和批評方法的總結，為中共中央制訂相應的政策奠定了基礎。前面提到的兩個文件為「三會」的基本精神做了政策性的總結。在上述兩個文件中，《關於加強電影製片工作的決定》值得一提。其內容共五項，從指導思想到題材計畫，從組織劇本到影片審查盡在其中。其中最主要的內容有四，第一，它第一次肯定了電影的特性：「電影藝術具有極為廣泛的群眾性，具有對群眾的教育和文化娛樂的重大作用。」[13]第二，它強調實事求是地制訂生產計畫：「在電影藝術創作上，一方面要反對粗製濫造現象，另一方面又不可有脫離實際的、不適當的過高要求」。[14]第三，它要求擴大題材，增加表現樣式：「在題材的選擇上，應擴大範圍，同時注意體裁和形式的多樣性」。[15]第四，它要求建全審查制度。這一決定與《關於建立電影放映網與電影工業的決定》一起，「指導並且推動了第一個五年計劃時期新中國電影各項工作的蓬勃發展」。[16]

在中國當代電影史上，「三會兩文」具有雙重的意義。一方面，它們表明了中共中央振興電影、革除弊端、更新創作思想的努力；另一方面，它們也見證了無法克服的時代局限。就前者而言，它們具有撥亂反正的性質——「三會」確實糾正了某些偏差，「兩文」確實在某些方面指導並推動了此後的電影工作。

然而，如果我們步入歷史縱深就會發現，在時代局限面前，無論是被譽為「重要轉折」的「三會」，[17]還是被稱為「綱領性文件」的《決

定》，[18]都只能在枝節問題上做文章。無法從根本上「撥亂」，也就無法徹底地「反正」。

時間給了我們高度，站在今天的立場上，可以清楚地看出，「三會」批評的三大錯誤傾向（領導、創作、批評）都是一元化思想和一體化體制的產物。領導用行政手段管理電影生產，是一體化和一元化的必然結果，「加工訂貨」、「按期交貨」，「出題作文、限期交卷」是「組織生產」的具體實施；而「組織生產」則是「一體化」的題中應有之義。公式化、概念化的根源在於思想觀念、審美標準的一元化，只有公式化、概念化的創作才能保證政治上正確。當演員的社會身份從自由職業者變成國家幹部時，才會出現如何組織演員的業務學習等問題。在前有一元化思想奠基，後有《武訓傳》批判垂範的歷史條件下，電影批評不可能擺脫「批評特性和電影特性的雙重失落」的「政治批評」模式。[19]

同時，「三會」所批評的主要內容，也是這一思想和體制指導下的歷史活動——《武訓傳》批判的結果。《武訓傳》批判這一「非常片面、極端和粗暴的」，「不但不能認為完全正確，甚至也不能說它基本正確」的批判運動，[20]搞亂了人們的思想，極大地踐踏了藝術生產規律。使藝術創作如履如臨，使文藝領導者畏首畏尾。周揚批評的官僚主義的四種表現之中，至少有一半是《武訓傳》批判的副產品——「放棄領導」是因為心有餘悸，怕犯錯誤；「對電影審查缺乏嚴肅慎重的態度」，是因為下面說了不算，真正的把關人在中央；至於「缺乏統一負責的審查制度」 則是因為誰也不願意負責，也負不起這個責。「找岔子，扣帽子」是激進主義對付文藝作品的唯一法寶，賈霽對《武訓傳》的批判，楊耳對陶行知的撻伐，1951 年 5 月 21 日以後至「三會」召開之前批判私營電影的所有文章，沒有一篇不是「找岔子，扣帽子」。而《人民日報》社論、周揚主持，江青參與的《武訓歷史調查記》更是「找岔子，扣帽子」的始作俑者和集大成者。在這種不正常的社會條

件下，被周揚斥之為「不能認為是正常的」「害怕批評、憎惡批評的情緒」其實是極正常的。

「三會兩文」的尷尬之處正在這裡，一方面，它要維護一元化和一體化，另一方面，它又要糾正由一元化和一體化造成的錯誤和難題；一方面它要高度讚揚批判《武訓傳》的偉大功績，另一方面又要盡可能減小批判《武訓傳》帶來的災難性後果。《人民日報》在二次文代會期間發表社論說：「目前文學藝術界最迫切的任務，就是用一切辦法來鼓勵創作……參加這次大會的許多代表都表示今後一定要努力創作，我們希望他們的決心能夠變成事實。」[21]這個希望落空了——在七年後舉行的第三次文代會上，那些曾經表示一定努力創作的代表中的相當一部分被打成了右派，剝奪了創作資格。「三會兩文」也由此找到了自己的歷史位置：這是中國電影界第一次局部的、淺層次的改革先聲，它為1954年到1957年上半年的電影創作開闢了某些新局面。同時，由於沒有觸動思想體制上的根本問題，它也為電影創作設置了障礙，埋下了隱患。

第二節　調整：劇本生產的五項措施

在「三會兩文」精神的指引下，在第一個五年計劃的激勵下，從1953年到1956年，電影界用了近四年的時間「開始全面展開電影事業的各項基本建設工作」。[22]。劇本建設首當其衝。主管部門採取了如下五項措施：

第一，「打開門戶，聯合中國作家協會，廣泛動員全國作家參加電影文學劇本創作。」[23]這包括電影局副局長陳荒煤親自為《文藝報》撰寫〈作家要為創作電影劇本而努力〉的社論，中國作協成立電影文學劇本創作委員會，中國作協第二次理事會議通過了《中國作家協會

主席團關於加強電影文學劇本創作的決議》，文化部和中國作協公佈了《聯合徵求電影文學劇本啓事》，共青團中央與中國作協聯合召開全國青年文學創作者會議，「會議專門設立了電影文學組，討論電影文學劇本的創作問題，號召全國青年作家踴躍參加電影劇本創作。」

　　第二，「舉辦電影劇作講習會，組織和指導青年作家熟悉和掌握電影藝術形式，學習編寫電影劇本的知識。」[24]這種講習班1954年先出現在北京，1956年和1957年又在上海、重慶、武漢相繼舉辦。參加學員近二百人。

　　第三，改進劇本的組織形式。「1956年3月，文化部電影局撤銷電影劇本創作所，將所有編劇全部下放各廠，同時在製片廠成立劇本組織機構，擴大編輯編制，以各廠為中心在各地組織起廣泛的劇本創作網，充分發揮製片廠在劇本創作與組織工作上的主動性和積極性，密切劇本創作與製片生產間的聯繫。」[25]

　　第四，「制訂較長期的、穩定的劇本主題和題材計畫」，「同時不斷擴大題材範圍，鼓勵題材、樣式和風格的多樣化。」[26]1953年下半年，電影局劇本創作所制定了《1954～1957年電影故事片主題、題材提示（草案）》，「共提出了反映共產黨所領導的革命鬥爭、工業建設與工人生活、農業生產、農村建設與農民生活、抗美援朝、保衛和平鬥爭、中國人民解放軍保衛祖國、建設祖國、少數民族人民生活、其他方面（公安、知識分子、青年學生、兒童等）、歷史與歷史人物傳記、文學名著、神話和民間傳說等九個方面的題材。」[27]「1955年4月29日，文化部黨組向中共中央宣傳部上報《關於改進電影故事片生產的方案》，提出了」在增加產量的基礎上逐步提高影片的質量，每年除了集中較大力量生產一定數量的藝術質量較高的影片外，凡有相當教育意義的、甚至娛樂性質而內容健康的影片均可拍攝，以適應各方面觀眾的需要。影片的主題與題材應力求寬廣，風格與樣式則力求多樣化」的生產方針。擬定了『現代題材』、『革命歷史題材』、『五四以來的文藝作品的改編』、『古

典文學的改編』、以及『各種著名戲曲的紀錄、改編，各種短片、諷刺喜劇、農村通俗短片』等五個方面的題材範圍。」[28]同年 5 月 5 日，中宣部部長陸定一在向中共中央上報的《關於中央文化部黨組提出的一九五五年的電影製片和劇本創作的主題計畫》的報告中，再一次提出：「還應擴大劇本題材的範圍和提倡體裁、形式和風格的多樣化。」[29]10 個月之後，1956 年 3 月，陳荒煤在中國作協第二次理事會上的補充報告中，「對電影劇本的題材範圍提出了更加廣泛和全面的要求」。[30]

第五，改進審查制度。「1953 年電影局專設了主管電影劇本的副局長，簡化了審查手續。但由於當時還存在著擔心失誤的求穩思想，對劇本的審查仍然強調了『統一集中、層層負責』的原則。這一年制定的《故事影片電影劇本審查暫行辦法（草案）》規定，電影劇本故事梗概及完成後的劇本均由電影局審查，由文化部審查批准。這種仍然過於集中的審查制度，顯然不能適應劇本創作的發展要求，因此，1955 年 10 月，文化部公佈《關於批准影片生產主題計畫和電影劇本的規定》，明確規定部、局、廠三級審查許可權。」「1956 年底，根據當時提出的改革電影體制的精神，電影局發佈《關於改進藝術生產管理的暫行規定》，將審查許可權全部徹底下放到了製片廠，調動了各製片廠和各地作家的積極性。」[31]

上述措施在一定程度上改變了「劇本荒」的局面，對電影的復興起到了促進作用。但是，常識使我們不能不提出這樣的疑問——在電視普及以前，無論在哪個國家，電影都是大眾喜聞樂見的強勢媒體，寫電影劇本應該是劇作者和一般作家求之不得、趨之若鶩的事情。為什麼偏偏在1949年以後的中國會出現劇本荒？為什麼寫劇本需要黨和政府大力動員？在西方國家和1949年以前的中國，從來沒有什麼來自官方的主題計畫、題材規劃，電影公司和編劇根據市場需求選擇題材，電影生產反而生氣勃勃。為什麼在此後的中國，題材規劃成了重中之重？而且要年年講、月月講、會會講？如果幾乎同樣的規劃要在 3 年之中不斷地重複，那麼，這個規劃在禁錮創作之外還有什麼意義？如果審查標準不變，而

只把審查權力下放，那末，「擔心失誤的求穩思想」就不存在了嗎？下放的權力能改變審查標準嗎？如果不能，那麼，權力下放意義何在？

事情很清楚，上述五項措施都是「組織生產」的產物。打開門戶、辦講習班、下放編劇權是為了擴大生產者的隊伍，提高產品的數量和質量；制定主題計畫、題材規劃和改進審查制度是為了調動生產者的積極性；其目的都是為了堅持和強化電影生產的一體化和一元化。問題是，只要電影在一體化和一元化的統領之下，只要還存在著題材規劃和審查制度，只要電影批評還籠罩在《武訓傳》批判的陰影之下，劇本荒和題材狹窄、主題單一的問題就不可能得到真正的解決。

1956年10月，在上述大部分措施實行近四年之後，陳荒煤卻發出了這樣的感慨：「在這最近兩年來，電影藝術片的創作方面雖然有了一些進步，但是可以肯定地講，我們電影藝術片創作的情況還不是很好的，到目前為止，我們的藝術片的年產量也還沒有達到解放以前的數量，影片的質量也不很高。」[32]1957年初，文化部在給中共中央的報告中承認：「（電影）數量不多、質量不高、管理制度過分集中，審查層次過多過嚴，影響創作人員的積極性。」[33]幾個月之後，在《文匯報》開闢的「為什麼好的國產片這樣少」的專欄討論中，人們對題材規劃、審查制度的批評進一步證明了五項措施的實際效果甚微。由此可見，將1953年到1956年間的調整說成是建設性的、積極的措施而予以肯定，甚至讚揚，是有違於實事求是的精神的。[34]

第三節　理論：社會主義現實主義

社會主義現實主義這一口號的提出及其內涵最早出自史達林。1932年5月20日，沃隆斯基和斯捷茨基到史達林那裡談文學問題，

沃隆斯基談到，蘇聯藝術理論的基礎應該是共產主義現實主義。「史達林思考了片刻，然後不慌不忙地、若有所思地說：『共產主義現實主義……共產主義現實主義……也許還為時尚早……不過如果您同意的話，那麼社會主義現實主義應該成為蘇聯藝術的口號』……他作了這樣的解釋：應該寫真實，真實對我們有利。不過真實不是輕而易舉能得到的。一位真正的作家看到一幢正在建設的大樓的時候應該善於通過腳手架將大樓看得一清二楚，即使大樓還沒有竣工，他決不會到『後院』去東翻西找。」[35]

根據史達林的意見，1934年第一次蘇聯作家代表大會正式提出了社會主義現實主義這一理論和口號，並將其經典定義寫入《蘇聯作家協會章程》之中：「社會主義現實主義，作為蘇聯文學與蘇聯文學批評的基本方法，要求藝術家從現實的革命發展中真實地、歷史地和具體地去描寫現實。同時，藝術描寫的真實性和歷史具體性必須與社會主義精神從思想上改造和教育勞動人民的任務結合起來。」[36]

在二次文代會上，社會主義現實主義被確立為「我們文藝界創作和批評的最高準則」（周恩來）。理由是：「社會主義現實主義的創作方法，是創作上唯一正確的方法……我們的作品要能真實地反映我們的時代，只有用社會主義現實主義的方法來進行創作。……社會主義現實主義的創作方法，代表著人類藝術發展的最高峰，是古典的現實主義在社會主義時代的發展，是所有文學藝術創作和批評的基本方法。」[37]因此，學習社會主義現實主義成為中國文藝界的首要任務。

對於中國來說，這一學習既有歷史的基礎，也是現實的需要。早在30年代，社會主義現實主義這一理論及其重要文獻就已經介紹到中國。[38]在「文藝整風」期間，《文藝報》連續載文，對這一理論和口號做了相當詳細的論述。[39]「因此，這一口號中國文藝界是相當熟悉的，並已經融進中國文藝學的闡釋之中。」[40]而中國當時所處的國際環境、第一個五年計劃的制訂和過渡時期總路線的提出，也要求中國與蘇聯

在意識形態上協調一致。在這樣的大背景下，社會主義現實主義順理成章地成為主導中國文藝的意識形態。

為了學習貫徹社會主義現實主義，在二次文代會及其前後，中國文藝界的領導對其進行了系統而全面的闡釋和說明，其主要內容包括在創作主體／作家、創作客體／生活和創作文本／作品這三個層面之中，換言之，這一創作方法對作家（什麼人寫）、生活（寫什麼）和作品（怎樣寫）提出了前所未有的嚴格要求。

就創作主體／作家而言，社會主義現實主義要求他們必須具備三個條件，即堅持無產階級的世界觀，堅持無產階級立場和堅持黨性原則。這三者的關係，林默涵在二次文代會之前批胡風的時候，就有明確的說明：「把舊現實主義看成等於社會主義現實主義，其實質就是否認作家的世界觀的作用，否認革命的作家必須取得革命的立場，自然也就否認文學藝術中的黨性原則。」[41]堅持無產階級世界觀，也就是信仰馬列主義，掌握唯物史觀和辯證唯物論。周揚在第一次電影藝術工作會議上指出：「社會主義現實主義要求我們按照馬列主義的觀點，辯證唯物主義與歷史唯物主義的觀點去觀察事物。」[42]唯物史觀提供了人類社會的美好遠景。它斷言，人類社會發展是有客觀目的性的──資本主義終將被社會主義所代替，後者是通向地上天國──共產主義的必由之路。而這一偉大事業只有通過暴力革命和階級鬥爭才能實現。因此，作家們應該認同暴力革命，歌頌階級鬥爭，用階級分析的方法去看待一切事物。很顯然，唯物史觀不但是社會主義現實主義這一創作方法的哲學基礎，而且應該成為一切有良知、有責任感的作家的道德義務。

唯物史觀給作家提供了正確的世界觀，辯證唯物論則給作家提供了正確的反映論。在這種反映論看來，「意識對存在的反映是能動的而非被動的，因此，意識對存在的反映有正確的反映和錯誤的反映之分，馬克思主義的辯證唯物論又認為這種反映的能動性正確與否取決於階

級性而非其他。由於先進階級的利益目標與歷史發展的客觀趨勢一致，所以只有先進階級的意識能正確反映現實存在；反動階級因其利益目標逆歷史的潮流而動，所以他們總是歪曲地反映現實。」[43]也就是說，先進階級（無產階級）是正確反映現實的保證，客觀真理或生活真實性只能掌握在這一階級手裡。進言之，因為辯證唯物論「公然申明為無產階級服務」[44]，所以無產階級是真理的獨享者和壟斷者。

　　既然真理和認識真理的方法──辯證唯物論與「階級性」有著如此密不可分的關係，作家的階級立場自然就成了學習社會主義現實主義的重要一環。而「在階級社會裡，無論怎樣的現實主義都有它的階級性的。」[45]所以作家除了堅持無產階級世界觀之外，還要堅持無產階級立場。這其間的邏輯關係，余虹有精彩的論述：「現階段是無產階級革命的時代，先進階級是無產階級，因此，必須站在無產階級的立場上才能正確反映現實。正確地反映現實意味著揭示無產階級必然戰勝資產階級的歷史規律，所以它有利於無產階級的革命鬥爭；又由於無產階級革命是歷史發展的必然要求，亦即歷史進步的道義要求，所以，要求文學站在無產階級立場上正確反映現實就不單是一種藝術方法而是一種道義命令了。」[46]

　　堅持無產階級立場解決的只是立足點和態度，還不能解決創作指導現實的問題。而要解決這一問題，就必須堅持黨性原則。所謂黨性原則，就是按照黨的指示、方針進行創作。其邏輯前提是，因為黨以馬列主義為宗旨，是無產階級的政黨，所以它的每個指示、每個方針都代表著人民的利益。馮雪峰在文藝整風中就指出：「我們現在必須加倍深刻瞭解，如果社會主義現實主義，不以實踐黨性原則為其基本的原則，那麼，它就不能成為我們的正確的文學藝術方法。」[47]黨的指示體現為黨在各階段的政策，「政策是根據社會發展的客觀規律制定的，是集中地反映和代表人民的根本利益的。」[48]因此，「文藝創作離開了黨和國家的政策，就是離開了黨和國家的領導……作家在觀察和

描寫生活的時候，必須以黨和國家的政策作為指南。他對社會生活中的任何現象都必須從政策的觀點來加以估量。」[49]

世界觀、階級立場、黨性原則三位一體，環環相扣，相互依存，不可須臾相失。世界觀以階級性和黨性為依歸，階級立場和黨性原則是世界觀的保證，同時，黨性原則又是對世界觀和階級立場能否落實到行動上的試金石和檢察官。翻一下中國共產黨黨章，我們就會發現，這三者同樣是對共產黨員的要求。[50]這一事實從另一個角度揭示了社會主義現實主義創作方法的性質：第一，它首先是屬於政治的、政黨的，然後才是屬於文藝的。第二，因此，它僅僅是某些符合政治的、政黨要求的文藝工作者可以掌握的創作方法，這些人必須具備共產黨員的思想覺悟。

任何創作方法都離不開創作客體──歷史和現實生活。創作客體又必須通過主體來認識和反映。因為只有主體具備了無產階級世界觀，才能正確地認識歷史和反映現實。站在這樣的道德優勢上，社會主義現實主義對創作客體提出了自己的要求。對於歷史和歷史人物，其定位是：歷史是由人民創造的，階級鬥爭是歷史發展的唯一動力，新事物一定會代替舊事物。對於現實生活，早在 30 年代，周揚就做了如下預言：「社會主義建設的時代是一個英雄主義的時代。英雄主義、偉業、對革命的不自私的獻身精神、現實的夢想的實現──這一切正是這個時代的非常特徵的本質的特點。」[51]

這些政治性的價值判斷，賦予了創作客體強烈的主觀色彩。至此，我們才得以更深刻地理解為什麼社會主義現實主義「要求藝術家從現實的革命發展中真實地、歷史地和具體地去描寫現實」。「從現實的革命發展中」這一限定是整個定義的核心。怎麼理解這個限定呢？周揚在 30 年代就從動、靜角度做了解釋：「社會主義的現實主義是動力的（Dynamic），換句話說，就是社會主義的現實主義是在發展中，運動中去認識和反映現實的。這是社會主義的現實主義和資產階級的靜的

（Static）現實主義的最大的分歧點，這也是社會主義的現實主義的最大的特徵。」[52]為了證實這一論斷，周揚引了盧納察爾斯基在第二次全蘇作家同盟組織委員會上的演說：「看不見發展過程的人是決不會看見真實的，因為真實並不是不變化的，它並不是停頓的；真實是飛躍的，真實是發展的，真實是有衝突的，真實性是包含鬥爭的，真實是明日的現實，而且它是正應該從這一方面去看的。因此，像資產階級一樣地去看它的人就一定會變成悲觀主義者，憂鬱家，而且常常會變成欺騙的偽造者，而且無論如何會變成有意的或無意的反革命者和破壞者。」[53]

這些論述為我們更深刻地認識了辯證唯物論的反映論，它讓我們想起貝克萊的「存在就是被感知」，想起馬赫的「要素說」。與這些唯心主義認識論大師的區別僅在於，這種認識論把前者所說的「客觀世界」換成了「真實性」。這種「真實性」不存在於現實之中，只存在於未來之內。而未來只能由想像來完成，所以，「真實性」只存在於主體的主觀想像之中。借用史達林的比喻，「真實性」只存在於腳手架後面。在為蘇聯《真理報》寫的文章中，周揚進一步發揮了 20 年前的觀點：「社會主義現實主義首先要求作家在現實的革命的發展中真實地去表現現實。生活中總是有前進的、新生的東西和落後的、垂死的東西之間的矛盾和鬥爭，作家應當深刻地去揭露生活中的矛盾，清楚地看出現實發展的主導傾向，因而堅決地去擁護新的東西，而反對舊的東西。」[54]

那麼，怎麼才能把握住前進中的生活？怎麼區分先進與落後，怎麼看出現實發展的主導方向呢？周揚在另一篇文章中做了解答：「要看先進的東西，真正看到階級的本質，這是不容易的事，真正看到本質以後，作家就是一個社會主義現實主義者了。」[55]

這裡的關鍵字是「本質」。按照上述邏輯，寫出事物的「本質」就是「真實地去表現現實」。周揚所說的本質即階級的本質、生活的本質、社會力量的本質。也就是說，在社會主義現實主義那裡，真實至少要

分成高、低兩個層次，低層次的真實是瑣碎的、局部的、非本質的。高層次的真實才是本質的。周揚以自然主義為例：「社會主義現實主義創作方法的基本基礎是馬列主義……自然主義不是這樣，所以自然主義者所描繪的現實，儘管他寫的很詳細，各個局部也可能很真實，但作為社會力量的本質的東西，卻沒有表現，而且往往以這些局部的真實，掩蓋了代表社會力量的本質的事物。」[56]不難看出，「本質」為這一明目張膽的唯心主義認識論穿上了一套迷彩服——把想像中的未來打扮成了「客觀存在」。

　　周揚的所有解釋加在一起，也不如史達林的上述比喻通俗易懂。創作客體，或者說，生活真實就是那幢正在建設的大樓，事物的本質則是未來可能竣工的大樓，而階級的或曰社會力量的本質則是工人們英雄主義的勞動熱情。換言之，生活的本質是理想、是藍圖，是關於未來的「最新最美的圖畫」。而階級的或社會力量的本質則是繪製這理想、這藍圖、這圖畫的活動。在這裡，生活真實被置換成本質真實，真實成了本質。「透過腳手架看到大樓，看到社會主義的遠景也就看到了本質，也就寫了真實。」[57]置換是需要技巧的，其技巧就是對現實進行理想化的誇張，所以，馬林科夫提出「有意識的誇張」，[58]周揚進一步解釋說：「現實主義者都應該把他所看到的東西加以誇張，因此我想誇張也是一種黨性的問題。他所贊成的東西，他所擁護的東西要加以誇大，儘管它們今天還不很大；他所反對的東西儘管是殘餘了，也要把它誇大，而引起社會對新的贊成，對舊的憎恨。」[59]由此一來，馬上就會產生一個「怎樣誇張好」，也就是誇張標準的問題。對這個問題，周揚的回答是：「當然很難說出怎樣是誇張的標準。但我想這種誇張是表現黨性立場的。誇張，一個是現實性，一個是有目的性。你誇張的東西一定要有現實根據的，沒有根據的，你就不能誇張。在現實中所沒有的，不可能有的東西你去誇張，便成為無中生有。所誇張的一定要可能有的，甚至現在是很少的東西，你把它誇張起來，將來它

將要長大的。還有一個目的。為什麼要誇張，不是很簡單地穿衣服怎麼樣，講話怎麼樣，那沒有什麼典型性值得表現，誇張是要將人最喜歡的地方，最恨的地方加以誇張。」[60]總之，誇張的結果就是使「黨的意識形態和政策外化為本質的現實」。[61]到了這個地步，社會主義現實主義就只剩下了社會主義。

社會主義現實主義對於作品的要求，在其定義中說得很明白：「藝術描寫的真實性和歷史具體性必須與社會主義精神從思想上改造和教育勞動人民的任務結合起來。」也就是說，這一創作方法的根本目的是改造和教育人民，用這種方法創作的任何作品都要服從這一目的。什麼題材，什麼人物最有利於改造人民、教育人民呢？毛澤東早在延安時就做了回答：「新的人物，新的世界。」在二次文代會上，周揚對此做了充分的發揮：「當前文藝創作的最重要的、最中心的任務：表現新的人物和新的思想。」[62]「文藝作品所以需要創造正面的英雄人物，是為了以這種人物去做人民的榜樣，以這種積極的，先進的力量去和一切阻礙社會前進的反動的和落後的事物作鬥爭。」[63]在新中國文藝史上，把寫英雄人物作為創作的主要任務，作為時代的主旋律，就是從二次文代會開始的。而典型、典型化、典型環境與典型性格也由此成為此後幾十年中，中國文藝界、討論、詮釋、闡發的基本概念。

對於中國文藝界來說，創造正面的英雄人物並不是一個新課題，早在建國之前這個問題就提出來了。[64]而問題的展開和深入則是在二次文代會前後。所討論的問題主要集中在兩方面，一、是否可以描寫英雄的缺點，二、關於矛盾衝突的問題。[65]

關於是否可以描寫英雄的缺點的問題，有兩種針鋒相對的意見，受當時蘇聯文藝界批判「無衝突論」和反對寫理想化人物的影響，一些人指出，「寫沒有缺點的英雄是反現實主義」，「不寫缺點英雄就沒有性格。」而周揚、胡喬木等人則持相反意見。周揚提出，第一，「為了要突出地表現英雄人物的光輝品質，有意識地忽略他的一些不重要

的，使他在作品中成為群眾所嚮往的理想人物，這是可以的而且必要的。」第二，英雄不應有品質的缺陷，「虛偽、自私，甚至對革命事業發生動搖等」，這都是與英雄人物不相容的。[66]為了自圓其說，周揚用偷換概念和答非所問的辦法來解答「寫英雄可不可以寫他的缺點」這樣的詰問。「這樣提出的問題就是不恰當的，籠統的。英雄是只能從人民生活中去發現的，而不能憑空地去虛構。如果一個作家還沒有認識英雄人物，還沒有看清英雄的面目，就首先準備去尋找他身上的缺點，這豈不是很奇怪的嗎？」[67]真正奇怪的並不是能否寫英雄的缺點這一問題本身，而是回答者的有意逃避和邏輯混亂——提問方所說的「英雄」是一個集合概念，泛指所有的英雄。而周揚所說的「英雄」則是一個具體概念，指的是某個英雄。提問方關心的是「怎麼寫英雄」，而回答方則告訴人們「英雄在人民中間」。也就是說，「文藝真實性」的問題在周揚那裡被偷換成了「文藝的源泉」。周揚的上述看法可以用兩句話來概括：不能寫英雄人物的缺點，要寫出理想化的英雄。「當時胡喬木同志關於文藝界學習社會主義現實主義問題的講話中，也發表了同樣的原則性的意見。實際上都知道這是傳達毛澤東同志的口頭意見。」[68]儘管二次文代會後，人們對於「缺點」、「理想人物」的理解仍有分歧，仍在爭論，其中的某些觀點對電影創作產生了正面影響，但是，由於欽定的原因，這些分歧難以形成有效的藝術論爭，原有的爭論也無法深入下去。

　　寫矛盾衝突的問題，是學習社會主義現實主義的討論中，對電影創作最有啓發，最具積極作用的問題。它不僅關涉到如何塑造英雄人物，還關涉到「寫什麼」和「如何寫」這些更實質性的理論課題。在蘇聯文藝界的啓發下，二次文代會批評了作家們迴避矛盾的做法，指出這是造成公式化、概念化、臉譜化的原因之一。提出了作品不但要表現重大社會矛盾，更要開掘人物性格和關注性格間的矛盾衝突。茅盾指出「我們必須反對在創作上那種『無衝突論』或類似『無衝突論』

的傾向，反對那種脫離生活去描寫生活的傾向；必須把從表現生活矛盾中去創造人物，作為現實主義的重要課題。」[69]茅盾還引用馬林科夫的話，對中國作家提出了嚴肅的批評：「和人物創造不能分開的另一個重要問題，是如何表現生活中的矛盾和衝突。社會主義現實主義要求作家從革命的發展中真實地和歷史具體地去描寫現實，所以『文學和藝術必須大膽地表現生活的矛盾和衝突，必須善於使用批評的武器，把它當作一個有效的教育工具。』（馬林科夫）。而我們許多作家常常缺少這樣一種大膽，缺少這樣一種戰鬥性。我們常常在生活矛盾前面輕易地避開了，或者是把複雜的矛盾簡單化了。或者是用一種公式方法解決了。」[70]

蘇聯文藝界批判「無衝突論」，反對寫理想化的人物，表明社會主義現實主義這一創作方法在近 20 年的實踐中已經暴露出嚴重問題。因此，與其說蘇聯文藝界的這一舉措是對這一創作方法的補充，不如說是對它的反省和修正。這一問題在二次文代會上的提出，表明中國方面試圖完善這一創作方法的努力。應該說，這一努力與強調民族風格，提倡樣式、風格的多樣化一道，推動了中國電影的發展。此後的 4、5 年間之所以產生了一些包括諷刺喜劇在內的優秀影片，端賴於此。但是，也應該看到，無論是蘇聯的修正，還是中國的努力都無法克服這一創作方法的內在矛盾——意識形態話語與現實主義要求之間的矛盾。

至此，我們可以對社會主義現實主義的主要特徵做出如下概括：首先，社會主義現實主義不僅是一種創作方法，而且是一套由政黨掌控的完整的思想體系。這一思想體系以其特有的立場、觀點、方法對作家進行全方位的改造，並且成為高懸於作家頭頂上的道德律令。換言之，這一創作方法之所以得到人們的廣泛認同，是因為它包含著具有巨大感召力的道德內容。這種道德內容在賦予創作主體教育人民，改造人民這一神聖的使命的同時，也為社會帶來了唯我認識正確，唯我代表先進，唯我代表人類未來的專制意識。

其次，由於這一創作方法對生活的取捨和定性是根據政黨的意志來決定的。由此產生的「本質說」或「本質真實論」為生活和創作設立了禁區。「本質說」或「本質真實論」暗含著這樣的要求——這種現實主義必須服從更高的政治目的。換言之，生活的真實性和歷史具體性是次要的，是可以忽略、歪曲以至無視的，是可以為政治所利用的。換言之，它在「寫什麼」這個問題上對作家做出了特殊的限制。事實上，「現實主義」一旦被「社會主義」所限定，它就已經失去了本來的意義。

第三，這一創作方法具有強烈的政治功利主義特徵。蘇聯作協的定義——「藝術描寫的真實性和歷史具體性必須與社會主義精神從思想上改造和教育勞動人民的任務結合起來」——公然申明了這一點。也就是說，它不但規定了「寫什麼」，而且規定了「怎樣寫」。因此，使用這一創作方法的作家，難以避免地淪為政治的僕從，在這一創作方法指導下產生的作品，難以避免地淪為政策的宣傳品。

由於這一方法具有上述特徵，所以要相信它、運用它絕非易事。由此，我們才能理解，為什麼作家的思想改造成了學習這一創作方法的首要任務。為什麼周揚告誡人們：「一個作家要使自己變為一個真正的成熟的社會主義現實主義者需要有一個極大的努力過程。」[71]換言之，成為「人類靈魂的工程師」首先要成為被改造對象。任何文藝家，不論他的藝術成就有多高，藝術修養有多深，只要放棄、忽略了思想改造，都隨時可能成為革命的敵人，至少是被敵人所利用。周揚對畢卡索的批評清楚地說明這一點。[72]

社會主義現實主義對中國電影創作產生了巨大而深遠的影響，就好的方面而言，這一創作方法對公式化概念化等教條主義有所糾正，推動了對電影藝術理論的學習。首先是學習蘇聯的電影理論，如愛森斯坦和普多夫金的蒙太奇理論，以及羅姆、格拉西莫夫等導演的論著。從壞的方面講，它被定為唯一正確的方法，並且從理論上確立了寫英

雄人物為唯一的方向，為「高大全」的出現奠定了基礎。1958 年提出
的「兩結合」，雖然提法有異，但沿襲的仍舊是它的基本理念。

第四節　正規化：史達林模式

　　在進行劇本建設的同時，主管部門也著手體制建設。這裡所說的
體制主要是指電影生產的管理方法和框架。1949 年以前，具有 40 多
年歷史的中國電影業，在市場這只「無形的手」的指導下，已經形成
了一套行之有效的自我管理機制：以私營為主體，以票房為導向，編
導演自由結合、自由創作，電影公司自負盈虧。1949 年以後，新政權
採取「一邊倒」的政策，[73]照抄照搬了蘇聯的政權形式和經濟體制，
以一元化統一了電影界的思想，以一體化消滅了電影的市場，積累了
40 多年的經驗、傳統廢於一旦，電影事業被納入史達林文化模式之
中。1952 年初電影界的公私合營割掉了舊社會留下的尾巴，為新體制
的誕生掃除了最後的障礙。但是，在戰火硝煙中建立起來的新體制，「必
然帶有戰時那種臨時性和突擊性的特點，不能適應大規模建設的形
勢」，[74]王闌西承認，中國的電影製片廠「四不像」──不像工廠，不
像學校，不像機關，不像文工團。[75]要改變這種情況，電影業急需從
「游擊式」（周揚語）走向正規化。
　　與其他行業一樣，電影業的正規化同樣是從學習蘇聯開始的。1953
年 1 月 7 日，五位蘇聯專家受文化部之邀來華幫助制訂電影事業第一
個五年計劃。電影局由王闌西、司徒慧敏等組成工作組，協助蘇聯專
家工作。[76]五位蘇聯專家在北京、上海、長春進行了考察，並要求各
廠按照蘇聯模式「迅速走向一個具有完整的能獨立進行藝術生產的製
片廠」。1954 到 1955 年間，在蘇聯專家的具體指導下，各製片廠從藝

術創作、生產管理、技術管理三個層面按照蘇聯模式進行了正規化建設，藝術創作是其中的重點。

藝術創作的正規化首先是明確藝術領導方針，在這方面蘇聯專家的意見與中方不謀而合：「從思想上組織上建立一支面向藝術生產的藝術大軍，也就是形成一個能體現黨的文藝政策，按照社會主義現實主義創作原則，完成製片生產的藝術創作集體。要求領導上加強藝術創作上的思想領導，解決必要的工作條件、創作環境等，要求各專業藝術人員必須在藝術影片的生產過程中，體現社會主義現實主義創作思想，從黨的文藝政策出發，從愛護集體的利益出發。」[77]

其次是建立建全藝術委員會、編輯處、導演室、演員劇團、歌樂隊、美術組、音樂處等機構，明確各機構的任務。

「藝術委員會是廠長進行藝術領導的諮詢機構，是協助廠長實現藝術政策的機構，其工作任務：一、審查討論影片生產中的主要環節：如文學劇本、分鏡頭劇本、美工設計圖樣、總排、全部樣片和完成片等審查；二、討論全年主題計畫；三、解決有關藝術創作的技術問題。」[78]

編輯處是直接生產部門，其任務有四，「一、制訂主題計畫；二、組織與幫助作家進行創作適合於拍攝的電影劇本；三、代表廠長監督影片生產中藝術創作的處理；四、完成翻譯片劇本」。[79]

導演室「是生產一方面指揮，在藝術生產上擔負著重大任務」，導演要「成為哲學家——即思想家和藝術家」。「演員劇團、歌樂隊都是直接為目前製片生產服務，要求提出排練與演出計畫，堅持藝術實踐，為將來影片質量提高創造條件。兩單位均為車間核算性質，要求負責人即是藝術工作者，又是經濟工作者。同時要建立嚴格的工作制度。」美術組、音樂處與之大同小異。[80]

在請進蘇聯專家進行指導的同時，中國政府也派出向蘇聯學習的代表團。1954 年 6 月，電影局局長王闌西率各製片廠的領導幹部共 9 人組成赴蘇訪問團，對蘇聯電影業進行了三個月的全面考察。在向中

央呈交的《電影工作者赴蘇訪問團工作報告》中，王闌西等人提出了學習蘇聯，改進中國電影業的十大建議。並編印了兩冊《訪問蘇聯電影事業資料彙編》提出全面學習蘇聯電影及其體制建設經驗的計畫和措施。1955 年 7 月中共中央批准這一工作報告之後，電影局、製片廠進行了體制調整。到 1956 年基本完成了以「獨立、完整的製片生產基地」為主要目標的體制建設正規化的任務。

應該說，建立起這樣的正規化，對提高效率、減少浪費、加強合作、改善管理有很大的好處。換言之，學習蘇聯的經驗對中國是有益的。問題是，加強藝術領導，無論是思想上還是行政上的領導，與同樣從蘇聯傳過來的「一長制」[81]及中國的封建傳統結合起來，就成了牢不可破的「家長制」和「一言堂」。一年後的大鳴大放中爆發出來的，對領導方法的怒火和怨氣，足以證明這種藝術領導成事不足，敗事有餘。而「從黨的文藝政策出發，從愛護集體的利益出發」的宗旨除了強化一元化之外對創作的有百害無一利。

蘇聯專家奉以為法寶的藝術委員會，經電影局正式批准，移植到中國。[82]然而，沒過多久就出現了「南桔北枳」的效應——它不是藝術諮詢機構，而變成了黨委的應聲蟲，發號施令的衙門和文山會海的行政機關。此法實行了 5 年之後，陳荒煤對它的作用發生了懷疑：「廠要不要建立藝委會，我個人意見還是可以考慮。藝委會是不是作為廠長的諮詢機構，不作為行政一級，不要在那裡發號司令，做決定。也就是說，這個藝委會是虛的，會議不要太多，真正能夠務務虛，開開神仙會，有些重大問題，廠長、黨委都可以提交藝委會討論。比如，廠裡有不好的傾向或者是好的萌芽，或者全廠的重點影片，各方面都突破水平的作品等，都可以提給藝委會討論一下，研究一下，不做決議，要做決議的時候，由廠長、黨委慎重研究之後，通過行政來做。這樣藝委會可以暢所欲言，無所顧忌。藝委會可以來點『自由市場』，什麼意見都可以講一講，供廠長、黨委參考。」[83]

編輯處，或者文學部，雖然沒有引起電影主管的懷疑，但是它所起的作用卻與蘇聯專家規定的差之千里，一個最明顯的證明是，這類機構的建立並沒有解決它最應該解決的劇本問題。劇本荒成了各製片廠揮之不去的噩夢，題材規劃則成了製造這一噩夢的工廠。

至於演員劇團、歌樂隊也並非如蘇聯專家預期的那樣美好，大鳴大放中的一個重要內容就是演員們的滿腹牢騷——浪費青春、荒廢業務、沒有片子可演。

總之，這種旨在加強一元化和一體化的正規化可以解決導演用公款請客吃飯的問題，解決追求豪華場景的問題，解決電影人自由散漫的問題，[84]卻無法解決長期困擾電影生產的根本性問題。在這個正規化實行一年半以後，電影局負責人向《人民日報》記者羞羞答答地承認：「解放以來，我們電影事業獲得了很多成績，但也存在嚴重缺點，如審查過嚴、管理過分集中、影片產量少、部分質量低等」。[85]顯然，這種公式化的承認是自相矛盾的——電影業的成績主要就體現在產量和質量上，如果「影片產量少、部分質量低」，那麼還能說是「獲得了很多成績」嗎？何況這種承認遠不徹底——電影的數量質量上不去，並不只是「審查過嚴」和「管理過分集中」造成的，題材規劃對藝術創作的限制、外行對內行的領導、文藝功能的政治化以及對電影商品性的漠視等更根本性的原因，並不在電影主管的思考之內。

照搬蘇聯的正規化，就意味著把史達林模式的弊病照搬到了中國，「史達林模式的文化體制是經過政治鬥爭和文化大批判逐漸建立起來的，這一體制對於蘇聯政局的穩定和社會的發展曾起到了一定的積極作用」，[86]然而，它的弊端也是嚴重的，首先，它的「文化體制領導權過度集中」，「下級部門一般只有執行上級決定的權利，決定者在制定政策時根本不徵求下級部門的意見，也根本沒有事先徵求廣大群眾的意見，這使文化管理體制表現出高度的單一化。由於各級部門失去了根據自身情況靈活執行上級決定的權力，各級領導一般都生搬硬套

上級的決定，這使文化管理方式又增添了公式化的弊病。」[87]政治干預藝術、學術和社會科學被「默認為一種正常的文化管理辦法，並被頻繁使用」。[88]其次，這種模式「缺乏對錯誤決策作出糾正的能動機制，不僅難以對錯誤現象進行糾偏，反而還助長了錯誤」。[89]第三，「由於開展學術研究必須的自由爭論遭到扼殺，這直接窒息了文化學術研究的生機，破壞了文化事業的發展」。[90]

在正規化實施一年後，毛澤東提出了「以蘇為鑒」。1956 年 4 月，中國再次派出電影代表團，向英、法、意、捷克、瑞士、南斯拉夫等國汲取經驗，同年 10 月，電影局召開意義重大的「舍飯寺會議」，「會議決定對以蘇聯模式建立故事片廠的組織形式和領導方式進行重大改進」。[91]

第五節　公式化、概念化：大一統的代價

糾正偏差，調整政策的根本目的是提高電影的質量，學習社會主義現實主義和蘇聯電影的正規化管理，同樣是為了這個目的。早在 1953 年開始，電影界就認識到公式化、概念化是提高電影質量的最大障礙，周揚等中央領導也因此開出了療救的藥方。那麼，經過這三年的努力，公式化、概念化是否有所改變呢？1953 年至 1955 年出產的影片在國內外的反映為我們提供了答案。

1954 年，中國在蘇聯波蘭舉辦中國電影節，張駿祥在總結報告中談到：

> 這兩年來，我們的影片在蘇聯、波蘭是不十分受到歡迎的。雖然群眾不少，但主要還是出之政治熱情。這次電影節儘管負責

部門做了很大的宣傳，但觀眾並不十分踴躍，特別是以不久以前在蘇舉行的印度電影節的人山人海的情況對照之下，很令人難堪。列寧格勒的中國留學生曾派代表訪問了我代表團，並用書面提出對電影的意見和希望。據他們反映，蘇聯學生不喜歡看中國片子，說中國影片沒有興趣，還不如買張報紙看看社論。

我們也徵詢了蘇、波電影大師們的意見，一般當然都比較客氣，對我影片政治性強主題正確，導演、演員熱情誠懇都加以肯定和嘉許，但座談會上以及日常談話中也提了一些意見，茲摘要歸納如下：

一、認為我影片中政治概念多，真實生活少，只交代事件，看不到人物內心活動。這一類意見最多，M・羅姆導演在《偉大的起點》放映座談會上的談話是有代表性的。他說：「角色的性格展開不夠，從動作裡不能突出人物性格，公式化的描寫，從一開始便可以推斷影片的結果，在生活中人物不會這樣簡單的。」有人說影片中主角和情人在河邊散步，以為總該談談戀愛了，可結果還是在談馬丁爐，這就太不應該了。」攝影師紀賽說：「去看片子以前，聽說是故事片，但看過後，覺得像紀錄片，片子的主角是佈景、是爐子。」

二、認為我影片對話太多，動作太少。羅姆導演說：「動作從全片的最後三分之一才開始，前邊全部是說話。」導演葉果洛夫批評說：「動作少，說話多，一說話內在動作就停止了。」波蘭把我影片對話譯成波文列印字幕，觀眾簡直來不及看，不看畫面光看字幕也趕不上。

三、一般對我劇本不滿，意見較多，覺得演員無用武之地。但
是對導演、演員、攝影也有意見。例如，認為導演的場面
調度死板，未詳細研究人物內心活動。波蘭許多導演認為
我們的演技有些過分誇張、做作。列寧格勒留學生信上也
提到這一點，且舉出《斬斷魔爪》中老工程師和《智取華
山》的指揮員為例。攝影師紀賽認為《偉大的起點》攝影
路線是正確的，但光線太硬，與所表現的劇情氣氛不能協
調。

四、很多人提起希望我們的電影能有自己民族藝術的特點。羅
姆說：「我提議貴國的電影藝術家應該多重視自己的藝術
傳統，可以學習別國的影片，但不要去摹仿。」波蘭攝影
師 S・吳爾說我們的影片「看得出是摹仿蘇聯片的，中國
有悠久的文化傳統，應該而且一定地產生獨特的中國風格
的電影。」

上面所說的一些缺點，我們本都已有一定程度的認識，但這次
在國外得到更多感性的體驗。國際間談到我們的影片，仍只能
提起《白毛女》、《鋼鐵戰士》，這就說明了我們幾年來並沒有
能突破這兩部片子的水平，甚至沒有保持住《白毛女》、《鋼鐵
戰士》的水平。[92]

1954 年 7 月，在卡羅維・發利舉行的第八屆國際電影節上，中國
選送的《智取華山》、《草原上的人們》、《梁山伯與祝英台》、《鞍鋼在
建設中》、《民間體育表演》5 部影片，只有古代愛情題材《梁山伯與
祝英台》受到了各國的代表的好評。[93]2 部故事片《智取華山》和《草
原上的人們》得到的肯定只是在主題思想方面，在影片的藝術方面，
得到的只是「友誼的批評」：「一般的反映都是覺得我們的影片過於冗

長，不集中，不洗練，不夠細緻。蘇聯電影演員麥爾古裡耶夫曾經熱情地向中國電影代表團表示：願意由三個蘇聯電影藝術家替我們把《智取華山》和《草原上的人們》重新編縮剪接一次，每部都可以剪去二三千尺，而其結果會比現在更好。」「我們的作品的題材範圍還是太局限，太狹隘；我們作品的藝術創造還是欠細緻，欠新穎。」[94]

審美是相通的，國外專家指出來的問題，國內的觀眾同樣感受到了。在 1955 年 5 月召開的第二次電影放映管理會議座談會上，與會者談到了觀眾對故事片的反映：

> 近兩年來，我們影片的題材還是不夠多樣性的。如描寫工業生產的《偉大的起點》（1954 年）、《英雄司機》（1954 年），《無窮的潛力》（1954 年），《在前進的道路上》（1950 年）等片，和描寫農業題材的《春風吹到諾敏河》（1954 年）、《人往高處走》（1955 年）等片，[95] 不僅題材相同，故事也大同小異。天津鐵路工人反映：「《英雄司機》不用看，反正都是司機當模範，要看火車頭不如看我們的火車頭，因為我們的火車頭是真的；故事的結果一定是要我們增加生產，我們保證超軸就行了。」上海影院組織工人看農村片子時，工人說，「我們不看，一定是農民落後，私商挑撥，然後來了一次天災，經過互助組的幫助，最後來個大團圓。」觀眾覺得我們的影片太枯燥。浙江農民看了《人往高處走》後說：「不是生產，就是開會，真沒味道。」一次寧波放映《人》片，農民半途要求停映，說：「唱兩張《梁山泊與祝英台》給我們聽聽算了。」該地放映《春風》片時，有的看了一半就走了，有的放映隊映一場只賣了 11 元。浙江省文化局同志說：這種情況除了因為江浙農民聽不懂片中的東北話外，主要是影片缺乏故事性，缺乏生活，缺乏人物的內心描寫。老是開會、講話、生產、走來走去，太枯燥所致。

> 與會同志反映：我們影片的題材多數拘泥於描寫事件，典型性不強，局限性很大，使人看了好像與自己沒有多大關係。

> 在人物的塑造方面，與會同志指出：我們很多影片的人物都很「政治化」，缺乏生活氣息，因此引不起觀眾的興趣。……廣東省文化局同志說，香港片思想性藝術性一般都比較差，但群眾卻很歡迎。……另上海文化局同志說，上海觀眾看片要求思想性，也要求娛樂，二者缺一就不受歡迎。《人往高處走》在上海映出，上座率僅僅一成。[96]

在這個座談會上，人們還談到：「3、4年來，觀眾的水平是提高了，但影片藝術創作的提高反而落後在觀眾後面，從排片情況就可看出這一點：1953年以前，最受歡迎的是國產片，因此影院經理也搶著要國產片，但1954年情況即起了變化，觀眾歡迎的是蘇聯片而不是國產片，所以影院也就爭著進蘇聯片了。[97]

電影局的內部刊物載文反映觀眾的意見：「有些觀眾不喜歡看國產故事片，如上海國棉十五廠有個青年工人說：『如果我有一部蘇聯影片沒看，總好像放心不下。但對中國影片除了幾部特別好的外，有可看可不看之感。原因是故事沉悶，多半是對過去的痛苦的生活的回憶，藝術與思想水平又較差。』有些觀眾認為國產片故事內容簡單，故事多半是新舊思想鬥爭等公式化的內容。如浙江郵電管理局王治文反映：『影片《草原上的人們》故事結構及發展規律幾乎成為公式化。不少影片擺脫不了勞動模範、聰明伶俐，能歌能舞，互相戀愛，遭受挫折，開始消沉，繼而受到黨的教育而重新振作起來，最後匪特落網，生產戰線上打勝仗，影片就在相偎微笑中宣告劇終。因此我們得出這樣一句結論：演技出色，故事平凡。廣州華南醫學院同學反映：『《豐收》影片主題太簡單，表現手法亦較淺顯，故覺得吸引力不夠。』」[98]

　　文化局的幹部和普通觀眾對國產片的意見可以用蘇聯電影總顧問茹拉夫廖夫的一句來概括：「創作工作中的最主要的缺點是公式主義」。[99]

　　對於這種情況，電影局的領導們心知肚明。在 1955 年 2 月舉行的編、導、演創作會議上，蔡楚生坦率地承認，電影創作中的缺點之一就是「把某些人物描寫或表現得公式化概念化」。「我們的作品常被批評為文獻紀錄片或半文獻紀錄片，它的原因我以為就在於：作家常常只是通過政治概念來表現人，而不是通過生動真實的人來描寫政治概念所概括的一定的內容。常常只是或通過時代和事件來表現人，而不是通過生動真實的人來描寫時代和事件。再說得更具體直接點是，常常只是通過標語口號來表現人，而不是通過生動真實的人的形象和活動來描寫標語口號所包含的一定的內容，因此，我們就往往創作不出令人覺得生動真實與有血有肉的人物。」

　　蔡楚生舉了這幾年的影片為例，「《偉大的起點》大家都認為是比較好的——特別是在拍成影片後，由於導演、演員的努力，是有較好的成就的。但不能不指出，它和《英雄司機》、《無窮的潛力》、都是同型的作品。甚至許多人物、事件、對話細節都是相同的。而同我們過去的《橋》、《光芒萬丈》、《高歌猛進》等，也有許多依稀彷彿之處；和蘇聯、新民主主義國家作品雷同的更不曉得有多少……其次是關於農業社會主義改造的：《春風吹過諾敏河》、《不能走那條路》、《人往高處走》，這三部作品也是同型的。這三部只拍一部或最多兩部也就夠了，但現在卻全部都拍出來，這不能不是人力物力很大的浪費。這些都說明了我們組織創作的領導工作上的放任自流，或被動的程度是很嚴重的。許多人這樣說：我們這些作品，看了前面就知道後面是什麼，人物一出場，馬上就猜到下面的發展，所以不看也可以知道。這是善意的忠告，也是尖銳的諷刺。」[100]

　　史東山在分鏡頭劇本座談會上對「解放八股」和『說主題』、『唱主題』的毛病做了有力的批評：「我們電影藝術工作者往往『求功過切』，

急於要宣傳——露骨地宣傳，而不注意藝術的潛移默化的作用。」[101]並
且第一次明確指出，知識分子形象在新中國電影中不但是八股而且被
醜化，「現在我們來寫工業上的主題，寫到技術人員時，往往是與美帝
特務勾結或被嘲笑的小丑式的人物，那是不夠真實的，因為經過解放
後四年多來的教育，許多技術人員已經為祖國的建設貢獻了自己的力
量，並且在思想上也有很大的進步，也產生了許多新的技術人員，如
果我們現在仍然用老一套的態度去描寫他們，那等於否定了黨在四年
多來的教育作用，絕不能使觀眾信服，同時也將危害到今天生產中勞
動與技術的結合，危害工人與技術人員的團結合作。」[102]

　　本章第一節提到，在 1953 年的第二次文代會上，周揚找到了公式
化、概念化的三個「病源」，首先是作家認識生活和表現生活的能力不
高，其次是對藝術服從於政治的關係的簡單化、庸俗化的理解。再次
是行政命令式的領導方法。文代會以後，作家努力地提高認識生活表
現生活的能力，領導努力地改進工作方法，然而，3 年後，一個無情
的現實擺在電影介面前——公式化、概念化仍然故我，巋然不動。如
何解釋這種現象呢？陳荒煤找到了一個新的「病源」：「對藝術特徵認
識不足」，並用洋洋萬言加以論述。[103]

　　足以令陳荒煤等人寬慰的是，這並不僅僅是中國的問題，而是所
有社會主義國家共同面對的難題。在第八屆卡羅維·發利國際電影節
上，社會主義陣營的電影家們承認：「事實上，這種公式化、概念化的
傾向在各人民民主國家的影片裡的確是普遍存在著的」。[104]只不過，這
些電影家們找到的原因與周揚、陳荒煤不盡相同，蘇聯的布魯希爾教
授在電影節的閉幕式上，總結了「這種傾向的由來」：「蘇聯共產黨十
九次代表大會和各人民民主國家工人階級政黨的領袖們所提出的，為
高度思想性和藝術說服力的鬥爭，現在即將開始，電影節中蘇聯電影
藝術和人民民主國家的優秀的電影藝術作品，給予我們對勝利的信心
和鼓舞……可人民民主國家的優秀影片還或多或少地存在著對於生

活，對於形象的簡化，和公式主義的痕跡。我們能看到這些缺點，這就是說明瞭我們的力量。」或許正是在這種自慰心理的支配下，教授同志提出了這樣的克服辦法：「大部分錯誤，像我上面所說的那樣，首先是腳本的錯誤。因此各人民民主國家的攝製只有獲得了當代的著名作家們積極參加的時候，才會勝利。」[105]

歷史為我們提供了正確的答案：以「指令性的計劃經濟體制、高度集中的政治體制和一元化的意識形態模式為特徵」的史達林模式，[106]才是造成電影創作公式化、概念化的根本原因。與學術研究一樣，任何富有創造性的藝術作品都是獨立之精神，自由之思想的產物。史達林模式以「政治第一的準則——國家對文化領域實行嚴厲的意識形態監控，學術活動政治化，各種文化學術研究和爭論都必須遵循黨性標準」[107]窒息了藝術家的精神，扼殺了他們的思想。除了製造公式化、概念化的作品，絕大部分藝術家還能有什麼作為呢？

注釋

1　陳荒煤：《在一九五四年故事片創作會議上的總結發言》，載電影局《業務通訊》1955 年第 8 期。

2　對陳荒煤的這個說法，孟犁野有如下評論：「1953 年至 1955 年的電影創作出現了明顯的進展，有人把它稱之為新中國電影事業發展歷程中的一個『偉大的轉捩點』，『偉大』云云，未免過譽。」（《新中國電影藝術史稿：1949～1959》，北京：中國電影出版社，2002 年，第 106 頁）。

3　習仲勳：《對於電影工作的意見——在全國第一屆電影劇本會議上報告中最後部分》，載中央電影局劇本創作所編輯部編《電影劇作通訊》第 1 期，1953 年 5 月 10 日。

4　周揚：《在第一屆電影藝術工作會議上的總結報告》，1953 年 4 月 7 日，文化部存檔資料。

5　這篇社論提到：「改善文藝團體及其他有關領導部門對於文學、藝術創作的領導，無疑也是發展創作的重要發展條件之一。許多地方對於創作的領導是有缺點的，這些領導者有的是根本放棄領導，使文藝活動處於自生自滅、無人過問的狀態；有的是採取簡單的行政方式去領導，甚至不顧作家的具體條件和創作意願，主觀地生硬地規定題目、題材、作品樣式和創作時間，向他們『訂貨』，並且對他們的作品實行任意的修改和輕率的否決，這是完全違反藝術創作利益的官僚主義態度。」見 1953 年 10 月 6 日《人民日報》。

6　周揚：《在第一屆電影藝術工作會議上的總結報告》，1953 年 4 月 7 日，文化部存檔資料。

7　周揚的原話是：「在文學藝術戰線上，我們必須對資產階級思想的各種表現繼續進行批判……同時另一方面，我們又必須反對文學藝術創作上存在的概念化、公式化及其他一切反現實主義的傾向。」《為創造更多的優秀的文學藝術作品而奮鬥——1953 年 9 月 24 日在中國文學藝術工作者第二次代表大會上的報告》，載《文藝報》1953 年第 19 號。

8　周揚：《為創造更多的優秀的文學藝術作品而奮鬥——1953 年 9 月 24 日在中國文學藝術工作者第二次代表大會上的報告》，載《文藝報》1953 年第 19 號。

9　茅盾：《新的現實和新的任務——在中國文學工作者第二次代表大會上的報告》，載《文藝報》1953 年第 19 號。

10　周揚：《為創造更多的優秀的文學藝術作品而奮鬥——1953 年 9 月 24 日在中國文學藝術工作者第二次代表大會上的報告》，載《文藝報》1953 年第 19 號。

11　習仲勳：《對於電影工作的意見——在全國第一屆電影劇本會議上報告中最後部分》，載中央電影局劇本創作所編輯部編《電影劇作通訊》第 1 期，1953 年 5 月 10 日。

12　周揚：《為創造更多的優秀的文學藝術作品而奮鬥──1953 年 9 月 24 日在中國文學藝術工作者第二次代表大會上的報告》，載《文藝報》1953 年第 19 號。

13　陳荒煤主編《當代中國電影》上冊，北京：中國社會科學出版社，1989 年，第 113 頁。

14　同上，第 114 頁。

15　同上。

16　同上。

17　同上，第 111 頁。

18　同上，第 113 頁。

19　關於「電影的政治批評」，參見李道新著：《中國電影批評史》，第六章「電影的政治批評（1949～1966）」一節，北京：中國電影出版社，2002 年。本節中的引文出自該書第 224 頁。

20　這是 1985 年胡喬木代表中共中央對《武訓傳》批判的評價。見《對電影《武訓傳》的批判是非常片面、極端和粗暴的》，載《人民日報》1985 年 9 月 6 日。

21　1953 年 10 月 6 日《人民日報》社論：《努力發展文學藝術創作》。

22　陳荒煤主編：《當代中國電影》上冊，北京：中國社會科學出版社，1989 年，第 114 頁。

23　同上，第 118 頁。

24　同上，第 121 頁。

25　同上，第 122-123 頁。

26　同上，第 119 頁。

27　同上，第 120 頁。

28　同上。

29　同上。

30　同上，第 121 頁。

31　同上，第 123 頁。

32　陳荒煤：《關於電影藝術的「百花齊放」》，載《電影藝術》第 1 期。

33　1957 年 1 月《文化部關於改進電影製片工作若干問題給中央的報告》，《文化工作文件彙編》第 1 冊。

34　迄今為止，幾乎所有的中國電影史著作，在涉及這一段歷史時，都不約而同地採取這一態度，陳荒煤主編的《當代中國電影》則是這方面的典型。

35　倪蕊琴主編：《論中蘇文學發展進程》，上海：華東師範大學出版社 1991 年 8 月，第 341 頁。

36　《蘇聯文學藝術問題》，北京：人民文學出版社，1959 年，第 25 頁。

37　周揚：《第一屆電影藝術工作會議上的總結報告》，文化部存檔資料。

38　最早將這一理論介紹給中國的是周揚，1933 年 11 月 1 日，周揚就在《現代》四卷一期上發表了《關於「社會主義的現實主義與革命的浪漫主義」──「唯物辯證法的創作方法之否定」》一文。（此文收入《周揚文集》第一卷，人民文學出版社，1984 年）40 年代蘇聯出版的一些關於社會主義現

實主義的重要著作就已譯成中文出版，如，加里寧的《論藝術工作者應該學習馬克思主義──列寧主義》、法捷耶夫的《論文學批評的任務》、吉爾波丁的《真實──蘇聯藝術的基礎》、範西裡夫的《社會主義的現實主義》、《蘇聯文藝論集──社會主義現實主義問題》等。

39 1952 年下半年開始，《文藝報》就開始宣傳社會主義現實主義，如馮雪峰的《中國文學中從古典現實主義到無產階級現實主義的發展的一個輪廓》，是年底，刊載了馬林科夫在蘇共十九大報告中關於文學藝術部分的摘錄，發表了馮雪峰撰寫的《學習黨性原則，學習蘇聯文學藝術的先進經驗》。馮在這些文章中，完成了將無產階級現實主義與社會主義現實主義的理論對接，完成了毛澤東文藝思想與社會主義現實主義的融合。

40 孟繁樹：《社會主義現實主義》，《當代文學關鍵字》，南寧：廣西師範大學出版社，2002 年，第 11 頁。

41 林默涵：《胡風的反馬克思主義的文藝思想》，載《文藝報》1953 年第 2 期。

42 周揚：《第一屆電影藝術工作會議上的總結報告》，1953 年 4 月 7 日，文化部存檔資料。

43 余虹：《「現實」的神話：革命現實主義及其政治意蘊》，載《文化研究》第 2 輯，第 222 頁。

44 這是毛澤東在《實踐論》中說的。原話是：「馬克思主義的哲學辯證唯物論有兩個最顯著的特點，一個是它的階級性，公然申明辯證唯物論是為無產階級服務。再一個是它的實踐性，強調理論對於實踐的依賴關係。」

45 林默涵：《胡風的反馬克思主義的文藝思想》，載《文藝報》1953 年第 2 期。

46 余虹：《「現實」的神話：革命現實主義及其政治意蘊》，載《文化研究》第 2 輯，第 223 頁。

47 馮雪峰：《學習黨性原則，學習蘇聯文學藝術的先進經驗》，載《文藝報》1952 年第 21 號。

48 周揚：《為創造更多的優秀的文學藝術作品而奮鬥──1953 年 9 月 24 日在中國文學藝術工作者第二次代表大會上的報告》，載《文藝報》1953 年第 19 期。

49 同上。

50 參見《中國共產黨章程》第二、三條。

51 《周揚文集》第一卷，北京：人民文學出版社，1984 年，第 113 頁。

52 同上，第 110 至 111 頁。

53 同上。

54 周揚：《社會主義現實主義──中國文學前進的道路》，載《人民日報》1953 年 1 月 11 日。

55 周揚：《在全國第一屆電影劇作會議上關於學習社會主義現實主義問題的報告》，《周揚文集》（一卷），北京：人民文學出版社，1984 年，第 198 頁。

56 周揚：《第一屆電影藝術工作會議上的總結報告》，1953 年 4 月 7 日，文化部存檔資料。

57　孟繁樹:《社會主義現實主義》,《當代文學關鍵字》,桂林:廣西師範大學出版社,2002 年,第 16 頁。

58　同上。

59　周揚:《在全國第一屆電影劇作會議上關於學習社會主義現實主義問題的報告》,《周揚文集》,第 198 頁。

60　周揚:《在全國第一屆電影劇作會議上關於學習社會主義現實主義問題的報告》,《周揚文集》(一卷),北京:人民文學出版社,1984 年,第 198 頁。

61　余虹:《「現實」的神話:革命現實主義及其政治意蘊》,《文化研究》第 2 輯,第 240 頁。

62　《文藝報》1953 年第 19 期,第 13 頁。

63　周揚:《為創造更多的優秀的文學藝術作品而奮鬥──1953 年 9 月 24 日在中國文學藝術工作者第二次代表大會上的報告》,載《文藝報》1953 年 19 期,第 10 頁。

64　1948 年冬召開的東北文代會上,就明確地提出「創作新的英雄人物」的口號。《東北文藝》上展開了如何創造正面人物的討論。詳見朱寨主編《中國當代文學思潮》第三章第三節「關於創造新英雄人物的討論」,北京:人民文學出版社,1987 年。

65　關於這兩個問題的提出和討論,在朱寨主編的《中國當代文學思潮》第三章第三節中有較詳細的論述。

66　朱寨主編:《中國當代文學思潮史》,北京:人民文學出版社,1987 年,第 148 頁。

67　周揚:《為創造更多的優秀的文學藝術作品而奮鬥──1953 年 9 月 24 日在中國文學藝術工作者第二次代表大會上的報告》,載《文藝報》1953 年 19 期,第 13 頁。

68　朱寨主編:《中國當代文學思潮史》,北京:人民文學出版社,1987 年,第 148 頁。

69　茅盾:《新的現實和新的任務──1953 年 9 月 25 日在中國文學工作者第二次代表大會上的報告》,《茅盾全集》第 24 卷,北京:人民文學出版社,1996 年,第 268-269 頁。

70　茅盾:《新的現實和新的任務──1953 年 9 月 25 日在中國文學工作者第二次代表大會上的報告》,《茅盾全集》第 24 卷,北京:人民文學出版社,1996 年,第 268-269 頁。

71　周揚告誡人們:「一個作家要使自己變為一個真正的成熟的社會主義現實主義者需要有一個極大的努力過程。」周揚:《在第一屆電影藝術工作會議的總結報告》,1953 年 4 月 7 日,文化部存檔資料。

72　周揚在第一屆電影藝術工作會議的總結報告上,對畢卡索做了如下批評:「最近畢卡索在史達林同志逝世以後,畫了一幅史達林同志的速寫畫。畢卡索是共產黨員,是保衛和平的戰士。但是,因為他一向是印象派的畫家,他的創作思想是反現實主義的,所以他的這幅畫不但不是歌頌史達林同

志，反而成為對史達林同志的諷刺。因此，資產階級的報紙將他的這幅畫到處發表。於是法國共產黨最近曾在報紙上對畢卡索提出公開的嚴屬的批評。這一事件說明，一個人的改造是長期的，所以我們要準備長期改造。我們的努力，決定於我們的生活、學習和勞動的條件。要成為一個時代的藝術家，不是一蹴而就，而是要經過努力的。首先就必須努力熟悉生活。因為社會主義現實主義的基礎首要的是忠實於生活，像畢卡索那樣沒有見過、也沒有很好地研究過史達林同志，而提筆就畫的作法，就是不嚴肅、不忠實於生活，這樣就必然歪曲現實，而且在政治上也是錯誤的。」1953 年 4 月 7 日，文化部檔案。

73 毛澤東在建國初提出：「一邊倒，是孫中山的 40 年經驗和共產黨的 28 年經驗教給我們的，深知欲達到勝利和鞏固勝利，必須一邊倒……中國人民不是倒向帝國主義一邊，就是倒向社會主義一邊，絕無例外。」《毛澤東選集》第四卷，北京：人民出版社，1991 年，第 1472-1473 頁。

74 陳荒煤主編：《當代中國電影》上冊，北京：中國社會科學出版社，1989 年，第 124 頁。

75 王闌西：《在廠長會議上的總結發言》（1953 年 11 月 22 日），載《業務通報》（一）1954 年 1 月。中央電影局藝術委員會編印。

76 《中國電影圖志》，北京：中國電影出版社，1995 年，第 223 頁。

77 《關於蘇聯專家到廠工作情況的報告》，載《業務通報》1955 年（十），文化部電影事業管理辦公室編印，1955 年 7 月。

78 同上。

79 同上。

80 同上。

81 見《蘇聯工廠企業中是怎樣貫徹一長制的》，《業務通報》（八）文化部電影事業管理局辦公室編印，1955 年 5 月。

82 1955 年電影局專門為各製片廠成立藝術委員會下發檔，並對其任務、工作方法、組成人員、工作酬勞做了詳細規定。見《文化部電影事業管理局關於製片廠藝術委員會工作的規定》，1955 年關於貫徹蘇聯專家建議的材料之四，文化部檔案。

83 陳荒煤：《在北影、八一兩廠部分領導同志和創作幹部座談會上的講話》，1961 年 3 月 7 日，文化部存檔資料。

84 《蘇聯專家茹拉夫廖夫同志講話》，載《業務通報》1955 年（十一），文化部電影事業管理辦公室編印，1955 年 7 月。

85 《人民日報》採訪報導：電影局負責人談《讓電影藝術百花齊放 電影部門改進組織形式和領導方法》，見 1957 年 4 月 1 日《人民日報》。

86 沈崇武：《史達林模式的現代省思》，昆明，雲南人民出版社，2004 年，第 234 頁。

87 同上，第 235 頁。

88 同上。

[89] 同上。

[90] 同上，第 235-236 頁。

[91] 《中國電影圖誌》，北京：中國電影出版社，1995 年，第 232 頁。

[92] 張駿祥：《國外對我國影片意見——摘自中國電影工作者代表團參加在蘇聯波蘭舉行的中國電影節的總結報告》。見吳迪（啓之）編：《中國電影研究資料》（上卷），北京：中國電影出版社，2006 年，第 445 頁。

[93] 其實，外國電影專家對《梁山伯與祝英台》的讚揚也帶有安慰的成分。1954 年 4 月 11 日，周總理在日內瓦招待卓別林觀看此片。卓別林看完以後，「除稱讚以外也指出了該影片的缺點是：一方面應該渲染的地方渲染的不夠（如梁山伯臨終一場），另一方面是不必要的重複過程太多（如回憶十八相送的一場）」。見瞿強：《第八屆國際電影節有關電影藝術的評論》，載《業務通報》（六），1955 年 3 月，文化部電影事業管理局辦公室編印。

[94] 瞿強：《第八屆國際電影節有關電影藝術的評論》，載《業務通報》（六），1955 年 3 月，文化部電影事業管理局辦公室編印。

[95] 據《中國影片大典》，《人往高處走》係 1954 年出品，見《中國影片大典》第 60 頁。

[96] 《第二次電影放映管理會議座談會上觀眾對影片的反映》，見吳迪（啓之）編：《中國電影研究資料》（上卷），北京：文化藝術出版社，2006 年，第 451 頁。

[97] 同上，第 452 頁。

[98] 《各地觀眾對我們影片的反映》（摘錄），載《業務通報》（六），1955 年 3 月，文化部電影事業管理局辦公室編印。

[99] 《總顧問茹拉夫廖夫在故事片編導演創作會議上的發言》，載《業務通報》（七），1955 年 4 月，文化部電影事業管理局辦公室編印。

[100] 蔡楚生：《對 1954 年電影創作工作的補充發言》，載《業務通報》（九），1955 年 6 月，文化部電影事業管理局辦公室編印。

[101] 史東山：《關於我們的創作底幾點意見——在分鏡頭劇本座談會上的發言》，見吳迪（啓之）編：《中國電影研究資料》（上卷），北京：文化藝術出版社，2006 年，第 393 頁。

[102] 同上，第 393-394 頁。

[103] 陳荒煤：《在 1954 年故事片編導演創作會議上的總結發言》，載《業務通報》（八），1955 年 5 月，文化部電影事業管理局辦公室編印。

[104] 瞿強：《第八屆國際電影節有關電影藝術的評論》，載《業務通報》（六），1955 年 3 月，文化部電影事業管理局辦公室編印。

[105] 同上。

[106] 沈崇武：《史達林模式的現代省思》，昆明：雲南人民出版社，2004 年，第 34 頁。

[107] 同上，第 175-176 頁。

第九章　胡風與電影

1954 年 7 月，特立獨行的馬克思主義文藝理論家胡風向中共中央提交了《關於幾年來文藝實踐情況的報告》（即「三十萬言書」）。1955 年 1 月，毛澤東決定在繼續批判俞平伯、胡適的基礎上，把運動的重點轉向胡風。4 月，全國掀起了「粉碎胡風反革命集團」的鬥爭，剛剛安靜了不到三年的電影界再一次捲入政治運動之中。胡風所堅守的文藝方針與上海進步影人的文藝觀有著天然的聯繫。而胡風提交的報告中又提到了電影，由此一來，批判胡風就更成了電影界責無旁貸的重大政治任務。1955 年 4 月發動的「粉碎胡風反革命集團」的政治運動，對此後的電影管理和創作產生了深巨的影響。

第一節　胡風關於電影的建議

胡風的《報告》中與電影有關的內容，集中在創辦刊物、文藝創造機構和電影的選題計畫、劇本來源、劇本審查等方面。

關於刊物，胡風建議改官辦為民辦：「取消所謂國家刊物或領導刊物或機關刊物的《文藝報》、《人民文學》、《文藝學習》、《劇本》」。「取消現在的所謂大區刊物如《文藝月報》、《長江文藝》、《西南文藝》、《東北文藝》等。」他的理由是，這些刊物被宗派主義者所把持，「成了主觀主義或機械論底基本陣地」，其「獨佔性」使其「不可能進行真正的作品競賽和負責的批評與自我批評，反而成了一呼百諾的壓死了思想鬥爭的局面」。「創刊七八個作家協會支持並給以物質供給的會員刊物，每一個刊物是一個勞動合作單位，絕對排斥任何行政性質（包括

服從多數）的工作方式」。在他看來，這些群眾性的會員刊物應由有影響的作家擔任主編，採取主編負責制。

關於文藝創造機構，胡風建議：「有領導地解散中央和大區的、行政管理或變相的行政管理的所謂創作機構，如『駐會作家』、創作所、創作室、創作部、各種創作組等。」主要理由是，這些機構的「日常生活完全違反了作家成長底規律」，「創作領導完全違反了創作過程底規律」，「用行政的手段保證了庸俗的虛偽的作品，以這作資本去排斥『異己』分子底對主觀公式主義不利的作品」。「用教條主義的方式去『奉公行事』地進行政治學習，摧殘了政治熱情或政治積極性」他還特別提到了電影，「現在電影劇本和成本底產生過程和決定過程，嚴重地受到了宗派主義底摧殘，嚴重地被主觀公式主義所毒害，一方面使劇作者陷入毫無保障的處境裡面，一方面使宗派主義的統治日益猖狂，造成了幾年來電影和話劇底衰落現象，保證了錯誤的和庸俗的作品佔住了銀幕和舞臺，犧牲了這個能夠向廣泛的群眾進行思想教育品質教育的武器。」

關於電影選題計畫，胡風建議：「在今天的條件下，選題計畫只能作為一個號召作家的創作目標」，「爭取以從生活實際提出的思想內容為決定劇本的標準，防止從觀念出發擬訂選題計畫」，「不向特定作家指定特定主題，或把特定主題分派給特定作家去『搜集材料』或『體驗生活』；廣泛地向作家和業餘作者徵稿，使得對某一主題有生活基礎和創作要求的作者去寫。」

關於劇本來源，胡風建議採取政府機構、刊物、專業團體、導演個人結合多種方式——電影藝術機構可以直接組織劇本，「每一刊物每年提出至少兩個電影劇本、一個多幕舞臺劇、兩個獨幕劇。」「導演有權推薦劇本或應該改編為電影的作品」，作協、劇協亦有推舉之責。

關於劇本審查，胡風建議，廢除先提大綱的審稿方式，「在審查過程中，推薦者代表作家解釋或辯護的責任和權利，必要時有權要求開會

討論」。「推薦者有權提請中央宣傳部作最後的審查」,「作家（或通過推薦者）對自己的劇本的導演和主要演員底選任有提出參考意見之權」。[1]

在新中國全面採用史達林模式、在一體化與一元化已經確立的情況下,胡風提出上述建議無疑是不識時務的。改官辦為民辦,改機關管理為勞動合作,改行政領導負責制為主編負責制等建議,固然是提高刊物質量的良方,對文藝／電影創作有著真正的促進作用。但此舉無異於取消黨的領導,改變刊物的性質。

文藝創造機構是「史達林模式文化體制」[2]的產物,建國初有過三個電影創造機構,其一是 1950 年春成立的上海電影文學研究所,其職能是為私營廠提供劇本。其二是 1950 年 11 月北京成立的電影局電影劇本創作所（1955 年更名為北京電影劇本創作所）,擔任為長影、北影和上影提供劇本的任務。1956 年 4 月 1 日撤銷。其三是 1953 年 2 月成立的上海電影劇本創作所,[3]專門為上影提供電影文學劇本。在胡風寫上述建議時,最早成立的上海電影文學研究所因為犯了向私營廠推薦壞劇本的錯誤,已在《武訓傳》批判中撤銷。胡風針對的是後兩個劇本創作所。我們不能說這兩個機構所提供的劇本一無是處,但是,至少可以肯定地說,它們是按照「組織生產」的原則指導創作的,也就是說,它們的設立是違反文藝的創作規律的。[4]這兩個創作所同時在1956 年的改革中撤銷,證明了胡風的遠見。

胡風主張從生活中發現題材,反對從觀念出發。而電影選題計畫恰恰是政策和觀念的產物,按照這樣的選題計畫生產出來的電影,絕大部分都成了政策的說明書,觀念的活報劇。胡風提出的多元的解決劇本的辦法,就是要讓電影擺脫選題計畫的束縛。而他關於劇本審查的建議,至少有兩個積極作用——減少審查程式,保護作家利益。

總之,胡風對電影現狀的批評是中肯的,他的上述建議是正確的,富有遠見的。但當他被宣佈為「反黨反人民」的罪魁,「反革命集團」的頭子的時候,他的一切真知灼見也隨之成為口誅筆伐的罪狀。

第二節　電影界對胡風的批判

　　1955年5月25日，文聯召開批胡大會，電影局領導陳荒煤、蔡楚生和電影界的代表——王震之、鍾惦棐、賈霽等人發言，聲討胡風以及他的文藝思想。隨後，賣友求榮的舒蕪向胡風寫的三篇影評開火，影評家黃鋼緊緊跟上。一場揭批胡風反革命集團的鬧劇在電影界轟轟烈烈展開。

　　針對胡風提出的「防止從觀念出發擬訂選題計畫」的建議，陳荒煤批駁道：「胡風的反革命的陰謀，對於電影藝術這一重要領域也是有計劃的。這就是他那所謂的『建議部分』對電影的意見。例如電影生產量是有一定限制的，影片的製作需要國家大量的投資，而且對群眾有強烈的影響，因此，電影生產須要事先瞭解作家的劇本創作意圖，選題是否適合製片要求，確定先審查劇本創作的梗概的辦法，這也是蘇聯電影事業的經驗所證明的一個必要的過程。胡風卻要求廢除這個辦法。」

　　胡風對刊物的見解也成為陳荒煤批判的靶子，「胡風在陰謀取消一切黨所領導的文藝刊物後，卻建議讓重新出版所謂『群眾刊物』（實際上就是容許胡風集團來創辦他們的刊物）來負責推薦電影劇本；一面又宣傳『哪裡有生活，哪裡就有鬥爭』的濫調，猛烈抨擊我們不應該提倡寫重要題材。試想一下，按照這樣做的結果，不正是要取消黨對電影創作的領導，把電影這一最重要最群眾化的藝術交給胡風集團去支配嗎？」[5]

　　蔡楚生批判了胡風對電影現狀的「誣衊」，以及解散電影劇本創作所的建議：「在胡風那個所謂的『作為參考的建議』中，他對黨所領導的、獲得了顯著成就的人民電影事業作著瘋狂的攻擊，什麼『嚴重地受到宗派主義的摧殘，嚴重地被主觀公式主義所毒害』，什麼『使宗派

主義的統治日益猖狂』，什麼『保證了錯誤的和庸俗的作品占住了銀幕……犧牲了這個能夠向廣泛的群眾進行思想教育品質教育的武器』，等等，都是含血噴人、惡毒無比的誣衊。他在狂妄地提議要取消這個那個的同時，也提議要取消電影劇本創作所，而由『有領導影響的作家』來領導這一工作。——換一句話說就是讓反革命的胡風來組織、領導電影創作以及監督製作工作。」[6]與這兩位領導相比，王震之、鍾惦棐、賈霽、凌子風、張客、梅朵、趙丹、秦怡、吳天、洪遒等人的聲討顯得更加蒼白無力、空洞乏味，完全成了表態八股——先是震驚，然後憤怒，最後表示誓不甘休的決心。[7]

　　胡風在 1954 年寫的三篇影評：《生活在發言——關於日本進步影片〈不，我們要活下去〉的二三說明》，[8]〈歷史在作證——關於日本影片《箱根風雲錄》〉[9]和〈人道在控訴——關於義大利進步影片《偷自行車的人》〉，[10]再一次為舒蕪提供了機會，他誣衊胡風「讓人民永遠沉淪在反動統治所造成的地獄的苦難裡面，而不要任何有領導有組織的、積極的革命鬥爭」。詆毀日本的農民起義，其惡毒的程度超過了蔣匪的《中央日報》。胡風對《箱》片現實主義手法的稱讚，在舒蕪那裡卻成了「歌頌美日反動派」。胡風在文章中向《箱》片的導演今井正同志致敬，舒蕪則言之鑿鑿地說：「實際上我們當然知道，他是在向他的主子——美日蔣反動派致敬。」[11]一向激進的影評人黃鋼也對胡風的影評做了蠻不講理的批判。[12]從《武訓傳》開始墮落的影評，通過這次運動，在顛倒是非，上綱上線方面變得更加嫻熟，更加肆無忌憚。

　　因為史東山與胡風有過交往，其文藝思想與胡風有相通之處，1955 年初，江青夜訪史東山，「要他揭發胡風——實際上就

50 年代的史東山。

是脅迫他檢討、檢舉」。不願誣人也不想自誣的史東山，「以死抗爭」，[13]
「他以自己的手結束生命」。[14]40 年後，梅朵在一篇紀念史東山的文章
裡寫下了這樣一段話：「應該說，我們並不是真正理解他，也沒有真正
從他的性格中吸取生活的力量，因為當時就在運動的壓力下，他昂然高
舉自己的生命進行抗議的時候，我們卻匍匐在權勢的面前，檢查自己的
所謂錯誤。」[15]

胡風和他的同伴是建國以來的第一批思想犯，以思想論罪無疑是打
壓不同藝術見解的最有效手段，其直接後果就是人們不敢說真話。一年
後，當雙百方針大舉，大鳴大放力倡之時，電影界卻出現萬馬齊喑的局
面，這顯然與以思想論罪有關。批胡風是電影界繼文藝整風之後的又一
次「洗腦」運動。這次「洗腦」，進一步統一了電影界的思想，使電影
人更習慣於扮演政治表態的工具，為兩年後電影界的反右派運動做好了
思想、心理和隊伍的準備。胡風所痛心疾首的「反歷史反現實主義」的
公式化創作也從此掃除了最後的理論障礙，沛然莫之能禦矣。

注釋

1　以上引文均見《文藝報》1955 年出版的胡風的《關於幾年來文藝實踐情況的報告》單行本的第二部分「作為參考的建議」。

2　參見沈崇武：《史達林模式的現代省思》第三章第三節，昆明：雲南人民出版社，2004 年。

3　這是《中國電影大辭典》上的說法，《中國電影圖志》上說此所成立於 1952 年 3 月。

4　1996 年成立的「國家劇本規劃中心」與這種創作所屬於同一類。

5　陳荒煤：《徹底追查胡風集團的反革命陰謀》，載《大眾電影》1955 年第 11 期。

6　蔡楚生：《披著人皮的豺狼》，載《大眾電影》1955 年第 11 期。

7　詳見《大眾電影》1955 年第 11 期。這些批判文章的題目是《撲滅胡風蒙面黨》（鍾惦棐），《二十年來的陰謀暗害者——胡風》（王震之），《把胡風清洗出去》（賈霽），《為保衛革命，一定要依法制裁胡風反革命集團》（凌子風），《我們的憤怒已達極點》（趙丹），《要徹底清算胡風》（張客），《胡風是徹頭徹尾的反革命分子》（梅朵）。及《大眾電影》1955 年第 12 期，《提高警惕，堅持鬥爭到底》（高戈），《徹底追查胡風分子》（吳天），《從鬥爭中學到積極的東西》（洪道）等。

8　《生活在發言——關於日本進步影片《不，我們要活下去》的二三說明》，載《光明日報》1954 年 8 月 7 日。

9　《歷史在作證——關於日本影片《箱根風雲錄》》，載《大眾電影》1954 年第 17 期》。

10　《人道在控訴——關於義大利進步影片〈偷自行車的人〉》，載《光明日報》1954 年 10 月 23 日。

11　舒蕪：《匪首胡風投向電影界的「集束手榴彈」》，載《大眾電影》1955 年第 12 期。

12　黃鋼：《在影評幕後的陰謀》，見《文藝報》1955 年第 1、2 合期。

13　散木：《電影導演史東山自殺案探秘》，原載東方新聞網。

14　梅朵：《希望他展露笑容》，《史東山影存》（下），中國電影出版社，2002 年，第 494 頁。

15　梅朵《懷念史東山》，轉引自散木：《電影導演史東山自殺案探秘》，原載東方新聞網。

第三部

1956~1959 年

第十章　第二次調整

　　糾偏、調整與正規化等一系列措施，並沒有，也不可能解決中國電影的根本問題，矛盾在歲月中積累、在人心中醞釀，在等待適當的時機。1956 年，機會來了──5 月 2 日，毛澤東在最高國務會議上正式宣佈「在藝術方面的百花齊放的方針，在學術方面的百家爭鳴的方針，是必要的」。並且鄭重提出：「在中華人民共和國憲法範圍之內，各種學術思想，正確的、錯誤的，讓他們去說，不去干涉他們。」[1]毛澤東之所以做出這樣的決定，是國內外諸種因素促成的。就國內而言，「1955 年的農業合作化的『高潮』，稍後在城市裡進行的對工商業社會主義改造的『勝利』，使毛澤東對中國的基本情況的估計有了變化。」「他做出了大規模的階級鬥爭已經基本結束的論斷，而要求把工作的重點轉移到經濟建設上面來。」[2]就國外而言，史達林逝世後，蘇聯出現的種種變化：調整農業政策、為受迫害的作家平反昭雪、思想文化領域的解凍，尤其是蘇共二十大上，赫魯雪夫在其秘密報告中對史達林所犯錯誤和罪惡的揭露，更堅定了毛澤東「以蘇為鑒」、尋找中國式社會主義道路的決心。[3]著名的「舍飯寺會議」為這一決心做了歷史的注腳。

　　經濟建設離不開科學、文化，離不開知識分子。因此，最大限度地調動知識分子的積極性就成了當務之急。「雙百」方針的重要內容就是反對宗派主義和教條主義。前者是為了改善黨與知識分子的關係「團結一切願意合作或可能合作的人」，營造寬鬆的社會氛圍。[4]後者是出於「以蘇為鑑」，即重新評價以前照搬過來的史達林模式，檢查其對中國革命的危害。[5]「雙百」方針的提出和《論十大關係》、《關於正確處理人民內部矛盾》等著作都是毛澤東對中國式社會主義道路的想像性探索。

第一節　「雙百」方針的提出及歷史評價

　　1956 年 10 月，「雙百」方針經中共「八大」確認，在此前後，中共中央通過全國的媒體，不斷號召人們大鳴大放。經歷了一系列政治運動、且剛剛從批紅樓夢研究、批胡適、批胡風的噩夢中走出來的知識分子，一方面感到前所未有的振奮，另一方面，其「反應又有普遍性的謹慎和節制」。[6]他們無法理解「不同時間的政策、主張之間的斷裂的現象」。[7]難以把握這個突然而降的「解放」的真實含義，「早春天氣」「乍暖乍寒」，[8]道出了人們的普遍心態。

　　電影界的情況驗證了一放、二收、三整這個鳴放三部曲，但運動的實際發展更富有戲劇性——三部曲演變成一放、二收、再放、再收、大整特整的五幕劇。具體地說，就是 1956 年 9 月，響應毛澤東的號召，電影界開始鳴放，到 1957 年 1、2 月間，業內左派自發地起來批判鳴放中的言論，致力於「收」，使鳴放受阻。1957 年 2 月，毛澤東在最高國務會議和全國宣傳工作會議上發表講話，批評左派，再次鼓勵鳴放。4 月 10 日《人民日報》社論《繼續放手，貫徹百花齊放百家爭鳴的方針》以及 4 月 27 日中共中央發佈的關於開展整風運動的指示，[9]似乎表明了毛澤東和中共中央堅持改革的決心。這一姿態進一步激勵了電影界，鳴放走向縱深。「一元化」和「一體化」受到了前所未有的置疑和挑戰，改革體制成了業內共識。1957 年 2 月 5 日中共中央批准「舍飯寺會議」決議，似乎表明電影界的改革已經成了定局。但是，事情突然急轉直下——國內強烈的反應和 1957 年初發生的匈牙利事件，使毛澤東改變初衷，「雙百」方針成了陷人於罪的「陽謀」，大鳴大放成了「引蛇出洞」。1957 年 6 月 8 日，中共中央發出《組織力量反擊右派分子的猖狂進攻的指示》。同日，《人民日報》發表社論《這是為什麼？》，這一次是真正的「收」。

反右派運動在 1957 年夏季拉開序幕，電影界揪出了鍾惦棐、陳仁炳等右派分子，一大批愛國的、優秀的電影人被打成右派。反右運動為 1958 年的大躍進開闢了道路。繼其餘威，電影界開展了「拔白旗」運動，大批電影被公開點名批判，宣佈為毒草。剛剛有所恢復的電影事業，遭到了更大的摧殘。如果說，1953 年開始的糾偏、調整措施還給電影創作帶來了一線希望的話，那麼，反右運動和「拔白旗」則將其再一次擲入昏暗迷茫之中。一場以改革始，以禁錮終的政治運動不但為中國電影史留下了慘痛的一頁，也為電影界提出了無法迴避的問題。

第一，如何評價「雙百」方針？在當時的歷史條件下，「雙百」方針的提出是有積極意義的。「新中國成立後的政治運動一直以『資產階級思想』為批判對象，而對什麼是『資產階級思想』，並無確切的定義。中共中央力圖將思想、言論、學術、文學、藝術、科學、技術等統統納入馬克思主義軌道。影響所及，自然科學都有了階級性，在鐵路設計中採用最新的美國信號技術也會扣上政治帽子。[10]俞平伯、胡風更是因言獲罪。不但知識分子所期望於新中國的憲法賦予公民的言論自由沒有兌現，就連舊中國的學者已經享有的科學研究的自由也受到侵犯。現在執政黨雖然仍把政治問題列為不可討論的禁區，但已明確表示科學與文藝可以百花齊放百家爭鳴，唯心主義也可以自由發表，提倡自由討論，不現搞政治批判，這顯然是一個巨大的進步。」[11]另一方面，它的積極意義還體現在此後的文藝創作中，從 1959 至今的 40 多年中，「雙百」方針成為廣大文藝工作者抵制黨內極左路線和激進主義文藝思潮的有力武器，在一定程度上起到了保護電影創作規律，維護正常的創作氛圍的作用。

但是，必須指出，「雙百」方針僅僅是一種亡羊補牢式的政策調整。「我們過去對『雙百』方針的評價是過高的。因為在文學藝術和科學研究中『有獨立思考的自由，有辯論的自由，有創作和批評的自由，有發表自己的意見、堅持自己的意見和保留自己的意見的自由』，[12]均

屬一般民主國家的公民應當享有的言論自由。對這些公民權利，《中國人民共和國憲法》有明確規定，它的涵義應當比毛澤東、陸定一的解釋更廣泛。『雙百』方針的提出，不過是在用革命時代的政治運動方式強求思想、學術、言論、出版等的絕對一律因而嚴重損害了科學文化藝術發展後不得不做出的政策調整。它是執政黨還沒有樹立自覺的法制意識、政策還高於法律的例證。」[13]

第二個問題，為什麼「雙百」方針難以貫徹？[14]毛澤東在《關於正確處理人民內部矛盾的問題》中說：「百花齊放，百家爭鳴的方針，是促進藝術發展和科學進步的方針」，「藝術上不同的形式和風格可以自由發展，科學上不同的學派可以自由爭論，利用行政力量，強制推行一種風格，一種學派，禁止另一種風格，另一種學派，我們認為會有害於藝術和科學的發展。藝術和科學中的是非問題，應當通過藝術界科學界的自由討論去解決。」承認藝術上存在不同形式和風格，「自然就要承認事物『多樣性』的合理存在。」[15]而允許它們「自由發展」則意味著承認流派的多元和審美和價值的多元；這種多元化是以藝術個性為基礎的，藝術個性則源於陸定一上面所說的各種「自由」，尤其是「有獨立思考的自由」。毛澤東反對「利用行政力量」強制、禁止這種多樣性和多元化，卻不知這種「行政力量」恰恰來自於他所堅持的一元化思想和一體化體制。也就是說，毛澤東在扮演著一個自己反對自己的角色，這當然是徒勞的。「雙百」方針並沒有動搖一體化和一元化的根基，這是它「很難說曾被正確地貫徹執行過」的根本原因。[16]

藝術與科學的自由討論是與公民的政治權利密切聯繫的，後者是前者的基礎和前提。「我國憲法規定公民有言論自由，這個規定有普遍意義，並且首先指對政治問題的發言權，它是公民的政治權利。百花齊放、百家爭鳴無非是人們在藝術和科學方面享有充分言論自由的形象化的提法。藝術和科學的發展需要有不受限制的思想自由，百花齊放、百家爭鳴是適應藝術和科學的這個特點提出來的。但是這種自由

必須以憲法規定的作為公民政治權利的言論自由獲有充分保證為前提。毛澤東同志在提出『雙百』方針的時候，顯然並不認為這是一個問題」。「要求分清學術問題和政治問題，爭取學術問題得以進行自由討論，實際上就是承認可以不要政治上的言論自由，只要討論學術問題的自由」。「事實證明，如果社會主義民主制度不健全，人民在政治上不能享有言論自由的權利，學術問題的自由討論也就沒有保障。林彪、四人幫用他們的所謂全面專政把討論學術問題的自由全部剝奪乾淨，可以算是個嚴屬的教訓。」[17]「雙百」方針的貫徹史證明，任何割裂藝術、科學與政治權利，只取前者的企圖都只能以失敗告終——要麼假模假樣的提倡，要麼將兩者一起取締。「文革」前的歷史驗證了前者，「文革」則成為後者的鐵證。

第二節　打破沉寂，領導帶頭

從 1956 年年初開始，中共中央在文藝界組織、策劃了一系列推動「雙百」方針的活動——《文藝報》關於典型問題的討論、《人民日報》為崑劇《十五貫》的演出發表的社論、第一屆全國戲曲曲目工作會議的召開、全國音樂周的舉辦、關於音樂的民族形式的爭鳴以及《人民日報》的改版，《文匯報》的復刊等等成為新中國第一次改革開放的標誌。

與其他文藝領域比起來，問題嚴重的電影界反而反應遲緩，這顯然與電影界是歷次運動的重災區有關。經過一陣沉寂之後，9 月 11 日《大眾電影》發表了 4 篇關於諷刺喜劇《新局長到來之前》的文章。導演呂班在〈談談我心裡的話〉一文中談到了自己拍片時的「怕」和周圍的氣氛：

怕拍不好，怕弄巧成拙，怕弄得「低級」了，趣味庸俗了，怕
諷刺不準確，尺寸掌握不對，輕重配置不當，怕歪曲了現實，
怕把諷刺變為誣衊，怕……這倒不是我一個人在怕，事實上怕
的人大有人在，可是我到底鼓足了勇氣，嘗試導演了一部諷刺
喜劇《新局長到來之前》。在拍攝這部片子的前後，事實也證
明了我所說的「怕」是有道理的。開始我倒不怕，可是我周圍
的氣氛弄得我從不怕到漸怕，以至於在「前怕狼後怕虎」的心
情中，束手束腳的拍完了這部影片。[18]

呂班的怕屬於自我監督，普遍存在的怕屬於社會監督。前者表現
為「前怕狼後怕虎」，後者往往出自於「善意的關懷」。在這種文化心
理環境下產生出來的諷刺喜劇，只能以「磨平」而告終：

說老實話，我怕的是一些聽起來滿有道理的「清規戒律」……
我拍《新局長到來之前》的時候，就不斷地碰到我們內部的許
多善意的關懷……片子總算在比較平穩的情況下拍完了，我沒
敢故弄噱頭，沒敢過分誇張，也沒敢讓大家多笑……可是我自
己是不滿意的：人家一個比較成功的舞臺諷刺劇，搬到電影上
來處理時竟磨平了很多！[19]

方浦在《評諷刺喜劇影片〈新局長到來之前〉》一文中，提到了諷
刺喜劇的處境：「解放以來，我們的電影對樣式和風格多樣化重視不
夠，特別是諷刺喜劇，由於認識的不大明確，長期以來，這個領域一
直成為禁地，誰也不敢涉足」。[20]犁野談到了牛科長的形象：「阿諛逢
迎本是舊社會的產物……在我們新的社會裡，仍然會發現這種人在活
躍著。是應該徹底焚毀這種醜惡靈魂的時候了！」[21]國文在《從新局
長到來之前想起的》一文中引用呂班的話，為喜劇遲遲難產尋找原因，
結論也是「清規戒律太多。」[22]

1949 年後，中國大陸的第一部
諷刺喜劇《新局長到來之前》
（1956 年），呂班導演。

　　這 4 篇文章是電影界鳴放的試驗氣球，但是，由於「清規戒律太多」，此後幾期《大眾電影》又回到了四平八穩的老路上。1956 年 10 月 26 日文化部電影局在北京召開製片廠廠長會議「重點討論貫徹『雙百』方針，改革電影事業體制的問題」，[23] 兩天後（10 月 28 日）《中國電影》創刊，「編者的話」中道出了為「雙百」方針服務，引導業界爭鳴的意思：「編輯部尊重百家，只要求文章能言之成理，持之有故，而不要求和編輯部的意見相一致……在這一期中彼此的論點尚未直接交鋒，但這終是可喜的現象。我們希望自此開始，電影界一掃過去的沉寂空氣，進入深入的、認真的科學研究。」這一期還發表了署名李弘《評〈大眾電影〉》的文章。文章認為，《大眾電影》存在著兩個嚴重的缺點：一是「缺乏原則性、戰鬥性」，「對影片是『上映之前言好事，演完以後降吉祥』」，採取「歌頌有餘」，「一律亂捧」的態度。二是「空洞的教條主義，從概念到概念的文章，在刊物上佔了很大比重」。一個初創的刊物對另一個刊物進行如此嚴厲的批評，顯然不是個人行為。它透露出電影主管部門創辦《中國電影》的目的。

　　更明確的訊息來自這一期上的 4 篇重要文章，其撰稿人——電影局局長王闌西、副局長陳荒煤、上海電影公司總經理袁文殊、《文藝報》藝術部主任鍾惦棐的陣容，顯示了主管部門貫徹「雙百」的決心。這

些文章的內容集中在兩方面：一是宣傳「雙百」方針，二是批評電影
界存在的問題。前者多是表態之語，後者尚透露出些許實情。電影局
局長王闌西承認：

> 電影工作還存在許多問題，其中最主要的是影片質量不高、
> 數量不多。質量不高的主要原因是：一些藝術片題材狹窄，
> 內容的公式化概念化……造成這種情況的原因是多方面的，
> 從我們領導思想和領導方法來檢查是有不少錯誤和缺點的，
> 這就是狹窄地簡單化地瞭解為工農兵服務的方針；機械地和
> 片面地強調了作品的政治內容；沒有充分發揮創作人員的積
> 極性和創造性和幫助創作人員理解豐富的現實生活不夠，對
> 藝術創作的領導時常採取比較簡單的行
> 政方法，要求多，鼓勵少；廣泛地組織
> 電影文學劇本不夠等。[24]

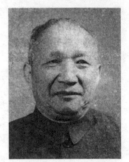

王闌西提出了克服上述錯誤和缺點的措
施：「加強各製片廠的獨立負責許可權，從組織
上、制度上減少過多限制，去掉清規戒律」等。[25]
陳荒煤的認識比王闌西深刻：「可以肯定地講，
在現在為止，我們的藝術片的年產量也還沒有達
到解放以前的數量，影片的質量也不很高。」[26]做
了「今不如昔」的定位之後，陳荒煤對領導方面
做了嚴厲的批評：

電影局局長王闌西
（1912-1996）撰文《電
影工作中的幾個問
題》，載《中國電影》
1956年第1期。

> 過去在電影藝術創作領導方面確實存在著嚴重的教條主義和
> 宗派主義和簡單的行政命令方式。因而經常對於創作做了過多
> 的簡單的、粗暴的干涉。主要的是表現在：把「為工農兵服務」
> 這一方針和藝術服從政治的原則作了簡單的理解，往往違背藝

術創作的規律，不從作家的實際情況出發，用簡單的方式規定作品的主題，要求作者根據當前政治運動情況機械地配合政治任務，結果是使得電影這樣一個最富有群眾性、反映現實最有力量、最廣闊的武器，在題材與樣式方面加上了許多限制；形成了只准寫工農兵的題材，而且還僅僅是反映工農兵生活中間的某一個方面。要求描寫革命戰爭的影片只要求反映戰略思想；反映工人的生活和鬥爭，往往只局限於創造發明和技術改進；反映農村就往往局限於互助合作運動的過程。這種題材窄狹的情況以及對於電影劇本創作的簡單的要求，結果就使得影片的產量大大地縮小，也使許多影片變為枯燥的政治說教⋯⋯我們差不多把藝術創作中間一些最普遍的規律都忘記了，完全忽視了藝術的特徵。我們無所謂正劇，也無所謂悲劇，也缺乏喜劇。我們的創作人員以及藝術領導方面，常常是僅僅只考慮作品是不是寫了政策，反映了、概括了「運動」，而很少考慮到通過什麼藝術樣式，和藝術手段來反映生活。這是我們過去許多影片刻板化、公式主義的一個很重要的原因。[27]

然後，陳荒煤分別就創作方法、電影的民族傳統和領導方法等問題做了認真的分析。關於社會主義現實主義，他重複陸定一講話中的觀點——把它視為唯一的方法、唯一的標準是錯誤的。關於傳統，陳荒煤承認，革命的進步的電影的經驗「我們過去注意的很不夠，也沒有認真地、很好地來接受這些好的經驗，有些同志甚至簡單地加以輕視、否定。以宗派主義的情緒來對待這些作品和創作人員」。關於領導問題，陳荒煤承認：「過去的審查手續是有缺點的，層次過多，領導的干預也比較多」。並從三個方面分析了行政對藝術的干預。最後，他以斬釘截鐵的口吻告訴人們：「總之，各種不恰當、不正確的對創作的干預必須反對，不必要的、繁瑣的清規戒律，必須掃除。」[28]

身在製片一線的上海電影公司經理袁文殊對各種清規戒律尤為深惡痛絕，在文章的開始，他就大聲呼籲思想解放：

> 多少年來在我們文藝創作上就存在著許多清規戒律。這種清規戒律，束縛了許多文藝工作者的思想，妨礙了許多文藝工作者的創作活動，使得他們不敢獨立思考，不敢大膽創造，終日兢兢業業，畏首畏尾，因而影響了文藝創作的發展和繁榮……要在電影創作中做到「百花齊放」，我以為首先一個前提是必須使得作家和電影藝術家們的思想從各種各樣的清規戒律中解放出來，使他們自由活潑地大膽創造，然後才有可能克服概念化和公式主義，才有可能達到創作的旺盛和繁榮。[29]

袁文殊提出，思想解放的關鍵在兩方面，首先在於「克服文藝領導工作者中間的教條主義」。隨後作者對理論家進行了嚴厲的批評，「所謂理論指導，就總是和尚念經似的『加強馬克思列寧主義學習，深入工農兵生活』，『深入工農兵生活，加強馬克思列寧主義學習』」。這種脫離實際的空談，造成了「我們寫作的路子越走越窄，作品愈來愈貧乏」。「1951 和 1952 年間，我國電影編年史上的空白一個主要原因」也在於此。袁文殊認為，思想解放的另一個關鍵是「必須重視藝術特徵和遵循創作規律」。[30]他舉三部電影為例——《英雄司機》的結尾關有關方面堅持讓局長出面總結，「破壞了藝術的法則」。《南征北戰》為了保護解放軍的形象，把鬧情緒的連長「一直減到失去人物性格為止」。《董存瑞》「沒有公開放映的時候，也曾有人認為這是一篇宣傳個人英雄主義的影片」，「如果不是及早得到高級負責同志的肯定，也很難想像它到底會受到什麼樣的留難」。[31]袁文殊進而總結道：

> 這種抹殺藝術特徵，以政治代替藝術的現象也是非常嚴重的。有些人一說話就是思想意識，階級立場，滿口大道理，令人無

從置辯，其用心雖好，卻不符合藝術規律，而且這些說話的人
又往往都是具有一定身份的負責同志，問題複雜，真是一言難
盡。這樣一來，在文藝創作者方面便不是勇氣十足，大膽創作，
而是不求有功，但求無過了。其結果便使得文藝作品四平八
穩，千篇一律，成了政策條文的圖解。這種作品對觀眾來說，
還是十幾年前在延安時候常說的一句話，叫做：「政治無問題，
教育無結果」。這種例子在我們的影片中是舉不勝舉。[32]

在這一期的《中國電影》上還發表了總政治部創作室主任、電影
處處長虞棘、八一電影製片廠（原解放軍電影製片廠，1956年改為八
一廠）廠長陳播和著名演員兼導演石揮的短評。這3篇短文中透露出
一些重要的訊息。

虞棘在《電影劇作家為什麼感到「卑鄙」？》一文中提到，有一
位作者「在寫作上產生了一種『卑鄙』的心理：他知道怎麼寫能通得
過，怎麼寫就通不過，為了通得過，便把自己喜歡的東西忍痛割掉，
填上些自己並不滿意但卻認為保險能通過的東西」。虞棘從兩個方面分
析這種「卑鄙」的原因：審查部門主觀願望是好的，但因為方式方法
不對頭，「一片好心」變成了作者的「嚴重負擔」。「久之，某些作者為
了『通過』（無寧說是為了迎合）只好屈己從人地按照『客觀』要求或
增或刪地修改起作品來了」。另一方面，作者也有不可推卸的責任——
「缺乏主觀見解」，「叫怎麼改就怎麼改，十遍，二十遍，毫無主見可
言」。「久之，就可能像那位有『卑鄙』感的作者那樣，為了省事（但
也不一定省事）便『經驗主義』地寫起了為了『通過』的作品來了」。
經過這種一分為二的分析之後，虞棘得出結論：審查部門要注意方式
方法，作者要做到正確的接受，錯誤的反對。「應當堅持自己的意見，
去說服別人。通過也好，不通過也好，真理只有一個，正確的結論遲
早會找出來的。這方面毫不堅持，反而產生所謂『卑鄙』的想法和做

法，都是不正確的，不正派的，是對觀眾不負責任的行為」。[33]陳播的觀點與虞棘大同小異：「編劇和導演在創作上固然既要尊重領導和同志間的意見，又要堅持獨立思考去進行創作。」[34]

石揮的觀點則與這兩位軍隊的文藝領導針鋒相對：一，審查層次過多，標準過苛，使導演「不能有充分表達他自己的創作見解，堅持獨特作風的機會」。二，創作者與領導的上下級關係決定了前者對後者「惟命是從者多，據理力爭者少」。「領導的每一句話都得是正確的結論或指示，這樣領導者不能暢所欲言，導演總抱著『你說我記，你下決定，我照決定修改』的依賴思想，雙方都被動」。三，現行的體制「不重視它（影片──本書作者）的最可靠的鑒定人──觀眾」。[35]

虞棘、陳播的看法，貌似客觀公正、不偏不倚，實際上是假大空。當時的審查制度和審查標準，是造成劇作家「卑鄙」心理的根源。把問題歸咎於審查部門的方式方法和劇作者沒有主見，是對現實的虛假判斷；而他們提出的改進方法，則是自以為是的大話；「真理只有一個，正確的結論遲早會找出來的」，「堅持獨立思考去進行創作」等說法完全是無法兌現的空話。石揮的觀點貌似偏激，卻正中肯綮。

正如《中國電影》編輯部所說，「這一期中彼此的論點尚未直接交鋒」，但是這隱蔽的而小小的對立，卻潛伏著劇烈衝突的種子，在即將到來的衝突中，政治思想較強的軍隊文藝幹部成了第一批自覺自願的反右尖兵。

第三節　業界回應，大鳴大放

在領導的言傳身教和主管部門的精心組織之下，電影界終於活躍起來。但真正在電影界掀起鳴放高潮的並不是《中國電影》這類

的專業刊物，而是由「能幹的女將」浦熙修（毛澤東語）主辦的《文匯報》。

1956 年 11 月 14 日，《文匯報》發表短評《為什麼好的國產片這樣少》，短評說：「像上海這樣一個有六百多萬人口的大城市，一直是電影事業比較發達，觀眾人數又很多的地方，但有些國產片的上座率卻十分低落」。「一般國產片的上座率在 30%到 40%左右，有 60%上座率的影片，已經很難得了」。短評希望讀者參加討論，發表意見。同版還配發了《文匯報》記者的文章《國產影片上座率情況不好》。文中列舉了《平原游擊隊》、《春風吹到諾敏河》、《閩江橘子紅》、《人往高處走》、《一件提案》、《土地》等影片的上座率。

一個月後，《中國電影》第 3 期提供了部分影片盈虧的資料。資料表明，在近 3 年生產的 23 部電影中，只有 7 部賺錢，餘下的 16 部全部虧本。編者在文後的「說明」中還告訴人們：「一些描寫農村題材的 16 毫米影片，如《一件提案》、《土地》、《春風吹到諾敏河》、《人往高處走》、《閩江橘子紅》、《水鄉的春天》和《豐收》等，即在農村放映，也仍然是大大虧本的」。[36]

由《文匯報》引發的討論從 1956 年 11 月開始，持續了 3、4 個月的時間，編、導、演、攝、錄、美、發行、影院經理和觀眾紛紛撰文，各抒己見。鍾惦棐在他那篇著名的《電影的鑼鼓》中把《文匯報》上當時發表的 24 篇文章歸為兩類，「一是屬於電影的組織領導的」，「一是屬於電影的思想領導的」。前者是「以行政的方式領導創作，以機關的方式領導生產」；後者「便是中國電影的傳統問題，題材偏狹問題，與所謂『導演中心』問題」。[37]

今天看來，鍾的歸納尚欠準確。他所說的「組織領導」說到底，就是一體化的生產管理體制。而「思想領導」說到底，就是一元化的指導思想。這兩者彼此關聯，相互倚重，你中有我，我中有你，不可須臾相失。我們只能依其主要性質將上述內容歸入兩個問題之中。

一、關於一體化體制

就主導傾向而言，一體化涉及領導的方式方法，導演的作用與地位、演員的使用和培養、製片與發行，發行與／市場（票房／觀眾）脫節等問題。

（1）領導問題

鳴放中所涉及的體制問題，首先是領導問題，這也是業界批評最多、反映最強烈的問題。在這個問題上，除了極少數人，說一些諸如「要求領導放手，不等於要求領導撒手。要求改進領導，不等於取消領導」。[38]一類的無關痛癢的話之外，絕大多數人對這種違反藝術規律的領導方法都痛心疾首。導演陳鯉庭是最早向行政領導中心制開火的。他指出：解放後的電影生產「是一種以行政領導為中心的生產組織方式。它的弱點首先表現在創作集體的臨時性與不協調上面。」[39]

鄭君里、劉瓊、趙丹、徐韜、葛鑫、瞿白音指出：「集中領導」產生了多種矛盾，第一個矛盾是「行政命令的領導方式和藝術創作規律之間的矛盾」。「創作程式上的一切環節，都得經過領導的審核，使藝術家們不去發揮獨立思考，事事聽命於領導，這便產生了依賴思想，削弱了責任感。」[40]第二個矛盾是「行政分配和創作人員自願結合之間的矛盾」，「電影是一種綜合性的、通過集體勞動來完成的藝術」，解放前，主創者通過長期合作形成了創作集體，「但解放以後，這樣的創作集體被行政組織的形式所代替。」「讓這些彼此不熟悉、不瞭解，甚至從未見過面的人們在一起從事一件精工細緻的藝術勞動，困難是可以想像卻又難以言喻的。」[41]

楊村彬從劇本創作、生產組合和發行放映三方面入手，更全面地指出了行政、機關式領導的弊病。劇本創作方面「是形成簡單的上級

命令，下級服從」；生產組合方面實行的是「強迫結婚」；發行放映方面則「專用行政管理方法」，「十幾家影院在同一時期放映同一部影片」，他認為：影片「還沒有和觀眾見面就評定了等級，給予不同的宣傳和待遇」的做法不合適，「因為真正的評定者是觀眾」。[42]

鍾惦棐以略帶譏諷的口吻，對這種領導方式做了如下概括：

> 領導電影創作最簡便的方式，便是作計畫，發指示，作決定和開會，而作計畫最簡便的方式又無過於規定題材比例：工業 10 個，農業 15 個，以及如此等等。解決創作思想問題，則是「決定」最有效，局裡的、部裡的、或某某負責人說的，不聽也得聽。一年一度的學習會，再加上一個總結，便什麼問題都解決了……這種以行政方式領導創作的方法，完全可以使事情按部就班地進行著，而且條理井然，請示和報告的制度都進行得令人欣慰。但是最後被感光在膠片上的東西卻也如請示、報告、開會一樣索然。廣大觀眾不歡迎這類國產影片，豈不是並不需要太高深的理論也可以明瞭的麼？[43]

在領導層中，袁文殊是第一個涉及到體制問題的人。他批評行政領導方式成了創作的嚴重障礙。讓電影藝術家擔任行政領導不利於創作。他提到了魯迅：「他的作品並不是在一個什麼人的行政領導方式之下寫作出來的」。他還談到了「一切都包攬下來的辦法」，「正如花盆裡栽樹一樣，那怕你多麼細心培養也不可能長成木材的」。[44]袁文殊已經接觸到了事情的實質，包攬一切正是一體化的外在特徵。盆裡栽樹的比喻很自然會讓人們聯想到現有的體制對藝術創作是極大的束縛。早在四年前，吳祖光就呼籲政府保障作家的權益，批評不勞而食的「供給制思想」。[45]這時候，他找到了這些問題的禍首──「組織制度」。[46]他所說的「組織制度」，其實就是 40 多年後，學界指出的一體化。1957 年 5 月 31 日，在文聯特意為他召開的第二次整風座談會上，吳祖光對

組織制度做了更全面更尖銳的分析。他認為，組織制度不但產生了等級制度，還壓抑了個人，造成了依賴思想和文藝的失敗，「個人努力成了個人英雄主義」，造就了一大批「不演不寫」的作家、演員。其惡果是，「做了工作的會被一棍子打死，不做的反而能保平安」。一部平庸之作「領導一捧就可以成為傑作」。他總結道：

> 組織制度是愚蠢的。趁早別領導藝術工作。電影工作搞得這麼壞，我相信電影局的每一個導演、演員都可以站出來，對任何片子不負責任。因為一切都是領導決定的，甚至每一個藝術處理，劇本修改……也都是按照領導意圖作出來的。一個劇本修改十幾遍，最後反不如初稿，這是常事。[47]

任何時候，任何國家，在電影管理上都會有領導方法的問題，中國的特色在於，這種遭人垢病的方法不僅僅是領導者自己的發明，它還是制度的規定。這種制度既是社會的整體構架的一部分，又與大一統的國家意識形態，尤其是文藝的指導思想密切相關。「管的人越多，對電影的成長阻礙也越大」。這是鍾惦棐在《電影的鑼鼓》中對行政機關式領導的酷評。同樣的意思，30 年後又從趙丹嘴裡說了出來。[48]50年後，當姜文在國外談論《鬼子來了》，[49]導演們在第三屆年會上議論現行政策，[50]電影人接受《中國青年報》記者採訪的時候，[51]說的還是這個意思。這種歷史的重複說明，即使在高喊尊重電影的市場規律的改革時代，一元化和一體化仍舊是一個「超穩定結構」。

（2）導演的作用與位置

導演是電影創作的中心，這是常識。新中國代之以新的中心——行政領導。這種外行領導內行的狀況已經到了極其荒謬的地步。木白以《青春的園地》第一堂佈景「小蕙家」的拍攝為例，講了領導對導演的干涉：第一，知識分子家裡不能養狗，因為那「是一種資產階級

生活方式」，第二，小蕙母親是醫生不能戴黑邊眼鏡；第三「同學們到小蕙家去時沒有敲門就直接開門進去，認為有失禮貌。」等等[52]。

在這類干涉下飽受折磨的導演不得不呼籲主管部門回到常識。徐蘇靈指出：「繁榮影片生產，提高影片質量的基本問題」，就是承認導演在「藝術創作上的中心地位」。[53]石揮講述了一些讓人哭笑不得的事例：行政式領導使「許多老導演變成了外行」，老導演們「偶然採用20年前的舊辦法」，竟受到了「有了新創造」的表揚。塑造了無數鮮活人物的老導演們，還得聆聽領導們關於如何塑造人物的報告。[54]石揮描述了導演之苦——

> 最違反電影創作特點的是導演和劇作者一點氣都不通，有的導演拿到一些劇本之後，看了便頭痛，那麼怎麼能拍片子呢？可是領導上說一個劇本通過不容易，你拿去拍吧，不要再改動它了。導演拿了這樣的劇本來到演員面前，又不能說這劇本不好。苦的是自己，因為劇本的模子已經定了，再改也改不出更好的東西來了！這幾年來導演就過的是這種日子。[55]

為了從這種痛苦中解脫出來，導演們不得不為自己的地位說話了。陳鯉庭是最早提出以導演為中心的問題的：

> 導演不能不是一部影片的生產組織上的中心環節。因為按職務說，只有導演能夠預見所要攝製的影片的電影形象，也只有他善於估計創作人員的個性才能的協調和對於他想像中的影片的貢獻……這幾年來國產故事影片的生產組織情況卻不完全是這樣。電影領導上沒有很好的掌握這個電影生產組織上的傳統的中心環節。他們把編劇、導演、演員以及技師等分門別類的平均地一把抓，然後從領導製片的種種行政角度來微選劇本，給劇本配導演，給導演配演員，就這樣為每個新片配備一

個新的攝製組，影片拍完這個組合隨即解散。不妨說，這是一種以行政領導為中心的生產組織方式。[56]

以「詩人」導演著稱的孫瑜，忘記了《武訓傳》的教訓，大膽提出恢復導演「三軍統帥」的地位。他指出：「這是電影這一綜合藝術的發展規律。違背了它就不可能不使這一支藝術隊伍三軍解體，陷於混亂，招致失敗。」[57]一個月後，孫瑜、楊小仲、應雲衛、吳永剛、陶金、蔣君超、徐蘇靈 7 人撰文，專談導演中心制。[58]

值得注意的是，所有提倡導演中心制的人們，都是按照這樣的邏輯說話的——電影是必須有領導的，我們願意服從領導。要求導演中心是為了按藝術規律辦事。這種表白既透露出人們對「雙百」方針、大鳴大放的顧慮和擔心，也表明了改變領導中心制的難度——以領導為中心是體制的產物。即使內行領導內行，也不能改變「以行政領導創作，以機關領導生產」的體制，尤其是當一元化——題材規劃、審查制度為這一體制保駕護航的時候。

（3）演員的使用和培養

建國後，電影廠的演員無戲可演始終是一個十分嚴重的問題，周揚在 1953 年就說過，有的電影演員因長期浪費青春，想自殺。當時他還提出了改進辦法。可是 3 年後，無戲可演，虛擲青春的現象仍舊如故。因此，「在當前的鑼鼓聲中，以改善電影演員工作的鑼鼓為最響。這是因為他們在電影藝術幹部中人數最多，問題積累的也多」。[59]樂言介紹了長影和北影的情況：「長影演

上影導演應雲衛。1957 年初，他與楊小仲、吳永剛等著文《我們對導演為影片創作和生產的中心環節的看法》。

員劇團 147 個演員中，有工作的只有 40 多個，100 來個演員是常沒工作的。40 多個演員中間還包括「工作半年閒三個月」一類的演員。北影演員劇團中「有 5、6 年之內拍過 1、2 部片子的。還有從 1952 年就『打入冷宮』的，更有許多人是從幹電影演員那天起就『失業』了的。總之常年沒有工作的是絕大多數。」[60]

上演廠演員上官雲珠談道：「上影廠是集中了上海絕大部分的優秀演員，擁有著最雄厚的生產力量」，但是「絕大多數的演員」，7 年當中「只在銀幕上露過一兩個鏡頭」。「老演員們感到有力無處使」，青年演員們「學了 7 年理論卻沒有實踐機會」，「每個演員被擱置得快要生銹了！」她反駁了「劇本少」這種「不充分的理由」。她指出，根本原因在於「領導沒有在思想上真正重視演員業務的荒疏問題，沒有把這個問題當作是對一個藝術工作者的創作生命的浪費，人的有限青春的浪費」。[61]

1952 年從香港回到上海的喜劇演員韓非用自己的親身經歷，證實了上官雲珠的話。他在香港的 3 年中拍了 20 多部電影，原以為回到上海，會有更多的戲，工作更緊張更有趣，沒想到，他在《斬斷魔爪》中露了一下臉之後，就一直擔任配音工作。朋友問他怎麼回事，他不敢說真話，「怕被人家套上一頂個人名利觀點，不安於位的帽子」。[62]

1938 年就開始演戲，飾演過《日出》中的翠喜和小東西的老演員孫景璐談到她的直接領導居然不知道她演過《日出》。這使她突然感到彼此的「陌生」，她由此發出了這樣的感慨：「最重要的還在經常地關心人，瞭解人，同時更重要的是懂得尊重人。」[63]

從群體的無戲可演到個體的社會價值，這沉痛的呼喊，透露了體制的秘密：無戲可演是因為劇本少，劇本少是因為審查制度。在演藝界，永遠是戲少演員多。這個問題只能通過市場來解決。讓演員成為自由職業者，競爭上崗，自主擇業。政府既用不著為他們的工作操心，也無須為他們創造實踐機會。蔡楚生等中國電影考察團在回國報告中

談到，法國有4000餘電影演員，其中有一半長期失業。失業者可以幹別的。鍾惦棐懷疑電影製片廠是否有必要養「上百的職業電影演員？」[64]吳祖光強調自己在舊社會靠版稅活得很好。言外之意是文藝工作者可以脫離體制，靠自己的本事吃飯。[65]為什麼中國演員不能另謀就業之路呢？原因很簡單，一體化的社會結構消滅了自由擇業的就業市場，演員從自由職業者變成了單位人，失去了其他的生存空間。與其他任何人一樣，演員可以從此單位調到彼單位，但無法擺脫對單位的依賴。而衣食無憂是以做革命機器上的「螺絲釘」為代價的，「螺絲釘」有什麼權利要求受到關心和尊重呢？

　　另一方面，意識形態在把文化分成了等級的同時，電影以及電影人也被分成了等級。舊社會的電影既然成了資產階級、小資產階級的思想載體，來自舊社會的演員自然也就成了這些階級中人。「解放後，對中國電影的過去既然不談起，因此，對從舊社會中生活過來的電影工作者也就不重視。有些人社會關係複雜，能信任他讓他放手去做嗎？」[66]有人「認為有些來自舊社會的演員，今天還沒有能力創造出新的人物形象」。[67]這種對國統區進步的文藝工作者的歧視，是建國後知識分子政策的一部分。在這種政策的指導下「人數眾多的電影演員們終年甚至數年『失業』，終年甚至數年過著惶惶不安的生活。既不能工作，又不能學習，白白地浪費掉自己的青春」。[68]就成了順理成章的事情。

（4）製片與發行

　　建國後製片與發行分家，製片不考慮發行，不關心市場，不關心觀眾的反映。這一制度受到了電影主創者一致的批評。鄭君里、趙丹、瞿白音等人指出：

> 製片與發行的分家……影片是否為觀眾歡迎，發行收入多少，盈虧如何，製片部門或則不得而知，或則不聞不問。製片部門

也似乎未曾對發行數字進行研究，來改進下年度生產。這樣的情況，一方面引起了觀眾的不滿，一方面也影響了我們事業的企業化進度……迎合觀眾是錯誤的，但強制觀眾去看他們不喜歡看的東西，也是辦不到的。[69]

張駿祥雖然盡可能地張揚建國後的成績，但也不得不承認製片與發行脫節是個問題：

直到今天，電影廠生產影片後，加上一定百分比利潤賣給發行公司，影片盈虧概不過問。這就使電影廠對觀眾的反映感受不深，因而一定程度地造成了劇本選擇上的主觀主義，考慮主題是否正確多，考慮影片能否引起觀眾興趣少。[70]

陳鯉庭在回顧了解放前電影生產惟觀眾是從的種種弊端之後，筆鋒一轉，將矛頭指向了當前：

我們廠很像一個機關，而不像一個企業。為什麼容許有這樣的情況呢？因為一部完成的影片得到領導上的批准是一回事，觀眾要不要看是另一回事，甚至得到獎勵的影片恰是被觀眾所冷落的影片……這樣的制度不僅助長著我們的「供給制思想」，也使我們的製片脫離群眾。[71]

孫瑜從繼承傳統的角度委婉地提醒主管部門注意以前的經驗，將觀眾放在電影的「欣賞者、裁判人」，「我們的鑑定者」和具有「最後發言權的人」的位置上。[72]

製片與發行、放映脫節，也就是目無觀眾。這樣做的結果使影院經理滿肚子苦水：「解放至今，我們已映過不少國產片，能夠回來重映的寥寥無幾」。「老實說，國產片的質量不高，給電影發行單位，特別是放映單位帶來了無限的苦惱」。[73]放映員最知道觀眾的口味，很想與

製片、發行「保持經常聯繫」，可是「製片、發行、放映各幹各的」。[74]
這種脫節是計劃經濟的產物，其深層原因則在於指導思想——電影為
政治服務，觀眾成了教育對象，自然就用不著關心他們的反映。

在所有批評體制的鳴放者中，對體制看得最清楚、最徹底的是鍾
惦棐，他在一篇署名為朱煮竹的文章中，提出了「倒退」的主張：「在
歷史現象上，有時候，倒是需要倒退一下，守住基本陣地，然後才能
更好前進」。[75]他之所以要求倒退，是因為他看出，現行的體制嚴重地
違背了電影創作的規律。與其讓這種「前進」拉電影的後腿，不如實
實在在退到舊上海，「退到電影藝術創作正常的軌道上來」。事實證明，
這是正確而富於遠見的主張。此後的歷史不斷地提供了這樣的反諷，
從某種意義上講，所謂改革，其實就是復舊，就是倒退，退到當年努
力剷除的舊體制上去。

二、關於一元化思想

一元化包括文藝功能、題材規劃、審查制度以及如何對待傳統等
問題。除了傳統問題外，其他問題的討論都是在別的名目下進行的——
—人們批評題材規劃時，只說題材分類的不合理，在批評審查制度時，
卻要繞個大圈子，而最重要的文藝功能，則藏在公式化概念化一類的
外表之下。這樣做的原因有兩個，一是時代局限，對此尚無認識。二
是即使認識到了也不敢說。

（1）文藝功能

文藝為政治服務的指導思想將電影變成了政治工具。工具化的後
果就是偽現實主義。白沉在談到「題材範圍狹窄」時說：「作家寫出的
作品：農村裡是一片歌聲，工廠裡是一片歌聲，影片中表現的人物都
是笑的那麼高興，你也說不出他們的笑是為了什麼。在這樣一些說不

出道理的笑聲歌唱裡，我們的題材愈來愈狹小了。」[76]其實這不是題材問題，而是文藝的工具性問題。把電影當成宣教工具，就要掩蓋真實，迴避矛盾，就會有「說不出道理的笑聲歌唱」，就會有「暫時不要談」的托辭，[77]就會有「統一規格」的人物。[78]

偽現實主義的根源在於文藝為政治服務，但是在當時的語境中，只有「教條主義地機械地」為政治服務才是錯誤的。北京師範大學的谷興雲談到：

> 為什麼觀眾不喜歡看自己國家出產的反映農村生活的電影呢？原因可能是多方面的，我覺得一個重要的原因是，這些影片反映現實生活簡單化、解決矛盾衝突公式化、表現人物形象概念化……反對簡單化、公式化、概念化的創作，已經有好幾年的歷史了，但是至今還是沒「反」掉，原因在哪裡呢？……是因為我們過去教條主義地機械地對待文藝為政治服務，過分強調配合政策宣傳，不恰當地提倡趕任務。[79]

偽現實主義不但要粉飾生活，還要拔高生活，提純人物。喜劇演員韓非談到他在話劇《幸福》中扮演一個專愛跳舞、談情說愛的青年工人，但是他心裡嘀咕：「不要有人當眾來指責我歪曲工人形象」。因為「有一些批評家，包括某些領導幹部在內，是不允許工農兵作為一個喜劇角色出現在舞臺上或銀幕上的。否則，就是歪曲勞動人民，污辱勞動人民！於是，我再也不敢想擔任一個喜劇角色的事了」。[80]

老舍在《救救電影》中通過痛陳劇本經修改後的可憎面目以及對導演和演員的折磨，揭示出政治工具化對藝術的戕害：

> 看：青年男女剛要談愛情，也不怎麼即鷂子翻身，談起業務學習，或世界大事來。老太太剛要思念在遠處工作的孫女，即突然喊出：「小蘭，你是國家的孩子，我不該不放心你！」本來

可以用幾句話解決的地方，卻須使一位呆如木雞的幹部出場，作十分或十五分鐘的政治報告。這樣，電影即與化裝講演相差無幾，所不同者只是多花多少萬元的費用而已。以上所舉，全非實例，實例也許更可怕一些。……連老導演也默默不言，一旁侍立。他們有經驗，有本事。可是他們不熟習導演四大皆空的劇本，偶一為之，也必失敗。演員們也沒法做戲，本來無戲可作嘛。誰能演好剛要談愛情，就忽然翻硬跟頭，改談世界大事呢？看有名的演員在電影中活受罪，我往往要落淚。[81]

著名導演吳永剛以飲食做比喻，指出，儘管人體需要維生素，但是也不能用維生素藥丸代替飲食。同理，儘管人們需要學習，但也不能把電影弄成報告、政論。儘管主題思想是像政論一樣正確，動機也是善良的，可是「政論不能代替藝術，在藝術欣賞上，不可能要求人民服從於『有啥看啥』人民可以保留選擇的權利，完全有權利不愛看概念化公式化教條主義的影片」。[82]如此等等的批評，都可以歸到文藝為政治服務上面。

（2）題材規劃

題材規劃是文藝為政治服務的思想的產物，是「組織生產」在電影業的具體實施，它從源頭上束縛了電影生產。「目前的題材大都是大同小異和套用公式，很少看見有大膽創新的東西。」[83]這不是上海市郵局職工李大發一個人的認識，而是人們的共識。徐蘇靈指出：

作為故事片來說，不應該分什麼工業題材和農民題材，否則就分不勝分。如果這樣分下去的話，會有新聞記者片，作家片，學生片了。目前的情況正好是農民不要看農村片，因為它描寫的不是人物內心的思想感情，而只說明農村政策。對這一點，藝術家的知識已落後於今天的農民了。[84]

鄭君里、趙丹、瞿白音等人把「選題計畫內的狹隘性和觀眾需要的多樣性之間的矛盾」列為「集中領導」所產生的三大矛盾之一：

> 我們以為必須在滿足觀眾需要的原則下，來決定我們的選題計畫和生產計畫……但我們這幾年影片製作的選題計畫卻並不根據觀眾的實際需要而根據領導的主觀意圖來制訂的。這就不可避免地帶有若干主觀性……題材重複和情節雷同的情況至今還未克服，以至比例失調。[85]

（3）審查制度

審查制度是電影的生死關，是黨的文藝政策的具體保證，是造成電影公式化概念化的罪魁禍首。它上依文藝工具論，下靠行政、機關式領導。成為一元化與一體化最牢固的結合。審查制度包括形式（審查程式）和內容（審查標準）兩個層面。後者是審查制度的核心。但是由於眾所周知的原因，人們並不直接批評這種標準，而是把矛頭指向審查程式。「審查手續繁複」成為人們議論的主要話題。當涉及到審查標準時，人們就繞彎子說話，把事情歸咎於行政干預。編劇楊村彬指出：

鄭君里。鄭君里與趙丹、瞿白音等人撰文《爐邊夜話》。

> 對於編劇的「出題作文，限期交卷」已得到了改正，但對什麼可以寫，什麼不可以寫，仍然干預得太多太早。這樣的干預可

> 能使一些有希望的作品流產，另一方面就不啻鼓勵著一些無中
> 生有、無病呻吟的作品的出世。在寫作過程中，應該這樣寫、
> 那樣寫的意見也太多了，反覆修改，最後使作者全無創作樂
> 趣，味同嚼蠟。[86]

任何行政干預都要依靠某種標準，正是這個標準造成了「無中生
有」、「無病呻吟」。這個審查標準受兩方面因素制約，一是政策。政策
變動不居，標準也就跟著變。二是領導。即使符合審查標準，領導可
能因頭腦發熱而決策失誤。於是就出現了審查標準的「多變性」：

> 審查方面有一道一道的關口，看起來制度挺嚴密；每年的生產
> 計畫有表格，看起來計劃性又極強。其實我們有時又沒有制
> 度、沒有計劃。我們既可以不問劇作者如何處理題材就武斷的
> 否定他的意圖，也可以決定一個不成熟的劇本開拍；我們可以
> 計畫去搞一部片子，動員一切人力物力去寫去拍，而這片子的
> 內容根本不值得寫；我們也可以憑一時衝動去組織劇本，而劇
> 本來了以後又決定不拍，也不做出結論。[87]

在無法可依的情況下，領導就成了三尺法。因此，審查中的人治
現象最為人所垢病。人治的表現之一是長官意志。唐振常在羅列了審
稿的繁複手續後指出：如此「繁複的手續」、「嚴密的規定」，造成的結
果卻是毫無制度可言，「只要個人點頭就行」。「有的『聰明』的作者，
便越過重重關口，把劇本直接送給局長或其他負責人，局長一點頭，
稍加修改，就萬事大吉了。」[88]

石方禹舉了幾個人治的例子：「有位作家想寫戚繼光的傳記劇，領
導就說這個劇本會妨礙中日邦交，不讓他寫」。有一個劇本「已經修改
了三稿，領導看了以後沒別的話，只說，「你寫的人物不可愛」，至今
這個劇本還擱淺著。「有一個同志寫了一個喜劇，在舞臺上很受歡迎，

但是改編為電影劇本以後，竟被擱置了一年，因為據說有一個人物「不典型」。他感慨道：「作者自己選擇了一個題材，有強烈的創作慾望，但他往往不能寫，因為領導不同意。」「這樣的例子太多了。」[89]

人治的表現之二是所有的審查者都有權對劇本指手劃腳。老舍在《救救電影》中說，劇本少，一方面是因為作大多數作家對寫劇本是外行，另一方面是少數內行的作家寫的劇本得不到尊重：

> 一稿到來，大家動手，大改特改。原稿不論如何單薄，但出自一家之手，總有些好處；經過大拆大卸的修改之後，那些好處即連根拔掉；原來若有四成藝術性，到後來連一成也找不著了。由這種修改大會而來的定本是四大皆空；語言之美、情節之美、獨特的風格、結構的完整，一概沒有。用這種定本拍製出來的影片當然也是四大皆空，觀眾一齊搖頭。[90]

雖然繞著彎子說話，人們對審查制度，尤其是審查標準是基本否定的，更準確地說，是抽象的肯定，具體的否定。這些批評揭示了一個道理——只有改變審查標準，才能真正地繁榮電影事業。事實上正是這樣，從 1953 年到 1957 年，主管部門不斷地修正審查制度：簡化審查程式，下放審查權力。但是這些措施並沒有取得理想的結果。原因就在於，無論是由廠裡審查還是局裡審查，審查標準都是牢不可破的。

（4）傳統與經驗

這個問題之所以成為人們鳴放的重點之一，是因為，它是一面鏡子。以史為鏡可以知興亡。用四十多年的電影歷史來關照現實，人民電影違反藝術規律，背逆觀眾要求的弊病很容易看清。但是這個問題複雜、敏感而且危險——傳統包括建國前電影的方方面面，涉及到關係到對新中國電影的評價，關係到對毛澤東文藝思想和對黨的文藝政

策的態度。鳴放者能否既肯定傳統，又不被人扣上反黨反社會主義的罪名，一方面要靠鳴放的程度，另一方面要靠個人的運氣。

在眾多的鳴放者中，孫瑜是第一個最全面，最深入的論述傳統問題的。他認為新中國的電影之所以「質量不高，千篇一律」，「引起了廣大觀眾的普遍不滿，上座率低落到 30%到 40%左右甚至還有低到 9%的」，其重要原因是「沒有很好地接受『五四』以來進步電影的藝術傳統」[91]：

> 國產電影有優良的、進步的藝術傳統。由於它在思想性上代表了人民反帝反封建的要求，在藝術性上符合了人民對情感上和審美觀念上的起碼願望，廣大觀眾曾經張著雙臂熱烈地歡迎它。電影上映時候萬人空巷，家傳戶頌；電影歌曲是人手一篇、此唱彼和。今天的觀眾擁擠地排隊去看「五四」傳統電影的上映不是沒有原因的。[92]

汪鞏直截了當地指出，人民電影在理論上走了彎路，並嚴正地批評了割斷歷史的做法：

> 應該肯定解放前進步的中國電影和今天人民電影的建立和發展具有不可分割的血肉聯繫。但就在這個根本性的問題上，前一個時期電影局從領導思想到工作執行都表現出很大的片面性。有一種理論曾經流行一時，就是非常強調「人民電影」只是從 1947—1948 年在東北開始建立的，實質上就是不承認解放前中國電影的進步傳統。這種割裂歷史潮流的看法是以這樣的理論作基礎的：就是簡單地認為過去的中國電影都是為小資產階級和資產階級服務的，只有人民電影才是為工農兵服務。[93]

鍾惦棐採取「退一步」的方式，來談傳統問題：

但退一步說，中國電影便是沒有傳統，那麼，中國的電影工作者，從「明星」到「聯華」，到「電通」，到「昆侖」、「長城」，是否也還有些比較好的經驗呢？在製片，在組織創作，在編劇、導演、演員、攝影、發行等方面，是否也還有許多值得學習的東西呢？我們的回答是肯定的。只是某些有宗派主義情緒的人，才是急於要把這些一腳步踢開！而且希望踢得越遠越好，不然就似乎要妨礙什麼！[94]

鍾惦棐所說的宗派主義，換成今天的說法，就是極左派或激進主義，這些人用新舊社會和階級成分來劃分電影，把過去的電影「統稱為『小資產階級電影』」，「統稱為『消極片』」。與別人不同的是，鍾還從傳統問題中看到了更多的東西：「所謂『傳統』問題，在這裡實際表現成為對人的看法。解放後，對中國電影的過去既然不談起，因此，對舊社會中生活過來的電影工作者也就不重視」。「這種只要現在，不要過去的作法，無異是拒人於千里之外」。[95]

同樣是談傳統問題，鄭君里、趙丹、瞿白音等人則持有完全不同的看法：「我們是不是可以說，反對為藝術而藝術，堅持藝術為政治服務就是我們文藝思想上的優良傳統呢？我們以為完全可以這樣說。」[96]由此可以看出，左傾思潮是多麼深入人心。

在思想一元化對電影的危害上，想得更深、看得更準的還是鍾惦棐。他在一篇沒有發表的文章《論電影指導思想中的幾個問題》中談到，電影之所以搞不好，根本在於思想問題。「所謂思想問題，即在製片工作上過多地拘泥於『社會主義的』『資本主義的』這一套。因之在平常工作中，不敢越雷池一步，缺乏創造性，深怕想出的主意成了資本主義的」。[97]這種「社」「資」之爭禁錮了包括電影在內的所有精神生產。

一個確定無疑的事實是，改革電影管理體制是大鳴大放中的最強音，電影界的改革力量正在凝聚。

第四節　保守派的反擊

　　雖然不少有識之士（如鍾惦棐）已經觸及到了問題的根本，但是，在整個討論中並沒有隻言片語涉及到對《武訓傳》的「非常片面的、極端粗暴的」（胡喬木語）批判，對私營影片的無理討伐，文藝整風中的教條主義和宗派主義。而且在主管部門領導人（如陳荒煤）那裡，這些摧殘中國電影事業的政治運動，仍舊被奉為新中國電影的里程碑和煌煌偉業。儘管如此，這一遠遠談不上思想解放的討論，也仍舊不啻於一場「火山爆發」。它第一次集中而尖銳地表達了維護藝術規律的強烈願望，表達了對一元化和一體化的反感。它不但否定了從上而下營造的繁榮景觀，否定了主管官員自以為是的成績。更重要的是，它衝擊了保守派賴以生存的思想教條和奉為唯一正確的創作方法。時至1957 年 1 月，保守派站出來為「真理」說話了。

　　最先站出來的還是部隊文藝工作者，1 月 7 日在《人民日報》上發表了「經夏衍等人事先看過的」《我們對目前文藝工作的幾點意見》，[98]作者是「總政文化部四位處長級的領導」——陳其通、陳亞丁、馬寒冰、魯勒。[99]此文的主要觀點有三，第一，作者們認為，提出「雙百」方針以來，出現了「懷疑論」和「取消論」——懷疑為工農兵服務的文藝方向，取消社會主義現實主義的創作方法。因此，作者們表示要捍衛黨的文藝方向、堅持社會主義現實主義不動搖。第二，作者們認為，反對公式化概念化是對的，但是不能借此反對藝術為政治服務。「在有些刊物上反映社會主義建設的光輝燦爛的這個主要方面的作品逐漸少起來了，充滿著不滿和失望的諷刺文章多起來了；當然諷刺也是需要的，但不劃清維護社會主義制度和打擊社會主義制度的界線，就會是不真實的、片面的和有害的」。第三，作者們認為，百花齊放應該分主次先後，主要的「新花」應該先放，次要的「老花」應該排在後面。「新

花」指的是「社會主義現實主義的，在人民新的生活的土壤上開出的花朵。」「老花」指的是「民族藝術遺產」。陳其通等人在文末聲明，上述三點意見是「我們回憶 1956 年的一些感想」。40 年後一位學者指出：「其實，它不僅僅是『感想』，也不僅僅是對『雙百』方針和 1956 年文藝界的形勢表示懷疑、憂慮和反感，更是號召『黨的文藝工作者』起來保衛傳統的文藝理論、文藝方針的『戰鬥檄文』。」[100]

緊隨此文之後，《學習》第 4 期發表了總政治部文化部部長陳沂的〈文藝雜談〉，文章的主要觀點與上面的四位作者基本相同，如果說有什麼不同的話，那就是作者強調「放」和「爭」都有一個立場問題。並且提出「不管其思想、立場如何，決不能在我們的土壤上搞反社會主義建設的宣傳」。[101]

由於「發表的報刊非同一般，作者的身份也非同一般，文章的內容更非同一般」，[102]所以這兩篇文章問世後，引起了強烈反響。一方面，對「雙百」方針持懷疑態度的教條主義者們受到了鼓舞，迅速地動員起來，聚集到黨的文藝方針的旗幟下，開始對鳴放進行清算。[103]另一方面，「文藝界相當一部分人受到震動，認為這是反擊或反擊的先兆，不是『放』而是『收』的先兆」。[104]「至此，文藝工作乃至整個意識形態領域『左』『右』兩極的對峙局面，已經形成並公開化」。[105]

就電影界而言，自 1956 年 9 月從《大眾電影》開始的，以虞棘和石揮為代表的文化官員與專業人士的隱約對立，經過鳴放分成保守與改革這勢不兩立的兩派。陳其通等人的文章發表後，上海電影公司經理袁文殊、電影局副局長陳荒煤、總政治部文化部長陳沂、《大眾電影》主編賈霽、北影編劇海默、長影導演孫謙等人不約而同加入反擊改革派的行列。從這個陣營可以看出，部隊和地方的文化官員構成了保守派的主力。

這些保守派的反擊，從媒體上講，集中在《文匯報》上，《中國電影》第 3 期因為公佈了一些統計數字，也被點名批評；從人來講，集

中在《文藝報》評論員，也就是鍾惦棐身上，因為鍾曾化名朱煮竹寫了《為了前進》一文，所以這個「朱同志」也成了抨擊對象；從問題上講，集中在電影的檢驗標準、對新中國電影事業的評價、如何評價領導工作等方面——

一、關於電影的檢驗標準：駁「票房價值論」

晚年的鍾惦棐，電影界欽定的最大右派。

票房價值，也就是上座率，觀眾多少的問題。這個問題與題材規劃，繼承傳統（主要是製片、發行方面的經驗）有關，更與黨的文藝思想（電影的指導思想和製片方針）——為工農兵服務直接關聯。問題是由鍾惦棐引起的，在談到電影與觀眾的關係時，鍾在列舉了國產片大都沒有收回成本之後，提出了兩個問題：「一，電影是一百個願意為工農兵服務，而觀眾卻很少。這被服務的『工農兵』對象，豈不成了抽象？二，電影為工農兵服務，是否就意味著在題材的比重上儘量地描寫工農兵，甚至所謂『工農兵電影』！」因此，他建議：「絕不可以把文藝為工農兵服務的方針和影片的觀眾對立起來，絕不可以把影片的社會價值、藝術價值和影片的票房價值對立起來；絕不可以把電影為工農兵服務理解為『工農兵電影』」。[106]鍾的本意是：電影應該為工農兵服務，票房應該作為檢驗這種服務好壞的標準之一，電影應該是社會價值、藝術價值和票房價值三者的協調統一。用現今電影主管部門的話說，就是做到思想性、藝術性、娛樂性三結合。

保守派將這一觀點稱為「票房價值論」而給以猛烈的反擊，他們把注重票房價值看成是反對為工農兵服務。這一點僅從反擊文章的題目上就可以看出來：《堅持電影為工農兵服務——駁〈文藝報〉評論員的〈電影的鑼鼓〉及其他》（袁文殊），《從影片的票房價值說起》（袁文殊），《電影與觀眾》（賈霽），《要票房價值，還是要工農兵》（陳荒煤），《堅持電影為工農兵服務方針——評〈電影的鑼鼓〉與〈為了前進〉》（陳荒煤）。

在反擊者中，論述得最「全面」，也最具「說服力」的是電影局副局長陳荒煤。他首先指出：「《文藝報》評論員的《電影的鑼鼓》發表了一個極其錯誤的意見：以電影在大城市的上座率、所謂票房價值來作為檢驗電影的唯一的標準。後來，《文匯報》的朱煮竹同志更進一步發揮了這個觀點，索性提出要『倒退一下』，『守住什麼基本陣地』。這種錯誤的觀點，使得有關改進電影工作問題的爭論十分混亂。」[107]

為了糾正錯誤、結束混亂，他詳細地介紹了電影的成本、收入和製片方針。關於成本，他承認：「我們影片生產的成本是比較高的。最主要的原因是影片產量較少，人員較多，管理還缺乏經驗。」為什麼「影片產量較少」，他的解釋是，解放後，所有的電影工作者都投入到「祖國偉大的改革和自我改造的熱潮中，經歷了許多偉大的政治運動」。時代要求表現新人新事，可是，編導們或因不瞭解生活，或因不懂電影技巧，加之「領導上的簡單要求、行政命令，以及某些文藝理論批評工作中的教條主義的影響而妨礙了藝術的創作自由的種種原因」使影片產量多不起來。為什麼「人員較多」，他解釋說：「我們除了把過去電影製片各方面的人員全部包下來之外，還投入了大批的新的人員」。「管理機構的行政機關化又使得非生產人員」「大大增加」。為什麼管理「缺乏經驗」，他解釋說：「製片廠在基本上廢除了舊的生產管理、經營制度之後，新的管理方法尚在摸索中」，「電影局作為一個國家的政府機構來管龐大的複雜的影片生產事業，是缺乏經驗的」。

另外，各製片廠「都培養了不少的新幹部，然而，這筆學費（缺乏經驗和技術而帶給製片過程中的一定的損失與浪費）是相當大的，這是難免的情況。這都增高了成本」。

在做了這些解釋之後，他又舉了 1953 年和 1954 年的幾部影片為例，說明影片產量多，成本就低，反之成本就高的道理。然後，他得出了這樣的結論：「總之，影片成本的高低，是一個非常複雜的現象，簡單地根據一個成本的數字完全不可能來判斷影片質量的好壞，絕不應該把某些成本較高的影片的賺錢與虧本作為標準來衡量影片的好壞。」[108]

關於收入。陳荒煤把它與觀眾人次聯繫起來，他認為，第一，不能光計算城市影院 6 個月之內的票房收入，還應計算 6 個月之後的收入，尤其要考慮到農村的情況。那裡的觀眾多，而票房收入少。「1956年電影觀眾的人次已達到 13 億人次（前年為 9 億人次）。其中將近 9億人次是農村觀眾，這部分的收入卻只占全部收入之三分之一。因為，每個觀眾只收 5 分錢，有些地區還不收費；影院收入占全部收入之三分之二。」[109]第二，不能光看過去，還要看現在。「現在的情況已經大大改變了」。他舉例說，1956 年發行 136 部影片，外國 91 部，香港 8部，國產 37 部，僅國產片的收入就占了總收入的百分之五十以上。「從最近幾年國產片（包括新聞科教及其他片種）的國內發行總收入來看，也可以看到國產片的收入逐年增加的速度是很快的。以 1954 年以百分之一百計算，1955 年增加了 27%，到 1956 年就增加了 127%。僅僅是去年發行的國營藝術片的上交國家的盈餘已經差不多和 1954 年國產片（包括新聞科教及各片種）的全部收入相等了。」由此，他做出這樣的總結：「第一，影片發行收入的增長，是由於放映網事業的發展。第二，國產片的發行收入大大增加了，增長的速度很快，證明了國產片產量增加了，也比較過去受群眾歡迎了。第三，國產藝術片除了不計算國外發行收入之外，只是國內發行收入已經完全可以支付各個製

片廠的開支，還有很多的盈餘，這證明了國產片並不需要國家賠錢，而且還給國家上交許多利潤」。隨後的結論是：「只有全面的來看收入問題，加以分析與研究，才能夠正確地瞭解國產片實際的情況。」《文藝報》評論員所根據的資料是不全面、不科學的，因此，他得出的國產片不景氣的結論也是靠不住的。[110]

關於製片方針。陳荒煤承認，成本與收入等問題與製片方針密切相關。這個方針從宏觀上講，就是毛澤東文藝思想，黨的文藝政策，從微觀上講，就是「堅持為工農兵服務」「黨和政府的宣傳政策」。[111]堅持這個方針，就不能考慮票房。「有些影片的票房價值較高，收入較多，可是，對於群眾的現實鬥爭不可能起到更大的教育作用，也不應該毫無限制地只發行這類影片。」「而某些影片雖然還存在若干缺點，但是它究竟反映了現實鬥爭的一部分真實情況，也應該很好地發行。」[112]換言之，就是要為政治服務，而不是為經濟服務。「文藝報評論員的主要錯誤，在於孤立的、片面的認識『電影與觀眾的聯繫』、『票房價值』、『成本與收入這些問題，而不瞭解，這一切問題離開了黨的文藝方針，為工農兵服務的方針，絕不可能得到正確的解答」。[113]

應該說，陳荒煤的態度是誠懇的，他的解釋和說明也力求客觀全面公正。但是，他的這一態度、解釋和說明是建立在歪曲鍾惦棐的觀點的基礎之上的。鍾認為，票房應該作為檢驗電影的標準之一。他卻解釋成，票房價值是檢驗電影的唯一標準。鍾認同電影為工農兵服務，他卻認為，鍾用票房價值反對為工農兵服務。換言之，他是在沿用歷次運動的辦法，先給對手扣了一頂大帽子，然後，上綱上線地而又無的放矢地進行批判。這使他和所有的信奉教條的保守派一樣，既無法正視改革派提出的問題，更看不到一元化和一體化給電影事業造成的阻礙。例如，他用影片少、人員多、缺乏經驗為影片成本高辯解，在今天看來，這三個理由無一不與一元化和一體化有關。影片少，是因為思想改造和政治運動要給人們清腸洗腦，給創作戴上了鐐銬，給電

影藝術加上了無數的「清規戒律」。而這一切又都是以停工停產為代價的。汪鞏在討論中談到：「有一個製片廠，曾經公然宣佈停止生產一年，要全體演員改造思想，進行學習。有一位知名的電影演員曾談過，那時候，經常準備材料，因為小組會上經常要檢查思想根源。對於導演，執行了上下班制度，遲到要扣工薪。而對於每一個電影工作者最關心基本要求：藝術的實踐，卻表現出漠不關心。這種脫離工作實踐專門進行思想改造的做法，領導上也許是一片好心，但卻有點主觀，結果是很難有成效的。」[114]曾經一年參加 8 部電影拍攝的石揮，在 1952 至 1953 年的兩年間，完全脫產參加文藝整風。[115]從這一個案中，也可以看出政治衝擊生產的嚴重性。人員多，是因為一體化在一開始就給新中國電影背上了沉重的包袱——「把過去電影製片各方面的人員全部包下來之外，還投入了大批的新的人員」。「管理機構的行政機關化又使得非生產人員」「大大增加」。這番既有炫耀又帶抱怨的解釋，說明的只是一體化的國家罪錯——「全部包下來」和「行政機關化」的目的，是對社會成員進行「強制性整合」。它改變了從業人員的「文化身份和生存方式」，使他們從自由職業者變成了「單位人」。其結果之一，在 50～80 年代是大批人才的積壓和浪費（上節說到的演員問題就是一例），到了 90 年代則成了電影廠的巨大負擔和社會轉型的嚴重障礙。缺乏經驗是一元化廢舊立新的惡果——「製片廠在基本上廢除了舊的生產管理、經營制度之後，新的管理方法尚在摸索中」。結果是舊經驗全破了，新經驗因違反藝術規律而始終立不起來，烏托邦的文藝實驗以樣板戲告終。如果活到今天，看到電影廠瀕臨解體，電影人滿世界找活兒，票房價值再次成了電影的生命線，以至政府不得不把票房收入列入「華表獎」入選的硬指標之一。陳荒煤和他的擁護者會做何感想呢？歷史驗證了朱煮竹（鍾惦棐）的話，如果當時就「倒退一下」——重視票房，重視觀眾，重視電影的娛樂性，重視舊的管理經驗，尊重藝術規律，新中國電影事業會走那麼多彎路嗎？

　　陳荒煤關於收入的說法乍看上去很公允很有道理，確實，僅計算城市影院 6 個月內的收入是不全面的，還應加上農村的收入。但是略做考察就露出了馬腳。第一，「在一般情況下，通過每部影片開始發行後 6 個月的映出成績，即可看出觀眾（主要是城市觀眾）對該片的喜愛程度及其盈虧的基本情況。」[116]6 個月之後的收入當然也是收入，但是，一者它不能構成收入的主體，二者它難以計算（有誰能把 50 年代的影片在 30 年後的收入計算出來呢？比如，它們在 1995 年賣給電影頻道的價格。）所以按照通常的演算法，6 個月後的收入並不計算在內。陳荒煤要求計算 6 個月後收入的說法既違反常規也無法辦到。作為問題，這是一個虛假問題，作為要求，這是強人所難。第二，農村收入應該加上，可是即使加上也無法改變國產片賠錢的事實。陳荒煤已經承認了這一點：農村觀眾多，收入少；9 億農村觀眾收入的僅占影片全部收入的三分之一。事實很可能像《中國電影》所披露的那樣「一些描寫農村題材的 16 毫米影片，即在農村中放映，也仍然是大大虧本的」。[117]第三，陳主張不要光算過去，還要算現在。遺憾的是，《中國電影》公佈的統計資料並不是過去的，而恰恰是「現在」——1954 到 1956 年。陳所說的：「現在的情況已經大大改變了」，「1955 年增加了 27%，到 1956 年就增加了 127%」以及電影廠上交國家很多利潤等等，既沒有詳細的統計數字，也沒有旁證。而《中國電影》公佈的卻是詳細的統計數字，並且有影院經理的牢騷作為旁證——湖南省零陵人民電影院經理李興談到：「近年來，反映工業和農村方面的影片質量太差，弄得工人不願看工業方面的片子，農民不願看農業方面的片子。……農村方面的片子也有同樣的命運，如有一位區委書記到縣裡開會，問我映什麼電影，他聽到是農村互助合作的《閩江橘子紅》，連忙搖頭說：『這樣的事我看飽了，電影裡解決的問題，還沒有我遇到的那樣複雜』。[118]

　　很多批判票房價值的人都以電影的工具性為武器，直奔主題：袁文殊一語中的：「我們電影創作的目的不是單純為了票房價值，更主要

的是為了教育群眾。」[119]孫謙用高教部做比：「既然我們的電影是宣傳社會主義思想的一種工具，我們就不能不考慮到教育的問題，而要教育，就要花錢。高教部從來就不賺錢。」[120]海默給鍾惦棐扣上了這樣的帽子──「這種說法的目的很明白，就是要將工農兵趕下銀幕，趕下歷史舞臺。[121]賈霽的邏輯是：資本主義國家的電影既毒害人民，又利潤至上；你講票房價值，所以你就是資產階級，就是要毒害人民。[122]岳野則提到了兩條道路的高度：「純以票房價值決定製片方針，說不定還會迷迷糊糊地走上唯利是圖的資本主義道路上去呢。」[123]

陳荒煤的高明之處在於，他把票房收入與觀眾人次聯繫起來（農村觀眾多收入少），如此一來，問題的性質就發生了轉化，從經濟轉向了政治，從經濟核算轉變成走什麼道路，從電影本體轉向了黨的文藝方針。「黨的文藝方針是檢驗電影的標準」，[124]「對於廣大的工農兵群眾，我們絕不能首先考慮影片收入的問題」，「一部影片在數千萬勞動人民的觀眾中所產生的一定的政治影響，這絕不可能從『收入』中計算出來的」。[125]而製片方針則是成本、收入等問題的結穴，在這一方針面前，改革派只能三緘其口。很顯然，這是一個「算政治賬，不算經濟賬」的方針，它在封住所有人的嘴巴的同時，開闢了通向極左政治的道路。「寧要社會主義的草，不要資本主義的苗」其來有自。

二、對人民電影的評價：駁「今不如昔論」

《文匯報》的討論提出的大部分問題或多或少都牽涉到對新中國人民電影的評價。1949 年以前電影的傳統、經驗、成就自然成了這種評價最重要的參照。描述與對比的結果顯然不利於人民電影。1949 年以後，任何方面的「今不如昔論」都是不能容忍的。毛澤東在批評陳其通等人的左的同時，點名批評了鍾惦棐的右，今不如昔是鍾的右傾

言論的重要內容。有了毛澤東的「御批」和社會輿論的支持，保守派自然要把批駁「今不如昔論」作為反擊改革派的重要內容之一。

改革派最讓人垢病的是「以好比壞」的比較方法。最先站出來批評「今不如昔論」的是司馬瑞，針對孫瑜所說的，解放前，「廣大的觀眾曾經張著雙臂熱烈歡迎」進步電影，這類影片上映時，「萬人空巷，家傳戶頌」。他指出，孫瑜的比較方法是錯誤的，「只拿現在上座率最壞的影片和解放以前的上座率最好的影片相比是得不出正確的結論來的。」[126]袁文殊進一步指出：「硬要把解放以來的電影的成績撇開，不予承認，把部分缺點誇大為事實的全部，而在貶責這些影片的同時又把解放以前的影片和某些外國影片的優點給以誇大，把解放以前所出的影片和目前資本主義國家的某些影片說成全部很好，我以為這是一種主觀主義的偏見。」[127]陳荒煤批評朱煮竹的「擋箭牌說」：「國產片不只是只有幾塊『擋箭牌』，確實還有許多受廣大群眾歡迎的影片，有些批評家，認為一切不如人、不如過去的看法是沒有什麼很多根據的。」[128]那麼，這些「今不如昔論」者這樣做的目的何在呢？陳沂認為，他們是以反對公式化概念化為藉口來否定新中國電影。[129]袁文殊則更上一層樓，以反問的方式給他們戴上了反黨的帽子：「按照這位評論員的說法，是不是認為我們的解放倒不如不解放好呢？是不是認為現在的共產黨的領導，倒不如國民黨的統治好呢？」[130]

既然懷有這樣反動的目的，「今不如昔論」就必須受到批判。陳荒煤對其錯誤性質做了如下概括：「對於七年來電影工作成績的正確估計，是一個原則性的問題。籠統地一筆抹殺地否定我們電影成就，實際，就是否認解放以後的為工農兵服務的電影方向。否認了許多黨與非黨的藝術家向工農兵方向前進的努力和已有的重大成就，會助長某些人的一種宗派主義情緒，忘記了文藝整風、思想改造的作用──覺得還不如我過去的那條路子對──這不利於團結，也不利於前進。[131]他顯然忘記了，在號召鳴放的時候，「今不如昔論」的始作俑者正是他本人。

　　站在今天的立場上看當時的今昔對比會更清楚。數量容易比較——解放以來藝術片（故事片）「7 年間一共攝製了 155 部影片」[132]這個數字相當於解放前 1 年的產量。香港和日本半年的產量，臺灣 8 個月的產量。[133]當時 8 千萬人口的日本，1956 年生產故事片 300 餘部，而 6 億人口的中國，1956 年的產量才只有 30 多部。毛澤東覺得「太少了」，要求有關方面「也出他 300 多部」。[134]遺憾的是，毛澤東的這個要求直至他去世，也沒有達到。

　　質量難於比較。其難在於，評價標準的分歧。一般說來，世界上存在著兩套評價體系，一個是普世性標準，一個是集團性標準。前者看重人性、娛樂性，後者看重階級性、教育性。袁文殊以 1956 年第 18 期《大眾電影》的評比結果為根據，認為解放後的電影比解放前的質量高，理由是，「解放前，30 多年中選出來 16 部，解放後 7 年間可以提出 20 多部」。[135]他和《大眾電影》所使用的標準顯然是集團性的標準。如果用普世性標準來評價這兩個時期的中國電影，可以肯定地說，結果會大不一樣。隨著時間的推移，思想觀念的改變和評價標準的變化，我們對解放前後的影片的評價也日見清晰，一個無法否認的事實是，解放前的故事片，尤其是 30 年代的上海電影，至今還有海外市場，而建國後的故事片，即使在國內也問者寥寥。即使被稱為革命經典的《白毛女》、《鋼鐵戰士》也被觀眾冷漠。歷史證明，孫瑜、鍾惦棐等改革派所說的「今不如昔」並沒有錯。

　　保守派批駁「今不如昔論」有一個不可動搖的前提，即社會主義一定比資本主義好，新中國一定比舊中國強。以這樣的前提來評判中國的任何事物，都會得出今定勝昔的結論，電影自不例外。一般說來，保守派往往是「不斷革命論」的信奉者，因為他們無法接受歷史會倒退的事實，所以在看待事物時總不免戴上有色眼鏡。司馬瑞認為，舊中國沒自由，新中國有自由。並且根據這一點判定 1949 年後的電影一定比 1949 年好。[136]以批判教條主義為宗旨的運動，盛行的恰恰是教條

主義。從這種來自基層的自覺的「收」的呼聲中，可以看出思想改造的作用。毛澤東在對文藝界的講話中談到：百分之九十的幹部反對鳴放，說明問題的複雜性。

三、為電影的領導辯護：駁「否定一切」和「虛無主義」

在鳴放之中，對電影領導工作的批評人數最多，聲音也最響。在幾千年形成的「官本位」的文化環境裡，批評領導需要勇氣，而維護領導只需要習慣。面對著如此眾多的批評，就是一般人也會覺得批評者大不敬，不用說那些習慣於服從和領導的人們。於是，為領導辯護的重任自然而然地由這兩種人擔負起來。1956 年底，總政文藝部的幹部們──陳亞丁、馬寒冰、魯勒、曹欣、董小吾等人就不約而同地站在維護領導的立場上，程度不同地表示了對這種批評的不滿。[137]從 1957 年 1 月開始，袁文殊、陳荒煤等領導幹部率先垂範，挺身而出為電影的領導工作說話，導演成蔭、編劇海默、孫謙等人也表示了類似的看法。

在所有的辯護者中，上影廠經理袁文殊的辯護最強悍有力。他承認，電影的領導思想確實存在著許多缺點，也造成了一些偏差，但是，這是解放初的特定的歷史、社會情況造成的，而這些缺點、偏差，「從 1953 年開始就已逐步地在糾正」。他先引用鍾惦棐的話，然後逐一加以反駁：「《文藝報》評論員說：『當 1951 年文化部門成立電影指導委員會時期，領導力量比任何時候都強大，但結果，卻是全年沒有一部故事影片！國家也需要對電影事業作通盤的籌畫與管理，但管得太具體、太嚴，過分強調統一規格、統一調度，則都是不適宜電影製作的。』我認為這種觀點是危險的，按照他的邏輯，1951 年之所以沒有生產一部故事片就是由於領導力量的『強大』之過，那麼今後的電影工作是不是領導力量愈小，故事影片就會出得愈多呢？按照他的邏輯，劇本不要領導，便事事如意了。說『管理得太具體、太嚴，過分地強調統

一規格、統一調度，則都不適宜於電影製作』，那麼是不是說管理得越籠統，越散漫，越沒有統一的規格就會越適宜於電影製作呢？顯然，這是一種無稽之談。」關於電影局的具體領導，他認為，鍾惦棐的批評同樣沒有道理。針對鍾所說的：「領導電影創作最簡便的方式，便是作計畫，發指示，作決定和開會，而作計畫最簡便的方式又無過於規定題材比例……一年度的學習會，再加上一個總結，便什麼問題都解決了」，袁文殊反駁道：「這種否定領導的態度達到如此徹底的程度，確實是驚人的。誰都知道，電影是一種社會主義的國家文化企業，它必須有計劃的生產和有計劃的供應，以滿足人民文化生活的需要，因此根據整個國家的需要與可能來製作有適當的題材比例的影片，一年工作之餘進行一次工作總結和學習又有什麼害處呢？」據此，袁文殊給鍾惦棐戴上了兩頂帽子──「虛無主義」和「否定一切」。[138]他顯然忘記了兩個月前自己說過的關於魯迅歸誰領導的話。

陳荒煤則從題材規劃的角度證明領導的重要性：「規定製片的題材的比例，有多少是反映工業建設與工人生活的題材，有多少是反映農民生活的題材，有多少其他題材，並不像文藝報評論員所想的，只是一種領導的『作計畫最簡便的方式』。這是一個極為複雜的組稿工作，就是要求製片人有清醒的頭腦，既要完成國家所規定的生產計畫數字，又要保證對現實鬥爭的反映。」[139]和袁一樣，陳荒煤給鍾惦棐戴的帽子也是「虛無主義」和「否定一切」。

從建國以來，凡是遇到批評電影量少質差的時候，人們都是按照周揚定的調子把責任推到編導身上去──沒有深入生活，沒有與工農兵打成一片，沒有改造好世界觀等等。而對造成這一現象的根本原因──領導思想和方法則輕描淡寫。鳴放中，為了替領導解脫，保守派再一次彈起了這樣的調子。

除了從上述三方面批駁改革派外，保守派還從傳統上對改革派進行了反擊。關於這個問題中有兩種對立的觀點，改革派認為中國電影

的優良傳統是遵守藝術的和市場的規律；保守派認為優良傳統就是服從黨的領導，堅持文藝為政治服務。這是一場力量懸殊的爭論，前者只是少數清醒者的看法，在政治上處於絕對的劣勢；後者有著廣泛的社會基礎，在政治上佔有絕對優勢。主管部門的領導陳荒煤、袁文殊自不必說，即使是從舊上海過來的電影人鄭君里、趙丹等也持此議。[140]因此，保守派的反擊易如反掌。袁文殊的一句話「我同意一部分同志的說法，如果要說中國電影的傳統的話，那末接受黨的領導——配合政治鬥爭便是最好的傳統」說出後，[141]改革派，無論是孫瑜、石揮，還是鍾惦棐、吳永剛都馬上閉住了嘴巴。

第五節　中央的態度

　　文藝界動態始終在毛澤東的視線之中。陳其通等人的文章發表當天（1957 年 1 月 7 日）毛澤東就指示中央辦公廳主任楊尚昆印發此文，將其發給政治局、書記處成員，並發給將在此月中旬召開的省市黨委書記會議的參加者。[142]在這次會議上，毛澤東批評陳其通等人。在 2 月 27 日召開的最高國務會議上，毛澤東再一次提到了陳其通等人。在批評左的同時，還批了右——中宣部有個鍾惦棐，寫了篇《電影的鑼鼓》，說今不如昔，代表了右的思潮。

　　從 1957 年 1 月中到 4 月初，毛澤東在各種重大會議上，多次批評陳其通、陳沂等人，指責他們阻礙了鳴放，是「對中央的方針唱反調。」[143]同時多次重申「雙百」方針。強調「放」是黨的一貫方針。另一方面，邀請趙丹、吳永剛、石揮等電影藝術家 160 多人到京開會，請他們幫共產黨整風。而在電影界掀起軒然大波的《文匯報》則受到了中央的重點表揚。從 3 月中旬到 4 月初，毛澤東到天津、濟南、南京、上海、

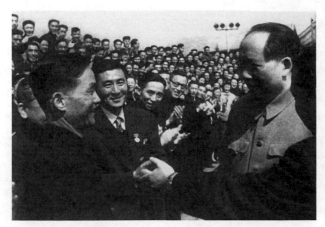

1957 年，毛澤東接見出席中國電影工作者聯誼會的代表。

杭州。在所到之地，毛澤東都在當地黨員幹部會議上發表講話，告訴他們不要怕人家鳴放，不要怕黨外人士幫黨整風。

毛澤東的上述舉措，中共中央的一系列會議，鼓舞了媒體，嚇退了保守派，[144]安撫了知識界。3 月 21 日，《文匯報》以極其振奮的口氣，號召人們「進一步放，進一步鳴」。4 月 1 日電影局也向媒體表示，決心改進電影部門的組織形式和領導方法。4 月 9 日《文匯報》駐京記者姚芳藻採訪周揚，周揚對《文匯報》的鳴放做了高度的肯定，並對陳其通等人的「左」的教條主義和右傾機會主義的傾向進行了批評。

在周揚答記者問的第三天（4 月 11 日），《人民日報》發表了《繼續放手，貫徹「百花齊放、百家爭鳴」的方針》的社論，社論第一次正面闡發了毛澤東在最高國務會議上關於長期實行「雙百」方針的講話。社論批評了陳其通等人：「片面地收集了一些消極現象，加以渲染和誇大，企圖由此來證明這一方針的『危害』。由此來『勸告』黨趕快改變自己的方針。但是，黨不能接受他們的這種『勸告』，因為他們的方針不是馬克思主義，而是反馬克思主義的教條主義和宗派主義。」

4月28日，周恩來邀請上海電影工作者座談，聽取了他們的意見，並發表了誠懇親切的講話。[145]三天後（5月1日），《人民日報》全文發表了中共中央4月27日發佈的文件——《中國共產黨中央委員會關於整風運動的指示》。文件承認：「幾年以來，在我們黨內，脫離群眾和脫離實際的官僚主義、宗派主義和主觀主義，有了新的滋長。」這一文件的發表和內容，透露出一個明確的訊息——中共決心整頓黨內的不良作風，誠懇地接受來自各界的批評。整風與鳴放由此結合起來，這無疑是對包括電影界在內的人們的一大誘惑。

鼓舞電影人的不僅有語言還有行動。1957年4、5月間，振奮人心的消息紛至遝來：上海率先改革，上影從製片廠改成公司。文化部舉行建國以來的第一次優秀影片授獎大會，來自全國的1400名電影人歡聚一堂，69部電影和396位創作人員榜上有名。自批判《武訓傳》以來一直抬不起頭來的私營廠，也找回了一點公正——《烏鴉與麻雀》從二等獎改為一等獎。第二屆中國電影工作者代表大會與授獎大會同時召開，石揮、郭維、吳永剛等175人榮任理事，王震之等23人被選為主席團委員，沙蒙、白楊被選為副主席。可以說，這兩個月是電影界的盛大的節日，電影人的歡欣鼓舞自不待言，他們看到了一個嚴以律己、執政為民的黨，看到了一個從善如流、虛懷若谷的政府，看到了一個團結祥和，生氣蓬勃社會，等待他們的是一個人盡其才、物盡其用的自由創作的藝術天地。

第六節　改革派再次鳴放

在中共中央一波緊接一波的鼓動下，沈默的改革派漸漸擺脫了疑慮不安的心態，在與鍾惦棐，與右傾機會主義劃清界限的前提下，重新活躍起來。利用他們還暫時享有的話語權，批評電影界存在的問題。

4 月 21 日，《文匯報》發表了著名記者黃裳的《解凍》一文，雖然這個題目不能不讓人想到蘇聯，想到愛倫堡和他的小說。但其內容卻是徹頭徹尾的忠君愛國。在文章的結尾處，作者樂觀地寫道：「毛主席的講話，像春天的太陽發出的溫熱，使停滯的冰河解了凍，知識分子們的愛國激情衝開了那些大大小小的冰塊、冰碴，沛然莫之能禦地沖激下來變成一股浩蕩的激流。」

知識分子的愛國激情化為對保守派的口誅筆伐——1957 年第 4 期的《中國電影》發表的一組短評，可以視為人們反擊保守派的標誌，在《簡談電影題材的廣闊性》一文中，作者戈雲不點名地批評陳沂：「不顧相當長期以來，公式化概念化的電影藝術作品大量存在的事實，而以盛氣凌人的口吻，把批評了這種情況的人一律指斥為『手提鋼盔的人』！這實在令人驚訝。」孟文君（孟犁野）在《恐嚇不是戰鬥》一文中點名批評袁文殊，失去了「批評的原則」，「變批評而為恫嚇」，作者指出：「作為曾經是電影局劇本創作的組織、領導者之一、現在是上海電影製片公司的經理的袁文殊同志，我覺得，當他看到《電影的鑼鼓》一文時，他首先應該冷靜地考慮一下，這其中，是否提出了一些值得自己研究和警惕的問題？如果要批評，首先應該與人為善，應該

孟犁野以孟文君的筆名發表《恐嚇不是戰鬥》。

說道理；但遺憾的是，袁文殊同志在這方面作的非常之少，卻咄咄逼人地拋出那麼大的兩頂大帽子，扣在文藝報評論員的頭上！在我們的社會裡，即使七歲童子也知道，只有反動分子才覺得『共產黨的領導不如國民黨的統治好』，但，文藝報的評論員是這樣的人嗎？袁文殊同志把這樣不僅是大而且是可怕的帽子戴在人家頭上，今後人家還敢不敢再說領導的缺點呢？」張樹仁針對海默《不允許把工農兵趕出歷史舞臺》一文中的自我辯解，對他自滿

自大的態度進行了批評。[146]尚木在批評鍾惦棐片面性的同時，也把陳荒煤送到了片面性的位置上。[147]

　　一度緘默不語的石揮，在周恩來講話的鼓舞下，對左、右兩派都進行了批評，他的話有實情，有應景，也有牢騷──

> 3 個月以前，在《文匯報》上展開的關於電影問題的討論，是非常熱烈的。可是後來，這個討論逐漸冷了下去，好多同志不願意或不敢再發表意見了。我個人認為，這是由於有幾篇文章，是某些領導同志沒有分析這次討論的實質，而是高高的站在臺上向下看，帶著一種不很冷靜的和相當氣憤與激動的情緒寫出的。出手就是好幾頂「帽子」向臺下飛去。也許外界同志不清楚，當時在電影界內部卻是「人心頗為不安」。生怕大家又要挨整了。於是大家在剛剛可以討論問題的時候，又一下子沈默下去。教條主義、宗派主義占著上風，使電影問題的討論遇到了阻礙，而右傾機會主義的文章，實質上是抹殺一切成績，理解極端片面，但看上去卻好像是替許多人在說話，它與教條主義針鋒相對地展開了「論爭」，這就更使問題複雜化了，我們許多人夾在這中間而無所適從，混亂起來。聽了周總理的報告，給予我的鼓舞是極大的，也鼓舞我們許多同志更大膽的發言。[148]

　　同樣受到鼓舞的吳永剛以抒情的筆調寫下了心中的歡欣和春天的暢想──

> 春風解凍，春雷驚蟄，花以春放，鳥以春鳴，該是百花齊放，百家爭鳴的季節了。儘管氣候還是乍暖還寒，但是那貴似油的春雨滲入了那些樹底下的土壤裡，受了雨水的滋潤，那些根株正在伸張，向深處分佈開去。還有那些深埋土裡的種籽，也開

始在綻裂外殼，透出一些嫩芽，向地面生長上來，這是誰也遏止不住的自然生機。[149]

在做了這樣的比興後，作者談到了繼承傳統的問題，並發明了兩個置他於死地的新名詞「一把火燒掉主義」和「一鋤頭砍掉主義」：

> 在文藝園地裡，拿起鋤頭鋤野草，固然是我們的任務；但是不分青紅皂白，一鋤頭砍去，不免會連帶地砍去了鮮花芳草的嫩芽……不要忘了魯迅先生說過的「拿來主義」……今天是人民民主專政的時代，舊社會留下的遺產，我們不妨拿來加以改造與使用，化有毒為有益，這又有什麼不可呢？再者，即使我們的園地裡出現了罌粟花，我們首先該瞭解，它是一種美麗悅目的花卉，雖然含有毒質，但是我們可以不把它當作麻醉品來使用，反過來可以把它當作醫療藥品來使用。假如是這樣兩面來看問題，那麼在園地裡出現了惡草毒花，首先不必大驚小怪，該除的除，該加以改造使用的加以保留。這是個值得正視的問題，所以簡單而粗暴的「一把火燒掉主義」與「一鋤頭砍掉主義」同樣是沒有好處的。[150]

與吳永剛相呼應，楊德黎著文點名批評了袁文殊「對現在肯定一切，對過去否定一切」的「割斷歷史和不要歷史的」「非歷史觀點」，即「只承認『聯華公司』成立以後才是我國電影的傳統，不承認從前就已經有了傳統，只承認我們一家，不承認別人，很容易產生宗派主義，因為這樣簡單一劃分，就把許多過去的電影工作者排斥在傳統之外了」。文章還批評了袁文殊等人「接受黨的領導——配合政治鬥爭便是最好的傳統」的說法「有些簡單化了」——「我們能夠說繼承我國電影的傳統只要繼承接受黨的領導和配合政治鬥爭這一點就可以了嗎？電影的傳統應該包含著從電影的內容、故事情節、電影的文法結構，直到畫面、音樂等各方面，都有自己的民族特點」。[151]

　　隨後，高承修撰文對陳荒煤進行了更深刻、更全面的批評，關於製片與創作，高指出：「陳荒煤同志概括地承認了影片有相當嚴重的概念化與公式化等等缺點，但實際上不但對缺點沒有作具體的分析和提出改進的辦法，反而強調了『春風吹到諾敏河』、『人往高處走』、及『一件提案』等片在農村有 1 千萬到 3 千餘萬觀眾，使人感覺他對電影創作方面軍的缺點是辯護多，檢查少，這對電影創作的提高能起什麼好作用呢？」關於發行，作者認為：「論文（指陳荒煤的《要票房價值，還是要工農兵》一文）是將『票房價值』同資產階級觀點聯繫起來看待的，好像是有了票房價值觀點也必然有資產階級觀點；而發行工作與票房價值又有著千絲萬縷血肉相關的聯繫，將票房價值的鋼盔扣在發行工作人員的頭上，那是非常牢靠的。那麼，站在發行工作崗位的人員除非違反制度免費發行影片外，要想克服資產階級觀點是不可能的了，發行工作人員必然永遠戴著票房價值的鋼盔一直走到墳墓裡去。將票房價值同資產階級觀點聯繫起來的看法是不可理解的。」[152]

　　隨著形勢的轉變，電影演員們再一次活躍起來，紛紛站出來傾吐青春虛擲的痛苦，批評電影局的官僚主義。5 月中旬，北影演員劇團的數十位演員，舉行座談會，談了三個問題。第一個問題是「沒戲可演，浪費青春」——

> 很多青年演員，數年來一直沒有上過銀幕或僅僅拍了五個以下的鏡頭。著名演員黎莉莉，自 1949 年至 1956 年到電影學院學習為止，前後共 7 個年頭，僅僅在 1952 年擔任過《智取華山》中一個很次要的角色。著名演員王人美自從 1950 年在長江電影製片廠拍攝過《兩家春》以後，直到 1957 年演舞臺劇《家》為止，7 個年頭裡僅在《猛河的黎明》中，拍了極少的戲。有著很多舞臺經驗的演員李露玲說：「我自從 1940 年參加戲劇工作以後，到 1950 年為止，我不是在舞臺上，就是在銀幕上，

十年如一日，從來沒有間斷過，但是到了電影局，卻從此再也
不是演員了。」演了十多年戲的巴鴻說：「我本來也是演員，
演了十多年的戲，雖然不成才，但反動壓迫卻沒有能夠使我改
行，而現在卻改了行。」演員袁世達說：「我是 1937 年參加革
命的，做過長期的戲劇工作。但是我到了電影局，7 年中把所
拍的鏡頭接起來，大約只放得上五分鏡……演員們說，到了電
影局，演員們就好像被打入冷宮。有一個極為典型的例子，可
以說明電影局對待自己演員的嚴重官僚主義作風。武豫梅是電
影學校培養出來的演員，幾年來除了在雜技團的紀錄片面性中
擔任端盤子的「角色」以外，什麼片子也沒拍過，但是她的在
天津大學的妹妹武香梅卻被導演在偶然的機會裡選中當上了
《女籃五號》的主角。青年演員李松筠沉痛地問：「電影學校
究竟培養我們幹什麼？」演員莽一平的回答讓人啼笑皆非。她
說，我們的演員劇團有三件事是受人歡迎的，一是賽球，二是
獻花，三是朗誦。似乎電影學校培養演員就是為了這樣的目的。

第二個問題是領導的官僚主義——

演員們分析，形成演員劇團長期以來這種不合理現象的原因有
兩點，第一是有些電影局領導本身不懂業務，陳強說：「我過
去是劇團的團委，1954 年底，我們曾研究了許多演出方案，有
一次向某副局長彙報工作時，他卻對我說，你們是領導啊！不
能跟群眾跑啊！不要叫他們常演舞臺戲，演了舞臺戲，他們就
不願再演電影了！我們的首長，就是這樣不理解培養演員的道
理。」第二是直接領導藝術的某些電影局領導極不關切演員們
的工作。演員們提出到這點說：「有一次，黎鏗在偶然的機會
裡搭上了副局長陳荒煤的汽車，而這位副局長似乎很關切地問
起演員們的生活，他卻不知道演員們已經自己組織演出了三個

月小戲。」……演員們最近已準備演出田漢的《麗人行》。但是，當演員們努力爭取實踐機會的時候，曾經擔任副團長的桑夫卻在《光明日報》上寫了一篇《演員與生活》的文章，提出演員劇團的什麼方針問題。著名演員郭允泰對這種現象很憤慨……：「幾年來，他們不讓我們演戲，而當我們爭取到演戲的機會時，卻又給我們談什麼方針，這是什麼態度！」很多演員極不滿意北京電影製片廠廠長汪洋和原劇團團長謝鐵驪的作風。演員們指出，他們應對演員劇團的不良狀況擔負責任，但是他們在最近寫的《如何解決電影演員的問題》（刊《中國電影》3月號）一文，卻根本缺乏自我批評態度。[153]

繼北影演員座談之後，5月21日《中國電影》編輯部召開了在京演員座談會，張瑩、凌之浩等16位演員的苦悶令人唏噓。[154]5月26日《文藝報》編輯部由記者羅蓀召集，鍾惦棐主持，召開劉振中、趙寶華等17位長影演員的座談會。他們的態度更讓人震驚：「意見最多的人反而一言未發，他們似乎不想再說什麼……現在他們是連鳴都不想鳴了，對領導喪失信心，絕望到這種地步……此時無聲勝有聲。」[155]頗具諷刺意味的是，3個月後，這17位演員又聯名寫信聲明，這個座談會是「別有用心的陰謀」，「絕不能容忍右派分子鍾惦棐和羅蓀這樣造謠生事」。[156]

5月20日，《人民日報》發表《繼續爭鳴，結合整風》的社論，文聯響應號召，5月31日召開第二次整風座談會。周揚、陽翰笙力邀吳祖光出席。吳祖光不顧妻子的阻攔，到會上直抒胸臆——

> 文藝界「鳴放」之後，陳其通同志的文章表示了怕「亂」，他是很有代表性的。但我的看法是：事實上早已亂了。「百花齊放、百家爭鳴」就是為了平亂。我活到40歲了，從沒看到像這幾年這樣亂過。遇見的人都是怨氣沖天，不論意見相同或不相同，也不論是黨員或非黨員，領導或被領導，都是怨氣沖天，

這說明了「亂」。黨中央提出整風是為了平亂，使今後能走上合理發展的道路。過去從來沒有像這樣「是非不分」，「職責不清」，年青的領導年老的，外行領導內行，無能領導有能，最有群眾基礎的黨脫離了群眾。這不是亂，什麼才是亂？[157]

隨後，吳祖光話鋒一轉，慧眼獨具地指出了「組織制度」的嚴重後果——

現在一切「依靠組織」，結果，變成了「依賴組織」。個人努力就成了個人英雄主義。作家、演員，長期不演不寫，不做工作，在舊社會這樣便會餓死，今天的組織制度卻允許照樣拿薪金，受到良好的待遇。做了工作的會被一棍子打死，不做的反而能保平安……解放後我沒有看到什麼出色的作品。一篇作品，領導捧一捧就可以成為傑作，這也是組織制度。組織力量把個人的主觀能動性排擠完了……過去，搞藝術的有競爭，不競爭就不能生存。你這樣作，我偏不這樣作，各有獨特之處。現在恰恰相反，北京如此，處處如此。[158]

雖然吳祖光沒有使用「一元化」、「一體化」一類的理論概念，但是，像鍾惦棐一樣，他已經敏銳地感覺到黨與文藝的關係是問題的癥結所在——

組織制度是愚蠢的。趁早別領導藝術工作。電影工作搞得這麼壞，我相信電影局的每一個導演，演員都可以站出來，對任何片子不負責任，因為一切都是領導決定的，甚至每一個藝術處理，劇本修改也都是按領導意圖做出來的。一個劇本修改十幾遍，最後反不如初稿，這是常事。[159]

被打成右派以後，吳祖光才意識到：「妻子的攔阻是對的。那天的與會者只有馬思聰、金山等五六個人，我的發言後來被前輩田漢先生

加了一個標題：《黨「趁早別領導藝術工作」》，在報上公開發表，成為反黨的鐵證。」[160]

對左傾激進主義的反擊，除了口誅筆伐之外，還付之於行動——「鬧事」。

「鬧事」指的是發生在長影的「小白樓事件」（又稱為「棍棒事件」）[161]和長影樂團「反黨集團」。[162]「小白樓事件」的主要人物是長影黨委委員、《上甘嶺》的導演沙蒙，《董存瑞》的導演、黨員郭維、荏蓀和喜劇導演呂班，事情的經過大致如下：

5月中，導演組黨小組的正副組長黃粲、李華去找廠黨委副書記劉西林商議開展鳴放的事宜，交談中，雙方在關於開展鳴放時間和步驟問題上發生爭執；劉西林情緒激動，揮舞手中的美工尺，並用它拍打桌子，黃粲、李華說劉耍棍子要打人。黃、李回到小組會上將爭執情況告訴沙蒙、呂班、荏蓀等導演們。沙蒙站在黃、李一邊，小組會做出決定，派幾名代表到中共吉林省委請願。吉林省委和長春市委召集長影黨委開會，解決請願問題。會上，省、市委領導人要求長影黨委要加強集體領導，強調黨委的決定任何黨員必須執行，不能違反黨委決定。會後，導演們將「棍棒事件」寫成稿件，19名導演在上面簽了名。沙蒙在黨委會上提出應將此稿在廠內公開，黨委不同意。沙蒙指責黨委的作法是「包庇官僚主義」，「沒有新聞自由」。（胡蘇語）此後，導演們將此稿件貼在黑板報上公之於眾。省委第一書記吳德準備到長影廠參加導演的「鳴放會」。黨委召開會議，研究有關事宜，沙蒙與會。會後，沙蒙將他在黨委會上聽到的情況告訴其他導演，並在「小白樓」（長影導演宿舍）與導演們數次聚會，商量如何向吳德反映廠裡的問題。

長影樂團的「反黨集團」的主要人物都是一些年輕人——劉正譚、方振翔、楊公權、曾亞傑、呂小秋和郭德盛等。事情的經過是：5月下旬，樂團要到外地演出，劉正譚等人反對黨支部關於整風的安排，提出樂團領導官僚主義、宗派主義嚴重，認為領導是想用外地演出來

躲避整風和鳴放。他們在楊公權家裡開會，商量如何改革體制，如何反對官僚主義等問題。他們的主要觀點是：一，改革體制。反對外行領導內行，提出由樂隊隊員兼職領導和指揮。樂團獨立經營，樂隊為廠裡錄音應三七分成等。二，群眾監督。群眾應成為這次整風的主人，如果由黨支部來領導整風，就如同是「以官僚主義者來領導反官僚主義，以貪污犯來領導反貪污一樣。」三，黨群關係。批評某些領導人不關心人，黨群關係如同地主和奴才。「共產黨對知識分子照顧不夠，民盟對知識分子團結得好。」四，一言堂家長制問題，「維護組織原則，其實是維護領導幹部的缺點。」同時，他們又在壁報《青年園地》上發表批評領導的文章和漫畫，並主張由群眾選代表來領導整風，隨後召開了群眾會議，選出了由 12 人組成的主席團，方振翔、劉正譚、曾亞傑被選為主席團的執行主席。主席團召開樂團全體職工大會，宣讀了宣言，號召大家大膽鳴放，會後成立了宣傳組、專案組，並向報社寄發了批評電影局和廠領導的稿件。

很顯然，上述「鬧事」是鳴放的延伸，是改革派對抗保守派的另一種形式，是上述一系列政策的必然產物──改革派要求鳴放，要求改革不合理的規章制度，保守派用各種藉口阻撓。改革派以政策為後盾，以寬鬆的環境和廣大的民意為支持，要衝破保守派的防線，如此一來，發生衝突不可避免。

第七節　短命的改革

改革派在鳴放中所呼籲的電影體制的改革，主管部門並不是沒有察覺。事實上，在「雙百」方針提出前夕，文化部就已經意識到了這個問題的嚴重性。新中國的電影體制從 40 年代末的「游擊式」（周揚

語）到 1953 年照搬蘇聯的正規化，經過 3 年的實踐，已經暴露出種種弊端。為了尋找新的思路，1956 年 4 月文化部派出以電影局副局長蔡楚生、司徒慧敏為正副團長的中國電影代表團，以長達 6 個月的時間，走訪了英、法、意、蘇、西德、瑞士、南斯拉夫、捷克斯洛伐克等歐洲 8 國。這一「開放」措施，成為電影體制改革的先聲。

　　「雙百」方針的提出，使電影的體制改革提上了日程。1956 年 10 月 26 日至 11 月 24 日，電影局在北京召開全國電影製片廠廠長會議（「舍飯寺會議」）有趣的是，這個在新中國電影史上有著重要地位的會議，是從「牢騷」（夏衍語）開始的，而這種關於體制的牢騷在業內早已成了老生常談，令人耳目一新的是歸國不久的蔡楚生的長篇報告——對法國、英國、蘇聯、南斯拉夫等國的電影管理體制的介紹。

　　關於法國，蔡楚生說：「（電影）廠是藝術基地，很少自己製片。廠有棚、攝、錄、佈景。生產是製片人組織，製片人與廠無經常聯繫，拍片時有來往。導演、演員、作家是自由職業，所以經常促使他們找工作，提高藝術水平，否則就失業。一沒有工作，這些電影工作者就緊張。他們和製片人是一片關係，這和我們完全不同。法國有 4000 名電影演員，其中有 2000 人處在失業狀態之中。」「英國的經營方式，也和法國一樣，廠、製片分家。」[163]

　　關於南斯拉夫：「製片廠沒有行政領導機構，有個文化藝術委員會，而且是顧問性質。過去有個電影機構，後來取消了。另外有個製片人協會，是個鬆懈的組織。目前他們是採取群眾性的一般性的指導，他們反對集中，強調各搞各的，強調分散主義，他們說，只有這樣做才能有奇花異草出現。分散的好處是，各廠、單位、個人都會有生死存亡的問題，因此影片就表現得多彩多樣，這是好的一面。分散的缺點，製片出現無政府狀態，主題相似，都是過去的革命題材，對現實生活不敢碰。最大的問題是發行，美片氾濫，80%以上是美國片，民族電影搞成三等地位以下，這等於讓出陣地。」[164]

　　他還談到了蘇聯的莫斯科電影製片廠：「莫斯科廠有四個副廠長，一個管人事黨委工作，另三個是，一個管劇本組織，與作家聯繫，這一工作一直到劇本成立為止，然後行文移交給第二個準備副廠長，準備副廠長接到劇本後不成立攝製組，先搞劇本寫作組，包括導演、攝影、美工、製片人，籌備好後再成立攝製組，然後再全部移交給生產副廠長。現在他們正打算在廠下設幾個創作組，每個組下面有幾個攝製組，創作組的負責人即製片人，他既管藝術又管錢。這樣一來就要基地和製片分家，因此就考慮局還要不要，因為新的做法局就無事可管，只看完成片，管三百萬以上的片子審查。他們也有不同意見，莫斯科廠可以不要局領導，其他廠還得要。」「過去劇本由局決定，現在由廠決定，再報局，局的意見如果不恰當，廠可以不執行。改組的結果是出片快，質量提高。取消局領導的作法，在文化部一部長下設七八個人的管管廠的事就行了，改組後具體作法，局只是審查題材計畫，一切都由廠決定，據說文化部是支持這一做法的。」報告的最後，蔡楚生對國內的體制提出了改革的建議：「局管的太死了，南斯拉夫的分散作法應考慮吸收，上海搞個總公司不好。應搞幾個代表人物，代局審查文學本，看完成片。」[165]

　　蔡楚生帶回來的「他山之石」與廠長們的意見形成合力，促使文化部下決心，啓動電影體制改革。會議的後幾天，周揚、夏衍、林默涵、王闌西、陳荒煤等領導研究了電影局放權、分權等問題，形成了一致意見。這些意見經整理，寫進了《關於改進電影製片工作若干問題的報告》之中。按照「穿靴戴帽」的行文慣例，報告在列舉了建國以來電影業取得的巨大成績這「九個手指」之後，承認了「一個手指」的存在：「但目前電影製片工作還存在嚴重的缺點，其中最主要的缺點是：影片數量不多，質量不高；管理制度過分集中，審查層次過多、過嚴，影響創作人員積極性；有些創作部門（如演員）尚有人員積壓情況。」隨後，報告提出：「文化部黨組認為必須密切結合電影生產的

特點，大力改進電影藝術創作的組織形式和領導形式，克服對電影藝術創作的過多干涉，對創作人員大膽放手，改變過分集中、抓得過緊的做法，充分發揮創作人員的積極性。」[166] 為此，報告提出了電影體制改革的七項措施：

一、改變電影製片工作的過分集中和對藝術創作的過多干涉的作法，將藝術創作的責任下放，各製片廠可根據不同的情況以導演為主，成立若干創作組織，負責藝術創作責任，或採用由製片人、編輯、主要技師和攝製組的基本成員，擔負起全部製片責任的辦法（即獨立製片單位，負藝術創作和經濟核算的責任），由他們自己負責組織劇本，挑選演員和安排工作計畫，保證完成上級所分配的題材比例、年度計畫。但因各廠情況不同，在實施時應因廠制宜，不必強求一律。

二、改變過去層次繁多的審查制度，今後電影局只著重於方針政策的領導，上海電影製片公司及北京、長春製片廠則著重掌握影片的政治原則和基本水平，批准影片劇本的拍攝和完成片的發行，其他影片的藝術處理完全由創作組織負責和創作人員對自己的作品負責。因此，今後的領導工作，必須更多的採取事先指導與事後批評的方式進行，同時，必須特別著重於社會輿論的監督，大力加強影評工作，使大膽放手與領導統一起來。

三、改變酬勞制度。為了鼓勵創作，提高質量，應按照社會主義按勞取酬的原則，擬定創作人員的報酬制度，現行的藝術創作人員的等級制度必須改變，因此，在創作人員中準備實行一種基薪、酬金的制度，根據各種不同性質的創作人員分別訂出基薪數目和酬金辦法，以刺激生產，但也不要與其他方面人員的工薪過分懸殊。經文化部統一考慮批准後，於 1957 年內逐步實行。

四、改變製片與發行的關係，為了密切創作者與觀眾的關係，為了密切製片生產與電影上映情況的關係（即生產與銷售的關係），以推

動製片廠（或製片單位）屬行經濟核算，自負盈虧。今後的影片發行工作，擬改為發行公司分賬代銷或按質論價收購發行，藉以刺激生產、提高質量。新聞紀錄、科教、美術等片種，在一二年內，仍按照現在的辦法暫不改變。

五、根據分散經營、充分發揮地方積極性的原則，今後上影、長影和北影雖仍為中央直屬的三個故事片廠，但應加強省市的領導責任。上海電影製片公司可交上海市管理，除方針、計畫、制度和主要幹部的調動由中央統一處理外，日常的生產工作和思想工作統由地方管理，實行雙重領導的辦法。其他如長春電影製片廠和北京電影製片廠，則因為地方條件關係，暫不變動。

六、為適應新的情況，電影局今後主要管方針政策、事業計畫、發展規劃、經驗交流、技術改進、幹部培養和對外事務等工作，編制人員實行適當精簡。

七、關於今後製片廠的基本建設方針，由於國家財經計畫的變動。今後擬採取充分利用和適當改善老廠設備，重點建設北京電影制懲廠和盡可能爭取建設地方廠（如廣州、西安廠）的方針，其目的在於積極擴大設備增加產量，著重建立首都北京的電影中心，和適當照顧地方積極性，為實現這一方針，建議中央對北京電影製片廠的修建予以特別照顧。[167]

在這七條中，重要的是第一、二、四條。第一條實際上是承認了「導演中心」和獨立製片的合理性，換言之，就是承認新中國的做法行不通，而回歸常識和普世性的行規。這種改革使導演和製片從行政領導的外行干涉中解放出來，使之在選擇演員、組織合作等享有較大的自由。但是應該看到，這種回歸只是一體化的內部調整，而不是一元化向多元化的努力。換言之，它改變的只是影片生產的組織形式，而不是影片本體。第二條下放審查權力，變原來的局級審查為廠級審

查──局裡管方針政策，廠裡管影片的政治和藝術水平，創作集體管作品。這一改革的前提，是承認 8 年來的審查制度嚴重地阻礙了電影事業的發展，它試圖通過下放審查權力來緩解電影局（行政領導）與創作者（藝術規律）之間的矛盾，其用心不壞，但方向錯誤──審查制度對電影事業的阻礙，關鍵在於審查標準。下放審查權力與放寬審查標準是兩回事，權力的下放只意味著審查者級別的降低，並不意味著審查標準的寬鬆。事情明擺著，如果審查者執行的是同一個標準，即使審查權力下放到劇務，下放到群眾演員，上述矛盾仍舊存在。第四條在發行上實行分賬代銷，按質論價，將生產與市場聯繫起來，意在服從市場規律。這一改革用意孔嘉，問題是，第一，在計劃經濟的條件下，並不存在真正意義的市場。換言之，新中國電影始終面對的是一個假市場，這個市場被一隻「看不見的手」的操縱。真正的電影市場就是票房，就是觀眾，觀眾看電影主要是為了娛樂，堅持宣教的市場只能是一個依靠行政命令維持的「強迫消費」的市場。第二，意識形態是電影生產的上游，發行放映是其下游。不改上游──題材規劃、審查標準、社會文化環境，只改下游的發行只能是一個依靠行政命令「強迫供銷」的買賣。

從上面分析可以看出，這個改革方案具有兩個特點，一是自我否定──承認建國 8 年來一體化的電影體制是錯的，是行不通的。它試圖用「倒退一下」（鍾惦棐語）來挽救中國電影業。二是治標不治本。電影業是一個與政治、經濟、文化緊密切相關的系統工程，它企圖在不改變原有的社會經濟結構的情況下，用內部微調、下放權力、物質鼓勵、發行與市場掛鉤等措施來改變電影業的落後狀態。如果對照一下鳴放中的輿論，我們還可以發現，這個方案在某些方面連「標」也治不了──演員積壓的問題在這裡毫無反映。事實上，這種改革思路也無法解決這類問題。

　　儘管存在著這麼多缺陷和問題，這個改革方案在中國電影史上仍舊彌足珍貴。首先，它是一個標誌。標誌著電影界結束文藝實驗、服從藝術規律和市場規則的努力。其次，它提出了以「三自一中心」（自選題材、自由結合、自負盈虧和導演為中心）為主要內容的改革思路。儘管在反右運動中，這些思路都成了反黨罪證，「成了『資產階級自由化』的典型口號，為以後多次政治運動留下批判不完的題目。」[168]但是它們在 50 年代末 60 年代初的調整中起到了積極作用（如由「自由結合」而產生的創作集體），並在這一時期的電影創作中顯示了良好的效果。第三，它積累了經驗，這個方案帶來了一系列的改革實踐。這些實踐為 40 年後遲到的改革提供了參照。

　　1957 年 2 月 5 日，中共中央書記處批准了這一報告。[169]3 月 31 日，電影局負責人向媒體公佈了這個改革方案的大概內容。[170]隨後，在電影局的直接領導和敦促下，各製片廠按照「三自一中心」的中央精神紛紛搞起試點，掀起了體制改革的熱潮。

　　長影廠的試點是呂班創立的喜劇創作集體[171]和沙蒙、郭維等人成立的「創作集團」。

　　呂班的喜劇創作集體成立於 1956 年，地點在北京。這大概是所有電影廠中最早也是最大膽的改革舉措。當時長影對此非常支持──「領導上給了房子和經費。」[172]但因種種原因，這個創作集體沒有搞起來。1957 年，在拍攝《新局長到來之前》的前後，他再次得到領導的支持，成立一個 30 人左右的喜劇組，計畫與長影廠建立「加工定貨」的關係，在天津演出，由天津「伸出去」到全國各地。[173]

　　沙蒙、郭維的「創作集團」是電影局局長王闌西親自抓的試點。[174]他們設計的改革方案是：組織上採取「自由結合」的方式組織起創作集體，創作集體由藝術委員會領導。在藝術創作上實行「文責自負」，直接受省委的領導。經營上實行「盈虧自負」。具體辦法是：一、創作集體與製片廠簽訂甲方乙方的租賃合同。二、由創作集體直接向銀行

貸款，影片製成後還貸，所得利潤由創作集體管理分配。三、創作集體除向製片廠上繳拍片成本（租用廠棚、機器及加工成本費用等）外，還應給製片廠上繳利潤。利潤按影片利潤的百分之一或千分之幾上繳製片廠。四、創作集體應在所得利潤中留出一部分作為基金。基金分兩項，一項交省委，各創作集體虧損時可由此項基金賠補。另一項交中國電影工作者聯誼會。五、各創作集體生產的影片，有發行權，可交發行公司代理發行。[175]

　　與長影不同，上影的改革不是幾個導演搞試點，而是由中宣部、電影局親自部署，親自到會祝賀。[176]「這次改革，主要是將原上海電影製片廠改為上海電影製片公司，原有製片部分實行分廠管理，故事片部分決定分為三個製片廠。」[177]這三個分廠後來被命名為「江南」、「海燕」、「天馬」。在分廠的同時，還建立了美術片廠、翻譯片廠、技術供應廠、演員劇團和樂團。與此同時，各分廠也搞起了自由結合的創作集體。

　　在三大廠中成立最晚的北影，除了響應上面號召成立創作集體外，最惹人注目的改革思想是北影演員巴鴻提出的「演員劇團獨立」。在5月《文匯報》召開的鳴放會上，北影演員巴鴻算了一筆賬：「過去我們有180位演員，加上行政人員，行政開支，一個月要支付30500元。現在還有60多位演員，加上行政人員、行政開支、舞臺工作人員等，每月要支付13790元，其中有許多工作人員可以精簡。我們今年起4個月演出了《日出》與《家》兩齣戲，共演了約100場，收入卻有60000元。除去演出費約15000元，平均每月的收入有11250元。如果我們精簡人員、節省開支、發揚艱苦樸素的精神、增加演出場數，收入是可以逐漸得到平衡的……目前這種形式上有領導而實質上無領導的情況應該迅速改變。演員劇團應該獨立也可以獨立。至於和北京電影製片廠的關係，則可採取訂合同的辦法，也可以不影響影片生產。」巴鴻的建議，得到了演員們的一致贊同。[178]

　　歷史註定了這是一次短命的改革。除了上影的分廠外，上述所有的改革實踐和改革思想的生命充其量只延續了半年——反右派運動扼殺了真正的改革思想，掃蕩了絕大部分改革措施，沙蒙、郭維、呂班、巴鴻與眾多影界同仁一道成了右派。歷史應該記住他們，他們是人民電影實驗的第一批犧牲品，是向「一元化」和「一體化」挑戰的第一批勇士，他們用自己後半生的血淚，用家人親屬幾十年的屈辱，用理想的破滅、生命的虛擲和才華的浪費，為新中國電影史寫下了沉痛而沉重的一章。今天的電影人所享受的難得的「有限多元」，是國家民族交了巨額「學費」才得到的。這「學費」來自這些前輩，是他們用自己的青春和熱血，理想和勇氣、聲影的消失與生命的毀滅換取了這筆「鉅款」。

注釋

1　「百花齊放、百家爭鳴」是陳伯達在 1956 年 4 月 28 日中共中央政治局擴大會議上提出來的，毛澤東在同日的總結報告中採納了這一提法，並在 5 月 2 日召開的國務會議上正式提出。5 月 26 日，中共中央召開科學家、文學家、藝術家參加的會議，在這次會上，中宣部部長陸定一作了題為《百花齊放，百家爭鳴》的報告，1956 年 6 月 13 日，《人民日報》發表了這一報告。參見夏杏珍：《「百花齊放，百家爭鳴」方針的形成過程的歷史回顧》，載《文藝報》1996 年 5 月 3 日。毛澤東所講的「不去干涉他們」的話亦出自此文。

2　洪子誠：《1956：百花時代》，濟南：山東教育出版社，1998 年，第 1 頁。

3　據薄一波說：「在我的記憶裡，毛主席是在 1955 年底就提出了『以蘇為鑒』的問題。」「從史達林逝世以後，蘇聯發生的事情，包括貝利亞被揭露，一批重要的冤案假案被平反，對農業的加強，圍繞以重工業為中心的方針發生的爭論，對南斯拉夫態度的轉變，史達林物色的接班人很快被替換等，已使我黨中央陸續覺察到史達林和蘇聯經驗中存在的一些問題。」「也陸續發現蘇聯的某些經驗並不適合我國國情。」見《若干重大決策與事件的回顧》上卷，北京：中共中央黨校出版社，1991 年，第 472 頁。

4　參見洪子誠：《1956：百花時代》，一：「百花運動」與當代文學。

5　參見劉少奇 1956 年 9 月 15 日《在中國共產黨第八次全國代表大會上的政治報告》，載《劉少奇選集》下卷，北京：人民出版社，1981 年。

6　洪子誠：《1956：百花年代》，第 20 頁。

7　同上，第 7 頁。

8　費孝通：《知識份子的早春天氣》，載《文匯報》1957 年 3 月 24 日。

9　中共中央這一指示發表在 1957 年 5 月 1 日《人民日報》上。

10　朱汝昌：《從我遇到的一次論爭來談「自由討論」問題》，原載《光明日報》1956 年 6 月 10 日。轉引自于風政：《改造》，鄭州：河南人民出版社，2001 年，第 456 頁。

11　于風政：《改造》，第 455-456 頁。

12　陸定一：《百花齊放，百家爭鳴》，中共中央文獻研究室編《建國以來重要文獻選編》第 8 冊，北京：中央文獻出版社，1992 年，第 300 頁。

13　于風政：《改造》，第 455 頁。

14　「雙百方針」難以貫徹在電影界是一個不爭的事實。從反右派運動到「文革」的 9 年中，電影局雖然年年都要「貫徹」「雙百方針」，但在當時的生態中，這個方針實際上像海市蜃樓一樣，既無法捉摸，更不用說貫徹落實。1961 年文藝政策調整，形勢稍顯寬鬆，在《全國故事片廠廠長座談會》上，在陳荒煤的動員下，電影廠廠長接觸到這一話題。陳鯉庭說：「我們貫徹『雙

百方針』是處於搖擺狀況，放也不行，收也不行。我們得出一個教訓，就是我們的隊伍越來越不能適應當前的形勢發展的需要」。瞿白音說：「電影的百家爭鳴和其他藝術有無區別？電影在政治方向一致的前提下，思想上可否百花齊放？周揚同志說：『沒有思想就不可能成為大作家，但我們對思想有簡單化……』我認為，在政治方向一致上，思想是百花齊放的內容之一。」張駿祥說：「『雙百』確是一個艱巨的學問，執行不好，不是粗暴就是自由化，所以要說怕，也可以說是既怕粗暴又怕自由化……我覺得『雙百』問題，既要放又要管，究竟怎麼放法，怎麼管法，這個問題就不太容易掌握了」。這些言論清楚地表明「雙百方針」在電影界的真實位置。上述引文詳見《全國故事片廠廠長座談會發言記錄》（4、6）1961 年 1 月 19 日上午及 20 日上午。文化部存檔資料。

15 洪子誠：《1956：百花時代》，第 31 頁。

16 黎澍：《中國社會科學 30 年》，原載《歷史研究》1979 年第 11 期，引自《黎澍自選集》，廣州：廣東人民出版社，1998 年，第 107 頁。

17 黎澍：《中國社會科學 30 年》，原載《歷史研究》1979 年第 11 期，引自《黎澍自選集》，第 107-108 頁。

18 呂班：《談談我心裡的話》，載《大眾電影》1956 年第 17 期。

19 同上。

20 方浦：《評諷刺喜劇影片《新局長到來之前》》，載《大眾電影》1956 年第 17 期。

21 犁野：《從冷色談起》，載《大眾電影》1956 年第 17 期。

22 國文：《從新局長到來之前想起的》，載《大眾電影》1956 年第 17 期。

23 陳荒煤主編：《當代中國電影》上冊，北京：中國社會科學出版社，1989 年，第 126 頁。

24 王闌西：《電影工作中的幾個問題》，載《中國電影》1956 年第 1 期。

25 同上。

26 陳荒煤：《關於電影藝術的「百花齊放」》，載《中國電影》1956 年第 1 期。

27 同上。

28 同上。

29 袁文殊：《廢除電影創作中的清規戒律》，載《中國電影》1956 年第 1 期。

30 同上。

31 同上。

32 同上。

33 虞棘：《電影劇作家為什麼感到「卑鄙」？》，載《中國電影》1956 年第 1 期。

34 陳播：《藝術領導──辛勤的園丁》，載《中國電影》1956 年第 1 期。

35 石揮：《我對「爭鳴」的一點看法》，載《中國電影》1956 年第 1 期。

36 詳見《部分國產影片的幾個統計數字》，載《中國電影》1956 年第 3 期。

37 鍾惦棐：《電影的鑼鼓》，見《文藝報》1956 年第 23 期。

38　如瞿白音就執這樣的看法。見《放手及其他》，載《文匯報》1956 年 12 月 22 日。

39　陳鯉庭：《導演應該是影片生產的中心環節》，載《文匯報》1956 年 11 月 23 日。

40　鄭君里、趙丹、瞿白音等：《爐邊夜話》，載《中國電影》1957 年第 1 期。

41　同上。

42　楊村彬：《根本問題是不符合藝術特徵》，載《文匯報》1956 年 12 月 4 日。

43　鍾惦棐：《電影的鑼鼓》，載《文藝報》1956 年第 23 期。

44　袁文殊：《放手與領導》，載《中國電影》1956 年第 3 期。

45　1953 年 2 月吳祖光就在《對文藝創作的一些意見》一文中，呼籲改變作家們的生活方式：「作家們在解放後都做了文藝幹部，每天向政府支取生活費，每個人的生活都得到了保障，而政府和人民並沒有嚴格地對我們提出什麼要求，三年沒有創作的作家也沒有受到哪怕只是輕微的指責。飽食終日之餘，我常常想到：我和二流子的區別何在呢？這樣的生活未始不是養成了作家們的『供給制思想』的原因之一吧……作家應該以他的創作維持他的生活，創作就是作家勞動的結果，就是作家的生產成品。假如今後作家的版稅、稿費、上演稅都在政府的保障之下或成為一種制度，這對於作家和讀者觀眾來說就是對於勞動的重視。」《一輩子──吳祖光回憶錄》第 137 頁。北京：中國文聯出版社，2004 年。

46　吳祖光：《談戲劇工作的領導問題》，載《戲劇報》1957 年第 11 期。

47　吳祖光：《黨「趁早別領導藝術工作」》，載《戲劇報》1957 年第 12 期。

48　趙丹：《管得太具體 文藝沒希望》，載 1980 年 10 月 8 日《人民日報》。

49　2000 年，《鬼子來了》在坎城電影節上獲評委會獎後，姜文對法國記者說：「在中國拍電影太難了，誰當官誰就是專家，誰官大誰的話就算數。」轉引自《是非姜文──〈鬼子來了〉惹的禍》第 88 頁。香港：亞洲文化出版有限公司，2005 年。

50　見王童：《睡獅的驚醒：來自第三屆導演年會的呼聲》，載 2000 年 6 月 2 日《戲劇電影報》。

51　見沙林：《中國電影往前走》（上），載 2004 年 3 月 10 日《中國青年報》。

52　木白：《拍攝過程中的「清規戒律」》，載《文匯報》1956 年 11 月 26 日。

53　徐蘇靈：《導演應該有創作上的主動》，載《文匯報》1956 年 11 月 19 日。

54　石揮：《重視中國電影的傳統》，載《文匯報》1956 年 12 月 3 日。

55　同上。

56　陳鯉庭：《導演應該是影片生產的中心環節》，載《文匯報》1956 年 11 月 23 日。

57　孫瑜：《尊重電影的藝術傳統》，載《文匯報》1956 年 11 月 29 日。

58　孫瑜、楊小仲、應雲衛、吳永剛等：《我們對導演為影片創作和生產的中心環節的看法》，載《中國電影》1957 年第 1 期。

59　鍾惦棐：《電影的鑼鼓》，《文藝報》1956 年第 23 期。

60 樂言：《演員的苦惱》，載《文匯報》1956 年 12 月 10 日。

61 上官雲珠：《讓無數埋藏的珠寶放光》，載《文匯報》1956 年 11 月 21 日。

62 韓非：《沒有喜劇可演》，載《文匯報》1956 年 11 月 30 日。

63 孫景璐：《最重要的是關心人》，載《文匯報》1956 年 11 月 20 日。

64 鍾惦棐：《電影的鑼鼓》，載《文匯報》1956 年 12 月 21 日。

65 吳祖光：《對文藝創作的一些意見》，《一輩子──吳祖光回憶錄》第 137 頁。

66 石揮：《重視中國電影的傳統》，載《文匯報》1956 年 12 月 3 日。

67 上官雲珠：《讓無數埋藏的珠寶放光》，載《文匯報》1956 年 11 月 21 日。

68 鍾惦棐：《電影的鑼鼓》，載《文藝報》1956 第 23 期。

69 鄭君里、趙丹、瞿白音等：《爐邊夜話》，載《中國電影》1957 年第 1 期。

70 張駿祥：《成績很大，缺點嚴重》，載《文匯報》1957 年 1 月 6 日。

71 陳鯉庭：《導演應該是影片生產的中心環節》，載《文匯報》1956 年 11 月 23 日。

72 孫瑜：《尊重電影的藝術傳統》，載《文匯報》1956 年 11 月 29 日。

73 李興：《觀眾需要看什麼樣的影片》，載《文匯報》1956 年 12 月 17 日。

74 周濤：《放映員的意見和苦惱》，載《文匯報》1956 年 12 月 8 日。

75 朱煮竹：《為了前進》，載《文匯報》1957 年 1 月 4 日。

76 白沉：《典型和唯成分論必須分清》，載《文匯報》1956 年 11 月 19 日。

77 同上。

78 同上。

79 谷興雲：《農村故事片為什麼不受人歡迎》，載《中國電影》1956 年第 3 期。

80 韓非：《沒有喜劇可演》，載《文匯報》1956 年 11 月 30 日。

81 老舍：《救救電影》，載《文匯報》1956 年 12 月 1 日。

82 吳永剛：《政論不能代替藝術》，載《文匯報》1956 年 12 月 7 日。

83 李大發：《情節上枯燥乏味》，載《文匯報》1956 年 11 月 24 日。

84 徐蘇靈：《導演應該有創作上的主動》，載《文匯報》1956 年 11 月 19 日。

85 鄭君里、趙丹、瞿白音等：《爐邊夜話》，載《中國電影》1957 年第 1 期。

86 楊村彬：《根本問題是不符合藝術特徵》，載《文匯報》1956 年 12 月 4 日。

87 師陀：《問題的癥結在於工作制度》，載《文匯報》1956 年 12 月 6 日。

88 唐振常：《改進審稿制度》，載《文匯報》1956 年 11 月 17 日。

89 石方禹：《需要符合藝術規律的領導》，載《文匯報》1956 年 11 月 17 日。

90 老舍：《救救電影》，載《文匯報》1956 年 12 月 1 日。

91 孫瑜：《尊重電影的藝術傳統》，載《文匯報》1956 年 11 月 29 日。

92 同上。

93 汪鞏：《電影事業走過的一段彎路》，載《文匯報》1956 年 11 月 28 日。

94 鍾惦棐：《電影的鑼鼓》，載《文藝報》1956 第 23 期。

95 同上。

96 鄭君里、趙丹、瞿白音：《爐邊夜話》，載《中國電影》1957 年第 1 期。

97 于更生：《鍾惦棐的真面目》，載《新觀察》1957 年第 17 期。

98 參見于風政：《改造》，鄭州：河南人民出版社，2001 年，第 488 頁。

99 黎白：《總政治部創作室始末》，載《新文學史料》2002 年第 1 期。

100 于風政：《改造》，鄭州：河南人民出版社，2001 年，第 499 頁。

101 陳沂：《文藝雜談》，載《學習》1957 年第 4 期。

102 黎白：《總政治部創作室始末》，載《新文學史料》2002 年第 1 期。

103 于風政在《改造》中談到，「許多省市的報刊轉載此文，並加了肯定性的按語。遼寧等地的黨委文教部甚至召開座談會，表示對陳其通等人觀點的擁護，並檢討 1956 年文藝工作中的問題。第 489 頁。

104 黎白：《總政治部創作室始末》，載《新文學史料》2002 年第 1 期。

105 于風政《改造》，鄭州：河南人民出版社，2001 年，第 489 頁。

106 鍾惦棐：《電影的鑼鼓》，載《文藝報》1956 年第 23 期。

107 陳荒煤：《要票房價值，還是要工農兵——論電影的成本、收入與製片方針》，載《中國電影》1957 年第 2 期。

108 同上。

109 陳荒煤：《堅持電影為工農兵服務的方針——評〈電影的鑼鼓〉與〈為了前進〉》，載《文匯報》1957 年 2 月 25 日。

110 陳荒煤：《要票房價值，還是要工農兵——論電影的成本、收入與製片方針》，載《中國電影》1957 年第 2 期。

111 同上。

112 同上。

113 同上。

114 汪鞏：《電影事業走過的一段彎路》，載《文匯報》1956 年 11 月 28 日。

115 見李鎮：《石揮的電影藝術道路》，2004 年，中國電影藝術研究中心，碩士研究生論文。

116 《部分國產影片的幾個統計數字》，載 1956 年第 3 期《中國電影》。

117 同上。

118 李興：《觀眾需要看什麼樣的影片》，載《文匯報》1956 年 12 月 17 日。

119 袁文殊：《從影片的票房價值說起》，載《文匯報》1957 年 1 月 29 日。

120 孫謙：《改進不是否定》，載《中國電影》1957 年第 2 期。

121 海默：《不允許把工農兵趕出歷史舞臺》，載《中國電影》1957 年第 2 期。

122 賈霽：《電影與觀眾》，載《中國電影》1957 年第 2 期。

123 嶽野：《從同甘共苦引起的疑問談起》，載《中國電影》1957 年第 2 期。

124 陳荒煤：《堅持電影為工農兵服務的方針——評〈電影的鑼鼓〉與〈為了前進〉》，載《文匯報》1957 年 2 月 25 日。

125 陳荒煤：《要票房價值，還是要工農兵——論電影的成本、收入與製片方針》，載《中國電影》1957 年第 2 期。

126 司馬瑞：《是前進還是要倒退——讀孫瑜的〈尊重電影的藝術傳統〉之後》，載《文匯報》1956 年 12 月 14 日。

[127] 袁文殊：《堅持電影為工農兵服務的方針——駁文藝報評論員的〈電影的鑼鼓〉及其他》，載《中國電影》1957 年第 1 期。

[128] 陳荒煤：《堅持電影為工農兵服務方針——評〈電影的鑼鼓〉與〈為了前進〉》，載《文匯報》1957 年 2 月 25 日。

[129] 陳沂：《我也想到電影的問題》，載《文匯報》1957 年 1 月 23 日。

[130] 袁文殊：《堅持電影為工農兵服務的方針——駁文藝報評論員的《電影的鑼鼓》及其他》載《中國電影》1957 年第 1 期。

[131] 陳荒煤：《堅持電影為工農兵服務的方針——評《電影的鑼鼓》與《為了前進》》，載《文匯報》1957 年 2 月 25 日。

[132] 袁文殊：《堅持電影為工農兵服務的方針》——駁文藝報評論員的《電影的鑼鼓》及其他，載《中國電影》1957 年第 1 期。

[133] 見《中國電影大典》，北京：中國電影出版社，1995 年。

[134] 1957 年 3 月 8 日，毛澤東在中共全國宣傳工作會議期間同文藝界部分代表談話時說：「去年，我們一年攝製 30 多部故事片，太少了。日本 8 千多萬人口，去年出 300 多部故事片。中國 6 億人口，才出 30 多部，你們最好也出他 300 多部。」見《毛澤東文藝論集》，北京：中央文獻出版社，2002 年，第 175 頁。

[135] 袁文殊：《堅持電影為工農兵服務的方針——評文藝報評論員的《電影的鑼鼓》及其他》，載《中國電影》，1957 年第 1 期。

[136] 司馬瑞：《是前進還是倒退——讀孫瑜的《尊重電影的藝術傳統》》，載 1956 年 12 月 14 日《文匯報》。

[137] 見《對當前國產影片討論中的某些問題的意見》一文，載《中國電影》1957 年第 1 期。

[138] 袁文殊：《堅持電影為工農兵服務的方針——駁文藝報評論員的《電影的鑼鼓》及其他》，載《中國電影》1957 年第 1 期。

[139] 陳荒煤：《堅持電影為工農兵服務的方針——評《電影的鑼鼓》與《為了前進》》，載 1957 年 2 月 25 日《文匯報》。

[140] 見鄭君里：《談中國電影的傳統》，載 1957 年 8 月 15 日《文匯報》，及鄭君里、趙丹、瞿白音等：《爐邊夜話》，載《中國電影》1957 年第 1 期。

[141] 袁文殊：《堅持電影為工農兵服務的方針——駁文藝報評論員的《電影的鑼鼓》及其他》，載《中國電影》1957 年第 1 期。

[142] 見《建國以來毛澤東文稿》第 6 冊，北京：中央文獻出版社，1992 年。

[143] 黎白：《總政治部創作室始末》，載《新文學史料》，2002 年第 1 期。

[144] 與陳其通一道寫文章的四人之一，總政文化部的編審處處長馬寒冰因此服毒自殺。見黎白：《總政治部創作室始末》，載《新文學史料》2002 年第 1 期。

[145] 《周總理與上海電影工作者座談》，載《大眾電影》1957 年第 10 期。

[146] 張樹仁：《向海默同志進一言》，載《中國電影》1957 年第 4 期。

[147] 尚木：《城市觀眾與農村觀眾》，載《中國電影》1957 年第 4 期。

148 《聽了周總理講話後，上海知識界感到很大鼓舞》，載《文匯報》1957 年 4 月 30 日。

149 吳永剛：《解凍隨感錄》，載《文匯報》1957 年 5 月 13 日。

150 同上。

151 楊德黎：《尊重歷史和前人》，載《中國電影》1957 年第 5 期。

152 高承修：《對「要票房價值，還是要工農兵」的異議》，載《中國電影》1957 年第 6 期。

153 《浪費青春，埋沒才能——北影劇團演員批評電影局》，載《文匯報》1957 年 5 月 17 日。

154 《聽聽演員的心底話》，載《中國電影》1957 年第 6 期。

155 見《長影的第一個聲音》，載《文藝報》1957 年第 5 期。

156 長影劉振中等：《揭穿鍾惦棐「長影第一個聲音」報導的陰謀》，載《中國電影》1957 年第 8 期。

157 吳祖光：《黨「趁早別領導文藝工作」》，載《戲劇報》1957 年 12 期。

158 同上。

159 同上。

160 吳祖光：《一輩子——吳祖光回憶錄》，第 163 頁。

161 見胡蘇：《一股反黨暗流的氾濫——斥以沙蒙為首的反黨集團》，載《中國電影》1957 年第 9 期。陳明華：《長影攻破「小白樓」反黨集團黨內右派分子沙蒙、郭維、荏菇的反黨陰謀活動已被揭露》，載《大眾電影》1957 年第 17 期。

162 本刊記者：《長影樂團的反黨集團原形畢露》，載《大眾電影》1957 年第 17 期。

163 《10 月 29 日蔡楚生同志在 1956 年電影局召開的製片廠長會議上的發言》，文化部存檔資料。

164 同上。

165 同上。

166 《1956 年 10 月舍飯寺會議材料之十二》，文化部存檔資料。

167 同上。

168 周嘯邦主編：《北影四十年（1949～1989）》，北京：文化藝術出版社，1997 年，第 54 頁。

169 1956 年 10 月《舍飯寺限制性會議材料之十一》，文化部存檔資料。

170 見 1957 年 4 月 1 日《文匯報》。

171 關於這個創作集體的名字說法不一，有的稱其為「春天喜劇團」。見紀葉：《呂班組織喜劇團的目的是什麼》，載《捍衛黨對電影事業的領導》（續編），北京：中國電影出版社，1958 年。有的稱其為「喜劇小組」。見吳天：《呂班在「喜劇」的幕後幹了些什麼？》，載《中國電影》1957 年第 9 期。

172 紀葉：《呂班組織喜劇團的目的是什麼》，載《捍衛黨對電影事業的領導》（續編），北京：中國電影出版社，1958 年。

173 這是天津喜劇、相聲作家何遲信中的話，見吳天：《呂班在「喜劇」的幕後幹了些什麼？》，載《中國電影》1957 年第 9 期。

174 據郭維回憶，這個創作集團是王闌西局長要求他和沙蒙做個示範而搞起來的。參見本書第三部第十一章第三節「長影的反右」。

175 詳見胡蘇：《一股反黨暗流的氾濫──斥以沙蒙為首的反黨集團》，載《中國電影》1957 年第 9 期。

176 1957 年 4 月 1 日，為慶祝上海電影製片公司成立，中宣部部長陸定一、電影局局長王闌西、上海市副市長曹狄秋到會並講了話。見當日《文匯報》。

177 《大眾電影》1957 年第 8 期。

178 《浪費青春，埋沒才能──北影劇團演員批評電影局》，載《文匯報》1957 年 5 月 17 日。

第十一章　從「百家爭鳴」到萬馬齊喑

　　就在編、導、演熱火朝天地組織自己的創作集體，記者、編輯興致勃勃地組織鳴放的時候，毛澤東已經在為這些人的稱謂——「右傾」、「右翼」還是「右派」傷腦筋了。[1]據李維漢回憶，促使毛澤東轉向的主要原因，是民主黨派和高校的言論已經超出了他的承受力。「自從展開人民內部矛盾的黨內外公開討論以來，異常迅速地揭露了各方面的矛盾。這些矛盾的詳細情況，我們過去幾乎完全不知道」這是毛澤東在 5 月 16 日寫在關於對待當前黨外人士批評的指示中的話。「他沒有想到，7、8 年來的執政地位，而且不具備權力制約和輿論監視的機制，已經使他的黨受到了怎麼樣的腐蝕；他沒有想到，7、8 年間，一方已經積累了多少失誤，而另一方已經積累了多少怨氣。因此，當長期防範的悠悠之口一旦撤防，情況就像大河決堤一般不可收拾。他突然看見了黨群之間矛盾的廣度和深度。他終於認識到：在中國的具體條件下任何民主化的試驗都是有害的，有限度的言論開放不但不能起到排氣閥的作用，反而會使不滿情緒得到擴散和加強，從而成為對思想控制的有力衝擊。必須迅速制止事態的這個發展趨勢。」[2]

　　1957 年 5 月 15 日毛澤東寫下了《事情正在起變化》一文，[3]這一時間距離中共中央發出的整風運動的指示僅僅 18 天。「百家爭鳴」變成了兩家爭鳴，「百花齊放」變成了一花獨放，大鳴大放變成了防民之口。6 月 8 日《人民日報》發表社論《這是為什麼》。同日，毛澤東起草了黨內指示《組織力量反擊右派分子的猖狂進攻》。從這一天起到 1958 年上半年止，大規模的反右派鬥爭席捲全國，與其他文藝領域一樣，電影界陷入空前的災難之中，剛剛開始的體制改革戛然而止。

「粉碎右派分子的謊言」。《上影畫報》1957年創刊號。

　　像《武訓傳》批判、文藝整風、批胡風等政治運動一樣，反右派
運動同樣經過了輿論造勢──群眾揭發──開會批判──組織處理這
四個步驟。電影界的分工大致是由中影聯組織面上的、重點性的反右
派鬥爭；由北京、上海、長春三個電影廠分別揭發、批判本廠的右派。
《文匯報》、《文藝報》、《中國電影》、《大眾電影》等報刊一方面積極
配合，另一方面檢討鳴放其間犯下的嚴重錯誤──編發過的「毒草」
文章。《文藝報》的鍾惦棐、長影的呂班、沙蒙、郭維，上影的石揮、
吳永剛、白沉、吳茵，北影的陳明（丁玲的丈夫）、巴鴻、李景波等人
先後成為報刊上重點的批判對象。

　　在上述四個步驟中，值得注意的是運動中的揭批言論。這種言論
可大致分成兩種，其一是批判者在「座談會」上的發言，其二是批判
者自覺或被迫地撰寫的批判文章。除少數發言被報刊登載之外，絕大
部分發言都已無法追尋。有據可查的是當年的批判文章，它們先發表
在報刊上，後被編選到《捍衛黨對電影事業的領導》一類的書籍之中。

　　一般地講，政治運動中的批判，大致包括三種內容，一是揭發，即說出被批判者與批判者個人之間的談話，通信等。二是駁斥，即指出對方觀點的錯誤，或糾正其所言的事實。三是定性，也就是給對方上綱上線「扣帽子」。在這三種內容中，駁斥是按照既定的調子進行的，定性是重複上級和別的批判者說過的話。只有揭發最具個人色彩，最見揭批者的功力，對被批判者也最有殺傷力。

　　這些文章的基本手法是歪曲事實、偷換概念、強詞奪理、否定一切、上綱上線、貼標籤、抽象肯定，具體否定等。我們將在下面的各節中看到這些手法的具體運用。

第一節　北京電影界的反右

一、概況

　　7 月 12、13 日，中影聯（即「中國電影工作者聯誼會」）舉行反右派鬥爭座談會，蔡楚生、司徒慧敏、陳荒煤、張水華、鄭伯璋、李恩傑、伊林、海默、許珂等 60 餘人到會。會議的程式是，先由聯誼會主席蔡楚生講話，然後由電影工作者發言。[4]

　　蔡楚生的講話是中國思想改造史上的一個重要文本，值得單獨拿出來研究。一方面，它與此前此後所有政治運動中的領導講話一樣，由幾個必不可少的段落組成；另一方面，它還顯示出反右派運動中電影界的特殊性質。這一講話包括五方面的內容，第一是為運動定性，第二是新舊對比，第三是控訴與揭發，第四是分化瓦解，第五是提出希望。

　　先說定性。蔡楚生說，反右派是關係著兩條道路的鬥爭，是關係到6億人民生死存亡的鬥爭，是「極其嚴重的鬥爭」，「大是大非」的鬥爭。「根據已揭發的材料，可以看到那些反黨、反社會主義、反人民民主專政的右派分子，趁我們的黨正在整風的時候，他們及其附庸者竟群起向黨進行了猖狂的進攻。」「右派分子到處放火的目的，就是企圖製造暴亂，要黨下臺，從而奪取領導，要把中國拖回到過去的那個痛苦的深淵裡去。這是覺醒了的中國人民無論如何都不能容忍的！」「這是一個關涉到每一個階層、行業，和每一個人的嚴重鬥爭，是階級鬥爭、政治鬥爭，也是思想戰線上的鬥爭。」

　　定性之後是新舊對比，蔡楚生說：「在過去，我們受著國民黨反動派和帝國主義殖民當局的雙重壓迫，沒有絲毫的創作自由，我們的作品經常遭到刪剪和禁演，我們的工作者經常受著種種的威脅和迫害，更不用說生活之如何困苦顛連了。解放後，那些苦難陰慘的歲月已一去不復返了。我們在黨和政府無限親切的關心與愛護下，過著自由而幸福的生活。電影事業在黨和政府的關懷與指導下，已獲得了極其輝煌的成就……「電影無論在藝術創作、製片生產、放映發行、器材設備、工業建設，以及新片種、新產品，和幹部培養、國際交流等各個方面，都有著解放前所不能望項背的、巨大的發展和成就。」

　　新舊對比之後是揭發批判：「但是，右派分子卻對這些巨大的成就，用盡一切惡毒的語言和無恥的說法，來加以抹煞和企圖反對黨對電影事業的領導。」在電影問題討論中，「章羅聯盟中上海的右派分子陳仁炳，即乘機在上影廠『放火』；上海《文匯報》也興風作浪，相與呼應。同時還發表了所謂《為了前進》和轉載了《電影的鑼鼓》那樣的文章。《文匯報》的北京辦事處也到處『放火』，唯恐天下不亂。他們的記者姚芳藻即曾幾次強要我按照他們的主觀意願，唱其反調，而使我氣憤不堪，力加拒絕。」

　　接下來是分化瓦解：「大家在過去所提的善意的批評和意見，許多都是正確的，也有些是錯誤的。但這和右派分子或有右派思想的人的惡意攻擊或肆意譭謗，是有著性質的不同的。我們和右派分子沒有共同的語言。我們必須和他們劃清政治界限和思想界限。」他又提到，在右派分子的進攻中，「許多人是能夠明辨是非、不被迷惑的，但也有少數人顯得搖擺不定，也有極少數人『起義』了，或者徑直加入『烏鴉合唱隊』，大唱其反調。因此，在這次反右派鬥爭中，對我們每個人來說都是一次很好的階級教育，也是一個很好的受考驗和鍛煉的機會。」

　　最後，蔡向業界同仁提出希望：「希望大家從各方面來徹底揭露右派分子的陰謀，和駁斥他們那些錯誤荒謬的言論，同時也希望大家能談談對這次反右派鬥爭的認識、體會或觀感。」[5]

　　蔡楚生對運動的定性採用的是先定罪名後舉證的辦法，「根據已揭發的材料」是歷次政治運動慣用的的經典表述。它至少有三個特點，一、它是一種「黑箱作業」──除了製造這些材料的人，誰也不知道「已揭發的材料」是在什麼背景，什麼情況下產生的。[6]二、這種「已揭發的材料」通常是斷章取義或捕風捉影的結果。[7]三、根據這種「已揭發的材料」給人們定罪，無異於宣佈思想、言論有罪。蔡楚生列舉的所有反動材料大部分是人們在黨的動員下在報刊媒體上公開發表的文章、發言，或是人們私下的談話。

陳瑞晴（1932- ）北影文學部編輯。1957 年被劃為右派，1958 年至 1961 年間隨中央各部右派下放到北大荒虎林 850 農場。著有《只有雲雀知道你》等。

張瑩（1924-1969）演員。1945 年加入中共遼西軍區政治部文工團，1949 年入黨，調至長影。先後在《光芒萬丈》、《趙一曼》、《白毛女》、《六號門》、《沙家店糧站》中飾演角色。因在《董存瑞》中飾趙連長獲文化部優秀演員一等獎。1955 年考入北京電影學院表演專修班。1957 年 9 月 10 日被劃為右派分子。1958 年 1 月 3 日在北影受撤職、降級（由文藝八級降至十二級）處分，1958 年 2 月 22 日，在北影被開除黨籍。同年由北影下放至黑龍江虎林縣 850 農場。

　　蔡楚生的新舊對比，是更廣泛地使用的特殊思維方式的慣常表述。這種思維方式的特點是，一、以「制度先天優越論」和「領導先天正確論」為前提，因此，二、它採取機會主義的態度，不顧及邏輯的一貫性。[8]三、罔顧事實。比如，蔡楚生說，過去電影人「沒有絲毫的創作自由」。這種說法無法解釋解放前為什麼會有大量的進步電影，包括蔡楚生的成名作《一江春水向東流》問世。蔡楚生關於（解放後）「電影事業在黨和政府的關懷與指導下，已獲得了極其輝煌的成就」的論斷，則走向了另一種絕對化。

　　定性就是定調子，新舊對比就是指方向，控訴揭發就是告訴人們鬥爭的具體方法。經過這番動員，與會的電影人知道了應該說什麼和怎麼說。於是，就像他們製作的電影一樣，他們的發言也遵循著同一種模式。這個模式包括這樣幾個要素，一，上綱上線──把右派說成是無惡不作的壞蛋。同時表示自己對他們的無比憤怒和深仇大恨。二，歌功頌德──歌頌解放後各條戰線取得的偉大成績。三，全面肯定──鳴放中提到的所有缺點錯誤全部一筆勾消，阻礙電影事業發展的題材規劃、審查制度、領導方法等要麼成了右派進攻的標誌，要麼受到

正面肯定。四，憶苦思甜──用別人的或自己的例子，進行新舊對比。五，揭發別人，洗清自己。六，自我檢討。七，表示決心。當時發言的有，謝添、陳懷凱、李景波、鄭伯璋、劉連慶、魏鶴齡、黎莉莉、賈霽、石嵐、馬吉星、陳播、陳宗風、趙慧深。陳明、葛琴、黎鏗、馬守清、王人美、石聯星等。在這 19 個人中，至少有兩個人──李景波和陳明很快被揭發出來，成為右派分子。

為省略起見，茲將 1957 年 8、9 月間中影聯和北影廠批判右派的活動列如下：

8 月 2 日，中國戲劇家協會、中影聯聯合召開座談會，繼續揭露批判吳祖光反黨反社會主義的右派言行。蔡楚生主持會議，文化部副部長劉芝明、戲劇家協會主席田漢、劇作家歐陽予倩、陽翰笙、曹禺、陳白塵，《劇本》月刊編輯部汪明等人與會。田漢認為，吳祖光的根本問題是要走資本主義回頭路，去年在《文匯報》上發表的幾篇短文是向黨向新社會射出的幾支毒箭。5 月整風後，他提出了反動綱領，其鋒芒所指不是文藝界的個別問題，而是涉及新社會的各方面，特別是黨的領導。其他人也系統地批判了吳祖光的各種言論。

8 月 4 日，中影聯召集首都電影界人士 180 餘人舉行座談會，揭露和批判鍾惦棐的反黨反社會主義言行。蔡楚生主持會議，陳荒煤代表電影局發言，張光年、侯金鏡、陳笑雨代表文藝報編輯部作了聯合發言，《大眾電影》王長慶、《文藝報》編輯陳默、新聞廠的徐肖冰、實驗歌劇院的蘆肅、中宣部文藝處的黃鋼等人也揭發檢舉了鍾的種種罪行。

8 月 7、8、12 日，中影聯舉行說理鬥爭，揭露和批判北京電影學院攝影系教授、右派分子孫明經的反黨反社會主義罪行。與會者有首都電影技術界人士、電影學師生等百餘人。其主要罪名是：一、要求教授治校，反對外行領導內行。他認為：學院的領導幹部只是在「地位上、待遇上、權威上領先，而不在學術上領先」，電影局和學院的領

導「既無能力就該辭職」。二、攻擊社會主義制度，反對思想改造。他對學生說：「學院辦得這麼糟糕，為什麼還沒有垮臺呢，我們教師為什麼還在這裡工作，沒有走光呢？那是因為有兩件事救了你們：第一是社會主義救了你們，因為社會主義制度不讓人到處隨便走；另一個是思想改造救了你們，我們經過思想改造以後，碰到問題總懷疑是自己錯了。」三、批評電影廠浪費人才。要求學院領導讓畢業生來院訴苦，煽動分到中央新聞紀錄片廠的 5 名學生寫信，反映受歧視，不加培養的情況。[9]

8 月 4 日至 9 月 27 日，中影聯召開了 15 次批判鍾惦棐的座談會，在京的電影工作者和上海、長春的電影工作者代表與會。會上發言的有：夏衍、王闌西、陳荒煤、鍾敬之、陳播、張駿祥、黃鋼、賈霽、張光年、侯金鏡、陳笑雨、舒繡文、張望、白楊、桑弧、秦怡、鄭伯璋、

孫明經（1911-1992），電影教育家。1946 年任聯合國教科文組織中國委員會委員。1952 年任北京電影學院攝影系教授。1957 年 8 月被北京電影學院黨委定為右派。圖為 1947 年孫明經（圖右戴眼鏡者）指導學生拍電影。

丁嶠、雷震林、陳懷凱、水華、謝添、魏鶴齡、羅藝軍、汪歲寒、程季華、成蔭、王家乙、于學偉、石聯星、趙寶華等人。「在大會上發言的有 142 人次」[10]在 9 月下旬的幾次大會上，文化部副部長夏衍、錢俊瑞、文化部部長助理、電影事業管理局局長王闌西、副局長陳荒煤、中影聯主席蔡楚生等都作了發言。

電影局從 1957 年 7 月到是年底，專門組織了北京電影系統的 9 個單位 2800 多人看了《沒有完成的喜劇》。事後，這 9 個單位「分別開過了許多次討論會，展開了很激烈的辯論，參加討論的共有兩千兩百多人。」[11]1958 年 1 月，電影局和中影聯召開了三次大會，20 多位由各單位推選出來的中心發言人發言。

二、批鍾惦棐

作為黨內最有理論修養、最富藝術感受力且思想敏銳、見解獨到的電影評論家，鍾惦棐贏得了業界的六個之最：被打成右派的時間最早，將他定為右派者的級別最高，業界為他開的揭批會最多（大會 15 次，小會十幾次），他對海外及後世的影響也最大。[12]因此，批判他的文章最夥、人數最眾。23 年後，鍾惦棐在《趙丹絕筆》一文中談外行領導內行時說：「……最好的領導，就是甘居外行並外行到底，一旦成為內行，豈不又該受新的外行的領導了麼？這個『小九九』是無需何等高明的數學家就能算出來的……但要說內行就一定比外行好，似也不見得。比如羅織罪名，就還是內行最能顯隱發微。外行頂多製造出些『關公戰秦瓊』式的笑話，至

1958 年鍾惦棐去勞改農場前拍攝的全家福。

於傷筋動骨，卻還得內行」。[13]對鍾惦棐的揭發來自各個方面，有外行也有內行，有朋友也有愛人，有上級也有同事。這裡面既有顯隱發微、傷筋動骨，也有「關公戰秦瓊」——

據新聞電影製片廠的徐肖冰揭發，鍾惦棐在新影廠當第二總編的時候，對反映人民民主權利的《莊嚴的一票》，報導黨的偉大的民族政策的《內蒙人民的勝利》，宣傳社會主義成就的《鞍鋼在建設中》等宣傳性、政治性的新聞紀錄片漠不關心。他在新影當領導時，「工農兵題材比以往大大減少了，許多影片的解說詞，只要一經他的手，總是把那些政治鼓動性的詞句一筆勾銷，有的解說詞被他畫成滿紙紅杠，面目全非。」他還散佈「獨立思考」、「藝術趣味」、「創作自由」等毒素。[14]

陳健、丁嶠等人揭發，鍾惦棐在《一分錢的小玩意兒》中批評紀錄片《幸福的兒童》粉飾現實：「漂亮的滑梯、漂亮的轉椅、漂亮的積木、小車……為什麼只看見這個，只能看見這些差不多在特種條件下生活的兒童？」「怪的是它已經成為我們相當流行的思考問題和觀察生活的方法……只能攝取生活中的浮油」，「從華麗到華麗」。陳、丁等人由此得出結論：這是鍾惦棐「對整個新聞紀錄電影成就歪曲和誣衊！」[15]

北京電影學院導演系學生曾憲滌揭發說，學生們想請鍾惦棐來學院做報告，「他以工作忙推託，說是抽不出時間給我們做報告。於是我們通過私人關係寫信給他，徵求他的意見，他的回信來了，說是報告不能做，但如果去他家座談座談，倒是歡迎的」。曾憲滌得出這樣的結論：「原來他的反黨言論是見不得陽光的，他怎麼敢來做報告呢？而在他家裡，當然情況就不同了，反黨言論可以散佈，還可以拉攏我們，成為他反黨的政治資本」。[16]

《文藝報》的張光年、侯金鏡、陳笑雨揭發說，整風運動期間，在作協召開的對作協黨組和中宣部提意見的會上，鍾惦棐沈默寡言。在作協黨組討論丁玲、陳企霞問題的會上，他也默不做聲。「但他私下裡卻對（文藝報）藝術部的某些同志說，他對編委會、作協和中宣部

有很多意見，特別是對丁、陳問題，他認為完全是黨內宗派主義的鬥爭。」他還對右派分子唐達成說：「默涵同志在文藝界是『挾天子以令諸侯』，有打倒一切的思想。」三位作者檢討了他們的溫情主義，並且聲明「鍾惦棐的事情，都是背著我們做的，我們受他蒙蔽了。」[17]

《文藝報》的藝術部編輯、鍾惦棐的下屬陳默也揭發了鍾跟他說的私房話：「他跟我說，黨內有著嚴重的宗派主義，還說下面的小單位是小宗派主義，真正嚴重的宗派主義是在黨的高級領導機關，具體地說就在中宣部。他說黨內的這個陰暗的角落是非常可怕的，這幾年他深有體會。」「鍾惦棐曾公開地在藝術部的同志們面前說，電影局有嚴重的宗派主義，《中國電影》和《大眾電影》不敢發表和電影局領導同志相反的意見。有一次談到肅反的問題，他說袁文殊同志沒有能力擔任上影的廠長，但領導信任他，因為他在肅反中有功勞，現在又把他調到上海市委宣傳部當副部長了。」[18]

在揭批鍾惦棐的鬥爭中，寫的文章最多，功夫下得最深，因此，揭批的也最有力的是陳荒煤。他拿出了 1957 年 4 月 11 日鍾惦棐寫給天津文藝界右派分子何遲的回信，並以「作者」的名義在信中加了注解，在信後加了評點：

> 得手書，甚慰，三十八歲倒楣，似乎還不算很壞。如果六十歲，就會使不上勁，就會（蓋棺）論定了。悲劇剛一開始，就結束，本身豈不正是莫大的悲劇！

> 起居亦如往常，只是不寫文章了，一是忙——總得先把黨交給我做的工作做好，尤其是現在；（這不過是故作沉痛的姿態——作者）二是不作檢討，其他的話就無從說起，而檢討，又不能哭鼻涕。

> 這幾年我很糟糕，從不積蓄……這也是因為我沒有預計到會有這麼一天的緣故……日後如有翻身的可能，全聚德的賬當由我付。

> 信後署名「知名不具」，並加注：（這是前幾天看《國慶十點鐘》時，從一個特務的署名學來的。不想現在居然用上了。）

陳荒煤對上述內容做了如下評點：「從倒楣、悲劇、論定、哭鼻涕、翻身到知名不具這些話中，我們不難看到鍾惦棐的真正的嘴臉。他哪里感到什麼真正的沉痛？實際上，這位自命為電影理論的『權威』的人是不能侵犯的，是不會自甘寂寞、『忍氣吞聲』地過下去的。」

在介紹了4、5月間鍾惦棐的第二次反黨活動之後，陳荒煤又拿出了他5月中給何遲的信——

> 關於我——你知道，一向是不挺拆濫污的。我為這些事情苦惱著，它折磨著我，在觀眾的責難面前，我本能地感到難過。而且我不主張躺在「講話」（指毛主席的《在延安文藝座談會上的講話》——作者）上面，或者躲在「講話」的背後。請留心這次紀念「講話」十五周年，我們能提出什麼實踐中的新的問題來？！

> 這真是「知我者，謂我心憂，不知我者，謂我何求」……文藝的實際狀況和執行者們的實際狀況，能使我因此便十分樂觀起來麼？牢騷也者，此之謂矣。

陳荒煤的評點是：「照這封信看，鍾惦棐之所以有牢騷，是因為對文藝現狀不滿，對文藝方針執行者們有意見，而這些『執行者們』又是「躺在『講話』上面，躲在『講話』後面的，所以他就不得不挺身而出來進行攻擊。」

隨後，陳荒煤又披露了鍾惦棐給《文藝報》記者周文博的幾封密信，並在前面加上了這樣的按語：「（從這幾封密信來看），他的反黨活動確實比第一次更加猖狂、陰險、惡毒，也更加有決心，佈置也更加周密了。這是他向黨的文藝事業的全面宣戰！鍾惦棐進攻的鋒芒首先

還是針對著文藝的領導：『執行者們』。」「在 5 月 21 日給周文博的一封信上，他佈置了對上海京劇、戲曲、話劇、電影各方面的進攻。」下面就是鍾「進攻」和「宣戰」的具體內容：

> 關於未按藝術特點領導藝術的問題，目前各報揭露已多……不少單位的領導人，不但不是這方面的內行，倒是成了它的對立物，而且認為非如此不足以言黨性！

> 不務正業的，決不止作協。搞戲的人不說戲，並以不說戲為進步表現的，正業何在。請調查一下，上海劇協作了些什麼事情，送往迎來？還是別的？簡直可以調查上影一位演員的日記（如張鶯），她這幾年究竟每天在幹些什麼？獻花，還是作消防小組組長？把這樣一個藝術家的日記摘要發表出來，便會是令人心悸的。

陳荒煤在此信後加上了這樣的評點：「我看到這封信時真是有些心悸。黨的文藝事業在鍾惦棐的筆下，是多麼漆黑一團！領導人成為業務的『對立物』，並且以不談業務為進步，不懂業務才足以言黨性。」陳荒煤又引了鍾惦棐 5 月 26 日、27 日和 6 月 3 日、10 日給周文博的信──

> 許多人建議我們搞電影問題，說是三害在這裡為最。我也正在考慮這事，盼你即刻和上海的電影界聞人們交換一下意見：搞不搞，要搞，怎麼搞？（5 月 26 日）

> 今天部裡開了全體會，同志們均對電影問題發生極大興趣，並且說，只要工作需要，大家願意「傾巢出犯」。而我的信心卻還不足，並表示，討論起來，我是不能掛帥的了！

> 看起來，你在上海所花費的精力已經開始有了收穫了。座談會的事……我很高興（周文博在上影組織了一次所謂反教條主義

的編劇座談會——作者）。你在月底前返京要先想到，你返京後，只要寫信，便可以把上海的線接起來。（6 月 3 日）

……你在回來前，必須在電影方面撒下一個大網，以便日後好去抓他們。我很想急於知道：上海方面對電影問題的再提起態度如何？如果他們不能積極支持我們，半壁江山，也就完了。前線出擊，後繼無人，其尷尬你是可以想見的。（6 月 10 日）

陳荒煤評點道：「這幾封信證明了，鍾惦棐多麼急切、多麼堅決地企圖打起第二場電影鑼鼓來，好給他作翻案文章。因為他知道，對中央的批評，他自己是無法翻案的，只有再發起一場進攻，用以證明電影方面『三害為最』，就證明了他過去對電影事業的進攻是對的，也才可以為他所受到的批評『翻案』。」[19]開過 15 次批判大會之後，陳荒煤說鍾惦棐不老實，「總是採取被動的姿態，自己很少揭發什麼重要的材料。」始終沒有交代他給周文博和何遲的密信。[20]陳荒煤沒有說，他從哪兒得到這些密信，又是通過什麼方式得到的。他大概認為，這種作法跟人權、憲法沒有關係——反胡風時不也是這樣做的嗎？

在揭批鍾惦棐的最後一次大會上，陳荒煤做了總結發言——判定鍾是有意識、有綱領、有計劃、有理論、有行動地反黨反社會主義。借此機會，他在系統整理人們的揭發材料的同時，又披露了鍾惦棐與《中國青年》雜誌記者昌滄的談話要點——

1、鍾惦棐誣衊我們的黨，把它描寫成一個蛻化變質的黨，把黨的生活描寫得陰暗可怕。他認為黨已經不如過去那樣能夠「代表群眾和青年說話」了，因為黨「執了政、當了權、作了官」。他認為「我們黨員十分拘謹，不能大膽地發表自己的見解……喝喝茶、抽抽煙、看看報、唯唯諾諾，就是好幹部、黨性強。稍有一點獨立見解；不是扣右傾，就是

扣左傾。這也是我們黨的一種危機！」他認為黨內思想是不民主的，忠心耿耿的人會受到打擊，飽食終日無所用心、唯唯諾諾的人都被黨重視；他對一些對黨忠誠的人非常反感，主要是假忠誠。

2、當儲安平的「黨天下」的謬論發表後，他說：黨中央的許多政策，都是毛主席提出來決定的，從來沒有反對的意見，難道中央就一點缺點也沒有麼？他對他愛人說：「這次整風又是整下不整上」。他誣衊中央領導同志是「終身制」。

3、鍾惦棐認為黨的思想僵化了，《人民日報》也僵化了，他不願讀馬列主義的著作，不願讀蘇聯的政治、文藝作品，認為這些都是教條，但是他非常欣賞反黨氣焰高漲時期的《文匯報》和《新觀察》。

4、他認為史達林同志逝世後，國際共產主義運動分裂成兩派，改革派和保守派，他是以改革派自居的，凡是不徹底否定史達林的都是保守派。他對《論無產階級專政的歷史經驗》、《再論無產階級專政的歷史經驗》也有不同的意見。[21]

陳荒煤又查閱了鍾的檔案，並將其作為大批判的素材。陳揭露：鍾的出身並不是他自己吹噓的城市貧民，他的父親是一個銀匠，雇過兩個工人，後來才敗落下來。鍾家愛面子，講究穿戴。鍾喜歡朱光潛、林語堂的文章，喜歡看反動的《宇宙風》。他在36至37年間與破落地主大家庭中的女孩子戀愛，因而沾染了不少「少爺脾氣」。到延安是抱著「鍍金」的目的去的等等。[22]

在這篇文章中，陳荒煤三次提到了鍾惦棐的妻子對鍾的揭發檢舉，他試圖用這種方式證明，鍾已經人神共憤，眾叛親離的狗屎。他並不在乎，鍾的妻子的揭發是怎樣逼出來的，並不在乎他這種「五子

登科」的做法給電影界帶來怎樣的後果。陳荒煤的窮追猛打，與其說是愛護的黨的電影事業，不如說關心自己的名譽──多方面的材料證明，他對鍾惦棐的批判多半出於心胸狹隘的報復。他認為，《電影的鑼鼓》是衝他去的，鍾批評的外行領導指的是他。[23]

作為欽定的、電影界最大的右派分子，鍾惦棐受到了嚴厲的懲辦：開除黨籍、罷官、行政降四級、全家從中宣部機關宿舍被趕到大雜院，他本人則被勞改 20 多年。在挨批的時候，鍾惦棐說過：「將來這筆歷史怎麼寫，現在還很難說哩」。[24] 這句話成為他打算翻案的新罪狀，受到了以陳荒煤為首的電影界各方人士的狠批。陳荒煤沒想到，9 年之後，他成了「夏（衍）、陳（荒煤）反黨集團」的二號人物，陷入了與鍾惦棐同樣的境地──沒完沒了地寫思想檢查，接受上綱上線的揭發批判，然後是 5 年牢獄之災，3 年下放之苦（重慶圖書館抄卡片）。

三、批吳祖光

吳祖光是戲劇、電影兩棲型人物，1937 年他 20 歲時，即以話劇《鳳凰城》聞名抗日後方，有「神童」之稱。此後的 10 年中，寫了 12 個話劇（舞臺劇）劇本，成為著名的劇作家。從 1947 年開始，他進入電影界，連編帶導幹了 10 年。前 3 年（1947 至 1949 年），他在香港為私營影業導了 4 部電影──《國魂》、《莫負青春》、《風雪夜歸人》、《春風秋雨》。建國後，他滿懷報國之忱從香港回來，在陳波兒的動員下，服從組織需要，放棄了當編劇的願望，又當上了導演。從 1950 年到 1956 年，他導了 3 部影片，一部反映紡織工人生活的《紅旗歌》，兩部舞臺戲曲片──《梅蘭芳的舞臺藝術》和《荒山淚》。1956 年大鳴大放期間，他正在四川拍一部風光片，無緣參加。1957 年春，他從四川回京，參加了兩次座談，對文藝界的問題做了中肯的批評，受到周揚、田漢等人的陷害，被打成右派。批判大會、小會開了 5、60

次，[25]批判者對他的言論、歷史、創作和生活作風做了「全面」的解剖和「體無完膚」的批判。

剛剛入黨的曹禺，一連推出兩篇檄文。在《吳祖光向我們摸出刀來了》一文中，曹禺把吳祖光比成強盜的同夥和坐探：「我的感覺好像是，一個和我們同床共枕的人忽然對隔壁說起黑話來，而隔壁的強盜正要明火執仗，奪門而進，要來傷害我們。吳祖光，在這當口，你這個自認是我們朋友的人，忽然悄悄向我們摸出刀來了。」[26]在《質問吳祖光》一文中，曹禺有了新的發現：吳祖光摸出的是三把刀子——第一把是反對領導（「外行不能領導內行」），第二把是今不如昔（吳祖光說過「今天的社會不只是和1943年的重慶的社會有這麼多相似的地方，而從戲劇的角度上看，比當時還壞」。）第三把是知識分子的口是心非（吳祖光在一次發言中談到：「譬如賢如曹禺同志也有所謂想怎樣寫和應該怎樣寫的問題。口是心非假如成為風氣，那就很不好，這種情況必須改變，這就難怪我們的劇本寫不好」。）曹禺這樣回答吳祖光：「我曾經寫了一個歌頌黨對高級知識分子團結改造的劇本《明朗的天》，今天我要說，在《明朗的天》中我把那些壞的高級知識分子還是寫得太好了。有些高級知識分子（今天看，有些果然成了右派分子）暴露出來的醜惡思想和行為，實在太齷齪、太無恥」。[27]

為了說明吳祖光內心的骯髒，老舍在批吳祖光的大會上舉了這樣兩個例子：

> 吳祖光年輕的時候常到廣和樓聽戲，戲園外有個臭尿池，池旁邊有個豆腐腦攤。吳祖光欣賞這裡的豆腐腦，欣賞一旁的臭氣逼人的尿池，欣賞一旁站著挨打受氣的科班學生。他不管尿池怎樣的臭，也不管挨打挨罵的小學生如何痛苦，反正受苦的是旁人，欣賞的是他自己。[28]

　　吳祖光也留戀舊日劇場的後臺——那裡有挎著槍的國民黨特務，特務對演員講最淫穢的笑話，演員的臉都嚇白了，但仍得裝出笑臉聽他們的不堪入耳的笑話。而吳祖光卻——

> 喜愛這樣的後臺，欣賞那些掛著槍的特務，欣賞那些淫穢的笑話。他認為這樣的後臺好極了，溫暖極了，很有戲劇性，是他創作的源泉。至於演員如何被人家欺凌，被人家戲弄，他是不管的。反正受苦的是旁人，欣賞的是他自己。[29]

　　吳祖光出身官僚家庭，是「二流堂」的成員，是「小家族」中的家長，他寫的劇本受到國民政府的嘉獎。而他又是性情中人，交遊甚廣。於是，他的歷史和生活作風為人們提供了發揮想像的空間，後者更成了批判者大做文章的領域。趙尋在揭露「小家族」時，把用極端腐朽墮落的資產階級生活方式來腐蝕青年作為吳的第一大罪名：

> 小家族教育青年吃喝玩樂，追求享受。小家族分子每到吳祖光家，大哥大嫂必然好茶好飯加以款待。小家族每次聚會必大吃大喝，他們吃遍了北京有名的酒樓、飯館……小家族教育青年文人無行，到公園樹叢裡偷看人家接吻，在大街上跟著女孩子釘梢，找過路行人取鬧，尋開心，在電車上互相大聲冒稱名作家的名字，說你從莫斯科來，我從平壤來……玩膩了，就三五成群地聚賭打牌，甚至曾連打過兩個通宵，有時去參加集體舞會，包圍某一女孩子，顯示家族的威力，把一種高尚的娛樂，作為他們調戲婦女的下流遊戲。
>
> 淫書淫畫是小家族經常傳觀的內部文件，它的供應者是吳祖光。吳祖光自認為在搞女人方面文藝界是沒有人能超過他的，他甚至跟這些青年人得意地講述他這些無恥的勾當。弄得青年人神魂顛倒，損害了身體與健康。[30]

　　成了右派之後，吳祖光的一切作品都被清算。田漢化名「陳瑜」，挖掘出吳祖光 1942 年寫的《風雪夜歸人》「一系列的嚴重缺點和錯誤」。第一，吳祖光「瞧不起舊藝人，總是侮辱他們」因為他在戲中提到男性扮演旦角「顛倒陰陽」。第二，吳祖光沒搞清楚戲曲演員的主要服務對象。「戲曲藝術是人民自己創造的，也是屬於人民的」。而吳祖光筆下的名旦卻混淆了人民大眾與大官闊佬之間的區別，為了不給大官闊佬們演戲，他竟放棄了藝術，結果也無法為人民大眾服務了。第三，吳祖光筆下的兩個正面人物「根本看不起群眾」。證據之一是劇中的女主角「指著大街鬧市上多少數也數清來來往往的行人，」「都沒有腦筋，或是腦筋雖有，從來不用」。第四，吳祖光對勞動人民表現了資產階級的冷酷。證明是，劇中的男主角救了窮老婆子的兒子，而女主角卻認為這種幫助解決不了根本問題。第五，吳祖光通過男女主角的出走，宣傳了「隨心所欲的資產階級的絕對自由」。還有第六、第七。最後，田漢給吳祖光下了這樣結論：

> 作者在自己思想深處原來就是與蘇弘基們（劇中的反面人物，法院院長、毒品販子──本書作者）同屬於一個階級的，他對蘇弘基們沒有法子恨起來，因而從這個戲你不可能看出什麼火熱的矛盾衝突。這裡只有在一些似是而非的漂亮言詞的掩蓋下的對罪惡，對運命屈從的說教……被壓迫者被錯誤地引向資產階級個人主義的道路，否定藝術創造，脫離群眾，容忍罪惡，看不出對醜惡現實的心酸、憤懣。[31]

　　像田漢一樣，其他電影人也從吳祖光解放前導演的影片中找到了大批判的靈感，1947 和 1948 年間，吳祖光在香港編導的《國魂》和《山河淚》成了他一貫反黨反人民的證據。當時同在香港的影評人洪遒（後任珠影廠廠長）撰文：稱《國魂》把民族英雄文天祥歪曲為維護末代王朝的「孤臣孽子」，集中宣揚了他的忠君殉主的愚忠思想，頌

揚他的「知其不可為而為之」的抵抗精神。這部影片是為行將敗亡的
國民黨反動派打氣，是「鼓勵那些殘兵敗將」的「精神麻醉」劑。[32]

　　根據吳祖光的言論和「同志們所揭發的事實」，文化部副部長錢俊
瑞在批判大會上補充了三點意見：第一，吳祖光究竟是什麼樣的人？
第二，吳祖光為什麼會在最近這個時候特別地向黨和社會主義猖狂進
攻？第三，幾點嚴重的教訓。

　　關於第一，錢俊瑞從三方面分析，他首先認定「吳祖光深入骨髓
地仇恨新中國，絕望地留戀著舊中國」。證據之一是：「他對歷次運動
全部否定，說運動最使他傷心，說肅反搞錯了，面搞寬了，『肅反這種
鬥爭方式，即使在專制時代，也都是罪惡的』。「對電影，他和鍾惦棐
的看法一樣認為糟透了，認為『今天的報紙也是脫離群眾的』。其次，
他認為吳祖光「放肆地攻擊共產黨、攻擊人民政府」，證據是，「他對
儲安平的『黨天下』的謬論是那樣欣賞，認為是他接觸了真實的情況」。
「吳祖光很會歸納，在說完戲曲界如何糟糕後，最後歸納說：『是誰在
做著這種不符合藝術規律的工作呢，恐怕是組織、領導。』他又說『今
天的政府機構和封建統治機構有什麼兩樣呢』？在這樣的制度下，只
能多言多害，多事多敗。使人們『不但得不到發展，反而逐漸退化了』。」
最後，錢認為「吳祖光反黨、反社會主義是有綱領的」。證據是：「他
號召『要消滅對中央跡近迷信的崇拜』。他說我們的領導『只是行政的、
事務的、物質的、團結、統戰一類的領導』」。「他認為，只有去掉這種
領導，才能走向真正的春天」。

　　關於第二，錢俊瑞認為，吳祖光之所以「最近這個時期特別猖狂」
出於三方面原因，一是「他的思想裡還夾著濃厚的地主階級的思想，因
此他對新社會充滿著原始的、野蠻的、獸性的仇恨」。二是「經過土改
和社會主義改造，吳祖光之類的經濟基礎完全搞垮了」，吳祖光「這批
資產階級知識分子就成了沒有皮的毛」，於是他們就要瘋狂反撲。三是
蘇共二十大和匈牙利事件鼓舞了右派，他們認為「中國局勢要變了」。

　　關於第三，錢副部長提出應該記取的教訓，一是要善於鑒別像吳祖光這樣的「表面上表示靠攏黨，實際上卻和反動派、特務保持密切聯繫」的兩面派。二是要警惕資產階級個人主義和自由主義的危害性，三是「要對一切錯誤的言行，決不可遷就，決不可來個自由主義和溫情主義」。[33]

　　所有的當事人都沒有想到，歷史給予他們的真正的教訓卻是另一個樣子——「文革」後，曹禺談到吳祖光：「我是對不起他的，當然，還有一些朋友，在反右時，我寫了批判他的文章。那時，我對黨組織的話是沒有懷疑的，叫我寫，我就寫，還以為是不顧私情了。不管這些客觀原因吧，文章終究是我寫的，一想起這些，我真是愧對這些朋友了。現在看，從批判《武訓傳》開始，一個運動到一個運動，總是讓知識分子批判知識分子，這是一個十分痛心的歷史教訓。今後再不能這樣了。在『文革』中，我躺在牛棚裡，才從自己被打倒的經歷中，深切地體驗到這些」。吳祖光和曹禺當年的學生劉厚生，在引述了曹禺的上述談話後，對曹禺的表現做了這樣的分析：「解放初期，他覺得共產黨什麼都是對的，要他幹什麼，他就幹什麼。另外，他也是既得利益者，比起解放前，他的地位、名譽和待遇要高得多，統統都有了。在經歷了一段之後，他很清楚，每次政治運動過後，要麼都有，要麼都沒有了。這點，他看到了，所以，每到關鍵時刻，他就猶豫了。說真話，還是跟著表態？這時，他就不那麼率直了」。[34]

　　如果老舍活著的話，他肯定會像曹禺一樣向吳祖光表示懺悔。他知道，他所說的「廣和樓」，出自於吳祖光 1956 年 2 月寫的一篇文章——《三百年來舊查樓——廣和劇場的故事》。在這篇散文中，吳祖光追述了廣和樓的歷史，講到了梅蘭芳對廣和樓的深厚感情，回憶了少年時代在那裡看戲時的種種趣事。他確實提到了那裡的豆腐腦和尿池：「院子裡一直通到東面劇場的地方擺滿了小吃攤子，有餛飩、鹵煮小腸兒、豆腐腦、爆肚兒、燒餅、乳酪……緊挨著這些賣吃的旁邊就

是一個長可丈餘，廣及三尺的尿池。可是吃東西的人還是接連不斷的。這裡的小吃都是有名的，我至今還能回味廣和樓的鹵煮小腸兒和豆腐腦兒等等的滋味之美」。他也提到了那裡的科班學生：「北房三間上面附帶三間小樓的是廣和樓的帳房，出科的學生每天演完了戲就到那裡去拿已經為他數好的『戲份兒』。富連成的班主葉春善經常正襟危坐在當中的太師椅上，我們看戲的經過時趕上開門常能看見他」。[35]是什麼力量使性情真淳的老舍從這些文字裡發掘出「反正受苦的是旁人，欣賞的是他自己」的內涵呢？我們不得而知，我們知道的，是吳祖光在文中的感慨：「我們的生活裡充滿多少日新月異的變化啊！從一個廣和樓劇場也能看見我們的新中國：把舊的、腐朽的摧毀，把新的、美好的建設起來！」為什麼做人做事一貫認真的老舍，竟毫不顧及作者這些發自肺腑的感情呢？

至於老舍提到的後臺，在吳祖光的生命中佔有重要位置。1943 年他就寫過一篇一萬字左右的散文，名叫《後臺朋友》，兩年後，他把這篇散文收到集子中去，並以它作為這本散文集的名字。在這篇散文的結尾，吳祖光寫了這樣一段話：「我愛後臺，我愛戲劇。我是那麼深，那麼深地愛著的。然而有誰不愛呢？除了那些頑固派的偽君子之外，有誰不愛呢？」[36]他之所以對後臺有如此深情，不但是因為那些在後臺工作的「那麼多的無名英雄」讓他感動，更主要的是後臺給了他巨大的精神安慰：「尤其在抗日時期那樣悠長的歲月裡，我們在飄泊流浪中生活，生活裡總免不了有些挫折和不如意的事情。在發愁的時候，後臺給我快樂；在痛苦的時候，後臺給我溫暖；在寫不出東西來的時候，後臺給我啟發；在灰心喪氣的時候，後臺給我鼓舞……」[37]在反右運動開始的前幾天（1957 年 5 月 12 日），《劇本》雜誌的記者採訪吳祖光，吳祖光批評了戲劇界「難得聽到真話」，「比如賢如曹禺同志，也有所謂『想怎麼寫和應該怎麼寫』的問題。口是心非假如成為風氣，那就很不好」。他又向記者講到了解放前的後臺，並且與解放後的後臺

做了一番對比：「我們具有傳統的親切、溫暖，就像家庭一般的劇院和後臺已經變成了衙門；別的不談，第一道關就是『門禁森嚴』，『閒人免進』。像我這樣的閒人因此緣故，已經幾年沒有像從前那樣到後臺去取得溫暖了」。[38]此文隨即發表在 1957 年的《劇本》上，老舍以「後臺」做文章，顯然是受了這篇文章的啓發。吳祖光在文中沒有提到那些在後臺橫行的特務，這是可以理解的——他強調的是後臺美好的一面。深諳文理的老舍何以會失去常識？這種拙劣的穿鑿附會為什麼發生在宅心仁厚的大作家身上？這種口誅筆伐是否有助於老舍擺脫當初為吳祖光和新鳳霞主媒的干係呢？

關於趙尋揭發的吳祖光的生活作風問題，吳祖光 40 年後在談到 1957 年的批判會時做了回答，「現在回憶，（當時的批判會開了）至少不下 5、60 次，印象最深的是一個叫文某某的在青年團召開的一次會上，發言批判我，發言很長，內容全是吳祖光貪淫好色，如何看淫書淫畫，如何搞女人、玩女人，如何引誘年青人搞下流事⋯⋯而到 1960 年我從北大荒經歷三年『改造』，回到北京家裡的時候，他聽說我回來，又很快地來看我，告訴我他當時的發言的目的全是為了我好，其內容全是他從各方面搜集到的對我的『揭發』材料中提出來的，為了向我『通風報信』，便於我寫交待材料。這樣說，他倒是對我的『真誠幫助』了，但是誰都知道，這位當年自稱是我表兄的文某恰恰是以玩弄女性著名，至今從不諱言自己好色成癖的名家。使我認識了我一世交遊，什麼樣的『狐朋狗友』都有」。[39]

關於田漢對《風雪夜歸人》的批判，39 年後，戲劇史專家董健做了這樣的評論：「此文想批判吳祖光這個劇本的所謂『嚴重錯誤』，但寫得牛頭不對馬嘴，邏輯不通，矛盾百出，真是一篇強扭的奇文。說真話難，說假話說得到家也不易。他自己大概也有覺察，故不願用真名發表，而用了一個他已多年不用的 30 年代做地下黨的化名——陳瑜。這是很有諷刺意味的」。[40]田漢不敢用真名，是因為他心裡有鬼——

——他當年為地方戲曲演員「請命」，兩篇「請命」文章的意見與吳祖光的右派言論相差無幾。本來被內定為右派，是周揚、夏衍為他說話，周恩來保了他。為了在戲劇界找一個替罪羊，口無遮攔的吳祖光成了文聯的誘捕目標——1957 年 5 月 31 日文聯召開的第二次座談會是專門為他準備的，兩位文聯的領導人寫了信派人來請。[41]吳祖光不顧妻子新鳳霞的阻攔，欣然前往，與會者只有歐陽予倩、馬思聰、金山等5、6 人。別人都不說話，只聽吳祖光侃侃而談。發言記錄交給田漢，田漢斷章取義，將標題定為《黨「趁早別領導文藝工作」》，在文藝報和戲劇報上發表。「這一改動，性質大變，確實把吳祖光和田漢『分開』了，這樣批起來也就覺得『理順』了。」[42]這一改動，「田漢就擺脫了自身發表過的一切類似意見，揪出一個專門與黨作對的吳祖光，為戲劇界、甚至擴大為整個文藝界，第一個大右派！震動全國，立了一個大功」。[43]

1982 年，吳祖光在回憶十年電影經歷時，回答了洪遒對《國魂》的批判：這個電影劇本是根據 1940 年的話劇《正氣歌》改編的。改編的時間在 1946 年底。「從那時到影片完成上映，用了差不多一年半的時間。而這一年半的時間當中，中國大陸上的政治情況發生了很大的變化。」《國魂》上映時，正是國民黨蔣介石瀕臨崩潰的前夜。蔣介石

上影聲討右派。《上影畫報》1957 年創刊號。

加印此片的拷貝，在前線放映，以激勵士氣。「但是誰都知道，文天祥是抗禦外侮、被俘不屈、以死殉國的民族英雄，而蔣介石卻是一貫奴顏婢膝，採取不抵抗主義，出賣國家土地主權的獨夫民賊。這部影片不僅不能鼓舞他的士氣，對比之下，只能更加暴露他的醜惡面貌。」吳祖光對《中國電影發展史》（1963年出版）對這部影片的評價——反動的正統觀念、愚忠思想提出了質疑：「《國魂》是根據我的話劇本《正氣歌》改編的，當然，拍成影片難免加進了導演的東西。可是兩個本子的內容情節和主題思想卻是一致的……但是為什麼抗戰初期在孤島上海和大後方同時上演受到廣大觀眾的熱烈歡迎的話劇，拍成電影之後卻變成了『反動』、『反動』、『再反動』？這除了受當時的極左的思潮影響之外，1957年吳祖光變成了『右派分子』恐怕也是一個主要原因」。[44]

這個教訓是什麼，至此已不言自明。「滿懷憂患滿頭霜，大丈夫唯吳祖光。堪佩立言兼立德，生正逢時憶國殤」。這是邵燕祥為吳祖光寫的詩。大右派到「大丈夫」的差距，不但記載了時代的變遷，也顯露出思想改造的威力和實質。

第二節　上海電影界的反右

一、概況

在反右派運動中，上海行動得最早。《事情在起變化》發表14天後，上影公司就召開了200餘人參加的揭批陳仁炳的大會。上影所以如此積極，是因為陳仁炳是民盟的人（上海市委副主任委員），而「民盟、農工表現最壞」（毛澤東語）。通過揭批陳仁炳可以一箭雙雕——

即揭了「章羅聯盟」，又揭了上海《文匯報》。第一次揭批大會開了 7 天，分為兩段——6 月 26 日至 29 日，7 月 6 日至 9 日。

這次揭批大會的主要內容有兩個，一個是揭發陳仁炳在上影 5 次「放火」的陰謀活動，[45]另一個是揭露陳仁炳的「公開助手」、民盟盟員、著名演員吳茵的右派言行。吳茵的右派言論是，她在分廠前後到處喊：「要燒，要放」。還說：「上影領導把演員當古董看，都埋在土裡了」。在政協會議上，大喊上影一團糟。要求中央派調查小組來，在廠內逢人便煽動人家講話，她對趙丹說：「你怎麼不講啊，入了黨就沒有自由了！你不講，我就說你沒有自由。」對翻譯片的一位同志講：「經理不重視你們廠。放吧，市委不來人，你們就不講，有事和我聯繫。」在徐匯區對工人放火說：「有意見給柯慶施直接寫信，我也可以給你們帶去。」餘此等等。她的右派活動是，1.與民盟的右派分子陳仁炳、韓鳴、孫斯鳴聯繫密切，在上海的政治大學哲學班學習時就認識他們。2.向陳仁炳提供上影情況，提供參加座談會的名單，3.在北京、上海等地，在各種會議，在與觀眾的通信中「煽風點火」四、鼓動她的乾兒子在上海管弦樂團鬧事。[46]

這一精心組織的大會取得了圓滿成功，會上，上影全體共青團員向敬愛的黨表示了決心。但是戰鬥正未有窮期——大會指出，右派分子還在負隅頑抗——「民盟上影支部的態度還含含糊糊曖昧不明，吳茵一直躲躲閃閃，遲遲拖延，還未誠實地向群眾交待」。[47]果然，沒多久，民盟上影支部的主任委員、美術片廠編劇馬國亮和另一位民盟盟員、演員項堃被揪了出來。[48]在隨後的揭批會上，導演白沉、吳永剛、石揮、作曲家陳歌辛、科教片廠的趙國璋等人陸續落馬。[49]值得玩味的是，7 月 7 日，在上影熱火朝天的反右運動中，毛澤東出現在上海，接見沈浮、應雲衛、鄭君里、趙丹、金焰、黃宗英等電影工作者。

下面是 1957 年 7 月下旬至 9 月間上影公司開展反右運動的大事記——

7月20日，馬國亮、項堃被揭露批判。馬國亮的罪行是：把民盟上影支部雙手呈獻給陳仁炳，積極配合「章羅聯盟」，在短短的幾個月內，將上影民盟支部從原有的7人發展到了33人。並向黨委提出，要在攝製組內，各生產車間都有民盟的組織，口號是「黨、政、工、團、盟」，與黨支部、團支部、工會並駕齊驅，最後達到民盟自己辦一個製片廠的目的。儲安平提出的「黨天下」被批駁後，他說：「儲安平的意見多少也還是個意見。」在《人民日報》發表了《可注意的民盟動向》的社論後，他大為不滿，揚言要請盟中央通過組織表示抗議。5月28日，他在《文匯報》上發表了《走上宣傳會議的講臺》，文中說，他「既不習慣於阿諛奉承，也不慣於做多餘的歌功頌德」。他「要靠攏黨，黨的領導推開他；他向黨進忠言，就被判為藐視領導」。黨把「落後」的帽子當禮物送給每一個對黨有意見的人，總是「批評、批評、一連串的批評……」。項堃的問題不但有現行還有歷史，他1938年就和陳仁炳結識，為陳在當時的武漢合唱團當打手，打走了合唱團的團長夏某，由陳仁炳奪了領導權等等。

7月23日，上影公司科教製片廠職工揭發黨內右派分子周彥、蕭棠、趙國璋反黨小集團。

8月8日至10日，上海電影製片公司舉行職工座談會，揭露白沉的反黨、反社會主義的右派言行。

8月16至17日，上海電影製片公司再次舉行職工座談會，揭露白沉的反黨、反社會主義的右派言行。其主要罪名是：一，叛黨分子。1939年參加新四軍並入黨，1942年回到上海，因在某劇團中爭名奪利，被開除出黨。二，要求創作自由，反對外行干涉。如他「肆意刪改《南島風雲》劇本，把敵我鬥爭改為內部矛盾，我軍傷兵員之間勾心鬥角，對敵鬥志消沉，一副挨苦受餓的悲慘相。」在受到電影局的批評後，仍堅持錯誤，進行頑抗。經過海南島黨委和電影局負責同志的幫助，才勉強接受了意見，按照原來肯定的劇本拍攝。但在二次修

改中，仍不把護士長符若華當主要人物來處理，把她寫成一個幼稚、無知、無能的非常一般的人。後在領導的指導下，符的形象才立起來。後來，他把影片成功的功勞歸為己有，並到處宣傳他的反動經驗，說《南島風雲》是抗拒了領導上的干涉、不服從組織上的意見才成功的。三，反對思想改造運動的言論：「共產黨的思想改造，比國民黨、日本人的保甲制度有過之無不及，他們再厲害也不兜你的老底子」。四，要求民主自由，反對黨天下。[50]

陳歌辛（1914-1961）著名作曲家。對 3、40 年代的電影歌曲貢獻甚巨。1957 年 9 月被上影劃成右派，1961 年初，死於安徽白茅嶺農場。

9 月 17 日，《大眾電影》1957 年第 17 期發表上影廠沈浮、黃佐臨、白楊、張瑞芳、鄭君里、柯靈、金焰、何兆璋、袁文殊的署名文章。文章列舉了右派向電影事業進攻的五方面言論：一，抹殺成績，誇大缺點，歪曲事實，把人民電影事業描寫成漆黑一團，一無是處。二，把人民電影說成全都是「概念公式」、「千篇一律」，題材狹窄，不受觀眾歡迎，企圖以此動搖、取消電影為工農兵服務的方針。三，強調所謂「宗派主義」，在行政領導和藝術人員之間，黨與非黨之間，新老藝術家之間，挑撥離間，製造分裂。胡說電影界「積壓人才」、「浪費青春」，並且歪曲事實的性質，提高到「不關心人」，「不尊重藝術家」，不尊重電影傳統的高度。四，妄想推翻黨對電影事業的領導。五，無條件地提倡「票房價值」，「要求娛樂」，要求美的欣賞和享受。公開提倡倒退，為資本主義復辟掃清道路。[51]

　　9 月 23 日，音協上海分會和上影公司聯合舉行反右派座談會，會上揭發了上影作曲右派分子陳歌辛。[52]

　　9 月下旬：上影公司召開三個故事片廠全體職工七次集會對右派分子吳永剛進行了揭發和批判。[53]

徐桑楚（1916-），上海電影公司領導。在反右運動中，保下了趙丹、劉瓊等 17 人。

　　1999 年 3 月，狄翟採訪當時上影公司的領導人之一徐桑楚，談及反右時，徐說：「反右時，上海電影界劃了 46 名右派。但上面提供的數字遠遠不夠，他們是有名額比例的。他們訓斥說：『你們怎麼這麼少？最熱鬧最是你們搞的！』所劃的右派，有許多是大人物，吳茵、吳永剛、石揮……他們被降職、調離、勞教、監禁、很大的一片啊！這裡有意味的是，我們這些人雖是執行者，可心裡也明白不是那回事。確定右派是發動群眾揭發，領導甄別。被打的這些人，都是在『雙百』方針提出以後以及大鳴大放時期說了些話，寫了點東西。」[54]徐還談到寫《爐邊夜話》的徐韜、趙丹、劉瓊等 17 人也要被打成右派。上影保這些人：「若這樣打，全是右派，這些人全打光，上海就沒有電影了。上面不同意，直接追問：你們是不是右派？於是大家想辦法，開各種小會，批評幫助過關，總算把《爐邊夜話》一些人保了下來。」[55]

二、批石揮

　　在鳴放中，石揮是最活躍的人物之一──寫的文章最多，提出的問題也較尖銳，他被打成右派自在情理之中。政治運動的特點之一是

批判者對被批判者的全盤否定。石揮逃不脫這種命運。張駿祥的批判
文章是這樣開頭的——

> 石揮是電影界的極端右派分子。他反黨是有一貫性的。遠在上
> 海淪為孤島的時期，石揮就煽動人脫離當時黨領導的劇團上海
> 劇藝社，破壞劇運。解放以來，石揮隨時隨地，從講笑話、說
> 相聲到寫文章、拍電影，不放棄任何機會，千方百計地誣衊、
> 諷刺和咒罵黨，反對黨的政策和黨的文藝路線。在鳴放期中，
> 他更認為「翻身」的時機已到，猖狂地發表各種反黨反社會主
> 義的言論和文章，噴吐出蘊蓄在他胸中的毒液。[56]

鄭君里也把石揮看成是「老右派」，解放前就「一貫仇視黨所領導
的進步戲劇、電影活動，做了不少分裂和破壞的醜事」，解放後，在他
編導的電影、寫的文章、演出的相聲、甚至他日常的調侃裡，「發射過
無數攻擊新人新事新社會的毒箭」。[57]

政治運動的特點之二是歪曲、誣衊被批判者的一切活動。但是「全
部憑空捏造的事，是並不多見的。多半是有那麼一點風，有那麼一點
影，有那麼一句話半句話，即拿來作為根據，再依需要隨意解釋。如
果這材料還不十分合用，可以加以剪裁之後再作解釋，剪裁的面目全
非，解釋到顛倒是非」。[58]石揮集編、導、演於一身，在表演上的成就
最高，在 40 年代的上海被譽為「話劇皇帝」。他用一個非常通俗生動
的字——「滾」總結自己的表演經驗，其意思無非是長期地、全身心
地從事表演實踐。批判者抓住了這個「滾」字大做文章。趙丹、瞿白
音這樣寫道——

> 石揮用盡心機，千方百計地迎合當時的資產階級和城市小市民
> 層觀眾的落後的趣味，落後的思想意識，贏得了他們的笑聲、
> 掌聲。他有著一個「滾」的中心思想，即「票房價值」。他時

常誇耀地說，觀眾「吃」什麼，我就「賣」什麼，只要觀眾「叫好」就「給足」。[59]

文章接著說，根據同志們揭發的情況，石揮出身於一個破落的大地主家庭，最早是一個「五分鐘」演員，後來混進上海劇藝社，在黨的培養下，演了文天祥，一舉成名。他從此驕狂起來，在劇社製造糾紛，企圖把社搞垮。後來進了「苦幹劇團」，同樣製造分裂，把「苦幹」拉垮了。與此同時，他買通小報，吹捧自己，給自己加冕為「話劇皇帝」。解放前夕，他做了演出的老闆，剝削同行。還做過投機倒把的棉紗交易，穿著美軍的軍服，任意打罵三輪車工人，或是裝成日本人嚇唬人。解放後，「黨耐心的教育他，爭取他，給他

石揮，1957 年 11 月中旬被打成右派，大會批判後失蹤。翌年上半年在上海吳淞口發現一具男屍，經公安局鑑定，確認是石揮。

重要的創作任務……可是他欲壑難填，大聲的叫囂『黨埋沒人才』，『不尊重傳統』，『扼殺創作意志，沒有自由』，『新社會只叫人說假話』……他到處放火，到處造謠誣衊，挑撥離間，向我們黨和人民猖狂進攻」。作者得出結論：「這就是石揮成功之路的概述，是他的『滾』的哲學內容和手段」。[60]

數年後，瞿白音和趙丹先後遭到了同樣的揭發批判，同樣的歪曲和誣陷。

批判文藝人自然要聯繫他們的作品，石揮導演的《霧海夜航記》成了批判者的靶子。這部歌頌人民解放軍，歌頌社會主義的電影，在批判者那裡成了一幅反動的群醜圖。這方面的代表作是趙明的《從〈霧

海夜航記〉看石揮反黨反人民的才華》。作者在分析了這部影片中的主
要人物之後做了這樣的總結——

> 綜觀以上全部人物形象有幾個鮮明的特點：一、這些人都或多
> 或少的帶有幾分肉體或精神的創傷，心情是陰暗的。二、他們
> 都是一些神經脆弱、歇斯底里的瘋人，在危難面前都失去了理
> 性。三、他們都是極端個人主義者，喪心病狂，自私自利。總
> 結起來，他們都是不健康、不正常的人；病態和變態的人。這
> 就是石揮眼中的新社會裡的新人物！他們帶著傷痛的心活
> 著，盲目地瘋狂地愛著，痙攣地掙扎著，惡毒地掠奪著，這就
> 是他們的生活寫照！[61]

這裡，作者忽略了一個重大事實——新中國的電影都是經過主管
領導嚴格審查之後才能拍攝的。也就是說，電影局領導是石揮的黑後
臺。這個在反右中無法實施的邏輯，九年後得到了廣泛的應用。

在上影召開第一次對石揮的批判會之後，他就失蹤了。人們傳聞，
石揮叛國投敵，逃到了香港。一年後，人們在寧波海邊發現了他的屍
體——就在那天晚上，年僅 42 歲的石揮踏上了「民主三號」，在該船
從上海駛向寧波的途中，跳進了漆黑的大海。「我再也不能演戲了」是
他留下的最後一句話。

三、批吳永剛

吳永剛是一位著名的資深導演。解放前導過二十多部電影，其中《神
女》、《壯志凌雲》頗受好評。解放後導過《哈森與加米拉》、《秋翁遇仙
記》等影片。他獲罪的原因有三，第一，他是在鳴放中寫過 3 篇文章：
《政論不能代替藝術》、《春天解凍有感》、《解凍隨感錄》，主旨是批評
教條主義，呼籲創作自由。第二，他是民盟盟員，是在鳴放期間比較活

躍，與民盟中的沈志遠等被定為右派的人聯繫密切，曾主張建立「民盟電影分廠」。第三，他給上影廠和電影局的領導提過一些意見。

　　為了批判他，8 月至 9 月下旬，上影公司曾 7 次召開江南、海燕、天馬三個故事片廠的全體職工大會，《解放日報》、《中國電影》、《大眾電影》等報刊也發表多篇文章揭露他的右派嘴臉。在這些文章中，鄭君里、于伶、陳西禾的文章值得一提。

　　鄭君里在吳永剛的鳴放文章上下了功夫——

吳永剛（1907-1982），上影導演。1934 年編導《神女》成名。1957 年因撰寫《解凍隨感錄》，批評電影管理中的「一把火主義」和「一鋤頭砍掉主義」，被劃為右派。

吳永剛的三篇文章拐彎抹角，話裡有話，我們不附會，不臆測，就事論事加以歸納，他的論點主要的有三個：一、教條主義一筆抹殺解放前的電影遺產；二、教條主義用教條加之於電影創作家身上，所以產生許多千篇一律的作品；三、教條主義支配著整個電影事業（藝術的、技術的、行政的），拿教條塞進觀眾的腦子裡，所以觀眾不要看中國電影。[62]

　　鄭君里就此發問：「那麼誰推行了教條主義呢」？他徵引了吳永剛的一段話：「有些人以護花使者自命，愛花心切，不免用揠苗助長、戕賊生機的方法來處理細緻的藝術問題，也就是用教條主義對待細緻的文藝領導問題。」於是，鄭君里找到了答案：「他的矛頭露出來了：推行教條主義的不是別人，是文藝領導。」「這樣，（吳永剛）把他的毒箭射向中國共產黨。」[63]

　　根據這個邏輯，鄭君里跟吳永剛「擺事實，講道理」。「第一，吳永剛攻擊黨和藝術領導用教條主義——即他所謂『簡單而粗暴的一把火燒掉主義與一鋤頭砍掉主義』來摧毀解放前遺留下來的電影遺產，這是不是事實呢？」鄭君里舉了三方面的例證，第一個例證是：「黨對解放前官辦和私營電影公司全部人員採取了『包下來』的政策……拿吳永剛自己來說，解放後，他導演了四部電影、一部話劇，國家給他『藝術二級』的待遇，高級知識分子的待遇，出席中共中央宣傳會議，最近還配給了花園洋房。」第二個例證是：「黨十分重視解放前的電影作品，從 1956 年開始，在全國範圍有計劃地放映「五四」以來的優秀影片如《一江春水向東流》、《馬路天使》、《桃李劫》等等。」第三個例證是，國家「已經興建並將繼續興建一些完全現代化的廠棚，拼拼湊湊的機器修整好了，和許多新置的器材一起組成了一個龐大的現代化的工業」。[64]

　　鄭君里的三個例證全是偷換概念。吳永剛所說的「一把火燒掉主義」和「一鋤頭砍掉主義」指的是新的電影體制對導演中心制、票房價值等規律的全盤否定，「包下來」的政策，包的只是人，並沒有包下來藝術規律。何況，「包下來」的政策本身就違反藝術規律。實踐證明，把電影人從自由職業者變成「單位人」，把自由競爭變成「大鍋飯」對電影事業有百弊而無一利。第二個例證不但偷換概念，而且欲蓋彌彰。放映老電影與尊重藝術規律雖有聯繫，但畢竟是兩回事。放映舊片為了貫徹「雙百」方針。《中國電影》的編委賈霽對此做過解釋：「『百花齊放』是為發展文化和科學所必要的長時期的方針。今天放映各種內容，各種風格的過去的電影，正是在電影部門工作中開始執行這個方針的具體方面和步驟之一。」[65]也就是說，這一舉措是為政治、為形勢服務，而不是為繼承傳統、服膺藝術規律服務。說其欲蓋彌彰，是因為，建國 7 年了才想起來放映老電影，這不恰恰證明 1956 年以前傳統被「一鋤頭砍掉」了嗎？第三個例證除了偷換概念之外，還弄巧成

拙──電影廠設備的現代化並不等於觀念的現代化，更不等於遵守藝術規律；設備比解放前好多了，可生產影片的數量每年僅及舊上海的十分之一，質量呢，公式化概念化如影隨形。

　　經過如此這般的偷換概念之後，鄭君里指出了吳永剛的用心：「一方面污蔑共產黨火燒電影遺產，一方面提出他自己的接受遺產的主張」。[66]為了說明吳的主張，鄭引證了《解凍隨感錄》中的一段話：「舊社會留下的遺產，我們不妨拿來加以改造與使用，化有毒為有益。」鄭君里得出結論：「實質上他是要把毒草打扮成鮮花！」[67]

　　著名劇作家于伶採用的是否定一切的手法，他把吳永剛解放前 17 年間拍的 25、6 部電影全部翻了出來，分成五類：第一類是「內容有一定的進步意義，藝術上也有相當成就」的《神女》和《壯志凌雲》。但是，于伶強調：這一成就是在「靠攏黨、在田漢、聶耳、夏衍和『左翼劇聯』的同志們幫助和影響下」取得的。第二類「是有明顯錯誤和反動思想的影片」，如《浪淘沙》和《忠義之家》。第三類是宣揚「沒落階級的意識形態」的影片，如《胭脂淚》、《鐵窗紅淚》等。第四類宣傳「庸俗陳腐的觀念，虛無主義、改良主義」的影片，如《人與鼠》、《迎春曲》等。第五類是「逃避現實、投機取巧」的歷史故事和民間故事片，如《精忠報國》、《林沖雪夜殲仇記》等。[68]總之，除了第一類之外，其他四類作品全是糟粕。換言之，如果沒有黨的幫助和影響，他吳永剛就毫無成就可言。于伶重點分析了《迎春曲》和《精忠報國》兩部影片。

　　《迎春曲》雖然接觸到了「發勝利財者和放高利貸者的罪惡」和「一般市民的生活痛苦」，「可都沒有入情入理地真實動人地描寫」。「對於善良人，雖然也有同情，可是他的所謂善良與同情，只附寄在個人主義的朦朧的理想上」。當時（1947 年）國統區的人民正處在水深火熱之中，反美帝暴行，反內戰、爭民主、要自由的學生運動和群眾性民主運動如火如荼，而吳永剛卻「披著進步的外衣」在宣揚「虛無主義思想」。[69]

《精忠報國》「篡改宰割了岳飛」，對「岳飛的一生忠烈，壯志未酬，死於漢奸之手的史跡，至大至剛之氣」毫無表現。「吳永剛去其精華，取其糟粕」，「把岳飛降低為『模範軍人』」，「有意不接觸到遺臭萬年的漢奸秦檜」，是為汪偽組織的漢奸開脫。總之，這部影片的社會效果是極其有害的。它反映了導演的懦怯，極端個人主義的名利觀念、投機取巧和政治思想反動性。[70]

陳西禾的高明之處是把吳永剛和胡風的話摘錄出來，進行對比，對比後的結論是：「我們已可看出這兩個人在這些論調上是怎樣的不謀而合了」。[71]

打成右派之後，本來由吳永剛導演的《林沖》改成了由舒適導演，吳永剛叨陪末座，成了一般工作人員。1958 年 4 月，周恩來到上影審看《林沖》，在看片室，看見吳永剛遠遠坐在後面，周恩來舉手招呼他，請他前面坐。吳永剛不動，徐桑楚看著心酸，可憐他，硬把他拉到前面。[72]吳永剛是可憐，但在這不識趣的執拗中，還透露著做人的風骨。他是幸運的，還沒有完全喪失導演的資格，在「文革」前仍舊導了兩部片子——《劉三姐》（1960）、《尤三姐》（1961）。「文革」後，他將滿腔悲憤化做《巴山夜雨》（1980），而批判他的鄭君里卻在 1969 年死於江青之手。

第三節　長春電影廠的反右

一、概況

在反右派運動中，長影廠這個新中國建立最早，生產影片最多的製片廠，也顯出了三個鮮明的特色，特色之一是出了兩個「反黨集團」

——以沙蒙、郭維為首的反黨集團和劉正譚、方振羽為首的長影樂團反黨集團。特色之二是，它生產了兩個黨內、業內級別最高的右派——沙蒙是廠黨委委員、中影聯副主席、主席團委員，著名導演；王震之是電影劇本所所長，中影聯主席團委員兼理事，著名編劇。特色之三是，別的右派都是因言獲罪，呂班則是因片獲罪，而且使他獲罪最重的影片還沒有公映。

亞馬，時任長影廠廠長、黨委書記。

　　請看長影廠反右派運動中的大事記——

　　7 月 19 日，長影廠揭露批判右派分子編輯處的段洪先，樂團的方振翔。[73]

　　8 月初，長影廠的沙蒙、郭維、呂班、荏蓀等被黨委定為「小白樓」反黨集團的中心分子。

　　8 月 19 日至 22 日，長影廠連續召開有編、導、演參加的 400 多人的全廠反右派鬥爭大會。參加者揭發、批判了呂班的反黨、反社會主義的言行。

　　8 月 30 至 31 日，長影廠舉行對沙蒙、郭維的說理鬥爭大會。

　　8 月下旬，長影樂團黨委將劉正譚、方振羽、楊公權在鳴放中的活動定為反黨集團。

　　9 月 6 日，長影廠導演組召開反右派鬥爭大會，批判沙蒙、郭維、呂班等人。

二、批呂班

　　呂班因諷刺喜劇而揚名，又因諷刺喜劇而獲罪。呂班一共拍了 3 部諷刺喜劇：《不拘小節的人》、《新局長到來之前》和《沒有完成的喜劇》，前兩部在反右之前完成，因此得以公映，《沒有完成的喜劇》在

反右期間完成，遭到了禁映的命運，僅作為內部批判在北京電影系統放映。《不拘小節的人》諷刺的是作家文人，既無傷大局，又難以顯隱發微；《新局長到來之前》諷刺的是黨員科長和機關內的腐敗作風，《沒有完成的喜劇》諷刺的是文藝批評家、黨內官僚和醜惡的社會現象。最後一部拍於鳴放之際，被視為建國以來最猖狂、最惡劣，「以至無法進行修改而停止放映的」極端反動的作品。[74]於是就成了批判的重點。電影局和中影聯為批判這部影片開了三次大會，可見其重視的程度。

　　在眾多的批判文章中，蔡楚生在批判大會的總結發言最具有概括性和殺傷力，請看他對《沒有完成的喜劇》情節結構的介紹和思想定位——

> 這部作品，從兩個所謂的「滑稽演員」到製片廠起，請一個批評家「易浜紫」看他們演出的三個節目：「朱經理之死」、「大雜燴」、「古瓶記」，而在每一個節目與節目之間，則貫串著「易浜紫」與作者的批評與反批評，最後，則是作者把這個他認為是眼中釘的「易浜紫」，用後臺佈景中的「一棒子」給「打死」為止。作者所處理的貫串在三個節目之間的所謂辯論，就像一根鎖鏈一樣拴著三條惡狗，張牙舞爪地向著新社會、向著黨、向著人民做著瘋狂的咆哮和攻擊。如果說這個作品有什麼主題思想，那麼反黨、反社會主義就是它的主題思想了！[75]

　　做了這樣的定位之後，蔡楚生在「呂班對新社會的仇恨、誣衊和攻擊」的小標題下介紹了這三個節目——

> 在第一個節目「朱經理之死」中，寫了一個什麼「企業」……有一個姓朱的朱經理，有一個姓楊的楊秘書……這兩個姓都是諧音，因演經理的是個胖子，所以姓朱，其實就是「豬」；因演秘書的是個瘦子，所以姓楊，其實就是「羊」。在這個機關

裡頭，上級是其蠢如豬，下級是可憐而受壓迫的羊，這就是右派分子心目中我們機關裡的上下級、領導與被領導的關係。簡單地說，這裡沒有人，只有畜牲！

這個朱經理是怎樣一個人呢？他是一個腸肥腦滿的、百分之百的資產階級分子和騎在人民頭上的官僚。他作威作福、奢侈豪闊、胡作非為到了荒誕不經的程度。他修了一個官僚資產階級的官邸也沒有那樣闊綽的、有著大理石柱子、打蠟地板的、富麗堂皇的大禮堂。但這還不夠，雖然圖樣上沒有，他還要秘書「獨立思考」，要他明天給修上一個大舞臺……

朱經理對楊秘書在大禮堂中所給佈置的兩個「哈哈鏡」「倍加讚揚」……他們兩個就在禮堂的哈哈鏡前舞呀舞著，做著奇醜的、令人嘔心的怪樣。朱經理還嫌兩個鏡子太小，要楊秘書再派專人到上海去買幾個……呂班就是這樣要把我們的機關捏造成為大世界的「遊樂場」或「動物園」……

在朱經理因誤傳而被認為「死了」以後，朱對楊所寫的悼詞，覺得「整個看來，基本上還不錯」，但是，要他改成這樣：「安息吧！朱經理，你將永遠活在我們心裡，你的名字將永垂不朽，萬古流芳。」呂班又用楊秘書反過來恭維朱經理說：「改的太好了，您真是天才呀！」呂班在這裡把這些美好的、用以歌頌英雄烈士和天才們的詞句，加以如此惡劣的醜化，轉以歌頌這些「畜牲」，真不能不令人覺得「神人共憤」！

在第二個節目「大雜燴」裡頭，那個瘦子演員又被叫做小侯了。姓侯原沒有什麼不好，但這裡姓侯卻是作為猴子來解釋的……呂班的目的是在「醜化」新社會，因此又是一個「畜牲」！這個小侯是怎樣的人呢？在他的身上，怎麼樣也找不到新社會的

氣息和影子⋯⋯但這個被呂班從舊社會「請」到我們新社會來
的阿飛人物，卻是肆無忌憚，公然旁若無人地在那裡胡吹亂
扯，而他們所表演的那種肉麻惡俗的歌舞居然還會受到「熱狂
的歡迎」！

在第三個節目「古瓶記」中，又出現了老大、老二這兩個「新
社會的幹部」。但是他們除了穿著幹部服之外，在精神品德上
正如後邊所表現的，老大是狗熊，老二是猴子，同樣還是「畜
牲」。如果說，一般右派分子罵我們共產黨人「六親不認」是
不合事實的，那麼，呂班在「古瓶記」中所表現的，對我們的
幹部所作的惡毒的攻擊，和對那種禽獸都不如的罪行的刻劃，
應該說是到了「集其大成」和「登峰造極」的地步了。[76]

更「惡毒」的是，呂班在這部影片中塑造文藝批評家「易浜紫」──

呂班之流給這個批評家所起的名字叫「易浜紫」，就是充滿著
惡毒的含義的：「易浜紫」的諧音是「一棒子」，也就是指黨對
作品的批評都是「一棒子打死」之意。其次是他的形象：他戴
著兩千多度的近視眼鏡──這顯然是形容他「泥古不化」和「鼠
目寸光」；他隨身帶著許多厚厚的理論書籍，以供他「背教條」
時的查對；他像一個迂腐的封建老學究，又像一個慣於逢迎吹
拍的市儈；他的性格頑固又執拗；他的談吐是拉腔拉調，怪聲
怪氣；他的神態是故弄玄虛，裝模作樣；他的形象總的給人以
面目可憎、恬不知恥的感覺。這就是呂班給我們黨負責文藝事
業方面有極大成就的領導同志所塑造的──而其實是捏造的
形象。而且，據說，這個形象還是有所根據的，是依照某些同
志的形象加以醜化、歪曲和捏造的。光從這一點，也就可以看
出右派分子呂班之流的居心是怎樣的狠毒了。[77]

按照政治運動的遊戲規則，下一個程式是為呂班的墮落尋找解釋。批判者需要為人們回答這樣的問題——為什麼這位 1938 年就去了延安的老黨員變成了右派？為什麼扮演過《橋》中的黨支書，導演過《呂梁英雄》、《六號門》、《英雄司機》，給人們留下「較好印象」（蔡楚生語）的革命者變成了黨的叛徒？

吳天從他的本性上找到了答案：「呂班在舊社會是個流氓習氣非常濃重的人物，他參加革命並未獲得什麼改造。他在舊社會看來的學來的流氓把頭作風一旦遇到機會便施展開來。當組織不讓這樣做時，他便仇視黨，向黨進攻」。[78]蔡楚生從歷史上找到了原因：呂班是「一個慣於亂說亂動的極端自由主義者，也是一個江湖氣和流氓氣十足的上海灘上的小流氓」。他得出與吳天同樣的結論：「呂班在舊社會中所受的教育和已形成的、根深蒂固的、帶有封建把頭和洋場流氓習氣的小資產階級思想根源，則是始終都沒有獲得徹底的改造」。「他所以能幹些較好的事，是因為在充滿著革命風暴和戰鬥行動的情境中，在黨和人民的監視和督促下，使他那種不好的思想意識沒法抬頭、沒法使出來，而被暫時壓抑下去了」。[79]

在拍《新局長到來之前》的時候，呂班就坦言，因為清規戒律太多，「怕拍不好，怕弄巧成拙，怕弄得『低級』了，趣味庸俗了，怕諷刺不準確，尺寸掌握不對，輕重配置不當，怕歪曲了現實，怕把諷刺變為誣衊，怕……這倒不是我一個人在怕，事實上怕的人大有人在。」[80]經過這場顛倒是非的批判，此後的影壇變得更加害怕，更加謹小慎微，不必說諷刺喜劇，就連喜劇這一類型也完全絕跡，60 年代初出現的「歌頌性喜劇」其實只是打著喜劇的招牌歌功頌德罷了。

呂班死於「文革」結束之年，從 1957 年到 1976 年，在幾近二十年的時間裡，這位優秀的喜劇導演喪失了創作的權力。反右運動扼殺的不僅僅是一個呂班，一個片種，一個「春天喜劇社」，而是人的正常情感、民族的精神文明、社會的文化需求。

三、沙蒙、郭維反黨集團

作為長影右派中的顯要人物，沙蒙和郭維有很大的不同，沙蒙比郭維年長 16 歲，早在 30 年代就成為左翼戲劇中的一員，後轉向導演，拍攝了《夜半歌聲》、《十字街頭》。抗日戰爭爆發後，參加救亡演劇隊，1944 年到延安，1948 年到東影，導演了《趙一曼》、《上饒集中營》、《上甘嶺》等影片。在新中國的導演隊伍裡，他是一個資深黨員導演。郭維是電影界的「紅小鬼」，15 歲（1938 年）參加革命，16 歲入黨。他善於學習，很有藝術天分，在短短幾年的學習和實踐，他就以《董存瑞》一片躋身名導演之列。可以說，他是黨一手培養起來的新中國的導演。在被打成右派的時候，沙蒙 50 歲，郭維 34 歲。

他們的主要罪名有兩個，一個是組織了「小白樓反黨集團」，一個是成立了「創作集團」，並提出了改革方案。「小白樓反黨集團」無非是「糾集」導演開了幾次「黑會」，洩露了黨委開會的內容，以壁報的形式給黨委提了意見。總之是事實簡單，扣了帽子之後就找不到深文周納的空間。所以，批判者都把反黨集團作引子，將矛頭指向他們對黨委的意見和改革方案上去。吳天的文章可為代表。

吳天從五個方面剖析了沙蒙、郭維的「反動觀點」——

一，突出導演，否定領導，鼓吹藝術家治廠。吳天以其言論為證：「（沙蒙）廠的成績是導演和攝製組的」，「長影過去的成績領導沒有份。」「（郭維）長影一兩千人都是吃誰呀？還不是吃這二十多個導演和二百多個演員的血汗。」吳天以電影是綜合藝術為出發點，指斥他們貶低其他工種，「儼然是當年電影公司的大老闆，把工人自己的勞動收入說成是別人的恩賜」。把社會主義的勞動者「分成高低尊卑若干等」。[81]突出導演，也就是否定領導，而成立創作集團則是否定領導的鐵證——

他們攻擊領導、企圖搞掉領導的方法是把領導劃為「外行」，
於是便說領導不了他們……只有導演（也就是他們）來領導，
才有辦法（這就是藝術家治廠的濫調）。……在他們組織「創
作集團」時，他們扔掉局、廠這兩級實際上已有好幾年製片經
驗的領導，而決定直接歸省委領導。這種企圖自然是「司馬昭
之心路人皆知」的。他們「創作集團」的綱領裡，明確地記載
著，他們的集團與製片廠是甲乙方的關係，一有不合，他們便
可以到別的廠「加工」去。他們自訂主題計畫，發行權歸集團，
人事也歸集團，甚至「自成黨支部」。他們最高的權力機關是
全組大會，而領導則是團委會（即藝委會）……他們想以藝術
代替政治，事實上是導演藝術的破滅，他們不是在搞創作而是
在搞分裂活動。[82]

　　二，以提高質量為名，反對制度規定。抹殺政治標準，要求創作
自由，追求個人利益。吳天承認，電影廠的制度規定有些不合理，但
是它的總的精神是「一切藝術創作都得服從生產規律」。吳天認定，沙
蒙、郭維反對的正是這個精神：「拍電影在他（沙蒙——本書作者）
不是為了創造出可以教育人民的東西，而是為了對抗領導。由此可見，
他所標榜的『藝術至上』、『質量第一』是假的，是反黨的代名詞。」[83]
吳天還分析了他們所說的質量——

實際上，政治標準早在沙蒙、郭維評論電影藝術時一筆勾銷了。
郭維在長影到處宣稱：「不論白貓、黑貓，只要能逮耗子就是好
貓。」他的意見是：不論你怎麼說，能拍出叫座的片子來才是
真功夫。思想好也罷，不好也罷，都沒什麼……他曾公開對人
講：「學習了馬列主義，也拍不了好片子」。可見在他們的所謂
「質量」之中是並不包括什麼思想性的。他們是想在「質量第
一」的外衣之下篡改黨的文藝批評方針，把電影藝術的靈魂（政

治內容）輕輕抽掉。他們是在假借「反對電影的質量低下」和
「反對公式化、概念化」的名義下進行偷天換日的勾當的。[84]

　　三，鼓吹票房價值，走資本主義道路，成立創作集團，企圖以電
影為謀利工具。吳天說，因為《董存瑞》和《上甘嶺》賺了錢，所以，
他們對於影片的票房價值就熱衷起來，算來算去，他們覺得「國家所
得太多，而他們自己卻拿得太少，因此他們便想盡一切辦法把影片收
入攫為己有。」「他們用資本主義社會的一套來看待電影生產」，以集
體所有的名義來「掩蓋那醜惡、骯髒的本質」。[85]郭維在 1957 年第 1
期《大眾電影》上曾說過一段話：「導演應當熟習觀眾的心理……對它
的上座率要有充分的估計。有些人羞於談票房價值，這是不對的，因
為票房價值與政治價值、藝術價值三位一體，很難機械地分開。如果
一部影片的上座率很低，那就意味著觀眾不喜歡它；如果觀眾不來看
電影，那麼它的政治價值與藝術價值也就很難發揮了」。吳天引了這段
話之後，發表了如下的評論：

　　　　一個導演不去研究自己所拍的影片將來在觀眾中所起的影
　　響，而熱衷於「熟習觀眾的心理」，以求得對「上座率有充分
　　的估計」，這是一種什麼導演？他和資本主義社會裡電影公司
　　老闆所雇用的導演，挖空心思在「生意眼」上轉念頭又有什麼
　　不同？[86]

　　四，反對官僚主義，反對電影體制，反對社會主義。這裡，吳天
有一個巧妙的邏輯推理──「沙蒙、郭維既然要走資本主義道路，他
們當然認為我們一切的制度、體制、辦法、規定都不『合理』。因此沙
蒙在他的筆記本上大書：『打倒一切不合理的各種制度』，」通過扣帽
子，抽掉了「不合理」這個關鍵字之後，吳天根據沙蒙、郭維在鳴放
中的言論──「（郭維）有官還有僚，才構成官僚主義」。「官僚主義維

護了現在的體制，而體制又鞏固了官僚主義」。「（沙蒙）培養了一批僚
來控制、干涉創作，並制訂一些企圖扼殺電影藝術的各種制度」。「電
影局的官僚主義擺弄電影事業數萬生命」。[87]得出結論——

> 他們是這樣刻骨銘心地仇恨現在的體制的……他們對於整個
> 社會制度是不滿的……他們深深知道，只有反掉社會主義制度
> 現有的一切，才能實現他們自己的「理想」，他們的「創作集
> 團」……他們是把這個集團當做與黨分庭抗禮的理想國時，他
> 們在綱領裡醒目地寫著：（一）「一切下放」——在政治上取消
> 黨的領導；（二）「盈虧自負」——在經濟上要求獲得最大利潤；
> （三）「文責自負」——在藝術上要求絕對自由。[88]

五，組織上入黨，思想上沒有入黨。吳天指出，沙蒙和郭維都是
有十幾年黨齡的老黨員，可是他們違背了黨章，黨章上說：「鞏固黨的
統一是每一個黨員的神聖職責，在黨內不容許有違反黨的政治路線和
組織原則的行為。」而他們卻分裂黨，「甚至把黨看成與黨員對立的集
團。」「把我們黨說成一人當道的封建王朝。」[89]吳天舉荏蓀為例——

> 沙、郭集團的軍師荏蓀已往在亞麻廠犯錯誤，在黨報上披露
> 時，他說這是「為了黨的威信，犧牲個人」。在他們的心目中，
> 黨的威信不是在於正確的領導，而是在於犧牲個人，這是一種
> 什麼原則呢？好像犯錯誤的不在他而在黨。我們的黨是這樣的
> 嗎？荏蓀這種說法不僅想開脫自己而且暴露了他對黨的看法
> ——黨沒有原則，只有權術。而沙蒙則認為黨的政策推行，只
> 是「利用黨的威信」。[90]

在反右運動中，吳天表現得格外積極，除了批判沙蒙等人外，呂
班也是他重點的批判對象。這一表現贏得了應有的回報——1958年2
月15日，中影聯舉行第三次主席團委員擴大會議，吳天當上了主席團

委員。剛剛當了不到一年的影聯副主席沙蒙被拿下，郭維也不再是理事。就在吳天當上主席團委員的前一天，毛澤東視察長影，在人們的萬歲聲中，一位雙目失明的樂師，突然看到了毛主席的灰大衣。[91]6 年後，沙蒙憂憤而死，郭維至今健在。

郭維（1922-）導演。1938 年入陝北公學，1939 年加入中共。1957 年被長影黨委劃為右派。代表作品：《董存瑞》、《花好月圓》、《笨人王老大》。

在回憶往事的時候，郭維對反右時的批判做了澄清：「創作集團並不是我們的發明，而是電影局的發明。當時蔡楚生率團到南斯拉夫等國考察，回來後提出『三自一中心』——文責自負，自負盈虧、自由結合，導演中心。這個精神傳達到廠裡，亞馬廠長不太同意，但也只能執行。我當時正在拍《花好月圓》，沙蒙正在拍《黨的女兒》，沒有時間，可王闌西局長要求我們做個示範，開一個頭。於是我們開了一次會，我們不知道自負盈虧怎麼搞，還請來了幾個曾經在私營電影公司呆過的人，向他們請教如何計算成本，如何回收等等。但後來都忙，就放到了一邊。當時，我把《花好月圓》的劇本給亞馬看，亞馬說，文責自負了，你別找我。我說，作為廠長你可以不看，作為朋友，你還是幫我看看。亞馬這才看了。後來把所有的責任全推到我們頭上，我們替王闌西、陳荒煤背了 21 年的黑鍋。右派改正後，有一次我跟陳荒煤提起此事，陳說，算了，這麼多年的事不要再提了。經過了這麼多年的打擊蒙冤受屈，我不願意再回憶當年的事，過去都忘了。我只記得怎麼夾著尾巴做人。」「不當戰爭販子」，是反右中給他扣的罪名

之一。郭維解釋了這句話的真正來源：「反右前，我當時正計畫拍《劉胡蘭》。電影局派團去捷克的卡羅維·發利電影節，我在其中。電影節上戰爭片人家不愛看，蘇聯當時正在搞『三和一少』。我們拿去的《董存瑞》，評委沒人舉手，我當時也是評委之一。回來彙報，亞馬說，你別當『戰爭販子』了，回去搞趙樹理的《三里灣》吧……《三里灣》的劇本交廠裡審查時，我開玩笑說，這回我不當『戰爭販子』了。結果就成了我的罪證。反右時，我沒說這話是亞馬說的，『文革』時又找我，我說了。亞馬承認了。」關於他的另一個罪名「大流氓」的來歷，郭維說：「拍《花好月圓》的時候，我主張不讓女人穿免襠褲，服裝師問我怎麼給女人設計衣服，我說了一句：原則上是該鼓的地方鼓起來。也就是突出女性身體線條的意思。」

　　郭維是幸運的，雖然被打成右派後，從藝術四級降到七級，但總還能當導演。1961 年他想將烏蘭巴幹的小說《草原烽火》拍成電影，因察覺到史實有誤，跟廠領導請示決定不拍。後來，為籌建保定洗印廠，為香港市場拍了古裝戲《鍘美案》。此後，又拍了根據王願堅的小說《親人》改編的電影。這兩部影片先後受到批判，前者的罪名是「歌頌清官」，後者的罪名是宣揚資產階級人性論。「文革」中，他被發配到幾裡外就是原始森林的長白山六道溝，歷盡人間艱辛。「文革」結束後，他執導了兩部電影，一是據陳登科等人寫的小說《柳暗花明》改的同名電影，二是《笨人王老大》。後者沒有通過電影局的審查，修改後也僅得到「有限制放映」的待遇。1989 年後調到北京影協，任黨組書記，常務副主席，書記處書記。後心臟不好，休息，掛職。1998 年退下離休。[92]

四、小結

　　1957 年 10 月，三個多月的揭批活動告一段落，反右派運動進入組織處理階段。10 月 15 日，中共中央發出《劃分右派分子標準的通

知》。全國被劃為右派分子的共 552,877 人，佔全國大學畢業人數的四分之一。因電影獲罪的業內外人士，有民盟上海副主任委員陳仁炳、文藝報藝術部主任的鍾惦棐、記者羅鬥、周文博、戲劇界劇作家的吳祖光、北京有電影學院孫明經、呂錦瑗、陳卓猷、陳明、李景波、郭允泰、張瑩（董存瑞中扮演趙連長）、巴鴻、管宗祥、劉宗、金鳳、袁思達等。新影廠的拾立亭、段仲深、王水、李定遠、宋永源、張樸，長影的沙蒙、郭維、呂班、王震之、方化、段洪先、荏蓀、劉正譚、方振羽、楊公權、呂小秋、曾亞傑、郭德盛等。上影的吳永剛、石揮、吳茵、白沉、馬國亮、項堃、周彥、蕭棠、趙國璋、沈默君、戴潔等。

　　翌年 2 月 15 日，中影聯舉行第三次主席團委員擴大會議，會議的內容之一，是討論撤銷和停止聯誼會主席團委員和理事中的右派分子的職務問題，並以投票方式徵得全國理事同意。會議決定：一，撤銷沙蒙的副主席及主席團委員職務（保留其理事職務）。二，撤銷石揮、陳維文、呂班三人理事職務；撤銷戴浩的組織部副部長職務；開除上述四人會籍。三，撤銷吳永剛、吳茵、吳祖光、方詩、李景波、周彥、郭維、馬國亮、孫明經、陳天國、項堃、鍾惦棐、沈默君等 13 人的理事職務。因主席團委員王震之已去世，免除其主席團委員和理事的職務，大會補選了主席團委員。至此，反右運動基本結束。等待著中國電影人的是「大躍進」、「三年困難」和新一輪的文武之道。

　　反右派運動改變了中共的路線，回歸到「以階級鬥爭為綱」[93]也就是烏托邦社會實驗上去。這一實驗以共產主義理想為其表，以不斷革命的激進主義為其裡。其特徵表現在政治上是「興無滅資」，經濟上是「一大二公」，思想上是「不斷改造」，文藝上是「為政治服務」。支撐這一實驗的是一體化和一元化。這一實驗僅僅進行了 8 年，就產生了巨大的、層出不窮的社會矛盾。毛澤東提出「雙百」方針意在通過有限的開放緩解矛盾，鞏固一體化和一元化。但是，在一個全能封閉

的社會裡，這種有限的開放非但不能緩解矛盾，反而會威脅到一體化和一元化，威脅到他的理想和實驗。毛澤東大舉反右的原因正在於此。

長影今年表現工农兵題材的影片占73%

本刊訊 長影于四月中旬召开了总編会議，討論今年影片生产的題材比重。 計划今年將拍攝反映工人生活的影片「工地一青年」、"女瓦工"等五部；反映祖国农村建設、农民生活的有"女社長"、"刘介梅"等十一部；反映部队生活軍事題材的有"云霧山中"、"列兵邓志高"等六部。計表現工农兵題材的影片占全年影片产量的73%。如果加上五部描写革命历史斗争为題材的影片在內，全年生产的影片，將有90%是表現工农兵的。

中国电影工作者联誼会
撤銷、开除沙蒙等右派分子职务和会籍

本刊訊 中国电影工作者联誼会于2月15日举行第三次主席团委員扩大会議，曾就停止和撤銷主席团、理事中右派分子的职务問題进行討論， 并以投票方式征得全国理事同意。現將处理意見公布如下：

（一）撤銷沙蒙的副主席及主席团委員职务（保留其理事职务）。

（二）撤銷石揮、陈維文、呂班三人理事职务；撤銷戴浩的組織部副部長职务；开除上述四人会籍。

（三）撤銷吳永剛、吳茵、吳祖光、方蒂、李景波、周彥、郭維、馬国亮、孙明經、陈天国、項堃、鍾惦棐、沈默君等十三人的理事职务。

《中國電影》1958 年第 5 期簡訊。

從整體上講，右派們從政治、經濟、法律、教育、出版等方面提出的建議，無論是「政治設計院」、「黨天下」、「輪流坐莊」等政治訴求，還是允許私營存在、加強法治建設、開放民營出版業、允許私人辦學、教授治校等，其共同點是通過公開的、溫和的鳴放推動體制改革和意識形態調整。希望改革舊的、僵硬的一體化和一元化來緩解社會矛盾。就此而言，所謂右派其實是改革派。考察他們的主張，我們

會驚異地發現，這種主張在很大程度上是倒退，是復舊——回到多元的、非全能的舊體制中去。因此，改革派又具有「反實驗」的性質——雖然他們沒有意識到這一點，但是，他們訴求的客觀效果是阻礙以至結束這一實驗。相對而言，努力維護一元化和一體化的左派，就成了名副其實的「保守派」。與改革派要求倒退、復舊相反，他們要求繼續革命，也就是說，繼續實驗。儘管與改革派一樣，他們對這場社會實驗同樣懵懂無知，但是他們堅信這一實驗的革命性、正義性。因此，保守派又可以稱為「實驗派」。左派而保守，保守卻又激進；右派而改革，改革卻要倒退。這在世界政治史上是一個很奇特的現象，造成這一現象的根本原因在於，他們面對的是一場前所未有的、被稱之為人類發展必由之路的社會實驗。

電影界的情況也一樣。「雙百」方針的提出和大鳴大放的倡導，引發了電影界第一次改革浪潮。眾多的電影人提出來的諸多主張：改進領導方法、減少審查層次、反對外行領導內行、關心票房價值、主張以導演為中心、繼承優良的藝術傳統、擺脫組織制度、恢復演員的自由職業身份、取消讀報紙式的政治學習等，或多或少都有「倒退一步」的性質。這種復舊，與其說是「資產階級右派的猖狂進攻」[94]，不如說是社會主義改革派的殷切訴求。不管當事人是否意識到他們的訴求會阻礙人民電影實驗，其客觀效果都是一樣的。電影界的左派／保守派對右派／改革派的討伐，則在客觀上起到了繼續推行實驗的作用。

1958年2月28日，《人民日報》發表了周揚的一篇長文——《文藝戰線上的一場大辯論》。在這篇總結反右運動的文章中，毛澤東加上了這樣一段話：「在我國，1957年才在全國範圍內舉行一次最徹底的思想戰線上和政治戰線上的社會主義大革命，給資產階級反動思想以致命的打擊，解放文學藝術界及其後備軍的生產力，解放舊社會給他們帶上的腳鐐手銬，免除反動空氣的威脅，替無產階級文學藝術開闢一條廣泛發展的道路。在這以前，這個歷史任務是沒有完成的。這個開闢道路的

工作今後還要做，舊基地的清除不是一年工夫可以全部完成的。但是基本的道路算是開闢了，幾十路、幾百路縱隊的無產階級文學藝術戰士可以在這條路上縱橫馳騁了。文學藝術也要建軍，也要練兵。一支完全新型的無產階級文藝大軍正在建成，它跟無產階級知識分子大軍的建成只能是同進的，其生產收穫也大體上只能是同時的。這個道理只有不懂歷史唯物主義的人才會認為不正確。」這番話清楚地表明，一場更狂熱的文藝／電影實驗即將開始。因此，就新中國電影事業而言，反右運動的最大歷史作用，就是打壓了電影界反實驗的力量，扭轉了電影改革的方向，將激進主義思潮從局部擴展到全社會。通過這一運動，「一體化」更加鞏固，「一元化」更加不可動搖，電影界中的保守／極左思潮更加猖獗，實驗更加系統化、理論化。從而為「紀錄性藝術片」，為「樣板戲」，為「無產階級文藝的新紀元」鋪平了道路。

反右派運動「實行了言者治罪。再無人敢提意見，使隨之而來的『大躍進』沒有遇到任何批評地進行」。[95]表現在電影界的具體後果就是，它截斷了言路，腰斬了「三自一中心」的改革方案，使這一方案「成了『資產階級自由化』的典型口號，為以後多次政治運動留下批判不完的題目」。[96]更嚴重的是，它培育了激進主義文藝思潮，在這一思潮主導下創造的「視聽怪胎」──「紀錄性藝術片」，在更深的層面上、更大的範圍內破壞了電影創作的藝術規律。面對這種倒行逆施，電影界從上到下惟有頌揚之聲，全無懷疑之念。新中國的電影事業嚴重倒退。

同時，反右運動又是一場威力無比的思想改造運動，它是繼《武訓傳》批判、文藝整風、批胡適、批胡風、肅反之後，更大規模的「洗腦」。對於電影界而言，反右派運動是在文藝整風的基礎上，進一步改造了電影人的人生觀和藝術觀，文藝為政治服務和社會主義現實主義的虛偽性得到了強化，從而使以革命浪漫主義為本的「兩結合」的創作方法順利地為廣大文藝工作者所接受。現實主義原則淪為資產階級的專利，電影創作所需要的基本素質──真情實感成為精神活動中的奢侈品。

　　反右派運動又是一場禍國殃民的精神污染運動。反右運動以「陽謀」
為仁義，以出爾反爾為誠信，以掩蓋矛盾、歪曲事實為光榮，以見風使
舵、落井下石為美德。它嚴重毒化了道德生態，蹂躪了藝術家的愛國愛
黨的一片忠心。石揮在鳴放中說：「我們愛祖國，愛人民，愛藝術，準
備把自己的全部生命獻給人民電影事業，為社會主義建設盡自己的力
量。我們看到電影院前的觀眾在等法國電影的退票，在排隊買票看《流
浪者》，受到很大的刺激。我們在廠裡談來談去思想性強，拍得好的影
片，可是出了門沒人看」。[97]這不僅僅是石揮個人的表白，而是廣大愛黨
愛國愛藝術，踴躍參加鳴放的電影人的共同心聲。把這些影界精英打成
右派，也就是對電影界的幹部隊伍、創作隊伍進行「一次大規模的逆向
淘汰，降低了幹部隊伍平均的道德水平和專業水平。給事業造成長期的
損害」。[98]它造就了更多的奴性十足的文化人和迎合上意的藝術家。它使
「人類靈魂的工程師」蛻化為人類良知的背叛者。反右派運動之後，電
影創作或是更遠地離開現實，或是退到革命歷史題材中去，或是以更加
高昂的歌功頌德來粉飾現實。22 年後，周揚在回顧反右派運動時說：
「1957 年文藝界的反右鬥爭，混淆了兩類矛盾的情況更為嚴重，使很
多同志遭到了不應有的打擊，錯誤地批判了一些正確的或基本正確的文
藝觀點和文藝作品，傷害了一大批文藝工作者，其中包括一些有才華、
有作為、勇於探索的文藝工作者，使『百花齊放，百家爭鳴』提出後，
文藝領域的生氣勃勃的景象遭到挫折」。[99]歷史已經證明，1957 年成為
新中國電影更深地陷入文藝實驗的轉捩點。

　　陳荒煤在批判鍾惦棐時說：「他認為史達林同志逝世後，國際共產
主義運動分裂成兩派：革新派和保守派。他是以革新派自居的，凡是
不徹底否定史達林的都是保守派」。[100]正因為鍾惦棐「以革新派自居」，
他才有了自覺的改革意識，才有了廣闊視野和思想高度，才能夠較全
面地指出一元化和一體化對電影創作的嚴重損害。他對電影管理體制
的批評，對電影的娛樂性、商品性的重視，成為新時期電影改革的先

聲。改革派的實踐者沙蒙、郭維、呂班等人，按照「三自一中心」的上級精神所實行的改革，代表著電影改革的方向。90年代之後實行的電影改革基本上是沿著他們當年的思路進行的。

　　右派／改革派在 1957 年遭到了滅頂之災，作為這場鬥爭的失敗者，他們從此絕跡。中國成了「保守派」或者說「實驗派」的天下。有趣的是，這種實驗是一種激進主義指導下的革命，在這種不斷革命的過程中，總會有人跟不上革命步伐。於是，這一派別就只能不斷地分裂，不斷地自我清洗。此後的中國，直到「文革」，充斥的就是新保守派清洗舊保守派，新實驗派清洗舊實驗派，激進派清洗次激進派，極左派清洗左派的鬥爭。歷史的吊詭之處在於，前一個運動的批判者，往往會成為後一個運動的被批判者。在一定意義上可以說，正是由於中國的電影人在前一個運動中充當了批判者，所以他們在贏得了後一個運動的被批判者的位置。換言之，正是知識分子群體性的屈服和奴性寫下了自己的悲劇。邵燕祥說的好：「如果認為無產階級文化大革命是一次失敗的實驗，如果認為毛澤東發動『文革』是要解決過去政治戰線思想戰線上沒有解決的問題，那末，強調反右派鬥爭當時的勝利是沒有意義的。從歷史的高度看，即使不說它如文革一樣是一次一時看來似乎勝利而長遠看來是事與願違的實驗，不說它給知識分子、給文化建設、給國家民族以至給中國共產黨導致一系列惡果，也應該指出，後來實踐證明，其發動者毛澤東也認為它沒有達到預期的目標，因此不能算作是勝利。而如上所述，右派和廣大知識分子肯定是反右派鬥爭的失敗者。然則，反右派鬥爭是一次沒有勝利者的鬥爭。」[101]

　　1957 年 6 月初，飽嚐批判之苦的鍾惦棐說過這麼一句話：「將來這筆歷史怎麼寫，現在還很難說哩」。[102]在事過 50 年，在新中國電影事業飽受摧殘，歷盡曲折之後，電影界是否明白了這段歷史的價值和意義，仍舊「還很難說」。

注釋

1　見朱正：《1957 年的夏季：從百家爭鳴到兩家爭鳴》第 4 章，鄭州：河南人民出版社，1998 年。

2　同上，第 85 頁。

3　據朱正考證，此文的定稿應在 5 月 20 日，同上，第 89 頁。

4　見《中國電影工作者聯誼會舉行反右派鬥爭座談會》，載《大眾電影》1957年第 14 期。

5　蔡楚生：《保衛社會主義的電影事業，聲討資產階級右派分子》，載《中國電影》1957 年第 7 期。

6　批判《武訓傳》為此提供了一個很好的例子：給武訓扣上大地主、大流氓、大債主的帽子，所根據的「已揭發的材料」《武訓歷史調查記》就是周揚、江青等人製造出來的。

7　1955 年反胡風時，《人民日報》公佈的「已揭發的材料」就是將胡風與朋友的通信按這種手法加工的結果。

8　這裡有一個例子：1949 年 7 月在第一次全國文代會上，周揚說國統區的進步文藝工作者脫離人民群眾，因此，作品多表現資產階級小資產階級的思想感情。茅盾、陽翰笙都緊跟著承認。（見茅盾、陽翰笙在中華全國文學藝術工作者代表大會上的報告，載《中華全國文學藝術工作者代表大會紀念文集》，北京：新華書店，1950 年。）從此，這成了進步文藝工作者的先天缺陷。而到了蔡楚生的嘴裡，被視為脫離人民大眾的小資產階級，卻變成了「在過去和今天，都會較普通一般的人更注意國家、社會和人民的命運」。這種邏輯上的矛盾只能用實用主義來解釋。

9　見《大眾電影》記者寫的報導：《首都電影技術工作者鬥爭右派分子孫明經》，載《大眾電影》1957 年第 17 期。

10　陳荒煤：《鍾惦棐墮落的道路》，載《捍衛黨對電影事業的領導》，北京：中國電影出版社，1957 年，第 219 頁。

11　見蔡楚生《有毒草就得進行鬥爭——在沒有完成的喜劇討論大會上的總結發言》，載《中國電影》1958 年第 1 期。

12　44 年後，羅學蓬在一篇紀念鍾惦棐的文章中提到，「1957 年 1 月 15 日，《香港時報》轉載臺灣大道通訊社所發的一篇名為《重重壓迫束縛下，大陸電影事業慘不堪言》的通訊。作者從其立場出發，大量引用《電影的鑼鼓》中的材料，別有用心地在文章的結尾時說：『身陷大陸的全體電影工作者，被迫害壓抑得太久了，現在居然敲起了反暴的鑼鼓。』」（《鍾惦棐和〈電影的鑼鼓〉》，載《炎黃春秋》2001 年第 12 期。）鍾惦棐在《起搏書》的「跋」中談到，江青在退出歷史舞臺之前，還在他影印的武訓地畝冊前數落了他一番。他的「事蹟「成

了大學文科課堂上的講授內容,「在青年人的想像中,他是個手持左輪,腰系絲條的江洋大盜。」(北京:中國電影出版社,1986 年)

13　鍾惦棐:《起搏書》,北京:中國電影出版社,1986 年,第 306 頁。

14　徐肖冰:《鍾惦棐的反黨鑼鼓由來已久》,見《捍衛黨對電影事業的領導》,北京:中國電影出版社,1957 年,第 31-32 頁。

15　陳健、丁嶠等:《打退鍾惦棐對新聞紀錄電影事業的進攻》,同上,第 43-44 頁。

16　曾憲滌:《關心培養青年的是偉大的共產黨》,同上,第 54 頁。

17　張光年、侯金鏡、陳笑雨:《鍾惦棐在整風期間的表現》,同上,第 57-59 頁。

18　陳默:《揭露鍾惦棐在〈文藝報〉藝術部的右派言行》,同上,第 61-62 頁。

19　陳荒煤:《從「密信」看鍾惦棐向黨的第二次進攻》,同上,第 69-75 頁。

20　陳荒煤:《鍾惦棐墮落的道路》,同上,第 219 頁。

21　同上,第 225-226 頁。

22　同上,第 226-228 頁。

23　見《起搏書》序及羅學蓬:《鍾惦棐與《電影的鑼鼓》》,載《炎黃春秋》2001 年第 12 期。

24　轉引自《從「密信」看鍾惦棐向黨的第二次進攻》,《捍衛黨對電影事業的領導》,第 74 頁。

25　吳祖光:《從 57 年說起》,見牛漢、鄧九平主編《荊棘路:記憶中的反右派運動》,北京:經濟日報出版社,1998 年,第 86 頁。

26　曹禺:《吳祖光向我們摸出刀來了》,載《戲劇報》1957 年第 14 期。

27　曹禺:《質問吳祖光》,載《戲劇報》1957 年第 15 期。

28　老舍:《吳祖光為什麼怒氣衝天》,載《劇本》1957 年第 9 期。

29　同上。

30　趙尋:《小家族是怎樣腐蝕文藝青年的》,(1957 年 9 月 12 日在戲劇電影界批判吳祖光右派小集團大會上發言),載《劇本》1957 年第 10 期。

31　陳瑜:《從風雪夜歸人看吳祖光》,載《劇本》1957 年第 10 期。陳瑜是田漢解放前用過的筆名。

32　洪道:《右派分子吳祖光在解放前拍攝的兩部反人民影片》,載《中國電影》1957 年第 9 期。

33　錢俊瑞:《必須徹底把吳祖光的畫皮剝掉》,載《劇本》1957 年第 9 期。

34　張耀傑:《吳祖光與曹禺的文壇恩怨》,載《炎黃春秋》2003 年第 7 期。

35　《一輩子:吳祖光回憶錄》,北京:中國文聯出版社,2004 年,第 85-86 頁。

36　鄂力、吳霜選編《吳祖光談戲劇》,南昌:江西高校出版社,2003 年,第 139 頁。

37　同上。

38　同上。

39　吳祖光:《從「1957」年說起》,見牛漢、鄧九平主編《荊棘路:記憶中的反右派運動》,第 86 頁。

40　董健:《田漢傳》,北京:北京十月文藝出版社,1996 年,第 790 頁。

41 同上，第 788-789 頁。

42 同上，第 789 頁。

43 吳祖光：《從「1957」年說起》，見牛漢、鄧九平主編《荊棘路：記憶中的反右派運動》，第 86 頁。

44 《電影從業十年》，見《一輩子：吳祖光回憶錄》，北京：中國文聯出版社，2004 年，第 314-315 頁。

45 據《大眾電影》駐滬記者的報導，陳仁炳搞「陰謀活動」的主要證據是他的言論。比如，陳在召開五次座談會前說過：「要過問上影的行政，跟黨鬥爭，建立民盟的威信，就要在群眾中做出幾件事情來」。他主持會議時說，「這是訴苦會，大家可以自由發言，不記名字，絕不外傳」。有人在會上講，工作方法不改進，等於換湯不換藥。陳接過來說：「很可能，就是撤換了廠長也不解決問題」。有人談到解放前的電影時，陳說：「領導上說，你們留戀過去，懷舊了」。又說：「這個會開晚了，我們民主黨派對大家是十分尊重、關心的」等等。根據這些言論，大會得出結論：「（陳）名義上是討論分廠的問題，實際上是在從中挑撥離間黨群關係，打亂上影的分廠計畫，歪曲意見來說明上影一團糟、共產黨無能，讓人們仇恨共產黨」。

46 《上影展開反右派分子的鬥爭》，載《大眾電影》1957 年第 14 期。

47 同上。

48 《大眾電影》1957 第 15 期。

49 見《大眾電影》1957 年第 17 期。

50 《叛徒白沉充當了反黨的急先鋒》，載《大眾電影》1957 年第 17 期。

51 此文的題目是《堅決保衛社會主義的電影事業，投入聲勢宏大的反右鬥爭》，見《大眾電影》1957 年第 17 期。

52 《大眾電影》1957 年第 19 期。

53 《大眾電影》1957 年第 19 期。

54 狄翟：《風雨十七年──訪徐桑楚》，載《當代電影》1999 年第 4 期。

55 同上。

56 張駿祥：《石揮是電影界極端右派分子》載《人民日報》1958 年 1 月 23 日。

57 鄭君里：《談石揮的反動的藝術觀點》，載《中國電影》1958 年第 1 期。

58 朱正：《1957 年夏季──從百家爭鳴到兩家爭鳴》第 202 頁。

59 趙丹、瞿白音：《石揮「滾」的哲學和他的才能》，《捍衛黨對電影事業的領導》（續集），北京：中國電影出版社，1958 年，第 33-34 頁。

60 同上，第 34-35 頁。

61 趙明：《從〈霧海夜航記〉看石揮反黨反人民的才華》，載《中國電影》1958 年第 2 期。

62 鄭君里：《不是反「教條主義」，是反黨──揭穿吳永剛在電影方面進行資本主義復辟的陰謀》，載《解放日報》1957 年 10 月 1 日。

63 同上。

64 同上。

65　賈霽：《為什麼放映五四以來的影片》，載《中國青年》，1957 年第 10 期。

66　鄭君里：《不是反「教條主義」，是反黨──揭穿吳永剛在電影方面進行資本主義復辟的陰謀》，載《解放日報》1957 年 10 月 1 日。

67　同上。

68　于伶：《論電影界右派典型──吳永剛在政治與電影藝術上的墮落道路》，載《解放日報》1957 年 10 月 11 日。

69　同上。

70　同上。

71　陳西禾：《駁吳永剛關於文藝和電影方面的謬論》，載《中國電影》1957 年第 11、12 合期。

72　狄翟：《風雨十七年──訪徐桑楚》，載《當代電影》1999 年第 4 期。

73　《大眾電影》1957 年第 15 期。

74　蔡楚生：《有毒草就得進行鬥爭──在《沒有完成的喜劇》討論大會上的總結發言》，載《中國電影》1958 年第 1 期。

75　同上。

76　同上。

77　同上。

78　吳天：《呂班在喜劇的幕後幹了些什麼》，載《大眾電影》1957 年第 9 期。

79　蔡楚生：《有毒草就得進行鬥爭──在《沒有完成的喜劇》討論大會上的總結發言》，載《中國電影》1958 年第 1 期。

80　呂班：《談談我心裡的話》，載《大眾電影》1956 年第 17 期。

81　吳天：《剖視沙蒙、郭維的反動論點》，載《捍衛黨對電影事業的領導》（續集），北京：中國電影出版社，1958 年，第 41-42 頁。

82　同上，第 43-44 頁。

83　同上。第 44-45 頁。

84　同上。第 46 頁。

85　同上。第 47 頁。

86　同上。第 49 頁。

87　同上。第 50 頁。

88　同上。第 50-52 頁。

89　同上。第 52-53 頁。

90　同上。第 53 頁。

91　見《大眾電影》1958 年第 9 期。

92　2004 年 4 月 26 日，電話採訪郭維記錄。

93　李銳在總結反右派運動的教訓時說：「第一，反右派鬥爭改變了黨的第八次全國代表大會所決定的路線，回歸到八大以前的『以階級鬥爭為綱』的路線了。第二，實行了言者治罪。再無人敢提意見，使隨之而來的『大躍進』沒有遇到任何批評地進行。第三，把一些加強社會主義民主、社會主義法治的主張，一些有利於發展生產力的主張（如引進外資、幹部應該懂得專

業等等）都當作錯誤言論來批判，從而顛倒了是非，損害了社會主義民主和法治的建設，損害了生產力的發展。第四，一些說假話的、告密賣友的、當打手的、落井下石的、趨炎附勢的得到升遷和獎勵，從而敗壞了社會道德。這是對幹部隊伍的一次大規模的逆向淘汰，降低了幹部隊伍平均的道德水平和專業水平。給事業造成長期的損害。」見《反右派中新聞界第一大案》，載《炎黃春秋》2002 年第 9 期。

94　這是當時對右派的定性，也是當時所有媒體的常用語。

95　李銳：《反右派中新聞界第一大案》，載《炎黃春秋》2002 年第 9 期。

96　周邦嘯等：《北影四十年》，北京：文化藝術出版社，1997 年，第 54 頁。

97　石揮：《重視中國電影的傳統》，載《文匯報》1956 年 12 月 3 日。

98　李銳：《反右派中新聞界第一大案》，載《炎黃春秋》2002 年第 9 期。

99　周揚：《繼往開來，繁榮社會主義新時期文藝》（在第四次文代會上的報告）1979 年。

100　陳荒煤：《鍾惦棐墮落的道路》，見《捍衛黨對電影事業的領導》第 226 頁。

101　邵燕祥：《1957 年的夏季：從百家爭鳴到兩家爭鳴》序。

102　陳荒煤：《從「密信」看鍾惦棐向黨的第二次進攻》，見《捍衛黨對電影事業的領導》，第 74 頁。

第十二章

大躍進、「兩結合」與「拔白旗」

　　反右派運動之後，中國進入「大躍進」時代。作為「三面紅旗」（總路線、大躍進、人民公社）之一，大躍進以其廣度和強度成為時代的標誌，深入到包括電影在內的所有領域。從思想史上看，大躍進是一種雙向運動，它既是向前性的生產趕超，又是回顧性的思想清算。只有進一步清算右派「倒退一步」的思想，才能更好地前進，更快地趕超。與歷次政治運動一樣，反右運動是以左反右，使左的思想行為更左。思想清算鞏固、強化了這一思潮，生產上的趕超不過是這一思潮力圖證明「精神可以變物質」的魔幻表演。「大躍進」製造了無數「人間奇蹟」，從小麥畝產十萬斤，到白晝露天放電影；從遍地小高爐到各省辦電影廠。這些奇蹟從一個側面證明，「大躍進」是一場有著深厚群眾基礎的社會實驗運動。這一運動將「人民電影」實驗從空想落到了實處。

動畫片《趕英國》，上海美術製片廠 1958 年出品。

實處的標誌是革命現實主義和革命浪漫主義「兩結合」創作方法的提出。雖然這一創作方法直到 1960 年才被正式寫入第三次文代會的檔之中，但是，它在「大躍進」中已經大顯神威，成為「新民歌」和「新藝術片」（紀錄性藝術片）的創作指南。「兩結合」更強調文藝為政治服務，更注重對烏托邦社會主義的描述和謳歌，因此，也更背離現實主義的基本原則，更具有實驗性質。如果說社會主義現實主義是中國新文藝實驗初級階段的指南，那麼，「兩結合」則是高級實驗的理論基礎。

不破不立，要實現「大躍進」就必須破除舊的東西，破除的方法就是盛行一時的「拔白旗、插紅旗」運動。這一運動的理論基礎是毛澤東在反右期間提出的，中國當前社會的主要矛盾是「無產階級和資產階級，社會主義道路和資本主義道路」的論述。而關於紅旗、白旗的提法則是毛澤東對「紅專」、「白專」問題看法的直接演化。[1]1957年 10 月 9 日，毛澤東就說過：「所謂先專後紅就是先白後紅，是錯誤的。因為這種人實在想白下去，後紅不過是一句空話。現在，有些幹部紅也不紅了，是富農思想了。有一些是白的，比如黨內的右派，政治上是白的，技術上又不專。有一些人是灰色的，還有一些人是桃紅色的。真正大紅，像我們的五星紅旗那樣的紅，那是左派。」[2]1958年 1 月 3 日，1 月 20 日和 1 月 31 日，以及 2 月 28 日，3 月 10 日，毛澤東在不同場合和不同文件上，對此做過多次指示。[3]「拔白旗、插紅旗」運動又與反右和反修密切相關。右派對一體化和一元化的反感，對專業水平的強調；蘇聯和東歐某些社會主義國家的「蛻變」，使毛澤東在 1958 年 5 月召開的中共八大二次會議上，正式提出了「拔白旗、插紅旗」。5 月 8 日，毛澤東提出：「我們要學習列寧，要敢於插紅旗，越紅越好，要敢於標新立異。標新立異有兩種，一種是插紅旗，是應當的；一種是插白旗，是不應當的。列寧向第二國際標新立異，另插紅旗，是應當的。紅旗橫直是要插的，你不插紅旗，資產階級就要插白旗，與其讓資產階級插，不如我們無產階級插。資產階級插的旗子，

我們就要拔掉它。要敢插敢拔。」5 月 20 日，毛澤東又講到：「紅旗就是我們的五星紅旗，插什麼旗子？插紅旗還是插白旗？世界上任何地方都是要插紅旗的，從南極到北極都是要插旗子的。凡是有人的地方都要插旗子。不是紅旗子，就是白旗子，或者還有灰旗子，不是無產階級的旗子，就是資產階級的旗子。去年 5、6 月間，機關、學校、工廠究竟插什麼旗？雙方都在爭奪。現在還有少數落後的工廠或工廠的一個車間，合作社，學校、連隊、機關或其中的一部分，那裡插的是什麼旗子？不是白旗就是灰旗，我們應當到落後的地方走一走，發動群眾把紅旗插起來。」[4]

拔白旗、插紅旗是興無滅資的形象化說法，其基本思想是，一，要敢於標新立異，標社會主義之新，立無產階級之異。二，天下只有資、無兩家，凡是有人的地方都有思想，不是無產階級的思想，就是資產階級的思想。三，要掃除資產階級，也就是拔白旗，樹立無產階級，也就是插紅旗。毛澤東的這一思想通過《人民日報》和《紅旗》創刊號傳向全國，各地迅速召開會議，傳達精神，部署落實，組織浩大的宣傳活動。[5] 3 個月後（8 月 17 日至 30 日），北戴河召開的政治局會議決定，為了保證各項工作的躍進，必須採用「拔白旗，插紅旗」的工作方法。由此，這一運動被推上高潮。電影界得風氣之先，從 1958 年 3 月就開始了「拔白旗」的活動。

1958 年 2 月 14 日，毛澤東視察長影。

第一節　電影大躍進：指標、規劃與奇蹟

　　1958 年第 5 期《中國電影》登載了一幅漫畫，題目是「春暖花開」。畫的是大躍進中上海美術電影製片廠的盛況：廠門口一位電影人在歡迎一群小學生進廠參觀，廠區內，一群創作人員正在樹下開會，其中一位笑著對大家說：「這個談心會太好了，對我幫助真大！」傳達室的同志腋下夾著一疊報紙，從開會的人們身邊跑過，衝人們喊：「上影快報來了，又登了我們的消息！」在他的旁邊，一個面孔黝黑，頭紮白羊肚手巾的「農民」正在與一位戴眼鏡的，幹部模樣的人握手。「農民」說：「今天順便來看看你們。」幹部說：「老劉，你曬得真黑呀」。看得出來，這位「農民」是響應號召下鄉體驗生活的導演。在他們身後，是兩位並肩挽手親密無間的女同志，旁邊的兩位男同志不勝感慨：「她們倆過去見面就吵嘴，現在你看！」廠區的另一角，一位男同志正在問一位編劇：「你最近忙什麼呀？」編劇回答：「在同時編兩部戲！」動畫室裡，人們正在桌子前埋頭苦幹，一個工作人員對統計員說：「今天我們的工作效率又提高了！」生產科門口，一個人正在往裡跑，邊跑邊嚷嚷：「喂，生產指標又升高了！」裡面的一位燙著髮的女同志應聲道：「馬上修改原計劃！」導演室門口，一個小夥子抱著高過頭頂的劇本往裡走，口裡喊著：「今年的劇本來了！」裡面幾位導演圍在一起，一位興高采烈地說：「不團結的現象，我們永別了！」木偶攝影棚門口，一男一女匆匆走過，男的對女的說：「現在有四部戲同時開拍！」廠區後面的大樹上站著兩隻喜鵲，一隻喜鵲興奮地抖動著翅膀，催促著同伴：「這麼大的喜事你還不叫！」天空中，太陽欣慰而自豪地注視著這一切。

漫畫《春暖花開》，載 1958 年第 5 期《中國電影》。

　　畫並不出色，但畫出了所有電影廠的風貌和電影人的精神狀態——各廠爭先恐後地訂躍進指標，所有的人都競相拿出自己的 5 年、10 年、15 年個人規劃，大批編導下鄉下廠，演員到地頭、車間演戲，「新藝術片」風起雲湧……這是一個激情飛揚的狂熱年代，這所有的激情和狂熱來自於中南海，來自於電影局的行政命令。

　　1958 年 2 月 15 日，中影聯舉行第三次主席團委員擴大會議，討論繁榮電影創作以適應全國生產大躍進的形勢問題。王闌西在會上號召電影工作者「也要來個大躍進，以反映我們這個飛速前進的偉大時代的面貌」。會後，向全國電影工作者發出了一封號召大躍進的公開信。8 天後（2 月 23 日），周揚在上影製片公司講話：「希望文藝界也要和我國的工農業生產相適應，來個大躍進。希望電影走在第一位，而上影又要走在全國電影界的第一位。」[6]各製片廠像機器一樣飛速運轉起來。48 小時後（2 月 25 日至 27 日）「電影製片生產促進會」召開，文化部錢俊瑞副部長用「鼓足幹勁，力爭先進，比多比快，比好比省，

增加產量，降低成本，又紅又專，為工農兵」這 32 個字來激勵人們。
夏衍副部長和王闌西局長也按照這個思路發表了講話，會議轉入爭先
進、比幹勁、挑戰應戰的熱潮之中。長影副廠長袁小平發言，把 1958
年藝術片的生產指標由原定的 16 部提高到 23 部，爭取完成 25 部；並
降低成本，每部從 1957 年的平均 21 萬元降到 15 萬元，時間從 8 個月
縮短為 5 個月。上影公司蔡賁副經理發言，1958 年保證完成藝術片 35
部，爭取完成 38 部，平均每部成本降到 14 萬 5 千元；時間縮短為 5
個月，並保證質量不低於 1957 年。[7]北影廠何文今副廠長發言，北影
在建廠階段中，在設備不全、人員大量精簡的情況下，1958 年也準備
增產藝術片 2 部，達到 8 部，在降低成本、縮短時間方面也要跟各廠
一起躍進。增產這麼多影片，劇本怎麼解決？長影劇本編輯部的負責
人紀葉、北影的編劇葛琴和八一廠編劇科的同志，在會上發出了保證
供應的豪言壯語。會議進入最後一天的時候，躍進的高潮達到頂點。
上影打來長途，要把 1958 年的指標再提高一步，爭取達到年產 39 部，
每部藝術片的成本要從 14 萬 5 千元再降低 1 萬到 1 萬 5 千元。八一廠
宣誓，1958 年除了完成 9 部藝術片之外，還要完成其他片種的影片大
小共 47 部，藝術片的成本平均在 14 萬元以下。這三天的會議，用王
闌西的話講是「會上熱烈，會外沸騰」。代表們的感覺是「會上的行情
真是每天看漲，第一天，對自己提出的指標還有些自負，只隔一個晚
上，到第二天便顯得保守了」。面對著這牛氣沖天的精神股市，代表們
「氣概軒昂，情緒高漲，增產節約的指標越升越高，躍進的信心越來
越足」，會議向全國電影工作者發出這樣的倡議，1958 年全國藝術片
產量由原定的 52 部躍進到 75 部，比 1957 年增加 35 部。「黑白藝術片
的成本從去年每部平均 21 萬降低到 14 萬元以下，其他片種的成本也
普遍降低百分之二十到百分之三十。這樣一來，總共可以節約生產費
用 670 萬元。」[8]

　　這一切僅僅是躍進的開始，3 月 9 日電影工作全面躍進大會在北京召開，代表著製片生產、發行放映、理論研究、出版編輯、基本建設和行政組織各個部門的 1800 多人，在首都最大的天橋劇場會師。「這天，會場裡鑼鼓喧天、歡欣鼓舞，喜報和倡議書、挑戰書紛紛送到文化部部長助理、電影事業管理局局長王闌西和中國電影工作者聯誼會主席蔡楚生的手裡；躍進指標的彩牌一排蓋過一排，滿臺林立，掀開了電影工作全面躍進的大幕。」半個月前的躍進計畫已經成了「落後」的同義語，北影以藝術片超過 1957 年 5 部，降低彩色藝術片的成本到 25 萬元，比上影低 2 萬的指標一炮打響。八一廠「以英雄豪壯的軍人本色，提出了拍攝故事、科教、紀錄片的兩年指標，如果去年是百分之百，今年要躍進到百分之二百，明年躍進百分之三百二十八。今年藝術片就比製片工作促進會議上定的 7 部指標又增加 3 部，並且保證百分之百都是現代題材，成本也再次降低百分之三十。」長影發來電報，「宣告突破他們自己在一星期前所定的指標：將藝術片從 23 部增到 30 部，爭取完成 32 部。黑白片成本從 20 萬元減到 12 萬元以內。製作限期從 150 天減到 120 天以內。指標一個躍過一個，上影也寄來挑戰書，宣告藝術片年產量從 35 部躍進到 39 部，科教片從 40 部躍進到 70 部。」「會上的高潮此落彼起，各不相讓；會上的壯語豪言也風起雲湧，各有千秋。北影導演水華說：『我過去拍戲最慢，現在宣佈這已是一去不復返的事了！今年堅決要拍 2 部影片，有可能還要拍寬窄銀幕各 1 部。』八一廠女導演王少岩也當場提出了自己的 5 年規劃，5 年內要拍 8 部影片，創作或改編 2 個電影劇本。」「北影電影演員劇團由女演員楊靜代表全體演員發言，保證參加今年北影 9 部影片的任務外，還參加舞臺演出，不論角色大小，不論戲多少。」大會快結束時，出現了更為激動人心的高潮，電影發行放映工作躍進會議的代表，前來向大會隆重報喜：一個賽過一個的躍進指標出臺：遼寧農村放映隊提出全省全年放映 310 場，江蘇立刻提出 330 場，河北又以 340 場壓

倒江蘇；遼寧以 360 場急起直追，安徽以 400 場迎頭趕上。「這指標算不算先進呢？不算！遼寧、江蘇、河北又重新醞釀提出了 410 場到 430 場的指標。可是，北京海澱四隊和豐臺二隊又以 700 場獨佔鰲頭，並且提出了連續安全放映 2000 場的倡議；北京東郊女子 305 隊也不示弱，要向男子隊看齊，提出『男女並肩前進，以賽過穆桂英的氣魄，也達到 700 場』。」「這時，部隊 451 小隊第六隊更以衝鋒陷陣之勢首創 800 場；而北京市工會五區二隊來勢更猛，立刻提出 830 場，掌聲還未停止，京津衛戍區軍人俱樂部流動放映隊又搶先一步達到 850 場；這還不算最先進的！北京南苑區二隊以追火箭、趕衛星的速度以 1000 場取勝，可是曾以 830 場壓過 8 百場的北京市工會五區二隊，也舉起了 1000 場的大旗。」「城市電影院也不相讓，北京大華影院以每天放映 5.7 場被南京勝利影院的 5.8 場壓倒，大華不服，再提日映 6 場，而北京紅星影院和天津新聞影院也以日映 10 場和 10.5 場爭比先進。」「中國電影發行放映公司最後也提出要在今年安排 150 個新的映出節目和 70 個農村節目，放映場數達 4 百萬場，爭取觀眾人次達到 30 億的指標。僅觀眾人次將大大超過美國影片在美國國內的觀眾人次。」[9]

　　會內熱烈，會外沸騰。與躍進大會相呼應，各項先進指標不斷出現。隨便舉幾個例子，上影青年攝影師沈西林首先突破了每天有效米數 63 米的指標，倡議 80 米。老攝影師馮四知緊跟，提出 80—100 米。但《國境線上的巡邏兵》攝製組現場突破達到 90 米，長影《紅孩子》攝製組又創造了 126 米的最新紀錄。[10]這個紀錄很快被天馬廠《大風浪中的小故事》攝製組打破，後者一天拍攝有效長度 141 米。江南廠《穆桂英掛帥》更上一層，平均每天有效長度 150 米。[11]洗印樣片的時間也大大地縮短，上影原來是 32 小時出樣片，現在是 8 小時，彩色樣片從 68 小時縮短為 11 小時。新影則又少了 3 個小時，變成了 8 小時。八一廠創造了 7 小時 45 分鐘交樣片的紀錄，而這些奇蹟居然是在精簡了大量人員之後發生的。[12]40 多年後，時任海燕廠副廠長的徐桑

楚揭穿了其中的奧秘：「一般攝製組一天最多拍 10 個鏡頭，結果大躍進最厲害的時候，《紅色的種子》攝製組一天最多拍 161 個鏡頭。有人發明了一種土辦法，用粉筆在地上畫線，每一個鏡頭畫出一個位置，60 個鏡頭就是 60 個位置，一天拍完。後來我研究過他們的做法，發現這是在做假，他們把技術掌握的時間算到醞釀階段，這樣實拍階段的時間就減少了，不過是玩了個數字遊戲，實質性意義一點也沒有。還有的攝製組更絕，支部書記拿著秒錶守在攝影機前，說是『督戰』，實際上是限令導演幾分鐘拍好一個鏡頭。」[13]秦怡在《紅色的種子》中飾演女主角華小鳳，她的傳記談到了當時的拍攝情況：「內景在上影廠的三號和四號攝影棚拍，3 天 3 夜拍完，攝製組人員吃、喝、拉、撒、睡全在攝影棚，任何人不許回家。為了搶時間，黃宛蘇負責掐秒錶，拍一個鏡頭，一秒一秒地報，精確計算每個鏡頭需要的時間。秦怡 3 天 3 夜沒離開攝影棚一步。偶有一二個鏡頭沒有戲，她就趕緊考慮下一個鏡頭的戲。臺詞是早就背好了。一些本應花時間設想和體驗的戲，只能在一二分鐘內找准角色的感覺，決定怎麼演，腦子緊張得像打仗，只能演到哪兒算哪兒，為避免服裝搞亂接錯戲，華小鳳一件衣服從頭穿到底，樣片出來一看，離真實太遠。在秦怡的堅決要求下，導演同意讓華小鳳換一件衣服補拍一個鏡頭。三號棚的戲拍完，全體人員翻到四號棚繼續拍。除導演做準備工作外，全劇組不分演員場工，也不分男女老少，一律當搬運工，扛燈拉線，搬道具拿服裝，有什麼活幹什麼活。攝影組和照明組的人更是像機器，一開就轉，3 天 3 夜轉動不息。創下了 1 天拍 120 個鏡頭的空前絕後的紀錄。內景一拍完，馬不停蹄地忙著拍外景。外景地在蘇州東山，白天黑夜連軸轉，5 天拍完，高強度的緊張，人人疲勞之極，頭一碰地就會睡著。內景加外景，從開機到停機，8 天半的時間拍完全部鏡頭，速度快得讓人驚訝！」[14]儘管這部片子因為「藝術上的粗糙……公映不久就被束之高閣」[15]但是卻給上影廠帶來了巨大的榮譽——「上影的人帶著 1 天 161 個鏡頭的

紀錄上北京打擂臺去了，放了一個特大『衛星』，把對方唬得夠嗆，不知道這麼多鏡頭在一天裡是怎麼拍出來的。為此，上海這邊去的人還感到洋洋得意。」[16]

洋洋得意的還有廣東順德縣大良鎮的兩位放映員——1958 年 4 月 28 日上午，當地居民大白天在樹陰下看起了電影，這個奇蹟是他們創造的。與此同時，天津河北區辦事處的放映隊也發明了白晝露天放電影。[17]更大的奇蹟還在後面，《大眾電影》第 19 期報導：江蘇南通縣白手起家，辦起了自己電影製片廠。這個廠沒有編劇、導演、演員，沒有攝影師，錄音室、洗印大樓，全廠只有一個人，這位同志只拍過照片，從未搞過電影，正是這個人在黨和政府的支持下拍出了《大搞鋼鐵》的紀錄片。[18]

在代表誇海口，奇蹟滿天飛的同時，電影藝術家們也按捺不住興奮的心情，紛紛給自己定下了躍進指標。所謂「人人有規劃，個個爭上游。」著名電影藝術家張駿祥最早提出了個人 10 年規劃：10 年內完成電影和戲劇論文集 2 部，電影劇本 4 部，話劇劇本 2 部，拍攝影片 5 部，排演話劇 4 部，寫作小說 1 部。著名電影導演和劇作家黃佐臨的十年規劃是：寫電影劇本《電影春秋》1 部，將李六如的《六十年的變遷》改編為上、中、下 3 部電影，導演影片 5 部，導演話劇 13 部，輔導業餘話劇創作 9 個，培養助理導演 13 人，帶領實習導演 9 人，發現新演員若干人。他現在正在拍攝《布穀鳥叫了》，此外，他準備在 1959 年導演一部反映上海解放以來人們思想感情變化的話劇，慶祝建國 10 周年；1960 年導演一部以上上海工人與帝國主義者作鬥爭為題材的話劇，作為向黨的 40 周年的獻禮。著名電影演員趙丹要在 15 年內拍完全部的《紅樓夢》和《三國演義》；在 10 年內要導演 9 部電影，導演和演出 9 個話劇，並且在銀幕上創造出魯迅、屈原、阿 Q 等人物形象。爭取在 5 年內達到國際先進的演技水平。10 年內認真研究史氏（斯坦尼斯拉夫斯基）體系並寫出自己的表演總結《我的演戲

生活》。著名演員秦怡規劃的第一步是多交工農朋友，做一個普通勞動者；每年爭取拍 3 部戲，參加 60 至 200 場的話劇演出，幫助培養 1 至 3 個青年演員，學習一種外語，畫素描和經常進行形體鍛煉。在 5 年內寫 3 個電影劇本。青年導演謝晉的五年規劃是，陸續拍攝農村、學生、體育及紀念黨的 40 周年等各方面題材的影片，保證今年拍的片子二分之一有創造性，3 年內拍出 3 部好影片，有一部能達到國際水平。電影劇作家、小說家葛琴的規劃是，3 年寫出《方志敏傳》、《一個女工的成長》等 3 個電影劇本，寫出 10 萬至 15 萬字的小說，每年要到工廠和農村去四個月，以便和勞動人民保持經常的聯繫。[19]著名導演鄭君里計畫在 5 年內導演 7 部影片，創作 4 個電影劇本，出版論文集 2 部，還要在 5 年內參加勞動一年，同時精讀 5 部馬列著作。[20]

「大躍進」中的中國，像一個巨大的拍賣場，競標者憑藉的不是實力，而是勇氣。這種勇氣在兩個月後，變成了更大規模的賭博。5 月 25 日至 31 日，電影局召開全國規模的躍進會議。27 個省、市、自治區的文化局、電影發行放映公司，以及長影、上影、新影、北影、八一各製片廠和在京各電影事業單位的代表與會。會議決定了「省有製片廠、縣有電影院、鄉有放映隊」的方針，並宣佈省製片廠要在 1959 年第一季度和 1960 年第二季度以前分兩期全部建成，但在沒建成之前，各省市自治區在 1958 年就要生產影片。[21]，到 1959 年底，電影廠猛增到 33 個，其他有關企事業也大批上馬。

電影大躍進實際上是一場電影的大倒退，與其他領域一樣，莊嚴的宣告成了兒戲，豪邁的誓言成了笑柄，大部分指標成了泡影，它玩弄了電影人的創作熱情，毒化了電影界的思想——反右打下去改革派，扶起了激進派，大躍進則為激進派提供了大展身手的舞臺，在「兩結合」的指導下，準備多年的電影實驗——「紀錄性藝術片」正式登臺。

第二節　激進文藝的創作方法：「兩結合」

　　1958 年 3 月，毛澤東在成都會議上談到當時開始興起的民歌時說：「中國詩的出路，第一條是民歌，第二條是古典，在這個基礎上產生出新詩來。」「形式是民歌，內容應是現實主義和浪漫主義對立的統一，太現實了就不能寫詩了。」從這個被稱為「兩結合」的提法中，可以發現「毛澤東文藝思想發生的某種變化」──「不管是文字表述上，還是精神實質上，『浪漫主義』都被置於顯著的、甚或可以說是主導性的位置上。這一點，應該說是毛澤東的文學觀點的合乎邏輯的發展。」[22]這一變化，一方面標誌著激進主義文藝思潮的正式登場，另一方面表明，50 年代初建立起來的文藝規範在某些方面已經過時，需要重新調整。「在 60 年代，毛澤東在思想文化上對資產階級的批判，發表的對文學藝術的兩個批示以及他關於開展『文化大革命』所做的理論闡述，都為文學激進思潮提供了理論上的支援和依據。」[23]

　　「兩結合」起源於毛澤東，成就於郭沫若和周揚。在毛澤東的上述講話傳達後的一個月，郭沫若以其特有的機敏，在應《文藝報》之邀，分析毛澤東詩詞《蝶戀花》的時候，稱讚這首詞是「革命的浪漫主義和革命的現實主義的典型結合。」[24]隨後，周揚在《紅旗》上發表長文──《新民歌開拓了詩歌的新道路》，第一次正式提出了兩結合：「毛澤東同志提倡我們的文學應當是革命的現實主義和革命的浪漫主義的結合，這是對全部文學歷史的經驗的科學概括，是根據當前時代的特點和需要而提出的一項十分正確的主張，應當成為我們全體文藝工作者共同奮鬥的方向。」[25]

　　在周揚提出「兩結合」的創作方法之後，除詩歌界、戲劇界之外，電影界成為最前衛、最活躍的文藝實驗場。首先問世的「兩結合」的影片是金山據田漢的話劇改編為電影的《十三陵水庫暢想曲》，隨後「紀

錄性藝術片」大批湧現。在理論上如何解釋「兩結合」成為擺在電影界面前的大事。

為此，上影公司召開了專門的座談會，人們從「激情」方面入手討論了革命現實主義和革命浪漫主義的區別。讓人們為難的是，既然這兩種主義都包含、都需要「激情」，那麼怎麼區別現實主義的激情和浪漫主義的激情呢？一種被接受的解釋是：它們之間的區別只在於所表現「激情」的強度──現實主義作品所表現的「激情」不那麼強烈，浪漫主義「對於激情作一種更加突出的表現」。「浪漫主義的激情是形之外，熱情揚溢，即興性很強；現實主義的激情則藏之於內，著重典型環境和典型性格的刻畫。浪漫主義要看得比現實更高、更遠，也更能打動人心。」那麼，為什麼要在大躍進中提出「兩結合」的口號呢？一個被認同的解釋是，「這是由於時代的需要和要求。大躍進中的沖天的革命幹勁本身就有浪漫主義精神，人民的思想、工農業生產突飛猛進。廣東一個青年農民在甘蔗上接種玉米和高粱，三種作物一起收；河南一位青年土專家把棉花架接到樹上，省得每年都要栽種；有的青年在缺水的地方搞全鄉自來水化；這些行為本身就是浪漫主義的，而又的的確確是現實的。要充分反映今天人民的創造性，現實主義的表現手段已經不夠了。必須要有革命浪漫主義的精神才能表現這樣的現實和人民的理想。」會議還討論了「兩結合」的文學傳統，郭沫若在《現實主義與浪漫主義》一文中的說法成為與會者的共識：「在我國的古典文學藝術中，有著深厚的浪漫主義和現實主義相結合的優良傳統。」於是《紅樓夢》、《水滸傳》，李白、杜甫都成了這種說法的例證。接下來，會議討論了革命浪漫主義的形式與內容的關係問題，通過對毛澤東的《蝶戀花》的引證，會議得出結論：「可見革命浪漫主義的形式是次要的，思想感情是主要的。」如何使自己的思想感情變成革命浪漫主義的，成了會議的最後的，也是所有電影創作者「最苦惱的問題」。²⁶

　　在電影界關於「兩結合」的研討中，唯一的一篇專題性文章是《電影與革命的浪漫主義——關於革命現實主義與革命浪漫主義相結合的學習筆記》。這篇由影協研究部羅藝軍撰寫的文章分四部分，第一部分是「兩結合」對電影藝術創作的指導意義，作者認為，「我們的電影藝術家們在創作中往往顯得非常拘謹，不敢大膽地渲染新的事物，不敢深入地揭示人物的理想和激情。」「兩結合」「解除了創作上的百般顧慮和障礙，帶來了一次創作思想上的大解放。」第二部分是「兩結合」的歷史與現實依據。作者認為，「兩結合」不但是對中外古今的文學史的科學概括，而且是對中外電影史的科學概括。大躍進的時代特點和需要則為「兩結合」提供了現實依據。有些中國導演學習義大利的「新現實主義」，這是錯誤的。因為「新現實主義」雖然批判了資本主義，「但沒有指出前景」，「作品缺乏理想和激情。缺少鼓舞人們前進的力量，也即是缺少革命浪漫主義的精神。」所以，作者認為，中國導演應該努力學習掌握「兩結合」——「在我們這個神話般的時代裡，每時每刻都在誕生著奇蹟」，「面對這種充滿革命浪漫主義精神的現實，我們難道不應該用最燦爛的色彩來描繪它的現在和未來麼？我們難道能不以最熱情的讚歌來讚揚它麼？」在文章的第三部分，作者提出，革命浪漫主義不但適合於詩歌，而且適合於電影。電影雖然要求逼真，但是它不受時空的限制，「能夠表現藝術家的任何的想像」，「擁有豐富的表現手段」。這些特點使電影在運用革命浪漫主義方面獨具優勢。作者設想：「如果把毛主席的《蝶戀花》搬上銀幕，可能製作出一部多麼色彩繽紛瑰麗雄偉的影片來！我們不僅在想像裡，而且能從具體的形象上看到，『楊柳輕揚直上重霄九』，看到月宮裡的嫦娥，在怎樣地『舒廣袖』來為二烈士歌舞！」作者還從《戰艦波將金號》中的蒙太奇手法中發現了「強烈的革命浪漫主義的精神」，並推而廣之：「我們幾乎可以在每一部優秀的影片中，都能找到一些出色的例證。」文章的第四部分是比較《白毛女》和《蘆笙戀歌》。作者認為，前者是「兩結合」

的優秀影片，後者雖然「也有浪漫主義的色彩」，但因為它不能很好地鼓勵人們積極向上，所以「決不能認為是『革命的』浪漫主義。」[27]

上述情況說明，電影界對「兩結合」的理解是糊塗、混亂的。「激情」是主觀性極強的概念，對其強弱的判斷常常因人而異。用「激情」的強弱來區別革命現實主義和革命浪漫主義只能引起思想混亂。用現實主義和浪漫主義的結合來解釋文學史上的作家作品更荒唐無稽，它所能證明的，只是迎合上意的傳統，而不是「兩結合」的傳統。以「大躍進」特有的「思想感情」作為衡量一個人是否掌握了革命浪漫主義的標準，無異於要求人們先把自己變成凌空蹈虛、浮誇狂熱的「時代驕子」，然後再去搞創作。這當然是「最苦惱」的事。電影理論界這種思想混亂的狀況在羅藝軍的文章中得到了反映，羅文不乏理論探索的熱情，但是由於他探索的是「偽問題」，所以洋洋萬言除了政治空話就是胡思亂想。電影確實可以用其豐富的表現手段去製造《十三陵水庫暢想曲》，但藝術的生命在於真實，表現「假大空」的影片只能欺世盜名於一時。蒙太奇只是電影特有的表現手段，它既可以為現實主義，也可以為超現實主義、新現實主義服務，把它硬與革命浪漫主義聯在一起，就等於賦予某種工具以政治性。義大利的「新現實主義」啓發滋養了以謝晉、成蔭等為代表的第四代導演，[28]並且在第六代電影人中繼續發揮著它的作用。把新現實主義打成消極浪漫，以突顯、高揚革命浪漫主義是文藝激進主義思潮的具體表現。可以說，羅文的幼稚和混亂是當時的文藝理論界的一個縮影。

周揚在《新民歌開拓了詩歌的新道路》一文中說：「人們過去常常把現實主義和浪漫主義當作兩個互相排斥的傾向，我們卻把它們看成是對立的而又統一的。沒有浪漫主義，現實主義就流於鼠目寸光的自然主義……當然，浪漫主義不和現實主義相結合，也會容易變成虛張聲勢的革命空喊或知識分子式的想入非非。」事實恰恰相反，正是這種「對立統一」將「虛張聲勢的革命空喊」和「知識分子式的想入非

非」提高到了一個嶄新的水平。「兩結合」的提出，「主要是為了適應和配合『大躍進』的形勢」；[29]它假「革命」之名，行政治需要之實，極大地混淆和歪曲了有著完整理論和歷史的「現實主義」和「浪漫主義」的概念。「把現實主義和現實、寫實等同，把浪漫主義和理想、理想化等同，甚至把浪漫主義與藝術的想像、虛構、誇大乃至集中、概括、典型化等同。」[30]政治上的功利主義導致了理論上的混亂，理論上的混亂又造成了對創作規律的踐踏。「所謂兩結合，實際上是認為革命現實主義已經不能適應新形勢的需要，才又另外增加了一個革命的浪漫主義。字面上是『兩結合』，實際突出強調的是浪漫主義。」[31]可以說，「兩結合」的精神實質就是，以虛假的浪漫主義削弱、代替以至取締現實主義。[32]

社會主義現實主義要求「藝術描寫的真實性和歷史具體性必須與社會主義精神從思想上改造和教育勞動人民的任務結合起來。」因此，它也要求「兩結合」——把「最嚴肅、最冷靜的實際工作跟最偉大的英雄氣概和雄偉遠景結合起來。」（日丹諾夫語）[33]換言之，它的基本精神是「要求在現實的描繪之中展現出明亮的歷史遠景」。[34]所以，史達林強調「腳手架後的真實」，反對、禁止作家們寫社會主義的「陰暗面」——「到後院去東翻西找」；所以，它要求文藝作品的思想主題積極樂觀、健康向上、光明的前景和光明的尾巴。但是，社會主義現實主義還「要求藝術家從現實的革命發展中真實地、歷史地和具體地去描寫現實。」也就是說，它還給現實主義、給真實性留下了生存空間。「兩結合」則不然，一方面，它承襲了社會主義現實主義的基本精神，卻沒有了「真實地、歷史地和具體地去描寫現實」的限制；另一方面，它以空幻的理想、狂熱的激情和井底之蛙的想入非非為描寫對象，將政治直接美學化。

「兩結合」打破了《講話》勉力維繫的真實與理想、文學性與政治性、文學規律與政治目的、現實主義與浪漫主義的關係之間的平衡，強化了《講話》中對寫實的超越，對浪漫主義的重視。它把「文藝作品中

反映出來的生活卻可以而且應該比普通的實際生活更高，更強烈，更有集中性，更典型，更理想，因此就更帶有普遍性」的一面極大地光大發揚，將本來已經捉襟見肘的現實主義陷入更大的困境之中。「到了『兩結合』的提出，文學目的性、浪漫主義、文學的主觀性因素、就成為主導的、決定性的因素了。這加強了從政治意圖和激情出發來『加工』生活材料的更大可能性。」[35]論者呂林先生在80年代就指出：「它的提出和大力鼓吹，大大助長了文學創作上的浮誇風。成批既非革命現實主義，又非革命浪漫主義，而是現實與幻想混雜的『人神同臺』、『人鬼同臺』、異想天開的『暢想未來』等低劣作品湧現，創作中迴避矛盾、粉飾生活、拔高人物、神化英雄的傾向就愈加明顯。」[36]1960年的第三屆文代會將「兩結合」定為創作方法，激進主義的文藝思潮走向體系化。

　　「1958年在大躍進、大放衛星的形勢下，電影藝術片猛增到百部以上。其中反映大躍進的所謂紀錄性藝術片近50部，除極少數幾部影片外，大都是質量粗糙，助長浮誇風的公式、概念化作品。」[37]這是30多年後羅藝軍對這一狂熱時代的評價。社會主義現實主義還為現實主義留下了生存空間，因而在創作中還取得了一定成就，「兩結合」則用激進和空想佔據了這一空間，當時的實踐證明，「兩結合」的創作方法剛剛問世，就遭到了失敗。而後來的藝術實踐——「文革」中的樣板戲也遭到了同樣的命運。歷史證明，這是一種烏托邦的、對文藝有百害無一益的創作理論。除了以譫妄始，以失敗終，它不配有更好的命運。

第三節　拔白旗（一）：第二波「非主流」電影

　　「大躍進」不只是生產的大躍進；也是思想的大躍進。思想躍進的內涵之一是思想的革命化。思想指導行動，沒有「抓革命」，就不可

能「促生產」。「抓革命」是「文革」中的語言，換成 1958 年的語言就是「拔白旗、插紅旗」——在思想上興無滅資。從這個意義上講，「大躍進」是新一輪的文藝整風，是更高層次的思想改造，是反右派運動引發的激進主義思潮在意識形態領域的深入發展。

《花好月圓》1958 年長影出品，根據趙樹理小說《三里灣》改編，郭維導演。

本章開頭說過，「拔白旗、插紅旗」的提法源自「紅專」與「白專」，其背景是反右和蘇聯「蛻變」。作為中共最重視的思想宣傳領域，電影界承反右之威，得風氣之先，自紅專、白專問題提出不久就開始了這場運動。運動的重點是對一年前拍攝的影片的清算——對第二波「非主流」電影的批判由此開始。

本書第五章說過，「非主流」的電影都發生在「文學規範的要求比較鬆懈，對『規範』發生多樣性理解的時候」。第二波「非主流」電影多出自 1957 年和 1958 年上半年，而這些作品是前一兩年甚至更早的題材規劃的產物。[38] 1956 年「雙百」方針的提出，電影改革的醞釀，為恢復現實主義提供了適宜的土壤，第二波「非主流」作品應運而生。

這一波「非主流」的獨特之處在於，首先，它向現實主義回歸，干預生活，大膽地揭示社會矛盾，直面幹部中的不良風氣，《未完成的喜劇》對上欺下壓、拍馬逢迎的幹部的諷刺，《誰是被拋棄的人》對蛻化變質、富貴易妻的幹部的譴責，《探親記》對忘本的田副局長的警示，[39]《洞簫橫吹》對農村現實的真實描寫，對縣委書記的批判，以及《牧人之子》對官僚區長的批評等等，都是現實主義精神某種程度的復活。

其次，它淡化政治，注重人情；疏離教條，關注人生。《情長誼深》對階級感情的疏遠，對兩位科學家私人友誼的頌揚；《鳳凰之歌》對農村社會主義改造的主題的削弱，對封建勢力的暴露，對童養媳金鳳追求幸福生活的突顯；《花好月圓》對兩條道路和鬥爭的忽視，對青年人的愛情友誼的關注。餘此等等，從不同角度表現了主創者疏遠政治宣教，回歸藝術本性的努力。

第三，它突破了革命歷史與工農兵題材的片面狹隘，把目光轉向了現實生活，轉向了知識分子。《乘風破浪》、《護士日記》、《青春的腳步》、《生活的浪花》、《懸崖》、《上海姑娘》等一批以青年知識分子為主角，描寫其事業與愛情的影片，儘管是知識分子必須進行思想改造的時代精神的產物，但是這類影片的成批出現，仍然具有題材突破的重要意義。[40]

最後，它注重電影的娛樂性，在社會主義喜劇上做了大膽而有益的探索。《球場風波》、《尋愛記》、《三個戰友》、《幸福》，《未完成的喜劇》等影片重新拾起了政治所排斥的「低級趣味」，將逗笑的噱頭請回了銀幕。由此改變了 1952 年文藝整風後銀幕上的枯燥沉悶，至少在樣式上承續了傳統和第一波「非主流」。

《幸福》上影 1957 年出品。
編劇：艾明之。導演：天然。
主演：韓非、張伐、王蓓。

　　同為主流排斥的「非主流」，第二波與第一波有著明顯的差異。第一波固守的反封建陣地，在第二波那裡除了《鳳凰之歌》等極少數的影片外，幾乎全部喪失。一個新的思想陣地──反資產階級和小資產階級的陣地日益鞏固和擴展。小資的思想感情──名利思想、個人主義、不響應黨的號召，拒絕到艱苦的地方去等等，成為第二波「非主流」著力譴責的東西。《青春的腳步》中清高自負的技術員林美蘭，喜新厭舊的技術室主任彭珂；《生活的浪花》中驕傲自滿的外科大夫金章，卑劣自私的醫生薄康；《懸崖》中剽竊別人的學術成果的袁教授，害怕艱苦，醉心名利的醫科畢業生方睛；《上海姑娘》中充滿小資情調的青年技術員等反面人物形象的大批出現，清楚地表明評價是非善惡、先進落後的價值體系已經完全政治化。政治倫理取代了社會倫理。第一波「非主流」是自覺自願地緊跟政治，熱情地歌頌新生活，新人物，新思想的，而到了第二波那裡，緊跟變成了疏離，熱情變成了冷靜，經過四年多的社會變遷，人們終於發現，新的並非都是好的，舊的產生惡，新的同樣產生惡，而且往往產生在黨員幹部權力階層之中。緊跟政治會損害藝術，藝術應該關心人──人情人性和人心。

　　與第一波「非主流」的命運相似，第二波同樣是主流自身變化的產物。17 年是以劇本為中心的年代，這些影片在公映前，劇本都是經過主管部門的嚴格審查，並根據審查意見一再修改才能投拍的。這些影片能夠公映就足以證明它們完全具備主流的資格。一些影片公映後得到了由上至下的廣泛好評，也印證了它們非主流莫屬。然而，主流的變化莫測再一次震驚了電影界。《情長誼深》的編導徐昌霖在檢討書中，有節制地流露出他的驚懼和惶惑：

> 當我第一次看到《中國電影》批評《情長誼深》的那十二篇文章（1957 年 10 月號），我大吃一驚，毫無精神準備，我感到渾身冰涼。我簡直不敢相信我自己的作品是「既歪曲了黨的方針

政策，也歪曲了生活」。《中國電影》創刊第二期就發表了《情長誼深》劇本，還同時刊登了一篇頗長的介紹文字。我想不通，《中國電影》怎麼這麼快就一下子調轉槍頭，用十二篇文章的火力轟炸一個不久前推薦過的劇本。而且最後賈霽同志還親自寫了文章，說《情長誼深》「至多不過是一種野草開花」。一個愛開玩笑的朋友看了批評之後，打趣地對我說：「哈哈，老兄，一夜風雨聲，香花變毒草！」[41]

促使主流「調轉槍口」的真正原因是反右派運動，而第二波「非主流」的正式認定，則始自 1958 年初。

1958 年 3 月 1 日，康生在東北講話，批判長影 1957 年生產的幾部影片。4 月 18 日，周恩來在製片廠廠長座談會上也對 5 部影片提出了批評：

> 我最近看了四部片子（《尋愛記》、《幸福》、《鳳凰之歌》、《乘風破浪》），加上今天看的《上海姑娘》共五部，看後都感到很彆扭。聽說康生同志去東北時看了幾部片子也有些意見，有些看法我和他的意見差不多……《尋愛記》的格調低，戀愛就是跳舞、逛公園、上館子、送東西。《鳳凰之歌》沒有階級路線和群眾路線，沒有正確反映時代背景，而是「五四」時代的反封建，但是不少人的評論文章都說不錯，你們也說好，這使我想了很多，作者寫的是土改，合作化運動以後的農村，怎麼還是封建、流氓橫行的世界？富農還可以利用祠堂、封建迷信手段欺騙全村群眾？兩個正面人物都是童養媳。我不是反對童養媳作正面人物的典型，而是看不到黨依靠貧雇農的階級路線。這兩個人是否能構成農村正面人物的典型？地位是否要擺得那麼重？這部影片的思想是個人主義。這些片子有的是原則問題，有的是風格、情調低級，不能反映時代，沒有偉大理想的

召喚。基本思想是資產階級個人主義，是作者沒有實踐。《上海姑娘》夾雜些不健康的東西，戲中有很多地方沒有交代清楚，看不懂。這方面是採用了外國的手法，鏡頭跳動得太快，另一方面說明編、導對生產、實際的知識知道得太少，或者對此不感興趣。這部片子寫的雖是工地的一個工程隊，但是場面很大，給人的印象是一個女孩子在代表甲方指揮一切。[42]

《乘風破浪》，上影 1957 年出品。此片的編導孫瑜，在檢查中承認，這部影片「個人英雄主義味道很濃厚」。

3 天後（4 月 21 日），在同一個會上，康生以其「無產階級理論家」的非凡眼力，發現了《青春的腳步》、《花好月圓》和《牧人之子》等影片隱藏的「資產階級知識分子改造無產階級思想的」的重大問題：

在中南海看了《青春的腳步》印象比較深，那個片子給人的印象是好像使世界倒退了 40 年，當時感到很奇怪，建國 8 年了已經是社會主義社會了，怎麼還有這些片子呢？不禁使人想起張織雲、王漢倫等人來了。對這些人老早革命革忘了，這次看了《青春的腳步》又把他們想起來，甚至想到這個片子，是不是比他們演的好些呢？

再談談在長春看的電影，他們的意圖是讓我晚上看看電影休息休息。看了以後印象是有好的、有可以的，有的有些意見、有的使人越看越生氣。看了生氣的片子不是使人休息，而是心情

沉重，第三類片子，我的意見可以映，但是作為思想教育的工具，就很值得研究。就拿《三里灣》（即《花好月圓》──原注）、《牧人之子》兩部片子作例子，看了這兩部片子之後使我想了一晚。這兩部片子的故事都是正面的，是中間的片子，為什麼一個人物、一個故事，一到編導手裡人物就變了？據我看《牧人之子》的主角，是一個很窮苦的牧民的兒子，後來參加了部隊，作過戰，當過連長之後復員回家的人物，但到了我們編、導手裡，使一個窮苦的孩子完全變成了一個知識分子，經過他們手裡的變化也是「改造」，把窮苦孩子改造成小資產階級的知識分子了；《三里灣》就更有「趣味」了，在影片裡編導喜歡那個農村知識分子，那個中學生，改變的重點是往知識分子方面改變。毛主席在延安文藝座談會上講，知識分子總是按照他們的世界觀改變世界，這兩部片子就表現了這一點……這些例子都說明存在著兩個改造問題，一是以無產階級思想改造資產階級知識分子的思想，一是以資產階級知識分子的思想改造無產階級思想。

在提出「兩個改造」的思想之後，康生把矛頭指向了《球場風波》──他從這部喜劇片中發現了大右派羅隆基的思想：

> 使我印象最深的是《球場風波》，這個片子的確很不好，黃×寫了一篇批評文章，我看寫得不深刻。這個片子我是在哈爾濱看的，同時看片子都是處長以上的幹部，看後有兩種意見，三分之二以上的人鼓掌，三分之一不到的人極表反對，我是少數派中的一個。我看這片子有羅隆基的思想，比呂班的《未完成的喜劇》高明多了，呂班的《未完成的喜劇》只是天然信石，吃了不過瀉瀉肚子，毒不死人，而《球場風波》則是「化學」藥品……《球場風波》影片裡表現出來的辦公室主任的形象，

據我看是個老幹部，還是個共產黨員，所以說這個影片『高明』。黃×的文章說描寫那個辦公室主任是無理取鬧，不贊成體育贊成吃藥，我看問題不在這裡，在我看來那個人像個老共產黨員。老幹部有缺點不是不可以批評，但那樣批評法除了右派分子壞分子以外，不會採取那樣的手法。作為一個老幹部就那麼用各種辦法反對體育嗎？另一方面在那個人身上表現的官僚主義也到了極點，在工作時老想著吃藥保養身體，工作上又那麼不負責任，編導還集中力量諷刺他這一點，就是這個人對什麼都不積極，就是熱衷於作報告……另外，在這個人身上表現的對上級就是「怕」，如部長打個電話就怕成那樣；還可以看出，這個人物特別怕人大代表怕民主人士；怕那個對體育有研究的教授，從那個教授的家庭情況來看，是個資產階級，是沒有問題的……《球場風波》描寫的風波是打球勝利後解決的，依我看是人大代表視察才解決了風波。如果是這樣的話，共產黨到哪裡去了，既然矛盾要人大代表來解決，那麼機關中的共產黨，共青團哪裡去了？有權利這樣問一下。這個片子可以說是滲透著資產階級知識分子右傾思想，起碼是一部有右派思想的。[43]

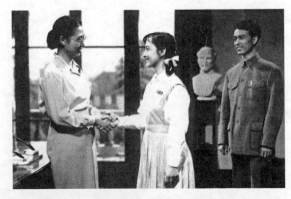

《護士日記》，1957 年上影出品。編劇：艾明之。導演：陶金。主演：王丹鳳、李緯，等。

康生以嘲諷的口氣建議「中宣部、文化部、電影局」「到長影去種試驗田」,「我看長影將來可能是最先進的,因為肥料最多,各方面的都有」。他還發現了長影拍出這些毒草的原因:「我看長影這些年受波匈事件的影響較大,受修正主義思潮衝擊得很厲害」。[44]

「拔白旗、插紅旗」運動在電影界正式宣告開始。根據周恩來等中央負責人的指示,5月9至19日,電影局在長春召開了長影、北影和八一廠的創作思想躍進會議。「會議著重檢查與研究了1957年所攝製的影片」,認為:「在國際國內修正主義思潮的侵襲下,去年攝製的許多影片中,暴露了嚴重的資產階級的傾向。」以「創作思想躍進」之名,討伐過去的電影,可見「躍進」首先是一種思想的清算。作為對康生、周恩來講話的回應,會議將1957年拍攝的30多部影片分成了兩大類,《邊寨烽火》、《海魂》、《五更寒》及《女籃五號》等少數影片受到了肯定,幾乎一半以上的影片受到了批判。被批判的影片的罪名分別是:「暴露黑暗」、「抹殺黨的領導」、「宣傳資產階級觀點」、「濫用諷刺,歪曲現實」等。《花好月圓》、《情長誼深》、《球場風波》、《尋愛記》等影片再次被點名。陳荒煤找到了這些影片被批判的原因:「這是由於許多創作人員進了社會主義,思想沒跟上,靈魂深處小資產階級王國沒有震動,缺乏不斷革命的自覺。」中宣部文藝處處長林默涵在告誡人們:「思想躍進,首先要從修正主義和個人主義等等資產階級思想的束縛下解放出來」的同時,還鼓勵人們在藝術上要「敢於獨立思考,敢於大膽想像」。與會者120餘人一致表示:「要在電影創作中展開一個興無滅資的運動」,「成為又紅又專、紅透專深的無產階級戰士」。[45]5月21日,《文匯報》發表由新華社吉林分社撰寫的長篇報導《電影必須反映黨的風格》。

隨後上演的是兩出內容相同、形式有別的「節目」──各廠召開會議,批判那些被定為「毒草」的電影。與此同時,專業刊物組織評論文章,開闢專欄,重點批判。如上影,召開了長達20多天的會議,

《布穀鳥又叫了》，上影 1958 年出品。編劇：楊履芳。導演：黃佐臨。主演：謝德輝、周志俊、張雁，等。

專門批判《鳳凰之歌》、《球場風波》、《情長誼深》、《乘風破浪》等影片。學者型導演陳西禾、評論界新秀姚文元、資深電影評論家露絲、戲劇教授顧仲彝、上影公司副經理瞿白音等人對《球場風波》進行了力所能及的批判。[46]《中國電影》編輯部以「正風壓倒邪風」為標題，匯總了 33 名觀眾來信中的主要觀點，對《情長誼深》進行了全方位的批判。同時，著名報告文學作家、電影評論家黃鋼在《中國電影》第 6 期上發表了《討論〈情長誼深〉影片中的幾個問題》的長文，名曰討論，其實是跟風批判。在這種形勢下，編導演們被迫做檢查。《球場風波》的導演毛羽「檢查了自己在創作上的資產階級立場，認為過去太強調政治，所以拍片時就儘量追求趣味。並且將毛主席像和標語等一律避免在畫面上出現，認為這是『公式化、概念化』的。」《乘風破浪》的編導孫瑜承認：「雖然也想盡力去歌頌新生活、新人物，但由於自己對工人階級思想情感不熟悉，所以，往往是以舊的一套去代替。在影片中，並不是去著力表現一個知識女青年在走向實際工作後思想上的成長，而是寫她個人闖天下，個人英雄主義味道很濃厚。」[47]《情長誼深》的編導徐昌霖除了會上檢查外，還專門寫了長文進行自我批判，在回顧了劇本多次修改，表白自己「表現科學家的愛國主義」的良好願望，承認劇本犯了溫情主義的錯誤之後，徐昌霖挖出了影片創作與國內外形勢的潛在關係：「我攝製影片正是處在國內外修正主義思想猖狂進攻的驚濤駭浪當中」。劇組雖然遠在「浙東雁蕩山」，「然而那時候北京的右派分子鍾惦棐和上海文匯報敲起來的反動的電影鑼鼓，

同樣聽得非常清楚。」[48]然後，他又從攝製組的三名右派身上，找出了影片變成毒草的原因：

> 在我們廠裡的創作組內部，右派分子石揮、白沉，他們不可能不起作用，在攝製組裡，在整個修正主義歪風的反動鑼鼓的侵襲下，直接參加攝製工作的右派分子項堃、石揮、陳歌辛，更是用盡了他們的才能，企圖按照自己的面貌來篡改劇本。[49]

據徐昌霖說，石揮曾以創作合作社的社長的身份，「主張劇本不要對黃慰文（影片中的老科學家——本書作者）進行批評」。項堃說「他扮演的黃慰文的臺詞，如果要刪一個字，就等於拔他項堃一個牙」。陳歌辛「在音樂作曲上更玩弄他別有用心的鬼計」。總之，「右派分子們當時對我和整個《情長誼深》的影響是巨大的」。[50]在承認自己對右派分子的「遷就妥協」的嚴重錯誤後，徐昌霖又向顧仲彝和趙慧深的深文周納提出了置疑，小心翼翼地為自己辯解，並請求觀眾替他說句公道話：

> 有人說我劇本裡和（導演）闡述中向科學進軍這一主題不過是我拿出來的主題的一個假像，是一個幌子。在攝製中有意地把含毒的相反的主題拿了出來，把正面的東西收進了荷包。這樣的猜測是冤枉我的……同樣，我也不能同意顧仲彝同志翻到《辭源》上「歲寒」有一個解釋是作「亂世」解，就懷疑我是否有意「把新社會比成『亂世』。」是不是「有意對新社會作惡毒的諷刺和誣衊。」以我目前的理解水平，也不能同意趙慧深同志的意見。她說因為：「歲寒而知松柏之後凋」古人是用來比喻不受威脅利誘的傲骨嶙峋的人的。現在我影片裡用了松竹梅，「問題就不簡單」。慧深同志認為影片裡的「歲寒三友」那張畫和梅花的用法「這都是作者用的曲筆。」……我應該承

認我用詞有不當之處，容易引起誤解……但是我的用詞不當之中，實在並沒有什麼「曲筆」和「底蘊」。我想，作品的「詞」是應該通過在具體作品中的特定的用法來看它實際的不同意義……我希望看過影片的觀眾能說句公道話。[51]

從「小人物」變成文藝評論家的李希凡。

這類冗長乏味、千篇一律的節目一個接著一個上演，迅速地超出了中央點名批判的範圍，《洞簫橫吹》、《五更寒》、《不夜城》、《誰是被拋棄的人》、《探親記》、《母女教師》都成了被批判的對象。在連續不斷的討伐文章之中，值得一提的是從「小人物」變成文藝評論家的李希凡，他對《懸崖》、《青春的腳步》、《上海姑娘》、《生活的浪花》等影片不遺餘力的批判，代表了拔白旗的最高水準。[52]而最後將這一運動推向高潮的是陳荒煤。根據康生等領導人的講話，他把 1957 年生產的電影歸為三類，第一類是「濫用諷刺，藉口反映真實，干預生活，直接攻擊黨和新社會，反對黨的領導」。第二類是「抹殺黨的領導，違反黨的政策，取消或歪曲黨員及領導人物的形象。歪曲黨的生活和作風」。第三類是「宣揚資產階級的觀點和思想情感，宣揚資產階級生活方式」。此文在康生點名批判的影片之外，又增加了《誰是被拋棄的人》、《不夜城》、《生活的浪花》《乘風破浪》、《護士日記》等片，共達 20 多部。[53]1957 年生產的 30 部故事片中的大部分被否定。

第四節　拔白旗（二）：興無滅資與極左批左

《大眾電影》1958 年第 5 期
封面。《邊寨烽火》中的女主
角瑪諾在彈唱口弦。

在清算 1957 年拍攝的影片的同時，電影界從更深的層面上揭批「資產階級」思想——人們的個人名利主義思想和剝削階級的審美觀。如果說，前者是「拔白旗」運動的顯性目標，那末，後者則是「拔白旗」運動的隱形手術。前者針對影片，是藝術規範的具體實施；後者針對人，是思想改造的具體落實。

在「拔白旗」運動中，上影開設了一個躍進展覽館，展覽館中有一個「思想透視室」。在這個資產階級思想與無產階級思想決鬥的地方，很多人用大字報和漫畫來深刻揭露、批判自己的個人主義思想，尤其是資產階級名利思想。一位木偶片的導演揭露自己的醜惡思想：過去不願做翻譯片導演，覺得在電影圈裡混了多年，才混到這地步，很丟人。看到故事片導演拿酬金，就越發恨領導。特別是一想起自己不是高級知識分子，就越發不滿，於是妒心中燒，總跟同志們鬧彆扭。一位黨員揭發自己因為沒當上主要演員，就不關心政治，整天埋頭業務。對黨交給的工作不積極，當自己苦幹一陣仍未達到目的時，就埋怨領導不培養，鳴放的時候幾乎發展到反黨的地步。一位廠長助理揭露了自己因為沒當上廠長就要求調去搞創作或當製片主任。搞創作是想拿稿酬，當製片主任雖然名聲不如編導，但自己的名子也總算上了片頭，還可以拿到酬金。一位錄音師檢討自己為了個人成名不惜浪費國家財產，如要錄火車的聲音，就把真火車開出去跑了十幾公里。[54]

　　3 月初，在長影的誓師大會上，「人
們向一切個人名利思想、資產階級文藝思
想，以及一切官氣、暮氣、闊氣、驕氣展
開了尖銳的自我批判和相互批判，許多同
志痛切地談到，『近 2 年來在自己身上剛
剛參加革命時的那種朝氣和幹勁愈來愈
少了，個人名利思想愈來愈多了，』反右
鬥爭以後『愈思愈痛』，在自己身上是『五
氣俱全』，就是缺乏『黨氣』。有的同志深
感到革命魂已經離開了自己，必須來一次
『招魂』，要以重新參加革命的決心，投
身到大躍進的熱潮中去。」[55]

《大眾電影》1958 年第 6 期封
底。《母女教師》中的林月英。

　　拔白旗的目的是要插紅旗——天馬
廠提出在 5 年內爭取讓左派占全廠的百分之七十。不少導演、演員、
作曲、攝影都把爭取入黨列入規劃之中。上影沈浮等 18 名著名的電影
藝術家向全國發出倡議，把自我改造——到勞動人民中去紮根，做一
個工人階級的文藝戰士，作為頭等大事。[56]

　　所有的政治運動都會培養出一批激進派，所有政治運動的後期，
運動的目標和範圍都會泛化。「拔白旗、插紅旗」也不例外，一批激進
分子把注意力轉向了電影刊物的插圖和封面上。《中國電影》發表了米
若的文章，作者認為，《上影畫報》的辦刊方向是資本主義的，證據之
一是，畫報「創刊號的封面是毛主席和金焰握手的照片。一翻過去底
封面又是《女籃 5 號》中林潔和田振華擁抱的鏡頭」。「6 月號的裡封
面是毛主席視察長春電影製片廠時的一幅照片，它形象地反映了一個
少年演員由於衷心地熱愛領袖，緊緊地跟著主席捨不得走開的情景。」
作者責問畫報，為什麼不把這張優秀的照片用作封面，「偏愛把『布穀
鳥』在歌唱放在首頁」？作者進一步追問畫報：「雜誌的許多封面和正

《大眾電影》1958 年第 8 期封面。
《三個戰友》中的惠英和秋妹。

頁是女演員或男女談情說愛的特寫、近景照片，而且篇幅占得較大，地位比較突出，這與資產階級報刊捧『明星』又有什麼區別，莫非說除了女人、愛情，社會主義的美就無法表現嗎？」[57]

此文很快得到了呼應，「紅軍萬歲攝製組」高洪濤等 17 人和一個化名為「罕見聞」的作者，指責《大眾電影》的宣傳方向：為什麼「不去注意影片的中心思想和主要角色，而莫明其妙的只是登些女演員的相片。」他們以《永不消逝的電波》、《渡江探險》為例，認為，「《永不消逝的電波》無論就其內容和主要角色看，都應該是以李俠最後發報的場面作為刊物封面，或作為重點介紹。不知編者為什麼以何蘭芬和白小姐的像片做封面。」[58]「在印刷套色時把兩位地下工作者處理得像舊的美人畫似的」。《黨的女兒》表現了「黨員玉梅勇敢、剛毅的品質」，「交黨費一場成為極動人的一場。可是《大眾電影》卻偏偏刊登了小妞在舞臺上唱興國山歌一場……從這封面怎樣使人看到玉梅──黨的女兒英勇形象呢？能只單純從豔麗的色彩，唱歌的表情，人物漂亮著眼而忽略影片的中心內容嗎？」[59]「《渡江探險》兩個次要角色的女演員來做封底就更為滑稽。」[60]編者「特意選擇了兩位擁抱的姑娘。這也可能是編者照顧了愛把美人圖貼在床頭上的小市民和那些專做演員夢的一些人們的口味吧！不顧影片內容專介紹姑娘，不介紹英雄探險，專選擁抱和戀愛場面，這不是極庸俗的嗎？」[61]這位作者又列舉了第 5 期、第 8 期、第 6 期、第 2 期、第 15 期等封面或封底：「《邊寨烽火》中的瑪諾斜著眼睛、脈脈含情、逗弄地看著每一個讀者」。「《母女教師》

的女兒，按編者的意思新中國的女教師是手裡拿著辮子，似笑非笑故
做媚態的樣子，這難道不是典型的小資產階級味道嗎？」第二期是《護
士日記》的簡素華一人像的封面。在這部影片中簡素華是以不怕艱苦
能與工人打成一片而被觀眾所喜愛的，可是封面卻是披著睡衣手裡拿
著蜜果瓶子不知想什麼的簡素華。」「第 15 期封面是刊登了照鏡戴花
的紅霞而不是視死如歸的紅霞。」[62]與《上影畫報》一樣，《大眾電影》
也得到了這樣的評價：「刊物是在走著資產階級的方向。」[63]這種對女
性美的恐懼同樣表現在影評中——《英雄虎膽》中王曉棠飾演的女特
務阿蘭因為長得「太漂亮」，而遭到「會使觀眾失去立場」的責難。[64]

　　激進派要保持「先進性」，就必須「不斷
革命」——將批判內容和調門升級。黃鋼對電
影主管的發難證明了這一點。1958 年 7 月，
王闌西曾提出，「好影片的要求，必須在增加
影片的數量的前提下逐步提高，有一定數量才
能提高質量，質量與數量的關係應該從 1951
年到 1953 年的事實中吸取教訓。」[65]黃鋼質
問道：「這一位作者在注意 1951 至 1953 年教
訓的時候，還忘記了一樣，這就是忘記了去注
意到 1957 年電影出品中的一些重要的教訓，
因此這就使得作者的論據走上了另一個謬誤
的、片面的極端。」[66]

《大眾電影》1958 年第 15
期封面。《紅霞》中的紅霞。

　　黃鋼所謂的「另一個謬誤的、片面的極端」指的是電影的政治性。
他以 5 月 8 日《人民日報》社論的說法為理論根據，[67]把文藝上的兩
種工作路線上升到兩條道路鬥爭的高度，並嚴正指出，1957 年生產的
30 多部電影中，有一半是作品有錯誤傾向，其中又至少有 7 部毒草。
也就是說，影片數量多並不意味著質量好。因此，「必須把要同時明確
一個對於作品的政治方向的前提與準繩。如果是違背社會主義政治方

向、在思想上屬於敵對性質的電影產品，那麼，對於人民來說，則不是多快好省而是少慢差費，不是力爭上游，而是成了從反面教育人民的教材。可是，很可惜在有關電影事業指導性的論文中，有的人在這一個具有根本意義的問題上，從來就沒有一次是表達過正確的論點與全面的理解。」[68]

《大眾電影》1958 年第 18 期封面。《黨的女兒》中的玉梅唱興國山歌。

王闌西在一次會議上說過：「我們認為，在 10 年左右的時間內，可以把中國電影事業發展成為世界上先進國家。10 年左右我們可以在事業規模，影片數量上趕上或超過美國，並以高度的電影技術和共產主義內容的民族電影出現於國際影壇。」[69]這種不切實際的說法，在黃鋼看來就是必須連根拔掉的「白旗」——它無異於承認美國電影比中國強，比中國先進。相信中國電影是先進的意識形態，與腐朽沒落反動的好萊塢沒有可比性的黃鋼，有理由提醒領導者：「中國人民電影與美國一般電影出品相比，不是在 10 年之後，早在 10 年之前已經是屬於先進範疇裡了。」[70]

電影主管之所以會犯這樣的錯誤，黃鋼做了頗有預見性的剖析：「只是因為有的人貌似一個我國電影事業的熱衷的歌頌者，實際是在失去了深刻的馬克思主義的階級分析觀點之後暴露和呈現出他那思想深處右的實質。」[71]通過大躍進中的表現，黃鋼終於超過了長期與之並駕齊驅，在反右時犯了錯誤的賈霽。[72]

「拔白旗、插紅旗」運動從內容到形式都是文藝整風的搬演。可以說，這是另一種文藝整風，是從藝術層面深入到思想層面的思想改

造。它將道德上的自私自利，損公肥私與人本上的個人主義混為一談，在否定個人名利思想的同時，也否定了人的進取心。個人名利沒有滿足而仇恨領導、妒忌別人、工作消極等心理行為固然是道德上的缺損；但是，想當廠長、想當主要演員、想當故事片導演、想成為高級知識分子等願望中包含著社會進步的基本動力——進取心。在一個多元的社會中，上述矛盾可以通過其他的途徑和正常的競爭得到解決。只有在一元化和一體化的社會中，它們才會長期積累，才會出現把「埋頭業務」視為惡德的怪現象。

「拔白旗、插紅旗」的指導思想是與當時流行的「紅專」觀念一脈相承的，「拔白旗、批『白專』實際上就是把鑽研業務、努力學習看作是反動行為、不光彩的行為。」[73]「專」是業務概念，「白」是政治概念。「毛澤東曾經把『專』與『白』聯繫起來，指出『專』與『白』的轉化關係，只專或先專必然走向後『白』並必定同『紅』對立起來。」[74]這種絕對化片面化的思想，只能導致「突出政治，不問業務」。這個運動不但鼓勵了「只求政治上無過，不求藝術上有功」的無所作為的思想，而且從反面激發了電影界的激進主義的政治熱情。

更重要的是，像以往的一切思想改造運動一樣，「拔白旗、插紅旗」的邏輯前提是無視人。「拔」和「插」這兩個動詞，形象地揭示出在運動發動者的心目中「人」的真正位置。運動之後，周恩來發表了這樣的意見：「屬於頭腦中的事情，怎麼能一下子拔白旗、插紅旗呢？這樣是插不進去的。」[75]令人悲哀的是，周恩來認為插不進去的東西，實際上已經插得很深很牢，而且從被動變成了主動——上面所描述的電影界激進派的言論證明了這一點。

注釋

1　王軍：《拔白旗、插紅旗運動研究》，碩士論文，國家圖書館藏，2003 年。

2　《毛澤東文集》第 7 卷，北京：人民出版社，1999 年，第 309 頁。

3　詳見王軍：《拔白旗、插紅旗運動研究》，碩士論文，國家圖書館藏，2003 年。

4　《建國以來毛澤東文稿》第 7 冊，北京：中央文獻出版社，1992 年，第 195-196 頁。

5　5 月 29 日，《人民日報》社論提出：「把總路線的紅旗插遍全國」。6 月 1 日，紅旗創刊號登發刊詞：「要更高舉起無產階級的革命紅旗」，創刊號說：「毫無疑問，任何地方，如果還有資產階級的旗幟，就應當把它拔掉，插上無產階級的旗幟。」

6　《上影打破常規帶頭躍進》，載《解放日報》1958 年 2 月 24 日。

7　時任海燕廠副廠長的徐桑楚對當時的情況有如下敘述：「上海的領導人柯慶施也不甘示弱，他給我們提出躍進指標。他要求 1958 年的影片產量要在 1957 年的 19 部的基礎上翻一番。還要我們做出詳細的計畫，到北京去打擂臺。當時攝製組的口號是所謂『多快好省，以多為主』，又要趕進度，又要比降低成本。有位文化部的領導到上海來，對我們說要搞『量中求質』。這怎麼搞法？誰的心裡都沒有底，但又不能不搞，否則就是不跟中央保持一致。我們只好連夜開會，絞盡腦汁想辦法，要生產人員搞『發明創造』，把生產進度和產量提上去。」石川編著：《徐桑楚口述自傳》，北京：中國電影出版社，2006 年，第 154 頁。

8　《會議三天，躍進千里——記電影製片生產促進會議》，載《大眾電影》1958 年第 6 期。

9　《電影工作全面大會師大躍進》，載《大眾電影》1958 年第 6 期。

10　《我們的電影鑼鼓敲起來了——電影事業大躍進述評》，載《中國電影》1958 年第 4 期。

11　《躍進中的上影簡況》，載《大眾電影》，1958 年第 7 期。

12　《我們的電影鑼鼓敲起來了——電影事業大躍進述評》，載《中國電影》1958 年第 4 期。

13　石川編著：《踏遍青山人未老——徐桑楚口述自傳》，北京：中國電影出版社，2006 年，第 154 頁。在唐明生著《跨越世紀的美麗——秦怡傳》一書中說，《紅色的種子》一天最多拍 120 個鏡頭。準確數字待考。

14　唐明生：《跨越世紀的美麗——秦怡傳》，北京：中國電影出版社，2005 年，第 185-186 頁。

15　同上，第 186 頁。

16　石川編著：《踏遍青山人未老——徐桑楚口述自傳》，北京：中國電影出版社，2006 年，第 154 頁。

17 《廣東順德和天津電影放映隊的創舉》，載《大眾電影》1958 年第 13 期。

18 《窮幹、猛幹創奇蹟──記第一個縣、市級自辦的製片廠南通電影製片廠》，載《大眾電影》1958 年第 19 期。

19 《人人有規劃，個個爭上游》，載《中國電影》1958 年第 4 期。

20 《躍進中的上影簡況》，載《大眾電影》1958 年第 7 期。

21 見《大眾電影》1958 年第 11 期。

22 洪子誠：《關於五十至七十年代的中國文學》，載《文學評論》1996 年第 2 期。

23 同上。

24 《文藝報》，1958 年第 7 期。

25 《紅旗》，1958 年 6 月創刊號。

26 《中國電影》記者：《敢想敢說，趕上時代──上海電影工作者座談革命現實主義和革命浪漫主義的結合》，載《中國電影》1958 年第 10 期。

27 《中國電影》，1958 年第 10 期。

28 見馬德波、戴光晰：《導演藝術論──論北影的五大導演》，北京：中國電影出版社，1995 年，第 133 頁。

29 朱寨主編：《中國當代文學思潮史》，北京：人民文學出版社，1987 年，第 358 頁。

30 朱寨主編：《中國當代文學思潮史》，第 355 頁。

31 朱寨主編：《中國當代文學思潮史》，第 358 頁。

32 1959 的八一廠生產的《赤峰號》的被迫重拍為此提供了一個例證：這部影片中有這樣一個情節：赤峰號戰艦底層的一間艙房被敵彈炸了一個大洞，水手長和小水兵衝進艙房堵漏，但洞口太大堵不住洶湧的海水，為了保住戰艦，水手長毅然關閉了密封的艙門，以免海水流到其他艙房去。水手長和小水兵英勇犧牲。但審查者認為：「這太低沉了，宣傳了戰爭恐懼，非改不可。」導演嚴寄洲只好讓這兩個人死而復生──「返航時讓水手長和小水兵奇跡般地出現在甲板上微笑地遙望前方。」嚴寄洲評論道：「其實常識告訴我們，灌滿了水的艙房無論如何那艙門是打不開的，如此違背生活真實的處理卻美其名曰『革命浪漫主義』。」見《往事如煙──嚴寄洲自傳》，北京：中國電影出版社，2005 年，第 78 頁。

33 轉引自《當代文學關鍵詞》，桂林：廣西師範大學出版社，2002 年，第 21 頁。

34 《當代文學關鍵詞》，第 21 頁。

35 洪子誠：《關於五十到七十年代的中國文學》，載《文學評論》1996 年第 2 期。

36 朱寨主編：《中國當代文學思潮》，第 358 頁。

37 羅藝軍：《中國新文藝大系電影集導言》，見《1949～1966 中國電影與中國文化》，北京：北京廣播學院出版社，1995 年，第 167 頁。

38 孟犁野對此有較詳細的說明：「電影，其生產的特點之一是週期較長，尤其是當時嚴格的計劃經濟體制下，電影作為一種具有藝術與工業雙重品格的產品，它早在頭年甚至更早一些時間就已列入來年的生產計畫。1958 年湧現的一些影片，除前述那些臨時追風趕浪、粗製濫造的『躍進片』外，其

餘一些影片，大多是在此前就已投產的。作為一片之本的電影劇本，是早在 1957 年上半年甚至更早一些時候就已被審查通過的。」《新中國電影藝術史稿：1949～1959》，北京：中國電影出版社，2002 年，第 295 頁。

39 這裡所說的是未修改前的《探親記》，它講的是從小受苦，後來參加革命，解放後當了副局長的田剛忘本的故事。由於在反右運動中，報刊上揭露有人誣衊共產黨員「六親不認」，編導們擔心與這種寫法會被加上這類罪名，於是對劇本做了根本性的修改。儘管如此，此片上映不久，仍遭到嚴屬批判，《中國電影》在 1958 年 11 月和 1959 年 1 月，分別發表上綱上線的批判文章，修改前的劇本也沒有逃脫被批的命運。而陳荒煤在《堅決拔掉銀幕上的白旗——1957 年電影藝術片中錯誤思想的批判》一文中，同樣沒有放過這部經過脫胎換骨的修改的影片。詳見孟犂野：《新中國電影藝術史稿：1949～1959》第四章第一節第五小節「化創新為平庸——《探親記》的修改」。

40 這一點孟犂野在《新中國電影藝術史稿：1949～1959》中，分析《青春的腳步》、《生活的浪花》、《懸崖》和《上海姑娘》已經提到。見該書第 316 頁。

41 徐昌霖：《我和《情長誼深》》，載《中國電影》1958 年第 6 期。

42 《周總理在製片廠廠長座談會上的談慶紀要》（1958 年 4 月 18 日）。1958 年 5 月在長春召開的三廠電影躍進會材料之一，長影存檔資料。

43 《康生同志在製片廠廠長座談會上的談話紀要》（1958 年 4 月 21 日）。1958 年 5 月在長春召開的三廠電影躍進會材料之二，長影存檔資料。

44 出處同上。在這個講話中，康生還批評了《五更寒》和《尋愛記》，並說了那句電影史上的名言：「一陣大風浪來了，頭腦不知何處去，渣滓依舊笑春風」。

45 《讓我國電影藝術陣地上紅旗飄揚》，載《大眾電影》1958 年第 11 期。

46 這些批判文章有——陳西禾：《論趣味、人情味和形式主義的傾向》，姚文元：《不健康的趣味》，露絲：《沒有風波的《球場風波》》，顧仲彝：《一部有惡劣傾向的影片》（以上三篇載《中國電影》1958 年第 5 期），瞿白音：《對影片球場風波的分析》（《中國電影》1958 年第 7 期）。

47 《上海舉行創作思想躍進大會》，載《大眾電影》1958 年第 12 期。

48 徐昌霖：《我和《情長誼深》》，載《中國電影》1958 年第 6 期。

49 同上。

50 同上。

51 同上。

52 李希凡：《略論部分電影文學劇本中的資產階級思想傾向》，載《中國電影》1958 年第 9 期。

53 陳荒煤：《堅決拔掉銀幕上的白旗——1957 年電影藝術片中錯誤思想的批判》，載《人民日報》1958 年 12 月 2 日。

54 《春風起　萬象更新——上影花絮》，載《中國電影》1958 年第 5 期。

55 《躍進中的長影》，載《大眾電影》1958 年第 7 期。

56 《電影事業大躍進述評》，載《中國電影》1958 年第 4 期。

57 米若：《「上影畫報」的方向是什麼？》，載《中國電影》1958 年第 10 期。

58 「紅軍萬歲攝製組」高洪濤等十七人：《我們對「大眾電影」方向的看法》，載《中國電影》1958 年第 12 期。

59 罕見聞：《「大眾電影」的封面和封底》，載《中國電影》1958 年第 12 期。

60 「紅軍萬歲攝製組」高洪濤等十七人：《我們對「大眾電影」方向的看法》，載《中國電影》1958 年第 12 期。

61 罕見聞：《「大眾電影」的封面和封底》載《中國電影》1958 年第 12 期。

62 同上。

63 「紅軍萬歲攝製組」高洪濤等十七人：《我們對「大眾電影」方向的看法》，載《中國電影》1958 年第 12 期。

64 《嚴寄洲自傳》，北京：中國電影出版社，2005 年，第 74 頁。

65 王闌西：《迎接電影事業的新時期》，載《中國電影》1958 年第 7 期。

66 黃鋼：《反對電影事業躍進中的錯誤論調》，載《中國電影》1958 年第 11 期。

67 這一天《人民日報》社論的題目是《多快好省地發展社會主義文化藝術事業》。

68 黃鋼：《反對電影事業躍進中的錯誤論調》，載《中國電影》1958 年第 11 期。

69 《電影大躍進座談會上的講話》，文化部存檔資料。

70 黃鋼：《反對電影事業躍進中的錯誤論調》，載《中國電影》1958 年第 11 期。

71 同上。

72 賈霽在反右時沒有及早地識別出鍾惦棐的右派觀點，發表過兩篇不夠激進的文章。為此，他不得不在大躍進中公開檢討，承認自己犯了「喪失立場的政治性錯誤」。而犯錯誤的原因則是「自己組織上入黨了，思想上卻一直保留有非無產階級的東西——最突出的就是資產階級個人主義。」見《糾正我在影評活動中的錯誤》，載《中國電影》1958 年第 11 期。

73 王軍：《拔白旗、插紅旗運動研究》，碩士論文，國家圖書館藏，2003 年，第 16 頁。

74 同上。

75 周恩來：《我國人民民主統一戰線的新發展》，《周恩來統一戰線文選》，北京：人民出版社，1984 年，第 444 頁。

第十三章　大躍進中的電影實驗：

「紀錄性藝術片」

　　正如電影局所預期的那樣，電影生產在 1958 年掀起了高潮，取得了年產 105 部的優異成績。這個數字是以往 9 年年均產量 23.7 部的 4.5 倍，並且在此後的 30 多年中，仍舊保持著遙遙領先的地位。在這 105 部中，常規題材的電影占了一半，另一半則是「紀錄性藝術片」。[1]也就是說，只計算常規電影，1958 年的創作高潮要大打折扣。

彩色動畫片《大躍進萬歲》，上影美術廠，1960 年。

　　從 1949 至 1976 年這近 30 年的「人民電影」的發展史中，前後出現了兩次實驗高峰。第一次是大躍進，代表作是被稱為「紀錄性藝術片」的「新藝術片」；第二次是「文革」，代表作是樣板戲電影。前者是「活報劇」對電影藝術的入侵，後者是舞臺劇在銀幕上的復活。這一現象說明，要在電影上進行實驗，必須借助於外來的藝術因素。

第一節　一個混亂的概念

　　「紀錄性藝術片」是一個含糊混亂的概念，在這個偏正詞組中，「紀錄」是定語，「藝術片」是中心詞。顧名思義，紀錄性是這一新片種的基本特徵。可實際上，無論是當時的看法還是 30 年後電影史的歸類，都把虛構性的故事片，如《破除迷信》、《一日千里》、《縣委書記》、《水庫上的歌聲》、甚至《十三陵水庫暢想曲》納入其中。陳荒煤說過：「紀錄性藝術片……從形式上看，可以分為兩類：第一，像《在火車上》，只是根據生活中的一些素材，而不受真人真事的拘束，人物和情節都是作者的虛構和創造，實際上是一種短故事片。第二，是《黃寶妹》、《英雄趕派克》一類，基本上是根據真人真事寫作的，不過它們的加工過程有所不同，《訪問黃寶妹》故事性稍強一些，它有虛構的人物，而《英雄趕派克》基本上是紀錄片」。[2]另外，所謂的紀錄性，與紀錄片也有很大區別，紀錄片不允許搬演、補拍，而這種影片常常要借助這類辦法才能完成。如《白手起家》中對本溪合金廠創業史的敘述就是如此。[3]也就是說，這一新片種既包括紀錄性較強的作品，也包括完全虛構性的作品。由此可見，人們有同樣的理由把這種「紀錄性藝術片」稱之為「藝術性紀錄片」。事實上，當時的人們已經這樣做了。[4]一個中心詞與其修飾性定語可以互換的概念能否說明事物，答案是不言自明的。可以說，這種概念上的混亂，從一個側面反映了大躍進時代的思維特徵。

新藝術片《黃寶妹》，1958 年上影出品。編劇：陳夫、葉明。導演：謝晉。

　　歷史的混亂延續至今，造成了分類和統計的混亂，按照《中國影片大典》（1949.10～1976）的分類，1958 年拍攝的「紀錄性藝

術片」只有 35 部。按照《當代中國電影》的說法，1958 年拍攝的紀錄性藝術片是 49 部，至 60 年代初，共生產了這類影片 70 餘部。[5]後一種說法則來自於當時的統計，前一種說法的根據，我們不得而知。這種概念上的混亂也反映在對這一新片種的定義上。到目前為止，所有的媒體都在沿用著《中國電影大辭典》給「紀錄性藝術片」下的定義：「專指中國 1958 至 1959 年間拍攝的迅速反映生活中新人新事的一種故事片。多在真人真事的基礎上進行一定的藝術加工，情節接近生活原貌，故具有較強的紀錄性特點。有的影片中的主要角色也由生活中的原型人物表演，如影片《黃寶妹》就由紡織女工黃寶妹本人扮演」。[6]

這個定義至少有三處錯誤，一，時間。根據電影史的說法和《中國影片大典》的分類記載，「紀錄性藝術片」一直延續到 1960 年代初，而不是 1959 年。《新中國電影藝術史稿：1949～1959》和陳荒煤主編的《當代中國電影》上稱 1958 年生產的「紀錄性藝術片」49 部，至 60 年代初共 70 多部。這其中包括著名的《為了六十一個階級弟兄》（1960）。二，內容。根據《中國影片大典》的分類，「紀錄性藝術片」中還包括反映反右派鬥爭的影片，如《大風浪中的小故事》，這與「迅速反映新人新事」的說法不符。三，解釋。如上所述，這一新片種中包括相當數量的故事片，它們不是「在真人真事的基礎上」的藝術加工。

辭書與辭書之間、定義與分類之間的矛盾，以及定義上的錯誤，說明「紀錄性藝術片」是中國電影史上的一筆糊塗賬。要想結束「紀錄性藝術片」從概念到定義上的混亂和錯誤，只能為它尋找新的概念和定義。

第二節　緣起、特點與認識過程

這一新片種是「大躍進」的特殊產物，其誕生與周恩來有關——1958 年 4 月 18 日周恩來接見故事片廠長會議的代表，在批評《尋愛

記》等影片時，周恩來提出，「我想如果目前不能生產好的故事片子，是否多拍些紀錄片，紀錄片倒是可以反映生氣勃勃的時代面貌，可以滿足觀眾，也可以教育創作人員。」[7]5 月 1 日，周恩來第二次接見故事片廠代表時，再一次也更明確地提出「拍攝一些藝術性的紀錄片，以迅速反映『大躍進』的時代面貌」的要求。[8]儘管周恩來的用心良苦，[9]這一要求卻違反常識——紀錄片本身就是藝術，世界上不存在著藝術性的紀錄片和非藝術性的紀錄片。讓紀錄片「藝術」起來，搬演、補拍等人為的虛構就會乘虛而入，紀錄片的生命線——真實性就會遭到破壞。顯而易見，這是外行的說法。

新藝術片《一天一夜》。

大躍進的逼人形勢與電影人「1 天等於 20 年」的幹勁結合起來，使周恩來的指示以另一種形式得到了落實。一方面，故事片廠要「多快好省」地完成任務，就只能放棄原來的製片路線，另闢蹊徑。另一方面，電影界從領導幹部到普通群眾都積極投入，自覺創造。以陳荒煤為首的電影局領導到長春、上海做動員，要求「量中求質」，以柯慶施為首的上海市委，更是火上加油。1958 年初，柯慶施對電影界講話：「上海要從每年 18 部影片，提升到每年 35 部，翻一番。你們要做出計畫來，到北京去打擂臺。」[10]「大家都像發了瘋一樣，一起醞釀幾部戲，想辦法，搞發明創造，要快，不快沒面子，不跟中央保持一致怎麼得了？只好把一天的戲的內容不斷增加，融進6 天的內容，地上畫線，60 個鏡頭就 60 個位置，一天拍出來。《紅色的種子》攝製組一天拍了 161 個鏡頭，放了一個特大的衛星。那一年上海生產了 52 部影片，很多是短片，一個套幾個，單算。」[11]

「新藝術片」漫談會，載《大眾電影》，1958 年第 21 期。

這種狂熱的幹勁取得了巨大的成績，《黃寶妹》、《英雄趕派克》、《鋼人鐵馬》、《飛奔向前》等影片大批生產出來。面對這一新生事物，電影局領導和電影理論界莫衷一是，甚至連它的稱謂也難以確定。有人根據影片的長度稱其為「短片」或「短藝術片」，但是有些影片並不短，9 本 10 本的長度並不鮮見。有人按照周恩來的說法，稱其為「藝術性紀錄片」；但馬上有人反對：「難道『新影』出品的紀錄片就沒有藝術性嗎？」[12]有人把它叫做「新藝術片」，理由是「這『新』字是有政治意義的，是厚今薄古的，話劇起初也叫新劇」。[13]問題是，新與舊是相對而言的，如果叫「新藝術片」，那麼什麼是「舊藝術片」呢？[14]有人

主張叫「紀錄性藝術片」，但是，這種說法也破綻百出。直到 1959 年，
這種新樣式幾近到了強弩之末時，還沒統一認識。它之所以最後得到
「紀錄性藝術片」的命名，是因為在陳荒煤主持下，中國電影出版社
於 1959 年底出版了《論紀錄性藝術片》一書。

那麼，這一新片種、新樣式新在哪裡呢？

一、在選材和政策上，採取由有關黨委和政治機關指導的方式。電影
廠主動尋求地方黨委和政治機關的領導和幫助，由當地的領導提
供情況，傳達政策，對劇作提出意見。

二、集體創作。採取群眾性的集體創作的方式。「許多短片，先是經過
個人感受，寫出影片故事的梗概，交給大家討論補充和修改，然
後分工執筆去寫，寫完後又唸給大家聽，再討論，再修改」。[15]「不
僅電影創作各部門的專業人員都在動手寫，生產單位的幹部和群
眾也在寫。有的是幾個人集體寫，有的是生產單位的直接生產者
幾十個人集體參加寫這些劇本，是集中了多數人的智慧和生活而
形成的」。[16]甚至用大字報的形式討論劇本。電影局領導認為，這
是「一種和群眾在一起集體創作的新形式」。

三、在生產上，這種影片迅速快捷，號稱多快好省，實際上是多快差
費。因此，有人稱其為「活報電影」。

四、形式自由，長短不拘。有的 3 本，有的 5 本，有的跟正常的故事
片一樣，8、9 本。

五、極端程式化的敘事。板塊狀的結構、公式化的情節、概念化的人
物和標語口號式的語言，組成了它的敘事模式。所以有人稱其為
「電影八股」。[17]

六、奇蹟性的內容。幾乎所有的影片所選擇的題材都來自 1958 年，為
大躍進服務。在 49 部影片中，只有一部表現鎮反和反右運動的《大
風浪中的小故事》，其餘的都是緊跟形勢。除了 7 部表現好人好事

的作品外,其餘的 42 部都是表現大躍進中出現的「奇蹟」。在這個意義上,可以稱其為「奇蹟電影」。

七、高度一致化的思想主題。

對於這種八股的、奇蹟的、活報性的藝術怪胎,電影界的認識與人們對大躍進的認識同步,經歷了全面肯定──部分否定──重新肯定──基本否定的認識過程。從時間上講,1958 年至 1960 年是全面肯定時期,1961 年至 1962 年是部分否定時期,1963 年以後,柯慶施等人提出大寫 13 年,這一反映現實的影片無形中成為榜樣,1964、1965 在毛澤東兩個批示的背景下,改組後的文化部再一次提出拍攝這種電影,只不過名稱改成了「藝術性紀錄片」。「文革」結束後,隨著大躍進的被否定,這一新片種也被基本否定。有必要介紹一下這四部曲的全過程。

1958 年,這種新片種剛剛出現的時候,文化部、電影界的領導以及理論工作者以極大的熱情予以肯定。錢俊瑞、陳荒煤、袁文殊、瞿白音、陳播、羅藝軍、邢祖文、露絲等人紛紛撰文,為之鼓掌叫好。謝晉、魯韌等導演也大談心得體會。文化部副部長錢俊瑞說:「我們的社會主義電影創作事業為了更好地為生產大躍進服務,為工農兵服務,應該著重地提倡採用這種體裁」。[18]上海電影公司總經理袁文殊認為,寫真人真事有個好處,免得知識分子把自己的資產階級思想帶進作品中去。為了尋找紀錄性藝術片存在的理由,他甚至對過去生產的某些優秀作品也做了另類的評價:「不論是《董存瑞》、《南島風雲》或《上甘嶺》等等,從實質上看來,它們的藝術效果都還是離不開它的紀錄成分……創作人員不過是在一定程度上做了他們的紀錄工作罷了」。[19]上海電影局副局長瞿白音以數量為理由,要求人們肯定這一新片種:「1958 年這一年中,電影創作方面的豐收,是和紀錄性藝術片的創作分不開的。因此,對於紀錄性藝術片創作上的成就,必須適當肯定。」[20]在所有的論者當中,陳荒煤對這新片種鼓吹最力,他把它

比作「游擊戰」、「狙擊手」、「活報劇」、「秧歌劇」、「報告文學」、「魯迅的雜文」，對它進行了不遺餘力的讚揚：「任何一種新的藝術形式出現，都是反映時代的特徵，都是由於時代的要求……我們大家要為藝術片增加這麼一個新兵種感到高興，要大膽地肯定它，這只有好處沒有壞處。」[21]

領導為這一新片大聲叫好，甚至動用行政命令來肯定它，恰恰說明「紀錄性藝術片」並不像大眾傳媒上說的那樣招人待見。人們對它有種種非議：

一、這種藝術不是正經的藝術創作，是一陣風似的政治運動的產物，趕任務出不來好東西。

二、類似活報劇、秧歌劇一類的宣傳品，不倫不類。

三、這樣的做法，只會產生浮淺粗糙的東西，給電影藝術帶來損害。

四、寫真人真事，限制了藝術創造。

對於這些私下的非議，陳荒煤和瞿白音進行力所能及的批駁。陳反駁「一陣風」和「趕任務」論：「過去幾年沒有強調『趕任務』，又是否在創作上出現了奇光異彩？也沒有，在社會主義改造時期，我們沒『趕任務』，但現在回頭看，電影藝術究竟留下了多少好的影片呢？」他為「不倫不類」找理由：「一個新的藝術形式的創造和生長總是有些『不倫不類』的，因為當它反映一種新的內容時，它一定要突破舊的格式和成規。舊的被突破，新的還不成熟，所以『不倫不類』；這是一種自然現象，既不可怕，也不值得憂慮。」他批駁那些反對寫真人真事的人：「過去也有人說，提倡寫真人真事，妨害了創作者的創造性，是造成作品公式主義的重要原因。可是，這幾年不提倡寫真人真事，也並不見得都產生了好作品。」[22]為了替這一新片種說話，陳荒煤不惜用「今不如昔」的比較法，把過去說得一團糟。他忘記了很多人正是因此被打成右派的。

　　瞿白音沒有用貶低過去來肯定現在，而是「用兩條腿走路的道理」來說服那些反對派和懷疑論者：黨和人民既需要「概括性更大，典型性更高的作品」，又需要「迅速反映現實生活，更直接更緊密地為當前的政治鬥爭和生產建設服務的作品」。因此，「作為一種電影樣式來說，紀錄性藝術片是應該長期存在下去的」。「對作品的評價，不決定於題材的來源，而決定於作者對題材的思想意義的認識和對題材的處理」。[23]也就是說，寫真人真事並不一定浮淺粗糙。

　　在為它辯護的同時，電影界的領導也承認了這一新片種存在某些不足：「一部分作品存在著思想挖掘不深，主題不突出，人物精神面貌不清，結構拖遝、鬆散，見事見物不見人，不能感動觀眾等等。」[24]事實證明，存在上述毛病的不是一部分作品，而是全部作品。即使在其代表作《黃寶妹》、《新安江上》等影片中，這些毛病也同樣存在。

　　一年後的 1959 年，電影界的有關評價開始降溫，人們想起了一分為二，想起了「實事求是」。葛琴認為：「過高的評價，是有害無益的，如『方向』、『道路』、『旗幟』、以及『光芒萬丈的衛星』等等，是不能

新藝術片《一日千里》，八一廠 1958 年出品。導演：嚴寄洲。

勝任的」。[25]嚴寄洲提出兩個疑問：第一，包括《黃寶妹》在內的「這類影片，觀眾為什麼不願意看？」第二，這類影片鍛煉了電影工作者，但是這種鍛煉對觀眾意味著什麼？「這就好比下伙房學炒菜一樣，我們學炒菜，得到了學習和鍛煉的機會，可是吃菜的人願意吃嗎？」[26]甘惜分指出，這種新樣式既不能取代藝術片，也無法解決電影創作中「劇本荒」的問題，更沒有克服它原有的缺點——公式化概念化。同時，他還批評了貶低、否定藝術的「反智主義」言論：「『世界上第一流演員來扮演黃寶妹這一角色未必會比黃寶妹自己演得更成功』，這未免誇張得太過火了！就以黃寶妹的事蹟，由一個熟練的演員（勿須『世界第一流』）來演，一定比黃寶妹本人演得更好，不信試試看……有的同志在熱情衝動之下，竟否認起藝術修養來了，從而也就乾脆否認了藝術」。[27]當然，上述批評是在充分肯定這一新片種的前提下進行的。也就是說，這是一種極其有限的實事求是。

大躍進造成了極其嚴重的惡果，1959 年至 1961 年，中國進入三年困難時期。1962 年，中共中央制定了「充實、鞏固、調整、提高」的「八字」方針。大躍進的惡果在有限的範圍內受到清理。1962 年 3 月，根據中央精神，電影局下文，要求各電影廠「對 1958 年以後拍攝的、以反映現實生活為題材的故事片與紀錄性藝術片進行一次全面檢查，將不適於繼續發行的影片報局研究處理」。[28]各廠為此成立了專門的檢查小組。上海天馬廠給電影局的報告說，他們檢查了 24 部影片，將其分成沒問題、可修改後發行、不宜發行的三類；每類 8 部，各占三分之一。在第二類中，報告說，《新安江上》前兩個節目沒問題，後一個節目《東風樓》有問題，不能上映，它的問題在於：一，完工日期原定 30 天，一再躍進，變成了 5 天。「這樣的層層加碼，不是提倡的例子」。二，黨支部書記 3 日 3 夜不睡覺，在他的影響下，夜班接日班。「這與勞逸結合的政策不符」。三，副科長對 5 天完工有意見，可是什麼話也不敢說，怕給他扣個「促退派」的帽子。「這種情況也是由

於行政命令的作風，缺乏民主空氣所造成的」。《大躍進中的小主人》的問題是，影片提出「7 天中將文盲掃完，這是不可能的事，是浮誇」。《她們的心願》中的問題是，影片提出「一畝地一頭豬」的指標和多重交配增加產仔的問題，前者在目前還有距離，後者的經驗是否可以普遍推廣，尚未得出結論」。被歸入第三類不宜發行的影片是《英雄趕派克》、《你追我趕》、《二十天革個命》、《海上紅旗》、《鋼花遍地開》、《重要的一課》、《臥龍湖》、《東風勁吹》。[29]也就是說，完全報廢的紀錄性藝術片佔天馬廠生產總量的三分之一，需要返工修改的佔二分之一。天馬廠生產的 24 部影片，有 20 部不適於繼續發行。以天馬廠的情況類推，在 1958 年拍攝的 105 部電影中，至少有一半成了廢品。

新藝術片《20 天革個命》，1958 年上海天馬出品。

1965 年 8 月 21 日，周恩來在上海電影局的一次講話中提到：「藝術性紀錄片是為了與『新影』（指由中央新聞紀錄製片廠所拍的紀錄片——作者注）有區別，所以叫它藝術性紀錄片。1958 年我講的，但文化部七搞八搞，我不承認……」[30]30 多年後，陳荒煤檢討了自己的頭腦發熱，「違背了總理的原意」。[31]

從上述評價的變遷中，可以看出，在特殊的歷史語境中，即使是方向性的錯誤，也無法得到及時有效的糾正；即使在政治形勢轉變，允許人們糾正其錯誤的時候，也難以從根源上尋找原因。這一新片種在為電影史留下了一個新景觀的同時，也為我們揭示了一個重要的思想文化現象。

第三節　內容：奇蹟、反智、美化與顯聖

前面說過，紀錄性藝術片就是「奇蹟電影」，它們的任務就是講述大躍進中的奇蹟——江南造船廠僅用了 70 天就造出我國第一艘五千噸海輪（《巨浪》）；前進模型製造廠大搞技術革新僅用了 20 天就實現了全廠的自動化（《20 天革個命》）；長春汽車廠 12 天就試驗成功了東風牌小汽車（《東風》）；華孚金筆廠僅用了 25 天就使英雄金筆的質量超過了美國「派克」（《英雄趕派克》）；上海大成襪廠 12 天就完成 100 臺電動織襪機的改裝修配工作，實現了自動化（《熱浪奔騰》）；繁榮農業社為了增產，大搞北方水田，將「三年過長江」的計畫提前兩年完成（《春水長流》）；上海鋼鐵廠提前完成 60 萬噸鋼的生產任務（《鋼城虎將》），少先隊員辦鋼廠，不但煉出了鐵，而且煉出了矽鋼（《紅領巾的故事》）；福建各行各業大煉鋼鐵，發誓 3 年內鋼產量超過葡萄牙，廈門中學用粘土代替耐火磚，用破風箱代替鼓風機，苦幹一晝夜，煉出了鋼；家庭婦女用坩鍋煉出了鋼，戰士用彈殼煉出了鋼（《鋼花遍地開》）……

新藝術片《新的一課》，長影 1958 年出品。

　　這一新片種之所以如此大量地講述「奇蹟」，是因為「奇蹟」最可歌可泣，最富視聽效果，最能彰顯大躍進的精神，因此，也最能代表大躍進的成果。在這些「奇蹟」中，翻滾著摘掉落後帽子的渴望，升騰著擺脫「一窮二白」的焦灼，暗藏著對「老大哥」的挑戰，寄託著烏托邦空想——遍地開花的小高爐煉出的不是鋼鐵，而是廢渣；「一年跨黃河，三年過長江」的農業增產計畫不過是浮誇吹牛，多快好省造成了更大的浪費，反科學的技術革新得到的是勞民傷財……

　　創造「奇蹟」就要破除迷信——對科學、經驗、規律、傳統、知識文化的迷信。換言之，「紀錄性藝術片」在宣傳「奇蹟」的同時，也在宣傳著「反智主義」——反科學、反經驗、反傳統、反文化、反理性。這種「反智主義」體現在「紀錄性藝術片」的兩個方面——人物設計和戲劇衝突。代表進步創新的正面人物總是那些知識少、沒經驗的年勁人或大老粗，而代表著保守因循的反面人物，總是那些有知識、有經驗、受過較高教育的工程師、技術員或經驗論者，這兩種人物的關係構成了影片中唯一的戲劇矛盾，前者要多快好省，後者懷疑甚至反對；前者不信邪，大幹苦幹加巧幹，終於創造了人間奇蹟；於是反面人物甘拜下風承認錯誤洗心革面。影片結束。

　　《重要的一課》是一個很好的例子：「儀錶的心臟」錳銅絲一直依靠進口，由於美國禁運，貨源斷絕。儀錶廠的總工程師束手無策。一

個里弄合金廠苦戰了 12 個晝夜，造出了錳銅絲，其質量勝過西德。工人們拿著錳銅絲興沖沖地送給儀錶廠總工化驗，總工拒絕。黨支書認為他的思想沒解放，需要幫助。工人們帶著鑼鼓再一次找到總工，向他提出條件——如果答應化驗，成功了就向他報喜，如果不答應試驗，就貼他的大字報。總工仍舊拒絕試驗，理由是，他查閱了很多西歐的資料，沒有好辦法，化驗也是浪費時間。最後，楊科長想了個辦法——將自己造的錳銅絲改裝成庫存的舊貨，再次拿給總工。總工以為是西方所產，為其化驗，結果是比西德產的還好。得知真相的總工緊握著工人的手說，:「我平生總是給別人上課，可是這次你們給我上了一堂最重要的課。這就是在黨的領導下，工人階級堅定的信心和決心，可以創造科學上無可限量的奇蹟。」

　　在過去的影片中，「反智主義」在現實題材中也時有所見。代表著科技、經驗的工程師、技術人員、老師傅、企業管理者常常被塑造成保守／反面人物，新中國第一部電影《橋》（1949）中那個沒有姓名的總工，《高歌猛進》（1950）中的李廣才師傅，《走向新中國》（1951）中的常工程師，《勞動花開》（1952）中

新藝術片《愛廠如家》。

的張工程師，《偉大的起點》（1954）中的總工田承謨，《英雄司機》（1954）中的工段長孟範舉，《春天來了》（1956）中的農業社社長章明樓等等，都是這方面的代表。但是，在 1958 年以前，這種對知識、技術、經驗、文化的輕蔑和敵視，是以分散的、局部的形式出現的。「紀錄性藝術片」將這一現象做了重大的改變，「反智主義」從局部變成了全部，從分散變成了集中，從思想變成了思潮。可以

說，大躍進既是生產的「大躍進」，也是「反智主義」的大躍進，它將這一思潮極大地普及化、極端化。

在貶低知識分子的另一端，是對工農階級的美化。「紀錄性藝術片」不遺餘力地美化工人階級和貧下中農的階級覺悟、沖天幹勁和無窮智慧。幾乎所有的「紀錄性藝術片」都在向人們傳達著這樣的訊息：人民群眾（在 17 年中，這個概念主要指的是工農兵）中蘊藏著巨大的社會主義積極性，他們能夠讓高山低頭，河水讓路，創造出前所未有的人間奇蹟。美化、謳歌人民群眾的覺悟和幹勁是建國以來所有的現實題材影片的必不可少的思想元素，上面列舉的《橋》、《高歌猛進》、《英雄司機》等影片無一不是以表現這一元素為職志。這一元素在「紀錄性藝術片」中被放大、加溫、膨脹、升級，走上了極端化。魯韌在《鋼人鐵馬》的導演札記中談到：「（劇中）的每個人物都互相拿『1 天等於 20 年』要求來衡量自己勞動態度，來衡量自己共產主義道德的增進；增進協作上的集體主義精神，總之，鋼鐵工人不論是在工作中，還是生活裡，不論是對自己，還是對別人都是一樣的嚴格，既充滿了階級的友愛精神，又堅定的堅持著原則的立場。」[32]

英雄模範是階級的代表，是大部分「紀錄性藝術片」歌頌的對象，黃寶妹（《黃寶妹》）、李濤（《東風》）、洪永祥（《常青樹》）、吳立本（《鋼人鐵馬》）等英雄模範人物成批的、密集的、大規模的出現，意味著建國初確立的「英雄美學」也隨著大躍進發展到了一個嶄新的階段。比起 1958 年以前銀幕上的英雄形象，「紀錄性藝術片」中的同類形象，思想更簡單、性格更乾癟、生活更狹窄（全在工作場所）。我們不妨拿同一題材的《英雄司機》和《第一列快車》做一比較。前者拍於 1954 年，講的是青年黨員，999 號機車司機郭大鵬為了多拉快跑，實驗超軸，終獲成功的故事。儘管郭大鵬這一形象相當「扁平」，但他還有愛憎。可是在《第一列快車》中，我們看到的英雄老高則完全是一個除了多拉快跑之外什麼也不關心的「躍進人」。事實上，紀錄性藝術片的編導們關

心的也只是大躍進，人不過是大躍進的工具。魯韌談《鋼人鐵馬》中的
主人公時說：「主人公吳立本是鋼鐵廠裡的一個老運料工，是配合生產
的普通工人，但他卻幹著不平凡的工作，像老黃忠似地勇往直前，在火
熱的生產高潮裡頑強地邁進。在他的身上，集中地體現了鋼鐵工人『共
產主義』的品質，把今天建設社會主義生產大躍進中先進工人階級性格
特徵，飽滿地展現了出來。這些特徵中最主要的便是他那種無時無刻都
在管著與他的工作並不直接相關的事情。他那種『樣樣管』的主人翁思
想，他那愛廠如家、愛國家財產如命，忘我的高尚的集體主義精神佔據
了他的整個的靈魂。」[33]在這種觀念的指導下，「紀錄性藝術片」只能是
「見物不見人，見人不見情，見情不見真」。[34]建國初確立的「英雄美學」
在這時被拔高、提純，此時的英雄們已經「高、大、全」了。

新藝術片《一個真實的故事》，長影 1958 年出品。

　　輕視知識分子，就必然要美化勞動階級，謳歌階級英雄，這是「反
智主義」的必然邏輯。而美化勞動階級，謳歌階級英雄並不是「紀錄

性藝術片」的最高宗旨。它的最高宗旨在於「顯聖」——彰顯黨的威力，頌揚黨的領導。大躍進是黨發動的，由於有了黨的領導，人們才有了沖天幹勁和無窮智慧，黨的支持和鼓勵是奇蹟出現的保證。這一建國以來除歷史片、戲曲片之外，所有的革命歷史題材和現實題材影片的母題，在「紀錄性藝術片」中得到了完全徹底的貫徹執行。與以往不同的是，這一「顯聖」的母題在「紀錄性藝術片」中表現得更簡明、更直露，因此，也更缺少藝術包裝。

例子不勝枚舉，不妨看看這個雷打不動的八股：在大躍進的熱潮中，某工廠（公社）的工人們（社員們）為了多快好省地提高產量，或攻克技術難關，進行技術革新，遇到科技人員或經驗論者的反對，在黨（支書、書記、黨委）的支持下，克服困難，達到目的。在慶賀聲中，反對者低頭認錯。在這樣的敘事中，黨扮演著「起承轉合」中的「轉」的關鍵作用。很顯然，沒有這一「聖明」的顯現，敘事既無法進行，主旨也無法突出。

拋開這個定義的知識性錯誤，僅從內容上看，我們也有足夠的理由為「紀錄性藝術片」重新下個定義：紀錄性藝術片是大躍進中產生的，以藝術直接為政治服務為宗旨的，以詆毀科學知識、宣傳反智主義、美化勞動階級、歌頌黨的領導為主要內容的，以公式化概念化為基本形式的，以宣傳烏托邦理想為最終目的的電影產品。

第四節　美學：革命浪漫與烏托邦

在「紀錄性藝術片」中，我們看到兩種貌似相反的趨向，一方面是以「紀錄性」來追求真實——以真人真事為基礎，啟用非職業演員，甚至讓英雄模範自己演自己；實景拍攝，呈現原生態的社會環境等等。

另一方面是以「藝術性」來放逐真實性──漠視敘事的戲劇性，淡化戲劇矛盾和衝突，放棄人物形象的塑造，忽略視聽修辭。總之遠離現實主義的典型化原則。前者所加強的是藝術外在的形式元素，後者所遠離的是藝術的內在屬性。

這兩種趨向得到一個共同的結果──「政治的直接美學化」。（洪子誠語）「紀錄性藝術片」以外在的、形式性的真實擠壓、排斥、以至取代藝術片內在的、藝術性的真實。真實性在這裡不再是「文學的普遍性特質的概括」，[35]而被替換成對真人真事的簡單搬演甚至複製。這種替換一方面與「1 天等於 20 年」的形勢有關，另一方面，它也表明一種新的藝術觀念──激進主義美學的形成。

新藝術片《大風浪裡的小故事》，上海天馬 1958 年出品。

在 50 年代初建立的文藝規範中，真實性始終是一個引起爭論的話題，但分歧的兩派（周揚與胡風）「在文學諸因素的內部關係的理解上，卻是一致的。這就是思想（政治性）──真實性（現實性）──藝術性的結構」。[36]「紀錄性藝術片」偷換了這個結構的中間環節（真實性），也就是說，只要通過對現實生活的簡單搬演、複製，思想就可以成為藝術，政治性就可以轉化為藝術品。這正是激進主義的美學追求──將「真實性」從上述結構中「拆卸」下來，「而使這一結構，簡化為政治──藝術的直接關係。這是為著將政治目標、意圖，更直接地轉化為藝術作品」。[37]這一追求在文革的「樣板戲」和「陰謀電影」中得到了更加徹底的實現。

在絕大多數「紀錄性藝術片」遠離現實主義的同時，某些影片卻在這方面下了大功夫。在《黃寶妹》的結尾，謝晉讓黃寶妹等七位紡織女工扮成七仙女，在紡織車間裡翩翩起舞。《英雄趕派克》設計了這樣一個情節──一位英國記者把英雄金筆當成了美國的派克筆（兩種

筆外觀上一樣）試用之後，大肆讚揚。當這位嘲笑華孚廠的趕超計畫的英國佬知道事實真相的時候，不禁大驚失色。這類仿效《十三陵水庫暢想曲》的影片雖然數量極少，但在當時引起了巨大的反響，人們毫無例外地將它們與「兩結合」的創作方法聯繫起來，因為電影局領導和理論評界都把《十三陵水庫暢想曲》定位為「兩結合」的典範，以至於不少人發出這樣的疑問：是否描寫了未來的美好前景才算得上「兩結合」？有的人甚至提出這樣的問題：《十三陵水庫暢想曲》描寫了 20 年後的共產主義遠景，如果拍一部描寫了 30 年後的遠景的影片是不是更加革命浪漫主義？

　　不管這些影片是「兩結合」的萌芽，還是革命浪漫主義的代表，它們都標誌著新中國電影美學的一種新動向——修辭的象徵性。陳荒煤談到，這種象徵的手法在過去的影片中也出現過，農村題材的影片常常用拖拉機的出現來象徵農業集體化，工業題材的影片常常用林立的煙囪，高聳的廠房來表示工業的現代化。比較而言，此時的象徵，想像得更加大膽離譜。《黃寶妹》的編劇坦言：「國棉十七廠黨委和廠長要求我們大浪漫主義一下，不僅用七仙女來象徵紡織女工的奇妙的創造，還要寫出在目前世界上還不曾有的離心式精紡機無梭織布機等等創造發明的出現……工作條件的改善，設備的全面自動化、電氣化，都可大膽想像，這是我們的共產主義的理想，是真正的現實的仙女」。[38]《十三陵水庫暢想曲》是這種視聽象徵化的始作俑者，其想像之大膽離譜，更上一層樓，影片的後半部，描寫 20 年後的中國，那時候，物質之富

新藝術片《大躍進中的小主人》的五個故事之一：小氣象員。

412／毛澤東時代的人民電影（1949～1966 年）

裕，科學之發達、生活之幸福已經到了無以復加的地步，在這個人間
天堂裡生活的人們，考慮的是何時上月球旅遊。

在《關於五十至七十年代的中國文學》一文中，洪子誠說過這樣
一段發人深省的話：「在表達、修辭方式上，或者說文學風格上，體現
文學激進思潮的創作，表現了一種從『寫實』向『象徵』的轉移的趨
向。在 1958 年，以及後來在對開展『文化大革命』所作的動機的說明
中，我們都可以感到一種對人類的『理想社會』的富於浪漫色彩的構
想。對其中的人與人關係，以及構成這一社會性質的新人（『無產階級
英雄人物』）的思想情感狀態和行為方式的描繪，最合適的表現方式，
是一種象徵性的（伴隨著激情的）『虛構』。『革命』所激發的幻想，產
生的觀念和激情，需要靠『不是明確的概念或系統的學說，而是意象、
象徵、習慣、儀式和神話』來維持，把日常生活中並不存在、或無法
解決的矛盾，在象徵方式中解決」。[39]大躍進為這一電影美學做出了不
可抹殺的獨特貢獻。

第五節　意義：激進文藝思潮的爆發

大躍進不僅僅是一種浮誇冒進的激進主義經濟活動，還是一場鞏
固一體化和一元化的保守主義的政治運動。經濟活動的目的在於政
治，浮誇冒進是為了回答改革派，以證明一體化和一元化的正確性。
電影界為此提供了很好的例證：反右中的保守派在大躍進中大都變成
了激進派，激進派承襲的是保守派建國以來堅持的藝術主張，並將其
以更極端的方式，更瘋狂的熱情發揚光大。說得具體一點，反右運動
消滅了制約、抗衡激進主義文藝思潮的力量，使保守派占了絕對優勢，

改革派被打倒；大躍進激發出保守派的激進熱情，使保守派在改革派的背上又踏上了一隻腳。「紀錄性藝術片」就是這隻踏上去的腳。

在大鳴大放中，改革派呼籲遵守藝術規律，首先是重視票房，也就是重視觀眾（工農兵）的娛樂要求。而「紀錄性藝術片」的倡導者卻以赤裸裸的政治性代替娛樂性，以大躍進所激發起來的政治狂熱來證明票房的存在和飆升。改革派要求降低文藝的政治功能，「紀錄性藝術片」則以百倍的努力，千倍的熱情強化這一功能。「迅速及時地反映現實」，「藝術為大躍進服務」等提法成為這一新片種優於正規藝術片的無可辯駁的理由。「迅速及時地反映現實」也就是緊跟形勢，把藝術變成即時性的宣傳，「藝術為大躍進服務」也就是為眼前的政策服務。其急功近利的性質比為工農兵服務、為政治服務更上一層樓。文藝功能由此變得更明確、更狹隘，也更具有專制主義特徵。改革派反對公式化概念化，要求「寫真實」，以恢復現實主義的本來面貌，而「紀錄性藝術片」卻理直氣壯地製造公式化和概念化產品，徹底地拋棄了典型性這一現實主義的創作原則，試圖用真人真事的複製創造出新的工農兵英雄形象。其倡導者不遺餘力地為這種「創作方法」辯護，甚至找出了這樣的理由：「它可以儘量避免把還沒有完全改造過來的作家和藝術家身上的資產階級、小資產階級的思想感情帶了進去，保持它的純樸的真實的面貌」。[40]改革派要求在黨的領導下獲得有限的創作自由——放寬審查標準，減少審查層次；外行不要領導內行；排除行政干預，恢復導演中心制，給其以「三軍統帥」的地位等等。「紀錄性藝術片」的倡導者卻以更徹底地方式——主動請基層黨組織把關，集體討論、集體創作、大字報討論劇本以及兩種「三結合」——專業人員的勞動鍛煉、思想改造和藝術創作的「三結合」和領導出政策、出思想，群眾出題材、出生活，專業人員整理成劇本的「三結合」，將專業人士尚有的一點可憐的創作自由——編導的自主性剝奪乾淨。1956 年 10 月，「舍飯寺會議」提出的以「三自一中心」為重點的電影體制改革方

案在這些新章程面前變成一堆廢紙。某些電影領導人甚至挖空心思地尋找「新章程」的好處——「專業創作人員在這三結合的集體中會受到教育，培養起集體主義精神，逐漸改變創作上的主觀主義甚至某種專橫的個人主義（如三軍統帥）作風」。[41]由此一來，審查標準更嚴，審查層次更多（在電影局、電影廠這兩道關口之外，又增加了一個基層黨組織和群眾評議）；外行領導內行，行政干預創作被政策化、制度化，甚至高尚化、神聖化。集體代替個體是意味深長的，它成為「文革」期間大盛的集體寫作始作俑者，「三結合」則成為「文革」中出現的領導出思想、群眾出生活、專業人員出技巧的前驅先導。可見，「紀錄性藝術片」是對 1956 至 1957 年電影界改革思潮的反動，是保守派鞏固反右戰果的拙劣表演，是「文革」電影實驗的奠基石。

「紀錄性藝術片」並不是憑空產生的，它是文藝為政治服務的惡性發展，是建國 9 年來對電影的宣傳功能的日益強化的直接後果，是激進文藝思潮在特殊條件下的總爆發。這種激進文藝的因素——形式的活報性、政治的直接美學化，內容的奇蹟性、反智性和顯聖性等，早在大躍進之前就已經隱藏在主流電影之中。這些影片被「正典化」（canonized）之時，就是這些因素大量繁殖之日。

洪子誠指出，在 20 世紀的中國文藝中，存在著左翼的激進文學思潮或派別，「但是，在很長的時間裡，它的表現是分散的，局部的，缺乏理論與實踐體系性的，它存在的同時，也存在著對它制約、抗衡的力量。另外這種思潮也並不總表現為有固定的代表人物的這種形態」。「兩結合」的提出，使浪漫主義佔據了主導性的位置。此前的真實與理想、文學性與政治性、文學規律與政治目的、現實主義與浪漫主義的關係之間的平衡被打破。《講話》中對寫實的超越，對浪漫主義的重視，「文藝作品中反映出來的生活卻可以而且應該比普通的實際生活更高，更強烈，更有集中性，更典型，更理想，因此就更帶有普遍性」的一面被「兩結合」光大發揚，從而打破了平衡。「文學目的性、浪漫

主義、文學的主觀性因素、就成為主導的、決定性的因素了。這加強了從政治意圖和激情出發來『加工』生活材料的更大可能性。」[42]「紀錄性藝術片」的出現，表明現實主義與浪漫主義在電影創作上的平衡狀態已經打破，激進文藝思潮佔了主導地位。

注釋

1　見《中國影片大典》（1949.10～1976），1958 年部分，北京：中國電影出版社，2001 年。

2　陳荒煤：《向革命的現實主義和革命的浪漫主義的開始》，《論紀錄性藝術片》，北京，中國電影出版社，1959 年，第 2 頁。

3　嚴寄洲在一次座談會上專門談了這類影片的名稱問題，他說：「從大躍進以來所出品的這類影片看來，有的猶如過去抗日戰爭時代我們所演的『活報』，它基本上是紀錄片加了些工；另一種如《白手起家》則完全是紀錄片，只不過是採用了組織補拍，重演過去的手法罷了；像《一日千里》、《破除迷信》則可以說是故事片的『號外』，它基本上是故事片，反映得快，但是比較粗糙，就像號外一樣，上午發生的事，下午就上報了。快是快了，但來不及去講究排版和格式，至於《縣委書記》應該屬於故事片了。」《座談紀錄性藝術片》，載《中國電影》1959 年第 2 期。

4　從這一新片種問世以來，就有人主張稱之為「藝術性紀錄片」。如嚴寄洲在《發揮短片的戰鬥性作用》一文中，就以「藝術性的短紀錄片」來稱謂這一新片種。見《中國電影》1958 年 8 期，及《座談紀錄性藝術片》，載《中國電影》1959 年第 4 期。

5　舉個明顯的例子，1958 年，文化部副部長錢俊瑞在《大躍進中的新典型》一文中，稱《水庫上的歌聲》是「紀錄片和故事片體裁很好結合的典型」，《論紀錄性藝術片》一書將錢文收入並列為首篇，可見《水庫上的歌聲》應屬「紀錄性藝術片」。可是《中國影片大典》卻將它排斥在外。

6　張駿祥、程季華主編：《中國電影大辭典》，上海：上海辭書出版社，1995年，第 436 頁。

7　《周總理談話紀要》，文化部存檔資料。

8　陳荒煤主編：《當代中國電影》上冊，北京：中國社會科學出版社，1989年，第 171 頁。

9　據《當代中國電影》（陳荒煤主編）的作者說，周恩來此舉的用意是「使創作人員能夠借此機會深入實踐體驗生活，為今後創作積累豐富的資料。拍攝出較高風格的影片來。這是一舉兩得的好事情。經過反右派鬥爭擴大化和康生的拔白旗之後，大批影片受到批判，廣大創作人員精神上很緊張，周恩來要創作人員深入生活，其實也含有讓大家休養生息、緩一口氣的深意。但是，在當時左的空氣下，周恩來總理的這些正確的意見不但沒有被電影界領導人深刻理解，反而在具體貫徹中被嚴重地曲解了。」見該書上冊第 171 頁。

10　狄翟：《風雨十七年──訪徐桑楚》，載《當代電影》1999 年第 4 期。

11　同上。

12　嚴寄洲：《座談紀錄性藝術片》，載《中國電影》1959 年 4 期。

13　黃宗英：《重要的問題還是在於深入生活》，載《中國電影》1958 年第 8 期。

14　丁嶠：《應該給予新片種以足夠的重視》，載《中國電影》1958 年第 8 期。

15　陳播：《積極提高紀錄性藝術片的質量》，《論紀錄性藝術片》第 28 頁。

16　瞿白音：《紀錄性藝術片創作中的幾個問題》，《論紀錄性藝術片》第 14 頁。

17　孟犁野：《新中國電影藝術史稿：1949～1959》，北京，中國電影出版社，2002 年，第 287 頁。

18　錢俊瑞：《大躍進中的新典型》，《論紀錄性藝術片》，第 1 頁。

19　袁文殊：《新的生活要求新的表現形式——試談紀錄性藝術片的創作》，《論紀錄性藝術片》，第 12 頁。

20　瞿白音：《加強改造，解放思想，勇敢創作，不斷提高——再談紀錄性藝術片》，《論紀錄性藝術片》，第 20 頁。

21　陳荒煤：《向革命的現實主義和革命的浪漫主義的開始》，《論紀錄性藝術片》，第 2 頁。

22　同上。

23　瞿白音：《加強改造、解放思想、勇敢創作、不斷提高》，《論紀錄性藝術片》，第 21 頁。

24　同上。

25　《座談紀錄性藝術片》，載《中國電影》1959 年第 4 期。

26　同上。

27　同上。

28　1962 年電司徒產字第 122 號文件，文化部存檔資料。

29　《上海天馬廠給電影局的報告》，文化部存檔資料。

30　《周總理對拍攝藝術性紀錄片的指示》，原上海市電影局副局長蔡貴紀錄傳達列印稿，轉引自孟犁野：《新中國電影藝術史稿：1949～1959》第 289 頁。

31　陳荒煤在 1988 年 3 月 5 日的《人民日報》上發表了紀念周恩來的文章（《朋友》）中提到過這段公案：「1958 年，我一時頭腦發熱，提倡紀錄性藝術片，違背了總理原意：是要創作者到生活中拍一些藝術性紀錄片而積累生活。」轉引自孟犁野：《新中國電影藝術史稿：1949～1959》，第 289 頁。

32　魯韌：《紀錄性藝術片追求什麼——鋼人鐵馬的導演簡記片段》，《論紀錄性藝術片》，第 93 頁。

33　同上。

34　孟犁野：《新中國電影藝術史稿：1949～1959》，第 287 頁。

35　洪子誠：《關於五十年代至七十年代的中國文學》，載《文學評論》，1996 年第 2 期。

36　同上。

37　同上。

38　此劇是集體創作的，發表時屬名陳夫編劇。詳見陳夫《一次新的嘗試——
　　〈訪問黃寶妹〉劇本創作雜感》，《論紀錄性藝術片》，第 39 頁。

39　洪子誠：《關於五十年代至七十年代的中國文學》，載《文學評論》1996 年
　　第 2 期。

40　袁文殊：《新的生活要求新的表現形式——試談紀錄性藝術片》，《論紀錄性
　　藝術片》，第 12 頁。

41　瞿白音：《加強改造、解放思想、勇敢創作、不斷提高》，《論紀錄性藝術片》，
　　第 20 頁。

42　洪子誠：《關於五十年代至七十年代的中國文學》，載《文學評論》1996 年
　　第 2 期。

第十四章　組織獻禮與集體疏離

　　按照主流電影史的說法，在 17 年的人民電影史上，出現過兩次或兩次半高峰，1959 年的電影創作被公認為高峰之一。高峰的標誌是 18 部獻禮片——《林則徐》、《聶耳》、《青春之歌》、《戰上海》、《風暴》、《海鷹》、《林家鋪子》、《老兵新傳》、《五朵金花》、《我們村裡的年輕人》、《回民支隊》、《冰上姐妹》等影片的出現。在大批優秀電影人才橫遭不測之後，在不倫不類的「兩結合」創作方法高舉之時，在狂熱浮誇的「大躍進」之中，飽受摧殘的電影業居然出現了創作高峰，這不能不是一個超乎常理的事情。

　　人們找出了各種原因來進行解釋，試圖使這一奇怪的現象變得合乎情理。比較一致的看法是，這一創作高峰的出現，主要是因為：一、「二為」方向和「雙百」方針深入人心。二、新中國電影形成了一支堅強的創作隊伍，電影家們在思想、業務上趨於成熟。三、電影事業有了長足發展，有了較強的物質基礎。四、「舍飯寺會議」提出的電影體制改革，解放了電影藝術生產力。[1]這種努力值得同情和理解，但是，這類解釋卻無法回答一個簡單的問題：為什麼具備了同樣條件的 60 年代的電影生產卻每況愈下？[2]在解釋這段歷史時，人們按照習慣把責任推給政治運動。可是在毛澤東關於文藝界的批示下達之前的三年半時間裡，並沒有發生政治運動，相反，在這段不算短的時間裡，中共中央採取了一系列反「左」的措施，出臺了一系列務實的文件。也就是說，在這段時間裡的中國電影業，具備比 1959 年更好的條件、更大的優勢，它應該創造更大的輝煌。可是為什麼我們面對的卻是數量和質量都在下降的事實？為什麼 1961 年建黨 40 周年生產的影片僅有 28 部？

　　如此一來，在電影史的敘述中就產生了這樣一個明顯的矛盾：1959年輝煌的原因成為對 1960、1961 年生產慘澹的質問，造成 1959 年輝

煌的條件，成為後兩年電影大倒退的反諷。越是強調所謂輝煌的「必然性」，電影史的內部矛盾就越尖銳，歷史的敘述就越不能自圓。事實上，這一超乎常理的創作高峰之所以出現，主要基於兩個原因，一是新中國電影業的一體化結構——組織生產的優勢，二是文藝領導人的思想變化——主管者與激進文藝思潮的疏離。

第一節　組織生產：從「放衛星」到「獻禮片」

前面說過，新中國電影是組織生產的產物。組織生產，說到底是政治在組織生產，經濟計畫要服從政治需要。1959 年的電影生產肩負著為國慶 10 周年獻禮的任務，是一項關係到黨和國家形象的重大的政治工程。這一特殊的政治需要使這一次的組織生產不同於以往，或者可以說，它為新中國電影的組織生產提供了經典範例。

這一次的電影生產由中共中央組織——1958 年下半年，中共中央書記處召開會議，指派周恩來、鄧小平負責這一工程。隨後，中宣部召集各省、市及軍隊負責人到北京開會，傳達中央精神，佈置任務。各省、市及軍隊召開所轄電影廠負責人會議，傳達上級精神，研究如何貫徹執行。一個由當地黨委領導的、群眾性的電影創作活動由此在全國展開。用當時的說法就是「放衛星」。

東北三省的動作最快，形勢最好：吉林、延邊、黑龍江、哈爾濱、第一汽車製造廠都把創作電影當作黨的中心工作來完成。形成了黨委統一領導，普遍發動群眾的大好形勢。長影廠廠長亞馬為此深表欣慰：「我們的工作比較順利，廠內同志也有信心。」廣東省委從北京開會回去後，即召集各專區文化局長會議，要求八個專區在 1958 年年底以前都能提出一個夠「衛星」標準的劇本。陝西省委對國慶十周年「放

衛星」非常重視，提出「兩抓三要」：「兩抓」是抓組織與抓思想，三要是一要深入群眾，與群眾相結合，在當地黨委領導下進行創作。二要普通號召但有專人負責，有規劃限期完成。三要主題思想內容是尖端的，故事情節動人，風格是共產主義的民族形式的。八一廠以雷厲風行的戰鬥姿態迎接這一任務：10 月 14 日召開全廠誓師大會，大會後召開「衛星」會議，確定 1959 年 6 月底前的指標。會後，編輯分五批奔赴西北、西南、南京、河南及福建前線，所約的劇本於 12 月前分三批到廠。由於總政的重視，全軍作家普遍地發動起來。空軍、北京、蘇州、南京等軍區召開創作會議，參加會議的有將軍、新聞工作者、軍事工作者，海軍某部的全體戰士參加了王冰、陸柱國兩同志所進行的創作。其他各廠情況大同小異。[3]

其後是解決「衛星」劇本及其標準的問題。1958 年 11 月 1 日至 7 日，電影局召開製片廠廠長會議。會上，各廠廠長彙報了「放衛星」的情況、「衛星」候選劇目以及劇本中普遍存在的問題。電影局對「衛星」的題材、政治標準、組稿原則、劇本的審查及演員調配等問題做了一系列指示。

關於衛星的題材，陳荒煤提出了確定題材要有三個「考慮」：一、要考慮現有的題材是否充分反映了我們的時代；二、要考慮所確定的題材的主題思想是否明確；三、要考慮確定的題材對人物的塑造是否具備最好的條件。同時，他還指出欠缺的 13 種題材：

1. 少數民族。幾個較大的少數民族必須保證都有一個，明年必須放出衛星，否則將會犯錯誤。

2. 人民公社。現在的題材與全國今冬明春公社化的形勢顯然不相稱，各廠都要佈置搞。不要要求一個劇本概括全，而是從先進人物建設鬥爭等方面來反映公社的優越性。人民公社是多種類型的，農村、工廠、街道等都可以寫。

3. 大躍進破除迷信、解放思想，即充分發揮人的能動性方面的，表現人民的智慧無窮，包括改造自然、移山填海、移花接木、農民科學家、詩人、畫家等等。

4. 中蘇友誼。現在太少了。

5. 一切為了鋼。這個題目太抽象了，這種題材還不夠。

6. 下放幹部是個尖端題材，每廠要搞一個。

7. 義務兵役制。新戰士成長的要搞。

8. 華僑題材。面向海外三十萬華僑。

9. 工業中發揮潛力以及螞蟻啃骨頭的題材要搞。

10. 中醫與西醫相結合或中醫題材亦可以搞。

11. 宗教鬥爭。

12. 新科學家的成長，老科學家的改造。新老結合要搞。

13. 商業、福利事業。[4]

　　關於衛星的政治標準，夏衍在會上做了如下指示：「中央書記處開了一次會，鄧小平同志談過明年國慶十周年是辦喜事，但這不是用宴會遊園等方式辦喜事，而是要總結中國共產黨領導中國革命和建設的經驗，向全世界人民宣傳、介紹。毛主席創造性地發展了馬列主義，積累了許多馬列主義與中國實際相結合的經驗。現在我們要通過電影藝術的形式，把這些經驗介紹給全中國和全世界的人民……由於此，我們的衛星片首先是政治掛帥……總的來說，衛星片的內容可以用『回憶革命史，歌頌大躍進』這兩句話來概括。」[5]

　　關於組稿原則。為了解決作者一稿多投和避免各廠爭搶劇本和作者，電影局規定了各廠的組稿範圍：八一廠的範圍是貴州、雲南、四川、西藏等地；上影廠的範圍是江蘇、浙江、安徽、山東、福建、江西等地；北影廠的範圍是河北、河南、內蒙古；長影廠的範圍是東三省；西影廠範圍是陝西、甘肅、新疆、青海、寧夏等地；廣影為廣東、

廣西、福建、江西等地。電影局還規定了上影廠協助湖南、湖北建廠，北影廠協助新疆、山西建廠，長影廠協助內蒙古、廣西建廠。協助方接收被協助方所組的劇本。[6]

關於衛星劇本的審查。電影局決定，各地黨委負責審查劇本。有關重大的歷史題材，凡當地黨委認為須中央決定的，可送中央審查。[7]

從中央最高層的指派，到各省市黨委的部署，到電影廠的誓師大會和群眾性的電影劇本創作，再到電影局對有關問題具體指示，這一系列強有力的行政措施充分顯示了組織生產的巨大威力。周恩來是國務院總理，鄧小平是中央書記處書記兼副總理，以如此高的政治規格來對待電影，這一中外奇觀只能出現在組織生產的體制之中。周恩來強調電影要送國外參展，鄧小平強調國慶十周年是辦喜事。前者要求電影的藝術性，後者要求電影的娛樂性。兩者的共同點是提高藝術質量，增加風格樣式。應該說，周恩來、鄧小平的坐鎮指揮是這一次組織生產得以成功的重要因素。中宣部、文化部與省市黨委的雙管齊下，足以調動全國的創作力量，儘管只能「廣種薄收」，但這種死拼人力、物力的辦法在任何獻禮工程都會奏效。而電影局關於題材、主題、劇本審查、組稿範圍等問題的種種規定，則充分體現了政治需要的靈活性。

組織生產的特點之一是「全國一盤棋」，用劉少奇在八大二次會議上的話講，就是要「集中領導，全國規劃，分工協作」。要保證獻禮工程的質量，就必須去掉那些「盲目的、自由競爭的發展」。為此，文化部採取了兩個措施：一是指令除少數民族地區外，各省所建的故事片廠下馬。[8]二是兩次壓縮各廠報上的衛星計畫，將 1959 年的 130 部降到 70～80 部之間。以保證中央提出的 7 部獻禮片的藝術質量。可以說，國慶獻禮工程的實現，是以數量換質量的結果。

組織生產的另一個特點是打破常規。電影史上常常提到的《五朵金花》就是這樣的產物——夏衍痛感獻禮計畫中莊重嚴肅的題材太多，即指示雲南省委宣傳部，「要他們搞個劇本，題材要輕鬆愉快，要

有山光水色，要展示祖國大自然的美，並指定要在大理的蒼山洱海間
寫風花雪月和能歌善舞的白族人民。不要提政治口號，不要寫階級鬥
爭，這個片子要能出國。」[9]為了能出國參賽，而放棄階級鬥爭和政治
口號，在政治上是一個大膽的舉動，同時也是組織生產的優勢──為
了政治需要而突破宣傳框框。

組織生產可以在「三年困難」時期製造原子彈，可以在「文革」
時期讓人造衛星上天，在大躍進當中，拍出若干部較高質量的獻禮片
並不足奇。1959 年的創作高潮，說到底，不過是國家權力強力推行的
產物，當這種「強心劑」停止注射的時候，創作高潮就會中止，1960、
1961 年電影生產的大面積滑坡證明了這一點。有的論者已經多少看到
了組織生產的弊病：「1959 年的高潮是在大躍進造成電影膠片等物資
器材的極大浪費、電影事業已經暴露出嚴重隱患的情況下掀起的，因
此多少帶有一些人為的勉強，在一定程度過分拼了人力物力，加重了
電影生產的危機狀況。」[10]可惜，他們淺嚐輒止，沒有站在體制的高
度上分析問題。

最後，需要說明的是，1959 年全年生產了 103 部電影，上述優秀
影片僅占它們的三分之一。也就是說，1959 年生產的大部分影片仍是
平庸之作。它們代表了 1959 年的整體水平。

第二節　集體退卻：與激進文藝思潮的疏離

如前所述，自 50 年代初文藝規範確立以來，上至周恩來、周揚等
中央領導人，下至夏衍、陳荒煤等電影主管，一直堅守著文藝為政治
服務的理念，儘管他們不斷地被電影創作中的公式化、概念化所困擾，
但是，他們始終認為，那只是創作者沒有深入生活、思想改造不夠的

緣故。大躍進中的文藝運動，「紀錄性藝術片」的粗製濫造，使他們不約而同地察覺到激進文藝思潮對電影創作的傷害，而不得不調整自己的觀點，從原來的立場上後退，與激進主義拉開距離。

進入 1959 年，中共中央對大躍進中產生的問題有所察覺，開始在肯定它的前提下糾正「浮誇風」、「共產風」。與這種政治上的糾偏相呼應，文藝界也開始糾正 1958 年的偏差。不久，以彭德懷為首的黨內的務實派對「大躍進」本身提出置疑，與這種政治上的「右傾」相呼應，文藝界的「右傾」也有所抬頭。這裡所謂的「右傾」，其實就是緩解文藝與政治的緊張關係，使文藝在為政治服務的前提下，還能保持自身的特質。而這一點暗合了胡風等「反黨分子」和鍾惦棐等「資產階級右派」提出的尊重藝術規律的主張。這一右傾思潮，表明了文藝界領導集體從激進主義的立場上後退。國慶十周年的電影獻禮工程正好為這一退卻提供了機會和理由。

先說糾偏。1959 年 3 月 4 日，《人民日報》發表袁文殊與陳荒煤的通信。袁在信中對陳 1958 年 12 月 2 日在《人民日報》上發表的《堅決拔掉銀幕上的白旗》一文提出批評，批評他犯了「片面性」和「擴大化」的錯誤。陳在回信中，承認自己對影片「錯誤的性質，沒有仔細地加以區別，具體的分析不夠」。「把許多有錯誤思想的影片一律叫做『白旗』，是不恰當的」。《人民日報》為這一組通信加了《對五七年一些影片的評價問題》這樣的標題，並且在「編者按」中提到：「袁文殊同志提出的意見基本上是正確的。我們對這篇文章的處理也是有缺點的。」袁文殊與陳荒煤的通信及其在黨報上發表，顯然是有關方面的刻意安排。

同年 4 月 23 日，周恩來在北京醫院治病期間，接見陳荒煤、陳鯉庭、沈浮、趙丹、鄭君里、張瑞芳等人，提出了電影和文藝工作「兩條腿走路」的想法。這一想法在不久召開的中南海紫光閣的座談會上得到進一步完善，並以《關於文化藝術工作兩條腿走路的問題》為題

發表。其主要內容是從十個方面闡述文藝工作的「對立統一」：一、既要鼓足幹勁，又要心情舒暢。二、既要力爭完成，又要留有餘地。三、既要有思想，又要有藝術性。四、既要浪漫主義，又要現實主義。五、既要學習馬列主義，又要和實際相結合。既要學習政治，又要和生活實踐相結合。六、既要有基本訓練，又要有文藝修養。七、既要政治掛帥，又要講物質福利。八、既要重視勞動鍛煉，又要保護身體健康。九、既要敢想、敢說、敢幹，又要有科學的分析。十、既要有獨特的風格，又要相容並包。周恩來提出「兩條腿走路」意在克服和防止大躍進中文藝工作出現的片面性和極端化。3 年後頒布的《文藝十條》就是在這十條的基礎上制訂的。

糾偏提供了政治空間，獻禮創造了歷史機遇。在這種情勢下，擺脫激進文藝思潮成為可能。1959 年 7 月 11 日至 28 日文化部電影局召開的故事片廠廠長會議，可以看作電影界領導與激進文藝思潮劃清界限的集體亮相。這個會議的宗旨是總結 1958 年的製片工作，檢查各廠獻禮片的完成情況。「會議按照『兩條腿走路』的方針，著重對政治與藝術的關係，如何提高藝術質量以及加強藝術領導等問題進行了研究討論」。[11]電影主管者的疏離政治的思想傾向，由此可見其一斑。

在這個會議上，夏衍提出了被後來的電影史稱為「大膽敏銳、一針見血」、「驚世駭俗」的「離經叛道論」：「我們現在的影片是老一套的『革命經』、『戰爭道』，離開了這一『經』一『道』就沒有東西。這樣是搞不出新品種來的。我今天的發言就是離『經』叛『道』之言，要大家思想解放，要貫徹百花齊放，要有意識地增加新品種」。[12]陳荒煤在會上做了積極的呼應，他「把五八年的缺點歸納為片面浮誇，追求數量忽視質量和強調政治忽視藝術，指出這是左的錯誤。他還強調了提高藝術質量問題，並呼籲出大師、出流派。」[13]會議期間，陳荒煤還在新創刊的《電影藝術》上發表文章，強調影片的藝術性。文章說：「一部沒有思想性的影片就是沒有靈魂的影片，但是影片的思想性

和正確的政治內容，只有通過高度的藝術性才能得到深刻的、豐富而生動的體現」。「我們要求提高影片的藝術性，正是為了提高影片的思想性……許多事實證明，實際上沒有存在過這樣的作品：藝術性很低，思想性卻很強的影片。」[14]

從表面上看，夏衍提出「離經叛道論」是為了改變「題材還是不廣泛，樣式還是不多樣化」的局面。[15]但是深究下去，這種提法則與「右派分子」所呼籲的恢復電影的藝術性、娛樂性，電影的票房價值有著深層的關聯，而與激進文藝思潮所主張的電影為政治服務產生了分歧。

陳荒煤強調電影的藝術性，主張思想性（政治性）與藝術性的統一，其傾向性與前兩年有了很大的不同。他在 1957 年批判右派，1958年提倡「紀錄性藝術片」時，從來都是高舉電影為政治服務的大旗，扮演著堅定的激進文藝先鋒的角色。問題是，從激進主義立場上倒退並不難，難的是與胡風、秦兆陽和右派劃清界限。因此，陳荒煤在說了上面那些話之後，馬上補充說：「前年，右派分子和修正主義者曾經拼命攻擊我們的電影，企圖一筆抹殺成績……但也應該承認，他們也是抓住了我們某些影片藝術性不強的一個弱點……然而，經過了整風反右，特別是經過大躍進，在電影生產上已經獲得了很大成績時，卻不應該忽視或忘掉這樣一個弱點」。[16]這種表白及其理由，與兩年後周揚談胡風時如出一轍——在 1961 年 6 月召開的「文藝工作座談會」上，周揚講了這樣一段話：「不注意文學特點，庸俗社會學就出來了。胡風對我們做了很惡毒的攻擊，他是反革命。但是，經常記得他攻擊我們什麼，對我們也有好處。他有兩句話是我不能忘記的。一句：『20 年的機械論統治』。如果算到現在，就是 30 年了。他所攻擊的『機械論』就是馬克思主義。我們是馬克思主義領導文藝，而不是『統治』。然而，我們也可以認真考慮一下，在我們這裡有沒有教條主義……胡風還有一句：『反胡風以後中國文壇就要進入中世紀。我們當然不是中世紀。

但是，如果我們搞成大大小小的『紅衣大主教』、『修女』、『修士』，思想僵化，言必稱馬列主義，言必稱毛澤東思想，也是夠叫人惱火的就是了，我一直記著胡風這兩句話。」[17]周揚想跟胡風劃清界限，陳荒煤也想用這種表白撇清自己，他們都沒有想到，對於激進文藝思潮來說，這種表白只是「欲蓋彌彰」——3 年後，陳荒煤與夏衍一同被打成了「資產階級路線」的代表人物，絕非偶然。

作為中國文藝的最高領導人，周揚也在退卻。更準確地說，周揚是 50 年代末、60 年代初的文藝界領導層抵制激進文藝思潮的帶頭人。早在建國前，周揚就是毛澤東文藝思想的權威闡釋者、貫徹者和捍衛者，他主持過對左翼文藝運動中的「異端」派別——胡風、丁玲、馮雪峰的清洗，主持過「社會主義現實主義」的輸入工程，在反右運動中，他更以激進的面貌出現，對「資產階級右派言論」進行過不遺餘力的批判，在「大躍進」的高潮中，他為「兩結合」高歌，為新民歌運動叫好。可以說，「文學的政治目的、政治功效，始終是他所不願或不敢稍有鬆懈的。但是，他也為當代文學的普遍公式化、概念化現象所困擾。他對毛澤東發動的一些批判運動，顯然缺乏思想準備。在 50年代中期，也曾在一定限度內首肯、支持文學革新力量的主張。在親歷了『大躍進』的文藝運動，看到這一激進的文學思潮對文學產生的損害之後，他也開始在矛盾之中來調整自己的觀點。」[18]這種調整主要表現之一是「對文藝路線上的『左』傾的反思和糾正」。[19]

1957 年反右運動初歇，周揚就憂心忡忡地對夏衍說，今後大家可能不敢談技巧問題。[20]當這種擔心變成現實，公式化概念化愈演愈烈的時候，周揚對激進主義的文藝主張產生了懷疑。1961 年《文藝報》第 3 期發表的長篇理論文章《題材問題》文章鮮明地提出：「文藝創作的題材，有進一步擴大之必要；題材問題上的清規戒律，有徹底破除之必要」。因為，「題材本身，並不是判斷一個作品價值的主要的和決定性的條件，更不是惟一的條件。」「該文揭示了寫重大題材與題材多

樣化的對立統一關係，強調作家在題材選擇上應有充分自由，只有廣開言路，才能豐富文學創作。《題材問題》發表後，在文藝界引起了廣泛而熱烈的反響，周立波、老舍對某些作家為迎合重大題材觀，生搬硬套自己不熟悉的題材表示反感，認為應從創作個性出發選擇駕馭題材。夏衍和田漢也堅持認為，作品概括和描繪時代生活的深度廣度，決不是取決於題材，而應從作者的藝術概括能力，藝術技巧來加以衡量。」可以說，這篇文章的發表是周揚退卻的一個重要成果。[21]

如果說，周恩來「兩條腿走路」的思想糾正了大躍進給電影界帶來的偏差，為電影人壯了膽，為十周年的獻禮奠定了思想基礎；那麼，周揚、夏衍、陳荒煤的集體「退卻」則為 1959 年電影創作高峰創造了條件。40 多年後徐桑楚在自傳中談到當時的情況：「我們聽人傳達了周總理的這次講話以後，膽子就更大了，獻禮片工作抓得比較有成效。」[22]而從激進主義立場上退卻下來，並不僅限於北京的高層領導，還包括一些基層幹部。「1958 年下半年到 1959 年初」，上影電影局黨組成員、海燕廠副廠長徐桑楚「逐漸開始對大躍進中種種不切實際的做法有了警覺」。在 1959 年初電影局黨組會上，他提了四條意見：「一、針對製片趕進度，『放衛星』的問題，我提出，多、快、好、省是針對全局而言的，但電影是精神產品，還是應該以『好』為主。力爭『多』、『快』、『省』。二、針對攝製組黨支部干涉創作問題，我說，支部對攝製組應起到監督保障作用，具體職能是保證劇本通過審查和拍攝工作的正常進行，但不能一竿子插到底，不能過多干涉攝製組的製片業務，這樣等於剝奪了導演在攝製組中的權威。三、導演是電影藝術創作的靈魂和中心，這是規律。既然已經確立了導演中心制，就一定要貫徹落實，確保導演在攝製組中的核心地位。四、關於在創作中搞群眾運動的問題，我的態度是：發動群眾參與創作、修改劇本，這種做法不合適。創作應該堅持群眾路線，但不能搞群眾運動，應該有一個集中——民主——再集中的過程。如果只要民主不要集中，最後只能削弱

導演的中心作用。」[23]徐桑楚提出的這四條意見，與周揚、夏衍、陳
荒煤的上述思想是相通的。他們都是通過對大躍進的反思，察覺到激
進主義思潮的破壞性，從而成為這一路線的疏離者和反對者。

　　然而，激進主義思潮仍在積極活動──對《布穀鳥又叫了》、《花
好月圓》、《上海姑娘》的批判仍舊在專業刊物上進行，粗製濫造的「紀
錄性藝術片」仍舊受到鼓勵，1959 年 8 月開始「反右傾」，上海電影
局的六位領導徐桑楚、袁文殊、蔡賁、齊聞韶、王力、丁正鐸六人被
打成「反黨集團」，[24]夏衍、陳荒煤也受到口頭批評。[25]激進主義思潮
在中國，尤其在文藝界根深蒂固，一俟機會成熟，它將以更大的能量
進行反撲。在體制這個堅強後盾的支持下，任何人的「退卻」都會受
到嚴懲。

注釋

1 參見陳荒煤主編的《當代中國電影》、孟犁野的《新中國電影藝術史稿：1949～1959》、舒曉鳴的《中國電影藝術史教程》等。

2 陳荒煤在 1961 年初的一次講話中承認：「1960 年生產的影片質量懸殊很大，其原因很多，數量並沒有增加，1958 年 103 部，1959 年 82 部，1960 年 67 部，產量一年比一年少，但質量就是上不去。」見《陳荒煤同志在北影、八一兩廠部分領導同志和創作幹部座談會上的講話》（1961 年 3 月 7 日），文化部存檔資料。

3 這裡所說的情況皆出自 1958 年 11 月 2 日電影局辦公室編《會議簡報》中的《務虛彙報摘要》一文。文化部存檔資料。

4 1958 年 11 月 7 日電影局辦公室編《會議簡報》(5)，文化部存檔資料。

5 1958 年 11 月 1 日，《在討論藝術片放衛星座談會上的報告》，文化部存檔資料。

6 1958 年 11 月 7 日電影局辦公室編《會議簡報》(6)，文化部存檔資料。

7 同上。

8 1959 年 3 月 27 日，文化部文件《關於各地製片廠的建設方針的請示報告》。文化部存檔資料。

9 蘇達：《五朵金花誕生記》，載《羊城晚報》1997 年 8 月 12 日。

10 陳荒煤：《當代中國電影》上冊，北京：中國社會科學出版社，1989 年，第 183 頁。

11 同上，第 177 頁。

12 同上。

13 同上，第 178 頁。

14 陳荒煤：《提高質量是為了更好的躍進》，載《電影藝術》創刊號。

15 《當代中國電影》上冊，第 177 頁。

16 陳荒煤：《提高質量是為了更好的躍進》，載《電影藝術》1959 年創刊號。

17 轉引自洪子誠：《五十至七十年代的中國文學》，載《文學評論》1996 年第 2 期。

18 洪子誠：《五十至七十年代的中國文學》，載《文學評論》1996 年第 2 期。

19 陳順馨：《1962：夾縫中的生存》，濟南：山東教育出版社，2002 年，第 312 頁。關於周揚在 50 年代末、60 年代初的變化和表現，詳見此書第六節「反思意識與兩面人──60 年代初轉折中的周揚」。

20 《夏部長在一九五九年藝術片主題計畫會議上的總結發言》，文化部存檔資料。

21 林秀琴：《題材決定論》，轉引自文化研究網 http://www.culstudies.com。

22 石川編著：《踏遍青山人未老——徐桑楚口述自傳》，北京：中國電影出版社，2006 年，第 156 頁。

23 同上。

24 同上，第 158 頁。

25 據徐桑楚回憶：「反右傾運動，北京的夏衍、陳荒煤也受到了批評，可是沒打成反黨集團。這與人事有關，柯慶施是極左的。」見《風雨十七年》，載《當代電影》1999 年第 4 期。

第四部

1960～1966 年

第十五章　第三次調整

　　慶祝建國 10 周年的鑼鼓掩蓋不了大躍進的惡果，「獻禮片」展映所裝點的虛假繁榮很快就被「三年困難」的現實戳穿，而反蘇反修的對外政策，不但破壞了國際關係中的力量平衡，而且加劇了國內的經濟危機，刺激了狹隘的民族主義情緒。面對如此嚴重的局勢，中共中央不得不全面調整。

　　調整用了兩年的時間，經過了三個階段：1960 年的確定方針，1961 年的制訂條例，1962 年的具體落實。1960 年底周恩來提出「調整、鞏固、充實、提高」的八字方針，1961 年中，經過廣泛的調查研究之後，中共中央出臺了工業、農業、科研、高教、文藝等各方面的工作條例；1962 年初中共中央召開由五級幹部參加的擴大工作會議（即「7 千人大會」）和政治局常委會議（即「西樓」會議），將調整落實到操作層面。

　　但是，在不改變體制的情況下，上述調整只能治標不治本，務實派所能做到的僅僅是減少大躍進的災難，糾正某些政策和思想的偏差。這就決定了 60 年代初期文藝政策調整的基本面貌——首鼠兩端、自相矛盾、忽上忽下、進一步退半步。[1]1960 年召開的三次文代會和中國影聯第二次會員代表大會，1961 年召開的「新僑會議」，以及《文藝八條》、《電影三十二條》都體現了這一特點。

第一節　文藝政策：進一步退半步

　　1960 年 7、8 月間第三次文代會召開。周揚在大會報告中，一方面重彈文藝是為工農兵服務，「雙百」方針和「兩結合」的老調，另一

方面舉起了批判「資產階級人道主義、人性論」的新旗，「不久前他還認為不必批判的巴人」也被點名批判。[2] 排斥乃至仇視人性、人情、人道主義是激進主義的思想邏輯發展的必然結果，在 30 年代左翼文藝中就已經潛伏著這種惟階級性是尚，拒斥人性探索的文藝思潮。建國前，人情、人性、人道主義就成了資產階級或小資產階級的專利。[3] 文藝為政治服務，政治以階級立國，人性、人情、人道主義自然就會成為先天性的潛在敵人。1951 年批判《武訓傳》其實就已經包含了對人道主義的批判，1957 年反右、1958 年大躍進、1959 年的反右傾在強調階級性、階級觀點、階級感情、階級立場的同時，從正反兩面培育起反人性、反人情和反人道主義的社會心理。因此，60 年初批判巴人、錢谷融、蔣孔陽的人性論、人道主義是醞釀已久、順理成章的事情。周揚在大會報告中的點名批判，不過是新一輪政治批判運動開始的信號而已，1964 年對《早春二月》等影片的全國性圍剿即肇始於此。

與以往不同的是，周揚的上述表態並非完全出自本心。前面說過，從 1959 年開始，以周揚為首的文藝界領導層開始疏離激進主義思潮。進入 60 年代，周揚的民主意識開始萌芽，力圖在「雙百」方針的政策框架內，糾正以往的左傾錯誤，改變文藝界萬馬齊喑，唯有歌功頌德的局面。「胡風分子」賈植芳說周揚有兩副面孔：「形勢緊張時，他是打手面孔，形勢一鬆，他身上的『五四』的傳統又出來了」。[4] 正反兩面的教訓和 60 年代初的寬鬆環境，使周揚完成了這種角色轉換。

但是，正如研究者指出的，「由於周揚對於民主的思考過於限定在『雙百』方針和政策執行的失誤上，因此他只能在如何進一步貫徹這個方針和政策這樣的範圍內提出方案」。[5] 而在具體方法上，他不得不採取「陽奉陰違」的態度。8 月 14 日，在文代會閉幕前召開的部分黨員代表和各地負責人的會議上，同是這位周揚，卻講了一通與大會調子不同的話：「我的報告中講了反對修正主義、資產階級思想，批判人性論、人道主義、和平主義，但千萬不要反過來，主張慘無人道，不

要和平、不要民主。不要把和平、民主、人道的旗子丟掉。我們反對人類之愛，難道主張人類之恨嗎？」「我們宣傳共產主義不要簡單化，共產主義教育應該包括道德、知識、美的教育。思想知識——真，道德——善，美——美感。不要把人變得簡單、愚蠢、狹隘。要使人有豐富的知識，崇高的道德，很高的審美能力」「好經驗不要宣傳過分，宣傳毛主席思想不能庸俗化。」「宣傳馬克思主義不能搬教條……不要把什麼都提高到兩條道路、兩條路線上來」。「大家可以寫自己熟悉的題材，熟悉古代的寫古代，熟悉現代的寫現代，不能強求一律。群眾創作，不要以為都好。我們反對個人主義，但要有尖端人才，尖端的作品。應該承認，有些國家文藝上水平比我們高。要鼓勵創作，提倡題材、風格、形式、體裁的多樣化。毛主席不是提倡標新立異嗎！」[6]

1961 年上半年，文化部黨組和全國文聯主持起草《關於當前文學藝術工作若干問題的意見》（即文藝十條）。5 月初，周揚召集起草人開會，周在會上談了幾點意見：「一是關於成績，幾次運動不要寫了，二是不要再提社會主義現實主義；三是高舉問題，小平同志說不要提；四是關於馬恩提的藝術的發展不平衡，希臘藝術的永恆性，資本主義生產方式是對詩的敵視等論點可以展開討論一下」。[7]

研究當代文學的陳順馨對這幾點意見的解釋很有啓發：「或許我們可以以這幾點意見，作為洞悉周揚當時的考慮或思想的一個視窗。首先，他把幾次文藝批判運動視為『成績』，卻主張不要寫進條文裡。這樣隱晦的表述可能說明周揚並不覺得那些運動完全是『成績』，反而有倒退成分，不應寫進一個要糾正錯誤的檔裡。同樣，第三點的『高舉』，應該是指『大躍進』時期經常被『高舉』的毛澤東思想，正如前面所述，其問題對於周揚來說在於遮蓋性（紅布）。這既是他的意見，也反映了領導層如鄧小平的看法。社會主義現實主義則是 50 年代中國文藝的指導思想及正統的創作方法，周揚是把它從蘇聯介紹到中國來的第一人，也是重要的闡釋人。但他開始意識到文藝上不少『左』的教條

主義和公式主義，和他自己對文藝的簡單化理解，例如之前提到的世界觀與創作方法的關係，都與過分地受到社會主義現實主義定義的限制和蘇聯的影響有關。加上毛澤東提出『革命現實主義與革命浪漫主義兩結合』創作方法已取代了社會主義現實主義的正統位置，而中蘇關係又逐漸惡化，因此周揚他主張不要再提社會主義現實主義。至於第四點，周揚提出來要討論馬克思主義美學中的『藝術發展不平衡』論，主要針對 1959 年為了支持和證明毛澤東提出『隨著經濟建設高潮的到來，不可避免地將再出現一個文化建設的高潮』的論斷……這樣的論點不僅對馬克思主義的經典性提出了質疑，還為『大躍進』時期必然出現文學的『繁榮』和『豐收』這麼一個說法，提供了理論上的支援。正如一些研究者指出的，周揚對此感到『憂慮和不安』。因此，在起草文藝十條時，周揚提出要討論這個問題，看來也是他和其他一些領導人的意思」。[8]

在周揚的主持下，文藝十條的基本內容被確定為，「一是政治和藝術的關係；二是題材風格多樣化；三是普及與提高；四是中外遺產的繼承；五是加強藝術實踐；六是加強文藝評論；七是重視培養人才；八是精神鼓勵和物質鼓勵；九是加強團結；調動一切積極因素；十是改進領導」。[9]在主持中宣部部長辦公會，討論十條初稿的時候，周揚再一次表現了他的兩面性——與會者（正副部長、秘書長、各處的正副處長）「思想活躍」「講了不少『大躍進』中極『左』思想和文教戰線出現的極端的、可笑的事例」。[10]在逐條討論時，文藝為政治服務成為眾矢之的。「圍繞政治與文藝的關係的老話題，議論紛紛。大家都不贊成再提文藝為政治服務這個口號」。[11]而周揚的態度是：「不提這個口號影響太大，還是沿用過去的提法為好。『文以載道』麼」。[12]陳順馨分析道：「或許，周揚糾『左』之餘，並未有放棄毛澤東文藝方面維護者的角色，或者說他不能完全超越毛澤東《講話》的正統性的框框。」[13]

　　這十條於 8 月 1 日印發全國，徵求意見。此後，陸定一主持修改，將十條改成了八條。1962 年 4 月 30 日經毛澤東、劉少奇核閱後，由鄧小平批發，以中共中央名義批轉。文藝八條的主要內容是：（1）進一步貫徹執行百花齊放、百家爭鳴的方針；（2）努力提高創作質量；（3）批判地繼承民族文化遺產和吸收外國文化；（4）正確地開展文藝批評；（5）保證創作時間，注意勞逸結合；（6）培養優秀人才，獎勵優秀創作；（7）加強團結，繼續改造；（8）改進領導方法和領導作風。[14]

　　36 年後，薄一波對此修改做了如下評說——

　　　　從《文藝八條》的制定和修改中可以看出，當時顧忌不少，某些規定在修改過程中有所後退。關於制定文藝工作條例的目的，《十條》指出是為了「創造更多的好作品，通過生動的藝術形象、優美的藝術形式，反映人民的生活和鬥爭，以社會主義、共產主義精神教育人民，鼓舞人民的勞動熱情和革命熱情，豐富人民的文化生活，滿足人民多方面的需要。」這本來是基本正確的。可是在《八條》中，卻改成是「為了使我國社會主義文學藝術更好地發揮戰鬥作用，更有效地『團結人民、教育人民、打擊敵人、消滅敵人』。」這樣一改，政治性明顯地增強了，而調整文藝政策的目的卻不那麼鮮明了。

　　　　《十條》的第一條，本來是「正確地認識政治和文藝的關係」。這是文藝界一直感到沒有解決好的問題。其中尖銳批評了混淆政治與文藝界限、把文藝等同於政治的「左」的錯誤，並明確提出：我們「不但需要表現強烈的政治內容的作品，也需要沒有什麼政治內容，但能給人以生活智慧和美感享受的作品」。可是在《八條》中，這些內容都被刪掉了，換成概括的正面論述，並把這一條與第二條「鼓勵題材和風格的更多樣化」合併為一條，題目改作「進一步貫徹執行百花齊放、百家爭鳴的方

針」。這一改，好處是「雙百」方針突出了，但對「左」的錯誤的批評及正確處理政治與文藝關係的內容被沖淡了。

《十條》的第六條為「加強文藝評論」，其中詳細地規定了如何「正確地細緻地劃分政治問題和思想問題、藝術問題的界限」。但在《八條》的第四條「正確地開展文藝批評」中，這部分內容被壓縮後移到了別的條目中，而增加了「文藝批評應該鼓勵香花、反對毒草」的內容，強調「凡是違背毛澤東同志在《關於正確處理人民內部矛盾的問題》中提出的六項政治標準的作品和論文，就是毒草，必須給以嚴格的批評和駁斥」。這一改，強調的重點顯然不同了。

《十條》的第九條原為「加強團結，調動一切積極因素」，《八條》把這一條改為第七條「加強團結，繼續改造」，把原來的內容壓縮成了第一點，又增加了關於加強思想改造和深入群眾體驗生活這兩點。這一改，重點從調動一切積極因素變為繼續加強改造了。

如果把《八條》中新增加的內容單獨抽出來看，當然沒有什麼錯，但當時是在調整政策，刪掉或壓縮了原文中的許多有現實針對性的正確內容，而增加的多是歷來所強調的政治性很強的內容。這些修改，明顯地反映出當時的顧慮和政策調整的局限。[15]

　　需要補充說明的是，周揚的四點意見，在「八條」裡至少有三點泡了湯——周揚認為不必提的「成績」——歷次政治運動。在「八條」中又被搬出來做了大肆肯定。周揚不想提的「高舉」問題，在「八條」中，以更高昂的方式得到表述：「12 年來，特別是 3 年來，我們積累了很多經驗。無論是正面的經驗，或者是反面的經驗，都充分證明，毛澤東文藝思想是完全正確的」。至於周揚建議研討的「馬恩提的藝術

的發展不平衡，希臘藝術的永恆性」等，「八條」完全沒有理睬。事實證明，文藝八條並不是「處處閃耀著反『左』的思想光彩」[16]而是從「十條」的反左立場上的大倒退。在文藝與政治的關係等重大問題上，它堅守的仍舊是激進主義立場。

　　參加起草這一文件的黎之認為：「這些修改上的『後退』、『局限性』，原因是複雜的……其中有大的歷史背景和主要指導思想上的問題，但是，同時也與當時主管文教工作的負責人對知識分子的看法也不無關係」。這裡所謂的「大的歷史背景」似應指的是當時的國際形勢——中蘇在意識形態上產生了根本性的分歧，在社會主義陣營裡，中國處於孤立無援的地位。而所謂「主要指導思想」似應指激進主義在黨內的地位。正如同毛澤東可以把「文革」三七開，但絕不允許人們否定「文革」一樣，他可以為「三年困難」而檢討，但絕不允許否定「三面紅旗」，否定「大躍進」。換言之，激進主義只允許在政策上進行調整，但是不允許觸動其基本路線。反蘇反修的唯我獨革，國際上的自我孤立，使激進派無路可退而愈發強硬。在這樣的情勢下，「主管文教工作的負責人對知識分子的看法」——陸定一的左傾並不起重要作用。[17]

　　1962 年 1 月 11 日～2 月 7 日，中央在北京召開五級幹部參加的擴大工作會議，史稱「七千人大會」。在「晚上看戲，白天出氣」（毛澤東語）的寬鬆氣氛下，中共中央認真總結了經驗教訓，各級領導帶頭檢討，毛澤東等中央領導做了自我批評。但是，這個「不要估計低了」（陳雲語）的會議，實在不能高估，它以反左為宗旨，但不敢觸動左的根本。晚年薄一波在回顧這段歷史時說：「會上對『三面紅旗』仍是完全肯定的，大家都小心翼翼地把握這個大前提，不敢越雷池一步。因而，『七千人大會；總結經驗教訓，糾正錯誤，就不能不是初步的，沒有也不可能從根本上否定『左』的指導思想」。[18]

　　半年之後（1962 年 8 至 9 月），在中共八屆十中會議上，毛澤東毫不費力地扭轉了「七千人大會」的方向。在政治上，以「千萬不要

忘記階級鬥爭」為宗旨；在經濟上，揭起了批「黑暗風」、「單幹風」的風浪；在文藝上，從「反黨」小說《劉志丹》入手，再次開動了激進主義的機器。兩年來的政策調整至此壽終正寢，與《科研十四條》、《高教六十條》一樣，「文藝八條」被束之高閣，成為一紙空文，主張為它立碑的人們再一次陷入苦海之中。

「十條」進了一步，「八條」退了半步。在這進退之間，我們看到了人心的不可欺和藝術規律的不可違，也看到了激進文藝思潮的死硬和強悍。這兩者構成的張力為中國電影提供了發展的空間，正如研究者說的，這一歷史性文件，「雖然沒有在政策的意義上發揮它的效用，它在制定過程中激發的生命力或歷史意義是深遠和深刻的」。[19]正是在「十條」的醞釀討論中，電影人呼吸到了新鮮空氣，找到了可能展現才華的生存空間。

第二節　電影政策：
由「熱」轉「冷」與「三十二條」

文藝政策的調整給電影帶來了變化。從 1960 到 1962 年的 3 年間，電影界經過了頭腦由熱變冷，政策由緊而鬆，數量從多到少，部分內容從主流走向邊緣的變化。

1960 年初，文化部召開電影工作會議，會議乘著 1959 年獻禮片的虛火，繼續著大躍進的狂熱，制訂出 1962 年年產 120 部藝術片，1967 年年產 200 至 220 部藝術片的宏大規劃。這一年的 7、8 月間，第三次文代會、第三次影代會相繼召開，兩會的基本精神可以用「執迷不悟、混淆是非、自相矛盾」十二個字概括。說其「執迷不悟」是因為，在現實中，大躍進的危害、國民經濟的危機已暴露無遺，可大會的基調

仍舊是大躍進和反右傾。說其「混淆是非」是因為，自建國以來發動的一次次清肅資產階級思想的政治運動，尤其是 1957 年反右派鬥爭，給中國電影事業造成了深重災難，而兩會卻對這些禍國殃民的運動高歌入雲，把它們說成是中國電影走上健康道路、取得巨大成果的至尊法寶。說其「自相矛盾」是因為，影代會一邊提倡「雙百」方針，批判教條主義，斥責「一花獨放」，高喊提高藝術質量，一邊卻高舉「唯香花是放」的大旗，將所有的影片歸入「非香花即毒草」的僵死教條之中。而粗製濫造、名聲狼藉的「紀錄性藝術片」則被贊之為「不僅給電影創作開闢了一條新的途徑」，而且是一種具有高度政治意義和「強大生命力」的「新型影片」。[20] 這一年的 9 月 26～28 日召開的故事片廠長會議，在承襲兩會的思路和情緒的同時，試圖為建黨 40 周年再次發動組織生產，啟動新的「獻禮工程」。

這種情況從 1961 年初開始改觀——1960 年底中共中央拿出「八字」方針，電影界進行調整，高產的架子雖然一時放不下來，但是領導層的頭腦已經由熱轉冷。隨著中央高層對大躍進認識的深化，反「左」成為時代主潮，激進主義退縮。「文藝總管」 周揚的兩面性在推動文藝政策調整的同時，也解放了電影領導人的思想。政策調整由虛而實，逐步深入。新影廠在大躍進中製造的假新聞紀錄片，成為電影界的第一個查肅對象。1961 年 1 月 4 日，針對新影廠的檢查，陳荒煤對新聞紀錄片違反黨的政策，弄虛作假等問題（搞補拍、組織拍攝）提出前所未有的嚴厲批評。[21] 也就是從這一年起，電影主管夏衍、陳荒煤，這兩位對黨的電影事業忠心耿耿的「文藝老兵」，結束了忽上忽下，左右搖擺的狀態，完成了從激進文藝立場上「退卻」到「告別」的思想歷程。

1961 年可以說是電影界的「會議年」和領導的「講話年」，這一年，電影廠、電影局召開了大大小小幾十個會議，[22]僅電影局召開的較大的會議就有 12 個，其中與創作有關的至少有 7 個：1 月初，召開新影廠工作會議，陳荒煤講話。1 月 16 日至 27 日，在上海召開的部

分故事片廠廠長座談會，夏衍、陳荒煤講話。3 月初，北影、八一廠召開創作會議。3 月 7 日，召開北影、八一兩廠部分領導同志和創作幹部座談會，陳荒煤講話。當晚，陳荒煤赴西安，第二天在西安召開西影、峨嵋、內蒙古、昆明等新廠座談會。陳荒煤講話。6 月 8 日至 7 月 1 日，在新僑飯店召開全國故事片創作會議。11 月召開製片廠廠長會議，陳荒煤講話。這些會議以貫徹落實「八字」方針和「雙百」方針為指導思想，給電影創作帶來了生機。這些會議也為電影主管，尤其是陳荒煤提供了自我調整和反思的機會。陳順馨在談到周揚這一時期的講話時說，周揚對《講話》的偏離，並不是表現在「講什麼」，而是在「怎麼講」方面的。[23]這一概括同樣適用於陳荒煤。從內容上看，陳荒煤的講話始終在主流話語規定的範圍內，但是，如果我們仔細研讀他的講話稿，就會發現，他所強調的問題，他所側重的方面，與以往，尤其是與兩年前大不相同。

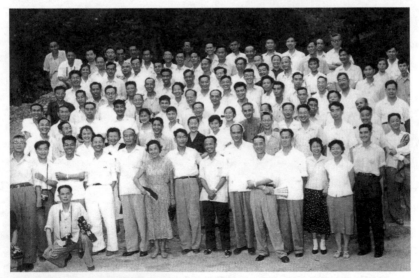

1961 年 6 月 19 日，周恩來在北京香山接見全國故事片創作會議代表。

比如，在總結前兩年的工作時，他表面上肯定「九個指頭」的成績，而強調的卻是要「正視一個指頭的缺點」。[24]在文藝與政治的關係上，他主張「政治要抓緊，藝術要放寬」，重點放在「放寬」上——領導對影片提的意見，「如果不是政治上的問題，創作人員可以不聽」。[25]在文藝的功能上，他不談教育人民打擊敵人，而大談特談提高質量，增加樣式。[26]在題材問題上，他用周揚的話來抵制「題材決定論」：「周揚在上海電影局講話時說，凡是群眾感到興趣的，引起大家注意的，有一定積極意義的，都是重要的題材」。「（我們）對重大重要提材是有片面的理解，或者說理解過於窄狹。也就是說，往往從一個影片，一個劇本中所反映的事件的大小，規模的大小來考慮，比如說，描寫戰爭題材的作品，反映一個戰役的，就是重大題材，如《萬水千山》、《紅日》等。描寫一個解放軍的，無產階級的革命戰士的典型形象的作品，就不是重大題材，如《黨的女兒》、《戰火中的青春》等」。[27]在主題上，他批評主題思想攀高的作法。在談到領導要求作家拔高作品的主題思想的時候。他說：「藝術水平都是有局限的，無限制的要求提高啊，攀高啊，勢必使得作家疲於奔命。」直至到創作變成煩惱和包袱。[28]因此，他反對「主題先行」：「主題思想，恐怕是一部作品完成之後，是我們分析討論的結果，而不是說，事先向作者要求，你應該有什麼樣的主題思想。」[29] 在談到減少劇本審查層次時，他明確地反對「社會監督」，認為那些「所謂群眾意見」「不合法」，「一個劇本還沒有定稿，就在製片廠大肆鳴放，各車間討論，貼大字報……東一張大字報，西一張大字報，東一條意見，西一條意見，對創作沒有好處」。[30]他呼籲給創作者選材的自由，堅持個人風格、創造流派的自由，告訴創作者可以不聽廠黨政領導對藝術上的意見，為了不違反藝術創作規律，他甚至要求創作者「要有頂得住的勇氣」。[31]他格外重視導演的問題，提出尊重導演的個性和風格，「就是尊重創作的規律」。在談到導演的地位時，他一方面力主「導演是創作集體的中心」，另一方面努力與「三

軍統帥」的右派主張劃清界限：「在反右派鬥爭的時候，我們反對說導演是三軍統帥，因為右派借此反對黨的領導。後來說導演是中心，這個話也不能講。電影是個綜合藝術，導演在文學劇的基礎上進行再創造，是不是一個中心？一個攝製組不以導演為中心，以誰為中心？」[32] 對於大躍進中湧現的集體創作模式，激進文藝創立無產階級的文藝隊伍的主張，他表示明確的反感：「周揚同志說，走群眾路線是好的，但是片頭上不要老出現第五創作組，第六創作組，究竟是誰創作的不知道，誰導演的也不知道，這是不好的。」[33]

在強調和側重的不同之外，陳荒煤的講話中還時時流露出原來沒有的困惑——題材規劃、年度計畫、劇本生產、任務分配、人才培養……十幾年來電影局按部就班組織的生產工作，似乎都有什麼地方不對勁，問題何在，他「認識不清楚」；經驗教訓何在？他還是說不清楚。於是，他只好坦承自己的迷茫，或者請製片廠討論研究：「題材規劃、生產任務和作家的創作願意之間是有矛盾的，應該如何解決，這就涉及到藝術領導的問題，很值得研究」。[34]「劇本方面，好像我們目前糧食沒有過關一樣，有粗糧，你就吃粗糧；有細糧，你就吃細糧。現在我們拍片子也是這樣，心中無數。或者是貪大求全，或者是饑不擇食。這種現象幾乎成了個規律：第一年第四季度和第二年第一季度，訂的選題計畫，看起來都很好看、題目很多、規模很大、重大重要的題材很多，唯恐有所遺漏。到了第三、四季度呢，很多偉大的題材都出不來了。抓住什麼就是什麼，饑不擇食。幸虧中國戲曲百花齊放，有的是劇種。拍戲曲片便成了填空檔的措施了。除了幾部片子，是真正有計劃拍攝的，很多片子是填空白填出來的。」「我們每年開廠長會議，來綜合平衡，也提出了很多要求，現在看來，也是有些盲目性、片面性、主觀主義。周揚同志在離開文化部時，在一次黨組會上談過這個問題，他說，什麼時候，文化部的工作能真正坐下來，談談影片生產的規劃，劇本的題材規劃，文化部的工作就算是上了軌道了。這個話，

現在想起來，對我們精神生產的部門來講，確實是一個問題，從電影局，一直到廠，對這個問題，沒有很好地吸取經驗教訓。究竟一個廠，3 年、5 年、10 年，有些什麼想法，要搞那些東西，真正做到百花齊放，這是考慮得很不深入的，所以這個劇本的問題，連我自己在內，認識不清楚」。[35]「組織上派劉白羽、華山、黃鋼三員大將寫抗美援朝，是重大題材，可是作品出不來，倒是《上甘嶺》出來了」。「我們可以算算，十一年以來我們的電影，培養了幾個突出人才，那天周揚同志一問，的確是不好說。演員中太少，導演倒還有幾個，創作家沒有自己的風格，沒有個性。不提倡藝術創作的獨創性，就不會出突出人才」。[36]

陳荒煤的困惑，其實就是電影界的困惑。這些剪不斷、理還亂的老大難問題，在這一年的 6、7 月間似乎得到了解決——「新僑會議」召開，「文藝十條」和「電影二十五條」（即 1961 年 1 月的上海會議制訂的《製片生產領導方法（或經驗）十八條》，和《改進工作和加強領導的措施七條》草案的合稱）在會上得到了討論，文件精神在業界廣泛傳播。會上，周恩來、陳毅對知識分子的定位，對激進文藝思潮的批評，對被禁影片《洞簫橫吹》的肯定，極大地鼓舞了電影人。同年 10 月，陳荒煤致信季洪，提出應該制訂檔，停止各地自動禁映的問題。11 月 13 日由「二十五條」修改而成的「電影三十二條」出臺，調整電影政策，對激進主義的文藝思潮的反思，至此達到了歷史的最高點。

時至 1962 年，乘著七千人大會和西樓會議的反「左」東風，捧著盼望已久的「三十二條」，電影界盼來了建國以來第三次寬鬆局面（第一次是在 1949 到 1951 年 5 月前，第二次是在 1956 到 1957 年夏季前），一兩年前即開始醞釀的「非主流」影片，紛紛亮相銀幕。文化部 3 月在廣州召開的全國話劇、歌劇、兒童劇創作座談會，又一次舉起反「左」旗幟，在反右傾中遭到批判的電影《洞簫橫吹》、《布穀鳥又叫了》重見天日。這一年是中國電影界的「文件年」，[37] 其中較重要的文件包括 7 月文化部下達《關於各地不得自動禁映影片的通知》，9 月文化部下

達《關於對違反當前政策精神的影片停止發行的通知》。這一放一禁，顯示出務實派糾正大躍進錯誤的決心。同年，《大眾電影》評「百花獎」，被視為資產階級標誌的「明星制」換了一種說法現身中國。

1963 年 3 月 3 日至 26 日，全國話劇、歌劇、兒童劇創作座談會在廣州召開。圖為與會者合影。前排左三起：李伯釗、熊佛西、陶鑄、陳毅、茅盾、田漢、老舍、陽翰笙、曹禺、齊燕銘、焦菊隱、周南、陳白塵。

　　在上述文件中，最重要的是被簡稱為「電影三十二條」的《文化部關於加強電影藝術片創作和生產領導的意見》（草案）。像以往的所有電影文件一樣，《意見》首先肯定了建國以來電影工作取得的成績和在國內外的巨大影響，隨後指出了電影藝術片創作生產上存在的一些缺點：「主要是還有許多影片質量不高，題材比較狹窄，風格、體裁不夠多樣」。為了克服這些缺點，《意見》要求從五個方面改進工作。第一個方面是「加強電影文學劇本創作的領導工作」，共 3 條，較有新意

的是第 1 條。這一條要求製片廠根據自身的情況，「制定一個題材範圍
較廣、體裁樣式較多的 3 年或 5 年的題材計畫」。「可以根據創作人員
不同的經歷、特長和風格，來自由地選擇題材，而不應勉強他們去反
映他們不熟悉的和力不勝任的事物。《意見》的第二方面是「按照電影
生產特點改進計畫生產」，共 6 條，較重要的內容在第 1 條、第 3 條和
第 4 條，第 1 條提出審查問題：「對於電影文學劇本、分鏡頭劇本、樣
片和完成片的審查應減少層次……在劇本和影片審查工作中，應嚴格
區別政治問題和藝術問題的界限。創作中如有政治性的錯誤，領導方
面應該向作者指出，幫助作者認識，通過作者進行修改。一般思想上
的或藝術表現方法上的問題，領導方面也應該提出意見供作者參考，
但不作硬性規定。無論政治性的問題，或藝術性的問題，都應當採取
和創作人員共同商討的方式，通過創作人員自己的認識和實踐，來求
得解決。」第 3 條再次強調創作者的自由：「對拍攝影片的題材、風格、
樣式方面，應保證創作人員有充分選擇的自由」。第 4 條講的是導演：
「製片廠必須在攝製組中建立以導演為中心的工作制度，導演對影片
創作應有自己的獨立思考……各製片廠要努力培養出具有獨創風格的
導演」。《意見》的第三個方面是「加強製片廠的政治思想和藝術領導，
改進經營管理工作」，共 7 條，值得注意的是第 1、2 條和第 5 條。第
1、2 條講的是「黨政分開」：「（製片廠）黨委不要代替行政領導機構
去處理一般行政事務和業務工作，以利於充分發揮黨委的領導作用和
加強政治思想工作。」「充分發揮以廠長為首的各級行政組織和行政管
理人員的積極性和創造性」。第 5 條講的是「創作集體」：「各製片廠根
據具體情況和經驗，可以建立並加強創作室（創作集體）的活動。創
作室（創作集體）是在製片廠的領導下的電影藝術片的創作機構，它
是由藝術上觀點、風格比較接近的主要創作幹部組成並以編導或總導
演為中心，逐漸固定一定的攝製人員，根據生產能力負擔一定的生產
任務。創作室（創作集體）在全廠綜合平衡、統一規劃之下，把自己

的生產計畫納入全廠生產計畫。應當充分發揮創作室（創作集體）的主動性，積極性和靈活性，允許並鼓勵創作室（創作集體）根據自己的特點去確定題材計畫。在組織劇本、安排生產、組織創作人員深入生活、學習、總結經驗等方面也可以有它一定的靈活性。在沒有十分必要的情況下，製片廠領導不要隨便打亂創作室（創作集體）的計畫或調動其固定的攝製人員……有的導演可以不參加創作室，單獨進行電影創作，已經參加創作室的導演，在必要的時候也可以離開創作室單獨進行創作活動」。《意見》的第四個方面是「訓練和培養創作人員」，共 8 條，重要的是第 2 條和第 8 條，第 2 條：「提倡對藝術問題的探討，活躍學術研究的風氣，鼓勵和提倡在藝術、學術方面的自由討論」。第8 條：「根據我國當前的具體情況，訂出實際可行的辦法，解決創作人員的生活福利問題，同時建立必要的獎勵制度。文化部將自 1962 年起，每年舉行一次影片評獎，以獎勵優秀的影片、優秀的電影創作工作者和攝製優秀影片的製片廠」。《意見》的第五個方面是「加強對重點製片廠的領導」，共 8 條，所說內容主要是文化部指導北影、長影、天馬、海燕、八一廠五個重點廠的具體辦法。

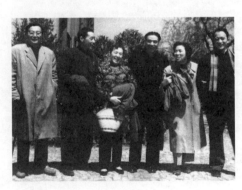

1962 年 4 月，陽翰笙在上海會見電影界的老朋友。左起金山、魏鶴齡夫婦、陽翰笙、孫維世、孫道臨。

不難發現，這「三十二條」的主要精神是「寬鬆」——給作家、編劇選材的自由，給導演獨立思考、發揮個性的自由，給創作集體較大的自由空間，鼓勵、提倡藝術、學術方面的自由討論，建立獎勵制度，給優秀影片、傑出人才以榮譽。

這當然是個歷史的進步，但是，必須看到，這個「寬

鬆」是逼出來的。像「十年浩劫」逼出了改革開放一樣，它是大躍進、反右傾給電影造成了嚴重破壞之後，電影政策被迫後退的產物。這裡所說的後退，指的是退回到 1956 年「舍飯寺會議」。前面說過，「舍飯寺會議」也是被逼出來的，它要克服的「嚴重缺點」與「三十二條」大同小異，都是電影業的老大難問題——「數量不多，質量不高，管理制度過分集中，審查層次過多、過嚴、影響創作人員的積極性」等。「舍飯寺會議」要求改變的是「電影製片工作的過分集中和對藝術創作的過多干涉的做法」，決定「將藝術創作的責任下放，各製片廠以導演為主，成立若干創作組織，負責藝術創作的責任」。(第一條)「改變過去層次繁多的審查制度……影片的藝術處理完全由創作組負責和創作人員對自己的作品負責」。(第二條)「改變酬勞制度，為了鼓勵創作，提高質量，應按照社會主義按勞取酬的原則，擬定創作人員的報酬制度」。(第三條)「改變製片與發行的關係……製片廠屬行經濟核算，自負盈虧，發行公司分賬代銷或按質論價收購」。(第四條)顯而易見，「舍飯寺會議」的精神實質也是為電影「鬆綁」，為業界創造一個「寬鬆」的環境。

　　可見，「三十二條」基本是「舍飯寺會議」的重複。第一，它重複了關於減少審查層次的問題，第二，它重複了給創作人員和專業人士較大的自由的問題，第三，它重複了物質基礎和精神獎勵的問題。同樣的問題在五年中重複提出，說明這些問題愈演愈烈，說明主管部門沒有找到產生這些問題的根源。除了重複老問題之外，「三十二條」又提出了「新」問題——「題材比較狹窄，風格、體裁不夠多樣」。其實，這個問題並不是這五年中的新生事物，它早就存在。在 1953 年第一次影代會上，周揚就提出來過，在 1957 年的大鳴大放中，「右派」或者說改革派也就此發表過意見，1959 年大搞獻禮工程的時候，夏衍的「離經叛道論」也是針對題材、樣式而發。題材、樣式、風格被寫到了「三十二條」之中，說明在這五年裡，它有了長足的發展，發展成電影事

業的老大難。由此可見，「三十二條」所表現的歷史進步只是一個相對的概念，對於大躍進來說是進步，對於 1956 年來說則是退步。後退是藝術規律的要求，是它對權力話語的懲罰。在中國當代史上，以退為進，或者說「後退即前進」是一個重要的歷史現象，這種現象在「文革」後的歷史中充斥了政治、經濟、文化各個領域。「三十二條」不過是小規模的預演。

「三十二條」從後退中試圖找到前進的路，可貴的是，在這後退中，它幾乎觸摸到組織生產的病根，它懂得了自由的重要性，知道心靈自由是藝術創造的根本保證。儘管它只能提供「寬鬆」，但是對於久受禁錮的電影人來說，也是額手稱慶的。雖然「三十二條」並沒有真正貫徹執行，但是，如同「文藝十條」一樣，在醞釀討論的過程中，它已經發揮了重要的作用。人情、人性、人道主義思想的萌發，《早春二月》等非主流電影的出現，端賴於此。然而，逼出來的東西總是被動的，帶有「臨時抱佛腳」的應急的性質。

第三節　理論的收穫：並非創新的獨白

電影理論以研究電影的特性為職志。如果我們按照羅伯特和道格拉斯的說法：「把一般所說的電影本性、特質和功能」[38]作為電影理論的研究領域的話，那麼，我們就不得不承認，在 50 年代到 80 年代的中國，嚴格意義上的電影理論極為稀缺。原因很簡單，研究電影本體常常會因其「脫離政治」而被視為異端，受到批判。在 17 年電影史上曾出現過兩次理論的「繁榮」，一次是 1954 至 1956 年間，一次是在 1961 至 1962 年間。這兩次理論空氣的活躍又都是政治寬鬆、政策調整的產物。

　　17 年的電影理論有兩大特點：一是關注現實政治遠勝於關注電影本身——口頭上是為工農兵服務，實際上是為當時的政治服務。二是理論／文化資源的單一化——從 50 年代向蘇聯一邊倒，到 60 年代向傳統回歸。這兩個特點決定了這一時期的電影理論的價值和內容：以現實政治需要為理論研究的終極目的，以解決當下創作中的問題為基本內容，以偏狹的文化觀念解釋電影現象，以普及電影知識代替對電影藝術的理性思辨。現實政治的需要分不同的層次，表層是如何調整電影的政治性／工具性與藝術性／娛樂性的關係，深層是如何解決一元化和一體化與文藝／電影所需要的多元化、市場化的矛盾。因為深層問題難以覺察，覺察了又難以公之於眾，即便公之於眾（如鍾惦棐《電影的鑼鼓》）又無法解決，所以，絕大多數有理論興趣的人都把注意力集中在事情的表層。17 年的政治環境時松時緊，於是就形成了一個規律：緊的時候，理論界就會通過各種方式大力強調電影的政治性、工具性，而公式化、概念化、主題先行、教條主義、庸俗社會學等弊病就會大行其道。鬆的時候，理論界就會關注電影的藝術性和娛樂性，而有識之士也會借機去批判現實，匡正時弊。

　　60 年代初的寬鬆為電影理論界提供了難得的「干預現實」的歷史機遇，最大膽最尖銳地聲音來自瞿白音。這位 1957 年積極反右，在 1958 年積極倡導「紀錄性藝術片」的保守派，在大躍進、反右傾的反面教育下，在電影創作的萎頓頹敗的現實面前，終於認識到了教條主義和庸俗社會學的危害，與周揚、夏衍、陳荒煤等人一樣，從激進主義立場上後退。《關於電影創新問題的獨白》[39]一文正是瞿白音後退之後的思想果實。而 1962 年 2 月中旬，文化部、電影局在新僑飯店召開紀念《在延安文藝座談會上的講話》發表 20 周年的預備會議、影協邀請電影理論工作者在北京翠明莊招待所集中討論，撰寫心得以示紀念等措施則為這一果實的成熟創造了條件。十幾年來公式化概念化給電影創作造成的危害，使作者憂思如焚，周揚在全國故事片創作會議上

提到的「唯陳言之務去」的思想，使作者大受啓迪，在廣徵博引文藝
創新的必要性之後，作者沉痛地指出了「陳言充斥」的現實及其背後
的原因——

> 電影雖是最年輕的藝術，但也已經有了陳言充斥的情況。陳言
> 之由來，相當複雜。有內因，有外因，內外交攻。各類陳言都
> 有理論根據，是陳言，但是很正確，所以它有時被認為「絕對
> 真理」，有了神靈的呵護。

「神靈」當然只是比喻，作者之所以做這樣的比喻，是因為呵護
陳言的教條已經成了至高無上的法典。在此法典中列於「首席」的神
靈就是「主題之神」——

> 作品必須要有一個主題，主題又必須突出，原是至理名言，無
> 可駁難的。於是，主題之神便伸出巨霸之掌，一把抓住不放，
> 快刀斬亂麻，三下五除二，把形象剝得精光，使主題成為光禿
> 禿的一株枯木，名之曰突出。接著發出號令：一切為了主題。
> 於是，凡一眼望去似乎與主題無關之事，都不必寫，不必
> 說。……主題必須清楚、明確，原也無可駁難。主題之神便以
> 直露為上品，排斥一切義深意遠的作品，說它主題模糊，主題
> 混亂……主題應力求深刻，主題之神便施展法力，予以拔高，
> 「說」主題之風，乃大行其道！

為什麼「『說』主題之風，乃大行其道」呢？充滿戰鬥激情的作者
無暇深究，馬上又投入到掃蕩「陳言」的下一場戰鬥中。神通廣大的
「結構之神」被揪出示眾——

> 故事必須有頭有尾交代清楚。結構之神便制定規條。於是動作
> 未顯，性格未露，先用上千尺膠片交代時代，說明形勢，擺出

矛盾面，然後，張三一拳，李四一腳，最後一切已經明白，還要請出人來說個明白，以求醒豁。結構之神的這種法術，有意想不到的效果——盲者可以聽懂，聾者可以看懂，但不盲不聾者卻對之興趣索然。

隨後，作者又揪出了「當仁不讓」的「衝突之神」——

有時說，不需要衝突。有時又說衝突必須單一，必須貫串到底，必須反映主要矛盾，必須正面反映。衝突必須體現為對立雙方。雙方又必須百脈賁張，唇槍舌劍……

在把這三尊神靈揪出之後，作者轉身扣題，道出了「陳言」的來歷——

總而言之，諸神各顯神神威，滿天撒下應該怎樣、不應該怎樣的各種符籙和咒語。在諸神合力交攻之下，藝術家只得束手束腳，抱頭覓路，而陳言，是唯一的逋逃藪。去陳言真是「戛戛乎其難哉」？

明知道「戛戛乎其難哉」，作者還是要設法尋找打破陳言的武器，他想到了中國電影的傳統——

一腳踢翻前人的一切成就，固然能顯出豪邁的氣概，但白手創新，總是事半功倍……中國電影的傳統，前幾年有人議論過，似乎至今還眉目不清……有一種說法，中國電影只有幾十年歷史，沒有什麼傳統。又有一種說法，中國電影五十年來，還只是向外國學步的階段。我看這都是似是而非。沒有傳統，難道我們幾十年來什麼也沒幹，一片空白？把若干表現手法的借鑑作為傳統，恐怕有點本末倒置。究竟應該如何看待傳統呢？

大約考慮到這曾經是一個危險的話題，所以作者以試探的口氣重複了他在《爐邊夜話》中的觀點：「是否可以說，我們的電影傳統有二：現實主義精神的執著和民族化、群眾化藝術手法的追求。」在做了「現實主義精神的最基本實質，是為政治服務」這樣的保證之後，作者有節制地批評了電影創作在追求民族化、群眾化的旗號下產生的弊端——將故事的「有頭有尾」理解為「平鋪直敘」，將敘述的「交代清楚」、「不宜過於跳躍」等同於「冗繁、拖逤、沒有節奏」。經過這樣的論證和表白，作者一步步地走向自己的結論。值得注意的是，在談到藝術構思的時候，他對想像的論述——

> 想像恐怕是藝術構思的首要條件吧。黑格爾老人把想像叫做「最傑出的藝術本領」。……我們的電影藝術家，有多少放射出了想像光芒，姑不論光芒幾丈？想像的翅膀被束縛了嗎？被挫傷了嗎？被折斷了嗎？還沒有長出來 嗎？根本沒有嗎？束縛了的要解放，挫傷了的要醫治，折斷了的要接肢，沒長出來的養之育之，根本沒有的……幹不需要想像的工作是否會適合些呢？

最後，作者提出了「創一代之新」的三個要素：

> 新的思想——作家對生活的獨特見解；新的形象——生活中正在萌芽滋長，或作家獨具慧眼發現和創造了的性格；新的藝術構思——作家運用想像發現和創造了的新的情境。

在中國電影理論史上，這篇文章是值得大書特書的。它是對 17 年電影創作的理性反思，是對扼殺藝術想像力和創造性的抗議，是對極左思潮和激進文藝路線的討伐，是對人民電影創作的高度概括，是電影界第三次調整時期在理論上取得的最高成就。它代表了文藝界／電影界有識之士的共同心聲。[40]作者以其卓越的才華、深厚的學養、

高超的見識和奪人的勇氣為苟且昏亂的文藝界增添了亮色。即使在 40
多年後的今天，這篇文章仍舊保持著鮮活的生命力，它提出的問題，
仍舊給後人以警示和啓迪。在新中國電影史上，前後有兩篇電影理論
的文字具有超越電影的歷史／文化意義：前者是鍾惦棐的《電影的鑼
鼓》，後者是瞿白音的《關於電影創新問題的獨白》。鍾文發表於 1956
年，重點在批評電影管理體制，瞿文問世於 6 年之後，重點在批評電
影創作中的積弊。儘管在反右的時候，瞿白音真誠地批判過鍾惦棐。
但是這兩篇文字在精神上是相通的，而這兩位作者不會想到，他們雖
立場相左且時隔六年，卻會心有靈犀，遙相呼應。他們不會想到，時
代賦予了他們共同的命運──一個被打成「極右」分子，沉冤 20 餘載。
一個被誣為「黑線」人物，挨整十幾年。他們更不會想到，3、40 年
之後，這兩部被批得體無完膚的「反動作品」竟都成了新中國電影理
論的重要篇章，榮列兩種電影理論文選之中。[41]

　　但是，歷史是公正的，在記載瞿白音的貢獻和光榮的同時，歷史
也如實地展示了《關於電影創新問題的獨白》的真實價值：第一，它
通過重申文藝常識針砭積弊，批判現實；第二，它對建國以來電影創
作中的問題進行了創造性的總結；第三，在理論方面，它並沒有為中
國電影增添什麼新的內容。在悼念亡友逝世一周年之際，夏衍對此文
做了平實的評價：「《創新獨白》的主要觀點不外乎反對電影創作上的
公式化概念化、出題作文、主題先行和庸俗社會學。一句話，就是反
對陳言，提倡獨立思考和藝術上的創新。」[42]柯靈在紀念瞿白音的文
章中說得更透徹：「『創新』不是白音的發明。只要世上有文學藝術在，
『創新』這個口號就是終古常青。因為文藝貴在獨創，而病在陳陳相
因，這本來是常識。」[43]

　　問題是，當文藝成了為政治服務的工具時，文藝貴在獨創就從常
識變成了異端。如此一來，出題作文、主題先行等庸俗社會學的作法
就氾濫成災，而公式化、概念化這些將藝術變成「陳言」的教條則大

行其道。因此，自 1949 年以降，中國文藝／電影界就不得不為恢復常
識而戰──1949 年 8 至 11 月《文匯報》發起的「可不可以寫小資產
階級」的討論本身就表明「題材決定論」在建國前就已經有了相當的
市場，且此論正是「主題之神」的培養基。《武訓傳》受到批判後，電
影主創人員「不求藝術有功，但求政治無過」，公式化、概念化於是盛
行不衰，以致於在 1953、1954 年兩年中，文化部不得將概念化、公式
主義、命題作文、主題先行作為電影創作中的大敵。1956 至 1957 年
上半年鳴放時，電影界再一次把矛頭指向了公式化、概念化、命題作
文、主題先行；[44]並且對變一元化和一體化提出質疑，同時，重視中
國電影的優良傳統也順理成章地提上日程。從這個意義上說，《關於電
影創新問題的獨白》並沒有為我們提供新的思想，它不過是以新穎的
方式，將建國以來電影界關於創作的意見加以總結而已。這是時代的
悲哀──那個時代沒有給有識之士提供較高的起點，更不允許他們去
探索新的領域。有真知灼見的學者和藝術家只能將精力、勇氣用在恢
復常識上面。即便如此，他們也要為此付出年華、健康以至生命的代
價。「個人是歷史的人質」，這是那個時代中國知識分子的宿命。

　　一個時代有一個時代的文風，此文雖然個性鮮明，以「形式新穎，
風格卓異」著稱，[45]但是仍舊留下了濃重的時代印跡──大量的刪節
號、眾多的疑問句，「恐怕」、「大概」、「大約」、「說不清楚」等含糊之
詞的不斷出現，對文藝教條無條件的臣服，[46]對國際電影創新潮流輕
率的否定，[47]以及在理論上一味向中國古人尋找靈感的作法，[48]處處透
露出作者謹小慎微而又矛盾逶邅的心態。張駿祥認為瞿「行文有點晦
澀」，[49]袁文殊「不喜歡」此文的「文風」[50]都與上述因素有關。

　　60 年代初的政治寬鬆，不但孕育了《關於電影創新問題的獨白》
這樣充滿激情的針砭現實的文字，而且喚起了人們對電影本體、電影
樣式、電影與文學、電影的民族形式的理論熱情，一批具有理論形態
的論著──陳西禾的《電影語言中的幾種構成元素》、羅藝軍的《電影

樣式的多樣化》、于敏的《本末——文學創作的共同性和電影文學的特殊性》、徐昌霖的《向傳統文藝探勝求寶——電影民族形式問題學習筆記》等應運而生。[51]

這些理論文字有幾個共性：第一，它們都或多或少、或隱或顯地具有干預現實的功能。理論是對經驗現象的總結概括和理性提升，這些文字又都是在反對左傾的時代氣氛下的有感而發。因此，批評左傾思潮給電影創作帶來的絕對化、簡單化、片面性、偏激性就成了這些理論文章的共同的思想傾向。陳西禾談論電影中的景物、光影和構圖是以建國後的電影為參照的，[52]羅藝軍主張電影樣式的多樣化是針對建國10年來電影樣式的「單調化」而發的，[53]徐昌霖談電影的民族形式也是以增加電影的喜聞樂見（娛樂性）為出發點的。[54]于敏談論文學與電影的異同，同樣包含著針砭現實的用心，其對「陳規戒律」的批評雖不如瞿白音尖銳，但也是立場堅定，態度鮮明。[55]第二，與17年電影理論的理論／文化資源的單一化特點相一致，這一時期的電影理論，除了談論電影中的景物、光影和構圖而無法向傳統借鑑的陳西禾之外，其他的人都在向傳統文化尋找靈感和支持。羅藝軍以川劇《拉郎配》、民間傳說《劉三姐》、古典戲曲《彩樓配》為例，說明傳統文藝在樣式上的多樣化。于敏則大量引用古人——陸機、曹丕、王維、李白、杜甫、白居易、柳宗元、岑參的詩文，大量徵引中國史書、古典小說、戲劇——《史記》、《三國演義》、《水滸》、《紅樓夢》、《老殘遊記》、《西廂記》的文字，來解釋文學與電影的本同末異。而徐昌霖關於電影的民族形式的探索則完全投入傳統文藝的懷抱。第三，多年來無情的思想整肅和莫測的政治運動，使人們即使在政治寬鬆之際也還是如履如臨，心有餘悸。與瞿白音一樣，這些作者們都是在謹小慎微、矛盾逶邊的心態中進行理論研究的。陳西禾始而拒絕發表，在同意刊物發表後第一部分後，又電報、掛號不斷，對原文所舉的例子一改再改就是典型的例證。[56]毫無疑問，這種心態影響了理性思維的質量。

　　儘管如此，寬鬆畢竟彌足珍貴，它為電影界帶來了新的成果新的氣象──1949 至 1950 年的寬鬆，電影人拍出了適應新時代的優秀影片；1954 至 1956 年的寬鬆，電影人恢復了理論熱情，提出了「三自一中心」的改革方案；60 年代初的寬鬆不但使創作小有起色，還為電影理論做出了貢獻──30 年後，這些文章全部被收入羅藝軍主編的《中國電影理論文選》（文化藝術出版社，1992 年）之中，1950 年至 1976 年這 26 年的理論文章，理論文選共收入 21 篇，其中有 8 篇出自 1962 至 1963 年間。可以說，在全面淪為政治附庸之前，這輪寬鬆為新中國電影理論提供了最後一次自我證明的機會。

注釋

1 參見薄一波《若干重大決策與事件的回顧》下卷，北京：人民出版社，1997年，第922頁。

2 黎之：《文壇風雲錄》，鄭州：河南人民出版社，1998年，第256頁。

3 黎之在《文壇風雲錄》中談到：1946年萊陽解放，他隨軍入城，得到一本何其芳的散文集《還鄉日記》，很欣賞集中「優美的詩句，那情調頗有味道」。為此，在三查三整中，他還自動作了檢討。1947年，他的一位戰友因為珍藏著一本沈從文的散文集，在同志們的「幫助」下，「他主動把書當著全班人的面燒掉了，以表示與小資產階級感情決裂。」第317頁。

4 見李輝：《與賈植芳談周揚》，載《搖盪的秋韆——是是非非說周揚》深圳：海天出版社，1998年，第99頁。

5 陳順馨：《1962：夾縫中的生存》，濟南：山東教育出版社，第324頁。

6 黎之：《文壇風雲錄》，鄭州：河南人民出版社，1998年，第260-261頁。

7 黎之：《文壇風雲錄》，第283-284頁。

8 陳順馨：《1962：夾縫中的生存》，第326-327頁。

9 同上。

10 黎之：《文壇風雲錄》第291頁。

11 同上。

12 同上。

13 陳順馨：《1962：夾縫中的生存》第328頁。

14 薄一波：《若干重大決策與事件的回顧》第1022頁。北京：人民出版社，1997年。

15 薄一波：《若干重大決策與事件的回顧》，第1038-1039頁。

16 陳荒煤主編：《當代中國電影》上冊，北京：中國社會科學出版社，1989年，第226頁。

17 黎之在《文壇風雲錄》中提到，陸定一在「文革」後曾為「八條」做這樣的檢討：「我在這個問題上的觀點，當時曾經是偏『左』的，所以是錯誤的。」第269頁。

18 薄一波：《若干重大決策與事件的回顧》，第1079頁。

19 陳順馨：《1962：夾縫中的生存》，第329頁。

20 夏衍：《讓三面紅旗在銀幕上迎風招展》，載《人民日報》1960年9月15日。

21 見1961年3月21日《創作通報》，文化部存檔資料。

22 見《電影局1961年大事記》（缺8月），文化部存檔資料。

23 陳順馨：《1962：夾縫中的生存》第315-316頁。

24 見陳荒煤1961年3月7日《在北影、八一兩廠部分領導同志和創作幹部座談會上的講話》，文化部存檔資料。

25 見陳荒煤 1961 年 3 月 3 日《在北影創作會議上的發言紀錄》，載《創作會議文件》第 2 號，文化部存檔資料。

26 見陳荒煤 1961 年 3 月 7 日《在北影、八一兩廠部分領導同志和創作幹部座談會上的講話》。

27 同上。

28 同上。

29 同上。

30 同上。

31 陳荒煤 1961 年年 3 月 3 日《在北影創作會議上的發言紀錄》，載《創作會議文件》第 2 號。

32 陳荒煤 1961 年 3 月 7 日《在北影、八一兩廠部分領導同志和創作幹部座談會上的講話》。

33 同上。

34 陳荒煤 1961 年年 3 月 3 日《在北影創作會議上的發言紀錄》，載《創作會議文件》第 2 號。

35 陳荒煤 1961 年 3 月 7 日《在北影、八一兩廠部分領導同志和創作幹部座談會上的講話》。

36 同上。

37 這一年文化部制訂和下發的關於電影工作的文件共 9 件，其前後諸年所發文件數是，1959 年 1 件，1960 年 1 件，1961 年 7 件，1963 年 8 件，1964 年 0 件，1965 年 1 件。見文化部辦公廳編印：《文化工作檔資料彙編 1960-1966》（二）。

38 〔美〕羅伯特‧C‧艾倫、道格拉斯‧戈梅里：《電影史：理論與實踐》，北京：中國電影出版社，1997 年，第 5 頁。

39 見《電影藝術》1962 年第三期。

40 關於這一點，張駿祥在其紀念瞿白音的文章《讀獨白，懷白音》中談到過：「在全國故事片創作會議上，周揚同志引用了韓愈『唯陳言之務去』這句話，提出了『創新』的要求，大家一致贊成。……聽白音同志談他的文章腹稿，大家提了些意見，基本上表示同意。因為這是當時全體電影創作人員的共同心聲。」（見《創新獨白與瞿白音》第 38 頁。北京；中國電影出版社，1982 年）柯靈在《莊嚴的人生的完成——悼瞿白音同志》一文中說：「白音在 1962 年送出他的《創新獨白》，也不是異想天開，忽然心血來潮，而是反映了群眾的要求，時代的呼聲。」（出處同前，第 47 頁）

41 即羅藝軍主編的《中國電影理論文選》（文化藝術出版社，1992 年）和丁亞平主編的《百年中國電影理論文選》（文化藝術出版社，2003 年）

42 夏衍：《重讀創新獨白——悼念瞿白音同志逝世一周年》，載 1980 年 11 月 1 日香港《文匯報》。

43 柯靈：《莊嚴的人生的完成——悼瞿白音同志》，載《創新獨白與瞿白音》，北京：中國電影出版社，1982 年，第 47 頁。

44 在 1956 年的鳴放中，電影界的改革派就對公式化、概念化等教條主義提出尖銳的批評。如，吳永剛就說過：「今天的電影，往往從劇作者起，通過電影廠的領導，電影導演與演員的創作工作，一直到電影院的廣告止，都在硬生生地想把影片的主題思想——或可稱為教條，送進觀眾的腦子裡去，而不是讓觀眾自己體會到什麼是這部影片的主題思想。這樣就像要把乾巴巴的維他命丸子來代替人們日常的飲食一樣。儘管主題思想是像政論一樣地正確，動機也是善良的，可是政論不能代替藝術，在藝術欣賞上，不可能要求人民服從於『有啥看啥』，人民可以保留選擇的權利，完全有權利不愛看概念化公式化教條主義的影片。」（《政論不能代替藝術》，《文匯報》1956 年 12 月 7 日）瞿白音曾發表文章批判吳永剛，稱上述批評是「最為惡毒」、「誣衊之詞」等（見《吳永剛反黨的道路》，《中國電影》，1957 年第 10 期）。瞿在《獨白》中對「主題之神」的批評，其實正是用另一種方式重複吳永剛當年的觀點。

45 這是羅藝軍對此文文風的評價。見羅藝軍主編《中國電影理論文選》上冊，第 519 頁，文化藝術出版社，1992 年。

46 如作者提到的「現實主義精神的最基本實質，是為政治服務」等觀點。

47 如作者在文中提到：「目前國際電影創新潮流中泛起的朵朵浪花……經常打斷主題發展的合理進程，任意開頭，任意進展，任意結局的作品，都被貼上了『新』的標籤。」

48 此文中，作者大量引用了中國古人，如，葉燮、趙甌北、劉勰、陸機、韓愈、黃宗羲、曹丕、白居易等人的詩文，作為作者文藝必須創新之思想的理論支持。而對於西方文化的借鑑，作者只提到了黑格爾。其他的，如作者提到的卓別林的《城市之光》、《摩登時代》、《凡爾杜先生》、《一個國王在紐約》，巴西劇作家吉・菲格萊德的劇作《伊索》，阿根廷劇作家奧古斯丁・庫塞尼的作品《中鋒在黎明前死去》，以及美蘇電影《公民凱恩》和《戰艦波將金號》僅是作為例子而存在的。

49 《創新獨白與瞿白音》，北京：中國電影出版社，1982 年，第 38 頁。

50 同上，第 53 頁。

51 在羅藝軍主編的《中國電影理論文選》中，1949 至 1976 年共收理論文章 17 篇，而出自 62、63 年這兩年間的就有 8 篇之多。佔了 27 年總數的二分之一。

52 見《電影藝術》1962 年第 5 期。

53 羅藝軍在其文章中提到：「許多年來我們的影片在樣式上存在某種程度的單調化。過分強調某種樣式的優越性和現實意義，似乎只有這一種樣式才能擔當反映時代的重任，才能最好為政治服務；因而『罷黜百家，獨尊儒術』，不恰當地加以提倡。1951 年 1952 年電影產量的嚴重下降，與對大題材、史詩樣式的推崇有緊密聯繫；1958 年紀錄性藝術片畸形發展，一年將近百部。這都是電影樣式上片面性的突出事例。」《電影樣式的多樣化》，《電影藝術》1961 年第 6 期）

54　見《電影藝術》1962 年第 2 期。

55　于敏在其文章中提到：「在電影文學創作的許多問題上──內容和形式，思想性和藝術性，歌頌和批判，題材和主題，形象思維和邏輯思維，學習傳統和革新，電影文學和電影特性等等──都有片面性的絕對化理解……陳規戒律是束縛創造性的，是藝術的大敵，也是電影文學的大敵。生活是無限的，藝術方法也是無限的。不要把電影文學擠進狹小的死胡同。」（于敏：《本末──文學創作的共同性和電影文學的特殊性》，《電影藝術》1962 年第 3 期）

56　參見羅藝軍：《電影藝術》上古史話，載《電影藝術》2006 年第 6 期。

第十六章　激進文藝思潮再起

　　文藝政策的由進而退，電影政策的由熱轉冷，「非主流」影片的主流化，標誌著文藝調整的失敗和激進主義的勝利。文藝調整之所以失敗，是因為這種調整無法觸動中國電影發展的根本障礙──「一體化」和「一元化」。激進主義之所以成為必然的趨勢，則是因為在這一體制和思想的培育下，經過多次政治運動的鍛煉，激進主義已經深入人心。

　　在國際上冷戰加劇，中蘇關係惡化，國內重提階級鬥爭，大搞反修防修的背景下，從 1962 年下半年開始，激進文藝思潮捲土重來。以華東局第一書記柯慶施、上海市委宣傳部長張春橋為首的激進派，提出了「大寫十三年」的口號，意在否定 30 年代的文藝和建國後的文藝界，將文藝更加純淨化。儘管周恩來、鄧小平、周揚、林默涵等人對這個口號進行了抵制，但是，由於毛澤東的支持，務實派節節敗退。[1]電影創作也因此出現了重大的變化。

　　1963 年底和 1964 年中，毛澤東發出的兩個批示，對建國後的文藝界做了全盤否定。激進主義以文藝界為突破口，旨在清洗文藝領導層，重建階級隊伍，更新國家意識形態。文化部因此進行了文藝整風，夏衍、陳荒煤被認為執行了資產階級錯誤路線而遭罷黜。與此同時，在全國範圍內展開了一場更激進、更徹底的思想文化批判運動。電影界第三次成為重點，《早春二月》、《北國江南》、《不夜城》、《林家鋪子》等影片被認為宣傳了「修正主義」而遭到批判。第三波「非主流」由此而生。

　　文藝整風與文化批判使電影界再次陷入了突出政治、狠抓階級鬥爭的泥淖之中，「大躍進」時期興起的「三結合」的創作方式重新登場，沉寂不久的「紀錄性藝術片」以新的名目重現出現。階級鬥爭、好人好事成為電影創作的基本內容。與此同時，激進主義文藝思潮以戲劇

為突破口，「加速了 1963 年後戲劇舞臺的政治化或中心化的步伐」。[2]文壇上的這一變化使所謂「現代戲藝術片」驟然增加。[3]而江青則借著京劇現代戲的全國匯演走上了政治舞臺，拍攝「樣板電影」，樹立「高大全」的英雄人物已經列入以江青為首的激進文藝派的議事日程。[4]1966年初，林彪委託江青主持的《部隊文藝工作座談會紀要》以中央文件的形式，確立了激進文藝的統治地位，「文化大革命」在思想上、文化上已經準備就緒。

第一節　反修防修：「大寫十三年」

1962 年 9 月召開八屆十中全會，毛澤東強調階級鬥爭，大反「單幹風」、「黑暗風」、「翻案風」。1962 年 12 月 21 日，毛澤東同華東省市委書記談話，批評「帝王將相、才子佳人多起來，有點西風壓倒東風。」提出「東風要佔優勢」，他向與會者提出問題：「對修正主義有辦法沒有？」並指示他們「要有一些人專門研究。宣傳部門應多讀點書，也包括看戲。」[5]在這次談話中，時任中共中央政治局委員、國務院副總理、中共華東局第一書記、上海市委第一書記、南京軍區司令員、上海市市長的柯慶施是最重要的參加者。

10 天後，1963 年 1 月 1 日，柯慶施拿出了對付修正主義的辦法——「大寫十三年」（即 1949 年 10 月到 1963 年 1 月）。1 月 6 日，在上海部分文藝工作者座談會上，柯慶施將這一辦法變成了指導文藝創作的口號。如果說，這個辦法是「立」的話，那麼，同年 2 月，在中央工作會議上柯慶施提出的則是「破」——作為華東局代表的柯慶施發言強調：「電影、戲劇中現代的、革命的題材太少了，而帝王將相、才子佳人、妖魔鬼怪的題材太多了，外國的、香港的也不少。已經有些

喧賓奪主、氾濫成災的味道，應該採取解決的措施。」[6]儘管這個「破」
不過是毛澤東晚年文藝思想的發揮，但是它所起的作用卻是雙重的——
——既呼應了毛澤東的上次談話，又找到了「大寫十三年」的理由。時
任中共上海市委宣傳部長的張春橋聞風而動，很快為這一說法提供了
十大好處。「從這個時候開始，極左思潮在中國的政治生活逐漸開始抬
頭（原文如此——本書作者），並且大有愈演愈烈的趨勢，文藝界的形
勢也開始由正常出現扭曲。」[7]

　　令人詫異的是，在將近一年的時間裡，儘管這種提法遭到黨內高
層和電影界領導的一再且一致的反對，但是上海方面卻堅持己見，態
度極其強硬。對這一反常的現象唯一合理的解釋是：柯慶施等人從毛
澤東的言論中嗅出了文藝的走向，將階級鬥爭、反修防修的思想運用
到了文藝創作領域。把柯慶施等人的這一行為僅僅看作是李林甫式的
「迎合上意，以固其寵」的政治投機，未免簡單片面。中共十一屆三
中全會制訂的《關於建國以來若干歷史問題的決議》指出：「當時存在
的『左』傾思潮不是偶然的，不是個別人的責任，而是全黨性的思想
認識問題。」[8]換言之，柯慶施、張春橋等「上海幫」不過是黨內激進
主義的先行者，「大寫十三年」這種偏激、片面的文藝主張的提出，標
誌著政治激進主義已經成為部分黨內高層的思想指南，並被自覺地運
用到文藝領域。

　　按照柯慶施的闡釋，「大寫十三年」就是寫活人，不寫死人、古人，
這樣做是為了「厚今薄古」。他認為，只有寫 13 年的現代生活，才能
「幫助人民樹立社會主義思想」，[9]因此寫不寫 13 年就成了關係到是否
走社會主義道路的路線、方向問題。這種違背了《講話》關於對待古
今中外文化遺產的基本精神的說法的荒謬性是不言自明的，儘管自建
國以來，文藝界接受的荒謬提法多多，但是，這一自我否定的提法卻
無法讓以《講話》為指南的文藝界理解和接受——它不但否定了一切
歷史，而且否定了建國前的中共革命史；不但否定了革命歷史的意義，

而且否定了 1949 年以後文藝界，尤其是電影界，為重構革命歷史，為構建新政權的合法性所做的工作。

這最後的否定是最有現實意義的，或者說，前面的否定就是為了這最後的否定——實際上，柯慶施等人正是要通過否定文藝界建國以來的工作，來突顯自己的革命性和先進性。這些激進文藝派正是從題材選擇之中發現了修正主義的苗頭。也正是在這一點上，他們與毛澤東產生了共鳴——毛澤東從「有鬼無害論」中發現了「農村、城市的階級鬥爭。」[10]柯慶施們則從「寫死人、古人」的創作中發現了「修正主義」。

「大寫十三年」指的是寫社會主義建設時期，這是一個以時空為表，以政治為裡的文藝概念。這個概念首先關涉到題材，筆者在本書的「導論」中談到，17 年的電影是題材規劃的產物，政治需要將題材劃分成若干等級。在這個等級序列中，排在第一位的是為民眾提供信心，為政策提供合理性的現實題材；排在第二位的是為民眾提供歷史想像，為政權提供合法性的革命歷史／戰爭題材；排在第三位的是為民眾提供愛國主義，為國家意識形態提供證明的一般歷史題材。「大躍進」強化了這個題材等級序列，將為現實服務的題材，如「紀錄性藝術片」提升到至高無上的地位。60 年代初，隨著「大躍進」弊端的顯現，原有的文藝秩序的恢復，革命歷史／戰爭題材在重新受到重視的同時，現實題材受到了一定程度的冷落。柯慶施的提法，實際上是「大躍進」時代激進文藝思潮的理論化和極端化，它以更激進的姿態，打破了原有的題材等級序列，取締了除現實題材以外的所有的題材，現實題材成了唯一正確的、進步的、革命的選擇。寫十三年才能「幫助人民樹立社會主義思想」，按照這種邏輯推論，寫古人、寫死人、寫30 年代就意味著資產階級、修正主義，就是幫助人民樹立非社會主義的、不革命或反革命的思想。這是赤裸裸的「題材決定論」。

這種激進主義的題材觀，並不是 60 年代才出現的，也並非柯慶施、張春橋的獨創。它源遠流長，有一個逐漸積累的過程。它的始作

俑者，正是被「上海幫」視為「異端」（「文革」中變成了「黑線」）的30年代左翼文藝。1931年11月，左聯通過的《中國無產階級革命文學的新任務》決議，規定革命文學只能寫「反帝國主義」、「反軍閥主義」、「蘇維埃運動」、「白軍剿共的反動罪惡」、「農村蕭條和地主壓迫」這五種題材。決議宣稱「只有這樣才是大眾的，現代中國無產階級革命文學所必須取用的題材。」[11]這種激進主義題材觀在《講話》中被理論化、系統化，雖然某些過於露骨的文字後來被刪改，[12]但其基本精神被毫無改變地貫徹到文藝工作的各個環節。1949年以後，電影界所特有的題材等級、題材規劃、題材比例即源於此。電影主管部門用題材規劃來掌控每年的生產，編導把題材選擇視為創作成敗的關鍵。1956年題材問題成為電影人鳴放的重點，1958年拍題材則成了躍進與否的標誌。總之，由題材產生的所有問題皆本乎此。

原中宣部文藝處幹部黎之談到：「50年代曾提過各種各樣『為一個時期的任務服務』的口號。如『為生產服務』、『為土改服務』、『為三反五反服務』……作家稱為『趕任務』。當時《文藝報》還就趕任務問題進行過討論。」「三反五反時，薄一波到上海，滿市都演『三反五反』戲，他回京後特別告訴周揚，說全演這樣的戲沒人看。田漢的《十三陵水庫暢想曲》，老舍的《春華秋實》、《紅大院》恐怕也屬於趕任務之作。」[13]「趕任務」抬高了社會主義建設題材的政治地位，這只是一方面，另一方面是打壓不同意見：1950年關於是否可以寫小資產階級的論爭，1951年對第一次「非主流」──《武訓傳》、《我們夫婦之間》、《關連長》等非主流題材的批判，1953年關於寫英雄人物的討論，1955年對胡風批評的「題材主義」、「題材差別論」的討伐；1957年對第二次「非主流」影片──《花好月圓》、《情長誼深》、《球場風波》、《新局長到來之前》等表現人性、人情、批評現實等題材的整肅，以及1958年文藝界在「演中心、畫中心、唱中心」面前的無奈。這一正一反的政治運動為激進主義的題材觀，為柯慶施、張春橋們鋪平了道

路。1963 年特殊的歷史語境，使它以「大寫十三年」的形式，理直氣
壯地佔領了話語中心。

顯而易見，這種激進主義的題材觀是以「文藝工具論」為前提的。
「文藝工具論」的理論依據早在 40 年代就形成，並在建國後不斷充實
發展的「文藝為政治服務」、「為工農兵服務」。正是因為堅持這一理論，
激進文藝思潮才有了用武之地；也正是因為堅持這一理論，黨內務實
派才節節敗退，無所依憑。那麼，又是什麼使這一理論貫徹始終，無
可動搖呢？追根溯源，就在於本書導論提出的「一元化」思想和「一
體化」體制。「一元化」從思想上敵視、排斥任何有異於這一理論的文
藝觀，「一體化」則從組織和物質上禁絕了異樣思想的生成。

時至今日，仍有相當多的人們認為，是柯慶施、張春橋、江青等
人的「極左」思潮影響了毛澤東，[14]事實上是毛澤東誘發、強化了黨
內以至整個社會的激進主義思潮。儘管在八屆十中全會上，黨內務實
派接受了毛澤東的主張，但在具體問題上，黨內的思想並不統一。面
對荒謬的「大寫十三年」，堅持中共一貫的文藝方針的務實派不能不表
示異議——1963 年 2 月 8 日，在首都文藝界元宵節聯歡會上，周恩來
發表講話，回應柯慶施，強調要以「百花齊放，推陳出新」，「同心同
德，自力更生」的方針來發展社會主義文藝。[15]3 月 8 日，劉少奇聽取
文化部的彙報時說，「能表現現實生活的，就演現實生活的戲。不適合
表現現實生活的，就演歷史劇。」[16]4 月，中宣部在新僑飯店召開文藝
工作會議，張春橋在會上提出了「大寫十三年的十大好處」。周揚、林
默涵、邵荃麟等人表示不同意見。[17]同月，在中國文聯三屆全委二次
擴大會議上，周恩來針對「大寫十三年」的口號，強調所有藝術應該
以現代為主，但不要用粗暴的辦法，把古代一律取消。這一觀點，在
8 月召開的音樂舞蹈座談會上，再一次得到強調。

值得注意的是，黨內務實派表示異議的方式——對於如此荒謬的
提法，無論是周恩來、劉少奇，還是周揚、林默涵都避免與「上海幫」

正面交鋒，所有的不同意見，都採用委婉曲折的方式來表達。這一現象表明，激進主義思潮已經在黨內成了「老虎屁股」，黨內務實派對它無可奈何。

不破不立，「大寫十三年」是「立」，它所要「破」的是建國十三年來文藝界／電影界的成果。因此，「大寫十三年」也就是「大破十三年」。當時間來到 1964 年的時候，大破十三年就變成了大破十五年——1964 年 6 月 11 日，在中央工作會議上，毛澤東曾同康生一起插話說：「唱戲這 15 年根本沒有改，什麼工農兵，根本不感興趣，感興趣的是那個封建主義同資本主義，所謂帝王將相、才子佳人。」[18]同年 6 月 23 日，江青在京劇現代戲觀摩演出人員座談會上，則從「立」的角度，論證了大寫 15 年的重要性：「我們提倡革命的現代戲，要反映建國 15 年來的現實生活，要在我們的戲曲舞臺塑造出當代的革命英雄形象。」[19]而在文革發動以後，15 年就變成了 17 年——「17 年文藝黑線」成為打倒電影界領導、批鬥電影人、批判 17 年電影的最好理由。

第二節 棄舊圖新：毛澤東的兩個批示

1963 年 11 月，毛澤東兩次點名批評《戲劇報》和文化部：「一個時期，《戲劇報》盡宣傳牛鬼蛇神。文化部不管文化，封建的、帝王將相的、才子佳人的東西很多，文化部不管。」「文化工作方面，特別是戲曲，大量的是封建落後的東西，社會主義的東西很少。在舞臺上無非是帝王將相、才子佳人。文化部是管文化的，應當注意這方面的問題。要好好檢查一下，認真改正。如果不改，文化部就要改名字，改為帝王將相、才子佳人部，或外國死人部。」[20]一個月以後（1963 年 12 月 12 日），在中宣部編印的《文藝情況彙報》第 116 號上，毛澤東

做出了關於文藝的第一個批示:「各種藝術形式——戲劇、曲藝、音樂、美術、舞蹈、電影、詩和文學等等，問題不少，人數很多，社會主義改造在許多部門中，至今收效甚微。許多部門至今還是『死人』統治著。不能低估電影、新詩、民歌、美術、小說的成績，但其中的問題也不少。至於戲劇等部門，問題就更大了。社會經濟基礎已經改變了，為這個基礎服務的上層建築之一的藝術部門，至今還是大問題。這需要從調查研究著手，認真地抓起來。」在《文藝情況彙報》所載的《柯慶施同志抓曲藝工作》一文的下面，毛澤東還做了如下的批註:「許多共產黨員熱心提倡封建主義和資本主義的藝術，卻不熱心提倡社會主義的藝術，豈非咄咄怪事。」[21]

　　這個批示包括三種意思，第一，它認為建國以來的文藝創作在很大程度上不是社會主義的，而是封建主義和資本主義的，理由是它們以「死人」為主要的創作內容或創作對象。也就是說，在毛澤東看來，寫「活人」、演「活人」、唱「活人」、畫「活人」，總之關於十三年的創作才是社會主義的。第二，它認為建國以來在文藝部門進行的以改造思想、深入生活、與工農相結合為主要形式的社會主義改造沒有取得什麼效果，所以這些部門需要真正而徹底的社會主義改造。從後來的情形可知，這種改造就是走「五七」道路，使文藝工作者變成亦工亦農亦文亦武的新人。第三，它認為新中國的經濟基礎（生產關係的總和或生產方式）是社會主義的，而上層建築（政治、道德、法律、藝術等觀點及與這些觀點相適應的制度）則不是社會主義的。上層建築阻礙了經濟基礎的變革。這預示著，毛澤東要摧毀原來的上層建築——清洗某些政治、道德、藝術的觀念和由此形成的社會意識，推翻與原來的上層建築相適應的制度，建立新的更革命的上層建築、社會意識和制度。

　　毛澤東的第一個批示下達後，一方面是激進派大造輿論，積極回應——1963 年 12 月 25 日，柯慶施在華東區話劇觀摩演出大會開幕式

《紅日》劇照。

在 1964 年的電影廠整風中，《紅日》、《舞臺姐妹》、《白求恩大夫》、《燎原》、《大李、小李和老李》、《球迷》、《聶耳》、《不夜城》、等數十部影片被定為毒草。

上講話：「戲劇工作 15 年來成績寥寥，不知幹了些什麼事。他們熱衷於資產階級、封建主義的戲劇，熱衷於提倡洋的東西、古的東西，大演死人、鬼戲……所有這些，深刻地反映了我們戲劇界、文藝界存在著兩條道路、兩種方向的鬥爭。」[22]另一方面是主管部門在組織上積極配合——「文化部黨組自 1963 年底到 1964 年 3 月連續召開了 7 次黨組會和黨組擴大會」，「黨組對幾年來的文化藝術工作進行了全面檢查」。「3 月 7 日，文化部黨組向中宣部上報《對幾年來文化藝術工作檢查報告》」。[23]黨組決定從 1964 年 3 月下旬開始在全國文聯和各協會全體幹部中進行整風。電影界聞風而動，馬上調整生產計畫。1964 年 1 月 20 日至 2 月 1 日，已經升任文化部副部長的陳荒煤在南京主持召開全國故事片廠長、黨委書記擴大會議。會上傳達了毛澤東的批示，定出題材比例：社會主義革命和建設占百分之六十，革命歷史和戰爭

題材占百分之三十，只給其他題材留了百分之十。這個題材比例在 1965、1966 年的電影生產中大見成效，1965 年共生產電影 47 部，革命歷史／戰爭題材只有 6 部；1966 年共生產電影 15 部，革命歷史題材只剩下一部——《大浪淘沙》。

1964 年 6 月，文化系統的整風進行了 3 個月之後，以為可以過關了，向中央做彙報。萬沒想到，就在這份《全國文聯及所屬各協會整風情況的報告》上，毛澤東又做了第二個批示（6 月 27 日）：「這些協會和他們所掌握的刊物的大多數（據說有少數幾個是好的），15 年來，基本上（不是一切人）不執行黨的政策，做官當老爺，不去接近工農兵，不去反映社會主義的革命和建設，最近幾年，竟然跌到了修正主義的邊緣。如不認真改造，勢必在將來的某一天，要變成匈牙利裴多菲俱樂部那樣的團體。」

這個批示比起前一個批示來對形勢的估計更嚴重，結論也更駭人聽聞。前一個批示還說，「不能低估電影、新詩、民歌、美術、小說的成績」，到了這裡變成了全盤否定、打倒一切。「據說有少數是好的」，其譏諷之意躍然紙上，「15 年來，基本上（不是一切人）不執行黨的政策」，其仇怨之情沛乎言外。

建國以來，在各行各業之中，除了農業，毛澤東對文藝抓得最緊，因此，文藝界始終是整肅的主戰場：1951 年至 1952 的文藝整風，1953 年批俞平伯，1955 年批胡風，1957 年的文藝界反右，1962 年小說《劉志丹》案，都是毛澤東親躬親為。而在文藝各界之中，電影又是毛澤東最關注，最下氣力，因此「成果」最為顯著的地方：1951 年批《武訓傳》、禁映《榮譽屬於誰》，導致「電影指導委員會」的出現，使故事片生產在一年半中顆粒無收。1953 年以「社會主義現實主義」統一電影界的頭腦，公式化、概念化由此長期盤踞影壇。1954 年批禁《清官秘史》，1957 年將鍾惦棐打成電影界的右派代表，扼殺了電影界的改革。1958 年用「兩結合」的創作方法取代「社會主義現實主義」，

使電影創作凌空蹈虛。同時掀起的「插紅旗、拔白旗」的運動，導致了大批優秀影片被打成毒草。1959 年大放電影衛星，大搞獻禮工程；勞民傷財，違背藝術規律⋯⋯總之，在毛澤東做出上述批示之前的十幾年中，電影界始終處在緊鑼密鼓的「社會主義改造」之中。它不是「收效甚微」，而是收效甚巨。15 年間製作的影片證明了這一點。

　　1949 年至 1964 年的 15 年間，新中國共生產了 602 部影片（包括戲曲、歌舞，文藝匯演、話劇和未發行的在內），其中表現社會主義改造和建設的現實題材 330 餘部，占總數的 55%，革命歷史和鬥爭題材 160 餘部，占總數的 26.3%，其他題材（古代、民國、神話）110 部，占總數的 18.7%。表現社會主義改造與建設的現實題材是革命歷史╱戰爭題材的兩倍，是一般歷史題材的三倍。表現社會主義改造與建設的題材與革命歷史╱戰爭題材占總數的 83%。[24]統計數字表明，對於電影界來說，柯慶施「寫古人、死人」的說法，完全是顛倒黑白。毛澤東做出上述批示，才真正是「咄咄怪事」。

　　問題是，毛澤東為什麼要對自己、對文藝界做出如此徹底而決絕的否定呢？答案就在「以階級鬥爭為綱」和「反修防修」之中。出於對知識分子的疑慮，對資本主義復辟的恐懼，他認為「整個文化部都垮了」，文藝系統「至少有一半不在我們手裡」。[25]毛澤東企圖通過否定 15 年的成績，否定 15 年來由文藝界建構的意識形態，來創立新的意識形態，以便將中國建設成一個一大二公、無私無欲、純而又純的烏托邦。政治激進主義的渦輪驅動了文藝激進主義的戰艦，政治與文藝最終合為一體。

　　有些電影界的人認為，電影界的文革是在 1965 年開始的。此話不無道理。從文藝思想上講，毛澤東的兩個批示為文藝界開展「文革」奠定了思想基礎——「文革」中，無論官方媒體還是地方小報，無論是紅衛兵，還是造反派對文藝界╱電影界的批判，對 17 年強加的罪名，都來自這兩個批示。

第三節　第三次文藝整風：「夏陳資產階級路線」

　　1964 年 7 月 11 日，毛澤東的第二個批示作為中共中央檔正式下達。中宣部佈置文化部和文聯各協會黨組進行整風檢查。文化部立即行動起來，檢查本部、文聯及各協會近幾年的工作。「周揚在佈置整風的工作會議上宣佈：此次整風不搞群眾運動，不追究責任人人過關（原文如此——本書作者），主要是檢查執行黨的政策中存在的問題，整頓隊伍，改組領導，然後分批下去參加四清。」[26]8 月下旬，經過一個多月的檢查工作、統一思想之後，文藝系統開始全面整風。

　　整風期間，不斷地傳來毛澤東對文化工作越來越嚴厲的斥責之聲：「文化部是誰領導的？電影、戲劇都是為他們服務的，不是為多數人服務的。」[27]「文藝團體也要趕下去。文化部可以改為『帝王部』，最好取消。農村工作部可以取消，為什麼文化部不可以取消？」[28]，「文化系統究竟有多少在我們手裡？20%？30%？或者是一半？還是大部分不在我們手裡？我看一半不在我們手裡。整個文化部都垮了。」[29]

　　在毛澤東的批示和斥責的指引下，一條在文化系統盤踞多年的資產階級、修正主義路線被發現，夏衍、齊燕銘、邵荃麟、田漢、陽翰笙、陳荒煤被視為代表。作為電影界的主管，夏衍和陳荒煤順理成章地成為電影界「資修」錯誤路線的領軍人物，批判揭發來勢洶洶，檢討服罪自不可免。夏衍被報刊上公開點名批判，陸定一當著幹部的面，拿著 30 年代出版的電影劇本《賽金花》，痛斥作者夏衍。陳荒煤多次檢查自己的路線錯誤，其外甥女也被動員來在批判會上檢舉他。周揚還當著陳荒煤的面，表揚了他的外甥女。[30]

　　夏、陳所領導的影協成了整風的重點，所整的「主要是 30 年代問題，如夏衍出版的論文集有吹捧 30 年代的文章，中國電影發展史問題，觀摩 30 年代電影問題……」[31]周揚給夏、陳劃了圈圈，要求他們

在四種情況內「檢查工作」：「一、有一條與黨對立的路線；二、基本不執行黨的政策；三、在資產階級進攻下，一個時期動搖了；四、一貫執行黨的路線。」[32]經過半年多的揭發和批判，陳荒煤「承認電影犯了路線錯誤」，並「按照周揚提出的四種情況，他勉強把自己歸為第二類」。[33]1965 年 1 月 22 日陳荒煤在文化部幹部大會上為自己定了性：

> 自從整風以來，經過大家的揭發和批判，又參加了電影局的小組和北影廠的整風會議，大量的事實幫助了我、教育了我，認識到電影在我和夏衍的領導下，最近許多年來已經形成了一條完整的、系統的反黨、反社會主義的修正主義的路線，頑強地對抗黨的文藝方針，反對毛主席的文藝方向。[34]

「一位曾經參加了文化部整風批判會的老電影工作者說，那些發言聽上去簡直莫名其妙文不對題。但重要的是你說了，謊言重複一百次就會變成真理。」[35]

中宣部在給中央的報告中說：「這條路線的基本內容是：提出文化為各階層服務，來代替文藝為工農兵、為社會主義服務的方針，主張文藝要『離革命經、叛戰爭道』，反對文藝表現工農兵，表現社會主義；提倡封建復古，反對推陳出新；提倡『中間人物』，反對寫工農兵中的英雄人物；鼓吹 30 年代文藝傳統，抹煞延安文藝座談會以來文藝為工農兵服務的傳統；企圖以個人領導代替黨對文藝工作的領導。」[36]作為文化部的最高領導，在「一條漢子整三條漢子」的同時，[37]周揚也不得不為當年制訂的「文藝八條」作檢討：「制定文藝八條，只看到大躍進中的缺點和錯誤，比較多地聽了歷次運動部分受傷害人的意見。這些意見是應該聽的，克服工作中的缺點、錯誤也是應該的。但是，只總結了一方面的經驗，文件精神是偏右的。整個文件革命精神不夠，執行中又向右的方面發展，產生了一些不好的影響。」[38]

　　在文化部整風的同時，各電影廠的整風也在緊張進行。「張春橋派出工作組進駐上海電影系統，首先把瞿白音的《關於電影創新問題的獨白》定為『夏陳路線』的理論綱領，把《紅日》、《舞臺姐妹》、《不夜城》、《燎原》、《大李、小李和老李》、《球迷》、《聶耳》、《白求恩大夫》等上影系統出品的數十部影片定為『毒草』。一批局、廠黨政領導幹部和著名電影藝術家被扣上莫須有的罪名，生產被迫停頓，人心惶惶。」[39]

　　與夏、陳關係最為密切的北影廠是這次整風的重點。1964 年 8 月，中宣部抽調了文教界的 40 名幹部，組成工作隊，進駐被中宣部視為「問題嚴重，創作思想混亂，經營方向也有問題」的北影。[40]經過放手發動群眾，深入到各個車間的調查瞭解之後，以水華、崔嵬、凌子風、成蔭為藝術指導的四個創作集體[41]和文學編輯部被鎖定為整風的重點。工作隊在組織職工學習毛澤東的兩個批示之後，要求大家聯繫北影的實際，思考存在的問題。隨後，工作隊「召開由主創人員、中層幹部、群眾代表參加的中型會，揭發問題。焦點集中於創作思想和幹部作風，矛頭主要針對汪洋、崔嵬和凌子風等廠級領導及主創人員。對二集體的意見尤為尖銳，認為二集體就是毛澤東批示中說的『不去反映社會主義的革命和建設』而專門表現『帝王將相才子佳人』的部門，（後來二集體被稱作『帝王將相集體』）；而廣大創作人員則是『不執行黨的政策』、『不去接近工農兵』、『許多共產黨人熱心提倡封建主義和資本主義的藝術卻不熱心提倡社會主義的藝術』、『最近幾年，竟然跌到了修正主義的邊緣。』北影已經出現了『裴多菲俱樂部』。有人將北影的問題歸納為『十大矛盾』，是『四不清』單位。有人指名道姓指責某某某爛掉了，還有人把困難時期分到北影的 100 名復員軍人沒有被接受說成『迫害解放軍』，挑起了群眾的激憤。於是幹部和幹部之間、幹部和群眾之間、群眾和創作人員之間、創作人員相互之間，一時矛盾重重，相互攻訐，彼此關係緊張，多年形成的和諧與團結，旦夕之間均遭破壞，埋下了此後『文革』期間群眾鬥群眾的隱患。」[42]

在各電影廠的整風中，北影的整風所用時間最長，持續了整整十個月的時間（1964年8月到1965年6月）。整風的成果之一是「為了突出政治，加強領導，北影變廠長負責制為黨委領導下的集體領導。」之二是，「為了加強政治工作，成立了政治部。」之三是，「撤去了廠長汪洋的職務，調瀋陽軍區許裡任黨委書記，原工作組組長吳小佩留廠任副書記。」[43]

夏衍、陳荒煤成為資產階級路線的代表並不奇怪。60年代初，當他們疏離激進文藝思潮，與周揚等人集體退卻的時候，就已經註定了這個結局。在給中央的報告中，中宣部對他們的指控，有捏造，也有事實。無論事實還是捏造，都以上綱上線、「五子登科」的老辦法來做結論──他們確實「提出文化為各階層服務」，但絕沒有「代替文藝為工農兵、為社會主義服務的方針」的意思，他們確實「主張文藝要『離革命經、叛戰爭道』」，但絕非「反對文藝表現工農兵，表現社會主義。」他們「提倡『中間人物』」，但絕不「反對寫工農兵中的英雄人物」；他們並沒有「鼓吹30年代文藝傳統」，只不過不像激進文藝那樣，全盤否定30年代文藝。說他們「抹煞延安文藝座談會以來文藝為工農兵服務的傳統；企圖以個人領導代替黨對文藝工作的領導」。完全是扣帽子、打棍子。

事實上，他們做夢都在想著如何發揚光大延安座談會以來的文藝傳統，而對黨的領導，他們竭盡忠誠──為了更好地塑造無產階級英雄人物，更好地為工農兵、為社會主義服務，更好地遵循延安講話的精神，總之一句話，更好地貫徹黨的文藝路線，他們企圖在為政治服務與遵守藝術規律之間找到一個立足點，看著藝術日益化為政治的圖解，他們憂心忡忡，試圖拉住一路狂奔的激進文藝的戰車，把它拉回到「大躍進」以前。

1965年4月，整風結束，文化部改組，由陸定一兼任部長，調南京軍區政委肖望東任副部長、黨組書記，林默涵、劉白羽、石西民、

趙辛初任副部長。夏衍、陳荒煤等人被調離。夏衍調到對外文委，成了亞非拉文化研究所的研究員；陳荒煤調任重慶副市長。整風期間，毛澤東說過：「荒煤不檢查，送到北大荒挖煤嘛！」[44]經過痛苦的折磨，他終於用違心的檢查免除了挖煤的命運。但是，他沒想到，一年後降臨的「文革」將他和夏衍置於比挖煤更悲慘的境地──兩人先是被揪鬥，隨後被關押──1966 年 12 月 4 日深夜，夏衍被紅衛兵帶走，受「監護」8 年零 7 個月，1968 年，陳荒煤被北京衛戍區關押，在獄中度過了 7 年。

　　新時期以來，隨著夏衍、陳荒煤的複出，文藝界對他們所受的冤屈寄以極大的同情，對「四人幫」對他們的迫害報以極大的義憤，對他們在電影界的貢獻給予極高的評價，甚至被譽為「自己背著因襲的重擔，肩負了黑暗的閘門，放他們到寬廣光明的地方去」（魯迅語）的反左英雄。[45]「夏陳路線」從此成為中國電影史上的一塊令人敬仰的豐碑。然而，這塊豐碑所記載的只是片面的溢美之詞──新中國電影走到這一步，電影主管們大有功焉。反右派的時候，深諳電影創作規律的夏衍並沒有站出來為藝術規律說話，「大躍進」嚴重地破壞了電影創作，夏衍卻為其歌功頌德。[46]1951 年，陳荒煤在中南軍區任文化部長時，就大力提倡創造英雄人物，[47]1956 年大鳴大放時，陳荒煤堅決反對鍾惦棐等人的改革主張；1957 年反右派時，他對右派分子的批判不遺餘力，上綱上線。[48]1958 年，他緊跟康生，在電影界大「拔白旗」，為電影界的浮誇風推波助瀾……蔡楚生、袁文殊、瞿白音等人在文藝整風、反右派、大躍進等運動中的激進表現亦歷歷可查。鄧小平承認：「責任不只是毛澤東同志個人的，我們這些人也有責任。我們要實事求是地總結歷史的經驗教訓。」[49]

　　與絕大部分黨員幹部一樣，他們是盲從的循吏，是辛苦的忠臣。正是在這種辛辛苦苦的盲從之中，極左思潮愈來愈烈。在過去的 15 年中，他們擁護、推動、助長、執行了激進主義的文藝思想和政策，

為此時的下場開闢了道路。革命吃掉了自己的兒女，兒女造就了革命。被革命吃掉固然值得同情，但這種同情是有底線的。這個底線就是，被革命吃掉的冤屈不應該成為掩蓋其為革命所行惡政，所養惡德的理由。把責任推到革命身上，而為其兒女歌功頌德的作法是需要反省的。「在探討總的指導思想失誤的同時，不能忽視各個領域中一些主要負責人的責任。」[50]這是一位當事人對17年文藝的總結。毫無疑問，夏衍，尤其是陳荒煤對17年電影的失誤是負有或多或少、或大或小的責任，這種責任不應該因為他們受了文藝整風的冤屈，受了「四人幫」的迫害而改變性質，以至於在主流話語裡變成值得炫耀的資本。

前中宣部文藝處幹部，這次文藝整風的親歷者黎之認為：「毛澤東說『整風』作為我們黨的一大創造。周揚在《三次偉大的思想解放運動》中稱1942年整風為『又一次思想解放運動。』我覺得1942年的整風只是一次『統一思想的運動』，不是思想解放運動。建國以後的幾次『整風』效果都不理想。而1964年的『文藝整風』迎來了史無前例的『文化大革命』。」[51]本書第一章說過，整風是思想改造的方式之一，整風力圖把所有人的思想統一成一種思想。就長時段的歷史而言，它絕無成功的可能；但就短短的十幾年而言，它是成功的。成功的標誌就是，人們心悅誠服地，一步步地走向了毀滅。

第四節　清算「修正主義」：第三波「非主流」電影

在文藝整風的同時，展開了全國性的文化批判——哲學界批判楊獻珍的「合二而一論」，經濟學界批判孫冶方的「生產價格論」和「企業利潤觀」，史學界批判翦伯贊的「歷史主義」和「讓步政策」，文藝界批判邵荃麟的「寫中間人物論」，戲劇界批判陽翰笙的「有鬼無害

論」，美學界批判周穀城的「時代精神匯合論」，而規模最大、影響最廣的批判運動則是由全民參加的，國內主要媒體發動的，持續了 16 個月之久的對《早春二月》、《北國江南》、《不夜城》、《林家鋪子》等「修正主義」影片的清算。

這些所謂的「修正主義」影片，也就是 17 年電影史上出現的第三波「非主流」電影。周揚、夏衍、陳荒煤從 1959 年開始的對激進文藝路線的集體疏離，60 年代初文藝政策的調整，以及夏衍等高層領導對《早春二月》等影片的鼎力支持，是這批「非主流」電影問世的主要原因。儘管這些影片與主流一樣緊跟時代精神、強化階級鬥爭，但是，我們仍舊可以發現它們有別於主流的地方──對現實主義的固守，對人情人性的關注，對生活中的情趣，或者說對電影娛樂性的留戀。

經過十幾年的改造，現實主義在電影創作中已經相當稀薄，50 年代末 60 時代初的寬鬆語境，喚起了電影界打破公式，拋開概念的創作熱情，第三波「非主流」中的部分影片對此做了勇敢的嘗試。《逆風千里》、《紅日》、《兵臨城下》和《獨立大隊》等影片，突破了醜化反面人物的僵死模式，比較真實地描寫了國民黨軍官的囂張頑強，塑造出了複雜多面的土匪形象，在人物個性刻畫上前進了一步。《早春二月》、《舞臺姐妹》、《林家鋪子》更是大膽地將邊緣人物──小資文人、梨園藝人和小店老闆作為主角，對他們的內心世界進行了深入的挖掘，塑造出了感人的形象。

經過十幾年的批判，人情人性在電影中成了小資產階級思想感情的代名詞，這批電影涉足禁區──《北國江南》恢復了黨員身上的人情味，《舞臺姐妹》表現了異姓姐妹間的手足之情，《早春二月》在一個小資「徬徨者」身上寄託了對人道主義的嚮往。《革命家庭》、《英雄兒女》、《阿詩瑪》、《苦菜花》等影片則濃墨重彩地表現了革命者的血緣親情和男女之愛。

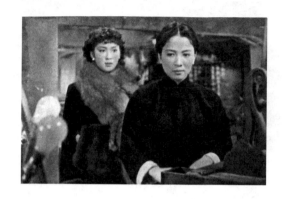

《舞臺姐妹》劇照。

　　經過 1957 年反右和 1958 年拔白旗對諷刺性喜劇的批判，喜劇成為編導演的畏途。為了躲開「雷區」，電影界以「歌頌性」喜劇代替「諷刺性」喜劇。這批電影中的《大李老李和小李》、《球迷》、《錦上添花》等總算給枯燥乏味的影院帶來了些許笑聲。

　　同前兩次一樣，第三波「非主流」電影都是「在一個時間裡被肯定和推崇」的作品，《早春二月》、《北國江南》、《紅日》、《錦上添花》等影片在剛剛拍攝或公映時，曾贏得上下一致的肯定和讚揚，有的影片還獲得了「百花獎」（如《革命家庭》），榮列國慶十周年的獻禮片之中（如《林家鋪子》）。

　　從整體上講，第三次「非主流」作品，比前兩次更靠近威權話語，更接近主流意識形態。換言之，第三次「非主流」比前兩次更加符合時代精神——《革命家庭》、《英雄兒女》、《阿詩瑪》、《苦菜花》等表現的是革命者在對敵鬥爭中的親情和愛情，其意識形態的純正性與教育性遠遠超過了「戀愛至上」（康生語）的《蘆笙戀歌》和表現「三角戀」的《花好月圓》。《逆風千里》、

《白求恩大夫》劇照。

《紅日》、《兵臨城下》等作品無非是把國民黨軍官寫得不那麼軟弱無能，不那麼伏首貼耳，其目的是反襯革命軍隊的英勇善戰和勇敢機智。無論在思想深度、現實意義，還是在揭示人性的真實性方面，都無法與「藉口反映真實，干預生活」（陳荒煤語）批評黨員幹部腐化變質的《誰是被拋棄的人》和最初版本的《探親記》等作品相比。同樣，《大李老李和小李》、《球迷》、《錦上添花》等「歌頌性」喜劇，以迴避現實矛盾，表彰好人好事為宗旨，與批評官僚作風、嘲諷人性惡德的《未完成的喜劇》、《新局長到來之前》、《球場風波》、《尋愛記》、《三個戰友》的社會意義根本無法相提並論。即使是最大逆不道的《早春二月》、《舞臺姐妹》和《北國江南》，所表現的人情、人性，人道主義實際上在影片中處於被否定的或從屬的地位——文嫂的自殺證明了資產階級人道主義的破產，肖澗秋終止徘徊，投身於時代的洪流中去。月紅被資本家拉攏腐蝕，當了唐經理的小老婆，與春花的姐妹深情在階級鬥爭中瓦解。小旺放棄進城的想法，不僅是被養母銀花的親情感動，也是因為反革命分子錢三泰的破壞。暴力革命（「時代的洪流」）、階級壓迫和階級鬥爭在影片中是被正面肯定的最高的道德指向和人生價值。可以說，比起 「千方百計，借屍還魂地來表現、宣揚小資產階級、資產階級的思想情感」而成為「白旗」的《情長誼深》、《上海姑娘》、《青春的腳步》、《懸崖》等作品，[52]《早春二月》等影片並沒有走得更遠。

《燎原》劇照。

上述影片被排斥在主流之外的原因很簡單，第三波「非主流」的出現，是文藝思潮進一步激進化的產物。也就是說，這些「非主流」影片的創作者其實是很想主流的。他們的作品之所以被打入冷宮另冊，成為官方和媒體討伐的「非主流」作品，僅僅是因

為文藝評判體系和社會政治標準發生了變化，使它們成為激進文藝思潮的靶子。這裡所說的變化，指的是階級鬥爭以及由此衍生的更激進更革命更純正，用人們習慣的說法就是「極左」思潮。

　　這種「非主流」的蛻變是有一個過程的：50年代初的「非主流」出現在文藝規範尚未建立或正在建立之中，電影人的思想束縛最少，政治上最為寬鬆，因此，那個時候的電影也走得最遠，以至於出現了《武訓傳》這樣的「歌頌改良主義」的作品。1956年的「非主流」出現在執政黨第一次改革之時，在「雙百」方針和電影改革的鼓舞下，在乍暖還寒的「早春」氣候裡，解凍的電影人也還有一定膽量向現實主義回歸，向題材挑戰。到了60年代初，經過了反右、全民整風、反右傾等一浪高過一浪的政治運動，絕大部分有藝術個性和獨立見解的電影人都受到殘酷的整肅，僥倖逃脫的電影人要麼放棄自我，順從主流；要麼如履如臨，戰戰兢兢。挑戰陳規的勇氣全無，創新出奇的意志罕見。萬馬齊喑，萬家墨面。陳荒煤在一次講話中抱怨：「我們發了幾十封信，徵求對工作方法十八條和十七條措施的意見，到現在僅僅來了三封信，很多藝術家都還沒有回信。」[53]在這種情況下，不用說是「非主流」，就連主流影片也大幅度減產。周揚的民主意識萌發，試圖用「雙百」方針和無產階級的「德先生」、「賽先生」來挽救人心。[54]1961年在北京文藝工作座談會上，周揚就直言不諱地說：「一連串的鬥爭所帶來的消極因素，使百花齊放、百家爭鳴和民主生活受到了一定影響。有些同志以為『雙百』方針可以不貫徹，主要搞鬥爭、搞運動，因而民主的生活受到了影響。我們提倡敢想、敢說，有的人就不敢說不敢想；我們提倡大鳴大放，有的人就不敢鳴不敢放。」[55]在這種情況下，第三波「非主流」的整體萎縮是無可避免的。

　　對第三波「非主流」的清算是從評論開始的。17年的電影評論——如果我們把政治批判也算做電影評論的話——有兩種方式：本體評論和政治索隱式批評。後者以兩種模式展開，一種是由政治運動引起

的，如反右派運動、「拔白旗」運動。另一種是由領導人（如康生、毛澤東）引起的，如《武訓傳》批判和這次對「修正主義」影片的清算。與《武訓傳》批判相類，在這場清算運動到來之前，評論界也曾為《北國江南》等影片展開過「學術討論」；不同的是，這種「學術討論」已經被十多年的思想改造提純淨化，不但沒有了建國初期的「思想混亂」（毛澤東語），而且即使逆流而動的肯定性文章，其思維模式、立場觀點和語言表達也都完全徹底地主流化、政治化。[56]也就是說，對立的雙方都是在用時新的主流話語——八屆十中全會提出來的階級鬥爭的觀點來解釋這些影片。他們的分歧僅僅在於，肯定者認為影片正確地描寫了階級鬥爭，否定者認為影片抹煞了階級鬥爭。很顯然，否定者掌握了時代精神，更符合激進主義的要求。

這種「學術討論」相當短暫，從 1964 年 6 月始到同年 8 月終，不到兩個月即轉向政治批判。轉捩點是康生 7 月 29 日在京劇現代戲觀摩演出總結會上的講話。在這次講話中，康生公開點名批判《北國江南》、《早春二月》、《逆風千里》、《舞臺姐妹》等影片。此後，全國媒體不約而同地結束了「學術討論」。1964 年 8 月 18 日，中宣部將《關於公開放映和批判影片〈北國江南〉、〈早春二月〉的請示報告》呈報中央。毛澤東在上面做了這樣的批示：「不但在幾個大城市放映，而且應在幾十個到一百多個中等城市放映，使這些修正主義材料公之於眾。可能不只這兩部影片，還有些別的，都需要批判。」11 天後（8 月 29 日），中宣部向全國發出《關於公開放映和批判影片〈北國江南〉、〈早春二月〉的通知》。自此，清算「修正主義」影片的運動在全國展開。半年後（1965 年 4 月 22 日），中宣部發出《關於公開放映和批判〈林家鋪子〉、〈不夜城〉的通知》，為「清算」運動加薪添柴，向深廣發展。在「文革」發動前夕，《抓壯丁》、《兵臨城下》、《紅日》等影片也成了公開批判的反面教材。[57]1966 年 2 月出籠的《部隊文藝工作座談會紀要》和江青 5 月在全軍創作會議上的講話，使這一批判在範圍和罪名上大

幅度升級，17 年生產的大部分電影都成了批判對象，這一批判運動一直持續到「文化大革命」結束。

為了配合這場文化批判運動，中國人民大學圖書館為這 4 部影片的批判文章做了《報刊資料索引》，根據筆者的統計，從 1964 年 9 月至 1965 年底，全國主要報刊發表批判《早春二月》的文章 724 篇，《林家鋪子》325 篇，《不夜城》407 篇。[58]《北國江南》316 篇，[59]16 個月中，總計發表批判文章 1772 篇，平均每月 110 篇，每天 3.7 篇。在這一批判隊伍中，擔任主力的是知識分子，其中不乏文藝界的著名人士，如巴金、以群、李希凡等；電影界、戲劇界中的領導和業務骨幹，如張駿祥、汪流、黃式憲、汪歲寒、馬德波、譚沛生、王雲縵等。在發表批判文章的同時，省部級刊物還召開了各種座談會：工農兵座談會、青年思想座談會等。其模式與以往的思想文化批判運動別無二致，其規模只有 14 年前的《武訓傳》批判可比。[60]與《武訓傳》批判不同的是，這一次的批判的內容已經從改良主義、封建主義上升到修正主義、資本主義，以及被歸為資產階級的人性、人情、人道主義。從這種「進步」中，可以感受到激進文藝思潮後浪推前浪的勃勃生機。

本書第一章說過，整風和文化批判都是思想改造的組成部分。因此，這次對「非主流」影片的清算實質上是一次全國性的思想改造運動。對於改造者來說，思想改造的重要步驟之一，就是把複雜的事物簡單化，換句話說，就是給事物加上某種政治符號或貼上政治標籤。而被改造者則要做兩件事，一是對政治符號／標籤的認知——理解這些成為客觀存在的符號和標籤，「運用更多的相互關聯的符號來評價它、解釋它、規定它的意義，並促進進一步的行動。」[61]二是在此基礎上確立自己的政治行為的目的性，也就是為自己的行為找到意義。也就是說，被改造者需要一個「理性化過程」（reasoning process）。思想改造是一個社會性的活動，作為社會共同體，改造者與被改造者需要建立一個共同的邏輯體系，或者說敘述結構，在這個結構裡，有敘

述者，有受眾，前者往往借助於主觀想像，通過講故事來解釋歷史與現實，使常識服從於邏輯。後者則往往通過詮釋這些故事來回應改造者。政治傳播學稱這種現象為「敘述理性化」。[62]

　　清算第三波「非主流」正是這種「敘述理性化」的典型範例。人們，主要是知識分子，為了詮釋改造者關於階級鬥爭、修正主義的「大故事」，以批判文章的形式編造出無數「小故事」。這些「小故事」儘管枉顧常識，乖情背理，但都充滿理性、邏輯嚴密、論點鮮明而論據確鑿。當然，由於他們都按照一個聲音說話，所以無論怎麼講，所有「故事」都千篇一律，萬眾一腔。

　　關於《早春二月》的「故事」，人們講的最多的是人道主義，電影的主人公蕭澗秋自然成了眾矢之的。批判者遵循著這樣一個邏輯：蕭澗秋表面上是在救濟文嫂，實際上是在麻痺民眾。資產階級一貫用人道主義來抹殺階級分野，蒙蔽階級意識，以達到取消階級鬥爭，鞏固資本主義制度的罪惡目的。這與主張階級調和、散佈「階級鬥爭熄滅論」的國際修正主義異曲同工，因此，拍攝這部影片就是要在中國大搞修正主義、復辟資本主義。按照這個邏輯，任何對人間不幸的憐憫、對弱勢群體的同情都是對革命的背叛；任何對高尚人格的追求、對美好感情的渴望都是對歷史進步的阻礙；任何對受難者的援手、對受苦人的幫助都是對無產階級的毒害。總之，懷有善良之心、人類之愛、「人溺己溺，民胞物與」等普世觀念的人，在道德上是邪惡的，在政治上是反動的。

　　在眾多的批判者中，以批俞平伯贏得毛澤東好感，躍居文學批評家之列的李希凡格外引人矚目。他以電影篡改了小說立論，認為影片為了把蕭澗秋打扮成一個人道主義者，「掩蓋了」小說中「蕭澗秋對文嫂的曖

《早春二月》劇照。

昧的感情關係」,「以便突出地表現蕭澗秋的『崇高』。」「實際上影片中所描述的蕭澗秋不斷救濟文嫂,即使撇開他們之間的感情關係不說,也不過像有錢的少爺拿出幾個銅板來救濟窮人一樣,並沒有什麼值得讚揚的地方;這種所謂善行不但不能解決社會問題,反而只能起鞏固現存剝削制度的作用。」蕭的行為「正是起了在精神上麻痺被壓迫群眾的作用,他不但並沒有解決文嫂的苦難,使她得到真正的幸福,反而把她推上了毀滅的道路。」為了讓這個「故事」更生動有力,作者採用了講故事者慣用的歷史聯繫法:「影片所描寫的背景是 1926 年前後的江浙一帶的社會生活。這是中國人民革命鬥爭風起雲湧的激變年代。在中國共產黨的領導下,中國人民反帝反封建的革命運動得到了迅速的發展,特別是在南方,革命的浪潮正猛烈地衝擊著舊秩序。在這個時候,人民所需要的正是革命的思想武裝,用以徹底摧毀舊制度。而蕭澗秋卻對轟轟烈烈的群眾革命運動抱著完全冷漠的態度,他極力鼓吹『以愛拯救世界』的藥方,對人民散佈資產階級人道主義的思想毒素。他同文嫂的關係正是集中地表現了他的資產階級人道主義思想的欺騙性和虛偽性,這種思想同當時的革命潮流是完全矛盾的。」通過這種教條主義式的歷史想像和強辭奪理的人物分析,作者給影片下了這樣的結論:「當前,現代修正主義者正在不遺餘力地鼓吹資產階級人道主義,並且企圖用人道主義代替共產主義。《早春二月》的編導適逢其時,塑造了一個資產階級人道主義者形象。而其意圖又不在於批判這個人物,而在於美化他、歌頌他,這不正好迎合了現代修正主義者的需要嗎?我們不能輕視它的危害作用,必須一層層剝掉它的偽裝,揭露出它的真實面目,給以徹底的批判。」[63]

關於《北國江南》的「故事」,人們講述的與《早春二月》同中有異,除了對人道主義的討伐外,更多的是對階級鬥爭的解釋和對塑造人物問題的闡發。在批判者看來,這部描寫農村階級鬥爭的影片,恰恰抹殺了階級鬥爭。理由是,影片描寫了階級敵人猖獗的破壞活動,

卻既沒有寫出革命群眾對階級鬥爭應有的警惕，更沒有表現出他們的
戰鬥精神。這當然與人物塑造有關，影片中的正面人物——吳大成和
銀花，一個是只知道蠻幹的粗人，一個是動不動就哭天抹淚的瞎子，
這樣的黨員幹部充其量只配做「中間人物」，怎麼能做正面主角！這裡
面的邏輯很清楚：不管現實生活如何，藝術中的階級鬥爭一定要按照
公式來寫，正面人物則必須高大完美，性格堅強，明察秋毫，而不能
有一絲一毫的性格上的弱點和生理上的缺陷。他們必須時刻保持著對
階級鬥爭的高度警覺和敏感，只要生活略有異常，就應該馬上想到階
級鬥爭。

在大多數批判者中，北京電影學
院教師汪歲寒和黃式憲得風氣之
先，他們在毛澤東做出批示之前就撰
文聲討《北國江南》。《人民日報》還
特地為此文加了編者按，編者按肯定
了兩位作者的看法——「這部影片在
怎樣反映時代精神，怎樣正確反映階

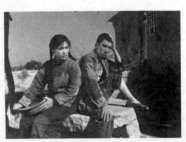

《北國江南》劇照。

級鬥爭，怎樣塑造正面人物，怎樣對待中間人物等一系列問題帶有根
本性的問題上，都存在著嚴重的錯誤。」並且提醒人們，「汪、黃兩同
志所提到的這些問題，也是目前文藝工作中從理論到創作實踐的一些
根本性問題」。[64]對於這些根本性的問題，兩位作者做了如下的闡釋：
時代精神應該是階級鬥爭，而在影片中卻「看不見『階級鬥爭的紅
線』」。「表面上是寫了階級鬥爭，然而，影片絕大部分篇幅描寫的，卻
只是資本主義自發勢力的囂張活動以及階級敵人的猖狂進攻，人們並
看不見革命人民對他們的鬥爭。」[65]影片中的正面人物吳大成，沒有
一點革命戰士的鬥爭智慧，更談不到無產階級革命理想主義的光輝
了。「這個人物，完全是作者的主觀臆造，完全歪曲了農村幹部的真實
形象。」[66]其中的絕大部分人物，包括正面地位的角色，實際上都是

「一群不好不壞的中間人物」。文章最後提出，評論這部影片「有必要同目前文藝界正討論的兩個重大問題聯繫起來研究」，一個是周穀城的美學思想「時代精神匯合」論，另一個是文藝界提倡的「中間人物」論，兩位作者認為，「《北國江南》這部影片在處理階級鬥爭的問題上，正是反映周穀城的美學思想的典型。」同時，它也正是以「中間人物」論為創作思想的典型。[67]

在《不夜城》的「故事」中，資本家成了講述的焦點。批判者的邏輯是，資本家的身上只有階級性，而沒有人的其他屬性，因此，他們不可能愛國，不可能愛黨，不可能擁護社會主義。也就是說，他們不可能接受任何改造。因為階級本性不可能改變，所以，他們擁護公私合營是假，關心工人是假，關心生產也是假，他們真正關心的是如何奪回失去的天堂。

《不夜城》劇照。

在眾多的批判文章中，著名文藝理論家以群的解讀別有特色。他從詮釋劇中人物的方式切入：第一個人物是電影中的黨代表瞿海生，區委工業部部長，根正苗紅的工人階級。他解放前飽受資本家的壓迫，解放後卻反對老婆銀弟跟資本家算舊賬，而要把資本家「帶進社會主義」。當銀弟因被迫試行資本家決定的「加速運轉」操作而受重傷的時候，他對資本家仍然「沒有激動，也沒有憤恨，沒有一字揭露，也沒有半句批判，而是溫和冷靜地開導對方：張經理，不愛惜工人是天大的罪過……工人階級是不記私仇的。」根據這些表現，作者得出結論：此人不是共產黨，而是全民黨，不是無產階級的工運幹部，而是資產階級的工運幹部，他執行的不是中共的政策，而是和平共處的修正主義政策。總之，「他是個掛著共產黨員招牌，向群眾散佈對資產階級投降主義，實質上就是為社會主義『和

平演變」到資本主義作思想上的準備。」以群詮釋的第二個人物是第一代資本家——光明染織廠的創始人張耀堂。作者用「歷史唯物主義」武器對他進行解剖之後，嚴正指出，影片把張耀堂描寫成一個謹慎、老實、勤勞樸素、靠誠實勞動發家的人。說他是學徒出身，到上海時是光身帶個鋪蓋捲，吃辛吃苦幾十年才掙下家業，才有錢送兒子張伯韓留英讀書；這是十足的謊言，是為剝削階級唱讚歌。對於第三個人物——第二代資本家張伯韓，作者的詮釋更見功力：他既然是在抗日時期的上海經商，那麼他就只有兩條路，要麼向日本投降，要麼投靠其他帝國主義；他既然是資本家，就不可能愛國，就不可能贊成公私合營，更不可能心甘情願地做一個自食其力的人。影片如此美化他，「實際上就是企圖讓資產階級長期存在，要求無產階級與資產階級和平共處，宣傳對資產階級的投降主義。」[68]

《林家鋪子》的情況與《不夜城》相似，都要圍繞資產階級講「故事」。不同的是，經營小店鋪的林老闆比不上資本雄厚的張氏父子，他只是商品經濟中的一隻「小魚」，既有被「大魚」吃的可憐，又有吃「蝦米」的可憎。按照當時的理論，所有的批判者都把想像力用在其可憎上面，其邏輯是，中小資產者也是剝削階級，只要有資產，不管是放利錢，還是開店鋪都是剝削行為。影片流露出對林老闆一家的同情，就是同情資本家，同情剝削。同情資本家就是仇恨工農兵勞苦大眾，同情剝削就是為萬惡的舊社會招魂，就是要在中國復辟資本主義。因此，也就是向人民兜售修正主義。

根據這一邏輯，著名作家張天翼質問改編者夏衍：「為什麼要在今天社會主義革命和社會主義建設時代搞出這麼一部影片來？用意何在？」其實作者早就有了答案：「這是地地道道不折不扣的資方代言人，是資產階級的辯護士。拋出這樣的作品，那是資產階級要同無產階級較量，要同無產階級爭奪年輕一代人，是資產階級搞階級鬥爭的一種表現。」[69]

《林家鋪子》劇照。

　　前面說過，對第三波「非主流」電影的清算在 16 個月中發表的批判文章達 1772 篇，這就相當於國家主要媒體在長達 480 多天的時間裡，在醒目的版面上，以每天 3 次以上的頻率，宣傳、推銷著同一種商品。「謊話說上一千遍就是真理」的名言，通過內容的高度重複與時間的大量積累再一次得到驗證。與企業做虛假廣告不同的是，這些廣告的製作者同時也是商品的購買者。製作者之所以相信這些虛假廣告，是因為他們經過了理性化的思想改造，他們編造「故事」，進行「敘述理性化」的過程，既是說服自己，也是說服別人的過程。法國大眾心理學家勒龐說過，定期出版物可以取代領袖的作用，「這些定期出版物製造有利於群眾領袖的輿論」，向群眾「提供現成的套話，使他們不必再為說理操心」。[70] 像以往的社會政治運動一樣，在這次清算運動中，作為定期出版物的報刊擔負起「洗腦」的重任，將影響群體最有效的方式——「斷言法、重複法和傳染法」發揮到了極致。[71] 大眾心理學所說的這三種方式，與政治傳播學所說的符號化／標籤化和理性化從不同角度幫助我們瞭解這次清算的實質。如果我們對歷史做縱向

的、歷時的觀察的話，就會發現，符號化／標籤化和理性化的過程同樣貫穿於 1962 年到 1965 年的政治變化之中——如果說，兩個指示是毛澤東對八屆十中全會精神的符號化、標籤化，那麼，文藝整風和文化批判則是對「兩個批示」的理性化。這一理性化通過一系列政治行為——揪出「夏、陳集團」，肅清各種資產階級觀念，發動全國性的清算「修正主義」影片運動——而落到了實處。通過這一過程，遠至階級鬥爭的理念，近至兩個指示，都得到了合情合理的解釋。正如同 1958 年的整風運動創造了「大躍進」的集體邏輯一樣，1964 到 1965 年的文藝整風和文化批判創造了「以階級鬥爭為綱」為核心內容的集體邏輯。兩者都為激進主義思潮的深入人心立下了汗馬功勞。

毛澤東說過，思想改造是一個長期的、艱苦的過程。看了《早春二月》的樣片，周揚只是覺得「缺乏時代感」，惟恐像《武訓傳》那樣，「又惹亂子」，初次觀賞《早春二月》的觀眾「則是一片讚揚之聲」。[72] 經歷了《武訓傳》批判等多次思想改造運動，周揚、專家和觀眾如此「落後」的事實，證明了藝術規律和審美體驗的難以抵抗，也證明了毛澤東上述論斷的深刻入微。而隨之而來的全民性的清算運動，則從另一方面證明了以往的思想改造所取得的重大成果——批判者／知識分子們之所以會編造出如此荒謬的的「故事」，並不能僅僅歸結到 1962 年八屆十中全會，也不能只從 1957 年的反右，或 1958 年的「大躍進」算起。這是一個長期的、漸變的思想整合的結果。正是這種整合在人心中建立起了一個共同的邏輯體系（敘述結構）。正是這一邏輯體系，使人們，首先是電影人，順理成章且熱情愉快地接受了關於「文革」的「故事」，接受了「根本任務論」、「主題先行論」和「三突出」創作原則。

這一次電影清算運動，上承 1959 年的「拔白旗」運動，下啓 1966 年 2 月的《部隊文藝工作座談會紀要》。它成為江青否定 17 年電影的前導，成為「文革」中的電影大批判的先聲。一年又四個月之後（1966

年 4 月 11 日），中宣部發出了第三個同類文件——《關於公開放映和批判一些壞影片的通知》,《舞臺姐妹》、《兩家人》、《兵臨城下》、《桃花扇》、《阿詩瑪》、《逆風千里》、《球迷》等七部影片被列入「壞影片」。與此同時，電影界掀起了新一輪的、更激進的清算：瞿白音《電影創新的獨白》、程季華的《中國電影發展史》和所謂「黑八論」成為批判對象。

　　在這場清算運動方興未艾之際，江青以山東省人大代表的身份參加了 1964 年 12 月至翌年 1 月在北京召開的全國人大、政協會議。激進主義的文藝旗手正式走上政治舞臺。

注釋

1　徐桑楚在自傳中提到了一件事，可以作為毛澤東對務實派的態度的一個證明：1962 年春，廣州會議之後不久，上海電影局安排他向局屬系統的 400 多幹部職工傳達周恩來在新僑會議上的講話，陳毅和陶鑄在廣州會議上的講話。「會議開始後，我預備先傳達周總理的講話精神。剛開始還不到十分鐘，蔡貰突然來到會場，不由分說地打斷了我，並宣佈終止會議。一時間台下議論紛紛。我也忍不住多問了他一句：到底怎麼回事？蔡貰把我拉到一邊，低聲對我說，市委來了電話，據說主席對這幾個講話內容有不同看法，所以市里決定暫不傳達。」見石川編著：《徐桑楚口述自傳》，北京：中國電影出版社，2006 年，第 172 頁。

2　陳順馨：《1962：夾縫中的生存》，濟南：山東教育出版社，2002 年，第 11 頁。

3　這是陳荒煤主編的《當代中國電影》（上冊）中的提法，北京：中國社會科學出版社，1989 年，第 314 頁。

4　1964 年，廣州軍區戰士話劇團創作演出的多幕話劇《南海長城》奉調進北京演出，6 月 19 日，毛澤東與江青觀看了演出。毛肯定該劇。1965 年八一廠擬將此劇搬上銀幕，指定嚴寄洲任導演。「江青一直有拍樣板電影的念頭，當她獲悉八一廠要根據《南海長城》拍成電影」，遂自任此片的藝術指導。1965 年 7 月 19 日，在中南海豐澤園召見總政文化部陳亞丁副部長、陳播廠長和嚴寄洲等人。江青講了「很長時間如何突出主要英雄人物的話（那時還沒有發明『三突出』一詞），要形象高大，對劇本修改和劇情的安排都要以此為中心」等等。詳見嚴寄洲：《往事如煙——嚴寄洲自傳》，北京：中國電影出版社，2005 年。第 85 頁。

5　薄一波：《若干重大決策與事件的回顧》（修訂本）下卷，第 1262 頁。北京：人民出版社，1997 年。

6　同上，第 1266 頁。

7　石川編著：《踏遍青山人未老——徐桑楚口述自傳》，北京：中國電影出版社，2006 年，第 175 頁。

8　同上，第 1138 頁。

9　陳荒煤主編《當代中國電影》上冊，第 282 頁。

10　1963 年 5 月 8 日，毛澤東在杭州會議期間的講話。見薄一波《若干重大決策與事件的回顧》（修訂本）下卷，第 1263 頁。

11　《文學運動史料選》（二），上海：上海教育出版社，1979 年，第 241 頁。

12　黎之在《文壇風雲錄》談到，1953 年第三卷《毛澤東選集》編輯出版時，毛澤東對《講話》作了許多修改。在（三）部分談到文藝與黨的整個工作

的關係這一問題時刪去「在有階級有黨的社會裡，藝術既然服從階級，服從黨，當然就要服從階級與黨的政治要求，服從一定時期的一定革命任務。離開了這個，就離開了群眾的根本需要。」「這段話雖然刪去了，但對文藝與黨的工作的片面理解沒有消除，反而越來越絕對化。」鄭州：河南人民出版社，1998 年，第 316 頁。

13　《文壇風雲錄》，第 316 頁。

14　薄一波在《若干重大決策與事件的回顧》（修訂本）下卷中在談到大寫十三年的時候，說：「他們的這些言論，對於毛主席對文藝工作的看法，認為文藝界已滑到修正主義的邊緣，不能不有所影響。」第 1266 頁。

15　《文壇風雲錄》第 376 頁。

16　同上。

17　同上，第 375 頁。

18　薄一波：《若干重大決策與事件的回顧》（修訂本）下卷，第 1266 頁。

19　江青：《談京劇革命──在京劇現代戲觀摩演出人員座談會上的講話》（1964 年 6 月 23 日）。引自吳迪（啓之）編：《中國電影研究資料》（中），第 445 頁。北京：文化藝術出版社，2006 年。江青這個講話的時間，編者誤為 1964 年 7 月。特此更正。江青的這一講話受到了毛澤東的肯定和讚揚，同年 6 月 26 日，毛澤東對這一講話批示道：「已閱，講得好。」見薄一波：《若干重大決策與事件的回顧》（修訂本）下卷，第 1267 頁。

20　轉引自陳播主編：《中國電影編年紀事》（總綱卷・上冊），北京：中央文獻出版社，2005 年，第 497 頁。

21　薄一波：《若干重大決策與事件的回顧》（修訂本）下卷，第 1258 頁。

22　同上，1266 頁。

23　同上。

24　見《中國影片大典》（1949.10～1976），北京：中國電影出版社，2001 年。

25　薄一波：《若干重大決策與事件的回顧》（修訂本）下卷，第 1264 頁。

26　轉引自嚴平：《燃燒的是靈魂──陳荒煤傳》，第 184 頁。「不追究責任人人過關」似應為「不追究責任，不搞人人過關」。北京：中國電影出版社，2006 年。

27　1964 年 7 月 5 日，毛澤東與毛遠新談話。薄一波：《若干重大決策與事件的回顧》下卷，北京：人民出版社，1997 年，第 1264 頁。

28　1964 年 8 月 20 日，毛澤東與薄一波談話。薄一波：《若干重大決策與事件的回顧》下卷，第 1264 頁。

29　1964 年 11 月 26 日，毛澤東聽取西南三線工作彙報時的插話。薄一波：《若干重大決策與事件》下卷，第 1264 頁。

30　《文壇風雲錄》，第 458 頁。

31　同上，185 頁。

32　同上。

33　同上，第 187 頁。

34　《陳荒煤在文化部整風中的檢查》（1965 年 1 月），轉引自嚴平：《燃燒的是靈魂——陳荒煤傳》，第 188 頁。

35　同上，190 頁。

36　《文壇風雲錄》，第 455-456 頁。

37　同上，第 458 頁。

38　同上，第 302 頁。作者談到：「當然，這個檢討也只是『陽奉』，私下裡，他還要『陰違』，後來他又在同林默涵、袁水拍談話時，特別講，毛主席說，他看了文藝八條，覺得沒有什麼問題。」

39　楊金福編著：《上海電影百年圖史》（1905～2005），上海：文匯出版社，2006 年，第 233 頁。

40　周嘯邦：《北影四十年》，北京：文化藝術出版社，1997 年，第 178 頁。

41　這四個創作集體是 1959 年 9 月間成立的，詳見《北影四十年》，北京：文化藝術出版社，1997 年，第 59-60 頁。

42　周嘯邦：《北影四十年》第 178-179 頁。

43　同上，第 180 頁。

44　轉引自嚴平：《燃燒的是靈魂——陳荒煤傳》，第 187 頁。

45　同上，第 177 頁。

46　參見夏衍發表在 1960 年 2 月 2 日《人民日報》上的文章《為電影的繼續大躍進而奮鬥》。

47　陳荒煤在 1951 年至少寫過三篇關於這方面的論文：《為創造新的英雄典型而努力》、《創造偉大的人民解放軍的英雄典型》、《向創造革命英雄主義的典型更前進一步——中南軍區及四野全軍戲劇歌詠觀摩會演的總結報告》。見《為創造新的英雄典型而努力》，北京：人民文學出版社，1952 年。這些文章對此後的有關創造英雄人物的理論產生了重大的影響。參見朱寨主編的《中國當代文學思潮》第三章第三節「關於創造新英雄人物的討論」。北京：人民文學出版社，1987 年。

48　嚴平在《燃燒的是靈魂——陳荒煤傳》中對陳荒煤在反右中的表現做了這樣的描述：「在不到兩個月的時間裡，北京電影界連續召開了 15 次批判大會，荒煤主持了批判。隨著批判的深入，又有人揭發出一些有關鍾政治方面的言論，但荒煤沒有把問題擴大，在他主持的會盡可能地把批判控制在《電影的鑼鼓》範圍內。他仍然把鍾的行為當作『思想認識』問題對待……」（第 148-149 頁）。這種說法與事實相距甚遠。參見本書第三部從百花齊放到萬馬齊喑的有關內容。

49　《關於反對錯誤思想傾向的問題》《鄧小平選集》三卷，第 335 頁。

50　《文壇風雲錄》，第 532 頁。

51　《文壇風雲錄》，第 449 頁。

52　陳荒煤：《堅決拔掉銀幕上的白旗——1957 年電影藝術片中錯誤思想的批判》，載《人民日報》1958 年 12 月 2 日。

53　《陳荒煤同志在北影、八一兩廠部分領導同志和創作幹部座談會上的講話》
　　（1961 年 3 月 7 日），文化部存檔資料。

54　參見陳順馨：《1962：夾縫中的生存》第六章。

55　《在北京文藝工作座談會上的講話》1961 年 7 月 17 日，《周揚文集》第四
　　卷，第 21 頁。

56　這一點從某些文章的題目上就可以看出來：《驚心動魄的兩條道路鬥爭》（弋
　　兵），《千萬不要忘記階級鬥爭》（學步），《反映農村火熱鬥爭的真實畫幅》
　　（王拯）見新華月報編輯部編：《關於北國江南的問題》（第一輯），北京：
　　三聯出版社，1964 年，第 29-30 頁。

57　1966 年 4 月 11 日《人民日報》發表梅介人等撰寫的、題為《違反毛主席
　　軍事思想的壞影片《兵臨城下》的批判文章，隨後全國各大報紛紛發表同
　　類文章。4 月 26 日、27 日，《光明日報》和《人民日報》分別發表了一組
　　批判《抓壯丁》的文章。5 月 14 日，《解放軍報》、《人民日報》、《光明日
　　報》等大報連續發表文章，批判《紅日》。

58　見《電影《早春二月》、《林家鋪子》、《不夜城》的討論與批判報刊資料篇
　　名索引》，中國人民大學圖書館，1966 年 1 月。

59　見《關於電影《北國江南》的討論報刊資料索引》（一、二）中國人民大學
　　圖書館，1964 年 9 月 25 日及 1966 年 1 月。

59　批判《武訓傳》時發表的批判文章總計 857 篇，見張明主編《武訓研究資
　　料大全》，濟南：山東大學出版社，1991 年。

60　許靜：《大躍進運動中的政治傳播》，香港社會科學出版有限公司，2004 年
　　2 月，第 125 頁。

61　參見許靜：《大躍進運動中的政治傳播》第五章「政治行為的理性化」，香
　　港社會科學出版有限公司，2004 年 2 月。

62　參見許靜：《大躍進運動中的政治傳播》第五章「政治行為的理性化」。

63　李希凡：《對資產階級人道主義的美化──再評《早春二月》中的蕭潤秋形
　　象》，載《人民日報》1964 年 10 月 29 日。

64　1964 年 7 月 30 日《人民日報》編者按。

65　《應當嚴肅認真地來評論影片北國江南》，原載 1964 年 7 月 30 日《人民日報》，
　　轉引自《關於北國江南的問題》，北京：三聯出版社，1964 年，第 29-30 頁。

66　同上，第 33 頁。

67　同上，第 35-36 頁。

68　以群：《宣傳階級投降主義的影片《不夜城》》，載《文藝報》1965 年第 7 期。

69　張天翼：《評〈林家鋪子〉的改編》，載《文藝報》1965 年第 6 期，第 10 頁。

70　古斯塔夫‧勒龐著：《烏合之眾：大眾心理研究》第 99 頁。北京：中央編
　　譯出版社，2000 年。

71　參見古斯塔夫‧勒龐著：《烏合之眾：大眾心理研究》第二卷第 3 節，「群
　　體領袖及其說服方法」。作者對這三種方法做了如下解釋：斷言法即「做出
　　簡潔有力的斷言，不理睬任何推理和證據，是讓某種觀念進入群眾頭腦最

可靠的辦法之一。一個斷言越是簡單明瞭，證據和證明看上去越貧乏，它就越有力。」但是，如果沒有不斷地重複斷言——而且要盡可能地措辭不變——它仍不會產生真正的影響……得到斷言的事情，是通過不斷重複才在頭腦中生根，並且這種方式最終能夠使人們把它當做得到證實的真理接受下來……即從長遠看，不斷重複的說法會進入我們無意識的自我的深層區域，而我們的行為動機正是在這裡形成的。到了一定的時候，我們會忘記誰是那個不斷被重複的主張的作者，我們最終會對它深信不移。」「如果一個斷言得到了有效的重複，在這種重複中再也不存在異議……此時就會形成所謂的流行意見，強大的傳染過程於此啟動。各種觀念、感情、情緒和信念，在群眾中都具有病菌一樣強大的傳染力。」（第 103-104 頁）

72 黎之在他的書中談到《早春二月》放樣片時的情形：「京劇會演期間，電影《早春二月》完成樣片，請茅盾、周揚、夏衍等文藝界領導和一些專家審查，當時去了許多人，北影的中型放映廳坐得滿滿的，看完影片後，留下部分領導人和專家談意見，發言者對影片的改編和攝製都給了較好的評價……周揚則對影片提出了批評，說男主人公蕭澗秋的彷徨苦悶表現得充分，而最後的出走顯得無力，會給人留下沒有出路的印象。缺乏時代感。搞不好，公映後，會像《武訓傳》那樣受到批判。請茅盾修改。這時會議室外，跟著來看影片的人則是一片讚揚之聲。會場內外完全兩種氣氛。聽說周揚基本上持否定態度不太理解。我理解周揚更多的考慮到當時的形勢，恐怕又惹亂子。」見《文壇風雲錄》，第 444 頁。

第十七章　新型的電影之路

第三次文藝整風和第三波電影清算運動為電影創作提供了新的因素。這裡所說的「新」，首先體現在文藝指導思想的政治化，即將以往強調的政治掛帥落實在學習毛著和深入生活上面。學習毛著和深入生活是為了達到思想革命化，思想革命化意味著給電影創作打上防疫針。其預設的前提是，只有主創者具備了革命化的思想，其創作才不至於被修正主義的病毒所侵襲。「新」還表現在創作方式的集體化，即將大躍進中湧現的「三結合」創作方式扶正，使之成為劇本創作必須遵循的模式。由於歷史的局限，上述政治化和集體化只是在「藝術性紀錄片」中小試牛刀，而無法在當時的創作中占統治地位，只有到了「文革」中，它們才真正派上了用場。

第三次文藝整風和第三波電影清算運動還為電影創作帶來了新氣象——階級鬥爭和好人好事成為銀幕上的主流。但是，此時的階級鬥爭並非彼時的階級鬥爭，它是發生在人們身邊的、現在進行時的兩個階級的搏鬥，而不再是戰場的廝殺、白區的抵抗、舊社會的貧富對立和新中國的警民與美蔣特務的鬥智鬥勇。此時的好人好事也帶上了時代的特點，好人之所以成為好人做了好事，是因為他學習了毛著。因此，改組後的文化部稱之為「新人新事」。將新人新事落實到銀幕上的是「藝術性紀錄片」。在當時的語境中，這是個新生事物。而這個新生事物不過是大躍進中出現的「紀錄性藝術片」在新的歷史條件下的翻版。

1966 年 4 月，《林彪同志委託江青同志召開的部隊文藝工作座談會紀要》以中共中央文件的名義下達，成為指導文藝／電影創作的新綱領。這一綱領全面闡述了 60 年代初形成的，以江青為核心的激進文藝派進行「文藝革命」的主張、任務、策略和樣板。在批判 30 年代文藝、17 年文藝黑線和中外文藝經典的基礎上，《紀要》以「標社會主

義之新，立無產階級之異」的勇氣向全世界宣佈：「堅決進行一場文化戰線上的社會主義大革命」，「去創造無愧於我們偉大的國家，偉大的黨，偉大的人民，偉大的軍隊的社會主義的革命新文藝。這是開創人類歷史新紀元的，最光輝燦爛的新文藝。」中國，中國文藝，中國電影從此走上了新紀元。

第一節　突出政治、深入生活與「兩依靠」

文藝整風和清算修正主義電影運動在電影創作中產生了立竿見影的效果。50 年代一再困擾電影創作的難題重新擺到了電影領導面前。在 1965 年 7 月召開的電影題材規劃會議上，長影黨委副書記蘇雲列舉了四個方面的問題——

1. 表現矛盾衝突有顧慮。有的劇本避開矛盾；有的劇本一接觸矛盾，就趕緊解決；有的人說最好是不寫人物思想衝突，只表現與自然鬥爭；有的人也有苦悶，不表現矛盾，怕犯「無衝突論」，不符合「矛盾論」，表現了又怕歪曲新社會。

2. 表現黨的領導和黨的形象問題。不表現和表現不夠怕犯錯誤，結果有的劇本本來沒有寫支部書記，硬加上一個；有的戲已寫了一個支部書記，還要加上黨委書記。

3. 對立面人物的問題。怕寫對立面人物，怕歪曲了人物，把一切人都寫成先進人物。

4. 反資題材問題。在劇本中描寫資本家的剝削和工人鬥爭兩者怎樣結合，很困惑。如果強調了工人鬥爭，就不能充分揭露資本家的剝削。反之，為了充分暴露資本家的剝削，就又可能削弱工人的鬥爭。與此相連的一個問題是黨的領導形象如何表現。

出場早，就會提出黨為什麼不領導工人反抗資本家剝削？出場晚，又怎樣能把黨的形象塑造好？[1]

面對著這種創作心態，文化部黨組在 1965 年 7 月呈送的《關於電影工作的報告》中卻得出了這樣的結論：「經過整風運動這一場兩條路線、兩條道路的鬥爭，電影隊伍的廣大職工受到了一次極為深刻的教育，精神面貌迅速起了變化。」[2]電影界精神面貌的迅速變化的顯著標誌表現在四個方面，一是突出政治，二是深入生活，三是用「兩依靠」來組織生產，四是「大躍進」中盛行一時的「紀錄性藝術片」以「藝術性紀錄片」的名目捲土重來。

《雷鋒》劇照。

突出政治其實就是大學毛著。當時所有的電影機構，主要是北京、上海的兩個電影局，和北影、長影、天馬、江南、海燕、西影、珠影、八一在整風後都掀起了學習毛著的熱潮。舉幾個例子：長影廠「在省委領導下，學習毛選已逐步開展起來。過去在攝製組中，政治學習從來未能堅持，有的人搞了多年文藝工作，可是連主席的《在延安文藝座談會上的講話》都未讀過。經過社教運動有了顯著變化。全廠學習毛選，已形成風氣。」[3]天馬廠「掀起了一個學毛選的高潮，每週學習時間六小時，還組織了自願學習小組，領導邊學邊檢查工作，工人邊學邊批評領導。」[4]「珠影職工學習主席著作已開始形成熱潮，雖然目前生產任務比較緊張，學習仍是堅持不懈，每學一篇，有動員，有輔導，有小結。一連兩天組織全廠性的交流心得和討論，還組織全廠幹部聽豐福生等三同志的學習報告。攝製組由於配備了指導員兼支部書記，學習也堅持下來，原來決定攝製組可以在任務完成後集中進行

補課，現在大家感到補課是行不通的，只有下決心堅持學習。」[5]八一
廠屬部隊系統，在政治思想工作方面有著悠久而光榮的傳統和得天獨
厚的優勢。在林彪的主持下，這一傳統和優勢被推向了極左。廠長陳
播在向電影局彙報時說：「八一廠過去對夏、陳資產階級路線雖有所抵
制，但不明確，沒有堅決鬥爭，而且接受了某些影響，同時由於思想
未徹底改造，掌握黨的方針政策，也有所搖擺，出現重藝術輕政治的
傾向，有藝術修養不高的自卑感，不是沿著工農兵方向提高，而是想
從資產階級電影藝術中獲得提高，有些表現革命戰爭題材的影片，也
因之破壞了嚴肅的思想內容，歪曲了正面人物形象，情趣低俗。在學
習林彪同志的指示後，從領導來說，當時缺乏革命自覺，走了過場，
並未制定落實措施。經過整風，深深體會到要建設一支革命的文藝隊
伍，首先是加速隊伍的思想改造，加強政治思想工作。在整風結束後，
根據林彪同志的指示，八一廠採取了一些措施，最主要是突出政治，
掀起大學毛著的高潮。繼續開展四好運動，除召開黨員大會，動員學習，
介紹學習經驗，規定每週堅持六小時學習毛著外，還組織脫產的讀書
班，每期 40 天，專讀毛的四篇哲學著作。各攝製組、車間、科室還組
織專題學習，一年共組織了 9 期。部分家屬、保姆也組織起來了，全廠
形成學習高潮，口號是『閒時多學，忙時更要學』……3 年前，八一廠
提出過『以優秀影片為中心』的四好運動的錯誤口號，實際上把政治思
想好列到次要地位，現在以突出政治為中心的四好運動蓬勃開展，最近
準備以活學活用毛著為中心開展四好評比。有的攝製組提出了兩個
100%：100%的人做政治思想工作，在 100%的時間內做政治思想工作。
今後將在全廠建立一套完整的政治工作制度……學毛著是壓倒一切的
中心任務。黨委不學，就不能領導，創作人員學毛選，要列入創作計畫。
林彪同志的指示是電影工作的法寶。抓電影創作中的主要矛盾，就是抓
創作人員的思想改造，抓編導學毛著和深入生活。對主席、林彪同志和
軍委的指示結合實際認真貫徹，就可以產生巨大的物質力量。」[6]

　　除了認識的深刻性、組織的嚴密性、內容的空洞性和形式的虛偽性之外，八一廠在突出政治方面還有兩點值得一提，一是將學毛選列入創作人員的創作計畫，這是八一廠的獨家發明。二是把林彪的指示當作電影工作的法寶，這也是八一廠的最早發現。因為有這些長處，八一廠成了電影人心目中的榜樣，成了電影系統的旗幟。[7]

　　突出政治、學習毛著就是強化思想一元。在當時的語境下，就是蕭清自 1961 年政策調整以來文藝界出現的「封資修」思潮，消除夏衍、陳荒煤「集體退卻」而造成的影響，貫徹毛澤東的兩個批示的精神。換言之，就是清洗電影人的頭腦，徹底地消除他們頭腦中尚存的一點藝術規律，讓藝術心悅誠服地成為政治的一部分，讓電影人更忠心耿耿地為激進主義文藝思潮服務。上述材料出自於 1965 年 7 月電影局召開的電影題材規劃會議的簡報。一個關於電影的會議首先討論的不是電影，而是學習毛著，這本身就說明政治與藝術已經到了難解難分的地步。更值得關注的是，在這樣的專業會議上，所有的電影人最熱心的竟然是如何讓政治操控電影。這種反常現象說明，經過 16 年思想一元的努力，電影界已經喪失了其碼的藝術常識和專業意識。在主創人員眼裡，政治對藝術的強暴已經成了令人歡欣鼓舞的大喜事。正是由於有了這樣的思想認識和群眾基礎，樣板戲和「陰謀電影」才能順利問世。

　　與突出政治一樣，深入生活（下鄉下廠、勞動鍛煉）對於電影界來說已經成了每次政治運動之後的必修課：1951 年文藝整風後，1957 年反右派運動後，1958 年大躍進期間都上演過這類節目。這一次，各廠都有了新的創造：「長影採取四種形式，即參加四清，帶任務下去生活；小型演出隊下工廠、農村；在城市建立生活基地。」[8]天馬廠下去生活的方式有三種：一、利用運動間歇下工廠跟班勞動，二、帶任務下去。三、參加四清。「運動以來，先後有 132 人，共 217 人次下去生活，通過深入生活、勞動，思想感情起了變化。」[9]北影的辦法是，「創作人員組織三個隊下生活，于藍一隊的安排是七、二、一，即七天勞

動，兩天學毛選，一天休息。其他如水華、謝鐵驪、岳野都在下面參加了勞動。」[10]珠影廠「參加社教運動的有 92 人，其中有創作幹部 71人。雖然生活比較艱苦（五天才吃一頓乾飯，一出門即要赤腳，勞動靠肩挑），絕大部分都能堅持下去，做到『三同』。」[11]各廠都表示，這種深入生活要經常化。長影廠副廠長蘇雲希望地方黨委「不要把製片廠當作一般的工廠，而要把它當作工作隊來使用。」北影黨委副書記吳小佩、珠影廠廠長莫福枝則提出，要把「安排創作人員深入生活當作製片廠的戰略部署」。[12] 那麼，當電影生產與深入生活發生矛盾，兩者不能兼顧的時候怎麼辦呢？對於這個問題，文化部和製片廠取得了共識：「應該把深入生活放在第一位，生產給深入生活讓路」。八一廠的陳播甚至提出了這樣的口號：「以改造隊伍，深入生活，參加四清為前提，照顧生產。」[13]

漫畫《下廠下鄉》，1958 年第 5 期《大眾電影》。

從理論上講，深入生活是為了熟悉工廠農村的生活，瞭解工農兵的思想感情，改造電影人的思想，促進電影事業，使他們的作品更好地為廣大民眾服務。然而文藝界、電影界多年來多次深入生活的主要成果卻並沒有在創作上，至少在銀幕上沒體現出來。原因在於，這種深入生活其實是迴避生活，迴避真實，迴避工農兵的真情實感。生活

是豐富的，性格是多樣的，工農兵除了奉公之外還有私欲，除了忠君愛黨之外還有對生計日艱的不滿。從整體上說，這種深入生活給創作帶來的只是場景、氛圍和片面的人物描寫，它既沒有改變電影的公式化概念化，也沒有展示出生活的真實性和豐富性。直至 80 年代，人們才從《被愛情遺忘的角落》、《芙蓉鎮》、《許茂和他的女兒們》、《天雲山傳奇》、《高山上的花環》等「對歷史的沉痛反思」[14]的影片中看到長期掩蓋的真實。實際上，這種深入生活不過是深入政治，即按政治要求去粉飾生活，掩蓋真實。它確實改造了電影人的思想，但並沒有把他們改造成無產階級的文藝工作者，而是改造成了愚忠、愚民又愚昧的藝術家，改造成了政治宣傳員和激進文藝派。這種深入生活不是促進電影事業，而是把電影人變成了簡單的勞動力。其結果是浪費了時間，糟蹋了才華，荒廢了專業，耽誤了事業，促退了生產。17 年中，電影人始終在為革命捨身忘家地工作，而電影的產量卻大大落後於香港、臺灣、日本、義大利以及解放前的上海。[15]題材規劃、劇本審查、政治運動、深入生活是造成這種低產的四大原因。可以想像，當這種深入生活被放在第一位，電影成了被「照顧」的東西的時候，電影產量會是什麼樣子。無怪乎人們用「走上歧路」，「瀕臨絕境」來形容這一時期的電影生產。[16]幾年後，這種深入生活被推向極致──當初為其大唱讚歌的電影人不得不在「五七」指示的指引下，「深入」到「五七」幹校當中，在痛苦與無奈中虛度漫長的歲月。中國電影史由此留下了史無前例的 7 年空白。

　　學習毛著、深入生活的碩果最後都在電影創作方式上得到了體現──原來尚未打倒的，某些符合藝術規律的創作方式，如導演中心被打破。原來存在的，嚴重違反藝術規律的做法──政治對藝術的控制、外行（政工幹部）對內行（創作人員）的干涉，「三結合」創作模式對個人創作的擠壓被高度肯定並強化。在 1965 年 7 月舉行的「電影題材規劃會議」上，電影廠的領導們提出了「兩依靠」。

一、一切依靠黨委。黨委判斷題材，黨委審查劇本，「堅持所有劇本
都寫政治提綱」。[17]文化部決定「在電影系統較大的單位中都實
行黨委制，當前著重抓緊建立建全各製片廠的黨委會，保證貫
徹黨的文藝方針。根據不同情況，建立政治部、政治處、以加
強思想政治工作的領導，在大的影片攝製組應該設專職的黨支
部書記。」[18]

二、依靠「三結合」創作班子。天馬廠從 1964 年開始，組織了近二十
位青年參加劇本創作，《櫃檯》、《激流勇進》等影片是商業業餘作
者和工人業餘作者改寫的。1965 年上馬的六個劇本都是實行「三
結合」寫成的。[19]海燕廠在「三結合」上採取了幾種辦法：一、
專業與業餘結合，正在創作的劇本基本上都是這樣做的。二、廠
內組織「三結合」，群眾業餘藝術小組已有五十多人。三、聽取工
農群眾對劇本的意見，或是文學部派人到群眾中去講給他們聽，
吸收意見。或是請當地的故事員去講給群眾聽。四、從群眾來稿
中吸收有用的。總之，「三結合」保證了劇本的方向，豐富了素材，
並有助於創作人員的思想改造。[20]

上述「兩依靠」談不上新生事物。黨委定題材、審劇本是人民電
影的老規矩，「三結合」是「大躍進」時的舊章程。這一次文藝整風的
貢獻在於，它上承 1958 年毛澤東提出的文藝隊伍要「建軍」、要「練
兵」的戰略思想，下啓江青在《部隊文藝工作座談會紀要》中提出的
「培養鍛煉一支真正的無產階級文藝骨幹隊伍」，「把文藝批評的武器
交給廣大工農兵群眾去掌握」的「文藝新紀元」，把老規矩極端化，把
舊章程普遍化。為攝製組設立黨支部，為劇本寫政治提綱等極端措施，
標誌著政治對藝術創作更徹底的介入。把「大躍進」中盛行一時的「三
結合」創作方式普及到所有電影劇本創作之中，說明激進文藝思潮已
經全面控制了電影界。

第二節　主流電影：階級鬥爭與好人好事

《霓虹燈下的哨兵》，天馬廠 1964 年出品。編劇：沈西蒙。導演：王蘋、葛鑫。主演：徐林格、宮子丕、陶玉玲等。

在階級鬥爭為綱和「大寫十三年」的兩面夾攻之下，「各電影廠全面審查和調整了創作計畫。五四名著改編被撤掉。在文革發動以前（66 年 6 月）拍攝的影片題材全部集中於兩類，一是寫現實生活中的階級鬥爭，二是宣傳好人好事與學毛著。」[21]這兩種影片構成了 17 年後 3 年的主流。

在 17 年電影史上，階級鬥爭始終是故事片中的主旋律，但是，在不同時期表現的內容不同。1962 年 9 月召開的中共八屆十中全會是時間的分水嶺，這次會議通過的以階級鬥爭為綱的政治路線，將階級鬥爭的觀念表述分成了兩個截然不同的時期。由於電影創作的滯後性，階級鬥爭的藝術表達被推遲到了這個會議召開的一年之後。也就是說，1963 年下半年成為這一表達的轉捩點。在此之前，銀幕上的階級鬥爭主要表現為 1949 年以前的「新民主主義階段」的國共兩黨的政治鬥爭和軍事對抗；在此之後，銀幕上的階級鬥爭轉向了新中國成立後的「社會主義建設時期」。換言之，在毛澤東重提階級鬥爭之前，階級鬥爭只是作為一種歷史、一種過去而存在。在中共八屆十中會議之後，階級鬥爭就從「歷史」變成了「現實」，從「過去完成時」變成了「現在進行時」，公開的「拿槍的敵人」變成了暗藏的、不拿槍的地富反壞右和資產階級。

階級鬥爭表達的這一轉換所產生的影響深遠而巨大，如果說，它的「過去完成時」以「革命歷史」和「革命戰爭」的名義為新政權提供了政治合法性和道德合理性的話，那麼，它的「現在進行時」則為新政權的提供了重新認識現實的理論武器。儘管這一理論充其量不過

是一種荒謬的錯覺和想像，但是，長期生活在一元化和一體化，經過
了思想改造的文藝家毫無困難地接受了這一新的認知體系，並且立刻
把它當作認識現實、闡釋生活、指導創作的唯一正確的思想指南。1963
年出產的《北國江南》（海燕）、《奪印》（八一）、《汾水長流》（北影）、
《兩家人》（長影），1964 年出產的《分水嶺》（八一）、《豐收之後》（海
燕）、《霓虹燈下的哨兵》（八一）、《箭杆河邊》（北影）、《天山的紅花》
（西影），1965 年出產的《黃沙綠浪》（海燕）、《龍馬精神》（北影）、
《青松嶺》（長影）、《山村會計》（長影），1966 年出產的《紅石鐘聲》
（北影）等影片正是這一認知體系的產物。

《千萬不要忘記》，北影 1964 年出品，編劇：謝鐵驪、叢琛。
導演：謝鐵驪。主演：羅玉甫、秦文、張平等。

與此前的主流電影的基本性格相一致，這些影片都是概念化和公
式主義的產物。也就是說，創作者根據八屆十中全會提出的階級鬥爭
的理念，來閹割、曲解現實生活，編造出階級鬥爭無處不在的故事。
同時，創作者用階級分析的眼光，以臉譜化的辦法來塑造人物。用「生
產有困難，地富來搞亂。隊長受蒙蔽，書記看得遠。敵人被揭露，生
產翻一番」的公式來編織情節。

《蠶花姑娘》劇照。

「好人好事」電影的生產有兩個政治背景，一是學毛著，「60年代初，全國範圍內逐漸掀起學習毛澤東著作的熱潮，各條戰線都湧現出一批學習毛著的積極分子，他們的特點是：學用結合，理論與實際相結合，通過學習解決思想、工作、學習、生活等各方面的問題。」[22]一是學雷鋒。「1963年毛澤東提出了向雷鋒同志學習，一個向雷鋒學習的運動在全國展開，出現了許多模範事蹟先進人物。」[23]文藝為政治服務，表彰好人好事就成了電影責無旁貸的使命。於是，《蠶花姑娘》、《朝陽溝》、《滿意不滿意》、《球迷》、《兄妹探寶》、《一片心》、《草原雄鷹》、《帶兵的人》、《好媳婦》、《紅管家》、《家庭問題》、《雷鋒》、《青年魯班》、《青山戀》、《紅色背簍》、《紅色郵路》、《女飛行員》等一大批影片成為這一時期的重要業績。

實際上，新中國電影從誕生之日始，就一直在表彰好人好事。本書前面說過，新中國的意識形態為文藝提供了落後與先進，階級鬥爭與英雄模範三種範式。落後與先進范式中的先進者，就是好人，他們所做的事，就是好事。可以說，所有以落後與先進範式製作的影

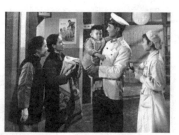

歌頌性喜劇《今天我休息》。

片都具有表彰好人好事的功能；而英模範式的文藝作品則是對好人好事的聚焦式的表彰和專題性的頌揚。因此，此時出現的好人好事影片其實是落後與先進及英雄模範這兩種範式的匆忙結合。

但是，必須指出的是，此時的好人好事影片與上述兩種範式所表彰、所頌揚的內容有所不同；它不僅像前兩個範式一樣，以頌揚黨和

領袖這一政治正確的標準形式，滿足了意識形態以往的要求；而且緊跟時代的步伐，將學習毛主席的著作作為不可或缺的戲劇因素加入敘事之中——雷鋒是通過學習毛著而成為為人民服務的楷模的；王福生（《紅色背簍》）是通過學習毛著，堅定了背簍送貨的；于長水（《紅色郵路》）是通過學習毛著，戰勝了各種困難，為瞎信找到了信主，使失散的父女得到團聚的；林雪徵、楊巧妹、于虹、蕭玲玲、項菲等一批新中國的女性（《女飛行員》）是通過「努力學習毛主席著作、聯繫實際、改造思想，樹立了全心全意為人民服務的崇高理想，解決了『向那裡飛』、『為誰飛』的根本問題，再經過頑強的業務學習，全面的刻苦鍛煉，最終完成了學業，成為新中國優秀的女飛行員」的。[24]這一新的政治性因素對電影敘事的入侵，表明了政治對藝術的掌控更加深入。同時它也說明，整個社會對毛澤東的個人崇拜已經達到了前所未有的高度。正因為如此，這一時期的好人好事也就具有了文化部所說的「新人新事」的資格。[25]毛澤東在《講話》中所說的「新的人物，新的世界」，在「五七指示」中所構想的自給自足的軍營式社會，亦工亦農亦文亦武的社會成員，江青在「文革」之初所嚮往的「無產階級文藝新紀元」都孕育在這種新人新事的土壤之中。

歌頌性喜劇《滿意不滿意》。

在 17 年電影史上，這一類作品在兩個時期最興旺發達，一是大躍進時期。二是 1960 年以後。在大躍進興起的「紀錄性藝術片」當中，好人好事就是這種電影實驗歌頌的主要對象。黃寶妹（《黃寶妹》）、李濤（《東風》）、洪永祥（《常青樹》）、吳立本（《鋼人鐵馬》）、老高（《第一列快車》）等先進人物及其躍進事蹟，都可以列入好人好

事的範疇之內。60 年代以後出現的歌頌性喜劇和「藝術性紀錄片」同樣也把好人好事作為創作的主旨和影片的主要內容。這兩個時期都是激進主義高歌猛進的時期，激進主義與文藝的關係，與電影的關係可以由此可見一斑。

第三節　新一輪的電影實驗：「藝術性紀錄片」

激進文藝思潮操控電影界的另一個標誌是「紀錄性藝術片」以「藝術性紀錄片」的名目捲土重來。重來的表面原因是周恩來的提倡。據文化部部長劉白羽說，1965 年春，周恩來幾次提到拍藝術性紀錄片的問題。有一次總理談到：「大慶、大寨先搞藝術性紀錄片，真人真事，用藝術手法連結起來。沒去過的人，看了可以瞭解生活，對政治工作者可以瞭解大慶精神，能公演的公演，不能公演的內部放映⋯⋯還有民兵、體育等題材，可以搞藝術性紀錄片。」[26]深層原因則是政治需要。在《電影題材規劃會議》上，劉白羽從九個方面論證了這一樣式的優越性和重要性：藝術性紀錄片「能迅速、及時地反映現實」，「它的感染力，它的說服力是其他樣式所不能比擬的」。它「可以在全國起明方向，樹標兵的作用。在國外也可以起令人嚮往新中國、鼓舞革命鬥爭的作用。」「從當前需要看，藝術性紀錄片可留下這一偉大時代的珍貴的紀錄與文獻，通過他們可以使將來的人，知道這個社會是怎樣艱難締造出來的。當代的藝術家應該做這工作，才不負於我們的時代。」同時，它又是鍛煉電影創作隊伍的最佳方式：「做這個工作，對於藝術創作幹部是一個生活實踐，又是創作實踐的練兵方法，⋯⋯這是深入生活，學習毛著，加強思想水平與藝術修養的途徑，通過這一獨特的藝術形式，可以積累生活經驗，創造經驗。」[27]

　　儘管劉白羽有足夠的理由否定「紀錄性藝術片」這一名稱和定義，[28]堅信通過正名和新的解釋，就可以糾正「大多數藝術性紀錄片實質上拍成了某一種形式的短小故事片」的錯誤。[29]但是 1958 年關於「紀錄性藝術片」引發的全部問題——其自身的特點、與故事片的區別、要不要寫矛盾、要不要寫人物、能否補拍、能否虛構等等，仍舊全部轉移到「藝術性紀錄性」身上。在電影題材規劃會議上，人們把過去爭論不休的問題又拿出來重新爭論一番。而過去紀錄性藝術片在大躍進中出現的種種問題，表現浮誇風、在電影界低人一等，地方上也看不起它等等問題更使大家疑慮不前。但是，這些困難都不能動搖領導的決心。劉白羽告訴電影人：「要發展藝術性紀錄片，領導上要抓，要下力抓，抓出樣板。試驗要大膽，決定要謹慎，電影藝術工作者要在思想、生活、創作實踐三過硬的基礎上，緊緊依靠黨的領導，專家與群眾三結合，從群眾中來，到群眾中去，要善於從實踐中總結經驗，再來豐富它，發展它。」[30]劉白羽沒有料到，電影界對「藝術性紀錄片」豐富發展的結果，是「將攝影機大量移向舞臺。在 1965 年以後攝製的 59 部影片中，現代戲藝術片就有 29 部；而在 30 部故事片中，又有 6、7 部是根據話劇改編移植的。現代舞臺戲逐漸佔據了電影銀幕的主體地位。」[31]

　　歷史留給電影界的時間不多了，在劉白羽上述講話的 9 個月後，「文革」降臨，隨之而來的是長達 7 年的停業。在停業前的兩年半中，電影生產急驟下降，1964 年生產 28 部，1965 年至 1966 年上半年生產電影 59 部，其中可以稱道的影片總共不過十幾部。「這一年多時間內大量攝製的所謂現代戲藝術片，更是完全降到紀錄片的水平。整個故事片創作的藝術質量下降到了 1953 年以來的歷史最低線。」[32]大寫十三年、文藝整風和清算修正主義在電影生產上顯示出了巨大威力。

第四節　《紀要》：激進文藝的綱領

　　在做出兩個批示之後，一場更偉大更徹底的革命在毛澤東心中醞釀，這是一場創造「新人新世界」的社會實驗，[33]青年時代的「新村」理想，[34]大躍進實驗的失敗，修正主義復辟的危險性，使毛澤東決心在晚年為理想的最後實現奮力一搏。[35]「1965 年 11 月到 1966 年 4 月，是「文化大革命」的準備階段」。[36]毛澤東所要做的準備工作之一，就是為這場社會實驗設計文藝綱領。

　　1966 年 2 月，在毛澤東的授意下，江青在上海召開了部隊文藝工作座談會，會後，劉志堅、陳亞丁根據江青的多次談話內容起草了會議紀要，這個《紀要》經過陳伯達、張春橋的多次修改之後，呈送毛澤東。在審閱全文，修改三次之後，毛澤東在題目前加上了「林彪同志委託」六個字後定稿。[37]同年 4 月 16 日，中共中央將此《紀要》作為文件下發。一年後，《人民日報》發表了《紀要》全文。[38]

　　如果說「五七指示」是「文革」的政治經濟綱領的話，那麼《紀要》則是「文革」的文藝綱領。它是建國以來週期性發作的激進文藝思潮不斷遞進的產物，是毛澤東進行烏托邦社會實驗的重要組成。這一綱領全面闡述了 60 年代初形成的，以江青為核心的激進文藝派進行「文藝革命」的主張、任務、策略和樣板。它認為，「文藝界在建國以來」，「基本沒有執行」毛澤東思想，「被一條與毛主席思想相對立的反黨反社會主義的黑線專了我們的政，這條黑線就是資產階級的文藝思想、現代修正主義的文藝思想和所謂 30 年代文藝的結合。『寫真實論』、『現實主義廣闊的道路論』、『現實主義的深化』論，反『題材決定』論、『中間人物』論、反『火藥味』論、『時代精神匯合』論，等等，就是他們的代表性論點。」「在這股資產階級、現代修正主義文藝思想逆流的影響或控制下，十幾年來，真正歌頌工農兵的英雄人物，

江青。

為工農兵服務的好的或者基本上好的作品也有，但是不多；不少是中間狀態的作品；還有一批是反黨反社會主義的毒草。」

在對 17 年的文藝做了這樣的定位之後，《紀要》以「破除迷信」為職志，對中外文藝進行了全盤否定。《紀要》認為，「要破除對所謂 30 年代文藝的迷信」，「左翼文藝運動政治上是王明的"左傾"機會主義路線，組織上是關門主義和宗派主義，文藝思想實際上是俄國資產階級文藝評論家別林斯基、車爾尼雪夫斯基、杜勃羅留波夫以及戲劇方面的斯坦尼斯拉夫斯基的思想。」同時，也「要破除對中外古典文學的迷信」，「中國的古典文藝，歐洲（包括俄國）古典文藝，甚至美國電影，對我國文藝界的影響是不小的。」

根據上述理由，《紀要》提出了當前的任務：「堅決進行一場文化戰線上的社會主義大革命，徹底搞掉這條黑線」。對於這場革命的意義和前景，《紀要》做了這樣的陳述和推定：「因為我們的革命，是一次最後消滅剝削階級、剝削制度，和從根本上消除一切剝削階級毒害人民群眾的意識形態的革命。我們要在黨中央和毛主席的領導下，在馬克思列寧主義和毛澤東思想的指導下，去創造無愧於我們偉大的國家，偉大的黨，偉大的人民，偉大的軍隊的社會主義的革命新文藝。這是開創人類歷史新紀元的，最光輝燦爛的新文藝。」

　　關於實現這個「新紀元」、「新文藝」的策略，《紀要》主張「標社會主義之新，立無產階級之異」──「在創作方法上，要採取革命的現實主義和革命的浪漫主義相結合的方法，不要搞資產階級的批判現實主義和資產階級的浪漫主義。」在題材上「要努力塑造工農兵的英雄人物」，在隊伍上，「要重新教育文藝幹部，重新組織文藝隊伍」。在文藝批評上，「要提倡革命的戰鬥的群眾性的文藝批評」，「把文藝批評的武器交給廣大工農兵群眾去掌握」。

　　關於「文藝革命」的樣板，《紀要》推出了革命現代京劇：「近三年來，社會主義的文化大革命已經出現了新的形勢，革命現代京劇的興起就是最突出的代表」。《紀要》認為，革命現代京劇「從思想到形式，都發生了極大的革命，並且帶動文藝界發生著革命性的變化」。江青抓的幾部戲得到了極高的評價：「革命現代京劇《紅燈記》《沙家浜》《智取威虎山》《奇襲白虎團》等和芭蕾舞劇《紅色娘子軍》、交響音樂《沙家浜》、泥塑《收租院》等，已經得到廣大工農兵群眾的批准，在國內外觀眾中，受到了極大的歡迎。這是一個創舉，它將會對社會主義文化革命產生深遠的影響。」

　　在闡發上述內容的同時，《紀要》還發揮了它的另一個重要功能──樹立江青在政治和文藝上的威信。《紀要》一開頭，就借林彪和部隊文藝領導之口對江青做了高度評價：

　　　　江青同志……她對文藝工作方面在政治上很強，在藝術上也是內行。她有很多寶貴的意見，你們要很好重視，並且要把江青同志的意見在思想上、組織上認真落實。今後部隊關於文藝方面的檔，要送給她看，有什麼消息，隨時可以同她聯繫，使她瞭解部隊文藝工作情況，徵求她的意見，使部隊文藝工作能夠有所改進。」「對毛主席思想領會較深，又對文藝方面的問題作了長時間的、相當充分的調查研究、親自種試驗田，有豐富

的實踐經驗。這次帶病工作，謙虛、熱情、誠懇地同我們一起
交談，一起看影片、看戲，給了我們很大啓發和幫助。

「中央批轉的檔如此高度地評價除毛澤東而外的個人，是沒有先
例的。《紀要》的批發，標誌著江青從後臺走上了前臺，為她一個月以
後進入中央文革小組作了鋪墊。」[39]

《紀要》所闡發的大部分觀點並非江青的首創，它們在 17 年中或
早或晚地出現過，《紀要》不過是把它們納入到自己的思想體系中，使
之系統化，並加以提升而已。把 17 年說成是「文藝黑線」「專了我們
的政」，顯然是對毛澤東 1963 和 1964 年「兩個批示」的發展。毛澤東
在這「兩個批示」中指責文藝界「十五年來基本上不執行黨的政策」，
「跌到修正主義的邊緣」。「上層建築之一的藝術部門，至今還是大問
題」等等，不過是「文藝黑線專政論」的委婉說法，《紀要》稟承了這
一精神，把 15 年改成了 17 年。

對 30 年代左翼文藝的否定，早在 1951 至 1952 年的文藝整風中就
已經開始。史東山、鄭君里、蔡楚生等大部分左翼電影人，在思想改
造的時代語境中，都認為自己的人生觀和藝術觀是資產階級、小資產
階級的，並且都以自己編導的進步影片為例，做過沉痛的檢查。在 1957
年反右運動中，對拍過進步電影的右派編導及其作品的批判，使這一
激進文藝思潮得到了進一步發展。60 年代初，在全國範圍內掀起的電
影批判運動，作為被批判影片《早春二月》、《林家鋪子》的同謀者，
否定三十年代左翼文藝的激進思潮更上一層樓。由此可見，《紀要》不
過是這些批判運動的發揚光大而已。

「破除對中外古典文學的迷信」，同樣早就開始了，1951 年在教
育界開展的思想改造運動，1954 年批俞平伯，批胡適，1955 年批胡風，
1958 年「插紅旗、拔白旗」，毛澤東對舊體詩的看法，以及大躍進中
大學生撰寫中國文學史等等，無一不是在「破除對中外古典文學的迷

信」。至於對現代修正主義和俄國資產階級民主主義的批判，自60年代初中蘇關係破裂以來也已經開始。說美國電影在中國影響不小，更是聳人聽聞，早在建國前夕，《大公報》等媒體就組織思想文化界，對美國文化和電影掀起過一場不大不小的政治批判運動。經過抗美援朝，美國電影在中國幾乎絕跡──在《紀要》發表前的17年間，中國大陸僅僅引進過一部美國左翼電影──《社會中堅》。

　　《紀要》中對30年代左翼文藝和中外古典文藝的評價，同樣源自「兩個批示」──「社會主義改造在許多部門中，至今收效甚微。許多部門至今還『死人』統治著。」「許多共產黨員熱心提倡封建主義和資本主義的藝術，卻不熱心提倡社會主義的藝術。」等說法證明，在毛澤東看來，中外古典文藝和蘇俄近現代文藝都屬於封資修的範疇。

　　關於創作方法、題材人物、隊伍建設和文藝批評的所謂「標新立異」，更是17年中的老生常談──「兩結合」自1958年提出來之後就一直是文藝創作的指導方法，塑造革命英雄人物的文藝觀早在1951年就已經確立。自50年代初的文藝整風以來，「重新教育文藝幹部」──與工農結合，深入生活，改造思想等等，就成了常年上演的節目；學習毛著在60年代初就已成為風尚，而用毛澤東思想改造人生觀和藝術觀，文藝界、電影界自建國以來就不敢稍有鬆懈。「重新組織文藝隊伍」、搞「三結合」、集體創作、群眾參與文藝批評等等，至少在1958年大躍進時就有過大量的實踐。

　　總之，《紀要》「標社會主義之新，立無產階級之異」的大部分觀點，不過是17年的陳糠爛穀，或者說是江青所說的「文藝黑線專政」時期的舊貨。由此可見，《紀要》所闡述的文藝綱領，不過是17年來週期性發作的激進文藝思潮的集大成和系統化，不過是在「社會主義文藝的根本任務」的政治高壓下，將過去的文藝實驗以「文藝革命」的名義翻新而已。洪子誠對此追溯得更為深遠：「《紀要》所表達的，

是本世紀以來就存在的，主張經過不斷選擇、決裂，以走向理想形態的一體化的激進文化思潮。」[40]

　　這一思潮在「文革」發動前夕以《紀要》的形式出現，表明在中共黨內它已佔據了統治地位，一場更為激進的文藝實驗即將在包括電影在內的文藝領域大展身手，《紀要》已經為此做了充足的準備：「根本任務論」的提出，對現代京劇的高度讚揚，對江青旗手形象的樹立，這些真正的「標新立異」理念為「文革」文藝理論──「三突出」、「主題先行」、「根本任務論」提供了堅實的基礎。而那些被《紀要》翻新的舊貨，則在此後的歲月裡，獲得了豐富和發展隨後，文藝界展開了規模空前的重評「經典」運動和對 17 年電影的革命大批判。重評「經典」顛覆了幾乎所有「經典」，革命大批判則把 17 年攝製的大部分影片打成「毒草」，視為「非主流」而大力剷除。茫茫大地，一片乾淨。

　　以批判私營的「非主流」電影始，以批判國營的「毒草」影片終，經過 17 年的苦心經營，人民電影終於圓滿地完成了「無產階級文藝新紀元」的籌備，[41]新主流電影──樣板戲將佔領新中國的銀幕。歷史以其堅實的腳步，合乎邏輯地邁向了自己的宿命。

注釋

1　1965 年 7 月 26 日長影廠副廠長蘇雲在電影題材規劃會議上的發言，載《電影題材規劃會議簡報》（第一號），文化部存檔資料。

2　1965 年 7 月《文化部黨組關於電影工作的報告》，文化部存檔資料。

3　1965 年 7 月 26 日長影廠副廠長蘇雲在電影題材規劃會議上的發言，載《電影題材規劃會議簡報》（第一號），文化部存檔資料。

4　1965 年 7 月 27 日天馬廠黨委書記丁一在電影題材規劃會議上的發言，載《電影題材規劃會議簡報》（第二號），文化部存檔資料。

5　1965 年 7 月 27 日珠影廠廠長莫福枝在電影題材規劃會議上的發言。出處同上。

6　1965 年 7 月 26 日八一廠廠長陳播在電影題材規劃會議上的發言，載《電影題材規劃會議簡報》（第一號），文化部存檔資料。

7　「陳播的發言，使大家很振奮。八一廠一切工作都突出政治，給大家留下極深刻的印象。天馬廠導演衛禹平會後說：『當時我激動得真想鼓掌。』」見《電影題材規劃會議簡報》（第一號），文化部存檔資料。

8　1965 年 7 月 26 日長影廠副廠長蘇雲在電影題材規劃會議上的發言，載《電影題材規劃會議簡報》（第一號），文化部存檔資料。

9　1965 年 7 月 27 日天馬廠黨委書記丁一在電影題材規劃會議上的發言，載《電影題材規劃會議簡報》（第二號），文化部存檔資料。

10　1965 年 7 月 27 日北影廠黨委副書記吳小佩在電影題材規劃會議上的發言。出處同上。

11　1965 年 7 月 27 日珠影廠廠長莫福枝在電影題材規劃會議上的發言。出處同上。

12　1965 年 7 月 29 日《電影題材規劃會議簡報》（第三號），文化部存檔資料。

13　1965 年 7 月 30 日《電影題材規劃會議簡報》（第四號），文化部存檔資料。

14　這是陳荒煤主編的《當代中國電影》（上冊）第四編第十二章第二節的標題。北京：中國社會科學出版社，1989 年。

15　夏衍在 1958 年說過這樣一段話：「就今天我們製片廠的生產設備來說，不但比解放前是遠遠超過了，即使比現在的義大利、日本以至某些蘇聯地方製片廠，也是毫無遜色的。然而，以影片的年產量來說，解放前中國電影平均是 60 部，最高還達到 113 部；更不用說日本、義大利的電影年產量了。我們為什麼反而在數量上落後了呢？」錄此備考。見《多快好省大躍進》，載《中國電影》1958 年第 4 期。

16　陳荒煤主編：《當代中國電影》（上冊），第 316 頁。

17 1965 年 7 月 27 日海燕廠文學部副主任劉泉在電影題材規劃會議上的發言，《電影題材規劃會議簡報》（第二號）文化部存檔資料。
18 文化部黨組：《關於電影工作的報告》（1965 年 7 月），文化部存檔資料。
19 1965 年 7 月 26 日《電影題材規劃會議簡報》（第一號），文化部存檔資料。
20 同上。
21 周嘯邦主編：《北影四十年》（1949～1989），北京：文化藝術出版社，1997 年，第 180 頁。
22 同上，第 188 頁。
23 同上。
24 同上，第 191 頁。
25 「65 年 3 月改組後的文化部領導要求北影在盡短的時間內拍出一批反映學毛著學雷鋒的新人新事的藝術性紀錄片」。出處同上，第 188 頁。
26 1965 年 8 月 7 日《劉白羽同志在電影題材規劃會議上講話摘要》，文化部存檔資料。
27 同上。
28 劉白羽認為，1958 年出版的《論紀錄性藝術片》一書對紀錄性藝術片的解釋和定義是錯誤的。根據是：「總理說的是紀錄片，藝術性紀錄片。」而在實際操作中，卻「變成紀錄性藝術片了」。「這不僅是名詞之爭，這是兩種不同的思想。」出處同上。
29 出處同上。
30 同上。
31 陳荒煤主編《當代中國電影》（上冊），第 315 頁。
32 同上，第 314-315 頁。
33 李澤厚在《現代思想史論》中說：「把文化大革命簡單歸結為少數野心家的陰謀或上層最高領導的爭權，是膚淺而不符合實際的」。「就這場『革命』的發動者、領導者毛澤東來說，情況也極為複雜。既有追求新人新世界的理想主義的一面，又有重新分配權力的政治鬥爭的一面，既有憎惡和希望粉碎官僚機器，改煤炭『部』為煤炭『科』的一面，又有懷疑『大權旁落』有人篡權的一面，既有追求永葆革命熱情、奮鬥精神（即所謂『反修防修』）的一面，又有渴望做『君師合一』的世界革命的導師和領袖的一面。既有『天理』又有『人欲』；二者是混在一起的。」（見該書第 192-193 頁。北京，東方出版社，1987 年。）王年一認為，毛澤東發動文革的「核心是『追求新人新世界的理想主義』其他或居於從屬地位，或由此派生。」見王年一：《大動亂的年代》，鄭州：河南人民出版社，1988 年，第 4 頁。
34 《與黎錦熙書》，1917 年 8 月 23 日，轉引自金沖及主編：《毛澤東傳》（1893～1949），北京：中央文獻出版社，1996 年 8 月第一版，第 26 頁。社會科學出版社有限公司，2004 年 3 月。
35 參見吳迪：《烏托邦實驗：毛澤東的新人新世界》，載石剛編著：《現代中國的制度與文化》，香港社會科學出版社有限公司，2004 年 3 月。

36　王年一：《大動亂的年代》，第 15 頁。

37　王年一：《大動亂的年代》，第 349 頁。

38　1966 年 4 月 18 日，《解放軍報》發表題為《高舉毛澤東思想偉大紅旗，積極參加社會主義文化大革命》的社論。這個社論公佈了「紀要」的主要觀點。1967 年 5 月 29 日，《人民日報》刊登了《紀要》的全文。

39　王年一：《大動亂的年代》，第 350 頁。

40　洪子誠：《中國當代文學史》，北京：北京大學出版社，1999 年，第 183 頁。

41　張春橋說過，「從《國際歌》到革命樣板戲，這中間一百多年是一個空白」。「江青親自培育的革命樣板戲，開創了無產階級文藝的新紀元。」見謝鐵驪、錢江、謝逢松《四人幫是摧殘革命文藝的劊子手》，載《人民日報》1976 年 11 月 10 日。

結語　人民電影的終結

　　人民電影的起源是解放區電影，其終結是以「樣板戲」為代表的「文革」電影。解放區電影是「延安文藝」的有機組成，「樣板戲」是「文化大革命」的重要成果。如果我們將視野擴展開去，將「延安文藝」、「人民電影」和「文化大革命」用一個長鏡頭聯接起來，那麼，在這鏡頭的緩慢移動之中，人民電影的真實面貌就會清晰地留在歷史的膠片上。換言之，只有將這 17 年電影放在歷史的座標中，我們才能確定它的性質。

　　每個時代都有其時代主題，20 世紀中國社會的主題是現代化。以毛澤東為首的中國共產黨開創的事業始終圍繞著這一時代主題。「延安文藝」就是這一主題的革命實踐。這一實踐將「五四」新文學運動渴望的「走向民間」，30 年代左翼文藝運動呼喚的「大眾意識」落實到包括電影在內的解放區的文藝活動之中，在延安整風以及毛澤東在此前後發表的一系列著作的指導下，一種「進化」的、「等級」的、「激進」的「新文化」觀以「不斷革命」的姿態對舊文化觀進行了革命性的改造。[1]

　　改造的結果就是使「大眾文藝」在遠離城市的偏僻地域獲得了前所未有的實現。這一革命實踐為我們提供了多層面的、矛盾複雜的文化景觀：一方面，它將文藝作為社會動員和政治鬥爭的有力武器，以工業化的模式建立起文化管理體制，來組織大規模的、集體性的文藝生產。另一方面，它又取締了現代化必有的市場——消費原則，將文藝納入為政治服務、為工農兵服務的生產計畫之中。一方面，它以提高全民族的科學文化水平為職志，要求文藝走向民間，走向工農大眾；另一方面，它又把現代科學文化知識的佔有者和傳播者——知識分子

作為改造對象，要求他們工農化（主要是農民化），從而取消了現代社會必有的文化多元與社會分層。一方面，它以實現全國的現代化（工業化）為目標，另一方面，它又把有助於現代化的某些資本主義的生產方式視為洪水猛獸，而將其徹底根除。……由此，一個難以否定的結論擺在我們面前——延安文藝實際上是一個帶有烏托邦衝動的社會實驗，一場「反現代的現代先鋒派文化運動」。[2]「一場含有深刻現代意義的文化革命」。[3]

這一革命性的改造落實到電影上，就呈現出本書所描述的景觀，表現在電影的數量上，是電影生產的嚴重滑坡——舊中國平均每年生產故事片 60 部，[4]20 年代末，達到年均百部的產量。[5]建國前夕，上海影界估計，全國影院每年需要影片四百至五百部之多。[6]可是 1949 年到 1966 年的 17 年間，新中國僅生產故事片 518 部，舞臺藝術片 115 部，兩者相加計 633 部。[7]年均產量 37.2 部。只能滿足大陸觀眾一年半的需求，幾乎相當於舊中國年均產量的一半。而同時期的香港共拍攝了 4000 多部影片，平均每年 200 多部。最多的 1961 年達到 300 部。」「臺灣 19 年間共拍攝影片 3500 多部。平均年產達 180 多部（1980 年曾達 269 部）。[8]大陸 17 年的產量僅僅相當於香港同時期的七分之一、臺灣的五分之一。換言之，大陸 17 年的生產總量僅相當於香港三年，臺灣四年的產量。

數量如此，質量又如何呢？「無可諱言，17 年的電影藝術和電影文學，存在嚴重的缺陷和失誤，創作主體意識受到壓抑，藝術個性貧弱和藝術風格單調，對電影本體缺少探索，公式主義，概念化氾濫，藝術規律常常被忽視……在這些方面，17 年的確落後於 3、40 年代。」[9]毛澤東希望中國人每週看上一部新電影，[10]而他親自倡導並發動的一波又一波的改造，卻使人民電影事業走向了式微。

改造是為了實驗，改造的過程也就是實驗的過程。在《講話》發表 24 年後，這一改造和實驗在中國以更大規模、更加激進和更為徹底

的方式展開。這就是史無前例的「文化大革命」。「史無前例」在這裡的意義僅限於革命的規模，就性質而言，延安文藝就是它的前例。思想史家認為，毛澤東發動「文革」的動機之一是「追求新人新世界」，[11]「文革」史家認為，「五‧七指示」是建設新世界的綱領，是打開「文革」之謎的一把鑰匙，其實質是空想。[12]這一空想是從 1958 年的「三面紅旗」開始的。[13]黨史專家指出，毛澤東的「新村」計畫與「新人新世界」有異曲同工之妙[14]。從這些論斷中，我們可以得出這樣兩個結論，一，毛澤東的這一「追求」貫穿了他的一生，二，毛澤東早在「文革」前就開始了「新人新世界」的烏托邦實驗。

　　這種實驗從一開始就處在無法克服的矛盾之中，「一元化」思想違反藝術的創造本性，公式化、概念化成為 17 年電影的痼疾；「一體化」體制違背電影的商品／娛樂性法則，改革、調整成為 17 年中電影界不斷上演的節目。儘管這些維護藝術規律和電影本性的努力不斷讓步，不斷退縮，但是仍舊為實驗所不容——文藝實驗本來就是前衛的，先鋒性的，而富於烏托邦氣質的「人民電影」更不乏革命的衝動和激進主義的亢奮。如果說，顛覆通常的電影觀念，打破原有的藝術規範，拋棄上海的那一套，用「工農兵電影的新手法」建立起新的、階級的觀念和規範，[15]以創造「新的人物、新的世界」表現了它的革命性的話，[16]那麼，它的激進主義脾性則主要表現在不斷超越、不斷革命、不斷自我否定的過程中——烏托邦從來都是激進主義的溫床。

　　這是一個步步升級的過程，其中的每一步都出人意外、猝不及防，緊接著的卻又是群起響應、熱烈真誠而充滿理性——1951 年批判《武訓傳》及私營廠影片，1953 年引進蘇聯的「社會主義現實主義」，1955年反胡風批胡適，1957 年反右派運動，1958 年倡導「兩結合」，大興「紀錄性藝術片」，大搞「插紅旗，拔白旗」運動，1959 年反右傾，1963 和 1964 年兩個批示相繼下達，清算「修正主義」電影成為全民性的思想文化批判運動，人性、人情、人道主義成為眾矢之的……。

正是這個過程將「人民電影」置於週期性震盪──「體制性痙攣」或者說「意識形態癲癇」之中。

於是，我們看到一種規律：電影史上的穩定／平衡成了被超越、被革命的目標，打破穩定／平衡成為 17 年的常態，打破者成了進步的象徵、革命的化身，時代的驕子。而維持穩定／平衡則成了 17 年的變態，維持者也就成了落後保守，以至於資產階級、修正主義錯誤路線的代表人物。穩定／平衡不斷被打破，被超越；打破與超越在將平衡點不斷前移的同時，也將打破的理由不斷更新，將超越的起點不斷提高。17 年電影史就形成了一條由若干 Z 字形組成的曲線：當激進主義高揚，政治運動突起，實驗中的平衡點被打破的時候，電影的數量和質量就會大幅度下降，臉譜化、概念化、公式主義就格外嚴重。1951 年批判《武訓傳》和隨後的文藝整風，1957 年反右派運動，1958 年拔白旗，1964 年反右傾等政治運動屢屢見證了這一點。反之，當激進主義受到現實的打壓，政治運動消歇，實驗停留在平衡點上的時候，優秀影片就會乘隙而出。50 年代中期的某些獲獎影片，1959 年的某些獻禮片，以及 60 年代初文藝調整時期出現的部分影片為此做了證明。從形態學的意義上講，17 年的電影史就是一個平衡──打破──再平衡──再打破──直至「文革」降臨的歷史。

「文革」將「一元化」和「一體化」發揮到極致，從而保證了這一文藝實驗獲得了完整的實現──嚴格地依照「兩結合」和「三突出」理論生產的樣板戲、重拍片、新拍片和「陰謀電影」，將公式化、概念化、臉譜化、程式化等革命的「藝術規範」推向了頂峰，從而在「17年文藝黑線」的基礎上塑造出了「高大全」的無產階級英雄。這些視聽產品最徹底地扼殺了電影的商品性，最大程度地發揚了電影的工具性，從而開闢了「無產階級文藝的新紀元」，創造出最具中國特色的，完全服務於政治的嶄新的革命電影。

　　然而，實驗的成功之日，也是它的滅亡之時——委身於政治的藝術，終將被政治所拋棄。務實性政治登上舞臺，烏托邦政治化為泡影，依據這種政治理想制訂的藝術規範壽終正寢，文藝實驗帶著它的電影怪胎——公式概念的宣教片、紀錄性藝術片、樣板戲、「陰謀電影」等等，隱身於國家電影資料館中，成為歷史的笑談和不敢示人的政黨隱私。在近 30 年生產的 6 百多部電影中，可以誇耀於世的，惟有那些被主流長期排斥的「非主流」。

　　歷史的長鏡頭緩緩地移動，從「延安文藝」到「文化大革命」。「人民電影」的性質就在這移動之中被鎖定：它是「延安文藝」的嫡嗣，是「文革」電影的生母，是架在這兩段歷史之間的橋樑。像它的前身和後世一樣，它同樣是一種含有深刻的歷史必然性的文藝實驗。這種實驗以《講話》為思想指南，以「社會主義現實主義」或「兩結合」為理論指導，以塑造無產階級的英雄為職志。它否認電影的商品性，堅持電影的工具性，試圖在「一體化」的體制內，在「一元化」思想的框架內，創造出具有中國特色的、為政治服務的新電影。

　　在研究這段電影史時，人們常常驚詫於 17 年中一波又一波的政治運動，殊不知，這些運動正是激進主義的烏托邦衝動的表現形式。這種以改造人的思想為宗旨的政治運動在將這一實驗不斷地推向深入的同時，將包括電影在內的文藝不斷「提純」，直至提純為「17 年文藝黑線」。「人民電影」生、住、異、滅的生命過程由此顯現，「人民電影」的命運也因此改寫——「新時期」拒絕為它延續生命，它只能作為一個專指建國後 17 年電影的名詞，存在於歷史之中。

注釋

1　這裡的「新文化」指的是毛澤東在《新民主主義論》中提出的「新民主主義文化」。「進化」、「等級」、「不斷革命」、「激進」等概念是洪子誠對這種「新文化」的定性。洪指出，《新民主主義論》中提出的觀察文化問題的方法論和對中國革命性質的定位，「在文化的分析上，必然地推導出這樣的結論：第一，與現階段中國社會存在著不同的經濟成分和階級政治力量相對應，『文化』也不是一個『整體』，而有各種文化形態，需要從分析其階級性質來加以區分，並確定不同文化形態的等級地位。『帝國主義文化』和『半封建文化』是反動的，『應該被打倒的東西』，反映新的經濟基礎和先進階級的意識的，則是『新文化』。但是，第二，『新文化』也不是一個無須作進一步分析的『整體』，它同樣也由各種不同的因素構成。它們組成『統一戰線』。各種因素、力量在這個『統一戰線』中的地位不是對等的，有主導與非主導、團結和被團結、鬥爭和被鬥爭的結構性區分。無產階級文化、『社會主義的因素』是『起決定作用的因素，資產階級、小資產階級的文化，則屬於通過鬥爭、團結而予以爭取、改造的因素。第三，在毛澤東看來，中國社會與人類社會歷史的演化，都要經歷從封建社會到社會主義社會發展的過程。因而，現階段的『新民主主義革命』當然不是革命的終點，在完結革命的第一階段之後，『再使之發展到第二階段』，以建立『自有人類歷史以來，最完全最進步最革命最合理』的社會制度。因而，『新民主主義文化』是一種『過渡』性質的文化，必然要發展為更高一級的社會主義和共產主義文化。……這是以『不斷革命』方式建立『新文化』的主張。」（《當代文學的概念》，載《文學評論》1998 年第 6 期，第 41 頁）。

2　唐小兵：《英雄與凡人的時代：解讀 20 世紀》，上海：上海文藝出版社，2001年，第 248 頁。作者認為「其之所以是反現代的，是因為延安文藝力行的是對社會分層以及市場的交換——消費原則的徹底揚棄；之所以是現代先鋒派，是因為它仍然以大規模生產和集體化為其根本的想像邏輯，藝術由此成為一門富有生產力的技術，藝術家生產的不再是表達自我或再現外在世界的作品，而是直接參預生活，塑造生活的創作。」（第 252 頁）。

3　同上，第 248 頁。

4　夏衍：《多快好省大躍進》，載《中國電影》1958 年第 4 期。

5　見陳荒煤主編：《當代中國電影》上冊，北京：中國社會科學出版社，1989年，第 9 頁。

6　施本：《製片人怎樣迎接新使命看上海的電影業》，《文匯報》1949 年 6 月 25 日至 26 日。

7　這裡的統計數字來自於文化部。「文革」結束後的第二年，文化部在一篇批判「四人幫」的文章中披露了 17 年的電影產量和各種題材所占的比例：「從建國到 1966 年，全國各電影製片廠共拍攝了故事片 518 部，舞臺藝術片 115 部，紀錄性藝術影片 40 部，共 673 部。其中，描寫社會主義革命和社會主義建設題材的 340 部，描寫我們黨領導的民主革命題材的 161 部，這兩類題材，占全部影片的百分之七十五。表現古代和近代歷史題材的 93 部，占全部影片的百分之十四。其他題材的 76 部。」見文化部批判組：《一場捍衛毛主席革命路線的偉大鬥爭──批判「四人幫」的「文藝黑線專政論」》，載《人民日報》1978 年 2 月 6 日。

　　上述統計數字，如故事片、舞臺藝術片和紀錄性藝術片與筆者據中國電影出版社 1995 年出版的《中國影片大典》（1949.10～1966）統計的結果有所不同。據筆者統計，17 年間，故事片和舞臺藝術片的產量之和是 618 部。紀錄性藝術片的情況比較複雜，其產量詳見本書第十一章。

8　見《中國電影圖志》，北京：中國電影出版社，1995 年，第 201 頁。此處所說的臺灣 19 年的電影產量，指的是 1949 到 1968 年這 19 年。

9　羅藝軍著：《中國新文藝大系電影集》（1949～1966）導言，載《中國電影與中國文化》，北京：北京廣播學院出版社，1995 年，第 165 頁。

10　「實現毛主席提出的每週要有 1 部（全年共 52 部）新故事片的遺願」，見《文化部關於全國故事片廠負責人會議情況的簡報》（1977 年 9 月 24 日），文化部存檔資料。

11　李澤厚：《現代思想史論》，北京：東方出版社，1987 年，第 192 頁。

12　王年一：《大動亂的年代》，鄭州：河南人民出版社，1988 年，第 2-6 頁。

13　同上，第 11 頁。毛澤東本人也不止一次地承認，中國的事情是一種試驗。1956 年 11 月 18 日，毛澤東同日本學術文化代表團的談話時說：「我對中國的建設並不著急，這是人類的一場試驗。坦率地說，不搞一百年左右，分不清是成功，還是失敗。」（見廣東省政協主辦的刊物《同舟共濟》1991 年第 11 期）。1959 年底，毛澤東在讀蘇聯《政治經濟學》教科書時又說過：「這兩年我們做了個大試驗。」轉引自許全興：《毛澤東晚年的社會主義探索與試驗》，昆明：雲南人民出版社，2004 年，第 102 頁。

14　蕭延中：《晚年毛澤東》，北京：春秋出版社，1989 年，第 178 頁。

15　關於文藝實驗，這裡有一個例子。孟犁野在《新中國電影藝術史稿：1949～1959》一書中談到，新中國的第一部電影《橋》「在藝術處理上，由於當時創作思想上有一種『分鏡頭要用新的手法，不要用過去上海的那一套』。（原注《《橋》製片組接受經驗教訓》，載《東影通訊》總第 21 期，1949 年 2 月出刊）這就導致導演產生了兩種顧慮，一是『怕觀眾看不懂』（同上），二是『又怕鏡頭手法太洋氣』，（出處同上）因此，『連推、拉、搖、移、跟等鏡頭都沒敢用。』（出處同上）致使此片除開頭一組短鏡頭與高潮部分的鏡頭處理比較活潑有力外，其餘的部分，電影語言顯得呆板，這種企圖拋開傳統（前人積累的行之有效的藝術經驗與藝術技巧）而另立一套所謂『工

　　農兵電影新手法』的想法與做法，也影響到本階段其他影片在表現手法上
　　的普遍拘謹。」（第 13-14 頁）。
16　「新的人物、新的世界」是毛澤東在《在延安文藝座談會上的講話》中提
　　出來的。

後　記

　　在寫這本書的時候，我常常想起明末的三大儒——顧炎武、王夫之和黃宗羲，從這些先賢又想到 1957 年的右派，想到這本書裡寫到的電影人。

　　明亡之後，顧亭林遊走山野，埋首「日知」，堅辭清廷明史館的高位。王夫之竄身瑤洞，伏處深山，潛心著述垂 40 年。黃宗羲隱居故里，講學著述，屢拒清廷博學鴻詞科的徵召。此三人分明知道，自己的嘔心瀝血之作在活著的時候絕無問世的希望。他們為什麼要甘居草野，而不去「曲線救國」——先當上官，取得話語權，再徐圖發展？為什麼要不識時務，寫那些無法付梓的文字——學問總會有人作，留給後人又有何不可？他們圖什麼呢？

　　私心以為，顧、王、黃所以如此，是因為他們有歷史感、有使命感，有對學術的忠誠，有對言說的自信。他們知道，世道會變，實事求是之說，經世致用之學在時間的汰洗下，遲早會現出光輝。他們知道，屁股決定腦袋，當上了清朝的官，就會像徐乾學一樣，成為御用文人，其話語權就只能在為當局歌功頌德的《大清一統志》中派上用場。「徐圖發展」云云不過是求取榮達富貴的遮羞布。他們知道，值此「天崩地解」之時，一介書生，只能以無用之身行有用之事。「為天地立心，為生民立命，為往聖繼絕學，為萬世開太平」的文化使命鞭策著他們，使他們堅信求真的思想是民族的靈魂，求實的學問足以明道淑世。真理需要探索，學問有待積累。把這些事情留給後人是他們這代人的失職，是吳偉業、侯方域、陳名夏一類士人依附主流的藉口。正是這種對歷史的認知，對使命承擔，使他們拒絕了「俊傑」的誘惑，變成了不識時務的異端。正是這種忠誠和自信，使他們選擇了兇險艱難的人生，走上了遠避主流，不求榮達的道路。

　　二百多年後，堅守得到了回報——他們以終生的困頓、二百年的寂寞為中國的思想學術建立了豐碑，我們有了《日知錄》，有了《船山遺書》，有了《明儒學案》。

　　想起這三位先賢，是因為我在寫這本書的時候，也分明知道它無法在大陸問世。叩問他們之所圖，實際上也是在反問自己。我無法與這些先賢相比——顧、王、黃是有多方建樹的鴻儒，我是一無所成的書生；他們有亡國之痛、離亂之悲，我生在紅旗下，活在「和諧」中。他們有紹續文化傳統之心，而在我看來，「黨文化」的傳統必須徹底拋棄。亭林講的是亡國、亡天下，船山講的是氣、理，梨洲講的是君、臣。我講的是新中國的電影。如果說我與他們還有一點相通的話，那就是著書不為稻粱謀，而是為了「實事求是」，為了「經世致用」，為了「發抒志意，昭示來茲」。簡言之，就是為了說真話。毛澤東堅信，人性只有具體的，沒有抽象的。那麼，說真話是抽象的還是具體的？

　　說真話是實事求是的前提，但是有了這個前提並不等於實事求是。在 50 年代初的第一次文藝整風中，從上海過來的電影人真誠地檢討自己的小資思想，誠懇地否定過去的創作。他們說的是真話，可這些真話反映的卻是假的事實。57 年反右以後，電影人學會了說違心的假話。可以說，新中國的電影人在 17 年中經歷了兩個時代——無意「造假」的時代與有意「造假」的時代。

　　說假話沒有真學術，說假話會有真現實嗎？17 年電影的最大特點就是遠離當時的真實生活，這與電影人的心靈沒有關係嗎？人們常說，學藝先學做人。如果一個藝術群體整天在「假、大、空」中搞創作，會有多少現實主義？

　　「個體是歷史的人質」。倘若我生活在思想一元的時代，會和當年電影人一樣，在假話中虛度人生，將心血奉獻給空想的政治。可是，當我有幸生活在「以人為本」的太平盛世，著述於「有限多元」的「和

諧社會」，為了出書、為了名利而去「造假」，那我就辜負了這個時代。上負先賢，下愧後人。

　　「要研究真問題，不要研究假問題；要獨立思考，不要人云亦云；要篤學力行，不要投機取巧。」這是我的「三要三不要」。

　　感謝臺灣秀威資訊科技股份有限公司，感謝秀威的主編蔡登山先生和此書的責編林泰宏先生，他們幫助我完成了說真話的宿願。與右派們相比，我是幸運的——說了真話而不至家破人亡；與先賢們相比，我也是幸運的——在活著的時候，看到了這本書的出版。

<div style="text-align: right">

作者謹識於北京

二〇〇九年十二月

</div>

參考文獻

書籍資料:

陳播主編:《中國電影編年紀事》(總綱卷),中央文獻出版社,2005 年。

吳迪(啓之)編:《中國電影研究資料》三卷,文化藝術出版社,2006 年。

羅藝軍主編:《中國電影理論文選》上下冊,文化藝術出版社,1992 年。

丁亞平編:《百年中國電影理論文選》上下卷,文化藝術出版社,2003 年。

中國電影藝術研究中心,中國電影資料館編:《中國影片大典》(1949.10 ～1976),中國電影出版社,2001 年。

張駿祥、程季華主編:《中國電影大辭典》,上海辭書出版社,1995 年。

陸弘石等主編:《史東山影存》上下,中國電影出版社,2002 年。

中國電影藝術研究中心,中國電影資料館編:《中國電影圖志》,中國電影出版社,1995 年。

《捍衛黨對電影事業的領導》,中國電影出版社,1958 年。

《論紀錄性藝術片》,中國電影出版社,1959 年。

楊金福編著:《上海電影百年圖史》(1905～2005),文匯出版社,2006 年。

《關於北國江南的問題》,三聯出版社,1964 年。

《電影〈早春二月〉、〈林家鋪子〉、〈不夜城〉的討論與批判報刊資料篇名索引》,中國人民大學圖書館,1966 年。

《關於電影〈北國江南〉的討論報刊資料索引》(一、二),中國人民大學圖書館,1964 年 9 月 25 日及 1966 年 1 月。

程季華主編:《中國電影發展史》,中國電影出版社,1981 年。

陳荒煤主編:《當代中國電影》,中國社會科學出版社,1989 年。

羅藝軍:《中國電影與中國文化》,北京廣播學院出版社,1995 年。

鍾敬之:《人民電影初程紀跡》,廣東人民出版社,1987 年。

胡菊彬:《新中國電影意識形態史》(1949～1976),中國廣播電視出版

社，1995 年。

丁亞平：《影像中國：中國電影藝術 1945～1949》，文化藝術出版社。
　　2005 年。

《人民電影的奠基者：寧波籍電影家袁牧之紀念文集》，寧波出版社，2004 年。

馬德波、戴光晰：《導演創作論──論北影的五大導演》，中國電影出版
　　社，1998 年。

李道新：《中國電影批評史》，中國電影出版社，2002 年。

孟犁野：《新中國電影藝術史稿：1949～1959》，中國電影出版社 2002 年。

鍾惦棐：《起搏書》，中國電影出版社，1986 年。

陳墨：《百年電影閃回》，中國經濟出版社，2000 年。

周嘯邦主編：《北影四十年》（1949～1989），文化藝術出版社，1997 年。

謝晉：《謝晉談藝錄》，上海文藝出版社，1989 年。

吳祖光：《一輩子──吳祖光回憶錄》，中國文聯出版社，2003 年。

余之：《夢幻人生──石揮傳記小說》，上海三聯書店，1990 年。

宋傑：《電影與法規：現狀 規範 理論》，中國電影出版社，1993 年。

《創新獨白與瞿白音》中國電影出版社，1982 年。

嚴平：《燃燒的是靈魂──陳荒煤傳》，中國電影出版社，2006 年。

嚴寄洲：《往事如煙──嚴寄洲自傳》，中國電影出版社，2005 年。

石川編著：《踏遍青山人未老──徐桑楚口述自傳》，中國電影出版社，
　　2006 年。

唐明生：《跨越世紀的美麗──秦怡傳》，中國電影出版社，2005 年。

于敏：《一生是學生──于敏自傳》，中國電影出版社，2005 年。

王為一：《難忘的歲月──王為一自傳》，中國電影出版社，2006 年。

傅曉紅：《兩步跨生平──謝鐵驪口述實錄》，中國電影出版社，2005 年。

李鎮：《論石揮的電影藝術道路》2001 級碩士論文，中國電影藝術研究中
　　心研究生處存。

錢春蓮：《新中國初期私營電影研究》，碩士論文，2001 年，中國電影藝
　　術研究中心存。

[美]羅伯特・C・艾倫、道格拉斯・戈梅里：《電影史：理論與實踐》，中
　　國電影出版社，1997 年。

中華人民共和國文化部辦公廳編印：《文化工作檔資料彙編》（1949～

1980），四冊。

北京大學、北京師範大學、北京師範學院中文系中國現代文學教研室：《文學運動史料選》，上海教育出版社，1979 年。

《中華全國文學藝術工作者代表大會紀念文集》，新華出版社，1950 年。

南充師範學院中文系文藝理論教研組：《文藝戰線兩條路線鬥爭文獻和資料彙編》上下冊，1974 年。

張明主編：《武訓研究資料大全》，山東大學出版社，1991 年。

《胡風選集》，四川人民出版社，1996 年。

《胡風評論集》，上下冊，人民文學出版社，1985 年。

《周揚文集》，人民文學出版社，1984 年。

《陳思和自選集》，廣西師範大學出版社，1997 年。

洪子誠：《中國當代文學史》，北京大學出版社，1999 年。

洪子誠：《中國當代文學史研究講稿：問題與方法》，三聯書店，2002 年。

王慶生主編：《中國當代文學史》，高等教育出版社，2003 年。

朱寨主編：《中國當代文學思潮史》，人民文學出版社，1987 年。

洪子誠：《1956：百花時代》，山東教育出版社，1998 年。

陳順馨：《1962：夾縫中的生存》，山東教育出版社，2002 年。

倪蕊琴主編：《論中蘇文學發展進程》，華東師範大學出版社，1991 年。

人民文學出版社編輯部：《蘇聯文學藝術問題》，人民文學出版社，1959 年。

洪子誠、孟繁華主編：《當代文學關鍵詞》，廣西師範大學出版社，2002 年。

黃子平：《「灰闌」中的敘述》，上海文藝出版社，2001 年 1 月。

唐小兵：《英雄與凡人的時代：解讀 20 世紀》，上海文藝出版社，2001 年。

黎之：《文壇風雲錄》，河南人民出版社，1998 年。

鄂力、吳霜選編：《吳祖光談戲劇》，江西高校出版社，2003 年。

董健：《田漢傳》北京十月文藝出版社，1996 年。

李輝：《搖盪的秋千：是是非非說周揚》，深圳海天出版社，1998 年。

《建國以來重要文獻選編》，中央文獻出版社，1992 年。

中共中央文獻研究室編：《建國以來重要文獻選編》，中央文獻出版社，1992 年。

薄一波：《若干重大決策與事件的回顧》上下卷，中共中央黨校出版社，1991 年。

《毛澤東文集》，人民出版社，1999 年。

《毛澤東文藝論集》，中央文獻出版社，2002 年。

《建國以來毛澤東文稿》，中央文獻出版社，1992 年。

《周恩來統一戰線文選》，人民出版社，1984 年。

《劉少奇選集》上下卷，人民出版社，1981 年。

《鄧小平文選》第三卷，人民出版社，1983 年。

《毛澤東傳》（1893～1949）中央文獻出版社，1996 年。

蕭延中：《晚年毛澤東》，春秋出版社，1989 年。

許全興：《毛澤東晚年的社會主義探索與試驗》，雲南人民出版社，2004 年。

李澤厚：《現代思想史論》，東方出版社，1987 年。

林蘊暉等：《凱歌行進的時期》，河南人民出版社，1989 年。

王年一：《大動亂的年代》，河南人民出版社，1988 年。

于風政：《改造》，河南人民出版社，2001 年。

謝覺哉：《一得書》，湖南人民出版社，1983 年。

《武訓和〈武訓傳〉批判》，人民出版社，1953 年。

黎澎紀念文集編輯組編：《黎澎十年祭》，中國社會科學出版社，1998 年。

《黎澍自選集》，廣東人民出版社，1998 年。

楊曉民、周翼虎：《中國單位制度》，中國經濟出版社，1999 年。

朱正：《1957 年的夏季：從百家爭鳴到兩家爭鳴》，河南人民出版社，
　　　1998 年。

牛漢、鄧九平主編：《荆棘路：記憶中的反右派運動》，經濟日報出版社，
　　　1998 年。

沈崇武：《史達林模式的現代省思》，雲南人民出版社，2004 年。

杜蒲：《試論「文革」的極左思潮》1，990 年，國家圖書館博士論文文庫。

古斯塔夫・勒龐：《烏合之眾：大眾心理研究》，中央編譯出版社，2000 年。

許靜：《大躍進運動中的政治傳播》，香港社會科學出版有限公司，2004 年。

王軍：《拔白旗、插紅旗運動研究》，碩士論文，國家圖書館藏，2003 年。

檔案資料：

文化部檔案。
長影檔案。
上影檔案。
北影檔案。

報刊：

《青青雜誌》1950 年。
《大公報》1948 年～1966 年。
《文匯報》1949 年～1966 年。
《文藝報》1949～1966 年。
《人民日報》1950～1979 年。
《光明日報》1950～1966 年。
《解放日報》1952 年 5 月 23 日。
《業務通報》1953 年。
《業務通訊》1955 年
中央電影局劇本創作所編輯部編：《電影劇作通訊》1953 年。
《中國電影》1956 年～1959 年。
《電影藝術》1959 年～2006 年。
《劇本》1957 年。
《當代電影》1984 年～006 年。
《大眾電影》1955 年～1966 年
《學習》1957～1959 年。
《戲劇報》1957～1960 年。
《中國青年》1956～1960 年。
《解放日報》1957 年。
《近代史研究》1979 年第 1 期。

《文化研究》第 1～4 輯，
《新文學史料》2002 年。
《炎黃春秋》2000～2004 年。

英文：

Chinese Cinema：Culture and Politics since 1949,Published by the Press Syndicate of the Univwesity of Cambridge, 1987 年。

主要參考影片
（以書中出現的先後為序）

《影迷傳》，編劇：佐臨、洪謨，導演：洪謨，大同電影企業公司，1949年。

《女兒春》，編劇：趙清閣，導演：黃漢，大同電影企業公司，1949年。

《石榴紅》，編劇：沈默，導演：韓義，文華影業公司，1950年。

《彩鳳雙飛》，編劇：朱瑞君，潘子農，導演：潘子農，大同電影企業公司，1951年。

《紅樓二尤》，改編：楊小仲，導演：楊小仲，國泰影業公司，1951年。

《三毛流浪記》，編劇：陽翰笙，導演：嚴恭，昆侖影業公司，1949年。

《腐蝕》，編劇：柯靈，導演：佐臨，文華影業公司，1950年。

《烏鴉與麻雀》，編劇：沈浮等，導演：鄭君里，昆侖影業公司，1949年。

《只不過是愛情》，編劇：沈默，導演：韓義，合作影片公司，1951年。

《控訴》，編劇：朱端鈞，導演：胡道柞等，長江影業公司，1951年。

《關連長》，改編：楊柳青，導演：石揮，文華影業公司，1951年。

《我們夫婦之間》，改編：鄭君里，導演：鄭君里，昆侖影業公司，1951年。

《武訓傳》，編導：孫瑜，昆侖影業公司，1950年。

《宋景詩》，編劇：陳白塵，賈霽，導演：鄭君里、孫瑜，上海電影製片廠，1955年。

《劉胡蘭》，編劇：林杉，導演：馮白魯，東北電影製片廠，1950年。

《無形的戰線》，編導：伊明，東北電影製片廠，1949年。

《呂梁英雄》改編：林杉，導演：呂班、伊琳，北京電影製片廠，1950年。

《翠崗紅旗》，編劇：杜談，導演：張駿祥，上海電影製片廠，1951年。

《我這一輩子》，改編：楊柳青，導演：石揮，文華影業公司，1950年。

《一江春水向東流》，編導：蔡楚生、鄭君里，昆侖影業公司，1947年。

《新閨怨》，編導：史東山，昆侖影業公司，1948年。

《八千里路雲和月》，編導：史東山，昆侖影業公司，1947年。

《內蒙人民的勝利》，編劇：王震之，導演：于學偉，東北電影製片廠，1950年。

《六號門》，改編：陳明，導演：呂班，東北電影製片廠，1952 年。

《太平春》，編導：桑弧，文華影業公司，1950 年。

《思想問題》，編劇：藍光等，導演：佐臨等，文華影業公司，1950 年。

《兩家春》，改編：李洪辛，導演：瞿白音，許秉鐸，長江電影製片廠，
　　1951 年。

《偉大的起點》，編劇：艾明之，導演：張客，上海電影製片廠，1954 年。

《斬斷魔爪》，編劇：趙明，導演：沈浮，上海電影製片廠，1954 年。

《智取華山》，改編：郭維等，導演：郭維，北京電影製片廠，1953 年。

《白毛女》，改編：水華、王濱、楊潤身，導演：王濱、水華，東北電影
　　製片廠，1950 年。

《鋼鐵戰士》，編導：成蔭，東北電影製片廠，1950 年。

《草原上的人們》，編劇：海默、瑪拉沁夫等，導演：徐韜，東北電影製
　　片廠，1953 年。

《梁山伯與祝英台》，（越劇）編劇：徐進，導演：桑弧，上海電影製片
　　廠，1954 年。

《英雄司機》，編劇：岳野，導演：呂班，東北電影製片廠，1954 年。

《無窮的潛力》，編劇：于敏，導演：許珂，東北電影製片廠，1954 年。

《在前進的道路上》，編劇：岳野，導演：成蔭，東北電影製片廠，1950 年。

《春風吹到諾敏河》，改編：安波、海默等，導演：凌子風，東北電影製
　　片廠，1954 年。

《人往高處走》，編劇：欒鳳桐等，導演：徐蘇靈，東北電影製片廠，1954 年。

《豐收》，編劇：孫謙、林杉，導演：沙蒙，東北電影製片廠，1953 年。

《橋》，編劇：于敏，導演：王濱，東北電影製片廠，1949 年。

《光芒萬丈》，編劇：陳波，導演：許珂，東北電影製片廠，1949 年。

《高歌猛進》，編劇：于敏，導演：王家乙，東北電影製片廠，1950 年。

《不能走那條路》，改編：包時，導演：應雲衛，上海電影製片廠，1954 年。

《新局長到來之前》，編劇：于彥夫，導演：呂班，長春電影製片廠，1956 年。

《南征北戰》，編劇：沈默君、顧寶璋，導演：成蔭、湯曉丹，上海電影
　　製片廠，1952 年。

《平原遊擊隊》，編劇：邢野、羽山，導演：蘇里、武兆堤，長春電影製
　　片廠，1955 年。

《閩江桔子紅》，編劇：福建省文聯創作組，導演：張客，上海電影製片廠，1955 年。

《一件提案》，編劇：顏一煙，導演：李恩傑，北京電影製片廠，1954 年。

《土地》，編劇：梅白、郭小川等，導演：水華，東北電影製片廠，1954 年。

《水鄉的春天》，編劇：鮑雨、汪普慶，導演：謝晉，上海電影製片廠，1955 年。

《青春的園地》，編劇：任德輝，導演：王為一，上海電影製片廠，1955 年。

《猛河的黎明》，編劇：朱丹西、孫穆，導演：魯韌，長春電影製片廠，1955 年。

《女籃五號》，編導：謝晉，天馬電影製片廠，1957 年。

《上甘嶺》，編劇：林杉、曹欣等，導演：沙蒙，長春電影製片廠，1956 年。

《董存瑞》，編劇：丁洪等，導演：郭維，長春電影製片廠，1955 年。

《國慶十點鐘》，改編：吳天，導演：吳天，長春電影製片廠，1956 年。

《國魂》，編劇：吳祖光，導演：卜萬蒼，香港永華影業有限公司，1948 年。

《紅旗歌》，編導：吳祖光，東北電影製片廠，1950 年。

《梅蘭芳的舞臺藝術》，（京劇，上集）導演：吳祖光，北京電影製片廠，1955 年。

《梅蘭芳的舞臺藝術》，（京劇，下集）導演：吳祖光，北京電影製片廠，1956 年。

《荒山淚》，（京劇）編導：吳祖光，北京電影製片廠，1956 年。

《霧海夜航》，原編導：石揮，修改編導：俞濤，天馬電影製片廠，1957 年。

《哈森與加米拉》，編劇：王玉胡、布哈拉，導演：吳永剛，上海電影製片廠，1955 年。

《秋翁遇仙記》，編導：吳永剛，上海電影製片廠，1956 年。

《不拘小節的人》，編劇：何遲，導演：呂班，長春電影製片廠，1955 年。

《未完成的喜劇》，編劇：羅泰、呂班，導演：呂班，長春電影製片廠，1957 年。

《花好月圓》，改編：郭維，導演：郭維，長春電影製片廠，1958 年。

《蘆笙戀歌》，編劇：彭荊夫、陳希平，導演：于彥夫，長春電影製片廠，1957 年。

《十三陵水庫暢想曲》，改編：金山，導演：金山，北京電影製片廠，1958 年。

《誰是被拋棄的人》，編劇：孫謙，導演：黃祖謨，海燕電影製片廠，1958 年。

《探親記》，編劇：楊潤身，導演：謝添、桑夫，北京電影製片廠，1958 年。

《洞簫橫吹》，編劇：海默，導演：魯韌，海燕電影製片廠，1957 年。

《牧人之子》，編劇：德‧廣佈道爾吉，導演：朱文順，長春電影製片廠，
　　1957 年。

《情長誼深》，編導：徐昌霖，天馬電影製片廠，1957 年。

《鳳凰之歌》，編劇：魯彥周，導演：趙明，江南電影製片廠，1957 年。

《乘風破浪》，編劇：孫瑜，導演：孫瑜、蔣君超，江南電影製片廠，1957 年。

《護士日記》，編劇：艾明之，導演：陶金，江南電影製片廠，1957 年。

《青春的腳步》，編劇：薛彥樂，導演：嚴恭、蘇里，長春電影製片廠，
　　1957 年。

《生活的浪花》編劇：孫偉，導演：陳懷皚，北京電影製片廠，1958 年。

《懸崖》，編劇：南丹，導演：袁乃晨，長春電影製片廠，1958 年。

《上海姑娘》，編劇：張弦，導演：成蔭，北京電影製片廠，1958 年。

《球場風波》，編劇：唐振常，導演：毛羽，海燕電影製片廠，1957 年。

《尋愛記》，編導：王炎，長春電影製片廠，1957 年。

《三個戰友》，編劇：鄭洪，導演：王少岩，八一電影製片廠，1958 年。

《幸福》，編劇：艾明之，導演：天然、傅超武，天馬電影製片廠，1957 年。

《五更寒》，編劇：史超，導演：嚴寄洲，八一電影製片廠，1957 年。

《不夜城》，編劇：柯靈，導演：湯曉丹，江南電影製片廠，1957 年。

《母女教師》，編劇：紀葉，導演：馮白魯，長春電影製片廠，1957 年。

《邊寨烽火》，編劇：林予、姚冷等，導演：林農，長春電影製片廠，1957 年。

《海魂》，編劇：沈默君、黃宗江，導演：徐韜，海燕電影製片廠，1957 年。

《女籃五號》，編導：謝晉，天馬電影製片廠，1957 年。

《永不消逝的電波》，編劇：林金，導演：王萍，八一電影製片廠，1958 年。

《渡江探險》，編劇：馬吉星、史大千，導演：史文幟，八一電影製片廠，
　　1958 年。

《黨的女兒》，編劇；林杉、導演：林農，長春電影製片廠，1958 年。

《破除迷信》，編劇：黎陽等，導演：王冰，八一電影製片廠，1958 年

《一日千里》導演：嚴寄洲，八一電影製片廠，1958 年。

《縣委書記》，編劇：史超、黃宗江，導演：郝光，八一電影製片廠，1958 年。

《水庫上的歌聲》，編劇：劉大為，導演：于彥夫，長春電影製片廠，1958年。

《黃寶妹》，編劇：陳夫、葉明，導演：謝晉，天馬電影製片廠，1958年。

《英雄趕派克》，編導：桑弧，天馬電影製片廠，1958年。

《鋼人鐵馬》，編劇：費禮文，導演：魯韌，海燕電影製片廠，1958年。

《新安江上》，改編：張駿祥，導演：湯曉丹，天馬電影製片廠，1958年。

《大躍進中的小主人》，編劇：慶貽等，導演：謝晉等，天馬電影製片廠，
　　1958年。

《她們的心願》，編劇：葉明等，導演：俞仲英等，天馬電影製片廠，1960年。

《你追我趕》，編劇：黃宗英、顧錫東，導演：葉明，天馬電影製片廠，
　　1958年。

《二十天革個命》，編劇：李洪辛，導演：葛鑫，天馬電影製片廠，1958年。

《海上紅旗》，編劇：陸俊超，導演：陳崗，天馬電影製片廠，1958年。

《鋼花遍地開》，編劇：張鴻等，導演：張天賜等，天馬電影製片廠，1958年。

《重要的一課》，編劇：楊夢昶、吳向之，導演：吳向之，天馬電影製片
　　廠，1958年。

《臥龍湖》，編劇：陳登科，導演：湯曉丹，江南電影製片廠、安徽電影
　　製片廠，1958年。

《巨浪》，編劇：艾明之，導演：劉瓊、強明，海燕電影製片廠，1958年。

《東風》，編劇：集體創作，導演：廣佈道爾基，長春電影製片廠，1958年。

《熱浪奔騰》，編劇：吳強、陶金，導演：陶金，江南電影製片廠，1958年。

《春水長流》，編劇：許家現，導演：陳戈，長春電影製片廠，1958年。

《鋼城虎將》，編劇：蘆芒等，導演：趙明，江南電影製片廠，1958年。

《紅領巾的故事》，編劇：海默，導演：武兆堤，長春電影製片廠，1958年。

《鋼花遍地開》，編劇：張鴻等，導演：張天賜等，天馬電影製片廠，1958年。

《常青樹》，編劇：艾明之，導演：趙丹，海燕電影製片廠，1958年。

《第一列快車》，編導：徐蘇靈，江南電影製片廠，1958年。

《林則徐》，編劇：葉元，導演：鄭君里、岑范，海燕電影製片廠，1959年。

《聶耳》，編劇：于伶、鄭君里、孟波，導演：鄭君里，海燕電影製片廠，
　　1959年。

《青春之歌》，改編：楊沫，導演：崔嵬、陳懷皚，北京電影製片廠，1959年。

《戰上海》，編劇：群立，導演：王冰，八一電影製片廠，1959年。

《風暴》，改編：金山，導演：金山，北京電影製片廠，1959 年。

《海鷹》，編劇：陸柱國等，導演：嚴寄洲，八一電影製片廠，1959 年。

《林家鋪子》，改編：夏衍，導演：水華，北京電影製片廠，1959 年。

《老兵新傳》，編劇：李准，導演：沈浮，海燕電影製片廠，1959 年。

《五朵金花》，編劇：趙季康、王公浦，導演：王家乙，長春電影製片廠，
　　1959 年。

《我們村裡的年輕人》，編劇：馬烽，導演：蘇里，長春電影製片廠，1959 年。

《我們村裡的年輕人》（續集），編劇：馬烽，導演：蘇里，長春電影製
　　片廠，1963 年。

《回民支隊》，編劇：李俊、馬融，導演：馮一俊、李俊，八一電影製片
　　廠，1959 年。

《冰上姐妹》，編劇：武兆堤、房友良，導演：武兆堤，長春電影製片廠，
　　1959 年。

《布穀鳥又叫了》，編劇：楊履方，導演：黃佐臨，天馬電影製片廠，1958 年。

《萬水千山》，編劇：孫謙、成蔭，導演：成蔭，八一電影製片廠，1959 年。

《紅日》，改編：瞿白音，導演：湯曉丹，天馬電影製片廠，1963 年。

《戰火中的青春》，編劇：陸柱國、王炎，導演：王炎，長春電影製片廠，
　　1959 年。

《早春二月》，改編：謝鐵驪，導演：謝鐵驪，北京電影製片廠，1963 年。

《北國江南》，編劇：陽翰笙，導演：沈浮，海燕電影製片廠，1963 年。

《不夜城》，編劇：柯靈，導演：湯曉丹，江南電影製片廠，1957 年。

《舞臺姐妹》，編劇：林谷、徐進、謝晉，導演：謝晉，天馬電影製片廠，
　　1965 年。

《燎原》，編劇：彭永輝、李洪辛，導演：張駿祥，天馬電影製片廠，1962 年。

《大李、小李和老李》，編劇：于伶等，導演：謝晉，天馬電影製片廠，
　　1962 年。

《球迷》，改編：徐昌霖，導演：徐昌霖，天馬電影製片廠，1963 年。

《白求恩大夫》，編劇：張駿祥，導演：高正，海燕電影製片廠，1964 年。

《逆風千里》，編劇：周萬誠，方徨，導演：方徨，珠江電影製片廠，1964 年。

《兵臨城下》，編劇：白刃、林農，導演：林農，長春電影製片廠，1964 年。

《獨立大隊》，編劇：陸柱國、王炎，導演：王炎，長春電影製片廠，1964 年。

《革命家庭》，改編：夏衍、水華，導演；水華，北京電影製片廠，1960 年。

《英雄兒女》，編劇：毛峰、武兆堤，導演：武兆堤，長春電影製片廠，
　　1964 年。

《阿詩瑪》，編劇：葛炎、劉瓊，導演：劉瓊，海燕電影製片廠，1964 年。

《苦菜花》，改編：馮德英，導演：李昂，八一電影製片廠，1965 年。

《錦上添花》，編劇：謝添、陳方千等，導演：謝添，北京電影製片廠，
　　1962 年。

《蠶花姑娘》，編劇：顧錫東，導演：葉明，天馬電影製片廠，1963 年。

《朝陽溝》，（豫劇）編劇：楊蘭春，導演：曾未之，長春電影製片廠，
　　1963 年。

《滿意不滿意》，改編：費克、張幻爾、嚴恭，導演：嚴恭，長春電影製
　　片廠，1963 年。

《兄妹探寶》，編劇：陳伯鈞、高正，導演：高正，海燕電影廠，1963 年。

《一片心》，編劇：集體，導演：徐偉傑，海燕電影製片廠，1963 年。

《草原雄鷹》，編劇：武玉笑，導演：淩子風，北京電影製片廠，1964 年。

《帶兵的人》，編劇：肖玉、嚴寄洲，導演：嚴寄洲，八一電影製片廠，
　　1964 年。

《好媳婦》，編導：蔡振亞，長春電影製片廠，1964 年。

《紅管家》，（京劇）編劇：林曾信，導演：蔡振亞，長春電影製片廠，
　　1964 年。

《家庭問題》，編劇：胡萬春，導演：傅超武，天馬電影製片廠，1964 年。

《雷鋒》，編劇：丁洪、陸柱國等，導演：董兆琪，八一電影製片廠，1964 年。

《青年魯班》，編導：史大千，北京電影製片廠，1964 年

《青山戀》，編劇：艾明之、趙丹等，導演：趙丹等，海燕電影製片廠，
　　1964 年。

《紅色背簍》，編導：史大千，北京電影製片廠，1965 年。

《紅色郵路》，編劇：集體創作，導演：馬爾路，北京電影製片廠，1966 年。

《女飛行員》，編劇：馮德英，導演：成蔭、董克娜，北京電影製片廠，
　　1966 年。

國家圖書館出版品預行編目

毛澤東時代的人民電影. 1949-1966 年 / 啓之著
.-- 一版.-- 臺北市：秀威資訊科技,
2010. 04
　面；　公分. -- (美學藝術類；PH0018)
BOD 版
ISBN 978-986-221-393-3(平裝)

1. 電影史　2. 中國

987.092　　　　　　　　　　　99000673

美學藝術類　PH0018

毛澤東時代的人民電影
（1949～1966 年）

作　　者 / 啓　之
主　　編 / 蔡登山
發 行 人 / 宋政坤
執行編輯 / 林泰宏
圖文排版 / 蘇書蓉
封面設計 / 蕭玉蘋
數位轉譯 / 徐真玉　沈裕閔
圖書銷售 / 林怡君
法律顧問 / 毛國樑　律師
出版發行 / 秀威資訊科技股份有限公司
　　　　　　台北市內湖區瑞光路 583 巷 25 號 1 樓
　　　　　　電話：02-2657-9211　　傳真：02-2657-9106
　　　　　　E-mail：service@showwe.com.tw

2010 年 4 月 BOD 一版
定價：700 元

讀者回函卡

感謝您購買本書，為提升服務品質，請填妥以下資料，將讀者回函卡直接寄
回或傳真本公司，收到您的寶貴意見後，我們會收藏記錄及檢討，謝謝！
如您需要了解本公司最新出版書目、購書優惠或企劃活動，歡迎您上網查詢
或下載相關資料：http:// www.showwe.com.tw

您購買的書名：＿＿＿＿＿＿＿＿＿＿＿＿＿＿＿＿＿＿＿＿＿＿

出生日期：＿＿＿＿年＿＿＿＿月＿＿＿＿日

學歷：□高中 (含) 以下　　□大專　　□研究所 (含) 以上

職業：□製造業　□金融業　□資訊業　□軍警　□傳播業　□自由業
　　　□服務業　□公務員　□教職　　□學生　□家管　　□其它＿＿＿

購書地點：□網路書店　□實體書店　□書展　□郵購　□贈閱　□其他

您從何得知本書的消息？

　□網路書店　□實體書店　□網路搜尋　□電子報　□書訊　□雜誌

　□傳播媒體　□親友推薦　□網站推薦　□部落格　□其他＿＿＿＿＿

您對本書的評價：（請填代號　1.非常滿意　2.滿意　3.尚可　4.再改進）

　封面設計＿＿＿　版面編排＿＿＿　內容＿＿＿　文／譯筆＿＿＿　價格＿＿＿

讀完書後您覺得：

　□很有收穫　□有收穫　□收穫不多　□沒收穫

對我們的建議：＿＿＿＿＿＿＿＿＿＿＿＿＿＿＿＿＿＿＿＿＿＿

＿＿＿＿＿＿＿＿＿＿＿＿＿＿＿＿＿＿＿＿＿＿＿＿＿＿＿＿＿＿

＿＿＿＿＿＿＿＿＿＿＿＿＿＿＿＿＿＿＿＿＿＿＿＿＿＿＿＿＿＿

＿＿＿＿＿＿＿＿＿＿＿＿＿＿＿＿＿＿＿＿＿＿＿＿＿＿＿＿＿＿

11466
台北市內湖區瑞光路 76 巷 65 號 1 樓

秀威資訊科技股份有限公司　　　收

BOD 數位出版事業部

‥‥‥‥‥‥‥‥‥‥‥‥‥‥‥‥‥‥‥‥‥‥‥‥‥‥‥‥‥‥

（請沿線對折寄回，謝謝！）

姓　　名：＿＿＿＿＿＿＿＿＿　年齡：＿＿＿＿　性別：□女　□男

郵遞區號：□□□□□

地　　址：＿＿＿＿＿＿＿＿＿＿＿＿＿＿＿＿＿＿＿＿＿＿

聯絡電話：(日) ＿＿＿＿＿＿＿＿＿＿＿　(夜) ＿＿＿＿＿＿＿＿＿＿

E-mail：＿＿＿＿＿＿＿＿＿＿＿＿＿＿＿＿＿＿＿＿＿＿＿